U0115217

文學研究叢書・現代文學叢刊

認同與權力

——當代臺灣創作型歌手流行歌曲研究

劉建志　著

推薦序

　　這本《認同與權力——當代臺灣創作型歌手流行歌曲研究》是劉建志的博士論文經修訂後，通過嚴格審查而榮獲出版。本書曾獲國立臺灣圖書館一〇八年度臺灣學博碩士論文研究獎，如今能夠正式出版，身為論文指導教授的我，深感與有榮焉。在此先跟建志道賀，恭喜你新書出版。

　　自碩士班起，建志即顯示對中國古典詩詞、現代詩與流行歌曲的研究興趣，他認為這是一路傳承、轉化而生的韻文學，現代歌詞如何擷取古典詩詞的情境，又因應現代社會而產生新的形式與情感，更是他極為關注的主題。他的碩士論文已經嘗試從古典詩歌傳統的繼承和開創，探討流行歌詞的養分來源，以及具有「中國風」的流行歌曲又如何挪用了古典的符碼與情境。到博士論文，他更積極的建構流行歌曲為「複合性文體」的概念，從文學文本入手，以音樂學、文化理論為輔，對流行歌曲的「語言」運用、混雜情形與認同問題等，都有深入的剖析。

　　詩、歌、流行文化、社會議題的相關性與多重關係，素為學界關注，如同巴布・狄倫（Bob Dylan）於二〇一六年獲得諾貝爾文學獎，也引起大家重新思考詩與歌的關係。建志的研究主題恰恰具有這樣的挑戰性與前瞻性，且有突出的表現。在本書中，建志對於流行歌曲與當代社會文化的關連，提出重要議題加以探討，例如歌曲涉及的身分認同、族群文化、性別權力網絡等，透過建志的研究，我們可一窺流行歌曲中，華語、客語、原住民文化以及語言「混搭」的現象，

及其背後的認同問題。而對於當紅的樂團五月天、蘇打綠等的研究，也可一窺當代歌手如何召喚聽眾的記憶與共鳴，形塑流行文化的脈絡。這些當代議題，本不限於文學文本，建志尤能掌握歌詞、流行文化的深刻內涵加以挖掘、論述，可見其匠心獨具，別開生面的研究視角。就一個年輕的博士學者而言，這樣敏銳視野與堅持的毅力，實屬不易。因為他必須自古典而出，又積累對現當代文學與流行文化的洞察力，同時也要儲備跨界、跨域的學養，才能多方共構，交織出廣博而精確的論述。這些條件，我看到建志一步一腳印，不斷地充實自我，也實現了理想。

記得當年建志初次與我晤談，是在臺大藝文中心的辦公室。那時我在當藝文中心的主任，每年為學校策畫上百場的藝文活動，其中也有詩歌與音樂的跨界表演節目。當建志向我說起他的研究構想時，他的眼神是發亮的！我也十分鼓勵他去挑戰這樣的研究主題，而且我相信他可以堅持到底，並且開創嶄新的格局，因為那眼神不只是發亮，而且是沉穩篤定的。

在我眼中，建志一向是認真負責、堅持理想、富於創意的年輕人。這兩年來他在臺大中文系兼課，也深受學生歡迎，一一〇學年並榮獲臺大優良教學獎。對於建志，無論是教學或研究，他傑出的表現，在在令人期待他更上層樓，持續在學界發光發熱。是為序。

洪淑苓序於臺大開學前夕

二〇二二年九月四日

自序

　　本書以1980年以降臺灣創作型歌手及樂團的流行歌曲創作為主要研究對象，以認同與權力為研究核心論述，聚焦鄉土認同、國族認同、社會事件參與相關之歌曲。論文中提出流行歌曲文體論，以有別於書面文學的研究方式探索流行歌曲此「複合性文體」之「音樂時間」、「共時結構」、「口語文化」等特質，並以此美典型式研究流行歌曲之創作。除了建立流行歌曲此一文體的研究方法之外，全文以主題式研究流行歌曲的文學與文化問題，並建立流行歌曲在文學學門中可能的研究範式。

　　身為中文系研究者，我總是心繫著「時代詩歌」的問題：屬於我們這個時代的詩歌是什麼呢？後人會以怎樣的文學風景來記取我們的時代？2010年夏天，在選擇指導教授與論文方向時，那些愛過的歌曲突然都鮮活了起來。「在這裡啊！」屬於這個時代的詩歌一直都在這裡呀！那年，正是臺灣創作型歌手早已大紅大紫的夏天。陳昇、伍佰這些歌壇老將就不用說了，1990後的陳綺貞、五月天等歌手，也已經站上小巨蛋好幾回，並走向世界舞臺。更晚出道的張懸、蘇打綠、盧廣仲等創作型歌手、樂團，也隨著音樂節和小型 Live House 表演場地迅速累積樂迷，頭角崢嶸。江山代有才人出，這不都是我們的時代傳唱著的詩歌嗎？

　　關於流行歌曲是否是「時代詩歌」的命題與觀察，我的想法至今未變。只是經歷碩士與博士的論文寫作之後，對於「流行歌曲」文體的定位，從依附「現代詩」而成為「詩歌」的附庸，演變為具備獨立

文體的泱泱大國罷了。不過,這都是後來的故事了。

　　流行歌曲從研究的課題,變成標誌人生各種情緒、各個階段的紀念碑。歌曲記錄了生命中許多發光的片段,歌曲響在簽唱會、Live House、小巨蛋、音樂節中。從類比到數位,從青春到後青春期,歌聲始終未央。在歲月流逝中融著、化著、交織著,形成永遠定居的風景,在其中,歌曲熱血澎湃、驚心動魄,驕傲地揮霍著自己的華麗,在滴滴淚水或汗水凝練成無可移易的記憶當中,我用歌曲安身立命。

　　在中文系研究流行歌曲,難免有「獨學而無友」之慨。就像雷光夏所說:「有時覺得自己好像是在水族館裡吐泡泡的一條小魚,究竟那歌聲的音波有傳出去嗎?其他的同伴在哪裡呢?」不過我知道,歌的聲音終將壯大,且銘刻著我們這個時代的文學風景。沒有什麼善意與幸運是理所當然,這些都得要努力爭取才行。

　　一如《海盜電臺》電影中播放自由歌曲的船隻可能會沉沒,唱片在汪洋中載浮載沉。愛樂者將持續打撈這些該被世界聽見的歌曲,就像電影中的臺詞:「世上的男男女女,仍會將夢想寄託於歌聲中,一首首好歌仍會被寫下、一個個夢仍會被唱進歌曲中。」而這些已被打撈、或仍沉於類比或數位虛擬汪洋中的歌曲,便期待後續更深入地研究。

　　最後,這本書能夠完成,感謝臺大中文系、洪淑苓教授、沈冬教授、須文蔚教授、李癸雲教授、黃文車教授的提點與指教。很長的寫作進行期間,我總會想起師長、家人、摯友、同學、愛人的提攜與支持。而那些守護的力量,是我在殘破的廢墟之中真實看過的光亮,安靜而神聖。我將它草草記下。對於這些不計代價的陪伴與信任,我也只能誠摯地道謝。那是生命賜予我們在一路跌跌撞撞走來殘破的人生中最豐美的餽贈。

目次

第一章
緒論

第一節　研究動機與目的

　　「流行歌曲」是一個不易界定的概念[1]，在世界各地有不同的發展歷史，亦產生不同的樂種、定義，加拿大蒙特婁麥基爾大學心理學教授丹尼爾・列維廷（Daniel J. Levitin）[2]認為以「類別」嚴格定義流行歌曲並無太大意義，[3]本文亦採取此觀點。本文之考察對象為臺灣

1　參曾慧佳定義：「凡是曾經在歌廳、電影、廣播、電視等媒體上發表、頌唱，廣受喜愛與流傳者，不論是以唱片、錄音帶等任何形式出現的民間音樂，都可涵蓋在流行音樂的範疇。」曾慧佳：《從流行音樂看臺灣社會》（臺北：桂冠，1998年12月）。筆者進一步補充：關於流行音樂的詞彙定義，難以用一個觀點詮釋，Andy Bennett提及：「『流行音樂』一詞就和某些其他名詞一樣，其意義可說是既明確、又難以捉摸。提到流行音樂，每個人都知道指的是什麼，卻鮮少有人完全認可他人所偏好的定義。」Andy Bennett著，孫憶南譯：《流行音樂的文化》（臺北：書林，2004年），頁6。此外，Simon Frith、Will Straw、John Street也認為「因為太常見、也太過濫用的關係，流行曲（pop）其實只能代表一個很模糊的概念。流行曲可以和音樂光譜這一端的古典音樂、藝術音樂區分開來，也可以和音樂光譜另一端的民謠音樂區分開來，卻也可以把所有的音樂類型都包含在內。」Simon Frith、Will Straw、John Street合著：《劍橋大學搖滾與流行樂讀本》（臺北：商周，2005年），頁89。由此可見，流行音樂在不同的文化脈絡，對各種歌曲、歌謠、音樂是否系屬流行歌曲，亦有不同看法。

2　加拿大蒙特婁麥基爾大學心理學教授，同時也是行為神經科學、資訊科學學院和教育學院的特聘教授。致力於認知和記憶、專注與分類的神經學基礎。

3　丹尼爾・列維廷（Daniel J. Levitin）分析傳統分類定義之侷限性：「維根斯坦指出，類別包含哪些成員並非由定義決定，而是取決於家族相似性（family resemblence）……這項具前瞻性的概念，成了當代記憶研究中最具信服力的理論之基礎，即欣茨曼所戮力研究的『多重痕跡記憶模型』（multiple-trace memory model），近來

「唱片工業」出現之後而產生的流行歌曲，在唱片工業出現後，以唱片傳播之流行歌曲產生商品化、強制化、標準化等現象，[4]此固不可一概而論，但音樂的載體與傳播方式的確影響了音樂之創作模式與流傳方式。[5]若聚焦於臺灣流行歌曲的發展，臺灣於1930年代日治時期，「臺灣古倫美亞唱片販賣株式會社公司」發行《桃花泣血記》唱片，為臺灣首張流行歌曲唱片，而後臺語、日語流行歌曲在日治時期亦有長足之發展。戰後臺灣接收了上海時代曲、香港流行歌曲，亦發展出主流國語流行歌曲市場，國語流行歌曲在1962年群星會更加盛行，而後1970年代民歌運動「唱自己的歌」使民歌廣為傳唱，後被主流唱片市場收編。除此之外，臺灣亦流行過西洋的搖滾樂、民謠，在國語歌曲流行盛行的時代，臺語歌曲並沒有因此衰弱，雖有語言政策

獲得亞歷桑那州立大學的傑出認知科學家史蒂芬·高丁格（Stephen Goldinger）的採納。我們能以定義為『音樂』劃定界線嗎？所謂的『音樂類型』，如重金屬、古典或鄉村音樂等，是否具有明確定義？就像方才為『遊戲』制訂定義所作的努力，這類嘗試注定以失敗告終。……即所有類別成員不需具備任何全員共有的性質，類別也沒有明確的範疇。」丹尼爾·列維廷：《迷戀音樂的腦》（新北：大家，2013年），頁134-137。除此之外，蔡振家、陳容姍亦對流行歌曲的定義持保留態度，認為定義有模糊地帶。蔡振家、陳容姍：《聽情歌，我們聽的其實是……：從認知心理學出發，探索華語抒情歌曲的結構與情感》（臺北：臉譜，2017年），頁44。

4　蔡振家、陳容姍：《聽情歌，我們聽的其實是……：從認知心理學出發，探索華語抒情歌曲的結構與情感》引文化工業（culture industry）之論述，提出二十世紀唱片工業興起之後，臺灣的愛情歌曲產生了質變。頁37-44。

5　亦即，唱片工業出現時，流行歌曲為了搭配當時的音樂載體（蟲膠唱片）限制，而發展出樂曲時間短小之形制。此後，隨著製作流行歌曲之設備不同，流行歌曲亦有許多相應的變化，包括從類比到數位的記錄模式不同，導致製作、傳播音樂之方式（包括內涵）亦有顯著不同，此亦為筆者論文關注點所在，將在第二章討論。類似概念亦可參照大衛·拜恩：《製造音樂》（臺北：行人，2015年），此書討論唱片工業對音樂製作之影響，其載體限制，將影響音樂錄音時的長度、數據記錄方式、原真性考量等問題，而且影響力不僅發生在流行歌曲上，於古典樂、爵士樂中亦有影響。頁90。

等問題使臺語歌曲的流傳受到限制，[6]但臺語歌曲或以演歌方式重組「類似」突顯「差異」，[7]或以「隱蔽知識」的方式成為另一種「時代盛行曲」，[8]甚至在解嚴後，新母語歌謠出現，以新的曲風與唱腔呈現了臺語流行歌曲有別於演歌的表現方式。[9]而在客語、原住民語歌曲方面，亦各自有其流布的時空範圍，[10]並有其各自代表的族群特徵及

6　本書第五章將討論流行歌曲的語言與權力之問題，提及語言政策與歌曲傳播之關係。關於語言政策與流行歌曲關係的論述，可參李明璁主編：《時代迴音——記憶中的臺灣流行音樂》（臺北：大塊文化，2015年），專章討論「禁歌」，包括電臺審查制度、禁說方言政策等。頁84。

7　陳培豐：〈從三種演歌來看重層殖民下的臺灣圖像〉，此論文討論日治時期的演歌到戰後的影響發展，其中包含本省族群在戰後面臨新的支配者時，必須重組「類似」突顯「差異」再創自我的社會困境。陳培豐：〈從三種演歌來看重層殖民下的臺灣圖像〉，《臺灣史研究》第15卷第2期，2008年6月，頁79-133。

8　石計生：《時代盛行曲——紀露霞與臺灣歌謠年代》以「隱蔽知識」的概念談論音樂人如何揣摩政治現實的風向來實踐其主體意志，而有別於「政治權力」、「音樂工業決定」這些論述對音樂人主體意志產生影響的武斷論述。在其論述中，反省戰後國語流行曲中心論述，並找到臺灣歌謠作為時代盛行曲的解釋，從中展開許多政府審查歌曲制度、文化政策的態度等。石計生：《時代盛行曲——紀露霞與臺灣歌謠年代》（臺北：唐山，2014年），頁153。

9　關於王明輝與黑名單工作室的創作理念與時代背景的關聯，可參羅悅全主編：《造音翻土：戰後臺灣聲響文化的探索》（新竹：遠足文化；臺北：立方文化聯合出版，2015年），頁114-121。該文論述了黑名單工作室的成立背景，語言選擇（反對官方語）與音樂特徵、節奏、和弦的使用思維，將第三世界的聲音納入專輯思維，並以音樂思考去戒嚴與去殖民的思維。此外，朱約信創作〈望花補夜〉，將臺語悲歌〈望春風〉、〈雨夜花〉、〈補破網〉、〈月夜愁〉重新詮釋，此創作背景於同書亦有介紹，從老式臺語歌的抖音唱法唱到新式臺語歌的吶喊，亦包含了對國民黨政府的不滿。頁264。

10　黃國超：〈臺灣戰後本土山地唱片的興起：鈴鈴唱片個案研究（1961-1979）〉，以音樂文化史和工業生產史的角度切入研究，探討原住民如何在唱片工業和政治檢查的權力夾縫中出現，並以田野調查和訪談的方式研究該唱片公司，該研究並討論了原住民音樂如何從folk culture走向mass culture，到最後成為popular culture。類似的觀點亦出現在楊久穎〈原聲繚繞，何日還原？〉一文，其討論原住民歌手在國語流行歌壇上的意義，從起初的收編、馴服，到「世界音樂」的概念興起之後，乃成為真正具備文化延續意涵的一種趨勢，這種觀察是極有說服力的。

時代意義，不論是傳統民謠、山歌式的歌謠，抑或是流行市場化後的流行歌曲，皆有可探討之處。

臺灣是座多種語言共存的島嶼，多語言的特徵表現在流行歌曲中，也能明顯地看出獨特的創作特色。國語歌曲隨國民黨政府來臺時，被一起帶來臺灣，自此之後始終是唱片市場中的主流音樂，經歷民歌、西方搖滾樂之洗禮，涵融各種音樂型態曲風，更在「創作型歌手」的手中呈現流行歌曲豐富的作品樣式。自1930年代後，閩南語歌曲便已經是臺灣重要的流行歌曲之一，其反映移民拓墾的心境、光復初期的欣悲、人民對殖民、戒嚴的看法、對鄉土的關懷等。直到現在，主流唱片市場的臺語歌曲雖幾經轉型，與1930年代原初的樣貌大不相同，但臺語歌曲在流行音樂市場中，仍是呈現蓬勃發展的狀態。原住民語和客語歌曲的創作者，亦具備族群文化醒覺的意義，以原住民語或客語創作的青年創作型歌手或樂團，多半都關懷其族群的認同。這批歌手在流行音樂場域當中，有兩種可能的生存方式：其一為以方言[11]歌手的身分演唱國語歌曲，在這種情形之下，如何以國語創作出有別於一般國語歌曲市場的創作，便是值得注意的現象，其中可能藉由加入差異形塑認同、抑或以國語（考量受眾市場）表達尋根或旅程之意念。[12]其二為以方言歌手的身分演唱方言歌曲，不論在原住民語或客語的歌曲作品中，都可見到這些歌曲具備豐富的族群傳統特質與文化意義。然而，在當代流行歌曲的語言界線亦有逐漸鬆動之現

11 以去中心化或多中心的角度來看，已無官話與方言之分，不過為了行文方便，姑且仍是將閩南語、客語、原住民語稱為方言，因這些語言有其發展的歷時過程，本書也將處理臺灣某些時段的多語言權力關係。此外，族群覺醒亦有可能是在參照主流文化後的反思，方言有時具備討論的有效性，例如林生祥與鍾永豐的創作，便考慮到方言的抗爭性等，這些問題也將在本書中一一處理。

12 劉雅玲：《臺灣原住民國語流行歌詞之旅程隱喻研究》（臺灣大學語言學研究所學位論文，2010年）。

象，不論是多語言混融的音樂作品或音樂展演，都可以看出此一現象。流行歌曲為豐富的文化文本，若以文化流動的觀點檢視，則不同語言流行歌曲的創作、展演所反映的權力關係，其中將包含各種動態的勢力消長、競爭、融合、抵抗、收編，正符合「文化主導權」[13]此一觀點強調的能動性。

　　從臺灣流行歌曲的發展歷程來看，「多語」之特徵呈現豐富的文化意義，尤其在解嚴之後的三十年間，語言政策鬆綁，導致許多創作型歌手以「母語」創作，對各自語言、音樂傳統、族群文化認同想像，也進入到新的境界。因流行歌曲比起其他的文學形式有其傳播優勢，並能從此「複合性文體」整全表達意念，而歌曲此一形式更在認知心理學、腦神經學等範疇與文化記憶、認知產生關聯，故其文化認同之意義也更值得注意。

　　若觀察臺灣流行歌曲的「多語」特徵，金曲獎之獎項分立亦是反映其特徵的參照點，只是金曲獎反映社會現實某程度而言是遲到的。金曲獎從1990年開始舉辦，並成為臺灣重要的音樂年度盛事，從金曲獎項的分合，可看出國語、臺語、客語、原住民語歌曲在流行歌曲市場上的演變過程。以演唱人為線索的話，金曲獎從1991年第3屆開始將最佳國語歌曲（男、女）演唱人和最佳方言歌曲（男、女）演唱人分開設立。而該獎項未分立前，在第2屆最佳男演唱人入圍的有臺語歌手洪榮宏、客語歌手鄧阿田（鄧百成），可見獎項分立前，演唱人獎是不分語言的。而第3屆將方言演唱人獎獨立出來後，一直實施到第13屆，在這11屆獎項當中，幾乎都是由臺語演唱人入圍得獎，其中有三個例外，分別是鄧進田（鄧百成）、劉劭希曾以客語演唱人的身分入圍方言歌曲男演唱人獎，紀曉君以原住民歌手的身分入圍方言歌

13　約翰・史都瑞：《文化消費與日常生活》（臺北：巨流圖書，2002年）。

曲女演唱人獎。由此可見，在這11屆當中，不論臺語、客語、原住民語歌手，都分男女，而統一在「方言」的場域中競爭，且以臺語歌手為多數。

第14屆開始，前新聞局將原有的方言歌曲演唱人獎分出：

> 為尊重各族群的音樂創作，及為解決愈來愈多的心靈音樂、世界音樂報名金曲獎無適當獎項可供參選的情況，前行政院新聞局特地召開諮詢會議，決定自92年（第14屆）起將原有的「最佳方言男、女演唱人獎」取消，增設「最佳臺語男演唱人獎」、「最佳臺語女演唱人獎」、「最佳客語演唱人獎」、「最佳原住民語演唱人獎」及「最佳跨界音樂專輯獎」。[14]

於是客語和原住民語演唱人獎便成為獨立獎項。但在該獎項中不分男、女，顯示這兩種語言的歌手相對之下還是少於國、臺語歌手。但將獎項獨立出來的舉動，卻也證明了官方漸漸重視方言歌曲的多元發展。

若以專輯為線索，從金曲獎的發展也能看出類似的結果，但專輯獎相對之下發展卻是比較慢的。金曲獎從第2屆到第15屆，皆未依語言類別設立最佳專輯獎。在這段時間中，入圍的專輯亦以國語專輯為主，臺語專輯次之，客語專輯僅入圍兩次，原住民語專輯僅入圍一次。從第16屆之後，專輯亦依語言分類：

> 至94年（第16屆）為鼓勵本土音樂創作及因應市場發行趨勢，將原有之流行音樂作品類「最佳流行音樂演唱專輯獎」增設「最佳國語流行音樂演唱專輯獎」、「最佳臺語流行音樂演唱專

14 參文化部金曲獎沿革，網址：https://www.bamid.gov.tw/files/11-1000-135.php。2021年2月查詢。

輯獎」、「最佳客語流行音樂演唱專輯獎」及「最佳原住民語流
行音樂演唱專輯獎」，……以加速提升臺語、客語及原住民語
流行音樂的創作環境與能見度，並鼓勵從事該三語言流行音樂
創作者製作屬於自己風格的音樂，希望藉以保存臺灣音樂文
化、獎勵資優新人，並提供多元音樂文化發展空間。[15]

由此可見，不論就演唱人、或就專輯而言，臺語、客語、原住民語的
創作作品的成就都是值得注意的，官方為了鼓勵本土音樂創作而將獎
項分立，此外亦考量到市場的發行趨勢，這都可以看到不論是外在力
量的推廣，或專輯實際的發行狀況，方言歌曲的確逐漸受到重視。
　　此外，從金曲獎的最佳團體獎及最佳樂團獎，亦可見到臺語、客
語、原住民語團體或樂團的入圍和得獎，相對於個人獎項，以這三種
語言入圍的創作樂團或團體比例是相對較高的（可參附錄筆者所製
表）。這些現象都顯示了，不論是政府力量推廣獎勵，或是創作人自
我認同、方言族群的文化醒覺，都促成這些方言音樂作品漸漸蓬勃的
趨勢。而在「全球化」的思潮當中，這些作品反而能在主流文化的強
勢歸併當中，漸漸獲得足夠的發展空間。此外，因「世界音樂」的風
潮盛行，各種地方音樂漸漸獲得重視，若要在世界的舞臺中強調臺灣
音樂的特殊性，則臺語、客語、原住民語音樂的作品，或許會是一種
可能的方向。[16]
　　因此，研究臺灣流行歌曲多語之特質，一方面能從不同語言的歌
曲所書寫的內容，發現其關懷主題特殊之處，另一方面也可從歌曲中

15 同上注。
16 在本書第三章探討臺語、客語、原住民語的歌曲段落，提到許多他們的音樂與世界
　接軌之例，如客語歌手林生祥思考音樂與翻譯的問題、原住民歌手以莉・高露、吳
　昊恩等人向南島的音樂性與語系發展等等，其中甚至有些專輯因而獲得葛萊美獎。

看見族群文化醒覺的力量。若將視角放寬，與當代的國語歌曲一併比較，則更可發現特殊性，欲建構屬於當代流行歌曲的研究架構和可供檢索的文化興圖，除了建立國語歌曲的體系之外，方言歌曲亦是不容忽視的一個領域。

此外，從外在音樂環境來看，亦能看出流行歌曲發展興盛之端倪。自1980年代以來，唱片工業經歷從「類比」到「數位」的發展過程，[17]從類比到數位的發展，使音樂產製成本降低，而青年創作型歌手或樂團也在1990年代後大量崛起，剛好面臨此轉折。這批歌手、樂團在主流音樂獎項「金曲獎」中屢獲佳績，臺灣主要音樂節、live house 也約在同時大量出現，提供演出場地，使這批創作型歌手或樂團能在這些音樂場域中迅速培養表演實力，奠基樂迷基礎，並締造不同於主流音樂市場的一種新音樂風貌。在這短短將近30年的時間，許多優秀的流行歌曲也在這批歌手的手中成就，並達到能夠外銷的傑出成績，歌曲的力量更影響了臺灣以外的華人圈。

在這批青年創作型歌手和樂團的歌曲中，不乏詞、曲兼擅的作品。歌手以流行歌曲傳播上的優勢，書寫所關心的事物，使歌曲越來越能攜帶豐富思想、情感，並造成影響、感動，成為當代文學作品中不能欠缺的一環。在西方流行歌曲相關研究十分豐富，[18]不論就文化意義上言及歌曲代表時代精神、或族群的共同心聲，從性別角度談搖滾樂之屬性，從聲音地景的角度談及流行歌曲與文化記憶之關聯，或就文學意義上而言，言及歌詞的文學性、歌曲的音樂性，乃至於討論節奏、曲式、和聲、編曲等範疇，或討論其「近詩」的特徵，都充分重視流行歌曲這個文體的價值。在臺灣相關研究雖已逐漸增加，然

17 本書第二章詳細論述「類比」與「數位」時代的音樂製作模式，與各自的認知模式特徵。類比與數位不僅只是記錄方式的差異，也牽涉到人的認知結構問題。

18 此在文獻回顧、及本書行文中，皆會一再引述、說明。

而，在文學領域當中，正視流行歌曲此一文體的想法尚未普及。

流行歌曲有獨特的文體特徵和審美要求，本書將「流行歌曲」視為一種獨立的「複合性文體」，此「複合性文體」有獨特的創作意圖、美學特徵，因而須以有別於「書面文學」的研究方式看待，而這也是當今學界較少關注到的地方。流行歌曲的複合性、「音樂時間」、「共時結構」、「口語文化」等概念，在目前研究論著中較少被提及，因而，關於流行歌曲的研究便會離其實際創作、傳播、接受的樣貌較遠。本書試圖建立流行歌曲的文體論，並提出一種適合流行歌曲的文學研究方法，以期能夠以有別於書面文學的方式研究，將在下文「流行歌曲的文體論」中詳細論述。

綜上所述，本文研究目的之一在建立流行歌曲的文體論，以補今日學界研究之不足，並指示文學學門可能的研究方向之一。其次，在藉臺灣各種語言的流行歌曲研究，來解釋臺灣多語言、多族群的文化特徵，在解嚴之後的流行歌曲表現上，更呈現一種多元、流動的後現代認同，及基於新型態的認同模式而出現新的文學創作表現樣式。雖然這樣的文化特徵在當代散文、小說、現代詩中亦能得見，但不若流行歌曲明顯。因流行歌曲的文體複合性，其文化特徵不僅表現在文字（歌詞）中，亦表現於音樂性（曲、編曲）中，更常被忽視的，則是文本意義（詞、曲）之外的「結構」[19]意義，而呈現更豐富的詮釋可能性。尤其在全球化的浪潮中，主流音樂漸趨同一性、世界音樂的概念興起，各種語言歌曲的傳統以及豐富族群元素也漸受到重視，並形塑新的創作樣式。[20]

19 將於「流行歌曲文體論」之小節討論。

20 「全球化（globalisation）這個名詞是用來形容一個過程：在地樂手開始利用來自全球聲音景觀中的音樂元素，在利用『跨國的』音樂形式（如搖滾）的同時，可能失去自己的在地認同。另一個角度來說，『全球化』也用來形容全球性樂手採納在地

臺灣原住民語歌曲的發展更符合了世界音樂的趨勢，從傳統祭歌進入流行歌曲市場，產生質變。另一方面，則由原住民語歌手以國語演唱流行歌曲的方式發展，而在國語流行歌曲的樂壇中為人所知，被收編於主流國語音樂市場當中。但當原住民歌手創作漸多，漸漸在歌曲中加入原住民歌曲的元素，乃至於開始以原住民語創作新母語歌曲，這樣的發展過程便可以看出歌曲成為傳統文化延續的載體，而具備族群意識。[21] 更進一步，當臺灣原住民歌曲的創作與更大的南島語系、島嶼音樂譜系接軌，而向玻里尼西亞開放，此時島嶼音樂的共同節奏共性、南島語系音樂歌詞將彼此交融。這些創作作品，便不是傳統文學批評的「海洋文學」、「原住民文學」可以概括，這也是筆者觀察到臺灣原住民歌手已然發展成型的一種音樂趨勢。簡而言之，舊有的書面文學譜系已不能全然反映當代的文學現象，當代文學跨界流動、多元、開放的創作型態，也許能在當代流行歌曲的研究中，找到適當的素材與詮釋方式。因此，本研究希望建立流行歌曲的文體論，並以適當的研究法，討論在世界音樂的浪潮當中，臺灣流行歌曲蓬勃興起的現象，與代表的族群醒覺意義。甚至，「族群」認同的概念也在創作中有所挪動，而使流行歌曲的討論置於當代文學及通俗文學的脈絡中討論，並開展出其他書面文學型態可能還沒發展成型的文化認同模式。

音樂風格，甚至也挪用在地『傳統作品』的版權。」Simon Frith、Will Straw、John Street合著：《劍橋大學搖滾與流行樂讀本》，頁216。

21 黃國超在〈臺灣山地流行歌曲〉一文梳理了許多原住民流行歌曲的文化意義，從原住民歌曲的商品生產簡史，到戰後「原浪潮」的出現，其後分化為主流市場、世界音樂風、民謠風、民族意識的社運歌手等不同方向，在山地歌曲發展脈絡中，涉及不同族群音樂特性的影響，如日本人、漢人觀點的建構與收編，也有原住民游離於政治與商業之間主體的追求。黃國超：〈臺灣戰後本土山地唱片的興起：鈴鈴唱片個案研究（1961-1979）〉，《臺灣學誌》第4期，2011年10月，頁1-43。

　　當代文學創作者心繫的問題往往是：「屬於我們這個時代的詩歌是什麼？」誠如1970年代民歌運動「唱自己的歌」的口號，每一代的歌手也以歌曲的創作和展演回應這個問題。當代創作型歌手和樂團集創作音樂、歌詞（作者）和表演於一身，在創作與表現歌曲的時候，是否亦遙繫著自己的文化認同？或是具備作家的著作意識，能夠體會自己可能正在寫下屬於自己時代的詩歌？而這些作品，是否能在當代文學史中留下一筆記錄，便是十分耐人尋味的問題。在流行歌曲的文體特徵與研究方式尚未被如實了解、接受；流行歌曲的音樂性、文學性乃至其結構尚未被理解的當代，藉由研究者的介入，使流行歌曲的研究得以補充書面文學的研究，使流行歌曲此一「文體」能在當代文學研究中占一要角，這也是本書研究動機與目的之所在。

第二節　研究範圍與方法

一　研究範圍

　　本書研究對象主要為1980年到2017年在臺灣發行專輯的創作型歌手及樂團的作品，大多數創作者的身分屬於臺灣人，少數為境外華人，[22]所使用的語言包含國語、臺語、客語、原住民族語[23]的音樂作品。以創作型歌手作品為主要觀察對象，並非忽視非創作型歌手的作

22 有些創作型歌手並非臺灣人，但選擇在臺灣發行專輯、宣傳專輯，因其專輯仍是流動在臺灣唱片市場，並引發消費、認同等問題，仍列進本書研究範圍。此考量類似金曲獎以臺灣發行之專輯為條件。

23 語言選擇之意義在上文研究動機中已說明，惟須補充，以語言為分類僅為權宜之計，因流行歌曲為「複合性文體」，歌詞（語言）僅為此文體之一部分，也許相較於曲、節奏、唱腔等其他要素，這部分的分類是明顯易辨別的，但仍須理解，語言並非本書研究之唯一依據，此在正文討論時會再次以實例確認此觀點。

品，就主流音樂市場的影響力而言，非創作型歌手的影響力甚至更大。只是就創作型歌手的作品來看，從作者到作品的創作軸線較無疑義。在非創作型歌手的唱片企劃中，便牽涉到歌手形象，詞、曲作者為之量身製作歌曲，此時歌手的決策權有多少？並不容易觀察。就創作端而言，作者的問題便牽涉更多變因。然而，許多主流歌手仍能藉由音樂展演發揮龐大影響力，在消費端亦能藉由賦權給予歌手文化定位，亦即，文本的優勢解讀在流行歌曲整體的研究中重要性被稀釋。因此，為了不忽略非創作型歌手之作品，在論述中仍會以概述的方式，描述主流音樂市場中非創作型歌手作品之參照意義。只是就歌曲之文本分析，仍是以創作型歌手為主。

下文依序說明研究範圍之選擇意義。研究作品的年代斷限意義在於筆者觀察到，這三十幾年中許多創作型歌手或樂團的作品包含了許多文學與文化意義，這些作品不論就主題的深廣度、文化意涵、創作新意、或「個性書寫」[24]而言，都具備相當特殊的意義，而有別於此前的歌曲。在這三十年間，流行歌曲市場上面臨了民歌市場化、解嚴、新母語歌謠帶動族群文化醒覺、政黨輪替、族群語言政策之改變、獨立音樂崛起、樂團時代來臨、音樂產製從類比到數位的發展趨勢等，因而音樂風格、創作風格也隨時而易，百花齊放。因這些現象發展多半是以一種趨勢呈現，較難精確限定起點，故大致以1980年代為限。

24 「因流行歌曲這個文體包含了詞、曲和表演，因此，從個性書寫的角度觀看，在詞、曲的創作和編曲、表演的形式，都能展現不同創作型歌手的特徵，接受者得以辨識歌手的個性書寫成分，也可以從這些面向中去整全觀看，而不單只是就詞作的主題和表現方式而已，不同創作型歌手除了就詞的主題和書寫方式有所差異外，亦有各自擅長的曲風或編曲方式，這些都共同構成了創作型歌手個性書寫的一環。……更重要的是，當個性書寫在流行歌曲這個文體中成為可能，創作型歌手創作這個文體的作品時，便有更接近於文學作品作者的意義存在。」參劉建志：《當代國語流行歌曲創作及相關問題之研究——90年代迄今之考察》（臺灣大學中國文學系碩士論文，2012年），頁143。

　　臺灣音樂節和小型 live house 表演場地自1994年之後陸續出現，並在2000年後蓬勃發展，這些音樂傳布場域有助於創作型歌手與樂團的表演。在此不妨將這些創作型歌手或樂團暫視為一種文化群體，[25]這些創作型歌手和樂團常在音樂節和 live house 表演，而一旦知名度提升、支持度變廣，便有機會登上臺北小巨蛋舞臺，或開始舉辦世界巡迴演唱會，成為支持度不讓主流歌手的音樂人。此外，這批創作型歌手作品所受到的肯定也是值得注意的，除了市場支持度足夠，自2000年後，金曲獎中的多項獎項都有這些創作型歌手及樂團入圍。因此，不論就創作者特質、表演場地、出道崛起過程、這些歌手具備許多類似的經歷，更重要的是他們彼此也常互相認同。創作型歌手間常互相寫歌，或在表演時互相推薦，因而帶起了新消費文化族群，這個消費文化族群代表當代青年文化的世代心理。舉例言之，他們重視創作型歌手發表的言論和態度、喜歡參與 live house 的表演活動和各音樂節，在歌迷版上互相分享不同創作型歌手的消息，而形成一種值得研究的文化現象。除了這些共性之外，也由於流行歌曲傳播媒介數位化，製作音樂成本降低，而產生「分眾」的現象。流行歌曲不再被電視節目、電臺壟斷，而是由許多數位串流平臺加以分眾，因此，其中的複雜性更難以一概而論。

　　結合社會環境來看，解嚴後因言論自由較開放，新母語歌謠崛

25 音樂的確可以建立「集體認同」，使人覺得共同屬於一個文化群體。「（集體認同）它建立在成員分享共同的知識系統和共同記憶的基礎之上，而這一點是通過使用同一種語言來實現的，或者概括地說：是通過使用共同的象徵系統而被促成的。因為語言並非只是關涉到了詞語、句子和篇章，同時也關涉到了例如儀式和舞蹈、固定的圖案和裝飾品、服裝和文身、飲食、歷史遺跡、圖畫、景觀、路標和界標等。所有這些都可以被轉化成符號用以對一種共同性進行編碼。」揚・阿斯曼：《文化記憶：早期高級文化中的文字、回憶和政治身分》（北京：北京大學出版社，2015年5月），頁139。

起，[26]各語言的創作型歌手紛紛結合不同曲風創作新母語歌謠，以往顯性打壓的語言政策已然需要調整，除了官方設置的音樂獎項「金曲獎」帶著遲來的分配正義之外，在臺灣族群意識型態改變後，以往帶著權力位階的語言抗爭性也逐漸被混融性取代。[27]然而，在音樂創作或音樂展演呈現「混融」趨勢的同時，是否仍有反抗、收編等權力關係，這便是值得深思的。2000年以後的創作型歌手，除了加強族群醒覺之特質外，更能發展出新型態的族群認同，以本書之研究對象為例，創作歌曲作品中的「語言」已有許多走向「多語」的表現，更遑論音樂模式曲風混融各種音樂型態了。而這些形式展現，不妨視為後殖民[28]處境階層、族群之互動，到後現代多元、流動認同之發展過程。因此，在討論這些作品的世代乃至族群想像時，認同、權力、文

26 江文瑜：〈從「抓狂」到「笑魁」——流行歌曲的語言選擇之語言社會學分析〉，《中外文學》25.2，1996年，頁60-81。

27 然而，有些以方言創作的創作型歌手，仍是意識到方言的邊緣性與抗爭性，並不一定有「融合」之心願。舉例而言，林生祥與鍾永豐合作歌曲，多以客語創作，鍾永豐便曾提到方言的「邊緣性」與「破壞性」。他認為有些意念、概念，在官話（國語）中無法如實傳遞，反而必須用一些比較邊緣的語言（以臺、客、原族群而言，就是母語），才能傳達出來。而認同與歸屬感，也才能藉語言的選擇形塑出來。參羅悅全主編：《造音翻土：戰後臺灣聲響文化的探索》，頁97-98。不過，方言歌手亦可能互相合作，例如原住民歌手以莉‧高露與林生祥便曾以各自的母語合唱歌曲〈拾穗〉，這或許建立在同是「非中心語言」之立場。

28 「所謂後殖民史觀，是一種開放的歷史態度。它一方面檢討在權力支配下，社會文化所受到的傷害，一方面也在於反省如何批判性地接受文化遺產的果實。……一個新的主體已重新建構起來，讓社會內部的族群、性別、階級，都有其各自的生存方式。共存與並置的文化價值，成為臺灣社會的主流思想。……臺灣社會究竟是屬於後殖民還是後現代，立即成為學界爭論的焦點。從歷史軌跡來看，兩種說法都有其根據。如果是屬於後殖民，那是因為臺灣社會脫離了長期的高度權力支配，使多元思維雜然並陳。如果是屬於後現代，則是因為臺灣社會被全球化的浪潮所席捲，消費社會與資訊社會都同時成立。對品牌的崇拜、對品味的耽溺，幾乎與國外任何都市沒有兩樣。這樣的爭論，既是後殖民的特徵，也是後現代的現象。」陳芳明：《臺灣新文學史》（臺北：聯經，2011年），頁608-609。

化跨界流動等議題便會在各個層面浮顯出來。

　　這批創作型歌手很多都以「獨立音樂」[29]之姿發行唱片，獨立音樂並非臺灣特有的音樂文化現象，在西方音樂相關研究亦常提及此現象。獨立音樂因不受大唱片公司包裝行銷的限制，而能產生較多屬於次文化或非主流文化的音樂類別。臺北在1990年末漸漸形成適合獨立音樂發展的環境，多元的唱片通路、充裕的表演場地和漸漸增加的聽眾，都構成了獨立音樂適合生存的空間。於是，創作型歌手或樂團除了加盟唱片公司之外，也漸漸有管道能少量發行唱片。只是這些創作型歌手闖出名氣、支持度增加後，往往還是會加盟唱片公司或走入主流宣傳管道，而在這同時卻也常標榜其獨立性或非主流性，以宣傳其特殊姿態，以致主流和非主流、大眾和次文化的界線便不一定如此分明。也因為這些歌手的同質性，[30]在本書將他們暫視為一個文化群體；然而，創作型歌手以1990年代為分界，亦顯示出不同質性。相對

29 獨立音樂若要簡明扼要的定義，可以用「臺灣獨立音樂協會」的定義：「獨立音樂英文為Independent Music，簡稱為Indie Music，如同獨立電影一樣，獨立音樂（Indie Music）已成為專有名詞，意思是不受商業娛樂機制控制，由音樂人獨立創作的音樂。」這樣的定義雖無太大問題，但仍嫌空洞且仍有探討空間。

30 謝光萍在〈誰在那裡聽自己的歌──臺北live house樂迷與音樂場景〉的訪談和田野調查之觀點：「在訪談中和田野中，可以看出獨立音樂社群對於『主流』、『獨立』音樂的定義模糊，但是對自己喜好的是所謂『獨立音樂』帶有一定程度優越感。樂迷透過在live house的消費來『收藏自己』、肯定自我的存在，也許也藉由消費音樂活動來形塑社群，達到社交的目標。更進一步地形塑自我對音樂的認同與情感，以滿足心靈上的需求。」（頁65）「在這些live house的場域中，可以看見樂迷們彼此透過生活實踐展露出來的『差異』，以Bourdieu的觀點來看，他們展現出喜好的音樂類別，並且會不斷地排斥否定與自己品味不同的人，以此來秀出彼此的差異；對與自己相同品味的人則有歸屬感。音樂認同在特定脈絡條件下作用的，也總是先以音樂品味作為標的。認同的產生同時也是一種非認同（non-identity）的產生，那是一種概括和排除的過程。」（頁70）謝光萍的研究以「排除」、「差異」為著眼點，然而，這個形塑認同的過程與操作模式卻是類似的，本書之「同質性」，指涉的是這個部分，亦即，同質性來自於「秀異性」之存在。

於這批歌手作品，亦有從1990年代前便不絕如縷的創作型歌手，如羅大佑、張雨生、李宗盛、陳昇、伍佰等歌手，但這兩批創作型歌手的作品風格迥異，且因歌手年齡層的不同，反映或代表的支持群眾也隱然有所區別。[31]本書一方面著重探討1990年代末開始崛起的青年創作型歌手群所代表的文化意涵，一方面對照此前的創作型歌手，並在對照時兼論其中的異質性。此外，仍須提及，為了比較並突顯時代風格，本文會適度採用1980年以前的流行歌曲以說明。本書之研究範圍無明確之結束點，因屬當代研究，且後現代多元且流動的作品仍在不停產出，但因本書有研究之實體時間限制，故暫以2017年金曲獎以前的歌曲作品為主，作為研究年限暫時性之界線。

　　將研究範圍聚焦於創作型歌手的作品有兩個原因，其一為創作型歌手具備詞曲創作和演唱能力，故作品的自主書寫成份較高，且能直接將創作型歌手視為「作者」。因流行歌曲這個文體乃是詞、曲加上編曲演唱表現，且主要訴諸聽覺的整體表演藝術，故創作型歌手身兼詞、曲創作者和演唱者的身分，可說是較完整的「作者」。即便是共同創作的關係，亦可以「作者群」的概念統攝。所以聚焦於創作型歌手的作品，是希望流行歌曲此「複合性文體」的「作者」概念能被突顯出來。其二為個性書寫的考量，大凡文學作品談及「作家論」的時候，都需特定作家的作品累積一定的量，才有辦法觀看其整體風格。創作型歌手因以作者身分創作詞、曲，並自己演唱詮釋，故作者的作

31 世代問題是極重要的，本年代斷限的創作型歌手便包含了兩個以上世代的創作者。然而，世代之間並非互不溝通，反而是有許多「致敬」之行為，創作型歌手藉由重唱、翻唱、改編老歌加以「致敬」，除了認同非自己世代的歌之外，更重要的意義是，創作型歌手藉由認同不同世代的作品，也強化了流行歌曲自成一個文體的意識。亦即，當創作型歌手意識到不同世代流行歌曲的「經典性」時，也同時確認了這個文體之成熟。關於世代與文化的觀點，可參Simon Frith、Will Straw、John Street合著：《劍橋大學搖滾與流行樂讀本》，頁78。

品較能看出其整體特質，乃至其中的階段發展性。非創作型歌手則因
詞曲多為其他作詞、作曲人所作，無法自主書寫，故歌曲這個文體的
作者便分散成多數人。儘管有時亦具備共同創作的關係，但相對之下
創作意識仍是比較鬆散的，故較無法從個性書寫的角度衡之。但這樣
說並非意味非創作型歌手便無展現「個性書寫」的可能性，非創作型
歌手雖不自己填詞作曲，但可藉由「挑歌」來選擇適合打造自己特色
的歌曲，有些非創作型歌手就因此成就自己獨特的風格，且效果不讓
創作型歌手的個性書寫，這是需要補充說明的。只是「挑歌」表現個
性，與自己創作詞、曲，畢竟還是隔了一層，故創作型歌手才成為本
書研究對象的不二選擇。

　　此外，這三十幾年來創作型歌手的作品十分豐富，亦形成許多經
典之作，在性別議題上從刻板的形象到性別流動，出現許多同志歌
曲、多角關係歌曲、[32]乃至於性別扮裝歌曲；在鄉土議題上除了各語
言的流行歌曲各自表述之外，亦形成了跨語言、乃至跨國界的認同型
態，除了打破語言藩籬之外，從音樂性上的共通性，創作型歌手也找
到「鄉」的新型態定義，而產生一些符合此概念之作品。[33]就流行歌
曲展演而言，也能看出許多流行歌曲已然形成經典，如林強〈向前
走〉，[34]便多次在總統就職典禮、個別歌手的演唱會、金曲獎典禮上表

32 劉建志碩士論文：《當代國語流行歌曲創作及相關問題之研究——90年代迄今之考
　察》，頁106-112。文中探討當代創作型歌手的同志歌曲、多角關係愛情歌曲。

33 舉例言之，原住民查勞入圍金曲獎的專輯《玻里尼西亞》，循著「南島語系」的線
　索，以音樂開展出更大的「鄉」的範疇。臺灣的原住民屬南島語系，更有一派學者
　認為，臺灣為南島語系的發源之地。除了在臺灣的原住民部落之外，太平洋、印度
　洋的島嶼甚至更遠的非洲部落，是否能找到語言、節奏的共性？這樣的觀點並非異
　想天開，夏威夷歌手Daniel Ho與臺灣原住民曾有數張專輯的合作關係，這是同屬南
　島語系的音樂性融合。客家歌手林生祥也提到，日本沖繩、古巴音樂因同時具備熱
　帶音樂的共性，在節奏上頗能相容。更完整的論述探討參本書第三章。

34 〈向前走〉，詞、曲：林強，1990年。

演。因年代斷限中作品繁多，本書挑選歌曲時，將加入客觀參照標準以進一步篩選作品：文化部（前身為新聞局）於1990年舉辦第一屆金曲獎，之後便逐年舉辦。金曲獎流行音樂獎項，其中有最佳作詞人、最佳作曲人、最佳專輯、最佳樂團、最佳男女演唱人等獎項，創作型歌手的作品亦常入圍這些重要獎項。因此本書討論的作品範圍並時以這些獎項參酌衡之，以金曲獎項為主，並以其他音樂性獎項為輔，期所選之作品，能具備一定的支持度並受到專業音樂人肯定，代表性也較為足夠。當然，金曲獎是爭議很多的獎項，許多創作型歌手亦曾批評金曲獎的審查制度，[35]其品味取向也費人思量，有時考量大眾通俗品味，有時考量作品之創造性和藝術性，隨著不同的評審群，每屆金曲獎的入圍、得獎作品特色也不太相同。但無可諱言，金曲獎是臺灣流行樂壇的年度盛事，評審群也總在流行音樂界具有代表性，隨著金曲獎的舉辦，所引起的周邊討論效應亦是最大的，故本書仍以此為參考點。此外，臺灣為數眾多的音樂節，如墾丁春天吶喊、貢寮國際海洋音樂季、臺北 simple life 簡單生活節、高雄大彩虹音樂節等重要的音樂祭，每屆舉辦常會邀請樂團和歌手參與演出，若非受邀演出的歌手，則須經過甄選程序。這些音樂節中亦不乏大量創作型歌手的身影，從這些音樂節受邀歌手交叉比對，便能在眾多的樂團和歌手中揀選出當代臺灣較具代表性的音樂人。

以創作型歌手作品為研究對象本質的考量，時代限定為1980年代迄今，語言限定為國語、臺語、客語、原住民族語，再衡以客觀輔助要件，便揀選出本書所探討的研究對象。

35 如周杰倫曾寫歌批評過金曲獎，見周杰倫2004年專輯《七里香》中的作品〈外婆〉。林生祥亦曾就金曲獎之語言分類質疑，而拒領以語言分類之獎項，於第五章將詳細說明。

二　研究方法

（一）文學研究法

　　本書的研究方法採文學研究與文化研究，在文學研究中，探討流行歌曲的作者創作意圖、歌曲複合性文本、與閱聽人詮釋三方的關係。包含作者的著作意識與發言、抒情美典（lyrical aesthetics）、文本分析（優先讀法）。

　　本書以創作型歌手的音樂作品為研究對象，因創作型歌手集流行歌曲此一「複合性文體」作者於一身，故探討起來相對單純。一般流行歌曲研究若非以「創作型歌手」為討論對象，則作家論不易成立（因複合性文體之作者分散於多人）。本文引進傳統文學批評理論的「作家論」，討論創作型歌手「個性書寫」之議題。在討論作者的著作意識研究中，會適度引用一些輔助資料，如專輯歌詞本中的文案文字、歌手在流行歌曲之外的其他文學作品如散文、小說、現代詩、或歌手訪談、發言、參與的集會、行動，從中分析說明創作型歌手或樂團的創作意旨，與企圖揭露的創作意識對聽眾接受層面的考量。然而，創作者的著作意識是否能藉由作品完整呈現出來，創作意識與作品是否有不一致之處，也將在文本分析的部分檢討。作家論在研究流行歌曲中之所以重要，是因為流行歌曲的作品在作者創作之後，每次再現（播放或展演），作家的「聲音」乃至於「演奏」都會再次出現。進一步言，演唱會或現場表演等音樂作品再現的場合，也構成作家重新詮釋作品的機會，更可能重新賦予舊作新概念。所以，流行歌曲作品，在某程度上很難脫離「作者」而存在，作者的表演特質反而是如影隨形地依附在此文體之中。

　　其次，本文以「抒情美典」研究方法探討流行歌曲的表意系統與

文本意涵。抒情美典乃是將主體心中的「興」，以象徵的手法抒發[36]出來，此時，傳遞主體之意的媒介[37]便是重要的。流行歌曲包含文學文本及音樂文本，音樂文本更開展出節奏、旋律、器樂演奏等豐富面向，各自有象徵心理情意之作用，因而抒情美典的文學研究觀點方為一適合的研究方法。美典不僅反映創作者個人對於美的看法，也體現了一群人所共享的審美旨趣（aesthetic interest）、一群人所共同認可的作品主題與範式。[38]因此，抒情美典詮釋下的審美旨趣，可以解釋流行歌曲的曲式問題、世代認同美典形式差異的問題。本文討論流行歌曲複合性文本中語言與音樂、乃至於結構的象徵系統傳達不同的心理情意，並引進「音樂時間」、「共時結構」、「口語文化」等概念，將在下文「流行歌曲的文體論」中進一步分析流行歌曲複合性文體的各部分所負擔的敘事、抒情任務。[39]

　　就文本分析而言，有文本「讀法」的問題，在進入探討文本讀法前，要先思考流行歌曲除了抒情、敘事外，是否具有反映社會現實之

36 「由於抒情美典是內省，它的主要描寫對象自是心境，它的主要描寫方法自是象意。音樂故可視為最自然的抒情藝術。」高友工：《中國美典與文學研究論集》（臺北：臺灣大學出版中心，2004年），頁113。

37 「對抒情美典來說，一切媒介的物感自然是重要的，它是一切經驗的根據。但進一步地認識經驗的基層是在心界存在處，必然會分辨美感外在的媒介和內在的材料。形成心界中的心象才是真正的美感材料。繪畫是如此，音樂亦是如此。」高友工：《中國美典與文學研究論集》，頁111。

38 蔡振家、陳容姍：《聽情歌，我們聽的其實是……：從認知心理學出發，探索華語抒情歌曲的結構與情感》，頁60。

39 高友工在《中國美典與文學研究論集》中提到：「一般媒介都有它的一些特質，至於是否能成系統，要看物性的本身，更要看藝術典範的構成。如音樂的音長、音高、音強及音色都是音樂媒介可能有的一些性質，除此之外還有很多其他的特色卻往往為一般傳統的音樂典則略而不論了。……心理極複雜的意本身可以簡化為一套性質的系統，它正可以和具體的媒介的意所形成的性質系統相對照、相響應。」頁118-119。

能力？社會學家西蒙・弗里斯（Simon Frith）解釋「歌詞現實主義」（lyrical realism），認為至少有一派觀點認為流行歌曲可以反映社會現實。正如丹尼爾・列維廷的研究之中，曾經提到：

> 事實上，這是歌曲能夠打動我們的特點之一：因為它們沒有明確定義，所以每位聽眾都在參與「聽懂一首歌」這個持續不斷的過程。一首歌會變得很個人，是因為它要求我們、甚至是逼我們每個人，為了自己去填補某些意義的空缺。[40]

文本召喚讀者填補空缺，然而，文本分析有其侷限性，因文本的特性是「有結構的多重釋義」（structured polysemy），雖能產生「優先讀法」（preferred reading），但卻無法保證讀者會創製出怎樣的特殊意義。[41]因此，即便本書嘗試詮釋文本的「優先讀法」，亦面臨此侷限性，筆者並不試圖挖掘文本「純粹」與「神聖」意義（pure or sacred meaning），[42]或提供單一、真實解讀，但仍會試圖提出筆者的讀法。並嘗試從文化消費、文化實踐的實例中，觀察一個流行歌曲文本如何在日常生活中被消費者使用、解讀、乃至於創製出「集體文化行動」（如遊行、抗議、演唱會、就職典禮等）或賦予認同。除了這個觀點之外，本文也以1970年代文學批評的「讀者反映」（reader response）來思考，藝術不能脫離觀眾（聽眾）而存在，[43]且強調觀眾可以在欣

40 丹尼爾・列維廷，《為什麼傷心的人要聽慢歌：從情歌、舞曲到藍調，樂音如何牽動你的行為》（臺北：商周，2017年），頁43。

41 約翰・史都瑞：《文化消費與日常生活》，頁214。

42 同上注。

43 「早期的傳播研究，傾向假設媒介資訊有固定的意義，閱聽人只是被動接受這些資訊，後來，傳播學者逐漸重視閱聽人詮釋媒介資訊的動能性。同樣的，文學批評也歷經類似的研究方向轉折。當『作者研究』與『文本研究』分別遇到瓶頸之後，研

賞的過程中參與,成為意義製造過程的主體。[44]本書的文本分析,亦嘗試提出消費者可能的意義創製。

在文學研究的部分,因流行歌曲為一特殊的「複合性文體」,因此,本書將在下文提出適合流行歌曲此一文體的「整全」研究方法,討論中盡量兼顧詞、曲、編曲和表演詮釋上的呼應之處,以期展現較真實的流行歌曲創作、接受樣貌。此為當今學界研究流行歌曲時最缺乏的視角,亦是本書創見所在。

(二)文化研究法

流行歌曲因具備豐富的文化性,且產生許多文化現象可談。在文化研究的部分,本書討論作家(創作型歌手)、作品(單曲、專輯、演唱會、MV)、活動場域(各大音樂節、live house、集會遊行、官方展演場域、演唱會)、閱聽人(消費、參與、認同、賦權)之間複雜的互動關係。在流行歌曲的文化研究領域,採用「文化工業」、「文化主導權」、「大眾文化」、「後現代理論」等脈絡研究,嘗試建構當代創作型歌手與閱聽人之間由流行歌曲與相關作品、行動所聯繫、共構的文化圖景。

1 文化工業與文化主導權

若以法蘭克福學派的「文化工業」觀點來看,流行歌曲在此論述脈絡底下缺乏足夠的文學性和藝術性,而只能淪於商品交換的價值,成為資本主義控制人民、將人民的思想情感同一化的手段。文化工業

究重心便轉到讀者身上,閱讀被視為讀者與文本雙向互動的歷程,而解讀媒介資訊的關鍵,則是閱聽人所使用的基模,這個來自認知心理學的觀念,彌補了文學批評無法深入解析閱讀歷程的缺陷。」蔡振家、陳容姍:《聽情歌,我們聽的其實是……:從認知心理學出發,探索華語抒情歌曲的結構與情感》,頁154。
44 廖炳惠編著:《關鍵詞200》(臺北:麥田,2003年),頁24。

理論出自霍克海默與阿多諾合著之《啟蒙的辯證》，提到文化工業造成流行歌曲商品化、強制化、標準化。然而，這三個看似流行歌曲弊病的特質，在重新思考流行歌曲的文體特質時，是否能產生更積極的意義？商品化與強制化的討論，在下文將以「文化主導權」理論帶入消費端的視角重新思考。此處先論標準化的部分。

　　上文曾提到，流行歌曲的美典建立在語言與音樂性上，而在流行歌曲的文體中，「重複」或「標準」並非弊病，反而是其抒情美典核心所在。從音樂學與腦神經科學研究中，皆可一再確認此事。音樂學家認為，音樂結構之中，重複是有意義的，甚至是音樂的基本要素。[45] 重複形成旋律統一的效果、並滿足旋律對稱的結構需求。腦神經學的研究中，更進一步強調人類對「重複」、「標準」與可預期之需求，音樂建立在能夠記憶方才發生過的樂音，並預期這樣的樂句再次出現，藉由轉調、變奏形成變化、觸發記憶連結，這會「騷動我們的記憶系統，同時也活化情緒中樞」，音樂的可預期性更造成聆賞時的快感。[46] 由這些論著中，可知道流行歌曲之「標準化」曲式，反而可能是美典

45 「重複和對比是音樂形式的一對原理。我們在一切民族最原始的民間音調實例中可以發現這一對原理的體現。即便是最大膽的現代音樂創新者也不能避免運用它們」；「取得和強調旋律統一的效果是靠重複、焦點或高潮的出現、再現與平衡來實現的。重複這些段落有助於把它們緊緊聯結在一起」；「重複的另一個重要目的在於去熟悉富於特性的樂思，以便在以後引進新材料時把它作為統一的依據。重複的使用需要有良好的鑑賞力和比例感。……重複滿足了深層的簡潔感。它已成為取得內聚效果，同時又建立起旋律秩序和對稱結構的最佳手段。」愛德華茲：〈旋律的美學基本規範〉，《音樂美學》（臺北：洪葉，1993年），頁284-299。

46 「聆聽音樂會讓一系列腦區按照一定順序活化：……聆聽音樂的報償與強化機制，似乎是由依核增加多巴胺的分泌量，以及小腦透過與額葉及邊緣系統（limbic system）的連結調節情感所致。現今神經心理學理論指出，正面情緒確實與多巴胺濃度增加有關，許多新式抗憂鬱藥物選擇藉由控制多巴胺系統發揮作用，也與這項發現有關。我想，現在我們終於知道為何音樂能夠撫慰人心了。」丹尼爾・列維廷：《迷戀音樂的腦》，頁177。

之所在，而不再是文化工業所批評的問題了。[47]

　　文化工業觀點固然有觀察獨到之處，也某程度解釋了文化商品的特徵，但以許多當代流行歌曲來檢證，都能發現不能成立的地方。不可否認，流行歌曲的確具備商品的特性，而伴隨歌曲的許多附加文化商品，如演唱會、表演、黑膠唱片、CD，也讓音樂創作者在其中有利可圖。但其質性是否如「文化工業」的觀點，如此單一、平板，則是可以深思的。因此，本文採取文化主導權之觀點，此觀點調整文化工業的看法，並產生一種動態的關係，這樣的觀點可解釋本書觀察到的流行歌曲文化現象與文化實踐，包括語言權力關係、認同關係（性別、鄉土的各自表述）、文化記憶與世代認同等。以下簡介文化主導權理論。

　　約翰・史都瑞《文化消費與日常生活》一書中，討論葛蘭西學派的文化研究方法。葛蘭西學派的「文化主導權」（Antonio Gramsci）觀點，重新思考流行文化的生產與消費的問題，使兩種對立思考模式進入積極的關係（active relationship），第一種思考方式將流行文化視為文化工業強制灌輸的產物，法蘭克福學派、結構主義與某些版本的後結構主義、政治經濟研究者皆是，在此，流行文化是一種「結構」（structure）。第二種思考方式則視流行文化是自下而上發起的文化，一種「真實的」勞工階級文化，一種人民的「聲音」。在此，流行文化是一種「動能性」（agency）。[48]根據「文化主導權」觀點的文化研

47 類似的觀念可參蔡振家、陳容姍：《聽情歌，我們聽的其實是……：從認知心理學出發，探索華語抒情歌曲的結構與情感》，頁39-44. 文中引用流行音樂學者麥度頓（Richard Middleton）的觀點，認為古典音樂的分析也會將曲式化約為標準曲式，進而思考流行歌曲樂曲形式的標準化是作曲家跟聽眾溝通的基礎，許多廣受歡迎的作曲家並不刻意去違背標準曲式，反而是出色的運用它。此外，亦討論到流行歌曲主題之「標準化」，作者亦是以反思文化工業之立場來立論。

48 「動能性」……不僅只是討論對抗性（resistance）如何被表達，而且也企圖勾勒，

究，流行文化既不是一種「真實的」勞工階級文化，也不是文化工業
所強加的文化，而是介於兩者之間，葛蘭西所說的一種「妥協的均衡
狀態」。既是「商業的」，也是「真實的」；一方面「抵抗」，一方面被
「收編」，既包含「結構」，也包含「動能性」。文化研究感興趣的，
與其說是文化工業所提供的文化商品，不如說是這些文化商品在文化
消費的行動中，如何被挪用、[49]被創製出意義，這些使用的方式往往
遠超過商品生產者所能預見。[50]從文化主導權與動能性的觀點來看
待，的確能發現當代流行歌曲在文化意義上的特色。尤其在解嚴後的
新母語歌謠出現後，創作型歌手藉由重唱、改編母語歌謠，形塑自我
認同，此認同型態更藉由展演實踐，展演形式有混融、有收編、亦有
抵抗存在，其動態性正回應了文化主導權理論。1990年末大批青年創
作歌手和樂團開始自主創作後，此精神遙遙繼承民歌時代「唱自己的
歌」的口號，流行歌曲的創作不論就詞、曲的創發，乃至於跟其他當
代文類的互文，確實都已累積一定質量的作品，並對時代造成影響。
流行歌曲影響了社會事件、社會運動、國族認同，呈現著權力與結
構、收編與反抗等動態的過程。因此，流行歌曲雖仍有商業化、結構
收編之可能性，但也未曾忽視創作者乃至消費者從實踐中傳達的意
念，美典寄託於歌曲文體之中，並發生著社會、文化影響力，如何如
實地看待此一文體產生的種種意義，乃是本書之關注點。

　　在對抗殖民霸權的過程中，人本身的思考以及其語言和道德面向，是如何透過各種
　　不同的抉擇來形構自我。參廖炳惠編著：《關鍵詞200》，頁12-13。

49 挪用，係為了自身目的而借用、偷取或接管其他意義的行為。文化挪用是一種「借
　　用」的過程，並在過程中改變了商品、文化產物、標語、影像或流行元素的意義。
　　參瑪莉塔・史特肯、莎莉・卡萊特：《觀看的實踐：給所有影像世代的視覺文化導
　　論》（臺北：臉譜，2009年），頁394。

50 約翰・史都瑞：《文化消費與日常生活》，頁204。

2　後現代理論

　　本書借鑑後現代理論，思考流行文化[51]和菁英文化的界線漸趨模糊的問題，後現代理論觸及了「對當下的懷舊」，這在詮釋流行歌曲的懷舊現象、黑膠復興、翻唱、重唱、致敬演唱會等現象，皆有獨到之處。[52]在本書的研究範圍，更涉及個人記憶與世代記憶的音樂作品群。關於記憶的探討，亦可與腦神經學、認知心理學互參。後現代理論不僅觸及懷舊的問題，更觸碰到「互文」[53]之問題，此在流行歌曲中可分兩個層次論述，其一為流行歌曲文體中的互文，此在重唱、翻唱、改編、對話型態的創作與表現上皆可得見，本文借用後現代的互文，討論其可能具備的文化意義，包括認同、諧擬、性別跨界、反思與批判。其二為流行歌曲的「跨界流動」，流行歌曲在與其他表演形式流動、結合之時，便產生新型態的展演方式，此牽涉到不同表演形式的互動，亦涉及流行歌曲跨界流動到其他表演型態之時，為適應其他的表演型態，其本來具備的詮釋脈絡有所挪移，經歷去脈絡化再重新編碼[54]的過程，藉由互文，可探討豐富的文化意義。

51　關於流行文化的探討，可參高宣揚：《流行文化社會學》（臺北：揚智文化，2002年11月）。

52　詹明信（Fredric Jameson）提出「對當下的懷舊」（nostalgia for the present）此一概念，他認為早期對於地圖和印刷術（typography）的「記憶」，現在都已經為音樂和視像所取代，什麼時候聽過那些音樂、看過那些電影，都是區隔不同世代認同的原則和線索。因此「記憶」在後現代情境中，往往和音樂、唱片和老歌經典懷舊有關。廖炳惠編著：《關鍵詞200》，頁163。

53　文本會利用交互指涉的方式，將前人的文本加以模仿、降格、諷刺和改寫，利用文本交織且互為引用、互文書寫，提出新的文本、書寫策略與世界觀，後現代詩中的「引用的詩學」（poetics of quotation），或是故意採用片段零碎的方式對其他文本加以修正、扭曲與再現，都是具有顛覆性的「文本政治」，這是「互文性」之所以相當受到後現代文學創作者重視的主要原因之一。廖炳惠編著：《關鍵詞200》，頁143。

54　「編碼」在文化消費中，編碼指的是文化產物的意義生產。霍爾用編碼來描述文化

此外，迪塞托的「文本盜獵」，亦能闡發後現代主義中挪用的精神：

> 迪塞托「文本盜獵」的概念拒絕了傳統的閱讀模型，根據這個模型，閱讀只是為了被動地接受作者或／和文本的意圖。在傳統模型中，讀者的詮釋只有對或錯的問題。同時，這個模型透露了另一種對文化消費的思考方式，預設文本的「訊息」必然是在閱讀的動作中，被強加在讀者身上。迪塞托認為，此一預設再度誤解了文化消費的實踐：「這種誤解假定了吸收一樣東西，必然表示你類同於你所吸收的東西，而不是加以挪用或再挪用，使其類同於你自己，成為你自己的。」[55]

此詮釋脈絡放在創作型歌手的創作實踐中，他們對傳統音樂元素之接受、挪用，表現了一種積極的創造性，與挪用時對傳統音樂的想法，在本文討論董事長樂團、林生祥對傳統音樂的挪用時，會再進一步論述。而在文本消費中，又產生一次文本盜獵，與寄託認同的可能。文化消費的實踐，亦與霍爾的三種解讀法：認同、協商、抗拒可互參。

最重要的是，在當代音樂的後現代景觀中，多元與流動的認同型態正與後現代主義息息相關，後現代主義不僅影響古典音樂界中的偶然音樂、無調性音樂，更影響了流行歌曲中種種創作與消費之實踐方式，將於第二章論述。

本書除了建立流行歌曲文體的研究方法之外，全文以主題式的方

生產者在為文化產物編製優勢意義時所完成的工作，這些意義接著會由觀看者進行解碼。」參瑪莉塔・史特肯、莎莉・卡萊特：《觀看的實踐：給所有影像世代的視覺文化導論》，頁399。

55 約翰・史都瑞：《文化消費與日常生活》，頁69。

式聚焦流行歌曲的各種文學與文化問題。研究目的是希望以主題的方式較完整呈現流行歌曲的諸般「文體特徵」，並建立流行歌曲在文學研究、文化研究中可能的研究範式。

（三）流行歌曲的文體論

本書將流行歌曲視為一種「複合性文體」，由詞、曲、編曲、器樂演奏、演唱詮釋構成，此處所述的構成要件，應以「多重痕跡記憶模型」[56]來認知，亦即，各文本性的要素並非在每個個案文本中普遍存在，理解流行歌曲之「類型」，應有此基本認識。此外，文本性元素（包含詞、曲、編曲）與音色表現（器樂演奏、歌唱詮釋）共構了流行歌曲的文體，負擔敘事、抒情之功效。在此之外，尚有節奏、曲式等「結構」，存在於詞曲共構的「音樂時間」之中，結構亦對感知產生作用、傳遞了部分訊息，這亦是往常研究中最常被忽略的一環。本文建構流行歌曲的文體論，將解決以往文獻就結構探討不足的部分。

在流行歌曲的研究中，最普遍的方式是將之與「詩」比擬，而以研究「現代詩」的書面文學研究方法研究，[57]在認知流行歌曲的文體特徵後，自然會以更適合的方法詮釋、理解，並從中發現流行歌曲美典所在。[58]本文將流行歌曲視為「複合式文體」，[59]流行歌曲訴諸聽覺

56 丹尼爾・列維廷：《迷戀音樂的腦》，頁134-137。

57 關於現代詩與流行「歌詞」之間的種種辯證關係，可參考侯建州：〈詩與歌：臺灣華文現代詩與歌詞的關係問題試析〉，《玄奘人文學報》第九期（2009年7月），頁47-80。此文詳盡地整理了討論現代詩與歌詞間關係的前行文獻，其中最主要的問題意識是「歌詞是否稱得上是詩」。但本論文並未著力於此問題上，反而更重視「流行歌曲」（而非歌詞）的整全文體意義。因此，歌詞是否是詩並非本文重點，流行歌曲這個文體如何展現其特殊文體意義與價值，才是本文聚焦所在。

58 類似觀點：「當然歌詞本身不等於聲樂，聲樂型態本身是歌曲藝術詞曲結合形式的完整呈現，但是歌詞作為一個整體的聲樂作品的內容之一，它不能單獨剝離出來，獨立構成一個藝術品，它是融入聲樂當中並以聲樂的成品方式呈現，然後進入公共

傳播，重點在於能被聽懂，同時兼具代音與表意之功能，[60]因此歌詞較多重複，用詞較為口語淺白，且往往因為要配合歌曲曲調樂句安排，[61]和副歌重複的特質，而有一些形式上的固定特徵，諸如重視重複、句式較整齊等等，然而，這也有種種例外型態。[62]以上所論是流行歌曲「單曲」型態，若更進一步形成「概念專輯」，研究流行歌曲所應注意細節就更多了。[63]以下分從「音樂時間」、「共時結構」、「口語文化」為主軸，討論流行歌曲之文體特質。

文化空間的。從對象的存在去把握對象應該是最為接近對象本真的方式。對歌詞從文字之詞到聲樂之詞變化的分析，它的意義不僅在於發現這種變化本身，更重要的是以領會音樂對歌詞的制約，領會歌詞與一般詩歌、語言文字的距離，並進一步認識歌詞的音樂本質，把握歌詞的音樂規律，推動對歌詞在創作、傳播、接受、研究等各個領域的正確把握。」參童龍超：《詩歌與音樂跨界視野中的歌詞研究》（北京：人民，2016年），頁104。

59 因本文欲強調流行歌曲的能動性，故不作嚴格「類別」定義。流行歌曲除了文本內在的詞、曲、編曲之外，更重要的是以聲音表現出來的表演形式，在某些時候，也不排斥視覺表演形式（如演唱會、歌曲MV、或與舞臺劇演出），因其表現形式多元複雜，以較寬鬆的角度看待其文體，方能見流行歌曲的能動性。

60 「成功的歌詞當自覺地站立於『詩歌──音樂』的場域之中，恰當地處理文字表音與表意的關係，統籌文字、音符兩種符號的優劣短長，在文字的詩性與音樂性之間求得某種兼顧與協調。」參童龍超：《詩歌與音樂跨界視野中的歌詞研究》，頁73。

61 作詞者方文山曾提到：「歌詞一定要跟旋律結合，才有完整的生命力。」陳樂融：《我，作詞家》（臺北：天下文化，2010年），頁316。

62 有許多流行歌曲乍聽之下聽不出歌詞，而需輔以歌詞本或MV歌詞字幕來理解歌詞。「在當今多媒體傳播條件下，歌曲的欣賞也出現了外在的歌譜閱讀和文字字幕閱讀的即時進行，以往單純時間聲音上的歌曲欣賞可以變成語言理解和想像發散的複合性接受。」參童龍超：《詩歌與音樂跨界視野中的歌詞研究》，頁62。

63 概念專輯因整張專輯收錄的詞曲能整全表達專輯概念，且詞、曲、編曲、文案設計、包裝、曲序、曲目間的留白的元素，都共構整張專輯的概念，故專輯中的歌曲呈現一種有機的組合。參劉建志：《當代國語流行歌曲創作及相關問題之研究──90年代迄今之考察》（臺灣大學碩士論文，2012年），論文第四章第一節討論概念專輯的部分，頁118-141。

1　音樂時間

　　流行歌曲因有「樂曲」的成分，因而處在「音樂時間」之中，亦即，流行歌曲之形成是在實存的時間中不斷發生、並不斷流逝的過程。音樂時間既指涉具體的節拍、節奏，亦指涉歌曲構成抽象的「心理時間」，而有別於外在物理性之時間。許多音樂家都曾提出這個觀點：

> 音樂是建立在時間連續中的，因此要求記憶力的警覺。所以音樂是一種時間藝術，而繪畫是一種空間藝術。音樂首先要想像到是某種時間上的結構，一種時間性的，如果同意我換一個新詞的話。……支配音樂進行的規律要求必須有可以計量和恆定的時值：節拍，一種純物質的因素，透過它形成節奏，後者是一種純形式的因素。[64]

斯特拉汶斯基對音樂的理解建立在「音樂時間」之中，尤其重視「音響素材按時間分配」，進而形成秩序的藝術化過程。因此，時間與音二者由創作者的意志排列構成，並調整了人與外在時間的關係。[65]也就是說，音樂時間是一種對物理時間的抗衡，經由音樂之創作，在音

64 斯特拉汶斯基：〈音樂現象〉，《音樂美學》（臺北：洪葉，1993年），頁56。

65 「時間與音：『音樂離開這兩個因素就不可想像』。……音樂的時間、尤其是音響素材按時間分配的問題是最吸引作為藝術家的斯特拉文斯基的問題之一。對於他來說，時間的概念是離不開被創作者的意志加進的秩序的。一方面，時間的掌握與自覺的秩序（而秩序是從固有的音響產生音樂的先決條件之一）是音樂存在的必要條件。另一方面，正是音樂能夠調整好人與時間的關係。早在《紀事》中他就絕對武斷地形成了這一看法：『音樂現象只是讓我們把一切存在的事物調整就序，這裡首先包含人與時間的關係。這就是說，為了使這種現象實現，它要求的必須要有的唯一的條件就是：一定的結構。』」參沙赫納扎羅娃：〈斯特拉文斯基的《音樂詩學》〉，《音樂美學》，頁109。

樂時間中形成一種「心理時間」，而流行歌曲複合性的文體要素便在此音樂時間之下作用，並在「共時結構」[66]分別負擔不同的敘事、抒情任務，形成「美典」。類似的音樂時間觀點也能在蘇珊・朗格的論著中得見：

> 音樂是一種發生藝術。一部音樂作品的發展是從它整個活動的最初想像開始，到它完全有形的呈現，即它的發生為止。……音樂的本質，是虛幻時間的創造和由可聽的形式的運動對其完全地確定。……鼓經常以出色的效果吸引了耳朵，把實際的時間世界拋開，在聲音中造就了一個新的時間意象。[67]

蘇珊・朗格排斥使用「音樂時間」一詞，因其容易與時間概念之探討混淆。然而，不論用「發生藝術」或是「虛幻時間的創造」，音樂都與時間息息相關，創造了一種新的時間意象，並讓人聯想到伯格森的「綿延」時間觀。而時間意象正是理解流行歌曲這個文體時，無從迴避的課題，流行歌曲在音樂時間之中被感知、理解，一切的作用也在音樂時間之中發生。然而，因為其流動，而更難理解、詮釋。一如愛德華茲所說：「旋律是隨時間的流動被感知的，所以旋律因素的平衡比其他靜止的藝術形式難理會。」[68]

　　理解「音樂時間」後，在思考流行歌曲的曲式，「重複」便產生意義。在上文文化研究法檢討「文化工業」[69]的「標準化」時，已引

66 共時結構為筆者提出之概念，意指流行歌曲各個要素在音樂時間的結構之中作用，使流行歌曲成為一種共時多音的文本。

67 蘇珊・朗格：〈情感與形式〉，《音樂美學》，頁330-334。

68 愛德華茲：〈旋律的美學基本規範〉，《音樂美學》，頁299。

69 「阿多諾對於流行音樂的另一個批評是重複太多，但其實音樂異於語言的一大特質就是重複性。音樂素材在同一首樂曲中通常會重複出現，不同的音樂文化會以不同

用愛德華茲的觀點與腦神經科學之研究來說明重複為何必要,此處不贅。然而,重複在流行歌曲的曲式中,包括詞、曲、編曲的重複,而不僅只是字面重複。因為詞、曲處於「共時結構」之中,亦即,詞、曲在規範的「音樂時間」的脈絡下,單獨或一起出現在歌曲之結構中,而加入「重複」,正使流行歌曲之敘事、抒情脈絡有別於單一結構的書面文學,而呈現多音之現象。

在書面文學討論中,容易將重複段落視為同一文本省略不談,或認為作品重複太多而缺乏文學性。然而,重複在流行歌曲之曲式基模中,卻具備敘事的必要性,若再加入口語文化「再詮釋」之考量,重複段的敘事與抒情意義就更為不同,而這些不同的意義,是在書面文學解讀或詮釋之中被消音的。

就流行歌曲的審美意圖而言,流行歌曲歌詞部分要求淺白、口語,易被聽懂,大部分的流行歌曲的確也具備這樣的特徵。這些特徵在中國源遠流長的詩歌傳統中是顯而易見的,如《詩經》、吳歌西曲等從民間來的作品,其結構常有迴環複沓的特徵,以大體相同的詞句增加記憶點,這本是歌詞這個文體的特性。陶娟以統計學的方式歸納流行歌的結構,發現重視重複,和聽者接受層面的感動有所關聯:

> 無論哪一種感情,詞作者都會反覆吟唱、渲染、以引起歌者和聽者的共鳴,讓他們感同身受。體現到結構銜接方式上,就是重複和交替,從而達到內容和形式的統一。[70]

的方式發揚重複性。例如有些流行歌曲的記憶點是伴奏中的riff(重複出現的同一樂句),流行音樂的創作者似乎對於音樂的重複性有著新的理解與使用。」參蔡振家、陳容姍:《聽情歌,我們聽的其實是……:從認知心理學出發,探索華語抒情歌曲的結構與情感》,頁39-40。

70 陶娟:〈從篇章語言學理論談流行歌曲歌詞的結構銜接〉,《現代語文》, 第2008卷24期,2008年8月,頁140-141。

由此可見，重複有其必要性。重複包含了詞、曲、編曲的重複，不論
何者，都使歌曲便於記憶，加深聆聽印象。最素樸的流行歌曲形式，
A 段 B 段會是固定的詞、曲，以 ABAB 的順序來唱完歌曲。但比較複
雜的歌曲，就開始有各種不同的組合變化，像是 ABABCB（加入橋樑
段 bridge），或是副歌提前，成為 BABAB 之類的，每個年代有不同審
美趨向的曲式結構，主歌、副歌、導歌、C 段也不一定都會出現，此
於下文流行歌曲文體變遷處會再提。從曲來看，曲的重複在流行歌曲
中始終存在，一首歌曲從頭到尾，幾乎都會聽到重複的樂句、樂段，
有時為了加強情緒，會將重複的副歌轉調，但即便轉調，曲的變化仍
是不大，在腦神經科學的研究中，即便調性不同，只要音程結構相
同，人類仍能將之認知為同一旋律，曲的重複便造成了聽覺上的迴環
印象。[71]

　　另一方面，曲的重複往往伴隨編曲的複雜化或簡單化，總之，一
定帶著變化，而使抒情特質增強。流行歌曲的編曲往往是由簡到繁，
漸漸加入越來越多的樂器、和聲，以渲染情緒。搭配著曲的重複，較
素樸的歌詞也會以重複的字詞配合。不過，在流行歌曲的發展中，也
會漸漸出現複雜化的現象：流行歌曲幾乎都重複的副歌歌詞，卻改填
入不同的歌詞。於是，當曲還是固守著重複的規則，歌詞卻以一去不
復返的方式顛覆了重複的預設，原本環狀的歌詞敘事脈絡，就成為線
性的歌詞敘事脈絡。這種線性敘事結構（詞）與環狀敘事結構（曲）
交錯的情形，就會發生在流行歌曲這種「複合性文體」當中。結合音
樂時間來理解，詞曲同時展現，在規範的音樂時間內，詞與曲處在
「共時結構」之下，負擔不同敘事責任，並傳遞訊息。賈克・阿達利

71 丹尼爾・列維廷：《迷戀音樂的腦》，頁153。

曾強調音樂是一種「與時間進程辯證式的對峙。」[72]以不同的敘事脈絡交錯編織,的確在時間的感受上,召喚了一種似曾相識、卻又嶄新的辯證關係。

從音樂時間與敘事脈絡來看,歌詞的線性敘事脈絡,並不排斥音樂環狀的敘事脈絡,因為詞、曲分屬不同的重複系統,卻共時存在。流行歌曲的曲仍是固定的,儘管歌詞寫得不同了,聆聽起來重複的印象還是在,藉由樂句的相似性,喚起的是熟悉的聽覺印象。此外,流行歌曲即便在主歌、副歌重複段填入不同的歌詞,有時候也運用重複技法,以相似的構句或相似的語句,造成同中有異的歌詞印象,喚起一種在重複中不盡相同的聽覺感受。

以胡德夫〈美麗島〉[73]這首歌曲為例:

> A1　我們搖籃的美麗島,是母親溫暖的懷抱
> 驕傲的祖先們正視著,正視著我們的腳步
> B1　他們一再重複的叮嚀,不要忘記,不要忘記
> 他們一再重複的叮嚀,篳路藍縷,以啟山林
> A2　婆娑無邊的太平洋,懷抱著自由的土地
> 溫暖的陽光照耀著,照耀著高山和田園
> B2　我們這裡有勇敢的人民,篳路藍縷,以啟山林
> 我們這裡有無窮的生命,水牛、稻米、香蕉、玉蘭花

72 賈克・阿達利著,宋素鳳、翁桂堂譯:《噪音:音樂的政治經濟學》(臺北:時報文化,1995年),頁9。

73 以詩歌入樂是一個重要的研究議題,從中亦可看出流行歌曲歌詞與書面文學迥異的形式,其轉換機制更是值得研究,但非此處論述重點所在。如童龍超所述:「改編更深入地觸及詩樂門類的內在關係及其轉換機制,改編現象的複雜性和深刻性明顯被包括詩學與音樂學在內的文藝研究界低估。」參童龍超:《詩歌與音樂跨界視野中的歌詞研究》,頁135。

就曲而言，這首歌曲是以 A1、B1、A2、B2、B2 來進行，歌詞部分，能看出同中有異的地方，尤其是 B 段的三次副歌，雖然前兩次歌詞有所不同，但卻使用相似的類疊句法。整首歌詞敘事隨著歌詞一段一段前進（線性敘事），但相似的曲調（主歌與副歌）卻召喚熟悉的聽覺印象，造成迴環複沓的聽覺感受（環狀敘事），這是線性的世界觀和環狀的世界觀互相照應的結果，形成一方面重複，一方面卻前進著的聽覺感受。若加入「再詮釋」、「再認素材」的觀點，歌曲的討論更將展現豐富的意涵。[74]

　　除了敘事結構外，重複之所以能產生作用，實與人類記憶模式相關，重複在記憶之中方得以成立。人腦能夠處理樂音的「相對」關係，因此，在曲子變奏或移調時，才能辨識出它是同樣的樂句，並進而分辨其相同或相異的演繹之處，再影響聆聽的情緒：

> 記憶對於音樂聆賞經驗的影響如此之鉅，若說「沒有記憶，就沒有音樂」也毫不誇張。正如理論學家和哲學家所言，以及詞曲創作人約翰・哈特福（John Hartford）在歌曲〈試著引起你

[74] 關於重複在音樂時間的作用，亦可帶入「再詮釋」、「再認素材」之觀點：「聆聽一首歌曲時，前奏與第一次主歌可以引領聽者進入歌曲情境，認同主角，而當副歌第一次出現時，動人的弦律讓我們留下深刻印象，之後第二次、第三次副歌的再詮釋（reinterpretation），則讓我們統整記憶、反芻歌詞，甚至因為編曲的變化而對原本的旋律產生新的感受，切換至正面、積極的視角，重新看待歌詞所敘述的情傷故事。」參蔡振家、陳容姍：《聽情歌，我們聽的其實是……：從認知心理學出發，探索華語抒情歌曲的結構與情感》，頁25。「音樂的重複性，是它異於語言的一大特質。……抽象的音樂則反其道而行，刻意要讓素材（形式）重複出現，使聆聽者能夠再認。樂譜中有反覆記號，但是小說與劇本中完全沒有這種記號，由此可見『再認素材』在音樂聆聽中的特殊地位。無論是作曲家、演奏者、聽眾，都可以在有限而複沓的音樂素材中，深掘其無窮的意義。」參蔡振家：《音樂認知心理學》，頁119。

的注意〉（Tryin' to Do Something to Get Your Attention）中寫
道：「音樂的基礎就是反覆」。音樂之所以成立，是因為我們能
夠記住方才聽過的樂音，並與後續出現的樂音作連結。[75]

綜上所述，在音樂時間中，本節討論虛幻時間的創造（或心理時
間），與物理時間的抗衡，更在音樂時間的觀點中，帶入與書面文學
有別的重複意涵，進而整體理解流行歌曲樂曲結構，研究者也才不會
輕易省略看似相同、卻有不同敘事意義的重複段落。更重要的是，流
行歌曲的文體美典形式重視重複，因為這個複合性文體有一半是樂句
旋律，而「音樂的基礎就是反覆」。

2　共時結構

共時結構為筆者提出之概念，意指流行歌曲各個要素在音樂時間
的結構之中作用，使流行歌曲成為一種共時多音的文本。以音樂指揮
家的總譜為例，音樂總譜會詳列各個樂器在一首樂曲中依序、同時、
交錯出現的時機。而當代數位音樂的創作中，「音軌」正是理解共時
結構最好的例子。在一首歌曲的音樂時間中擷取任何一段，都可能具
有複數樂器（或人聲）音軌出現。因此，音樂某程度而言是疊加的，
複雜一些的流行歌曲更可能疊加到數百個音軌。分析流行歌曲的每一
樂段，便須就此樂段的各要素：詞、曲、和聲、器樂演奏、音色、口
語表現等一併觀察。

流行歌曲的詞、曲、和聲、器樂演奏、乃至於口語表現，都會在
流行歌曲的「音樂時間」中同時、依序出現，並傳遞訊息。理解流行
歌曲，便不能僅從「詞」、「曲」等帶著明顯的「表意」文本中詮釋，

75　丹尼爾・列維廷，《迷戀音樂的腦》，頁155。

而必須一併探討「結構」。在丹尼爾・列維廷的研究之中，他以腦神經學、心理學等知識研究音樂與認知的關聯，認為歌曲的結構也十分重要。這些結構隱藏於文本性的分析之外，但卻意外地在神經音樂學研究中負擔了傳遞訊息的角色：

> 歌曲結合意義與傳遞媒介的特殊方式而造就，它是一種結合了形式與結構、又融入了情感訊息的手法。[76]

丹尼爾・列維廷多次提到整全的欣賞、聆聽方式，在欣賞歌曲時，從神經音樂學的觀點來看，大腦的確會意識到音樂的形式、媒介特質，即高友工所述音樂媒介的物感，而有別於純文字、純口語的表達接受。這也是音樂研究異於書面文學的原因。若只重視歌詞、歌曲傳遞的表意訊息，而忽略音樂是在「音樂時間」之中存在、進行著的「複合性文體」，且諸般要素在「共時結構」之中整合，便會錯失許多訊息。丹尼爾・列維廷更進一步從神經機制來觀察音樂思維的認知能力，他提到人類因有「換位思考」、「表徵」、「重新組織」的能力，而產生語言與藝術的共同基礎。[77]此外，因為音樂的結構特徵，「使音樂結合了電影與舞蹈的時間感，以及繪畫與雕塑的空間感；在音樂裡，音高空間（或說頻率空間）取代了視覺藝術的立體空間。腦部的聽覺皮質層甚至發展出頻譜，就像視覺皮質層有空間定位功能一樣。」[78]由此可見，從腦神經的研究領域，也能看出音樂這種藝術形式，其影響人的感知，是異於一般書面文字的。研究、思考音樂的藝術形式，

76 丹尼爾・列維廷：《為什麼傷心的人要聽慢歌：從情歌、舞曲到藍調，樂音如何牽動你我的行為》，頁23。
77 同上注，頁25。
78 同上注，頁27。

也必得運用與書面文學不同的研究方式，才能從中展開關於藝術時間、空間的感知。如丹尼爾・列維廷所說：「歌手的聲音、細微的表情變化、斷句的方式，全都銘刻在我們的記憶裡，而這是我們為自己讀詩時無法擁有的體驗。」[79]

　　共時結構中，最重要的結構因素就是節奏，此節奏並非胡適所說的語言「自然音節」[80]，或是現代詩的「內在音樂性」，而是實存的音樂節奏，包含速度、拍子與節奏。[81]流行歌曲的曲與詞的速度與韻律感都建立在「節奏」之上，節奏決定歌曲的框架，先定下拍子形式，如4/4拍、6/8拍、3/4拍等，再決定每一拍值的時間、輕重音所在。因此，理解歌詞、樂句的進行速度、斷句的方式，也須仰賴音樂節奏，而非書面閱讀的速度、或是書面文學的文字節奏、標點。節奏在某些時刻亦會影響到文字的敘事強度、或表意背後攜帶的情緒：

> 我們的認知系統通常會預測，一小節裡面的重要拍點上比較可能出現音符，特別是長音，反之，不重要的拍點上比較不會出現音符。……作曲家有時候會違反音樂規律，讓聽眾的預測落空，藉以製造美妙的效果，其中最常使用的手法就是切分節奏（syncopated rhythm）。[82]

79 同上注，頁43。

80 胡適於1919年提出「自然的音節」，相關討論可參鄭毓瑜：《姿與言：詩國革命新論》（臺北：麥田，2017年2月）第三章，該文討論胡適、胡樸安、朱光潛、陳世驤等人對語言節奏、聲韻、姿態的論述。

81 約翰・包威爾：《好音樂的科學：破解基礎樂理和美妙旋律的音階秘密》（臺北：大寫，2016年）一書，分別探討了這些要素之意義，頁274。

82 蔡振家、陳容姍：《聽情歌，我們聽的其實是……：從認知心理學出發，探索華語抒情歌曲的結構與情感》，頁135。

在音樂結構中，重要的音符會以長音表現，並出現在較重的拍點，共時地影響拍點附近的旋律與歌詞，這也是以往研究容易忽略的。若只將歌詞當成書面歌詞閱讀，其語句頓挫、輕重緩急，在失去節奏框架的情況下，往往和歌詞呈現的實際狀態不符。唯有還原在共時結構之中，才能真正知道歌詞的實際樣貌。在流行歌曲的表現中，重要的音樂事件也常會以歌手拉長音來呈現，此外，三連音、反拍或切分音，這些顛覆規律的節奏，更常伴隨著重要的歌詞出現。共時結構的詞曲搭配，使流行歌曲與書面文學迥異，一如丹尼爾・列維廷所述：

> 影響歌詞樣貌的因素與詩詞不同。歌詞的旋律和節奏提供了一個外在架構，詩詞則是內建了結構。在音樂裡，某些音符因為音高、響度、節奏等特質，比其他音符更被強調出來。這些重音限制了能與旋律搭配的字詞，也建構出披掛歌詞這件外衣的音樂人體模型。[83]

在他的研究中，發現音高、響度、節奏的架構影響了歌曲這個文體的表現特質，使得文字在某些重音處被強調、被記憶。[84] 在下文會進一步提到，從他的專業神經音樂學領域中，可以發現這種「架構」將導致人體大腦認知的不同反映。此處，丹尼爾・列維廷認為歌詞因為有樂曲從旁協助，「以旋律與和聲來提供重音結構、向前推進，營造一種和聲與文字交織的背景。換句話說，歌詞不是為了獨立存在而寫。」[85]

83 丹尼爾・列維廷：《為什麼傷心的人要聽慢歌：從情歌、舞曲到藍調，樂音如何牽動你的行為》，頁32。

84 蔡振家亦提及：「音樂裡面比較重要的聲響事件傾向發生於拍點附近。」參蔡振家：《音樂認知心理學》，頁37。

85 丹尼爾・列維廷：《為什麼傷心的人要聽慢歌：從情歌、舞曲到藍調，樂音如何牽動你的行為》，頁34。

在他的許多研究範本中，也可看出，他的研究方法的確重視詞曲搭配，並兼顧和聲、節奏結構，以整全研究歌曲這個文體之美。例如他研究歌詞的重音與節奏，分析歌曲的樂曲音高、重音跟語言的重音交錯出現、子音的爆破感等，[86]就是如實地呈現流行歌曲這個文體的本質，並整全看待共時結構中發生的所有音樂事件。在中國的流行歌曲研究，亦有從詞曲搭配的「頓歇」來詮釋歌曲的例子，在童龍超分析周杰倫〈菊花臺〉[87]時，作者這樣論述：「歌詞適應音樂曲調的頓歇快慢和樂句組織的節奏模式，不管其語言表達的具體內容如何，除了一些散句和變化句的越位之外，它在語句形式和音節頓歇上具有很大數量的相同形式和相似形式的規律化反複，出現了很多等時長音組或長短對稱句，即體現了一種多樣重複的再現特徵。」[88]便是以詞曲結合與音節頓歇來思考這首歌曲的特徵，呼應本書提出「音樂時間」的重複與「共時結構」的詞曲搭配。

節奏是許多音樂學家的討論重點之一，也是「音樂時間」成立的骨架，更是共時結構的結構要素，負擔了音樂的動態力與生命力，如愛德華茲所言：「節奏，作為旋律的結構要素，是平衡的對立面。它充分體現了音樂的動態性和向前進行的特性。」[89]在大衛・拜恩的《製造音樂》[90]中，討論到音樂與情感的關聯時，便以調性、節奏為觀察對象。除了傳統習見的刻板印象「大調代表開心、小調代表悲傷」[91]之外，影響音樂與情感的變因還有很多，包括民族性、文化特

86 同上注，頁48-51。

87 〈菊花臺〉，作詞：方文山，作曲：周杰倫，2003年。

88 童龍超：《詩歌與音樂跨界視野中的歌詞研究》，頁158。

89 愛德華茲：〈旋律的美學基本規範〉，《音樂美學》，頁287。

90 大衛・拜恩：《製造音樂》（臺北：行人，2015年）。

91 關於調性與情感的刻板連結，有許多人提出反思，可參David Sax：《老派科技的逆襲》（臺北：行人，2017年3月），頁302。「在文藝復興以前的歐洲，小調與悲傷之

性等背景知識之差異。注意到音樂是「複合性」文體時,便能理解其中各個要素在共時結構中可能互相補充、也可能互相抵銷。以大衛・拜恩所舉見解為例:

> 我記得以前巡迴演唱時,如果我演奏包含大量拉丁節奏的音樂,部分觀眾(主要是盎格魯薩客遜人)與樂評家會覺得那是開心的音樂,因為節奏那麼輕快。當時我唱的很多歌唱都是小調,在我聽起來它們帶有一絲絲感傷,雖然那份感傷往往被那些切分音的輕快節奏抵銷。[92]

這樣的例子充分說明調性的情緒表現與節奏的情緒表現不一致時,可能會使歌曲的詮釋衝突而多元。切分音所形成的 swing 的確將影響節奏韻律感,[93]而此韻律感也關係生物性接受之本能,下文將舉腦神經學研究佐證此事。他接著引用《自然》雜誌撰文者菲利浦・鮑爾的想法:「音樂之中的拍子與音色,的確可能影響曲子的聆聽感受。」[94]可知,節奏這種結構要素雖隱身在詞、曲的文本性要素之後,但確實負擔了歌曲的敘事、抒情功能。

間並沒有任何關聯,意味著文化因素可能會掩蓋了儘管更為真實,卻比較微弱的生物相關性。」此處指的相關性,指涉的是「口語」之中透露的語氣、音高、聲調等等因素。表示調性關聯之感情反應可能基於文化環境之培養,與節奏、口語這種更根源性、生物性的要素不同。

92 大衛・拜恩:《製造音樂》,頁301。

93 「許多音樂都有所謂的背景律動(groove),它是特定音樂種類底下的一些頑固反覆的節奏型態,例如騷莎(salsa)、放客(funk)、靈魂樂(soul)……等,都藉由獨特的背景律動來標示其風格。背景律動就像音樂中的襯底或畫布,它雖然不如主旋律那麼引人注意,但暗中卻傳達著動覺意義,勾起我們的肉身記憶,以聽眾未意識到的方式影響認知歷程與情緒。」參蔡振家:《音樂認知心理學》,頁85。

94 大衛・拜恩:《製造音樂》,頁302。

　　舉實例言之，五月天樂團的〈入陣曲〉[95]全曲以規律4/4拍子進行，但在橋樑段（bridge）的歌詞轉換為三連音[96]：「忘不記／原不諒／憤怒無／疆／肅不清／除不盡／魑魅魍／魎／幼無糧／民無房／誰在分／贓／千年後／你我都／仍被豢／養」，歌詞的斷句結合三連音的節奏形式，呈現更為鏗鏘有力的表現張力，而這種斷句方式與書面閱讀時不同，也是因應節奏產生的改變。在上文斷句中，單獨一字後亦有兩個音節是無字的，但為了符合三連音節拍的規律，而產生歌詞的空白，且每一組三連音的首拍都是重音。這也回應了上文丹尼爾‧列維廷的研究中，藉由樂曲之框架，某些音符或文字會被強調出來。當然這段文字在音樂之中會有如此突出的爆發力，除了節拍之外，編曲也是其中一個操縱變因，強烈的電吉他與打擊樂器配合此處啟動的三連音節奏，並加強重音[97]刺激，構成一致的語言表達形式，複合性文體的長處在此一覽無遺，藉由各個要素的刺激與整合，構成聆聽上的整體感覺。

　　節奏在流行歌曲的文體架構中是重要的，它包含純粹連續性的期待，而其動態感更與生命的節奏（心跳、脈搏）吻合，並勾動著生物

95 〈入陣曲〉，作詞：五月天阿信，作曲：五月天怪獸，2013年。

96 關於三連音的探討，可參蔡振家、陳容姍：「關於華語抒情歌曲的歌詞節奏，三連音與附點節奏的運用也值得留意。〈聽海〉用三連音來點綴全曲，其中『說你在離開我的時候』是連續三組三連音，效果相當突出。蔡健雅的〈陌生人〉中有個特別著名的句子，那就是『當我了解你只活在記憶裡頭』，此處連用四個附點節奏，為反覆震盪的旋律增添不少生動姿態。」參蔡振家、陳容姍：《聽情歌，我們聽的其實是……：從認知心理學出發，探索華語抒情歌曲的結構與情感》，頁138。

97 音樂聲響強度亦會影響聽者的接受情緒，尤其是在同一首樂曲中產生的音量對比。「響度與音高、節奏、旋律、和聲、速度及拍節並列音樂的七大要素。即使只是極細微的響度變化，都會對音樂的情緒渲染力產生非常大的影響。當鋼琴演奏者同時彈奏五個音，只要其中某個音的音量稍大於其他四個音，就會讓它擔任完全不同的角色，影響我們對這個樂句的整體感受。」參丹尼爾‧列維廷：《迷戀音樂的腦》，頁72。

基本的情感。從腦神經學的研究也可發現，生物對節奏的理解與激活的腦部區域是小腦，其掌管生物之運動，更貼近《詩經》詮釋「手之舞之、足之蹈之」。[98]生命與音樂節奏的關聯，一如蘇珊・朗格所言：

> 一部音樂作品的指令形式，包含了它的基本節奏。而基本節奏不僅是有機整體的根據，也是其總體性情感，……每一個準備未來的事情都創造了節奏，每一個產生並加強著期待（包括純粹連續性的期待）的事情都準備著未來，（有規律的敲擊是節奏組織的一個明確和重要來源）每一個以預見或非預見的方式，實現著有希望未來的事情，都與情感符號聯繫在一起。不管樂曲的特殊情感或它的情緒涵義怎樣，主觀時間（即柏格森要求我們在純粹經驗中尋找的那種「活的」時間）中的生命節奏，都充滿於複雜多維的音樂符號中，成為它的內在邏輯，生命節奏與音樂緊密相聯，它與生命的關係，不言而喻。[99]

節奏與生命情狀吻合，以小腦為傳導途徑，[100]並藉由音樂時間這種「活的」時間展現出來，節奏接續過去、預示未來，象徵了生命的動向，在音樂的諸要素中，毋寧是更根源性的。在鄭毓瑜的研究中，指出節奏可以引發朱光潛所謂的「動作趨勢」，並以陳世驤討論「詩」、

98　亦可參《樂記》：「凡音者，生人心者也，情動於中，故形於聲，聲成文，謂之音。」「詩，言其志也；歌，詠其聲也；舞，動其容也；三者本於心，然後樂器從之。」
99　蘇珊・朗格：〈情感與形式〉，《音樂美學》，頁338-339。
100　節奏與律動感傳導的途徑是經由小腦而非大腦，從生物本能來說，節奏的改變牽涉到環境之改變，與求生之本能關聯較強。「予人深刻印象的音樂（或律動感）多半會小小地顛覆時間感。……我們對律動感的反應主要屬於前意識或無意識的層次，因為這類訊息是走向小腦，而非大腦額葉。」參丹尼爾・列維廷：《迷戀音樂的腦》，頁177-178。

「興」、「姿」的說法，說明節奏與生命的關聯。[101]這都是看出節奏不只是一種透明的工具性中介，反而負擔著敘事、抒情的功效。正如愛德華茲所言：「音樂在強調時間性方面也許比其他藝術更能表達這樣一種感覺：形式是感受的動態結合。音樂中，形式隨著音響而展開。在音樂展開的任何一點上，每個音都憑藉已經逝去的，迎面而來的或將要出現的音而獲得意義。音樂的形式在我們聆聽過程中才成為形式。」[102]因此，音樂更仰賴「再現」的詮釋意義，唯有在具體的時間流中，所有的元素在共時結構中方能發生作用。

3　口語文化

以往學界的流行歌曲分析，重視「詞」、「曲」的文本意義，往往忽略了歌曲中的「器樂演奏」與「口語表現」的重要性。然而，在流行歌曲的文體中，這二者常常負擔敘事、抒情之任務。

固然，文字或樂句的分析的確是重要的，但若忽略流行歌曲複合性文體之整全性，編曲的伴奏、前奏、間奏、尾奏便會被習慣性地忽略。不僅是有詞、曲的主要旋律部分，編曲的器樂演奏也可能有複雜的意義。歌唱的語氣、樂器的姿態表情，都可藉由音樂傳達：

> 音樂作為一門時間藝術，不僅擅於營造出多采多姿的時間感，而且主旋律與背景律動可以同時存在，讓多個線條並行，這些線條可以在時間的推移之下變形、重組，交織出複雜的意義。……音樂所傳達的情緒意義與動覺意義，體現於情緒語氣及生物運動的模仿與渲染，……其實不僅歌唱可以視為情緒語

101　鄭毓瑜：《姿與言：詩國革命新論》，頁175-190。
102　愛德華茲：〈旋律的美學基本規範〉，《音樂美學》，頁284-285。

氣的延伸，樂器也能模仿口語交談與姿態表情，這些樂曲的聲
響形態特徵跟情緒語氣相當類似。[103]

編曲中的前奏、間奏、尾奏器樂演奏部分，的確可以視為情緒之延
伸。舉例言之，在林俊傑歌曲〈會有那麼一天〉[104]中，講述爺爺與奶
奶的愛情故事，在第一段主歌、副歌結束之後，間奏以沈重地鋼琴和
炮火聲呈現爺爺離家參戰的狀況，負擔了敘事任務，亦為兩段歌詞故
事區隔，以實際的「音樂時間」象徵兩段歌曲故事中間所經過的時
間。又如張宇歌曲〈四百龍銀〉[105]，講述他外婆的故事，外婆六歲時
以四百龍銀被賣為童養媳，經歷人生第一段悲傷的離別，在二十六歲
時，又面臨相同的命運。在面臨自己的女兒被賣掉時，她以虛弱的身
子追出去，卻無濟於事。詞曲敘事到此為一段落，此時加入一段完整
且澎湃的弦樂，道盡了人間重複的曲折命運。小時候被賣為童養媳離
家，以及長大後生下女兒又被賣掉，為人母的哀痛之情，化在間奏這
段弦樂演奏中，成為一段不容忽視的間奏。由此可見，流行歌曲的研
究，必須在「整全」（詞、曲、編曲、器樂演奏、演唱結合）的視角
中，方能盡窺其美。

　　因流行歌曲是複合性文體，必須考慮詞、曲搭配的問題。詞與曲
雖各自獨立存在，卻有詞曲咬合之考量。也就是說，歌詞須以口語文
化來思考，「代音」功能更是重要的，更進一步，甚至可以將歌詞視
為樂器。從作詞人的眼光來看，流行「歌詞」之創作的確也有特殊之
處，舉例言之：

103　蔡振家：《音樂認知心理學》，頁85-86。
104　〈會有那麼一天〉，詞：張思爾，曲：林俊傑，2003年。
105　〈四百龍銀〉，詞：十一郎，曲：張宇，2003年。

熊美玲並不見得認同很文藝性的作品。對她來說，歌詞不是文學，是音樂的一部分。文學歸文學，在中國來說，文學是屬於視覺的，寫下來讓人看的；歌詞是要用唱的，不是文學。歌詞比較類似某種樂器，要發出字、音。她是把歌詞從音樂性的角度判別的。……她說：「你先不要管它的文字面，先管它的口感，你唱這些詞的時候有什麼感覺？」[106]

這段文字，傳達歌詞重要的概念，除了語意之外，歌詞類似「樂器」，要考量其聲音特質與口感，並強調「代音」的功能。此與蘇珊・朗格的「同化原則」看法類似，皆是將歌詞視為「音樂元素」之一，並考量其發音特性，與存在「音樂時間」之中的運動性：

> 不管歌詞的內容如何，合唱在本質上都是音樂。它創造了一個動態的形式，一個單純聲音的運動。這個形式甚至將自己可聽的時間奉獻給一個不理解歌詞的人，雖然他不免會忽視音樂結構的部分價值。[107]

蘇珊・朗格更進一步認為，理解歌曲中的「歌詞」，不應放在書面文學的脈絡中，而要理解其單純負擔音樂的功能：「歌詞配上了音樂以後，再不是散文或詩歌了，而是音樂的組成要素，它們的作用就是幫助創造、發展音樂的基本幻象，即虛幻的時間，而不是文學的幻象，後者是另一回事。所以，它們放棄了文學的地位，而擔負起純粹的音樂功能。但這並不是說它們此時就只有聲音的價值。……文字可以在其意義未被理解的情況下直接進入音樂結構，也就是說，只要具有語

106 陳樂融：《我，作詞家》，頁93-94。
107 蘇珊・朗格：〈情感與形式〉，《音樂美學》，頁335。

言的外在形式就夠了。」[108]這樣的敘述方式未免推到極端，其「同化原則」也有一些值得商榷之處，但非此處論述重點，故先從略。[109]「同化原則」過度忽略歌詞文本意義，然而，她所舉之看法也並非不能成立。在聆聽不熟悉的語言的歌曲時，「歌詞」負擔的無非就是語言的外在形式，而非文本之意義，我們不一定從歌詞的文義中理解意義，反而更可能是從歌手的口吻、情緒中理解這首歌曲的悲歡。甚至在許多歌曲中，並沒有實際意義的歌詞存在，而是以虛詞來吟唱的。放棄歌詞的文本意涵，將之視為一個樂器，這在書面文學的分析脈絡中似乎不可解，但放在整全的音樂脈絡中，便順理成章了。

　　書面的文字並不等同於唱出的歌詞，理解流行歌曲的「歌詞」除了從文義之外，其口吻、語調等「口語表現」[110]亦是不容忽視之一環。回到抒情美典的傳統探討中，高友工區分了「文字語言」與「聲傳語言」[111]，並以「表意」與「表音」來思考這兩種語言的差異

108 蘇珊·朗格：《情感與形式》（北京：中國社會科學，1986年），頁171-172。

109 同化原則的討論是一個較大的問題，此處引童龍超的討論略作說明：「朗格的說法：『歌曲絕非詩與音樂的折衷物，歌曲就是音樂』是對的，但是必須指出，對歌曲創作中的詞曲結合來說，詩歌與音樂之間的制約和影響一定是雙向的，朗格明顯地以樂對詞的單向性制約和影響否認歌詞對音樂曲調的制約和影響，這與歌曲事實不相符合。」參童龍超：《詩歌與音樂跨界視野中的歌詞研究》，頁141-142。

110 「歌詞既不同於一般書面的純文學和一般器樂的純音樂，也不等於一般音樂文學定義的兩種藝術特徵（即文學性與音樂性）的簡單相加。歌詞的獨特之處是歌詞所存在的口頭話語、聲音表現、聲音表演這三個不同層次的內涵特徵，反映了歌詞已超越一般文學和音樂門類劃定而作為一種口頭藝術形式的獨特存在。也就是說，從口頭藝術的視角，對歌詞的判斷就不僅僅是一種文學定義、一種音樂定義，或文學性和音樂性相加的一種音樂文學定義，而主要應該是一種在以語言創造音樂、在語言向音樂轉化的過程中，以聲樂型態存在的口頭話語（或文學）形式。」參童龍超：《詩歌與音樂跨界視野中的歌詞研究》，頁21。

111 「因此我所關切的不是中國現在語言的研究，而是中國語言的傳統。甚至於也不是這個語言的全體，而只是文字在這個語言中所居的地位。所以並不只是文言與白話的問題，而是『文字語言』和『聲傳語言』對立的問題。」參高友工：《中國美典與文學研究論集》（臺北：臺灣大學出版中心，2004年），頁161。

性[112]，並從中進一步延伸到「空間藝術」與「時間藝術」的問題[113]，這無疑是發現了口語文化的精神所在。其亦注意到漢語是聲調語言，文字本身象意等特質。在音樂的研究中，也闡發了音樂時間、重複性等上文已然探討過的問題。[114]

口語文化更可追溯到柏拉圖，柏拉圖企圖藉由打破希臘文化的口傳性（orality）與支撐這種口傳性的詩人。柏拉圖認為詩的語言和韻律是訴求非理性的情緒性情感，批判人們無法透過詩歌思考。從「集體性面對面、記憶及朗讀的世界」，轉變為「將事件以文字書寫、閱讀，然後可以被概念性反省的世界」，是一場新哲學思考場域的浮現。[115]雖然柏拉圖對二者有其取捨，但其取捨正建立在二者之差異上，並證成了這樣的差異是確實存在的。

在流行歌曲的研究中，除了歌詞的文本釋義外，如何演唱、詮釋歌詞，歌手的口吻、嗓音又如何強化、反轉歌曲的語義，這些在文字之外的「聲響」，也應一併納入研究。伍佰的〈鋼鐵男子〉有充滿男子氣概的嗓音強化、茄子蛋的〈浪流連〉成立在主唱滄桑不羈的嗓音

112 「這似乎是表面的歧異，實際上反映出極深的心理基礎。因為表意和代音雖俱是以書寫的文字為媒介，但是文字在兩個系統中所代表的成分全然不同。表意是建立在字與意的關係之上，代音則以字與音為其基本關係。」參高友工：《中國美典與文學研究論集》，頁164。

113 「如果從語言活動轉向藝術活動，口語和文字的問題可以蛻演成為聽覺藝術和視覺藝術的問題，在這新的層面又出現了相關而又不盡相同的時間藝術與空間藝術之對立。」參高友工：《中國美典與文學研究論集》，頁173。

114 「音樂理論家朱克坎（Victor Zuckerkandl）早在一九五六年的《聲音與象徵》一書中指出音樂所象徵的是外在世界的運動。他用樂音的動勢推演出整個音樂旋律最基本的象徵意義是它的美聲之外的動靜相生的活力的生長變化。進一步他更推論到音樂的第二層象徵意義是時間的架構。如果前者是由持續前進的旋律形成，後者則是依仗重複規則的節奏來體現。」參高友工：《中國美典與文學研究論集》，頁177。

115 吉見俊哉：《媒介文化論——給媒介學習者的15講》（臺北：群學，2009年），頁78。

中、鄧麗君的〈甜蜜蜜〉也藉由甜蜜嗓音表現了歌詞之外的語義，諸如此類，都是導入口語文化思維才能發掘的文本意涵。

關於口語文化的思維，可以許昊仁的觀察為例：

> 口頭文學是一種戲劇性事件，要求觀眾把注意放在表演上，而不是先於表演存在的書面文字上。可見，芬尼根傾向於用一個廣義的文學概念來填補寫下和說出之間的鴻溝，這種「文學」包括純粹口語的作品以及我們熟知的各種有可能讀出聲來的書面作品。
>
> ……
>
> 我們書寫文化的印刷媒介排除了這一點，學術根深柢固地受限於寫作之中，因此更加普遍地表現出了「以學術的方式來欣賞口語文化並使之正當化」的內在困難。[116]

許昊仁的研究脈絡是將歌詞放在「口語文化」中思考，此時口語文化具備的聲響特質便會影響理解與詮釋的可能向度。也就是說，研究者必須實際聆聽這些音樂，而非閱讀歌詞。這樣的觀點，更打開了複合性文體的研究複雜度，雖然他認為，以學術的方式欣賞口語文化並使之正當化是有其困難性的，此點筆者亦贊同。但藉由學術探討後，再重新回到實際音樂文本中去聆聽、理解、體會、欣賞，則可能展開新的研究視角。

在書面文學中，詮釋方式是直接理解文字以及其背後負擔的意義，然而，歌詞並不能僅以書面文學的方式去理解，歌詞是音樂與文

116 許昊仁：〈歌詞本體論（一）：歌詞是文學嗎？從 2016 年諾貝爾文學獎談起〉，2017年2月13日，網址：https://www.philomedium.com/blog/79813。2021年2月15日查詢。

學的跨界，[117]其閱讀（聆聽）速度取決於「音樂時間」中的節奏與樂句斷句，字句強度取決於樂曲的重拍與輕拍，節奏結構亦負擔抒情與敘事，其語義不僅從歌詞字面意思表達，亦從唱腔、嗓音中表達。不管是丹尼爾・列維廷所說「歌手的聲音、細微的表情變化、斷句的方式（他是從腦神經記憶範疇來談聽者的記憶經驗）」，抑或 David Sax 所提「語氣、音高、聲調」等生物相關性，都是同樣的道理。[118]書面閱讀與口語文化之審美經驗不同，也決定了流行歌曲中的歌詞究竟該如何被理解，流行歌曲雖為各個要素相加，在音樂時間中展現，在共時結構中交互作用，但卻產生較加總而言更完整的呈現，以「完形心理學」的角度觀之，複合性文體之加總，效果必大於各要素的機械相加，而這也是本文所欲建立的流行歌曲研究方法論之一環。[119]最重要

117 「歌詞的定位應該在文學與音樂的跨界之間，歌詞的特徵應該介於文學的語言藝術和音樂的聲音藝術之間，但是也並非詩歌與音樂的簡單結合以及詩歌屬性和音樂屬性的屬性相加。事實上，歌詞處於門類交叉的位置賦予了歌詞超越於詩歌與音樂兩者的獨特性——無論在存在方式上還是在內涵特徵上——這便是屬於特定歌詞的一個作為口頭藝術的領域。」參童龍超：《詩歌與音樂跨界視野中的歌詞研究》，頁16。

118 然而，因華語為聲調語言，歌詞牽涉到的音樂搭配就更為複雜。「根據一般歌詞理論對中國古代歌詩和現代歌詞的概括，它主要包括平仄、節奏、押韻、句式、段式、附加語、語調、聲音性修辭等方面。其中，段式、句式作為建立歌曲曲式結構的基本要素，作用最為重要。而平仄、語調因其相對音高關係在現代歌曲中易被旋律同化，作用最為次要。它們或許採用了與一般詩歌音樂性相同或類似的概念，但是在其內涵和特徵上反映聲音藝術的要求具有具體差異。」參童龍超：《詩歌與音樂跨界視野中的歌詞研究》，頁90。

119 「心理學中有個『格式塔學派』（德文Gestalttheorie，又稱為「完形心理學」），格式塔是德文Gestalt的音譯，亦即形狀或形式。格式塔學派主張，人腦會整合外界傳入的訊息，因此，最終得到的整體概念（格式塔）會大於原本個別訊息的總和。歌曲也是格式塔，音樂與歌詞具有不同的效果，各個段落具有不同的功能，在創作者的妥善安排之下，歌曲整體的感人效果會大於個別元素、個別段落效果的總和。」參蔡振家、陳容姍：《聽情歌，我們聽的其實是……：從認知心理學出發，探索華語抒情曲的結構與情感》，頁222。

的是，「音樂是那麼的千變萬化，早已經跟人類口語相去甚遠。」[120]
立基於口語文化的基礎上，再開展出更豐富的音樂性與文化性，口語
文化的思考脈絡只是為了重新商榷書面文字的研究範式，但並不侷限
它。因為流行歌曲研究並不限於「歌詞學」之研究。

第三節　研究文獻回顧

　　「流行歌曲」的相關研究，不論中、外都已有不少的研究成果。
以下分從專書、學位論文、單篇論文討論前行文獻之研究內容，觀察
學界研究趨勢。

一　專書

　　就理論書籍而言，Andy Bennett《流行音樂的文化》一書給予筆
者重大的研究啟發。本書將戰後的西方流行音樂分類，並從聽眾族群
建立、不同類型流行音樂的傳布、流變，以及流行音樂在不同的文化
圈產生的互動關係，以大量的田野訪談佐證，並注意到流行音樂的
「世代」問題，本書諸多觀點都是啟發甚多的。此外，亦有許多關於
搖滾樂的研究，如 Peter Wicke《搖滾樂的再思考》[121]，探討搖滾樂的
美學與次文化的關聯、意識形態、市場操作等問題。從這些研究可以
發現，流行歌曲的研究中，在討論時會一併注意到這種文本所攜帶的
文化力量，以及對群眾的影響。尤其搖滾樂和抗議民謠這種類型歌
曲，更是與聆聽群眾互動密切的文體。在此視域下，本書在討論臺灣
當代流行歌曲的文本同時，亦會思索歌曲與外在政治事件、社會運

120 大衛・拜恩：《製造音樂》，頁316-317。
121 Peter Wicke著，郭政倫譯：《搖滾樂的再思考》（臺北：揚智文化，2000年）。

動、國族認同等議題之關聯性,也會觸及世代問題、文化認同問題等意義。

　　臺灣當代流行歌曲較重要的研究著作,有些觸及面向較廣,無法分類於文學或文化研究之中,但這些著作毋寧更呈現了流行歌曲的「整全」樣貌,並將流行歌曲視為一種獨特的研究對象。這些論著中,雖然不一定帶有「文體」意識,研究對象也不限於「創作型歌手」,但正視流行歌曲之價值,並從許多角度切入,仍是十分值得本書參考。羅悅全主編:《造音翻土:戰後臺灣聲響文化的探索》,[122]全書涉及範圍廣泛,其中談到流行歌曲的「控管與隙縫」,流行歌曲在查禁制度底下呈現何種光景?談到流行歌曲創作者的主體覺醒,包括日治時期的田野錄音計畫、史惟亮民歌採集計畫、傳統音樂再生等。談到流行歌曲現代性與鄉土的問題,異議、抗議歌曲,社運歌曲與獨立音樂等。更談到臺灣流行歌曲展演的場域,包含舞會(瑞舞)、春天吶喊音樂節、野臺開唱、那卡西等。本書以多位作者、多種主題全面性地探討流行歌曲的相關議題,雖主題發散,但正呈現流行歌曲這一文體研究的複雜性,在本書寫作中,多處徵引其研究成果。李明璁主編:《時代迴音——記憶中的臺灣流行音樂》[123]與《樂進未來——臺灣流行音樂的十個關鍵課題》[124],前者以物件、事件、地標、人物四大主題,談臺灣流行歌曲的不同現場,使流行音樂、個人生命、群體記憶、社會變遷這四條軸線,能更有機地連帶、緊密地交織,這與本書所要談論之權力、認同、跨界流動主題,都十分有關。後者以對談的方式,談論流行歌曲所面臨的許多當代問題。從這兩本書當中,

122 羅悅全主編:《造音翻土:戰後臺灣聲響文化的探索》(新竹:遠足文化出版,臺北:立方文化聯合,2015年)。

123 李明璁主編:《時代迴音——記憶中的臺灣流行音樂》(臺北:大塊文化,2015年)。

124 李明璁主編:《樂進未來——臺灣流行音樂的十個關鍵課題》(臺北:大塊文化,2015年)。

可以明確看出流行歌曲「有機」、「能動」的文體特質，流行歌曲與群
眾、數位、展演、跨界等議題如何連結，在這兩本書中都能見端倪，
本書會在行文之中徵引其見解，並與之對話。石計生：《時代盛行
曲——紀露霞與臺灣歌謠年代》[125]與王櫻芬：《聽見殖民地：黑澤隆
朝與戰時臺灣音樂調查（1943）》[126]這兩本書，則聚焦於「特定時代」
的流行歌曲。因聚焦於特定時代，其展開的音樂圖景就更為完整，涉
及的面向包含記憶、記錄、流動、權力、空間、群眾、殖民、解殖民
等。前者在本書研究流行歌曲語言與權力關係時，會以其「隱蔽知識」
的架構思索臺灣當代流行歌曲的權力關係；後者則在本書研究當代原
住民歌曲與田野錄音兩個主題上徵引之。張鐵志《時代的噪音》[127]，
以西方搖滾樂、民謠音樂的重要音樂人為線索，做出類傳記的勾勒，
使音樂人的生平和重要歌曲、影響和理念訴求能立體呈現。雖然臺灣
流行歌曲研究不能全然移植西方之研究方式，因文化環境與音樂型態
各有特色，但本書勾勒流行歌曲與時代的動態關係，在本書研究語言
權力、抗議歌曲與社會運動之互動時，仍是有所啟發。其他相關的臺
灣歌謠學術研究專著，因研究主題與時代與本文較無關係，茲羅列如
下。曾慧佳：《由流行歌曲的歌詞演變來看臺灣的社會變遷：1945-
1995》（臺北：五南，1997）。翁嘉銘：《迷迷之音：蛻變中的臺灣流
行歌曲》（臺北：萬象，1996）。莊永明：《臺灣歌謠追想曲》（臺北：
前衛，1995）。張娣明：《歌謠與臺灣文化》（臺北：文津，2013）。

　　以文化理論為軸心之研究，如陳學明《文化工業》[128]、洪翠娥

125 石計生：《時代盛行曲——紀露霞與臺灣歌謠年代》（臺北：唐山，2014年）。
126 王櫻芬：《聽見殖民地：黑澤隆朝與戰時臺灣音樂調查（1943）》（臺北：國立臺灣
　　大學圖書館，2008年）。
127 張鐵志：《時代的噪音》（臺北：印刻文學，2010年）。
128 陳學明：《文化工業》（臺北：揚智文化，1996年）。

《霍克海默與阿多諾對「文化工業」的批判》[129]，討論文化工業的理論並反省大眾媒體包裝文化，將藝術商品化，此觀點對於大眾文化一環的「流行歌曲」自有許多思考之處，是本書可借鑒之處，進一步之討論在研究方法時已經論述過，此處不贅。此外，流行歌曲為「青少年文化（youth culture）」的一環，而青少年文化又是1950、1960年代社會學重要的議題，西方的青少年文化研究現狀或許無法移植來臺灣適用，但臺灣由張老師出版社出版的一系列叢書及月刊，多有探討臺灣當代青少年心理認同或需求的書籍，於臺灣當代流行歌曲的詮釋理解，亦能有可借鑒之處，此在論文參考文獻之處列出。

在歐美與流行歌曲相關之文化研究，亦已有豐富之成果，與本書較相關茲舉如下。關於世代認同的議題，揚‧阿斯曼的研究《文化記憶：早期高級文化中的文字、回憶和政治身分》一書，討論許多認同與記憶之間的關聯，從集體記憶到文化記憶，在筆者探討流行歌曲與記憶、認同時，亦參酌引用。[130]Simon Frith、Will Straw、John Street合著《劍橋大學搖滾與流行樂讀本》中，於〈音樂消費〉一章中討論了青少年音樂認同、音樂世代、音樂與次文化的關係，其中有許多觀點：「音樂在年輕人的生活中是重要的，因為年輕人賦予它重要性。但音樂提供了一個領域，使人在青少年時期就開始探索其作為消費者的品味和技巧。……強烈的同儕文化賦予潮流變化很大的重要性，而只有年輕人是存在於這種同儕文化之中……音樂提供了重要的標幟，讓年輕人在複雜的地位和認同遊戲中標示自己與他人不同之處。」這些研究向度，開展了音樂與世代認同之關聯，亦為本書所參考之觀點。在討論流行歌曲的記錄、記憶時，本書參酌 R‧莫瑞‧薛佛（R. Murray Schafer）《聽見聲音的地景：100種聆聽與聲音創造的練習》

129 洪翠娥：《霍克海默與阿多諾對「文化工業」的批判》（臺北：唐山，1988年）。

130 揚‧阿斯曼：《文化記憶：早期高級文化中的文字、回憶和政治身份》。

「聲音地景（soundscape）」[131]的概念為思考軸心，思考聲音文化與城市的互動關係，聲音地景的相關論述。

　　由於流行歌曲的文體特徵有別於書面文學，聆賞方式也異於書面文學，除了以「聽覺」接受為主之外，在當代的流行歌曲傳播，常輔以視覺、觸覺等不同感官之接受，而產生知覺現象學「聯覺」之狀態。本文以腦神經學、認知心理學等範疇的研究來作為研究參考。關於人類認知模式的探索，對流行歌曲此一文體的研究至關重要，因流行歌曲並非書面文學，其牽涉到人類如何感知、認知流行歌曲的音樂、節奏、口語特質的要素，其結構也將產生意義。而當文體流動後，流行歌曲結合其他展演形式，其所影響的知覺並不限於聽覺，而可能牽涉到視覺、觸覺、乃至於其他感知狀態。本文參酌腦神經學、認知心理學的研究，以期整全地觀察流行歌曲此一文體的特質。關於音樂的「儀式」特徵，本文借鑑丹尼爾・列維廷以音樂神經學的角度研究的觀點，其討論參與演唱會時類似禪修狀態之體驗，以及同步動作營造靈性感受、[132]集體意識等。[133]音樂與協調同步作用的關係，更

131　1970年代，M. Schafer提出聲音地景（Soundscape）的概念，創立World Soundscape Project，從事瑞、德、義、法、英等五國自然的、人造的與時間記憶的音景研究。1993年起，聲音地景的重鎮從歐洲轉向日本，日本環境廳推動「音環境示範都市計畫」，以積極「造音」取代消極「制音」，藉由政府的政策推動，日本的聲音地景已成為大眾都可以認識參與、共同研究以及維護的一種文化活動。李明璁：〈聽不見的城市〉。網址：http://inter-dp.blogspot.tw/2008/11/blog-post.html。2021年7月3日查詢。

132　「參與其中的人卻經常體驗到一種禪修狀態，像是專心一志、思緒敏捷、靈動，再加上謎樣的寧靜感——一種心理學家米海・契森米海易（Mihaly Csikszentmihalyi）稱為心流（flow）的狀態。」丹尼爾・列維廷：《為什麼傷心的人要聽慢歌：從情歌、舞曲到藍調，樂音如何牽動你我的行為》，頁70。

133　「世人不只覺得同步協調性動作會引發強烈情誼，還會帶來靈性感受，讓人覺得有一種集體意識的存在，彷彿存在著超凡的生命體，或是有一個不可見的世界，比我們直接經驗的這個世界更為寬廣。」同上注，頁72。

被推演到演化生物學中，討論在大型社會群體形成向心力、創造歸屬感、消弭緊張關係。丹尼爾更以牛津大學的人類學家羅賓‧鄧巴（Robin Dunbar）提出的「聲音理毛」假說，說明人類及其祖先發展出音樂與語言的溝通方式，是為了同時向更多所屬全體的成員表示合作結盟的意願。[134]由上述理論引述可以發現，流行歌曲的儀式性藉由音樂、肢體動作等要素來表現，並使參與者相信有一更高層次「超凡的生命體」，比實存的世界更為廣闊。在其中所能體會的認同，或許本就根植於腦神經學、或演化生物學所研究的領域了。而這亦回應了本文提出的流行歌曲文體論，亦即，從複合的文體特性，整全地造成審美經驗的影響力。

從認知心理學的角度來看，歌曲結構可以視為一種認知基模（cognitive schema）。認知基模是一套習得的知識或規則，幫助我們處理與理解周遭訊息。蔡振家提到主副歌形式是廣大聽眾所共享的曲式基模，一首歌要能夠廣為流傳，通常必須遵循主流的曲式基模，一般人也傾向選擇接受符合已知基模的訊息。[135]認知基模更可解釋流行歌曲的文體變遷，隨著世代、族群的審美不同，流行歌曲亦產生各種不同形貌，此於第二章探討。

在思考歌曲與記憶的關聯時，腦神經學的研究亦有可借鑑之處。歌曲與記憶具備強大的關聯性，是早已內建在歌曲這個「文體」之中的。在丹尼爾‧列維廷的研究之中，從押韻、敘事的角度看認知科學的記憶重構性，[136]也就是說，從歌曲結構提供記憶的框架（心理學家

134 同上注，頁73。

135 蔡振家、陳容姍：《聽情歌，我們聽的其實是……：從認知心理學出發，探索華語抒情歌曲的結構與情感》，頁71。

136 丹尼爾‧列維廷：《為什麼傷心的人要聽慢歌：從情歌、舞曲到藍調，樂音如何牽動你我的行為》，頁186-187。

所說的要旨記憶）[137]，表明歌曲這個文體本身便有便於記憶的特質，[138] 各要素間並能互相補充。[139]因其「共時結構」與「多音」的特質，在記憶層面，詞、曲、節奏、段落能夠互相補充，互相協助，也不易遺忘。因為歌曲與記憶千絲萬縷之關係，更能夠輕易地帶出世代的凝聚感，而這也回應了本文所欲提出的流行歌曲文體特徵。

　　本文研究流行歌曲文體時，著重詞曲結合的文體特徵，並思考流行歌曲曲式之特徵，與此有關的音樂著作，本文參考斯特拉汶斯基之《音樂美學》、愛德華茲〈旋律的美學基本規範〉、蘇珊·朗格《情感與形式》等作品。他們分從音樂的「音樂時間」、重複、節奏等結構特質來論述音樂之本質，在本書討論到流行歌曲之「音樂時間」、「共時結構」等特質時，已參考其論述。

　　關於性別研究，張小虹有許多性別研究、女性主義、同志研究的著作，因當代流行歌曲牽涉到各種情愛關係，其中亦有同志主題、性別流動的歌曲，因此性別研究的書籍亦有可借鑒之處，故列於參考資料中。傳統搖滾樂的研究中，有許多從性別角度切入的研究，認為搖滾樂有「恨女」、「仇女」[140]的情結。露芙·帕黛《搖滾神話學：性、神祇、搖滾樂》與蘇珊·麥克拉蕊《陰性終止：音樂學的女性主義批評》這兩本書討論古典樂、流行樂中的性別現象，以具體的作品、表

137 同上注，頁188-189。

138 「歌曲能夠提供形式與結構，兩者能一起框限住內容，排除過多的可能性。我們不需要把歌詞的每個字都儲存在大腦記憶庫裡，只要儲存部分字詞，再加上故事內容和歌曲結構的知識就夠了。」同上注，頁189。

139 「節奏如何幫助人回想歌詞，也是值得深入探究的重點。節奏在我們回憶一首歌的時候提供了時間單位、一種穩定的內在層次——音節形成音步，音步組成分句，分句又組成完整的句子與段落。在口述傳統中，節奏單位通常會與意義單位相契合。」同上注，頁196-197。

140 露芙·帕黛：《搖滾神話學：性、神祇、搖滾樂》（臺北：商周，2006年）。蘇珊·麥克拉蕊：《陰性終止：音樂學的女性主義批評》（臺北：商周，2003年）。

演、歌手為例,討論了許多被性別符碼化的現象。除此之外,也有研
究者研究流行樂中的性別符碼,舉例言之,Simon Frith、Will Straw、
John Street 合著《劍橋大學搖滾與流行樂讀本》討論「在特定的社會和
文化脈絡裡,某些音樂聲響、結構及某些音域,已經被符碼化(codi-
fied)為男性的或女性的,對熟悉這些符碼的人而言,它們就代表熟
悉的男/女形象或刻板印象。同樣的,樂器和音樂科技也被符碼化為
男或女。」[141]「搖滾、流行樂和社會性別之間,沒有自然而簡單的連
結關係;相反的,搖滾與流行樂對於樂手和聽眾都提供了一個在音樂
上建構社會性別、表演社會性別的方式。」[142]亦即,關於音樂樂種、
音樂要素之性別建構,並非僅根據文本內涵而來,亦非僅源於「樂
種」,而是一個反覆辯證的過程。當代華語樂壇的音樂作品當然不屬
於該文所論述的作品語境,不過音樂與社會性別的研究發想,仍有可
借鑑之處。

關於音樂政治學之論著,賈克・阿達利《噪音:音樂的政治經濟
學》從權力規範化、組織化的角度來看待音樂,討論音樂與政治暴力、
儀式權力、官僚權力的關係。[143]這些研究向度即便在臺灣的政治社會
環境中,也有適用之處,尤其在本書討論到流行歌曲於政治場域展
演,流行歌曲與國族認同關係、流行歌曲與政治權力關係、流行歌曲
彼此間的語言權力關係,都有值得參考之處。

以科學、科技跨界研究音樂作品,除了上述音樂神經學、認知心
理學之論著之外,約翰・包威爾[144]《好音樂的科學:破解基礎樂理和

141 Simon Frith、Will Straw、John Street合著:《劍橋大學搖滾與流行樂讀本》,頁185。
142 同上注,頁191。
143 賈克・阿達利著,宋素鳳、翁桂堂翻譯:《噪音:音樂的政治經濟學》,頁25。
144 倫敦大學帝國學院的物理博士,曾在英國諾丁罕呂勒奧瑞典大學教授物理課程,
 並於2003年獲得英國謝菲爾德大學的音樂作曲碩士學位,同時在英國諾丁大學與
 瑞典盧里亞理工大學擔任物理科學客座教授。

美妙旋律的音階秘密》[145]以科學的角度分析音樂的種種構成要素，包括節奏、音階、音高、音量、拍速、分貝等特質，其全面性地觀照音樂的諸般要素，並以科學的方式分析，對本書亦有啟發。David Sax 在《老派科技的逆襲》[146]一書中，從許多面向討論類比在科技時代的復興，其以黑膠唱片、筆記本、底片、桌遊等為物質實例，並訪談許多在這些產業復興之後獲利的經營者。接著，他從印刷業、零售業、工作場合、學校等場域來看類比產業的復興。這些研究內容亦對本書討論從類比到數位音樂模式的產業有所幫助。尚・亞畢伯（Jean Abitbol）《好聲音的科學》[147]一書，研究的對象雖非音樂，而是聲音，但放在口語文化中來看，對聲音更近一步理解，亦有助於理解流行歌曲。他以耳鼻喉科外科醫生與語音矯正師的身分，製作大量歌手、演奏家之內視鏡攝影，從中研究聲音的許多課題，包括領袖、歌手、律師、演員之聲音如何影響聽眾，對本書亦有所啟發。

　　約翰・西布魯克（John Seabrook）《暢銷金曲製造機》[148]一書，討論的並非創作型歌手，而是主流音樂市場中的暢銷金曲。在他的研究中，分析一批瑞典音樂工作者產製音樂的過程，以節奏、取樣為中心，有別於傳統的詞、曲中心主義，突顯出流行歌曲複合性文體的多重意義。在他的研究範圍中，可以看到流行歌曲的產製、行銷、傳播過程，以及一個個巨星、偶像團體、流行金曲是如何產生的。雖然與本書討論核心主題不同，但其著作亦對本書有所啟發。最後，要提及大衛・拜恩的《製造音樂》[149]一書，作者以其創作音樂之經驗，全面

145 約翰・包威爾：《好音樂的科學：破解基礎樂理和美妙旋律的音階秘密》（臺北：大寫，2016年）。

146 David Sax：《老派科技的逆襲》（臺北：行人，2017年3月）。

147 尚・亞畢伯（Jean Abitbol）：《好聲音的科學》（臺北：本事，2017年10月）。

148 約翰・西布魯克（John Seabrook）：《暢銷金曲製造機》（臺北：野人，2017年10月）。

149 大衛・拜恩：《製造音樂》（臺北：行人，2015年）。

性地討論音樂產製過程、音樂結構、唱片產業、獨立音樂、音樂社群、音樂儀式、音樂記錄模式、原真性概念之移轉等議題，內容十分豐富，在本書多處都有徵引其研究成果。

除了文學研究與文化研究，關於流行歌曲的研究，亦有從傳播或大眾消費文化觀點、音樂產業研究、或以流行歌曲作為教材的教育面向研究，因這些論文都偏重技術性、實用性的分析，與本書探討主題關聯性較小，故此處從略，詳細書目可參閱本書的參考書目部分。

二　單篇論文

因本書將流行歌曲視為一種複合性文體，其中包含詞、曲、編曲和表演。因此，在文學研究範疇的文獻，便包含對流行歌曲詞、曲、編曲的相關研究，其中跟歌詞格律有關的研究如陳富容〈現代華語流行歌詞格律初探〉[150]，此研究從流行歌曲的字數、句數、句式、聲調、押韻等格式規律探討分析，並和古典詞曲比較，以研究流行歌曲在格律上繼承開創之處。此外，歌詞方面的相關研究，較多聚焦於「中國風」歌曲的形成與特色，此於筆者碩士論文已有梳理，此處不再論。亦有研究流行歌詞的構詞、構句、篇章等語言學特徵，如郝世寧〈析流行歌曲歌詞的超常搭配現象〉[151]、崔婭輝〈流行歌曲歌詞中重疊現象探析〉[152]，陶娟〈從篇章語言學理論談流行歌曲歌詞的結構

150 陳富容：〈現代華語流行歌詞格律初探〉，《逢甲人文社會學報》第22期（2011年6月），頁75-100。

151 郝世寧：〈析流行歌曲歌詞的超常搭配現象〉，《語文學刊》第2010卷第6A期（2010年6月），頁21-22。

152 崔婭輝：〈流行歌曲歌詞中重疊現象探析〉，《現代語文》第2008卷第36期（2008年12月），頁53-55。

銜接〉[153]，這些研究文章中，從語言學的角度分析流行歌詞，強調流行歌曲的歌詞特殊性，其中雖有舉例不全或觀察較不全面的缺失，但藉由語言學的分析，突顯出歌詞的種種文體特徵，卻指示了流行歌曲可能的研究方向。因這些論著專注於「歌詞」中，本書認為可再加強流行歌曲的文體部分，而歌詞只是文體其中一環。

　　關於臺語、客語、原住民語歌曲的研究，文學研究部分，如張清郎〈「臺灣歌曲」之「字調、詞句調」（Words）與「曲調、歌調」（Melody）之美學關係〉[154]，該研究注意到臺語歌曲的詞、曲互動關係，分別從詞的聲調與曲的歌調討論。這種關於音韻上的研究是當代流行歌曲的一種研究途徑，流行歌曲本是由詞、曲組成，二者如何有機的融合且達到更佳的詮釋，是十分值得探究的。該論文所討論的文本雖不多，但就研究方法上而言是值得參考的。另外，如施又文〈三〇年代臺語愛情流行歌曲的修辭藝術〉[155]，討論四十首臺語歌曲的修辭藝術，並論及歌詞形式上的修辭特徵和歌曲主題內涵及抒情性的互動關係，這樣的探討從歌詞語言學的特徵入手，並從特徵言及文本內涵，亦是值得借鑒的研究方向。

　　文化研究部分，江文瑜、邱貴芬〈查某儂嘛要抓狂——當代臺語流行女歌的後殖民女性主義詮釋與批判〉[156]一文，討論臺語歌曲的性別問題，以後殖民主義觀點分析，本書於多處有所引用。江文瑜〈從

153 陶娟：〈從篇章語言學理論談流行歌曲歌詞的結構銜接〉，《現代語文》第2008卷24期（2008年8月），頁140-141。

154 張清郎：〈「臺灣歌曲」之「字調、詞句調」（Words）與「曲調、歌調」（Melody）之美學關係〉，《音樂研究》第13期（2009年5月），頁157-208。

155 施又文：〈三〇年代臺語愛情流行歌曲的修辭藝術〉，《明道通識論叢》第5期（2008年11月）。

156 江文瑜、邱貴芬：〈查某儂嘛要抓狂——當代臺語流行女歌的後殖民女性主義詮釋與批判〉，《中外文學》第26期（1997年），頁23-48。

「抓狂」到「笑魁」──流行歌曲的語言選擇之語言社會學分析〉[157]，則從語言權力關係談新母語歌謠到新寶島康樂隊等創作者的語言選擇問題，提出「混融語」之觀察切入點，在本書討論流行歌曲之語言權力時，將參酌該文觀點。蕭義玲〈重建或發明？臺灣歌謠傳統的建立與形象再現〉[158]，將臺語歌謠放入歷史的脈絡中加以詮釋，以說明臺語歌謠歷史的變遷與再現的問題。黃國超〈臺灣戰後本土山地唱片的興起：鈴鈴唱片個案研究（1961-1979）〉[159]，以音樂文化史和工業生產史的角度切入研究，探討原住民如何在唱片工業和政治檢查的權力夾縫中出現，並以田野調查和訪談的方式研究該唱片公司，該研究並討論了原住民音樂如何從 folk culture 走向 mass culture，到最後成為 popular culture，類似的觀點亦出現在楊久穎〈原聲繚繞，何日還原？〉一文，討論原住民歌手在國語流行歌壇上的意義，從起初的收編、馴服，到「世界音樂」的概念興起之後，乃成為真正具備文化延續意涵的一種趨勢。在本書討論原住民歌曲的部分，將與這些觀點對話，並在當代原住民歌曲創作中找到一種新型態的例子加以探討。蕭蘋、蘇振昇〈流行音樂與社會文化的價值：五種理論觀點的詮釋〉[160]，該文梳理了以往流行歌曲與社會價值觀的五種關係：控制論、反映論、再現論、互動論及類像論。並以該理論產生時代背景與作品為例，最後將這五種關係放在臺灣流行歌曲歷史脈絡中檢證，雖然類型化方式稍

157 江文瑜：〈從「抓狂」到「笑魁」──流行歌曲的語言選擇之語言社會學分析〉，《中外文學》第25期（1996年），頁60-81。

158 蕭義玲：〈重建或發明？臺灣歌謠傳統的建立與形象再現〉，《中正大學中文學術年刊》第7期（2005年12月），頁81-115。

159 黃國超：〈臺灣戰後本土山地唱片的興起：鈴鈴唱片個案研究（1961-1979）〉，《臺灣學誌》第4期（2011年10月），頁1-43。

160 蕭蘋、蘇振昇：〈流行音樂與社會文化的價值：五種理論觀點的詮釋〉，中華傳播學會年會論文，1999年。

嫌粗糙，但對流行歌曲與社會價值觀的整理仍是清楚的。

　　若以語言為歸納線索，從前行研究中可發現，國語歌曲與臺語歌謠的研究最豐富。不論從文學研究或文化研究角度切入，都已有蠻豐富的研究成果，這些研究一方面展現歌曲文學上的特徵，一方面也兼顧了這些歌曲在時代中的意義。只是關於1980年以後到當代的歌曲研究，仍是較缺乏的，這是本書在學術研究中可以補充之處。關於原住民歌曲的研究，不論是從權力、唱片工業、文化角度來看，已經有一定的研究成果，並有少許作家研究，但相對於國、臺語歌曲，仍是較為匱乏。關於客語歌曲的研究極少，是一個尚待開發的領域。從這些學位、單篇論文的文獻回顧，可以發現，研究者或者偏重文學釋義、或者偏重音樂曲式研究、或者討論詞曲搭配，都較少整全地思考流行歌曲「複合性文體」的特徵，因此在研究方法上，無法如實地還原流行歌曲此一文體的文體特長之處，這也是本書的文學研究法所欲解決的問題。

　　本研究亦會酌採西方搖滾樂和抗議歌曲的相關研究與社會文化研究，因西方已形成抗議歌曲研究的傳統，而抗議歌曲和搖滾樂中的反抗也構成歌曲強烈的特徵，這些精神也影響了臺灣當代創作型歌手或樂團的音樂創作實踐，而有可資對照之處。此外，西方在研究流行音樂常會注意相關社會文化，而重視各種類型音樂如何產生、流布，並造成文化影響，這部分的觀點在本書也將適度採納，以便在文化研究的脈絡中能更立體的呈現流行歌曲在時代中扮演的地位。

三　學位論文

　　若觀察目前臺灣的學位論文研究，可發現流行歌曲之研究系所主要集中於中文所、外文所、方言系所、音樂所、歷史所、語言所、社

會所、新聞所、音樂教育所等,各系所之研究取向、偏重亦有不同。

　　以國語歌曲為主的研究論文,江亭誼《華語流行歌曲中國風現象研究》[161]中,詳細梳理關於「中國風」歌曲的前行文獻,並從詞、曲特徵以及文化認同等面向,結合流行歌曲與社會脈動,將中國風歌曲做了詳細且完整的介紹。就音樂方面的研究,則有黃筱晰《流行音樂應用五聲音階素材的研究──「以2003-2008年為例」》[162],此論文討論流行歌曲中運用「五聲音階」的作品,在討論中詳細分析了作品的音調、音域、伴奏樂器、音程、拍速等音樂性上的特徵,並以此與歌詞結合分析,就音樂特徵分析方法上極具啟發性。張釗維《誰在那邊唱自己的歌──1970年代臺灣現代民歌發展史:建制,正當性論述與表現形式的建構》[163]本書以文獻資料為主,討論民歌與鄉土文化、通俗文化之關係,並分析民歌在其中扮演的種種意義,偏重歷史意義之論述。

　　就文化研究方面,流行歌曲因與當代的社會有許多互動,因此相關文化議題的研究也已有不少,其中關於閱聽人和音樂展演場地 live house 的研究如謝光萍《誰在那裡聽自己的歌──臺北 live house 樂迷與音樂場景》[164],此論文以臺北主要的 live house 及 live house 樂迷為研究對象,以訪談和田野調查為研究方法,並討論了關於「獨立音樂」的諸多看法。音樂節的相關研究也不少,如趙丹瑜《野臺世代之

161　江亭誼:《華語流行歌曲中國風現象研究》(國立臺北教育大學語文與創作學系語文教學碩士班論文,2009年)。

162　黃筱晰:《流行音樂應用五聲音階素材的研究──「以2003–2008年為例」》(國立臺北教育大學音樂學系音樂教學碩士班,2011年)。

163　張釗維:《誰在那邊唱自己的歌──1970年代臺灣現代民歌發展史:建制,正當性論述與表現形式的建構》(國立清華大學歷史研究所碩士論文,1992年)。

164　謝光萍:《誰在那裡聽自己的歌──臺北live house 樂迷與音樂場景》(臺灣大學新聞研究所碩士論文,2006年)。

歌——一個搖滾音樂祭的崩世光景》[165]、林怡君《地方節慶的網絡治理模式——以貢寮國際海洋音樂祭為例》[166]等，這些論文解釋了流行歌曲與音樂節的互動關係，並對臺灣「獨立音樂」概況有詳細的介紹。關於流行歌曲的文化研究，多以質性或量化訪談進行，觀照的面向多半是流行樂迷群的建立，其消費型態或品牌忠誠，或音樂祭、live house、獨立音樂概念等相關問題。

就方言音樂的研究，則多將歌曲與時代背景交互參看，觀看歌曲與時代之間的互動，尤其在閩南語歌曲的相關文化研究，已經有一定的成果。其中如邱蘭婷《臺灣意識歌曲研究——以閩南語歌謠為例》[167]，將流行歌曲與臺灣歷史文化背景結合研究。戴慈容《解讀江蕙流行歌詞中的性別意涵》[168]，帶入性別議題，討論江蕙歌曲中的女性形象，包括苦情小女人、堅強的女性，並勾勒其與父權體制之互動關係。廖子瑩《臺灣原住民現代創作歌曲研究——以1995年至2006年的唱片出版品為對象》[169]一文，則研究了原住民歌曲的創作手法，以及歌曲主題的意涵，本文不僅從文本研究入手，更將原住民流行歌曲的發展概況，從日治時期開始談起，每個階段都有詳細的介紹，使歌曲的研究置於時代縱深中。黃國超《製造「原」聲：臺灣山地歌曲的政

165 趙丹瑜：《野臺世代之歌——一個搖滾音樂祭的崩世光景》（臺大新聞所深度報導碩士論文，2011年）。

166 林怡君：《地方節慶的網絡治理模式——以貢寮國際海洋音樂祭為例》（臺大社會科學院政治學系碩士論文，2008年）。

167 邱蘭婷：《臺灣意識歌曲研究——以閩南語歌謠為例》（國立臺北藝術大學音樂學院音樂學研究所碩士論文，2006年）。

168 戴慈容：《解讀江蕙流行歌詞中的性別意涵》（國立臺北教育大學臺灣文化研究所學位論文，2009年）。

169 廖子瑩：《臺灣原住民現代創作歌曲研究——以1995年至2006年的唱片出版品為對象》（國立臺北藝術大學音樂學院音樂學研究所碩士論文，2007年）。

治、經濟與美學再現（1930-1979）》[170]，此文細緻地討論山地歌曲產製的狀態，從政治、經濟、美學觀點觀察不同時期的山地歌曲，視角宏觀，取材豐富。劉雅玲《臺灣原住民國語流行歌詞之旅程隱喻研究》[171]以語言所之研究方法切入，分析原住民歌手演唱的國語作品中，因作詞者族群之不同，其對「旅程」之隱喻概念差異，此切入點更與原住民建構自我與族群認同有關。作家研究如薛梅珠《記憶、創作與族群意識——胡德夫之音樂研究》[172]，此論文與創作者深度訪談，探討胡德夫之生命經歷、音樂創作特性、族群認同如何在音樂之中形塑。

關於客語歌曲的相關學位論文，作家研究如王欣瑜《跟我們的土地糴歌：林生祥與鍾永豐的音樂文本與社會實踐》[173]研究林生祥、鍾永豐這組音樂搭檔的創作，討論音樂與社會實踐之間的關聯性，並以歷時性的專輯來看待其觀念之發展。陳姵茹《謝宇威客家流行創作音樂之研究》[174]研究客家創作型歌手謝宇威，研究範圍包括作家生平、創作理念、音樂作品。黃霈瑄《從接受美學視角看臺灣客家歌謠的現代傳承與女性形象再現》[175]一文，以汲取傳統客家歌謠的音樂作品為

170 黃國超：《製造「原」聲：臺灣山地歌曲的政治、經濟與美學再現（1930-1979）》（成功大學臺灣文學系博士論文，2010年）。

171 劉雅玲：《臺灣原住民國語流行歌詞之旅程隱喻研究》（臺灣大學語言學研究所學位論文，2010年）。

172 薛梅珠：《記憶、創作與族群意識——胡德夫之音樂研究》（國立臺灣藝術大學表演藝術研究所碩士論文，2008年）。

173 王欣瑜：《跟我們的土地糴歌：林生祥與鍾永豐的音樂文本與社會實踐》（清華大學臺灣文學研究所學位論文，2010年）。

174 陳姵茹：《謝宇威客家流行創作音樂之研究》（臺灣師範大學民族音樂研究所碩士論文，2015年）。

175 黃霈瑄：《從接受美學視角看臺灣客家歌謠的現代傳承與女性形象再現》（中央大學客家語文研究所學位論文，2015年）。

研究文本，以女性主義為研究視角，討論歌曲中不同的女性形象。孔仁芳《臺灣當代客家歌曲研究與演唱詮釋》[176]以二十首客家歌曲為探討對象，討論歌詞意義及語音、聲調、樂曲分析、曲風與演唱詮釋等面向。

　　綜上所述，可發現關於流行歌曲的學位論文，各系所的確有不同的研究偏好與研究方式，在此學術背景之下，因本書兼採文學研究與文化研究途徑，故會酌採上所引論文、文章的觀點。但因為本書的研究範圍為創作型歌手，前行文獻十分缺乏此議題的相關研究，故仍有相當大的發展空間。除了以創作型歌手和樂團的作品做為研究對象，從文學的意義上而言，可以統一作者，而能以中國傳統的「作家論」脈絡探尋著作意識和個性書寫的部分。更重要的是，本書建立流行歌曲的文體論，並以此美典來研究，結合音樂學、認知心理學、腦神經學、音樂社會學以整全看待流行歌曲的文本意義及結構意義，這是在前行文獻中極缺乏的一塊，此研究並能突顯文學學門在研究流行歌曲美典特長之處。

176 孔仁芳：《臺灣當代客家歌曲研究與演唱詮釋》（輔仁大學音樂學系博士論文，2013年）。

第二章
臺灣流行歌曲的發展及演變

　　以1930年出現的第一張唱片《桃花泣血記》來界定臺灣流行歌曲的起點，流行歌曲在臺灣有將近九十年的發展歷史。若放寬標準，將戲曲、歌謠、民謠、山歌等歌曲納入考量，歷史年代就變得十分久遠，甚至難以考察。但無論如何，流行歌曲在臺灣的發展過程幾經轉變，這些轉變可能跟政治事件、社會事件、文化政策相關；可能與載體、媒介、音樂科技相關；可能與每個時代的美典範式、認同模式相關；亦可能表現出族群、性別、國族、世代等認同關係。凡此種種，皆是龐大且可深究的議題，亦有許多前行文獻已然就各個面向爬梳、整理。

　　本章以多元認同及文體為議題軸心，呈現臺灣流行歌曲的發展及演變過程。首先，談流行歌曲與社會脈動的關聯性。因1980年代之前流行歌曲與政治、社會之關係已有大量研究注入，本章便以徵引的方式概略敘述。第二，本章討論解嚴後流行歌曲認同之多元與流動，此為本書之核心觀點。在1980年代之後，許多舊有框架鬆動，已開始醞釀各種國族、族群、性別認同，解嚴之後，流行歌曲更即時地反映了多元認同的現象。就陳芳明對臺灣文學史的看法來說，他認為臺灣文學之發展已然走向「後殖民」的狀態：

　　　　文學史上的後殖民時期，當以1987年7月的解除戒嚴令為象徵性的開端。所謂象徵性，乃是指這樣的歷史分水嶺並不是那麼精確。進入80年代以後，以中國為取向的戒嚴文化已開始出現

鬆綁的現象。在政治上，要求改革的聲音已經傳遍島上的每一
個角落、每一個階層。在經濟上，由於資本主義的高度發展，
臺商突破禁忌，逐漸與中國建立通商的關係。在社會上，曾經
被邊緣化的弱勢聲音，例如原住民的復權運動、女性主義運
動、同志運動、客語運動等等都漸漸釋放出來。因此，在正式
宣布解嚴之前，依賴思想檢查與言論控制的威權體制，次第受
到各種社會力量的挑戰而出現傾頹之勢。[1]

在陳芳明的敘述中，後殖民具備多元色彩。[2]然而，流行歌曲因其獨
特的文體特徵，就筆者的觀察，毋寧是更接近後現代之多元、流動特
徵。流行歌曲並未建立一個核心的主體性，反而更著意呈現去中心、
重層、複音的美學傾向，此傾向在解嚴之後，由文化中國認同走向本
土化，再走向四大族群，乃至於加入新移民、開展南島語系認同的多
元狀態，性別、族群認同在流行歌曲的自然發展中，亦表現了多元可
能性。第三，本章討論流行歌曲的文體變遷，因本書將流行歌曲視為
一複合性文體，文體在各個不同的時代亦將產生流變，影響流變的因
素很多，包括媒介、載體、創作主題、外來與傳統音樂風格影響、美
學實踐、音樂產製模式、曲式基模等面向。本章亦將概述這些要素對
流行歌曲的文體產生的影響為何。第四，本章討論流行歌曲從類比時
代過渡到數位時代的發展，並討論「光韻」、「原真性」的問題。類比
到數位時代之演變，不僅是音樂產製事件而已，隨著載體、記錄方式
之改變，連帶也影響人之思維，更決定性地因載體轉變改變了創作人
之創作模式、音樂表現模式、與不同的美學旨趣。筆者認為，這是

1　陳芳明：《臺灣新文學史》（臺北：聯經，2011年），頁27。
2　「解嚴後表現在文學上的後殖民現象，最重要的莫過於各種大敘述之遭到挑戰，以
　　及各種歷史記憶的紛紛重建。」陳芳明：《臺灣新文學史》，頁27。

1980年代以後流行歌曲最重要的轉折，此轉折也模糊創作者、消費者之絕對界線，使流行歌曲的創作、消費轉向更自由、多元的可能，充分發揮流行歌曲之有機、能動性。

第一節　1980年代前的流行歌曲發展

流行歌曲自1930年代在臺灣出現後，其創作、發展、大眾消費接受之過程便從未斷絕。不同時代有不同的「經典」傳唱，流行歌曲聯繫族群認同亦隨著政治、社會、經濟局勢而有所消長，對此，前行文獻已有豐富探討。

就臺灣流行歌曲的發展來看，莊永明、杜文靖注重以臺語演唱的脈絡，因此莊永明《臺灣歌謠：我聽我唱我寫》[3]中，有一「臺灣歌謠史略」[4]，以時間的順序介紹臺灣歌謠。從傳統民謠民間小調、本土戲曲和源於中原的歌樂說起，陸續提到1920年代的抗日歌曲、1930年代唱片工業發展後的諸多唱片公司、出版品、戰後呂泉生、葉俊麟等創作者、1970年代民歌運動、1980年代回歸鄉土、解嚴後的新母語歌謠等，較全面概述了臺灣歌謠的發展狀況。

杜文靖〈光復後臺灣歌謠發展史〉[5]則將臺灣歌謠分為三個創作時期，從最初的「自然民謠」[6]，到日治時期（1985-1945）為第一個創作高峰期，光復初期（1945-1949）為第二個創作高峰期，但因1946年「國語推行委員會」成立，1947年「二二八」事件的影響，打

3　莊永明：《臺灣歌謠：我聽我唱我寫》（臺北：臺北市文獻委員會，2011年）。

4　莊永明：《臺灣歌謠：我聽我唱我寫》，頁78-163。

5　杜文靖：〈光復後臺灣歌謠發展史〉，《文訊》第119期（1995年9月），頁23-27。

6　杜文靖頗關注「自然民謠」，於〈臺灣歌謠歌詞的文學藝術定位〉一文中亦有談及。參《北縣文化》第87期（2005年12月），頁82-84。

壓了臺語歌謠,使第二高峰期很快結束。1950到1970年代,因為創作環境不利,可說是「黑暗期」,這時期大量出現的是,混合臺、日、西洋曲風的「混血歌謠」。直到1970年以後,結合民歌運動、電視傳播,為第三個創作的高峰期。[7]

就國語歌曲源流之考察,沈冬的〈流行歌曲上電視——《群星會》的視聽形塑〉[8]一文中,回溯國語流行歌曲的發展,從1930年代上海黎錦輝創作的流行歌曲,以唱片、廣播、舞廳、電影等不同媒介傳播,到戰後流行歌曲之重心轉向香港,1952年上海的唱片重鎮百代在香港復業,並搭配電影宣傳、唱片由78轉進展到33轉等唱片科技事件,帶動香港時代曲之黃金時代。臺灣在日治時期已受到上海流行歌曲之影響,1949年隨著大批大陸移民來到臺灣,上海流行歌曲亦移植來臺,戰後更開始有重要之本土創作,如下文將提及的周藍萍〈綠島小夜曲〉。[9]

上文舉例前行研究將流行歌曲分期研究,本研究亦基於流行歌曲與社會脈動之關係分期。筆者歸納,前行研究者根據自身的認同傾向分為「本土性」跟「文化中國」兩大研究脈絡,1930年代至1949年主要為流行歌曲趨向本土性的時期,1949年戒嚴之後,本土性轉而被壓抑,強調「文化中國」的國語歌曲成為時代盛行曲。1980年代解嚴後,本土性歌曲如雨後春筍出現,並轉向後現代多元認同。由於第三

7 此觀點在杜文靖〈臺灣創作歌謠詞曲名家葉俊麟、楊三郎〉亦有類似呈現,只是多提了林二博士發起的「臺灣歌謠尋根運動」。參《北縣文化》第91期(2006年12月),頁29-34。

8 沈冬:〈流行歌曲上電視——《群星會》的視聽形塑〉,收於梅家玲、林姵吟主編:《交界與游移——跨文史視野中的文化傳譯與知識生產》(臺北:麥田,2016年),頁367-404。

9 梅家玲、林姵吟主編:《交界與游移——跨文史視野中的文化傳譯與知識生產》,頁386-389。

個時期為本書研究核心所在，將在第二節論述。本節就1980年代以前
臺灣流行歌曲與社會脈動的關係整理呈現。

一　1930年代至二戰前的流行歌曲

目前公認臺灣流行歌曲的源頭，發生在1930年代。當時流行歌曲
的曲風、歌詞仍帶著「七字仔」的特質，流行歌曲的一種公認定義固
然是從發行唱片後開始，但此前的「自然民謠」亦透露了流行歌曲的
文體發展趨勢。從七字調、唸歌、戲曲的傳承，的確也影響了早期流
行歌曲的樣貌。莊永明對臺灣第一首流行歌曲之敘述如下：

> 一九三二年，上海聯美影業製片印刷公司所出品，由阮玲玉、
> 金焰主演的一部影片「桃花泣血記」輸臺放映，電影業者為招
> 徠觀眾，想出了製作宣傳歌曲的促銷方法，於是敦聘兩位大稻
> 埕的名「辯士」詹天馬與王雲峰合作。……詹天馬受邀寫歌
> 詞，他將「本事」（電影劇情梗概）以民間敘事歌謠──「七
> 字仔」方式寫出，交由王雲峰譜曲，在兩人合作下，第一首
> 「土產品」的流行歌曲〈桃花泣血記〉於焉問世。[10]

此階段的流行歌曲，牽涉到與日本殖民政府的合作、抗拒關係。舉例
言之：1923年年底，一群智識份子為著要爭取自治權，主張臺灣人要
有「臺灣議會」，而遭受日本殖民政府迫害，最後有十八位被移送
「法辦」；其中有一位是蔡培火，他在獄中寫了一首〈臺灣自治歌〉，
而後他於1929年又有〈咱臺灣〉之作，這些歌曲，都描寫了臺灣的

10　莊永明：《臺灣歌謠追想曲》（臺北：前衛，1994年），頁22。

美,並能夠激發人民愛臺灣的心,具強烈的抗日意識在內,應屬於社
會運動歌曲。[11]1930年代,流行歌曲的創作亦有大量情歌,1933年古
倫美亞發行的作品有:李臨秋作詞之〈望春風〉、周添旺作詞之〈月
夜愁〉等,至今仍在傳唱,就莊永明的觀點,這些歌曲旋律富有「臺
灣風」,成為臺灣歌謠之代表作。1934年周添旺與鄧雨賢合作創作
〈雨夜花〉、〈青春吟〉、〈青春讚〉等名曲,此後,悲怨、無奈、悵
然、悔恨的歌聲成為臺灣歌樂的主要特徵。[12]隨著二戰發生,流行歌
曲對此時期作品的改編亦有各種不同的發展,諸如套入日語歌詞、或
是明顯的語言禁制手段。就唱片載體來說,此階段的流行歌曲以「蟲
膠唱片」傳播,包裝、音響特質帶著非常明顯的時代氛圍。

　　黃文車《日治時期臺灣閩南歌謠研究》[13]廣泛蒐集日治時期閩南
歌謠的文獻資料,整理臺灣歌謠的不同風貌及思考想像,並探討不同
的整理者所表達的主觀意圖與時代意義,分析內容包括題材內容、藝
術思想、文化意涵、社會現象與時代意義等。就此基礎發展,他提到
林清月、李臨秋轉化閩南語歌謠七字仔入白話流行歌詞,使之配合
「從古謠到新詞」之理念,保存部分閩南語歌謠形式及其文雅之風
格。除了研究林清月《仿詞體之流行歌》,認為他扮演重要的過渡橋
樑角色,[14]該文並強調1920、1930年代臺灣歌謠的主體性問題。[15]

　　以上的研究都指出,流行歌曲在此年代中的本土性特徵。此特徵
一定程度來自於流行歌曲的文體特質,也就是說,早期流行歌曲仍帶

11　莊永明:《臺灣歌謠追想曲》,頁58-59。
12　莊永明:《臺灣歌謠追想曲》,頁26-29。
13　黃文車:《日治時期臺灣閩南歌謠研究》(臺北:文津,2008年)。
14　黃文車:〈談林清月《仿詞體之流行歌》之相關臺灣歌謠創作──從七字仔到白話
　　流行歌曲的過渡〉,《民間文學研究通訊》第2期(2006年7月),頁1-34。
15　黃文車:〈從電影主題曲到臺語流行歌詞的實踐意義──以李臨秋戰前作品為探討
　　對象〉,《大同大學通識教育年報》第7期(2011年7月),頁74-93。

有濃厚自然民謠、戲曲的影子，流行歌曲便不可避免地帶有本土性之文化色彩。此外，因為這個時期的流行歌曲與日本殖民政府不可避免有所牽連，亦牽涉到本土（臺灣）、殖民母國（日本）、文化母國（中國）三方的競合關係，帶有很複雜的混融性。

二 1949年代至解嚴前的流行歌曲

臺灣光復後的流行歌曲，則開始另一段語言權力的消長關係。這已有許多前行文獻研究過。舉例言之，李筱峰的〈時代心聲：戰後二十年的臺灣歌謠與臺灣的政治和社會〉[16]討論到國語歌曲時，從語言政策的文化霸權主義談起，兼論電臺、電視的庇蔭，使國語歌曲成為主流。針對此時期臺灣混血歌曲大量出現，亦已有許多學者談及。不論是陳培豐「重組類似突顯差異」，或是石計生提出「隱蔽知識」，都試圖解釋該時代臺語流行歌曲與政治、社會局勢的關聯，李筱峰亦整理了混血歌曲的各家說法，總結三大環境因素：

> 在政治環境方面，白色恐怖的政治，扼殺了本土作曲者的創作動機；在社會環境方面，臺灣才剛在工業起步的階段，社會尚養不起太多的專業作曲家，而社會大眾既然有心聲要吐露，只好就近取材，採自日本原曲；在文化環境方面，臺灣淪日五十餘年，受日本文化影響甚深，對日本曲風也頗能適應。[17]

這些研究者的看法固然有本土意識形態的介入，不過，的確也呈現了

16 李筱峰：〈時代心聲：戰後二十年的臺灣歌謠與臺灣的政治和社會〉，《臺灣風物》第47卷3期（1997年），頁127-159。

17 同上注，頁154。

戰後臺灣社會情況的某個側面，亦佐證流行歌曲與時代脈動之關聯。

1949年後的臺灣社會，經歷戒嚴、二二八事件等政治事件，且社會上逐漸經歷工業化、都市化、現代化，造成人口移動，這些變遷，亦具體而微地表現在歌曲中。李筱峰的〈時代心聲：戰後二十年的臺灣歌謠與臺灣的政治和社會〉[18]一文中，整理戰後二十年的臺灣社會政治、經濟環境，結合終戰後二十年間的流行歌曲，包含光復後通貨膨脹與〈燒肉粽〉、二二八事件與〈杯底不可飼金魚〉、〈補破網〉、1949年以後的戒嚴特務統治造成的苦悶與悲淒、1950年代後邁向工商業社會，吸引鄉村少女到城市（〈孤女的願望〉）、懷念故鄉、思念家人的作品〈黃昏的故鄉〉、〈媽媽請你也保重〉、1960年代外貿導向之經濟政策造成與港口有關的歌曲出現〈快樂的出航〉、〈再會啊！港都〉等。[19]李筱峰這樣的寫法固然有其主觀之處，也失之過簡，但他點出了一種核心看法，亦即，流行歌曲與時代有其呼應之處。隨著社會結構改變、城鄉差距加劇，流行歌曲所能反映的社會現實亦有所不同。更可以進一步說，流行歌曲的角色、主題、文體特質亦將隨著社會變遷而改變，關於文體問題，在第三節將詳細探討。

莊永明觀察到戰後臺語創作歌謠時浮時沉，聲浪時大時小，原因很多，其中「母語」被壓抑、被扭曲，應該是重要的原因。另一個因素，莊永明認為是音樂學者很少去關懷、去鼓勵這些與我們的血液「同其旋律、同其節拍」的「臺語歌曲」創作。[20]政治力的提倡與壓抑當然會對流行歌曲的創作與大眾的接受狀況產生影響，此亦在江文

18 同上注，頁127-159。

19 莊永明亦有類似觀點與選歌：「一九四五年終戰之後，臺灣流行歌曲又開始復興，我們可以由四首歌來看這段青黃不接的時代背景，這四首歌為：〈望你早歸〉、〈補破網〉、〈燒肉粽〉和〈杯底不可飼金魚〉。」莊永明：《臺灣歌謠追想曲》，頁81。

20 莊永明：《臺灣歌謠追想曲》，頁123。

瑜研究[21]中的語言位階得出類似的看法。因此，國語歌曲在解嚴之前一直處於高尚、主流的位置，其中固然有各種意識形態的政策控制與語言位階的決定，但也不能忽略校園民歌的出現、唱片工業的興起、傳播媒介的改變（廣播、電視）等變因。

就臺灣歌謠的「混血」情形而言，石計生《時代盛行曲：紀露霞與臺灣歌謠年代》第四章〈臺灣歌謠作為時代盛行曲：音樂臺北的上海及諸混血魅影，1930-1960〉有較為詳細的論述，其挑戰「臺北是上海的影子」、「上海——香港——臺北單一流傳路線」論述，而提出臺灣歌謠在發展之初，便已出現具強烈「臺灣主體意識」又「混血」的現象。就音樂文本而言，石計生提出各種就詞、曲、編曲混血之情形，此又與音樂人自覺、臺北三市街的音樂類型分布有關。他認為「混血的翻唱或外來的伴奏」、「顯現演唱者主體性的表演」以及「作自己的歌」都是臺灣歌謠作為「時代盛行曲」中，不斷拉扯的三個環節。臺灣歌謠文化上吸納多國的音樂曲目，且以臺語唱出的混血現象，正是「準全球化」下的結果。[22]可見臺灣的流行歌曲確實具有語言、文化的混合情形，形成臺灣的流行歌壇豐富多變的面貌。

若以國語流行歌曲的發展來看，沈冬主編的《寶島回想曲：周藍萍與四海唱片》，[23]透過音樂家周藍萍的例子，勾勒出光復後國語流行歌曲的發展脈絡與盛況。其描述周藍萍在大陸、臺灣、香港三個時期的音樂生命，強調周藍萍在戰後臺灣的音樂先驅地位。在戰後國語流行歌仍是周璇、白光等上海老歌的天下，周藍萍自1954年〈綠島小夜曲〉[24]以後，創作國語歌曲不下百首，讓臺灣的國語流行歌曲可以

21 江文瑜：〈從「抓狂」到「笑魁」——流行歌曲的語言選擇之語言社會學分析〉，《中外文學》25.2（1996年），頁60-81。

22 石計生：《時代盛行曲——紀露霞與臺灣歌謠年代》（臺北：唐山，2014年）。

23 沈冬主編：《寶島回想曲：周藍萍與四海唱片》（臺北：臺大圖書館，2013年）。

24 〈綠島小夜曲〉，詞：潘英傑，曲：周藍萍，1954年。

在上海、香港的時代曲主流下，另樹一幟。[25]此外，此書更以周藍萍
創作與寶島有關之系列歌曲分析其臺灣書寫之先驅性。而周藍萍〈綠
島小夜曲〉在亞太地區的流傳狀況，不僅牽涉到版本問題，產生多種
歌詞、多種唱腔版本之詮釋外，還產生十分豐富的文化詮釋意圖。[26]
僅就文本研究而言，〈綠島小夜曲〉的研究就包括了作家創作背景研
究、廣播與電影的流傳、文本分析、亞太流行與臺灣、大陸的政治詮
釋等細緻的文本文化分析，[27]勾勒出一首歌曲的豐富生命層次。

　　從唱片行之研究來看，沈冬主編之《寶島回想曲：周藍萍與四海
唱片》深入研究四海唱片這家唱片公司，其以國語唱片奠定市場地
位，並推廣國樂、藝術歌曲、合唱歌曲、管絃樂曲，1970年代中期以
後發行校園民歌專輯，包括邱晨、葉佳修、鄉音四重唱等歌手，在
1980年以後，本土化思潮興起，聽眾口味逐漸改變。1960年代四海唱
片的藝術類唱片，也反映臺灣社會對大中國想像的最後一波高潮。在
此書研究中，鉅細靡遺地藉由訪談、報章資料、唱片、勾勒港、臺、
海外樂壇主要音樂家的重要作品。[28]

　　1966、1967年時，臺視由慎芝製作的《群星會》節目開播，培育
許多音樂巨星及膾炙人口的歌曲。此時，最具代表性的歌手如鄧麗
君，劉文正、鳳飛飛等。當時的國族認同狀態導致愛國歌曲盛行，[29]

25 沈冬主編：《寶島回想曲：周藍萍與四海唱片》，頁14。

26 同上注，頁236-251。

27 沈冬：〈周藍萍與〈綠島小夜曲〉傳奇〉，《臺灣文學研究集刊》第12期（2012年8
月），頁79-122。

28 沈冬主編：《寶島回想曲：周藍萍與四海唱片》，頁148-235。

29 翁嘉銘在〈時代的歌聲風景〉亦有重複的選歌，他以流行歌曲定位時代，文中提及
〈梅花〉、〈中華民國頌〉、〈龍的傳人〉，這幾首歌曲在80年代幾乎有著「國歌」的
地位，他認為與最後一波「大中國想像」有關。他並指出，〈高山青〉在70年代，
是唯一描述山地風情、人物的名歌；〈不了情〉與〈小城故事〉代表30年代上海流
行曲與臺灣50、60年代國語歌壇的臍帶關係等。翁嘉銘：〈時代的歌聲風景〉，《文
訊》第119期（1995年9月），頁36-38。

劉家昌〈梅花〉、〈中華民國頌〉等歌曲，更紅極一時。[30]群星會是音
樂由聽覺轉向視、聽覺的重要音樂大事，在沈冬的〈流行歌曲上電
視──《群星會》的視聽形塑〉[31]一文中，參照慎芝手稿、《電視周
刊》、報紙、訪談，建立完整群星會之研究，並勾勒出由聽覺轉向
視、聽覺的表演過程，考察節目布景、歌手妝髮、舞樂搭配，並觸及
歌手話題（螢幕情侶等）、傳播、行銷等問題。同時藉由群星會曲目
研究再現群星會歌曲之內容，同時具有上海老歌、香港時代曲、臺灣
原創歌曲與改編美、日歌曲作品，對認同、歌曲創製、傳播方式、與
群星會極「視聽之娛」的重要音樂地位有許多創發意見，是理解「群
星會」極重要之文獻。

　　1970年代因西洋音樂盛行，臺灣歌手亦有反思聲音產生。在1976
年，李雙澤引發「淡江可口可樂事件」，提出「唱自己的歌」，引發當
時大學生的創作風氣，並開展校園民歌時代。李雙澤創作的〈美麗
島〉與〈少年中國〉仍流傳至今。當時由新格（金韻獎）及海山（民
謠風）兩家唱片公司所舉行的創作比賽也促進了民歌運動之發展。[32]

　　以上，概述前行研究者對臺灣流行歌曲大致的發展背景脈絡及分
期，此脈絡以臺語、國語歌曲為主，是前行研究者奠基於市場發行的

30 關於群星會時期的流行歌曲介紹，在李明璁主編的《時代迴音──記憶中的臺灣流
　　行音樂》中已有專節介紹：〈群星匯聚上電視：國語歌的第一個高峰〉，頁201-213。
　　該文敘述群星會慎芝、關華石的製作方式、螢幕情侶青山與婉曲、謝雷與張琪、主
　　持人白嘉莉與崔苔菁、歌后鄧麗君與鳳飛飛等。

31 沈冬：〈流行歌曲上電視──《群星會》的視聽形塑〉，收於梅家玲、林姵吟主編：
　　《交界與游移──跨文史視野中的文化傳譯與知識生產》（臺北：麥田，2016年），
　　頁367-404。

32 關於民歌時期的流行歌曲介紹，在李明璁主編的《時代迴音──記憶中的臺灣流行
　　音樂》中已有專節介紹：〈「唱自己的歌」：70年代的民歌創作人〉，頁214-225。該文
　　敘述楊弦、陶曉清促成現代民歌興起、胡德夫、李雙澤、楊祖珺在民歌初創階段的
　　故事、陳達對民歌手之影響、金韻獎與民歌流行化之發展等。

實際狀況。1980年代之前，國語、臺語歌曲實是臺灣的時代盛行曲。

第二節　1980年代起的流行歌曲與社會脈動

流行歌曲關乎認同，創作者藉由流行歌曲表達其認同，消費者也藉由接受、協商、抗拒解讀流行歌曲表達其認同，流行歌曲更以或直接、或迂迴的方式，表達其與政治、社會或抗拒、或收編的認同型態。就流行歌曲的歷史來看，許多時代的認同關係皆已有論述，諸如日治時期流行歌曲與殖民母國（日本）、文化母國（中國）、臺灣之關係；國民政府國語歌曲與上海、香港、臺灣流行歌曲的認同關係；混血歌曲的隱蔽政治、重組類似突顯差異；民歌時期「唱自己的歌」口號與中國想像等。本文不擬一一探討這些已有的論述，而將重心放在解嚴後的流行歌曲的族群、政治、文化、鄉土認同。

臺灣光復之後，因為政治因素，在1949年5月19日頒布「臺灣省戒嚴令」，從此展開長達39年的戒嚴統治，對政治、語言、文化等，皆有嚴格的管制。直到1987年7月15日宣布解嚴，才進入更為開放多元的社會。在即將解嚴時，社會各界已是暗潮洶湧，譬如本土意識的覺醒和確立，「黨外」活動者積極籌組新政黨「民進黨」；女性主義思潮衝擊傳統價值觀，打破男尊女卑的架構，也帶動「同志」（同性戀者）對自身權益的訴求。這些變動的現象重塑了臺灣社會的面貌，特別是對應於流行歌曲的創作，更是值得深入細剖。

一　解嚴（1987年）後的社會脈動

就黨外的政治認同而言，本書參照蕭阿勤《重構臺灣：當代民族主義的文化政治》，對1980、1990年代臺灣的文化政治變遷的研究

中，可從族群認同與語言認同兩大主軸來思考。有別於1970年代之鄉土論述，1980年代的本土化認同不僅形塑一種新民族主義認同之可能性，亦將日治時期經驗、1970年代鄉土認同重新賦權，給予另一種本土化的歷史詮釋空間。1980年代前半葉，黨外所推動的「臺灣意識」，不只針對國民黨的「中國意識」，也針對左傾的政治異議人士所主張的「中國意識」。於是產生了「臺灣意識論戰」。[33]這些論戰討論了中國意識與臺灣意識，並引述1970年代流行的鄉土文學與臺灣意識結合，藉由刻意忽視鄉土小說家或鄉土文學鮮明的中國意識，與強調以臺灣為主要的鄉土，重新建構對歷史過往的認知。[34]美麗島事件則導致政治反對運動的激化，並使文學政治化，此事件更影響《笠》與《臺文》作家，於是他們定義下的臺灣文學便具備入世精神、抵抗意識與本土化。此時「鄉土」的定義產生去中國化的傾象，並強調臺灣之地緣關係，「所謂臺灣文學，就是站在臺灣人的立場，寫臺灣經驗的文學」、「這個立場，與先住民、後住民、省籍等文化、政治、經濟因素無關」，[35]從地緣關係、文本內涵界定臺灣文學，並建立「本土化」之認同意識。

1986年後，因民主進步黨成立，更引發許多群眾運動，臺語成為群眾運動主要的語言，臺灣的俚諺、俗語、音樂、歌謠等，經常被用來強化參與者的意識。[36]民進黨動員民眾支持的策略，幾乎都是基於臺灣民族主義，並且帶有福佬族群色彩的訴求、修辭與象徵。此時，國民黨也開始「臺灣化」，然而臺灣化造成國民黨省籍背景的派系之爭，於1993年外省人領導人物退出國民黨，另組自己的「中國新

33 蕭阿勤：《重構臺灣：當代民族主義的文化政治》（臺北：聯經，2012年），頁180。

34 同上注，頁180-184。

35 同上注，頁191-200。

36 同上注，頁204-205。

黨」，以抵抗李登輝領導的「臺灣化國民黨」。在1990年代上半葉，臺灣民眾的認同更加複雜，雖然普遍而言，認同自己是臺灣人的民眾增加，認同自己為中國人的民眾減少，但民進黨為了爭取其他族群的支持，大約在1989年後，以「四大族群」來指稱臺灣不同族群背景的人。這個分類後來被大眾廣泛接受，並與本省、外省人的二分法並行，甚至取而代之。伴隨此分類詞彙而來，是社會上普遍提倡族群平等的觀念。此外，支持臺灣獨立的人士提倡將臺灣視為一個「命運共同體」。這種概念的目的在於促進民眾的信念，使他們相信彼此之間雖然有族群界線的區隔，但在一個政治社群的架構下，仍然緊密相連。命運共同體的概念在1990年代上葉出現，目的在促進一種帶有民族主義傾向的新的臺灣認同感。民族主義在不同階段，將發揮不同之功能，1980年代上葉黨外提倡的臺灣民族主義，主要作用在動員福佬族群政治支持，以挑戰國民黨。到了1980年末、1990年初，四大族群與命運共同體的民族之意，意圖協調臺灣不同族群，並對外（中國）宣稱臺灣作為獨立自主的政治社群之合法性。於是，從福佬中心主義到多元文化主義之發展，正意謂臺灣國族認同之社會建構的變化。[37]

多元文化發展之後，臺灣文學也開始重述歷史，將臺灣文學民族化，認為臺灣文學有多元之起源，包含原住民文學、漢人民間文學、漢人古典文學、日本殖民時期新文學、戰後文學等，其中原住民文學與漢人民間文學又受到前所未有之重視，[38]逐漸打破國語文學定於一尊的狀態。

在1980年代本土化民族主義的建構脈絡中，蕭阿勤特別描述了文學與政治之互動關係，並清楚解釋了從省籍對立到「四大族群」命運

37 同上注，頁204-210。
38 同上注，頁226。

共同體之演變過程。當然，他也提到這只是該時代諸多認同型態的一種趨勢，許多人仍帶著疑慮的眼光看待這種政治化的認同意識，特別是抱著中國民族意識的人。[39]他們以認同真實性的概念，預設了一種穩固、本質和單一的文化認同與群體概念，而認為這種「臺灣民族」的論述是被創造、建構出來的虛幻認同。[40]然而，族群認同與民族認同的性質的確是「被建構的」（constructed），集體認同也是受到歷史變遷與政治因素重新定義的，且這種被建構的東西，並非相對於任何被認為可能是更「真實」的東西。因此，在其研究的結果中提到：無論這種「多元族群性」是想像出來的，還是真實存在的。這種發展，可望有助於臺灣邁向一個更開放與公義的社會。[41]

　　在此背景之下，可以理解「臺灣」、「鄉土」概念的轉移，在1980年代之後是十分劇烈的，這也反映在流行歌曲之中，可看到對於鄉土認同的不同解讀。亦可解釋，解嚴後新母語歌謠之出現，為何帶著以「混融語」嘲弄國語中心之思維，林生祥與鍾永豐的創作實踐，為何特別突顯方言之邊緣性與對抗性？新寶島康樂隊為何在1992年開始以「臺灣語」創作「臺灣歌」，訴求族群共榮的願景？流行歌曲的展演在官方場域、總統就職典禮中，為何要不懈地以「語言並置」的形式傳達族群認同的意念？而這些國語、臺語、客語、原住民語言之間細緻的權力關係、語言實踐、語言聚合與背離等問題，在第五章將有更完整的論述。更重要的一點是，流行歌曲的族群認同實踐，恰可某程度解決文學界中方言族群書面文字匱乏的問題。亦即，在口語文學之脈絡中，流行歌曲以口語表現該族群之認同，甚至結合音樂傳統來形塑、建構、強化認同模式，這對缺乏書面語系統的原住民、客家文學

39 同上注，頁333。

40 同上注，頁332-334。

41 同上注，頁340。

而言，不失為一種有效的創作實踐方式。

更積極的面向，則是由口語文化的脈絡中，回過頭影響書面文學之實踐。在陳培豐〈聽歌識字創新文：做為識讀工具的臺語歌謠〉[42]一文中，考察臺灣歌謠從日治時期開始，便成為缺乏教育資源的背景下，推行臺灣話文的特殊識字法。[43]從1930年代「亦樂亦文」的創作型態與歌單、唱片出版型態、到戰後電視、卡拉 OK 普及，使原本沒有正式的書記表現規範的臺灣話文，在受眾互相理解的默契下，取得某程度的共識。[44]更重要的意義是，在解嚴後的語言表現上，臺灣話文與嘻哈音樂的巧妙結合，使原本被主流文化貶為不入流的混搭語言也逆轉了文化位階，更表現了「非正式」、往「聲音」靠攏的書寫態度。[45]這不僅是口語文化與書面表記關係之觀察，更牽涉到了臺語歌曲的表記法中，先決地置入了「混融」的歷史痕跡。與嘻哈音樂結合之例，更明確表現後現代音樂的遊戲特質。

二　解嚴後流行歌曲反映本土性與文化中國之競合

在解嚴後，臺灣的族群認同型態已經經歷重大挑戰，本土性之「本土」已非福佬定於一尊，文化中國的「中國」也不僅止於大中國想像。反而因為四大民族概念的確立，朝向更多元的發展形勢。不容忽視的是，流行歌曲與社會脈動的確有著關聯性，而以流行歌曲作為社會史觀察的一環，也是極具說服力的：

42 陳培豐：〈聽歌識字創新文：做為識讀工具的臺語歌謠〉，《思想》第24期（2013年10月）。

43 陳培豐，〈聽歌識字創新文：做為識讀工具的臺語歌謠〉，頁80-83。

44 同上注，頁95。

45 同上注，頁95-97。

流行樂變成一種社會史（口述歷史）；每一張唱片收集都變成
一則回憶錄，人和社會的歷史在通俗歌曲中被記述。這種思考
促使電影、記錄片和廣告配樂運用流行樂；音樂成為速記一個
時代的方便手法。1968年巴黎社會運動的場景，有滾石合唱團
的〈Street Fighting Man〉為伴奏；嬉皮的場景因披頭四的
〈All You Need is Love〉而充滿生氣。流行樂變成政治和社會
脈絡的表達。[46]

　　這只是極精簡的舉例，限於研究範圍之選定，本文也不擬一一論證各
個時代的歌曲與該時代的社會、政治、經濟關係究竟為控制論、反映
論、再現論、互動論或者類像論？但在本書研究範圍中，仍嘗試速記
當代流行歌曲後現代之「聲音地景」，也就是包含聲音的整體環境，
視為人的文化記憶對象。

　　就「文化中國」的認同而言，當代流行歌曲已有別於解嚴以前的
流行歌曲。1930年代的上海時代曲與香港歌曲影響了1950年以後國語
流行歌曲之風格，1960年代「瓊瑤熱」的歌曲開啟了「中國風」的歌
曲型態，此時的中國風與民歌時代的中國風、1990年代後周杰倫、方
文山、S.H.E 樂團、王力宏歌曲的中國風截然不同，認同所繫之傳統
自也不同。

　　簡單的說，筆者認為，在主流流行歌曲市場中，瓊瑤、莊奴等人
的中國風歌曲為一系，民歌時代出現以現代詩入歌的傳統，如余光中
作品〈鄉愁四韻〉等以詩為歌為一系，鄧麗君1983年的作品《淡淡幽
情》以五代、宋詞入樂為一系。從流行歌曲的曲式基模與樂風來看，
瓊瑤一系的歌曲較難簡單歸納，因其跨度時代較大，但在1990年代後

46 Simon Frith、Will Straw、John Street合著：《劍橋大學搖滾與流行樂讀本》，頁195。

的作品，曲式基模已出現抒情歌的主副歌模式，如電視劇「還珠格格」的主題曲〈當〉[47]。鄧麗君的中國風歌曲則因歌詞取自古典詩詞，有入樂的限制性，因此，這些歌曲的曲式基模非屬流行歌曲的主副歌模式，因其古典風濃厚的嗓音與形象，搭配編曲大量國樂樂器，[48]營造濃厚的中國風風情。民歌時代的中國風歌曲，因其以詩入歌，而現代詩又繫於詩歌傳統之下，便帶著先天的「詩歌」特性，其所蘊涵的意象，也充滿中國想像。但就曲風而言，民歌時期的樂器配置是極具辨識性的，編曲以吉他為主，並且自覺地與西方民謠、搖滾等新興樂風切割，造成其中國風的曲風文體發展自成一格。

上述這些作品都迥異於1990年代後的「中國風」歌曲，在1990年代後的中國風歌曲，筆者歸納為五種類型，前四種類型的歌曲走向後現代的「拼貼」風格，[49]第五種類型則是全新創作的中國風歌曲。

第一種類型如王力宏以京劇、崑曲入樂之作品〈蓋世英雄〉、[50]〈在梅邊〉[51]；第二種類型模擬京劇、崑曲唱腔，如周杰倫〈霍元

47 〈當〉，詞：瓊瑤，曲：莊立帆、郭文宗，1998年。

48 「這張專輯全取南唐詞及宋詞加以譜曲，其中有李後主的〈烏夜啼〉、〈虞美人〉、〈相見歡〉，歐陽修〈玉樓春〉、〈生查子〉，蘇東坡的〈水調歌頭〉及辛棄疾、柳永、李之儀等詞人作品，這張專輯由多位作曲人譜曲，是張古典味道極濃郁的作品，除了鄧麗君清麗且溫柔的嗓音外，伴奏也加入豐富的國樂樂器，如梆子、古琴、笛子，整體而言充滿莊重古雅的味道。」參劉建志：《當代國語流行歌曲創作及相關問題之研究──90年代迄今之考察》（臺北：臺灣大學中文系碩士論文，2012年7月），頁14。

49 拼貼（Pastiche），一種剽竊、引述和借用既有風格的風格，其非關歷史也無規則可供遵循。參瑪莉塔·史特肯、莎莉·卡萊特：《觀看的實踐：給所有影像世代的視覺文化導論》，頁408。

50 〈蓋世英雄〉，詞：王力宏、陳鎮川，曲：王力宏，2005年。

51 〈在梅邊〉，詞：阿信、王力宏，曲：王力宏，2005年。

甲〉、[52]陶喆〈Susan 說〉[53]、陳昇〈北京一夜〉[54]；第三種類型則是詞、曲挪用現成的黃梅調（如〈女駙馬〉）、京劇（如〈蘇三起解〉）、崑曲（如〈牡丹亭〉），像是陳昇〈牡丹亭外〉、[55]陶喆〈Susan 說〉、王力宏〈在梅邊〉。第四種類型是從編曲挪用五聲音階、中國傳統樂器（如琵琶、古箏點綴式的呈現），例如王力宏〈伯牙絕弦〉、[56]〈在梅邊〉等。這些歌曲的樂風（饒舌、嘻哈、R&B 等樂風，或是當代主、副歌的流行歌曲曲式基模）和涵義都迥異於相承古典詩歌傳統的心態，儘管有些歌手在宣傳其專輯仍會搭上中國傳統的順風車，[57]但須理解，這些歌曲實際上已離其所取法之傳統甚遠了。

　　第五種類型是全新創作的中國風，有意識地提煉其歌詞的精緻度，並使用大量中國古典詩詞之意象，欲繼承中國古典詩歌傳統，在作曲上使用五聲音階、編曲加入傳統樂器，但詞、曲並不挪用舊有的戲曲（京劇、崑曲）。這一類中國風以周杰倫與方文山為主。關於「中國風」的歌曲脈絡，作詞人方文山在其著作《青花瓷——隱藏在釉色裡的文字秘密》[58]中的序言有為文探討「中國風」歌曲的形成和演變：

52　〈霍元甲〉，詞：方文山，曲：周杰倫，2006年。

53　〈Susan說〉，詞：陶喆，曲：陶喆，2005年。

54　〈北京一夜〉，詞：陳昇、劉佳慧，曲：陳昇，1992年。

55　〈牡丹亭外〉，詞：陳昇，曲：陳昇，2008年。

56　〈伯牙絕弦〉，詞：五月天阿信、八三夭阿璞，曲：王力宏，2010年

57　以王力宏為例，在他的多張專輯的文宣都明顯欲與「中國傳統」相繫，然而，其音樂模式其實較近於後現代之拼貼型態。不論其挪用京劇、崑曲、民族音樂、或在曲風上融合嘻哈、R&B、配器上使用傳統樂器、音階上使用五聲音階，風格都是近於後現代拼貼的。只是專輯文案也提防了閱聽人將會去脈絡化的詮釋，將其創新曲風中的中國風元素視為「花絮」或「特色」，因而不厭其煩地舉證其歌曲如何融合東、西樂風，進而打破音樂國界。參劉建志：《當代國語流行歌曲創作及相關問題之研究——90年代迄今之考察》（臺北：臺灣大學中文系碩士論文，2012年7月），頁57-61。

58　方文山：《青花瓷——隱藏在釉色裡的文字秘密》（臺北：大西洋圖書公司，1968年）。

　　如單純縮小範圍僅討論歌詞的話，一言以蔽之，就是詞意內容
　　仿古典詩詞的創作。但一般對「中國風歌曲」的認知還包括作
　　曲部分，因此，若將「中國風歌曲」做較為「廣義解釋」的
　　話，則是曲風為中國小調或傳統五聲音階的創作，或編曲上加
　　入中國傳統樂器，如琵琶、月琴、古箏、二胡、橫笛、洞簫
　　等，以及歌詞間夾雜著古典景元素的用語。……不論加入元素
　　的多寡或比重為何，均可視同為所謂的「中國風歌曲」。[59]

這樣的定義固然稍嫌籠統，無法量化所謂「中國風」的元素，但至少
就詞、曲、編曲三方面顧及，是較全面的說法。只是筆者無法接受
「不論加入元素的多寡或比重」這個看法，因此對中國風的歌曲還是
以「整體詞作」營造出古典詩歌審美意趣為標準。本書認定的「中國
風」歌曲數量會比方文山所認定的要少很多。但方文山也提到這樣定
義的缺陷，亦即，中國風不算是一種音樂曲風，並沒有固定作曲模式
作為判斷曲風的依據，反而具備「以歌詞的涵義來分類」的特徵，[60]
意思即是，只要詞意較偏重中國古典詩歌傳統審美意趣的營造，即便
曲風是 R&B、嘻哈等，都還是可歸納入中國風的歌曲脈絡當中，但
這些作品，在筆者的分類當中，便歸納進前四種類型中了。

　　方文山認為中國風的歌曲脈絡，在臺灣地區可上溯到1973年楊弦
在胡德夫的演唱會發表由余光中詩作譜成曲的〈鄉愁四韻〉，這牽涉到
上文所說的定義問題，因此方文山納入整個民歌時代詞作有中國風特
徵的歌曲。不過納入之後，方文山還是切割了現在流行樂壇的「中國
風歌曲」與民歌時代「中國風歌曲」，認為二者並無承襲關係。而在討

59 同上注，頁7。
60 同上注，頁7-8。

論當今流行樂壇認定的「中國風歌曲」，方文山則內舉不避親的說到這
波風潮是由周杰倫所創始引領的。[61]此觀點筆者贊同，這也是本文為
何將民歌與1990年後的中國風歌曲切割為不同脈絡作品的原因。

　　周杰倫從第一張專輯開始，在每張專輯幾乎都有一兩首中國風的
歌曲，且多為方文山填詞，在方文山的歌詞集《中國風‧歌詞裡的文
字遊戲》[62]序言已有提及，他與周杰倫合作中國風的歌曲包括「娘
子、上海一九四三、雙截棍、龍拳、爺爺泡的茶、東風破、雙刀、亂
舞春秋、髮如雪、霍元甲、千里之外、本草綱目、菊花臺、黃金甲、
無雙、青花瓷、周大俠」[63]等，此外，方文山也有與其他歌手合作的
中國風歌曲，亦收錄於這本書當中。

　　由方文山的系列詞作，可以發現中國風從大量化用古典詩詞開始
漸漸成熟，而能寫出獨樹一格的歌詞，歌詞中已不用仰賴用典，便能
從構詞中營造古典氣氛，且重視形式的整齊和重視用韻，搭配上合適
的曲調和編曲，便能營造意趣濃厚的中國風歌詞。中國風歌詞的形成
在流行歌曲這個文體中格外有其意義，當代流行歌曲具備用韻以及配
樂這兩個重要的特徵，和當代其他文體相較，與中國古典詩歌傳統的
淵源自是近了些，而中國風的歌詞更是將流行音樂這個文體的文學性
推進一層，與古典詩歌傳統的血脈更近，但此類作品並非一味仿古，
這些作品構句或整體形式也和古典詩詞曲所要求整飭的形式大相逕
庭。就內容而言，更重要的意涵則是，其反映的情感並非屬於古典詩
歌的情感，而是藉由類似古典詩歌的形式，反映屬於當代的情感（尤
其著重愛情），只是文字特徵容易讓人辨識其古典特色，但所言之感
情，卻仍是在流行歌曲這個文體最重要的當代性意涵中。因此，流行

61　同上注，頁9-11。
62　方文山：《中國風‧歌詞裡的文字遊戲》（臺北：第一人稱傳播事業，2008年）。
63　同上注，頁9。

音樂在中國風的作品中，更能讓人察覺其意圖上接詩歌傳統的用心，而系屬於當代詩歌的一環。

上述關於「文化中國」之歌曲論述，可參筆者碩士論文第二章〈當代流行歌曲的創作源流〉，[64]各種類型的取材之對象、創作曲風，在論文中皆有詳細分類、探討。上文所舉歌曲，在論文中亦就詞、曲、編曲詳細分析。關於中國風歌曲詳細的論述與源流爬梳，在該處筆者皆有明確的論述，此處不贅。

1980年代後的中國風歌曲，則如上文提到翁嘉銘指出〈梅花〉、〈中華民國頌〉、〈龍的傳人〉幾乎有著國歌的地位。此外，羅大佑〈將進酒〉[65]寫出對中國認同的迷惘、張雨生〈心底的中國〉[66]與〈他們〉[67]，放棄敘述空洞的中國思想，反而從其親身接觸來臺的老兵（父親）或榮民眼中讀到關於鄉之情感與認同。然而，這些歌曲在解嚴後的「自由中國」脈絡下還不顯俗套，但在經歷政黨輪替，提及中國有些敏感的當代，此種表述被本土性的論者普遍視為不合時宜的、尷尬的認同。不過，筆者認為，這只是時代氛圍使然，並無所謂對錯，將在下文一併詳述。

而另一派自覺與民歌時代切割的中國風，則是有意識地以當代的曲式醞釀傳統氛圍，這種中國風歌曲固然迎合中國市場，並形塑一股當代潮流。但歌曲中未必多談「認同」，而僅是一種文化美感之想像，或者說，是一種歌曲風格之美典形式。因此，1990年後由周杰倫、方文山帶起的一系列中國風歌曲，乃至於王力宏、五月天阿信後

64 參劉建志：《當代國語流行歌曲創作及相關問題之研究──90年代迄今之考察》（臺北：臺灣大學中文系碩士論文，2012年7月），頁11-66。

65 〈將進酒〉，詞、曲：羅大佑，1982年。

66 〈心底的中國〉，詞、曲：張雨生，1992年。

67 〈他們〉，詞、曲：張雨生，1989年。

現代拼貼一系，都較無國族認同與政治立場表態的問題。毋寧說，這系列的歌曲無心於政治認同，而可能走向迎合大市場認同的趨勢。這樣的趨勢，正是解嚴以後文化中國態度之轉移影響創作實踐。

　　若與國語歌曲對參，在解嚴後出現的新母語歌謠，絕對是當代流行歌曲中極具意義的一環，而這也是本書關注重點所在。解嚴造成流行歌曲接受史之重估，新母語歌謠使流行歌曲創作百花齊放，並深刻改變流行歌曲之認同與文體風格，諸多創作者、評論者都已注意到此現象：

　　　　真正在臺灣歌謠的創作史上產生極大分水嶺的作品應該就是一九八九年的《抓狂歌》。這一張專輯裡面，雖然感覺上很雜，但是它的基調是反威權、反制式的精神。……從一九八九年到了隔年，以搖滾的方式把臺灣歌曲推展到極致的，當然就是林強的《向前走》。我想，如果說他受到《抓狂歌》相當程度的影響，也並不為過。《抓狂歌》中，其實也有 RAP 的成份在裡面，這種歌曲當然影響到一九九四年豬頭皮的饒舌歌——笑魁唸歌。[68]

這系列創作歌曲固然值得注意，但在臺語歌曲市場中，從混血演歌而來的傳統仍是屹立不搖，並占據主流臺語歌曲市場，從江蕙獲得多次臺語最佳演唱人獎便可略窺一二。除了新母語歌謠、臺語演歌之外，亦有雅歌一系：

　　　　目前我認為臺灣歌謠的創作上，在臺北都會有三個類型的發展

68 路寒袖口述，江文瑜整理：〈雅歌的春雨——路寒袖談臺語歌詞創作〉，《中外文學》第290期（1996年），頁130-138。

系統。第一類還是市場的主流，日本演歌的系統，例如江蕙、
陳雷，他們可以用較俚俗的語言來表現臺語的特色。另外是在
語言上比較具有開發表現的，例如臺語的搖滾這一類，伍佰、
陳昇、羅大佑、林強，以及饒舌歌的豬頭皮等均表現出語言的
韌度與扭度。第三種是我個人跟詹宏達這幾年一直在努力的，
比較優雅的雅歌的方向。[69]

解嚴後的流行歌曲創作，已預告了抗議歌曲、社運歌曲、族群醒覺、
新型態鄉土認同、性別認同等重大議題之產生。也就是說，此時期的
流行歌曲具豐沛的能量，並與這些議題關聯，其文體特質亦多有創
新，這也是本書選取此時期流行歌曲為研究重心之原因。

　　解嚴與政黨輪替終究造成了流行歌曲地位之升降，更造成族群想
像的改變。上文中國風的歌曲突顯了文化中國的美典範式，從本土化
的潮流亦可看出另一個面向：

如今，重視「本土化」的潮流，造成演唱臺灣歌謠不再被視為
低俗。為了某些特定的目的，不會講臺語的歌星們，硬著頭
皮，演唱腔調甚為怪異的臺灣歌謠。有些政治人物更是口操半
生不熟的臺語，或刻意演唱臺灣歌謠，以博取臺灣人民的向心
力。此情可悲復可憐，他們萬萬想不到當年被他們鄙視的臺灣
歌謠、文化，竟然成為他們延續生活及政治生命的續命丹。[70]

這只是從本土化的視角來看，在當代的流行歌曲創作與展演中，加入
原住民、客語、新移民的歌曲視角，認同狀況則會更顯複雜，更顯示

69 同上注，頁130-138。
70 莊永明：《臺灣歌謠追想曲》（臺北：前衛，1994年），頁8-9。

出解嚴後的「本土性」已非臺語定於一尊。從語言學的角度來看，「聚合」與「背離」亦流動在這些不同語言位階上，並企圖呈現各種不同的國族、族群認同型態，這些議題在第五章會再探討。

　　重新思考臺灣流行歌曲的發展風格與時代社會脈動，各評論者不免皆有自己的意識形態，無論推崇臺語歌曲為時代盛行曲、貶抑混血歌曲的後殖民風格、頌揚中國風或強調本土化，這都顯出對流行歌曲與時代氛圍之互動評價關係。以葛蘭西霸權理論來說，霸權不會一直固定不動，反而是隨著文化協商隨時重估，歌曲的認同與評價亦然。就文化消費而言，解碼指的是遵照社會共享的文化符碼來詮釋文化產物並賦予其意義的過程。霍爾（Stuart Hall）用這一詞彙來描述文化消費者在觀看和詮釋已由製造者編碼過的文化產物時，所完成的工作。根據霍爾的說法，諸如「知識框架」（階級地位、文化知識）、「生產關係」（觀看的脈絡）和「科技基礎建設」（人們藉以觀看東西的科技媒介）這些元素，都會影響解碼的過程。[71] 理解解碼之不固定的必然性後，再思考每個時代各自歌曲的風景，便能帶著不可共量的眼界，而不會隨著意識形態之變遷而驟下評斷。

　　對流行歌曲的評價，亦是文化消費實踐的一環，消費實踐創製動態的文化，並在不同的脈絡中給予「暫定」的意義，就如同約翰・史都瑞所說：

　　　雖然我們不應該忘記資本所具有的操弄權力，以及生產所具有的威權化與創始化結構（authoritarian and authoring structures），我們也必須堅持，文化消費實踐具有主動的複雜性，以及情境

71 瑪莉塔・史特肯、莎莉・卡萊特：《觀看的實踐：給所有影像世代的視覺文化導論》，頁398。

化的動能性。文化並不是先製作好，然後被我們「消費」；文
化是我們在各種文化消費實踐中創製出來的。消費就是文化的
創製（making of culture）；因此是重要的研究課題。……意義
永遠都不是確定的（definitive），而是暫定的（provisional），
永遠都要視脈絡而定。[72]

筆者認為，在文化消費的實踐中，因觀看的脈絡、視角不同，不免產
生許多詮釋的可能性，諸多詮釋更可能互相矛盾、衝突。今日的正義
有可能是明日的落伍，今日的禁歌亦有可能變成明日被收編、被賦權
的歌曲。文化是積累而成的，在篳路藍縷中，嘗試了很多可能性之
後，才成就現在的樣貌。當代研究者擁有豐富的資源，回頭重新評估
早期作品，不免狂妄地批評早期的作品、批評並不跟自己擁有相同視
域基礎的人，米蘭昆德拉的〈霧中道路〉，就是在反思這個問題，他要
讀者看清每個時代有每個時代的問題，那些問題不論是政治的、文化
的，就像霧氣籠罩著該時代的人，當時的人在霧中道路戰戰兢兢的走
著，時間過去，霧氣消散了，後人會以先知的眼光去評斷那時的人，
質問他們怎麼不去做出正確的政治抉擇，或是寫出比較好的作品。而
忘記思索，當時那些人身邊是圍繞著霧氣的。流行歌曲與社會脈動息
息相關，在臺灣多語言、多族群的歷史中，本土性與文化中國競合的
關係更是千絲萬縷。因此，擁有「霧中道路」的思維更顯必要：

他們根據一個看不見的法庭來改變他們的思想，這個法庭自己
也在改變思想；那些人的改變因而只是對於法庭明天要宣布什
麼是真理來下一次賭注。……有一天我有了一個可怕的想法：

72 約翰·史都瑞：《文化消費與日常生活》，頁230。

如果這些反抗不是聽自於內心的自由和勇氣，而是出於有意討
好另外一個在暗中已經在準備的審判法庭？……人是在霧中前
行的人。但是當他向後望去，判斷過去的人們的時候，他看不
見道路上任何霧。他的現在，曾是那些人的未來，他們的道路
在他看來完全明朗，它的全部範圍清晰可見。朝後看，人看見
道路，看見人們向前行走，看見他們的錯誤，但是霧已不在那
裡。然而，所有的人們，……他們過去都走在霧中，人們可以
自問：誰是最盲目的？馬雅可夫斯基？他在寫關於列寧的詩的
時候並不知道列寧主義將走向何處。或是我們？我們以幾十年
後的回首來評判他，我們並沒有看見包圍他的霧。馬雅可夫斯
基的盲目屬於人的永恆的狀況。看不見馬雅可夫斯基道路上的
霧，就是忘記了什麼是人，忘記了我們自己是什麼。[73]

三　解嚴後性別認同與愛情觀的轉變

　　誠如陳芳明所說，解嚴亦對女性主義運動、同志運動產生影響。
就性別認同而言，傳統的性別觀面臨挑戰，這是全球化的現象之一。
在西方如研究瑪丹娜現象，討論瑪丹娜與女性主義之張力，逾越傳統
高級文化與低俗文化的分野，為後現代主義「拼貼」的一種多重多
音、充滿曖昧不明的訴求方式。其解構了女性主義單一形象之神話，
解放女性對性慾、享樂的追求。而女性主義者對「瑪丹娜現象」的愛
恨交結，正說明1980年代末期女性主義者並無單一認同的文化共識。
[74]性別意識體現在當代臺灣流行歌曲上，亦可從流動與多元的面向觀

73 米蘭昆德拉：《被背叛的遺囑》（上海：上海世紀，2013年），頁248-251。
74 張小虹：《後現代／女人：權力、慾望與性別表演》（臺北：時報文化，1994年），頁
　　12-16。

察。[75]在張小虹的研究中，以主動／被動、陽性／陰性等觀點詮釋當代流行歌曲，發現在情歌中有各種配置的可能，甚至可能將男主動／女被動的對立摧毀殆盡。[76]在女歌的研究中，她以都會女子之形象重新解讀性別與空間的問題，積極面在於打破傳統的公共、私有空間規範，使女性在工作、生活的場域中自在發展自我，消極面則在於此種重複性消費，會稀釋女性對現實生活中制約的抵抗。[77]就性別扮演、反串而言，男歌女唱或女歌男唱的諸多實例，也顯示當代歌曲實踐性別不明、慾望模糊的逾越快感。聽眾的性別認同本就不是單一穩定的，隨著歌壇上陰性男歌手與陽性女歌手不斷出現，更暗示了各種擺盪在同性戀與異性戀愛慾流動的可能性，使情歌的性別認同的過程成為性別解構的過程。[78]這些現象，不僅是創作端創製的性別認同實踐而已，文化消費者更可利用各種解讀、詮釋方式，將一首歌曲理解為男歌、女歌、或跨性別歌曲。

在當代流行歌曲的情歌體現中，對「多角戀情」之態度轉移亦十分明顯。多角戀情是愛情中常見之主題，只是對於「第三者」的態度，在當代也有了明顯的流動與轉移。舉例而言，將第三者定義為「無辜」屬性的歌曲如李宗盛為梁靜茹製作的歌曲〈第三者〉，[79]突顯愛情的競爭性，強調第三者是無辜的；以對第三者訴說口吻的歌曲如棉花糖的〈請幫我愛他〉；[80]反思戀愛的競爭性，以適者生存來看待愛

75 雖然本書認為當代認同走向後現代的多元與流動，但女性主義與文化多元主義、自由主義等仍是具備一定程度的衝突性，可參《思想——女性主義與自由主義》第23期（臺北：聯經，2013年5月）。

76 張小虹：《後現代／女人：權力、慾望與性別表演》，頁26-27。

77 同上注，頁27-29。

78 同上注，頁29-32。

79 〈第三者〉，作詞：李宗盛，作曲：黃韻仁，2003年。

80 〈請幫我愛他〉，作詞：莊鵑瑛，作曲：沈聖哲，2009年。

情的如蔡健雅的〈達爾文〉[81]；更甚者如李格弟填詞、田馥甄演唱〈請你給我好一點的情敵〉[82]，認為如果多角戀情是不能避免的宿命，就請給我好一點的情敵，以享受競爭的樂趣。而在田馥甄歌曲〈LOVE？〉[83]中，更直接以一段多角關係、多性別戀愛關係的歌詞描述當代愛情性別的流動性：「我愛你／你愛她／她愛他／他愛她／你愛我／我愛他／他愛她／她愛他」。然而，當代多角關係的戀情雖有這種新型態的視角，傳統情歌描述失戀的痛苦、對第三者仇視的歌曲仍是有的，如孫燕姿〈我不難過〉[84]、郭靜〈陪著我的時候想著她〉[85]等，也就是說，在當代情歌的展現中，多元的愛情認同型態才是主調。至於性別平權與同志議題的創作實踐，在解嚴後更是百花齊放，將在第四章中論述。

四　後現代多元認同重建

　　政治上的解嚴，造成社會文化的改變，固有的思想體系、價值觀被沖擊，也產生新的對應作品。就流行歌曲來看，是由單一的表現模式，逐漸衍生多采多姿的樣態。就族群醒覺、性別流動、國族認同轉移而言，多元與流動正是當代流行歌曲核心概念。這些價值觀的裂變，使得流行歌曲的創作者和接受者都面臨「認同重建」的問題，如同約翰・史都瑞《文化消費與日常生活》指出：

81　〈達爾文〉，作詞：小寒，作曲：蔡健雅，2008年。

82　〈請你給我好一點的情敵〉，作詞：李格弟，作曲：焦安溥，2011年。

83　〈LOVE？〉，作詞：黃淑惠，作曲：黃淑惠，2010年。

84　〈我不難過〉，作詞：楊明學，作曲：李偲菘，2003年。

85　〈陪著我的時候想著她〉，作詞：黃婷，作曲：鴉片丹，2011年。

　　認同並不是固定一致的，而是在不斷化成的過程中被建構出來，
但永遠處於未完成的狀態，無論就未來或過去而言，都不完整。
這樣的認同乃是一種「生產」（production），而非與生俱來的，
也不是環境的結果。認同是在歷史與文化中建構出來的，而不
能自外於歷史與文化。此外，根據此一模型，單一認同的概念
（the concept of identity）被多數認同的概念（the concept of
identities）所取代；亦即多元與流動的認同（multiple and mobile
identities）。[86]

　　這個論述同樣適用於解嚴後的臺灣社會，政治上的解嚴，帶給臺灣社
會莫大的轉變契機，促使傳統的單一認同衍生為多元與流動的認同，
這也是本文為何選擇1980年代為討論的起點，亦即希望藉由社會的開
放，觀察流行歌曲的認同型態如何走向多元，並且探討其認同之表述
中，抗拒、收編與協商的文化消費。

　　以本書處理的範圍而言，在後現代去中心化的思維之下，當代流
行歌曲的認同型態走向多元，認同之表述亦在不停抗拒、收編、協商
解讀中產生。解嚴後的族群醒覺，造成創作者在流行歌曲中賦予
「鄉」的想像各自不同，並呈現各自表述之狀態。除了文化中國、本
土化的脈絡外，更具體表現四大族群論述之願景，且不侷限於此。流
行歌曲敏感地反映時勢，在當代與世界音樂接軌，呈現更寬廣的鄉土
想像。本土化意識的崛起，使流行歌曲的鄉土想像亦帶著回顧民俗傳
統的認同型態，這種既現代、又傳統的音樂風格更明確展現在臺、
客、原住民語歌曲中。族群彼此的權力關係從禁制、壓抑漸漸走向多
元、融合，表現在流行歌曲的創作與展演之中。但在表象的多元、融

86　約翰・史都瑞：《文化消費與日常生活》，頁183。

合之中，方言歌曲創作者是否有對抗收編之認同存在？融合的表象是否仍存在隱然的位階？這些是本書以下章節欲進一步處理之問題。

　　後現代認同的多元、流動，亦表現在不同世代認同之共時性中。流行歌曲的傳播媒介會造成認同形式差異的形成，因此，電視、電臺、網路、數位串流乃至於演唱會、MV 傳播等等，都可能影響了不同「世代」的連帶感。舉例言之：

> 同世代的連帶感會被新的媒介，多半是電子媒介，如廣播和電視所影響。隨著名稱和流行樣式的更迭，這些東西標示了時間，而時間是新奇事物和感覺的不斷接續。隨著年齡增長，我們進入次序展開的文化經驗。當然，我們同時和千百個同樣年齡的人都有這經歷，而我們生命週期的集體運動是和歌曲、電影、書籍以及歷史事件的更迭交纏在一起的。如果某些歌曲喚起多數人在生命中特定片刻的感受，那麼那個片刻通常就是那些歌曲發行且風行的時刻。於是，這些被喚起的片刻是集體共享的，感受最深的也是同年齡的人。[87]

每個世代有各自的傳播媒介，且非涇渭分明。審美旨趣更多半奠基於青少年時期的音樂聆賞經驗。蟲膠唱片流行的留聲機時代；歌廳、舞廳流行的時代；電視「極視聽之娛」的群星會；帶著隨身聽的個人聲景；數位串流的時代，這些不同時代集體的音樂文化經驗，一方面形成共享的記憶，一方面可能也對不同世代之音樂文化經驗產生排斥、抑或接受而產生跨世代認同之可能。上文已然論述，流行歌曲因有文體變遷，文體變遷又牽涉到一群人共享的審美旨趣差異，因此，流行

87　參Simon Frith、Will Straw、John Street合著：《劍橋大學搖滾與流行樂讀本》，頁78。

歌曲每種特定的文體風格便會凝聚世代的認同情感。即便在同一個世代，也因品味差異或分眾之現象，使得認同呈現多元之狀態。此種認同情感或以批評其他樂種的方式呈現，或以致敬的方式呈現。

在當代流行歌曲的認同型態中，「懷舊」又是其中極重要的一環。「懷舊」與後現代的情境有關，更與載體由類比到數位時代的發展有關，「懷舊」的認同型態影響了當代流行歌曲創作的審美旨趣，藉由挪用、拼貼等後現代的創作方式創製屬於自我的文化認同型態，並以復刻演唱會、致敬演唱會、回歸類比時代的音樂創製方式（與原真性有關，下文再敘）等途徑來表現此認同情境。以民歌致敬演唱會為例，1970年代聆聽民歌的年輕人長大後，形成一個「世代」，民歌在其青少年的經驗中扮演彌足珍貴的角色，並促成產生世代連帶感。雖然此連帶感在出了學校、進入職場後會漸漸減弱，但若有一個契機，能夠以「懷舊」為號召，重溫該世代的風華，那麼，曾經存在過的「世代連帶感」，也可能再次產生。

在尚‧亞畢伯（Jean Abitbol）《好聲音的科學》中，也有類似的觀點，他提及個體比較容易受自己生命中某個特定年代的迷惑，經過俄亥俄州大學教授大衛‧休倫（David Huron）的研究，大概是十三到二十二歲這段時間。從科學的角度來看，這個年紀是催產素分泌最旺盛的時候，催產素與記憶、社交生活更息息相關。當對方的聲音搭配具懷舊感的音樂，無論聽者是男是女，都會分泌催產素。[88]

1970年代的校園民歌在當時便已蔚為風潮，許多創作型歌手也深受民歌影響。而民歌經陶曉清、馬世芳等人整理，舉辦民歌三十、民歌四十等系列演唱會，在演唱會中請來當年的民歌手重唱自己的經典歌曲。這樣的表演也自有其觀賞的群眾。不論是「永遠的未央歌」、

88 尚‧亞畢伯（Jean Abitbol）：《好聲音的科學》，頁107-108。

或是「再唱一段思想起」，這樣的致敬演唱會，懷舊的特質都十分明確，藉由熟悉的歌曲展演召喚一個世代的音樂記憶。在民歌四十的演唱會系列活動中，還出版了一本書籍《民歌40：再唱一段思想起》，[89] 書中除了民歌主題的專文之外，也有許多歌手、詞、曲作者、唱片公司的小傳，以音樂、照片還原那個時代的風景。雖然民歌時代早已過去，但藉由每十年的回顧，仍是能召喚許多人心中的青春校園記憶，以及世代連帶感。而這種召喚與懷舊，亦是後現代社會中以文化記憶定錨自己所在位置的實踐。

　　關於國族認同，臺語演歌一系從禁制到解放，並在本土化的浪潮中取得暫時性的經典地位。國語歌曲放棄中國化之論述模式，並積極與外來樂種融合。在中國開放之後，亦面臨政治表態之諸多政治問題，當代流行歌曲在此時代氛圍之中，不免產生許多政治事件，這些事件又巧妙與當代的社會運動、總統選舉、就職典禮等事件共時，成為當代流行歌曲國族認同之豐富素材。流行歌曲的創作者表達抗議、或者媚俗、被收編，消費者亦藉由流行歌曲的消費表達其文化認同，二者的張力激發文本的「多義性」：

> 後現代主義強調多元主義和多樣性。差異性概念正是後現代思想的重點。後現代主義特別著重多元主體性的觀念，也就是說，我們的身分認同是由許多不同的認同範疇所組成——包括種族、性別、階級、年齡——而且是我們與社會機制之間的社會關係的產物。這種思考身分認同的方式，和現代主義的統一性主體（unified subject）的想法截然不同。因此，後現代主義

89 馬世芳、馬萱人撰文：《民歌四十時空地圖紀念專刊》（臺北：文化部，2015年）。

也連帶把焦點放在文化多元主義和多樣性上。[90]

綜此而言,當代流行歌曲的認同型態走向後現代主義的多元性,並有著難以掌握的複雜性與流動性,本書以下章節便試圖就這些問題提出一些觀察的角度。

五　當代流行歌曲多元認同實踐

　　當代青年面臨解嚴後的後現代情境,雖有去威權化、去中心化的自由性,卻也導致許多夢想、理想之散逸,尤其面臨音樂產業之媚俗性的問題浮出檯面,當代青年思考未來、夢想時,理念也產生移轉,並反映在音樂創作實踐上。

　　舉例言之,創作型歌手張雨生的作品仍是充滿樂觀、渴望自由的,其成名曲〈我的未來不是夢〉[91]或是〈自由歌〉[92],都訴說著一種自由的生活型態,與樂觀的未來想像。這些歌曲出現在1988與1994年,亦反映了一些對政治、民主、族群之想法。然而,相信著「明天會更好」的現代主義之進步夢想某程度幻滅之後,社會階級差異加劇、青年薪資普遍降低,反映在流行歌曲中,便產生一種仇富、厭世的態度,如自由發揮2010年歌曲〈歡迎光臨〉,[93]便以憤怒的唱腔(從口語文化理解)道出這個世代青年面臨的許多壓力,包括職場、戀愛、家庭等。或如 Mc Hotdog 2001年歌曲〈我的生活〉[94],以自嘲的

90 瑪莉塔・史特肯、莎莉・卡萊特:《觀看的實踐:給所有影像世代的視覺文化導論》,頁286。

91 〈我的未來不是夢〉,詞:陳家麗,曲:翁孝良,1988年。

92 〈自由歌〉,詞、曲:張雨生,1994年。

93 〈歡迎光臨〉,詞、曲:自由發揮,2010年。

94 〈我的生活〉,詞:Mc Hotdog,編曲:Johnny Wu,2001年。

方式道出自己毫無成就的魯蛇人生、以批判的方式道出社會體制的問題。從音樂工業角度而言，究竟要繼續在流行歌曲中販賣不切實際的夢想，抑或以後現代主義反身性[95]的角度戳破這場騙局，表明流行歌曲就是文化商品，根本無法承載夢想，便是許多歌手作品中的重要主題。批判唱片工業之媚俗的作品如 Mc Hotdog 在2001年的歌曲〈就讓我來 rap〉[96]，這首歌曲批判唱片工業包裝歌手之行銷制度、批判媒體挖人隱私之嗜血特性、批判流行歌曲市場千篇一律之情歌產製、批判重視外貌勝於實力之偶像思維等，在當代類似的歌曲作品並不少，這顯示了對流行歌曲工業販賣夢想的反思，並產生一種虛無的認同感。

若從歷史的軸線來看，流行音樂與青年文化的變遷也有別種看法：

> 1970年代出現了政治與文化改革運動，民歌運動成為戰後首次青年文化的發生，第二是1987年解嚴前後解放出來的青年力量，造就了從新音樂到新臺語歌以及後來的獨立音樂，並改變了1980年代以來的臺灣流行音樂。第三是2000年以後，在經過前二十年巨大的社會轉型，臺灣社會開始追求「小日子」和「簡單生活」的生活方式，在這背景下，獨立音樂時代的崛起，尤其是以「小清新」作為其中的主要類型。[97]

這樣的看法在「多元」的先決條件中，並沒有太大的問題，因「小清新」固然是當代獨立音樂的一種重要類型，但並非全部，更無

95　反身性思考（Reflexivity），一種實踐活動，可讓觀看者察覺到生產的材料與技術手段，方法是將這些材料與技術面向當成文化生產的「內容」。參瑪莉塔・史特肯、莎莉・卡萊特：《觀看的實踐：給所有影像世代的視覺文化導論》，頁411。

96　〈就讓我來rap〉，詞、曲：Mc Hotdog。2001年。

97　張鐵志：〈「唱自己的歌」：臺灣的社會轉型、青年文化與流行音樂〉，《思想》第24期（2013年10月），頁139。

法概括當代的獨立音樂景觀。然而,音樂生產政治到生活政治的開展,當然也密切地與臺灣整體社會政治、經濟脈絡及文化條件的轉變息息相關。本土化搖滾樂及非主流音樂的出現,呼應1980年代後期至1990年代初的政治民主化運動,現身為去除威權管制後的批判性文化及社會自主文藝能量的爆發場景之一;1990年代晚期數位科技崛起及網路時代所加速的文化全球化影響下,帶來了壓倒性的英美搖滾音樂美學,以及仿效而出的「獨立音樂」或龐克次文化的意識及風格。而次文化志業/另類生活選擇的在地現實基礎,則正是近年來20至30歲年輕人淪為「22K」世代黯淡前景的縮影。[98]

歌手在作品中反身性地指出媒體、唱片工業之操弄,呈現了一種使歌曲更接近真實的創作意圖,對此現象有醒覺的人,或許便能被這些作品說服,並進而產生認同。舉例言之,林強1994年的《娛樂世界》[99]專輯,認為娛樂的世界是白痴的、瘋狂的世界,已一反其歌曲〈向前走〉一派樂觀的態度。Hebe 歌曲〈要說什麼〉[100]質疑了媒體採訪斷章取義的常態,並強調自己比起面對媒體說話,「比較想唱歌」。五月天樂團歌曲〈我心中尚未崩壞的地方〉[101]勾勒有如電影《楚門的世界》的處境,形容現代人宛如生活在巨大片場,喪失真實感,對流行樂壇的排行、頒獎、唱片追求的銷售量、點擊量、產生高度的不信任感。五月天歌曲〈成名在望〉,[102]勾勒樂團的成名故事,本應是場英雄之旅,但卻也得反思「搖滾或糖霜/媚俗或理想」之問題。蘇打綠樂團〈彼得與狼〉[103]更直接質疑流行歌曲之批判性,提出「流行距

98　簡妙如:〈臺灣獨立音樂的生產政治〉,《思想》第24期(2013年10月),頁120。

99　《娛樂世界》,1994年發行。

100　〈要說什麼〉,詞:田馥甄,曲:黃淑惠,2011年。

101　〈我心中尚未崩壞的地方〉,詞:阿信,曲:怪獸,2008年。

102　〈成名在望〉,詞、曲:阿信,2016年。

103　〈彼得與狼〉,詞、曲:吳青峰,2009年。

離永恆是最遙遠」。

這些音樂實踐，結合 MV 的表現，更呈現一種後現代風格的具體實踐，加強了後現代疲憊觀看的虛無性，其中更有許多後設溝通的技法：

> 音樂錄影帶被認為是後現代風格的重要實例，因為它們會把五花八門且往往毫無關聯的故事元素混雜在一起，會結合不同種類的影像，同時還具有廣告和電視文本的雙重身分。這可說是媒體史上的一大反諷，因為這些不連貫性、反身性思考、破碎式敘事風格和多重意義的技法，在從前都是與政治計畫緊密相連，旨在讓觀看者擺脫資本主義媒體的幻覺影像和觀看實踐。這些技法在以往是用來催生激進的觀看實踐。不過如今，它們卻變成了疲憊觀看者的符碼，這些觀看者早已意識到這一切都是幻覺，也知道在它們下面找不到任何可供深思的重大意義。[104]

當代青年的確處在後現代的文化認同處境之中，他們不再一味樂觀地相信明天會更好，也不單純認為，流行歌曲就是代表夢想、或反抗體制，或者說，接受真實的生命狀態毋寧是更複雜、多元的。因此，在2017年「草東沒有派對」獲得金曲獎最佳樂團獎時，便有許多討論其世代特性的文章出現。許多文章切入點從「草東沒有派對」與五月天的比較入手，認為「草東沒有派對」相對於五月天樂團，不再販售虛無的夢想，不再奢望巨大的成功，其歌詞完全可以反映當代青年思維之一端：

> 噢多麼美麗的一顆心

104 瑪莉塔‧史特肯、莎莉‧卡萊特：《觀看的實踐：給所有影像世代的視覺文化導論》，頁293。

> 怎麼會怎麼會就變成了一灘爛泥
> 噢多麼單純的一首詩
> 怎麼會怎麼會都變成了諷刺
> 我想要說的前人們都說過了
> 我想要做的有錢人都做過了
> 我想要的公平都是不公們虛構的[105]

在他們的歌曲中，一再出現這樣的厭世心態，甚至放棄了抗拒：「什麼也沒改變／什麼也不改變／請別舉起手槍哦這裡沒有反抗的人／不用再圍剿阿喔這裡沒有反抗的人」。[106]比起本書在第四章提及流行歌曲與社會運動之聯繫，這樣的歌曲顯然看出許多體制外的抗爭猶如虛無。就音樂特徵而言，「草東沒有派對」對歌曲的詮釋口吻時而憤怒、時而疲憊，編曲也搭配這樣的詮釋方式，流露出濃厚的反諷意味。在音樂中，青年並未得到救贖，反而無法成為自己：「我聽見那少年的聲音／在還有未來的過去／渴望著／美好結局／卻沒能成為自己」，[107]充滿濃厚的反諷意味，與現代主義時期的音樂存在著顯著差異：

> 後現代主義對流行文化、大眾文化和影像表象世界的分析，與現代主義大相逕庭。反對大眾文化以及反對它以影像來滲透這個世界，是現代主義的標誌之一，而後現代則強調反諷（irony），以及我們自身對於低俗文化或流行文化的涉入感。飽受現代主義蔑視的低俗文化、大眾文化和商業文化，在後現代主義的脈絡中，卻被視為無可逃脫的情境，我們就是在這樣

105 〈爛泥〉，詞、曲：草東沒有派對，2015年。
106 〈勇敢的人〉，詞、曲：草東沒有派對，2015年。
107 〈山海〉，詞、曲：草東沒有派對，2015年。

的情境中並透過這樣的情境來生產我們的批判文本。對歷史形式和影像的挪用（appropriation）、諧擬（parody）、懷舊式展演和重構，正是1980和1990年代某些「後現代主義」藝術家和評論家經常使用的一些手法。[108]

「卓東沒有派對」的認同型態絕非孤證，搖滾樂團八三夭歌曲〈我不想改變世界〉，[109]直接質疑搖滾樂可以改變世界之信念，反而認為自己不想改變世界。[110]對社會體制放棄抵抗，放棄以音樂參與社會運動，其音樂疏離，但自得其樂，自食其苦，一如米蘭昆德拉在《無謂的盛宴》[111]一書所述：「我們從很久以前就知道，這個世界已經不可能推翻，不可能改造，也不可能讓它向前的悲慘進程停下來了。我們只有一種可能的抵抗，就是不把它當一回事。」

　　解嚴後的流行歌曲認同幾經變遷，後現代的反身性質疑出現，對音樂之原真性也多有思考。儘管創作型歌手對體制的反抗未曾缺席，但意識到這些都是一場虛無的音樂，也在這種後現代處境中產生。也就是說，在當代的音樂情境當中，各種可能性都在其中滋長。以上所述的是青年自得其樂、自食其苦之一端，但亦有積極政治參與之創作實踐，如董事長樂團（於第三章進一步討論）、滅火器樂團（於第四章進一步討論）、或重金屬樂團閃靈樂團。

108 瑪莉塔・史特肯、莎莉・卡萊特：《觀看的實踐：給所有影像世代的視覺文化導論》，頁287。

109 〈我不想改變世界〉，詞、曲：八三夭阿璞，2017年。

110 中國的「新民謠」亦有這種思想表現：「他們跟藝術潮流之古典、前衛沒什麼關係，跟官方、地下沒什麼關係，跟包裝、商業也沒什麼關係。他們自得其樂，自食其苦。他們不想改變這世界，他們更不想為世界所改變。」參喬煥江：〈出發？從哪裡，去哪裡：大陸新民謠的前世今生〉，《思想》第24期（2013年10月），頁152。

111 米蘭昆德拉：《無謂的盛宴》（臺北：皇冠，2015年）。

閃靈樂團的音樂作品著重於重述「臺灣史」，舉例而言，其「鎮魂三部曲」描述的是臺灣從日治時期到中國國民黨來臺這段時間的故事，分別是：《賽德克巴萊》的霧社事件、《高砂軍》的日治時期到中國國民黨來臺後、《十殿》的二二八事件。在閃靈的歌曲刻畫中，臺灣的傷痕歷史歷歷在目，並蘊含太多悲戚的故事，因此，閃靈的演唱會中便有「撒冥紙」的行為，用以「鎮魂護國」。而其「鎮魂護國」的概念，在2015年12月26日於自由廣場舉辦的「鎮魂護國閃靈大型演唱會」表現得淋漓盡致：

> 臺灣正進入關鍵時刻，而閃靈也時隔三年沒辦大型專場演唱會，我們下定決心，在終戰70年的今天、閃靈成軍20年的現在、同時也是臺灣邁向改變的關鍵時刻，我們要辦一場閃靈至今在臺灣規模最大的演唱會，祈願逝去的臺灣魂安息、永保臺灣和平、庇佑人民夢想成真，讓所有青年朋友都能一起集滿能量、全力推動臺灣前進的「鎮魂護國」演唱會！

> 當然，大家都知道，閃靈的演唱會、或是我們所舉辦的音樂祭，常會邀請許多公共議題理念的社運團體來共襄盛舉，推廣我們所追求的理念。這次更要擴大，讓人權、環保、本土、原民運動、轉型正義、性別平權、反核、反黑箱服貿、反黑箱課綱、動物權……所有對臺灣懷抱夢想與希望的老朋友、新朋友，一起參與。並且，我們將把這場辦在自由廣場，一個臺灣長年來許多抗爭運動集會的主場。[112]

閃靈樂團主唱林昶佐同年宣布參選立委，這場演唱會也變成其「造勢

112 參演唱會募資網站：https://www.flyingv.cc/projects/8229。2021年2月15日查詢。

晚會」，更請來臺北市長柯文哲，民進黨蘇貞昌等人助陣。整場演唱
會不論時間點、地點，都充滿濃厚的政治意味。而音樂，正是政治場
合中塑造認同的重要要素：

> 許多表演者都曾將他們的政治立場變成其藝術和事業生涯的決
> 定性部分，……音樂之所以會這樣被運用，在於它一向是個易
> 懂而有彈性的政治感情（political sentiment）平臺。音樂對於
> 集權體制下的人民有好處，歌曲像詩一樣，可以將政治觀點隱
> 藏在隱喻和擬態中，讓表演者避開針對文字和視覺事物的檢
> 禁。[113]

閃靈樂團在歌曲中敘述政治立場，並以重金屬[114]樂風呈現其抗爭性。
雖然閃靈活躍於檢禁制度解除的解嚴後，但歌曲所述之歷史觀點，卻
充分地呈現該時代的風情。「鎮魂護國」演唱會，更是閃靈樂團從
「音樂抗爭」走向「進入體制改革」的一步。閃靈樂團以往關於臺灣
創傷歷史的創作，也在這場演唱會的時機與舉辦地點中，得到最佳的
歷史詮釋。

　　綜上所述，臺灣當代的音樂圖景中，多元、流動乃是此時代最大
特徵。虛無消極的不抵抗、簡單生活的小清新與文青文化、[115]積極參

113 Simon Frith、Will Straw、John Street合著：《劍橋大學搖滾與流行樂讀本》，頁196-197。

114 關於樂風之選擇與主題之表現，有其關聯性。「有音樂學家認為，電吉他的破音類
　　似於歌聲中的嘶吼，它們都隱含著對於社會體制的抗議與踰越（Walser,
　　1933:42），如此連結，也是基於電吉他破音與嘶吼歌聲在噪音成分上的類似性。」
　　參蔡振家：《音樂認知心理學》，頁77。

115 可參劉建志碩士論文《當代國語流行歌曲創作及相關問題之研究──90年代迄今之
　　考察》第五章討論「簡單生活節」、live house、獨立音樂與文青文化之音樂創作與
　　消費。

與社會運動的音樂實踐，都存在於解嚴之後的流行歌曲中。本書將依序處理當代流行歌曲之鄉土認同、族群認同、國族認同等議題，從中皆可看出，單一認同的概念被多數認同的概念所取代，並且走向多元與流動的後現代認同型態。

第三節　流行歌曲的創作與生產機制的演變

本書視流行歌曲為一獨特的文體，此文體除了受到時代風氣影響之外，亦會產生各樣不同的流變。影響文體變遷之要素包括媒介、載體、創作主題、外來與傳統音樂風格影響、美學實踐、音樂產製模式、曲式基模等面向。本節將一一探討這些要素對文體變遷產生之影響。

一　媒介與傳播

本文參考「抒情美典」之研究方法，探討流行歌曲之表意系統與文本意涵，因抒情美典重視主體心中的「興」，以象徵的手法將其抒發出來。因此，每個時代獨特的觀點，必然會對此文體的內涵造成影響，各時代所「起興」之感受也有著差別。此外，如高友工所述，媒介[116]的「物感」是重要的，他提到音樂的音長、音高、音強及音色都

116 一般中文傾向以「媒體」指稱機構意義的media，以「媒介」指稱形式意義的media。在威廉斯（Raymond Williams）Keywords的考察，media複雜的歷史過程，其實在當代擠壓了三重意義：其一是中介物的意義，最早起於古老儀典裡介於人神之間傳遞訊息者，例如薩滿、靈媒；其二是技術的意義，指的是19世紀運輸及通信浪潮的工業文明，例如電話、無線電；其三是資本主義組織的意義，特指20世紀獨占而巨型的大眾傳播機構，例如報社、電視臺等。參吉見俊哉：《媒介文化論——給媒介學習者的15講》（臺北：群學，2009年），頁XI。此書譯者蘇碩斌翻譯說明。然而，此處高友工所用「媒介」一詞，感覺較接近藝術「載體」的表現形式。

是音樂媒介的性質，並且未忽略其他被音樂典則略而不論的特質。心理起興的系統與具體媒介的系統相對照、響應，而成為抒情美典。[117]

　　每個時代關懷的議題不同，便影響了對音樂美典的接受取向差異。除了各個時代的「興」各自不同，每個時代的媒介「物感」亦會產生差異。音樂被記錄、儲存、傳播的方式隨著時代而不同，訊息中介的形式也就不同。媒介／媒體（medium/media）是藝術或文化產物藉以製造的一種形式。就傳播而言，媒體指的是媒介或溝通的工具，即訊息藉以通過的中介形式。媒體一詞也用來指稱讓資訊得以傳送的特定科技：廣播、電視、電影等。[118]因此，1930年代的蟲膠唱片，發展至後來的33轉黑膠唱片、卡帶等類比記錄載體，到1980年後發展的CD、mp3，到當代的數位串流模式，隨著音樂記錄方式不同，創作者所創作的歌曲，也因應媒介而有所變異。舉例言之，1930年代的蟲膠唱片受限於載體的長度限制，流行歌曲的長度亦受到侷限，歌曲配盤也影響到流行歌曲之呈現方式。到黑膠唱片、卡帶出現後，Ａ、Ｂ面大約十首歌曲的模式也因之建立，並有主打歌、Ｂ面第一首歌等歌曲文化意義產生。更重要的是，當一張唱片可以容納十首左右的歌曲時，「概念專輯」也因應而生，流行歌曲創作者的思考模式便能夠創作更宏大、更有機聯繫的專輯概念。

　　在日人吉見俊哉的研究中，更重視媒介之文本互動論述實踐。文類中的媒介實踐，跨越了個別媒體的界限，呈現某種媒介共通的表現文法和解讀符碼。他將媒介視為相互性論述實踐的場域來研究，強調不可只將分析侷限在文本，而應該思考，文本會在什麼情況經由什麼

117　高友工：《中國美典與文學研究論集》，頁118-119。

118　參瑪莉塔・史特肯、莎莉・卡萊特：《觀看的實踐：給所有影像世代的視覺文化導論》，頁406。

媒介中介、被哪種閱聽人所消費。[119]在吉見俊哉的研究中，提到公共空間與私人空間的邊界越來越混亂，無數的「飛地」在發生、也在消失。1980年代之後，隨身聽、手機等媒介使原本鑲嵌在特定地方的狀態解放，成為可移動的個人聲景，並弱化社會時間之同時性，使原本在家庭與社會地方的共同體時間（communal time）、現代國家的國族時間（national time）逐漸解消。李明璁亦有提過，在個人隨身聽出現後，大幅影響了音樂的接受與傳播。

除此之外，隨著數位科技發展，雙向網路中的自我編輯性擴大了，錄影機、相機、電腦各種媒介普及，使任何人都能輕易編輯圖像、音樂等多種媒材，並構成新的影音或文字作品。音樂已不再是可以明確完成的作品，而走向允許個人根據喜愛的風格進行拼貼、變形的方向。消費者與創作者的界線逐漸消弭，消費者轉為善用新的資訊技術編輯文化、能輕鬆操作自我形象的「能動性」主體。[120]

當消費者亦具備創作能量，且能藉由數位串流平臺重製歌曲，流行歌曲之消費者，便具備更多的解碼能力。具體而言，書面文學的消費者藉由閱讀、撰寫批評來消費創作，但流行歌曲之消費者除了聆聽、書寫樂評之外，亦能在許多場合演唱、翻唱、乃至改編原作，這些作品除了藉由表演一次性曝光之外，亦可能藉由數位串流平臺傳播。亦即，流行歌曲的消費者顯然具備更多的能動性，其中寄寓的認同、美學創意、玩心，也就顯得更豐富了。媒介鬆動了創作者與消費者之界線，也使流行歌曲的文體轉為可大量互文、重製的有機文體，並藉由再現表達認同。

從類比科技到數位科技的發展，使得流行歌曲的創作思維產生巨大變遷，這已然不是載體或記錄形式的問題，載體與記錄形式反過來

119 吉見俊哉：《媒介文化論──給媒介學習者的15講》，頁11。

120 同上注，頁204-209。

影響人類的認知模式、從中亦產生從機械複製到數位複製、原真性概念轉移、異化等議題。在本書中，特別重視從類比科技到數位科技的發展與流行歌曲的文體變遷，而這也是本書選題範圍中極重要的一個音樂工業事件，將在下文詳細敘述。

　　流行歌曲的文體特徵隨時代而改變，從聲景的觀點來看：

> 整體音色表現（即聲景），也可代表整個時期的音樂。一九三〇年代到四〇年代初期的古典音樂錄音有種獨特的音色，那是當時的錄音技術所致。八〇年代的搖滾樂和重金屬音樂、四〇年代的舞廳音樂、以及五〇年代晚期的搖滾樂都是同質性相當高的音樂類型。唱片製作人只要對這些音景的細節稍加留意，就不難在錄音室中重現這些聲音，這些細節包括錄音用的麥克風、混樂器軌的方式等。許多人只要聽到某首歌曲，就能準確猜出所屬的年代，仰賴的線索往往是歌聲中的回聲或回響效果。[121]

因丹尼爾・列維廷有錄音師的專業背景，故對錄音室、麥克風、回聲、混音軌等有研究，並理解每個時代錄出來的聲景不同。這不僅牽涉到載體（如黑膠、蟲膠唱片的炒豆子聲）的問題，還有類比與數位科技對音樂解析度、音樂頻率的記錄、表現取捨不同。因此，流行歌曲的文體若放入媒介載體的脈絡中，其呈現便已有先決的不同了。這也是當代的音樂在操作懷舊、復古風格能夠成立的關鍵，藉由仿老唱片的雜音、卡帶錄音機的按鍵聲響與其強調人聲頻率的聲音取捨、老舊電臺的雜訊，都是不同時代聲景不同的例證。

　　媒介對文體的影響也在音樂的「視覺性」上，除了上文曾引沈冬

121　丹尼爾・列維廷：《迷戀音樂的腦》，頁146。

對「群星會」之探討,論述從聽音樂到「極視聽之娛」外,音樂錄影帶出現亦使流行歌曲之文體與視覺文化結合:

> 過去我們是「聽」音樂,後來有很長一段時間我們在「唱」歌,就是「忘情水」那個階段,現在是「看」音樂。科技讓媒體變多樣了,藝人本身除了要有可看性,音樂裡的歌詞要寫出場景,一方面是方便拍攝 MV,另一方面是要替觀眾創造好不假思索便能快速進入歌曲的直接,還有要剪輯出宣傳短片的需求。[122]

音樂的傳播方式回過頭影響創作人的思考方式,並為了投其所好,而創作出適合新時代、新的接受方式的作品,例如創作適合拍成音樂錄影帶的歌曲、創作適合現場表演之歌曲,使歌曲跨界流動變得更容易。也就是說,在當代流行歌曲跨界流動頻繁的情況之下,創作者在思考流行歌曲之創作時,可能就不是以「寫出一首好歌」來思考。擅長現場演出者可能必須思考這首歌曲的舞臺展演特質,擅長影像製作的人可能要思考這首歌曲的影像性,更不用說特別為音樂劇、電視、電影製作的歌曲了。而 MV 更因 YouTube 平臺出現,產生巨大的傳播能量:

> 事實上,YouTube 平臺對唱片公司來說,非但不是影響獲利的阻力,反而如同1980年代 MTV 電視臺所引領的音樂視覺化行銷,具有革命性的市場價值。如今將最新主打歌曲的 MV 上傳至 YouTube,對於無論是大或小、主流或獨立的音樂製作者來說,已是不可或缺、節省預算(毋需投入大筆經費購買電視時

122 陳樂融:《我,作詞家》,頁213。

段）、擴散既廣且快，且相對有效的宣傳方式。[123]

此文舉韓國歌手 PSY，以及華語歌手鄧福如為例，拜 YouTube 所賜，得到曝光機會。此外，如田馥甄的歌曲〈小幸運〉在華語圈創下極高點擊量、日本藝人 PIKO 太郎的歌曲〈PPAP〉藉 YouTube 以及臉書而得到全世界的關注，這都顯示了，結合視覺影像的傳播方式方興未艾，並可能是流行歌曲跨界流動多元展演的一種重要模式。

　　流行歌曲以視覺影像傳播（包括電視、MV 與演唱會畫面），這顯示了歌曲與大眾傳媒之間的互補關係。更進一步說，這更可能是次文化形成的關鍵所在。在 Thornton 的研究中，反思了 CCCS 對次文化的研究方式，認為光從階級的狀態來思考次文化問題是不充分的：

> 與其說次文化是青年人內聚力的完全成形、草根性的表現，不如說是青年人與大眾媒體之間動態和高度反映關係下的產物。Thornton 認為，大眾媒體負責向青年人提供許多視覺與意識形態的資源，青年人則將這些資源納入其集體的次文化身分中。[124]

大眾媒體除了鞏固次文化的型態，提供了視覺的資源外，更示範了如何成為一個專業的觀眾：「讓歌迷崇拜的不只是貓王本身的視覺形象。貓王早期上節目時，現場觀眾也被攝入畫面，正好讓在家看電視的樂迷當作參考架構。」[125]可見，當流行歌曲與視覺畫面結合時，能夠產生更多的渲染力。更別說在大眾媒體出現之前，音樂本身只能仰賴「現場」演出，其展演（不論演奏或演唱）本就不是純粹聽覺接受

123　李明璁主編：《時代迴音──記憶中的臺灣流行音樂》，頁37。
124　Andy Bennett：《流行音樂的文化》，頁40。
125　Andy Bennett：《流行音樂的文化》，頁31。

得了。大眾媒體使流行歌曲之文體加入了視覺性，在當代產生巨大變遷的能量，並使的流行歌曲的「共時結構」延展到視覺性媒體中，產生更多詮釋可能性。

二　音樂風格

理解了媒介與載體的問題後，回到音樂風格的思考，流行歌曲的文體變遷亦牽涉到音樂風格的變遷。舉例言之，在翁嘉銘的研究中指出，1930年代上海流行歌的曲風，影響1950至1960年代的國語流行歌曲，直到1970至1980年代的校園民歌時期，創作與演唱人才輩出，曲式向西洋民謠靠攏，歌詞傾向生活寫實，這才正式割裂了與前期流行歌（城市小調風格）的聯繫，並且為1980年代末、1990年代初的流行歌曲「工業時代」預做準備。[126]這當然只是極粗略地刻畫，就歌詞的語法與修辭來說，他在〈詩的兄弟，文學的家族──談現代歌詞〉[127]一文中，提到歌詞的語法、修辭和指涉意涵，與時代的文學風氣相互呼應。他舉30年代「白話文學」初興，50年代反共文學下的愛國歌曲，60年代瓊瑤小說熱的電影歌曲，「鄉土文學論戰」到校園民歌運動的勃興，乃至於80年代後羅大佑、黃舒駿、李壽全、李宗盛等創作歌手風格各異的作品。在另一篇文章〈歌的翅膀，時光的飛翔穿梭──羅大佑與伍佰作品中的「時間之旅」〉[128]，亦探討了羅大佑、伍佰的創作意識。流行歌曲的文體變遷牽涉曲風與修辭風格的變異，

126 翁嘉銘：《樂光流影：臺灣流行音樂思路》（臺北：典藏文創，2010年），頁24-25。

127 翁嘉銘：〈詩的兄弟，文學的家族──談現代歌詞〉，《聯合文學》第7卷第10期（1991年7月），頁81-84。

128 翁嘉銘：〈歌的翅膀，時光的飛翔穿梭──羅大佑與伍佰作品中的「時間之旅」〉，《聯合文學》第219期（2003年1月），頁55-56。

每一個時代的歌曲都無法自絕於該時代的影響。除了上節已談及意識型態、社會風氣與政治情勢的影響之外，流行歌曲在音樂風格上也受到許多外來音樂風格之影響，如西洋舞曲、日式演歌風格決定了某些1930年代的流行歌曲，甚至到1950年代後的混血歌曲仍有所影響。上海時代曲、香港時代曲對國語老歌的影響。西洋的搖滾樂風影響了1980年代後的唱片工業，張雨生、羅大佑等創作型歌手對搖滾風格亦有所表現。[129]1990年代左右第一波韓風入侵，在主流音樂市場中，徐懷鈺一系列翻唱歌曲帶進新的舞曲曲風。王力宏、陶喆、周杰倫等人以嘻哈饒舌、R&B 等風格創作歌曲，亦增加了當代臺灣流行歌曲的樂種。就配器而言，演歌一系有明顯的那卡西配器，到民歌時代，木吉他編製的歌曲籠罩了整個時代。這些面向都決定流行歌曲在文體上必然有音樂風格的差異性。解嚴後的新母語歌謠對立主流流行歌曲的姿態，黑名單工作室、豬頭皮、陳昇、伍佰等歌手以多元曲風強調其抗議之情，族群醒覺後流行歌曲的多音（不同種族流行歌曲音樂元素之不同）如新寶島康樂隊、林生祥等歌手，乃至於與世界音樂接軌，如林生祥與沖繩、古巴音樂交融、以莉‧高露、吳昊恩、查勞等人與世界音樂交融、雷光夏與歐洲樂手合作、董事長樂團取材自臺灣民間音樂等，更呈現當代流行歌曲不可思議的後現代圖景，這些音樂圖景與風格的多元性，更是本書所欲開展的。

129 「從1980年代初，各種社會力開始劇烈湧現，挑戰各種舊有的秩序、政策與思維模式。羅大佑在此時出現了，在1982年發行第一張專輯《之乎者也》。他使用了搖滾樂的語言，關注了時代的變遷，撼動當時的臺灣社會，尤其是年輕世代。只是他很難說是一個如當時媒體所宣稱的『抗議歌手』；但《之乎者也》的確是帶著曖昧的時代宣言，呼籲人們要直面社會現實，但他更多的作品是對剛剛進入都市現代性的反思，以及對逝去的傳統的莫名鄉愁。」參張鐵志：〈「唱自己的歌」：臺灣的社會轉型、青年文化與流行音樂〉，《思想》第24期（2013年10月），頁141。

三 音樂生產機制與美學實踐

音樂文體的變遷，更牽涉到內在流行音樂自身的生產體制、消費活動及美學實踐之中。[130]在簡妙如的研究中，勾勒出臺灣三十多年來的獨立音樂場景，而因為各時代對應的政策、唱片工業環境、流行音樂美學不同，所產生的「獨立音樂」樣貌就各異。他先論述臺灣獨立音樂產生背景，以區隔主流唱片與獨立音樂之消長關係，再將臺灣獨立音樂之發展分為三期，討論每個時期面臨的不同關係。就生產政治而言，自1990年來，主流唱片公司製造一張唱片的成本約為200-500萬，獨立音樂製作唱片大概只需要10-20萬，甚至低於10萬的作品也不少。此外，在2007年開始，臺灣政府透過樂團出版補助政策，協助了非主流音樂錄製出版。在此政策下，每年臺灣約有200個樂團提出申請。再加上著名搖滾音樂節的提倡，「春天吶喊」或「野臺開唱」，自2000年中期以後，每年報名上臺演出的樂團可達700團。[131]主流唱片廠牌與獨立音樂此消彼長最明顯的交叉線，即是2006年的張懸與蘇打綠熱潮。二者模糊「獨立／流行」之界線，以低成本扎根網路歌迷社群的方式經營，不浪擲成本在傳統媒體的宣傳上，已創造足以跟主流唱片產製模式相抗衡的音樂勢力。[132]這樣的背景造成獨立音樂在當代風起雲湧之音樂圖景，並產生獨特的音樂美學風格。

在簡妙如整理中，臺灣的搖滾發展史，經歷1980年代熱門音樂時期、1990年代地下音樂時期、發展到2000年後的「樂團時代」浪潮，並逐漸帶出獨立音樂、獨立樂團之風氣。發展不同於主流商業模式的

130 簡妙如，〈臺灣獨立音樂的生產政治〉，《思想》第24期，2013年10月。
131 同上注，頁105。
132 同上注，頁107。

另類流行音樂美學，以及生產、展演形式。[133]尤其是在解嚴後，一批外於主流唱片公司的音樂人，引介異於主流唱片公司的中外新音樂、辦刊物與辦活動，由此創造臺灣第一批地下搖滾音樂人。這股1980年代末迸發的初期地下音樂能量，促成了臺灣第一個實驗性樂團組合「黑名單工作室」的出現，並孕育出1980年代末由水晶唱片所帶動的流行音樂新美學。[134]地下樂團的成功，引領1990年代中期「組樂團」的熱潮，角頭唱片於1998年發行《哀國歌曲》的樂團合輯，並發掘一批新樂團，包括董事長、五月天、四分衛、夾子等。1998年金曲獎，不少新樂團入圍，由「亂彈」獲得最佳演唱團體獎，在臺上高喊：「樂團的時代來臨了！」隔年五月天發行的首張專輯大獲市場的成功，這批1990中期由地下樂團撞出主流市場一席之地的樂團，也常被稱為臺灣獨立音樂的第一代樂團。然而，這批樂團除了五月天、董事長有較好的發展外，其餘的大多默默收場。[135]在2000年後，許多樂團認識到唱片公司的操作手法並不適合自己，因此回到業餘的地下場景，並倡議「獨立音樂」的精神，使1990年代地下樂團的稱謂在2000年後很快被獨立音樂取代。這批音樂人由下而上培養樂迷人口，並成立許多自己的廠牌，如林暐哲音樂社、彎的音樂、野火樂集、風和日麗等等，連在主流市場出片的音樂人，也轉而經營自己的廠牌，如陳綺貞、五月天等。2006年為臺灣獨立音樂的轉捩點，除了張懸、蘇打綠打入主流市場外，live house 合法化運動也正當了獨立音樂的文化地位。[136]

　　不同的音樂產製形式，會生產出不同的流行歌曲音樂風格。以獨立音樂為線索來觀察，臺灣獨立音樂得以出現的生產政治意涵，既是

133 同上注，頁108。

134 同上注，頁111-112。

135 同上注，頁113-114。

136 同上注，頁115-116。

美學上的（流行音樂美學），也是政治上的（音樂產業政治）。樂團形式的創作及演出，讓搖滾樂團由「熱門音樂合唱團」、另類又有距離的「地下音樂」，轉變為現今潮流又有個性的獨立音樂形象；臺灣流行音樂得以不受限於情歌／舞曲／偶像的單調類型，擴大本地能欣賞原創、多元流行音樂風格的音樂基礎。[137]

在筆者的碩士論文中，曾探討當代流行歌曲的獨立音樂特色，[138]並辯證其與主流音樂文化之關係。獨立音樂成為當代文青文化之一環，產生許多與主流音樂不同的音樂風格、產製模式、美學訴求，更形塑一種異於主流流行歌曲文體的品味區隔。而音樂的產製、消費模式，更是葛蘭西文化主導權的展示，創作型歌手與樂團分別以「合唱團」、「地下樂團」、「獨立音樂」的標籤標榜自我。這些標榜目的在於與「主流」區別，並取得次文化的身分認同。音樂產製與消費方式便具備特殊的文化意義，不僅是文化商品本身的質感異於主流市場唱片的美典型式，連歌曲的文體都帶著區隔性，並充分展現「秀異性」，這些例子也佐證了音樂的生產機制與美學實踐，的確會造成音樂的文體變遷。

四 曲式基模與後現代音樂

流行歌曲的文體隨著各種因素變遷，除了上述載體、媒介、創作主題、外來音樂風格、音樂產製之影響外，更有曲式基模的影響。美典不僅反映創作者個人對於美的看法，也體現了一群人所共享的審美旨趣（aesthetic interest）、以及一群人所共同認可的作品主題與範式。

137 同上注，頁116。

138 參劉建志：《當代國語流行歌曲創作及相關問題之研究——90年代迄今之考察》（臺北：臺灣大學中文系碩士論文，2012年7月），頁169-184。

也就是說，每個時代「習慣」的流行歌曲風格不同，甚至，在同一個時代，因族群、認同、階層不同，各自習慣的流行歌曲風格也會有所差異，而在時代中形成重層的關係。流行歌曲要流行，必得符合一群人共享的審美旨趣，1930年代流行歌曲沒有明顯的主副歌，卻與民間音樂、傳統音樂關係緊密，並某程度繼承臺語歌謠，民歌時代的流行歌曲慣用四大和弦、以吉他編曲，並重視詞、曲重複，1990年代後抒情流行歌曲特別重視 C 段：

> 有些抒情歌在第三次副歌之前會插入 C 段（亦稱為 bridge 或 middle eight），這個段落讓聽眾得以暫時離開「主歌──副歌」的進行，產生新的感受⋯⋯帶有 C 段與第三次副歌的曲式，可以說是主副歌形式的一種擴張型態，稱為 verse-chorus-bridge form，這個曲式的敘述層次比較豐富，在目前的華語歌壇經常使用。[139]

> 抒情歌曲的 C 段又稱為 bridge 或 middle eight，它通常僅有八小節，雖然它十分短小，卻能有效造成新的張力，甚至改變歌曲的前進動勢，讓歌曲形式從迴繞形式──主歌與副歌交替重複──變成直線前進，奔向新的人生。⋯⋯有些情傷歌曲的 C 段，就像是英雄旅程的終極考驗，是整首歌曲最低迷、最黑暗的段落。[140]

當代流行歌曲以主副歌形式為主，並重視 C 段的曲式特徵，的確有別

139 蔡振家、陳容姍：《聽情歌，我們聽的其實是⋯⋯：從認知心理學出發，探索華語抒情歌曲的結構與情感》，頁67。

140 同上註，頁205-207。

於此前的歌曲，是當代流行歌曲的文體特徵。此外，也重視副歌的
「再詮釋」，「再詮釋」藉由重複時詮釋口吻的改變、移調、增加編曲
織度等方式呈現情緒之張力，並重視在重複段改寫歌詞，以拓展歌曲
的敘事篇幅，呈現英雄之旅等特質。放入筆者流行歌曲文體論的「口
語文化」研究中，更能體會流行歌曲文體的變化性所在，亦即，儘管
是詞面相同而重複的歌詞，在歌手「再詮釋」下，也將產生不同的聆
賞感受，這是書面文學無法觀察到的特徵。此在本書多處都將提示這
些當代流行歌曲的曲式特徵，而這樣的曲式特徵也有心理學基礎：

> 心理學家指出，一個刺激必須要重複出現，才能夠造成記憶固
> 化（memory consolidation），讓片刻的經驗在我們腦中留下永久
> 的印痕。……從以上觀點來看，在副歌之間穿插主歌與 C 段，
> 而且副歌每次出現時都有些許變化，這樣的安排，似乎特別容
> 易讓副歌烙印在聽眾的記憶裡面。主副歌形式讓副歌的學習效
> 果達到最佳化，是相當符合心理學原理的一種曲式。[141]

當代流行歌曲的曲式基模符合當代的審美旨趣，因此便於記憶、練
習，可說是流行歌曲文體變遷的一大變因。

除了曲式基模之外，音樂還有兩種更基本的基模：拍節基模
（metrical schema）、音階基模（tonal schema），這兩種基模可以說構
成了「音樂的畫布」，並造成音樂異於語言的一大關鍵。[142]曲式使流
行歌曲的文體變遷變得明顯，當代流行歌曲重視重複段的再詮釋，重
視主副歌曲式基模，並在重複段落轉調、改寫歌詞、加入 C 段等，都

141 同上注，頁72。
142 同上注，頁121-122。

使當代流行歌曲的聲景迥異於此前的流行歌曲，而上述拍節基模，更關係著樂種的律動型態，使流行歌曲的樂風產生豐富的可能性。

最後，音樂在後現代主義影響之下也產生文體變遷。影響包括古典音樂與流行音樂，在古典音樂中，呈現無序、解構、反形式、多元混雜等特點，具體表現為噪音音樂、偶然音樂、電子音樂、概念音樂、環境音樂等面向。在流行音樂中，呈現世俗性、綜合性、商品化、虛擬真實、廣場效應等等，具體表現為文化工業的音樂產製、傳媒、複製、類像、虛擬、大眾廣場的音樂等。整體而言，呈現解構、多元、反形式、反美學、拼貼等傾向。[143]解消到最後，留下的是「遊戲」，遊戲仍有規則，但一種規則只對一種遊戲有效，亦即，並無適應一切遊戲的元規則。取消宏大敘事之後，後現代主義認為只有相對、暫時、具體的真理，而沒有絕對、永恆、抽象的真理。[144]而這樣的音樂模式正與本書提出後現代多元流動的認同模式一致，這是聆賞當代流行歌曲時不可或缺的知識系統，本書在多處將呈現當代流行歌曲流動、多元的後現代特質，以及基於此特質產生的美典型式，因文體變遷與認同模式都是多數的、變動的，後現代主義式的文體變遷亦是本書處理題材之暫時性終點。

第四節　當代流行歌曲的類比鄉愁

在李明璁主編《時代迴音——記憶中的臺灣流行音樂》一書中，以物件的方式依序介紹了臺灣流行音樂發展中，音樂載體的改變過程。依序是黑膠唱片、卡帶與隨身聽、MP3、數位串流與 YouTube。因其對各個音樂載體都有詳盡的介紹與論述，故本文並未對此著墨。

143 宋瑾：《西方音樂從現代到後現代》（上海：上海音樂，2004年），頁23-25。

144 同上註，頁51。

不過，從這些篇章中可以發現，宏觀而言，當代流行歌曲的確經歷從「類比」到「數位」的發展過程，更重要的是，流行歌曲的創作者對此有十分敏銳的感受，而在創作中，普遍呈現一種「懷舊」的情懷。為什麼科技的便利反而造成這種懷舊情懷產生呢？為什麼創作型歌手的作品中對「類比時代」產生鄉愁，又為何要批判「數位時代」？這些是本文欲處理之問題。

　　當代流行歌曲，如同當代的影像（由底片相機到數位相機）、文字（由手寫到打字）一般，普遍經歷從「類比時代」到「數位時代」的過程。從類比到數位，不僅牽涉到載體物件的差異，還代表了世界觀的差異，在《觀看的實踐》[145]這本書中，對「類比」與「數位」如此定義；

　　　　類比：Analog，一種數據再現的方式，是透過不同質量的數據來表達其內容。類比科技包括照片、錄音帶、合成錄音、有長短針的時鐘或水銀溫度計等，類比是刻度上的高低、深淺來顯示強弱的改變，諸如電力。[146]

　　　　數位：藉由分立數字來再現數據，並以數學手法為該數據編碼。相對於類比科技，數位科技是以位元單位編碼資訊，並為每一資訊指定其數值。[147]

這本書認為類比與數位代表了兩種觀看世界的方式，書中以影像舉例，認為類比時代的記錄是與其指涉的東西做出回應。拍攝一個物

145 瑪莉塔・史特肯、莎莉・卡萊特：《觀看的實踐：給所有影像世代的視覺文化導論》。
146 同上注，頁393。
147 同上注，頁398。

件，該物件的光依照強弱不同，留存在底片的化學反映中，形成了影像，底片的感光回應了該指涉物。而數位影像則是一組編碼位元，容易複製、操作、儲存。也許，乍看之下與類比並無差異，但以 jpg 檔案呈現的照片，已經沒有所謂「原件」和「副本」的差別，它們由同樣的位元編碼組成，為原指涉的物件指定其「數值」。[148]

　　當代的音樂、影像、文字，正處於類比與數位交界之時，還認識或使用許多類比時代記錄資訊的物件，如老式打字機、書籍、底片、卡帶，更早的世代也經歷過黑膠唱片、蟲膠唱片、黑白電影的時代，年輕的一輩可能漸漸不曉得這些物件的作用，他們看著錄音卡帶和底片困惑，就像當代青年人看著留聲機困惑。

　　如上所述，類比與數位除了記錄媒材不同，還牽涉到了認識、反映對象物的方式不同，類比以實際且可視的刻度（光的明暗層次、聲音的強弱）來反映對象物，並呈現「連續性」與「漸層」，而數位卻以不可視的位元編碼呈現這些：

> 　類比媒介上的聲音頻譜可以有無限層次，而在數位世界裡，所有聲響都被切成固定數量的碎片。碎片與位元或許可以讓耳朵誤以為它們聽見的是連貫性的音頻（聽覺心理學從中作梗），但本質上它們只是0與1，是一級級階梯，而不是平滑的斜坡。[149]

148 「類比（analog）影像會對它們的物質指涉物（referent）做出物理回應。類比電腦會使用物理質量（例如長度）來代表數字。類比影像，諸如照片和多數錄影帶影像，是透過不同質量的數據來表現其內容，漸層色調（透過增減電力來改變畫質）就是其中一例，而數位影像則是被編碼（encode）成資料。數位電腦是根據由數位所呈現的資料來做運算。……在數位影像中，根本不存在副本和原件之間的差異。數位影像的『副本』和其『原件』確實是一模一樣。」參瑪莉塔・史特肯、莎莉・卡萊特：《觀看的實踐：給所有影像世代的視覺文化導論》，頁163。

149 大衛・拜恩：《製造音樂》，頁118。

也就是說，類比與數位儘管在聽者耳中聽起來只有些微的差異，甚至因聽覺心理學作梗，而無法被聽出差異所在，但其本質上仍是不同的概念。此外，在類比與數位交界的時代，逐漸消逝的類比物件給人一種懷舊之感，在這些可視、可感的物件之中，感受到懷舊的鄉愁。回到《觀看的實踐》這本書所提的，類比和數位最巨大的差別就是，類比時代的記錄是以「物理性」存在的，而數位時代的記錄則是編碼，物理性的存在於世界之中，便有隨時間經過而耗損的問題。所以錄音卡帶聽久了會壞、黑膠唱片會磨損、照片會泛黃、打字機打的紙張會斑駁；但電腦中儲存 word、mp3、jpg 檔案，可以無限複製、儲存，它們永遠是新的，不在具體時空中耗損，它們永無鄉愁。

於是開始有些人在數位時代，翻出父祖輩的底片機拍照，開始蒐集老式打字機，或聽著黑膠唱片。有些人這麼做，是為了附庸風雅，有些人這麼做，是看出老東西存在的「光韻」[150]。如同日本小說家村上春樹多次提到他喜歡聽黑膠唱片、卡帶，更在散文中如此說：

> 披頭四的《Pepper's Lonely Hearts Club Band》（花椒軍曹寂寞芳心俱樂部），A 面 B 面翻轉的時間，或最裡圈的反覆等，保留唱片特質作成 CD，以 CD 來聽時，「好像不對勁」的感覺依然

150 班雅明主張早期藝術作品的創造和巫術魔法與宗教崇拜儀式息息相關，藝術作品的「神韻」奠基於儀式的神聖性和崇拜價值（cult value）之上，其「在場」的重要性遠高於美學價值。……但是，機械複製時代的新興科技，使藝術作品可以經由大量複製的方式，被擺放在室內觀賞和展示，被人們從近距離的擁有，內蘊於藝術作品中的靈光和神韻，因此被複製科技所移除，使藝術作品經歷了功能和轉換，從祭儀的實用性，轉而成為具有展示性格的作品，其儀式崇拜的價值取向與神秘性因而蕩然無存。廖炳惠編著：《關鍵詞200》，頁24-25。然而，班雅明光韻指涉的是機械複製時代的問題，本文思考數位時代的問題，以「原真性」之討論重新賦予光韻新的詮釋意義，將在下文討論。

揮之不去。或許披頭四成員所設定的世界，並沒有正確呈現出來。[151]

這段文字寫出原本以唱片聆聽 Beatles 音樂時，會產生 A、B 面翻轉的時間，這種自然產生的曲目間隔和聆聽感受的差異，在以 CD 這種更方便的載體承載之後，就會產生一些不同感受，這些感受甚至決定了「設定的世界是否正確呈現出來」這種世界觀的巨大差異。於是用不同的載體聽著相同的音樂的時候，竟也決定了世界觀的不同。這種世界觀的不同，不一定只牽涉到實際的資訊記錄方式，而關乎個人對物件的情感記憶，當熱心地聆聽過一張專輯，專輯中所有曲目的銜接、乃至於專輯中的空白、翻面所需要的時間，都共同形成整個聆聽的身體記憶，當聆聽的媒材有所改變，身體記憶也能輕易分辨其中差別所在。

　　相關的體驗，可再以馬世芳的聆聽經驗為例：

那個年頭 CD 尚未問世，「聽唱片」就真的是聽黑膠唱片，但大多數人還是聽錄音帶。唱片和錄音帶都沒有「隨機播放」和「設定曲序」功能，買一捲卡帶，就得老老實實從第一首聽到最後一首。所以，歌目的排列便十分重要了。通常主打歌擺 A 面第一首，其後依序放第二波、第三波主打歌，B 面第一首也會挑個賣相比較好的。至於 B 面最後一首，往往是賣相不佳的「雞肋」之作，就像報紙用來填版面的「報尾股」文章。但當然，這只是唱片業企劃人員習慣的思維，遇到像李宗盛這樣嘔心瀝血的創作者，一張專輯的曲序，牽涉到聆聽的呼吸、節奏、

151 村上春樹：《村上春樹雜文集》（臺北：時報文化，2012年），頁86-87。

　　　　鬆緊明暗的拿捏。[152]

　　從馬世芳的經驗與村上春樹的經驗，都可看出載體對文體的影響。亦即，當代數位串流盛行時，單曲較容易面世，聽者可以很輕鬆地反覆聆聽暢銷單曲或是只聽單曲。然而，在黑膠、卡帶載體之上，音樂是以整張「概念專輯」被接受的，聽者只能老老實實的聽完整張唱片。這種受限的文化消費方式，也使創作者在思考創作時，是以整張唱片為概念思考的。

　　然而，音樂載體與音樂本質的關係，卻非如此單純的音樂聆聽經驗而已。就創作者而言，因應不同的錄音技術，也造成音樂創作的形式、內涵產生重大差異，其中最重要的，莫過於「原真性（Echtheit）」[153]的問題。亦即，什麼樣的音樂再現形式，才是保持著「原真性」的？是現場演奏？還是高傳真錄音？因為音樂得以開始被錄製後，創作的方式是否因此變得更複雜？（大衛將之比擬為書面文學開始流傳後，也比原初說故事更富情感、有更多寫作技巧與知性複雜度。）[154]在韋伯的觀點中，西方音樂因「記譜方式」成熟而發展出獨特的樣貌，得以產生「複調音樂」，這是（廣義）載體影響音樂創作本質的例子之一，在錄音技術出現之後，又再進一步地改變了音樂的再現方式，而可能使音樂更趨複雜。

　　音樂的即興因為記錄載體的關係，而變成固定錄下的演奏版本，這也是音樂載體影響創作者的另一個層次。在大衛討論古典樂與爵士

152　馬世芳：《耳朵借我》，頁182。

153　「原真性，純正或獨一無二的特質。傳統上，原真性是屬於只此一件的原創品，而非副本。在班雅明的影像複製理論中，原真性正是那種無法複製或拷貝的特質。」參瑪莉塔・史特肯、莎莉・卡萊特：《觀看的實踐：給所有影像世代的視覺文化導論》（臺北：臉譜，2009年），頁394。

154　大衛・拜恩：《製造音樂》，頁74。

樂的錄音時，一方面討論了即興被固定的問題，一方面也討論為了配合唱片載體的限制，使音樂家要搭配錄音技術寫下翻面的過渡段落：

> 史特拉汶斯基的「鋼琴小夜曲」有四個樂章，他把它們寫得讓每個樂章正好可以錄進唱片的一面。每一面的末尾處會有漸弱音（一種淡出效果），翻到另一面之後就有個漸次增強。於是，你把唱片翻面時，聽到的是順暢的過渡樂音。有些作曲家因為沒有寫出優美的過渡樂音而遭受抨擊，其實他們唯一的罪過只是不為迎合新科技而妥協自己的才華。艾靈頓公爵則是開始創作「組曲」，曲子的段落明智地呼應三到四分鐘的錄音長度。並非所有人都適合這麼做。爵士樂老師、同時也是《懷念畢克斯》一書的作者拉夫·伯頓描述爵士短號手兼作曲家畢克斯·比德貝克有多麼痛恨灌錄唱片：「對於一位有太多情感需要表達的音樂家而言，這無異於要求杜斯妥也夫斯基把《卡拉馬助夫兄弟們》寫成短篇小說」[155]

由此可見，音樂的載體改變後，的確有可能影響音樂創作者的創作型態（儘管也一定有人不願受到影響），如引文中所舉的史特拉汶斯基與艾靈頓公爵，不論古典樂與爵士樂皆然。再舉一個例子，皇后合唱團的歌曲〈波希米亞狂想曲〉，因其長度超過三分鐘，違反當時電臺播放歌曲的成規，因而無法列入主打歌，導致皇后合唱團與 EMI 唱片公司鬧翻。這也是播放媒介（電臺）對文體的限制。

　　更重要的是，對原真性的想像，究竟又存在於何處？音樂在沒有再現載體出現之前，每次現場都是稍縱即逝的經驗，而錄音技術確保

155 同上注，頁90。

了再現與傳播的另一種形式，卻不免面臨「原真性」是否仍存在的質
疑。如同班雅明的光韻，在機械複製出現之後，必得迎向靈光消逝的
年代。在類比進入數位時代之後，許多高傳真的再現方式出現，使音
樂的表現可能比真實更真實，此時虛假的「超真實」之「原真性」又
寄存於何處？這是許多音樂創作者面臨的問題，亦是音樂發展史繞了
一大圈，從原初的現場表演（沒有錄音設備之前）又再次回到現場表
演（認為現場比錄音更具備音樂的原真性）的最大原因。這樣的思
辨，賈克‧阿達利亦有一番論述：

> 另一種新的音樂網路與代表／再現同時出現。音樂成為一種在
> 特定場所的表演，例如音樂廳，儀式擬像的封閉空間，為收取
> 入場費而必須作範圍的限制。在這個網路中，音樂的價值乃是
> 它作為表演的使用價值。此一新的價值模擬並取代了音樂在前
> 一種網路中的犧牲價值。演奏者和演員是一種特別的生產者，
> 由觀賞者付給他們金錢。我們看到此一網路表現了整個競爭式
> 資本主義（資本主義的原始模式）經濟的特徵。
>
> 第三種是重複的網路，出現於錄音技術誕生的十九世紀末。錄
> 音的技術在五十年的時間中被創造出來，是一種貯存再現的方
> 法，藉著留聲機唱片，形成一個音樂經濟學的新的組織性網
> 路。在這個網路中，每一個觀眾和一實質物體有著單獨的關
> 係，音樂的消費個人化了，模擬犧牲儀式的擬像，一種盲目的
> 表演。音樂網路不再是社交的形式，不再是觀眾見面和溝通的
> 機會，而是一種大規模製造大量個人音樂的工具。[156]

156 賈克‧阿達利著，宋素鳳、翁桂堂譯：《噪音：音樂的政治經濟學》，頁43。

這段引言也牽涉到展演、音樂個人化等更複雜的問題。音樂的儀式性消失後，取而代之的可能是更破碎的聆聽習慣。因為數位時代資訊流通方便，賦予生活許多便利性，隨時能夠查詢、獲得許多圖像、許多音軌、許多文章，於是漸漸失去仔細端詳一張照片、仔細聽完一整張專輯、仔細看完一篇文章的能力，耐心往往在不停點閱當中渙散掉了。以前一張錄音卡帶可能反覆的聽，聽到所有旋律甚至連曲目間的空白都深刻印在腦中，歌曲是以整張概念專輯的方式被接受，現在一般聆聽習慣則將每張專輯挑出一兩首主打歌，編排成播放清單，歌曲以單曲形式被接受，甚至是以隨機播放破碎聆聽；以前一趟旅程洗出來的相片整理成相簿，仔細端詳、注記每一張照片，甚至感覺的到相片隨時間逐漸褪色、泛黃的過程，現在一趟旅程的照片資料夾有數百張照片，每張照片距離下一張的點擊之中，眼光停留的時間剩下多少？

　　數位時代席捲，電腦走在時代潮流尖端，人類遂失去了打字機，Kodak 宣告破產停止生產底片，許多出版商也面臨電子書的威脅而往線上發展，甚至一直有人預言紙本書輯將會消失，音樂開始在數位串流平臺流行，實體唱片市場萎縮。搭上科技快車時，宣稱科技始終來自人性，但數位時代的人性到底是什麼？

　　日本攝影師森山大道表示：「照片是光與時間的化石」[157]，許多珍貴的物件老舊了，放進博物館就有價值，那是因為它會在具體的時間、空間中陳舊、毀敗，就像生命永遠不能停止邁向衰朽，照片成為化石，記錄曾經存在的物理的光，聲音成為唱片，在耗損中音質逐漸模糊，記憶成為日記，在時間之流中紙張斑駁。而追求高清、高解析度、高傳真的檔案，永遠嶄新如昔，方便複製，且永無鄉愁。

　　在數位時代取代類比時代之際，以流行歌曲市場而言，仍有復古

157　森山大道著，廖慧淑譯：《書的學校夜的學校：森山大道論攝影》（臺北：商周，2010年），書的封面即寫上這句話。

回溫的現象，許多音樂人熱心蒐集黑膠、蟲膠老唱片，因為這些物件記錄某個特定時代的聲響，也攜帶了許多個人的情感記憶，這並不難理解。但除此之外，原本並非以黑膠唱片發行的 CD，在黑膠唱片市場回溫的當代，也開始「復刻」成為黑膠唱片，如臺灣滾石唱片，便選出數張具有代表性的專輯，將之「復刻」為黑膠唱片，這些專輯之中，有的在發行之初，便是以 CD 發行，若說黑膠唱片屬於特定時代（介於蟲膠唱片與卡帶、CD 之間）的物件，這些被選中的專輯，可說是並未經歷過黑膠的時代，但以黑膠唱片「復刻」，其中便具備豐富的文化意義。

復刻唱片亦有考量市場的可能性，對尚未經歷過黑膠世代的科技時代聽眾而言，黑膠某程度而言是「新發明」：

> 雖然每一種發明都為新音樂風格的製作人所欣然接受，大眾的接受度（特別是對老顧客）則和新發明保存過往之能力大有關係。就某方面來說，舊片大量重新發行，有助於緩和每種新科技造就的新奇事物所帶來的震撼。[158]

因此，在當代黑膠復興的風潮中，出現一整批復刻之唱片，不僅確保了這些專輯的「經典」地位，亦確保了黑膠保存過往專輯之能力。舉例言之，五月天樂團在2017年發行一整套黑膠唱片，收錄過去的九張專輯，選擇以「黑膠唱片」的形式復刻，即有較經典之考量，儘管這些專輯作品在發行之初，早已不是黑膠唱片的年代。S.H.E 團體於2017年發行「小時代」，亦收錄歷年專輯，以「卡帶」形式發行，隨專輯附贈可播放卡帶的隨身聽（當然是因為現在卡帶播放器早已不普

158 Simon Frith、Will Straw、John Street：《劍橋大學搖滾與流行樂讀本》，頁73。

及了），然而許多年輕人，早已不知卡帶為何物了。這些媒介對不同受眾有不同的意義，經歷過黑膠、卡帶的群眾，可以藉由這些物件「懷舊」，對於未體驗過這些媒介的群眾，這些媒介無疑是「新發明」。將這些本未經歷過黑膠、卡帶的音樂作品復刻為黑膠、卡帶，無疑地是嶄新的懷舊，以懷舊的媒介承載本不屬於那個年代的聲音，這麼做的目的，很有可能是追求秀異性或品味區隔。

在李明璁主編《時代迴音──記憶中的臺灣流行音樂》[159]書中，開頭便以流行歌曲的「物件」為討論對象，其中包括黑膠唱片、留聲機、卡帶、隨聲聽，其次討論到數位串流平臺，在本書的研究之中，提到「黑膠復興」的潮流：

> 自2007年開始，誠品音樂已連續八年舉辦名為「黑膠文化復興運動」的系列講座、展覽和販售，規模逐年擴大；而觀察國外，全美黑膠唱片銷量於2014年達到近八百萬張，比起2013年同期成長了將近百分之五十。[160]

> 至於唱盤的大小，則剛好能讓人以「捧、端著寶貝」般的姿勢拿取。也因為黑膠擁有這些物質上的趣味，與類比特有的溫度，使得它在 CD 唱片與數位音樂的包夾之中，仍能殺出一條生路，在市場銷量上有著令人驚訝的反撲成長。[161]

這段文字顯示黑膠市場的確有「回溫」的趨勢，文中更進一步分析喜歡收藏黑膠的人們大致可分為兩類：

159 李明璁主編：《時代迴音──記憶中的臺灣流行音樂》，頁10-39。
160 同上注，頁10。
161 同上注，頁15。

一是愛好老歌曲的樂迷（既然歌曲發行年代使用的原始載體就是黑膠唱片，它理所當然成為最好的音樂收藏選擇）；另一種，則是追求以樂曲之類比母帶重新壓製「復刻版」（又稱歷史錄音）的樂迷，他們喜歡細細聆聽未經機器數位處理的原版錄製效果。[162]

在第一種樂迷中，黑膠屬於某個特定時代的物件，這一方面是對記錄「原件」的重視，一方面也有個人記憶情感牽涉其中。在第二種樂迷中，黑膠是新製成的，「復刻」選擇黑膠這種載體，只是記錄物件的不同（與 CD 相較），儘管黑膠唱片之宣傳都會標榜「類比母帶」之復刻，彰顯其科技中介較少、音樂特質較原真之面向，但聽眾是否能分辨黑膠與 CD 的細微差異？便是值得思索的問題了。甚至無法忽略也有一種可能性是：選擇以黑膠為聆聽載體會給他更有溫度的感受，而收藏黑膠只是「珍藏」個人情感或品味質感投射其中。

　　當代黑膠回溫並非一個普遍市場消費現象，就像購買絕版詩集、絕版 CD 一樣，反而必須支付比原價更為昂貴的價錢才能買到，因此，以黑膠唱片聽音樂，便某程度象徵了精緻的聆聽品味，必須有更多的經濟資本加以支持。以當代唱片發行為例，蘇打綠樂團與歌手陳綺貞都在發行唱片之後，以「限量」的方式發行他們的黑膠唱片，蘇打綠樂團以限量500組發行，而陳綺貞則採「限量預購」的方式，亦即統計購買人數後再行訂製。由此可見，黑膠相較於 CD 或數位音樂，是價格較高的商品，其販售量也不高，在購買時，恐怕「珍藏」的意義也多於實際聆聽的意義。以下節引這兩套黑膠唱片在誠品音樂的購買通路上的介紹：

162 同上注，頁15。

蘇打綠《四季》

歷經四季更迭，是終點也是循環，我們決定封存生命中的片刻永恆，以33又1/3轉的經典速度，延續蘇打綠未了的故事——《Project Vivaldi 韋瓦第計畫》。6LP 黑膠套組首度問世，180克厚磅黑膠，日本壓片製造，高音質處理，聲音廣幅、原音細緻完整。[163]

陳綺貞《花的姿態》三部曲

生命因為有了腐朽、重生、綻放才會得以完整。這是一份精采詮釋時間與生命的獨一無二的作品，值得讓你細細探索你自己。因當美好與痛苦化為腐朽而重生綻放，那就是活著美麗的證明。華語歌壇最沉靜奇異的花朵，陳綺貞花的三部曲（限量珍藏版黑膠套裝組3+1LP/180g），這份完整的生命樂章，獻給每位願意聆聽陪伴的你們。[164]

這兩套黑膠唱片的定價不低，相較於同作品的 CD 價格，更是貴了二到三倍，其少量高價的銷售策略，正是針對特別喜愛他們的歌迷，或是對聆聽品味有所講究的人，而黑膠成為珍藏品的意味更是不言而

163 參誠品音樂網站，網址：http://www.eslite.com/product.aspx?pgid=100418704249529 0&name=Project+Vivaldi%E9%9F%8B%E7%93%A6%E7%AC%AC%E8%A8%88%E 7%95%AB+(6LP%2f180%E5%85%8B%E9%99%90%E9%87%8F%E7%8F%8D%E8% 97%8F%E7%89%88%E9%BB%91%E8%86%A0%E5%94%B1%E7%89%87%E5%A5 %97%E7%B5%84)，2021年7月8日查詢。

164 參誠品音樂網站，網址：http://www.eslite.com/product.aspx?pgid=100426281252196 9&name=%E8%8A%B1%E7%9A%84%E5%A7%BF%E6%85%8B%E4%B8%89%E9 %83%A8%E6%9B%B2+(%E9%99%90%E9%87%8F%E7%8F%8D%E8%97%8F%E7% 89%88%E9%BB%91%E8%86%A0%E5%A5%97%E8%A3%9D%E7%B5%843%2b1L P%2f180g)，2021年7月8日查詢。

喻。此外，陳綺貞發行的這一套黑膠唱片，上面附有流水編號，此文化意義在筆者的碩士論文已有提及，[165]以前陳綺貞的許多發行品也常有「流水編號」的存在，對值得珍藏的黑膠唱片而言，更需要附上流水編號，彰顯每張唱片都是獨一無二的。此外，這兩套黑膠唱片有其共性，這兩套作品都是「跨專輯」的「概念專輯」，概念專輯在唱片市場中並不罕見，但以數張概念專輯共構一個更大的「概念」，且這些專輯製作時間可能相隔數年，但彼此概念互相呼應，在流行歌曲市場中便不常見。他們跨概念專輯的作品完成後不久，連同之前的作品一併出版，使其音樂作品概念更為完善，而發行的黑膠載體，使專輯的質感更為講究。當然，從這些銷售行為中，也無從忽略，這是否是法蘭克福學派所謂文化工業的操作，只是亦有不同之處在於，當代的音樂聆賞品味與音樂接受呈現多元與分眾的趨勢，因此，這些黑膠販售並沒有辦法達到全面性與絕對宰制的行銷，只能號召某些特定族群，強化該族群的品牌忠誠。這是文化工業無法窮盡的視角，反而是後現代多元、流動的認同形式展現。

因對類比時代懷有鄉愁，所以這些創作型歌手在當代召喚屬於類比時代的物件：「黑膠唱片」，並給予它們新的內涵，即便這些內涵（歌曲）如今可以輕易在網路上、數位串流平臺中找到複製品，但因載體物件的不同，聽起來幾乎相同的聲音便在物件的保證之中，有了「原件」的神聖意涵。而這個原件，因以類比邏輯的物理性存在，得以在時間之流中耗損、保值，並成全戀物的追求，而具有無可取代的光韻。然而，細細思索，黑膠的母帶復刻，實際上也是複製品，「即便是藝術作品最完美的複製品也缺乏一個元素：即它在時間和空間上的在場，也就是它獨一無二地存在於它正好在的地方。『在時間和空

165 劉建志：《當代國語流行歌曲創作及相關問題之研究──90年代迄今之考察》（臺北：臺灣大學中文系碩士論文，2012年7月），頁177。

間上的在場』這句話正是班雅明所謂的影像氛圍，一種讓它看似原真的特質。」[166]即便這個黑膠標榜「原真」，在班雅明的語境之中，也早已是缺乏歷史性與光韻的機械「複製品」了。

　　音樂的「原作」為何，這也是一個認知上的難題，通常會視專輯發行之版本為音樂之原作，但除了即興加上同步錄音的狀態之外，音樂之「原作」不可能產生於專輯之錄音版本，而會出現在更早之前，這也是音樂哲學美學的一個基本課題。現象學音樂美學認為音樂是「純意向性對象」（茵迦爾頓），理由就在於音樂原作不是譜面上的東西，也不是某一次演奏的東西。無論多精確的記錄，總譜都不可能是音樂本身，無論多精彩的演奏，音響也不是原作，二者之間存在著距離。[167]因此，音樂原作就是存在於一定審美規範下人的主觀世界中的理想樣式，是「純意向性對象」。但放在班雅明的脈絡中，即時即地性表現在音樂之表演上，但「時」的概念無法貼合於音樂原作，反而是具體具現在每次不可複製的現場表演中。更寬泛來講，即使專輯版本的歌曲不是音樂原作，至少它是在唱片製作的邏輯中，企圖呈現給聽眾的完整詞、曲、編曲、演唱之演繹綜合體，即便在產出的過程總不免有拼貼、調整的介入。而許多歌手會在專輯附贈 demo 版本，就純詞、曲演唱詮釋而言，或許更貼近音樂的原作，但音樂的原作是否包含編曲之想像呢？這些問題隨著思考脈絡與側重點不同，都將導出不同結論，也證成了複合性文體之複雜性，注定了音樂的原真性是場沒有固定答案的追索。

　　此外，也可引述 David Sax 的研究為證，他在《老派科技的逆

166　瑪莉塔·史特肯、莎莉·卡萊特：《觀看的實踐：給所有影像世代的視覺文化導論》（臺北：臉譜，2009年），頁148。

167　宋瑾：《西方音樂從現代到後現代》，頁207。

襲》[168]一書中，從許多面向討論類比在科技時代的復興，其以黑膠唱
片、筆記本、底片、桌遊等為物質事例，並訪談許多在這些產業復興
之後獲利的經營者。[169]接著，他從印刷業、零售業、工作場合、學校
等場域來看類比產業的復興。在他的研究中，「類比」並非僅止於一
種「懷舊」，反而是當今科技時代中，能具體獲利的方向：

> 這些公司之所以會轉向類比，並不是因為看了《廣告狂人》而
> 產生了對老派做生意方式的懷舊情懷，也不是出於在那裡工作
> 的人害怕改變。這些是當今世上最發達先進的公司，它們不是
> 因為耍酷才擁抱類比，之所以會這麼做，無非是因為類比已被
> 證明是最有效且最有生產力的做生意方式，這些公司之所以擁
> 抱類比是為了要擁有競爭優勢。[170]

在他的訪談與研究中，以許多實例證明他的觀點，由此可知，對類比
時代的懷念，也許不僅止於「反科技中介」的論述角度，而應該思考
「類比」在當代的意義為何。

在 David Sax 本書的引言中，提到自己從數位串流回歸到黑膠唱
片的聆聽音樂感受：

> 聆聽黑膠唱片的經驗不僅比較缺乏效率而且更加麻煩，音質上
> 也不見得優於用相同的立體聲音響來播放數位音檔。不過，比

168 David Sax：《老派科技的逆襲》（臺北：行人，2017年3月）。

169 除了David Sax的訪談經驗之外，丹尼爾‧列維廷亦有類似的訪談：「令人訝異的是，
他們當中有多人即使從事高科技工作，卻斷然使用低科技的解決方案掌控全局。……
跟看不見的東西相較，使用老式有形的東西追蹤重要事情的後續發展，在內心深
處的感受是不同的。」參丹尼爾‧列維廷，《大腦超載時代的思考學》，頁81。

170 David Sax：《老派科技的逆襲》，頁324。

起聆聽從硬碟放出的相同音樂，播放黑膠唱片的動作似乎讓人更有參與感且更感到心滿意足：親自翻閱架上的專輯背脊、細細檢驗上頭的封套藝術、煞費苦心地放下唱針、唱針接觸到黑膠唱片表面前一秒的停頓、以及揚聲器傳出的第一陣嘶嘶沙沙的聲波。這一切都涉及了更多生理感官的參與，需要動用到手、腳、眼、耳，甚至需要張口吹掉唱片表面的塵埃。正因如此，聆聽黑膠唱片的經驗的豐富感受是難以量化估計的，而且就是因為比較沒有效率才讓人獲得更多的樂趣。[171]

的確，聆聽黑膠唱片並不僅止於使用「聽覺」，還包括了視覺、觸覺、嗅覺（黑膠唱片的確帶有味道），這些感官的聯覺使聽音樂的感受更加豐富，甚至帶著一點「儀式」的味道。

就像五月天歌曲〈諾亞方舟〉[172]所勾勒的末日景象，在災變當中坐上諾亞方舟的人們，所要告別的是屬於類比時代的照片、電影院、底片、唱片，如歌詞所述：「再見／黑白老照片／回憶電影院／埋進地面……晚安／底片和唱片／沉浮在浪間／就像詩篇」。因為這些物件本身具備類「原件」的意義，得以在其中寄託情感、記憶與認同。試想，若沉浮在末日洪水中的是一臺電腦，要告別的是 jpg、mp3、doc、mov 等音訊、影像、文字檔案，又有何浪漫可言？

對類比時代的依戀，表現在數位無法複製的聯覺聆聽經驗：

電腦世界中並沒有一個系統，可以模擬對我們來說運作順暢且令人滿足的真實世界經驗。……這是為何許多年長者排斥 mp3

171 David Sax：《老派科技的逆襲》，頁11。

172 〈諾亞方舟〉，作曲：瑪莎，作詞：阿信，2011年。

檔案的其中一個原因——它們全都看起來一樣。除了檔名之外，沒有能區別它們的東西。唱片和 CD 的顏色及尺寸各不相同，有助我們回想裡面裝的是什麼。蘋果公司引介了 Album Art 來幫助回想，但許多人認為這還是與手持實體唱片不同。在便利尋找性（數位檔案的特性）和賦予視覺和觸覺提示這種內化並具美感的滿足行為（我們這物種演化出的行為）之間，我們總在做程序和認知上的權衡交換。[173]

從這段文字也可看出，數位音樂某程度的侷限性。數位音樂缺乏類比音樂聆賞的聯覺感受，也缺乏較原始生物性的識別度。在音樂聆賞訴求美感的過程中，被淘汰掉的「低效率」部分，或許正是音樂保證原真性的賣點所在。

　　班雅明預告靈光消逝的年代，是在機械複製時代之中無可迴避的問題，那是指涉影像複製技術造成作品原件光韻的消失。然而，他未親眼見到數位時代的來臨、未曾看到類比機械複製時代還未消失殆盡的靈光，於數位時代的世界觀中，被進一步破壞殆盡。聽著蟲膠唱片時，想像1930年代古倫美亞唱片的流行，屬於跳舞的新時代，流行歌曲如何在巷弄中傳唱，想著留聲機的聲音如何在那個時代形成聲響，構成記憶。這些物件並沒有太遠，這些聲響可能還以某種形式，響在祖父母的心中，甚至在一些追昔往事的節目安排，還能聽到這些聲音。留聲機嘎嘎的唱針聲音一響起，許多意象便隨之飛舞，伴隨著黑白電視或一些老物件浮現在腦海中，產生普魯斯特式回憶：

　　音樂不僅可以讓我們回憶電影情節，就連自己生命史中的重要

173 丹尼爾・列維廷：《大腦超載時代的思考學》，頁383。

音樂響起，都會活化我們的自傳式記憶（autobiographical memory），這種記憶經常包含了鉅細靡遺的感官經驗。[174]

後人把這種鉅細靡遺、注重感官經驗的迸出式回憶（involuntary memory），稱為普魯斯特式回憶（Proustian memory）。……普魯斯特式回憶有三項特質：跨感官、人際情感、思緒飄蕩（mind wandering）。音樂心理學家發現，聽眾被歌曲所引發的情緒常常不是由曲調直接引起的，而是經由歌曲引發了自傳式記憶之後，進入了該記憶的情境與情緒之中。[175]

這段文字提到，經由音樂活化的記憶，往往與個人的生命史有關，音樂會活化自傳式的記憶，這種自傳式的記憶，與普魯斯特的迸出式回憶，或稱發動不由自主的記憶相關，並更傾向以跨感官、人際情感、思緒飄蕩有關。在數位時代，這些類比物件是可能消失的，就像記憶卡取代底片，思考音樂的邏輯，有一天也將不復記憶蟲膠唱片的載體限制，就像現在不太理解愛迪生那個時代的留聲機是用滾筒而非圓盤當作記錄載體。我常想著，有一天這些東西住進了博物館，住進了大學的資料庫，被當成史料研究著，或者成為時空膠囊，千年後的人們看著膠盤，揣測著它的用途，而可能都忘記這些物件，卻是真的和某一個時代的人，具體生活在一起的。那些聲響，可能牽引著他們的思考，他們的青春、愛情，以及漫漶稀微的夢，在當代，則形成濃厚的類比時代的鄉愁。

174　蔡振家：《音樂認知心理學》，頁122。
175　同上注，頁122-123。

第五節　小結

　　經過本章的探討，可以發現，臺灣因族群多元、政治環境複雜，在臺灣產生的歌曲便有豐富的多元性。在筆者碩士論文曾經探討，當代流行歌曲的創作實踐中，取材挪用的對象多元，諸如古典文學、古典詩歌、現代詩、京劇、崑曲、歌仔戲、西方古典樂，更不用說臺灣每種語言的歌曲來源可能來自戲曲、歌謠、演歌、山歌、祭儀歌曲等，地域擴及上海、日本、香港、以及本書提出的南島語系。在此背景之下，臺灣流行歌曲在當代的發展為何，便是本書關心所在。

　　本章第一節先討論流行歌曲與社會脈動的關聯，徵引前行研究者之研究，前行研究者因偏好、取向不同，對臺灣流行歌曲「時代盛行曲」之看法亦各自不同，也從不同的觀察角度提出各種認同可能性。第一節整理了國、臺語老歌的發展脈絡與社會脈動的關係，於本書研究之年代斷限中，流行歌曲正從「文化中國」、「本土性」的脈絡發展到多元文化的後現代認同型態。因此，對流行歌曲歷史如何定位，各研究者亦各自表述，但不論表述觀點為何，都承認流行歌曲與時代脈動、認同之關聯性。

　　第二節討論1980年代起流行歌曲的多元與流動，解嚴此政治事件使臺灣普遍面臨認同重建之問題，族群之概念走向四大族群，在本書研究的當代更提出四大族群已然無法窮盡臺灣族群認同之多元性。性別認同鬆動，使愛情觀走向多元，同志愛情、女權主義、多元成家等概念或深或淺地出現在當代流行歌曲討論的範疇。後現代的多元認同取代單一認同，在音樂實踐上，亦出現各種可能性。從最積極介入政治參與、社會責任的創作實踐，到最虛無消極、不抵抗的創作實踐，都在臺灣當代的流行歌曲中產生，這也是十分值得進一步探索的議題。關於社會責任之創作實踐，在本書第四章會再論述。

　　第三節討論流行歌曲文體的變遷，因本書視流行歌曲為複合性文體，其文體受到媒介與傳播、音樂風格、音樂生產機制與美學實踐、曲式基模等影響，並進而產生文體變遷。每個世代有其時代盛行曲，每種族群亦對不同的音樂風格有所偏好，在音樂的美學實踐當中，可發現明確的分眾傾向，這一方面保證了當代音樂聲景之多元，一方面也藉由音樂形塑集體認同、品味區隔。

　　第四節討論從類比到數位的音樂事件，此事件深刻影響當代流行歌曲的創作實踐方式，並牽涉到「光韻」、「原真性」等問題，在當代的音樂創作實踐中，普遍表現出對類比時代的鄉愁、減少科技中介、回歸聯覺式的美學接受方式、反對現代主義進步的思潮，這些面向，都可視為當代音樂創作之美典特徵。

　　綜上所述，可發現1980年代之後，臺灣的流行歌曲的確有許多可觀之處，本書接著以認同、權力為研究核心，依序探討當代流行歌曲的鄉土認同、族群認同、社會實踐、國族認同、語言與權力關係等議題。並在議題探討中，實踐流行歌曲文體論的研究範式。

第三章

當代流行歌曲各自表述的鄉土

　　經過第二章的探討，可理解當代流行歌曲認同轉趨多元，並經歷文化中國、本土化、四大族群之認同重建關鍵時刻，流行歌曲如何表述鄉土、族群認同，便是值得追索的問題。

　　本章將以國語、臺語、客語、原住民族語歌曲中的「鄉」為主要探索對象，因流行歌曲作品繁多，除了以創作型歌手作品為範圍，並選取入圍、獲得金曲獎的作品之外，本章揀擇就認同上較特殊的作品來討論，以期突顯當代流行歌曲鄉土認同的特別之處。流行歌曲對「鄉」的書寫成果十分豐富，不同語言背景的創作者對「鄉」的描寫，也呈現異質的風貌。這些差異，一方面來自不同母語所承載的不同世界觀，與其各自相異的關懷對象。更進一步說，這些語言背後暗示的族群分布、階級分布、地域分布亦有所不同，他們的「鄉」所面臨的問題也各自不同，在一併觀察之後，這些同質與差異之處也將更為鮮明。

　　除此之外，因不同語言的歌謠有其各自的淵源，當代國語歌曲源自上海時代曲、香港時代曲、臺灣本土創作歌謠、1970年代校園民歌；臺語歌曲源自1930年代的老歌、日本演歌，亦有戲曲、歌謠、歌仔冊之傳統轉化；客語歌曲本有客家山歌、客家八音的傳統；原住民語歌曲亦有山地祭儀歌曲的傳統。雖然自1980年代以降，臺灣流行歌曲在大環境受到西方流行歌曲的影響，各種語言的歌曲或多或少同時且重層生長在這共同的音樂土地上。但因這些歌曲各有不同的根源，不同語言的歌曲在當代也開出音樂性質各異的花朵。以文體意義而

言，就詞、曲、編曲、演唱詮釋，這些歌曲詮釋的「鄉」必然有所不同，這些不同語源與音源的「鄉」，各自表述了不同的鄉土想像，卻共構了臺灣當代的鄉土記憶。

在流行歌曲中，「鄉」是十分重要的主題。「鄉」的意涵，通常指涉「鄉土」或「故鄉」，在不同的創作者身上，亦體現不同層次的內涵。尤其在不同母語（國、臺、客、原住民族語）的語境之下，「鄉」的意義也更難定性，亦常隨著時代、意識形態而浮動。鄉不一定指涉具體空間，亦常伴隨時間、記憶、認同而構成意義。如第二章所述，國語流行歌曲中，對上海時代曲、香港時代曲有其文化認同，校園民歌對「鄉」的勾勒亦可能產生「文化中國」（如〈龍的傳人〉[1]）或「臺灣鄉土」（如〈美麗島〉[2]）幾種型態。而臺語流行歌曲中，對故鄉的想像與勾勒，從1930年代開始至今便幾經轉變，同樣是「演歌」型態的臺語歌曲，對「鄉」的認同便可能交滲殖民母國（日本）、文化母國（中國）、以及臺灣鄉土等可能性，[3]解嚴後，更著重呈現本土性的鄉土認同。

臺灣經歷工業化、都市化、現代化後，城鄉差距拉大，「鄉」更可能指涉「鄉村」或「故鄉」，在林生祥音樂作品中，能見其具體指涉臺灣實存的客家庄，在以莉·高露的作品中，可見其移居之南澳新故鄉，在新寶島康樂隊的歌曲中，可見其想像的或實存的臺灣寶島鄉土，在阿牛的作品中，亦可見馬來西亞鄉土之書寫。由此可見，「鄉」在各個時代背景與各種語境下的豐富面貌。若以1980年代後的

1　〈龍的傳人〉，詞、曲：侯德建，1978年。

2　〈美麗島〉，詞：梁景峰改編詩人陳秀喜詩作，曲：李雙澤，1979年。

3　陳培豐：〈從三種演歌來看重層殖民下的臺灣圖像〉，《臺灣史研究》第15卷第2期（2008年6月），頁79-133。此論文討論日治時期的演歌到戰後的影響，其中包含本省族群在戰後面臨新的支配者時，必須重組「類似」突顯「差異」再創自我的社會困境。

創作型歌手作品而言，以語言為類型化基礎，[4]思考「鄉」的問題，或許能勾勒出當代流行歌曲中「鄉」的不同認同面向。創作型歌手藉由流行歌曲這種文體，描繪其故鄉、鄉土，其中除了繼承寫實主義一派的創作意念外，更可能突顯了現代化、城鄉差距、或是族群自覺等議題。流行歌曲書寫故鄉，便不只擁有客觀風土寫實、主觀寫情的作用，可能還包含了記憶、認同等面向。

　　流行歌曲處理故鄉、鄉土，範圍可大可小，大者如對「臺灣」這座島嶼的記錄，小者如書寫「城市」、「鄉村」（取決於創作者的出生、成長地，或其認同的地域），而經過時間流動，「他鄉」也可能變成「第二故鄉」，此時，書寫的情感認同趨向便不容易一概而論。大致而言，當代國語流行歌曲在書寫「鄉」時，偏向抽象化、概念化的鄉村書寫，或是以「家」的意義建構「鄉」，如周杰倫的〈稻香〉、[5]陳綺貞的〈家〉、[6]棉花糖的〈2375〉、[7]蘇打綠樂團的〈早點回家〉。[8]在這些歌曲中，故鄉是相對溫暖的存在，對必須離家奮鬥的人而言，故鄉也是「家」的同義詞。在現實生活遭受挫折時，故鄉相對現代化城市的匆忙、冰冷、疏離，反而能成為靜定而美好的存在。但若以臺語、客語、原住民語創作的歌曲來看，因這些母語使用者通常有特定的族群醒覺意識，並具備某程度族裔「自我結社」之意圖，[9]其所著

4　流行歌曲結合詞、曲、編曲、演唱的複合性文體特色，以語言為類型化基礎，固有其不完全之處。但重要的是，臺灣流行歌曲中，各種不同語言的歌曲有其音樂性上不同的源流，所以，就語言來分類，亦是某程度連音樂類型一併分類。雖有例外，但任何分類總不可能毫無例外。

5　〈稻香〉，作詞：周杰倫，作曲：周杰倫，2008年。

6　〈家〉，作詞：陳綺貞，作曲：陳綺貞，2013年。

7　〈2375〉，作詞：莊鵑瑛，作曲：沈聖哲，2008年。

8　〈早點回家〉，作詞：吳青峰，作曲：吳青峰，2009年。

9　「不同的族群、種族、民族以及團體，在實踐規範、文化形式和宗教信仰上，都有其獨特之處，在這樣的情境下，他們可以形成某種單一的認同，來陳述與再現他們

意書寫的故鄉，便往往是具體的風土、民俗傳統，甚至是有意識、有目的地想藉由書寫故鄉的歌曲，來呈現故鄉的種種樣貌，或對鄉土認同之想像。其中的文化意義，亦有所不同。更進一步來說，這些歌曲還可能想突顯一些文化政策、城鄉差距、現代化的議題。

放在臺灣文學史的脈絡中，臺灣1970年代進入鄉土文學時期，就陳芳明之分期來看：

> 70年代崛起的鄉土文學運動，便意味著作家精神的回歸。這個轉變，有相當深刻的歷史意義。……在受到政治阻撓長達三十年之後，才在鄉土文學運動中見證作家重新走回寫實主義的道路。[10]

陳芳明歸納，1970年代的鄉土文學之寫實主義與1930年代的作家有其共性，1970年代之鄉土文學亦與政治認同有關，並在1979年因美麗島事件而中止。但在1980年代以後，農民運動、工人運動、原住民運動、女性運動在此時期高舉復權的旗幟，文學界則發生「中國意識」與「臺灣意識」之間的論戰，這場論戰，是鄉土文學論戰的延續，最後促使臺灣文學成為共同接受之名詞。[11]以本土精神為依歸的鄉土文學運動衝擊文壇，[12]亦使作家正視臺灣這片土地之現實。雖然「本土」

在主流文化下被形構出的弱裔（minority）地位。『族裔』也多半用來指稱在主流文化之外，弱裔族群多半擁有相當不同的生命情調與傳統，而弱裔族群對其文化差異有所覺醒，進而以『族裔』的概念來自我展現其文化的特殊性格，並藉由『自我結社』作為一種認同集結的呼籲，以重新正視文化傳承的迫切性。」廖炳惠編著：《關鍵詞200》，頁103。

10 陳芳明：《臺灣新文學史》（臺北：聯經，2011年），頁37。
11 同上注，頁37-39。
12 同上注，頁478-479。

之定義，在文學創作實踐上不盡相同，而有黨外民主運動（鍾肇政、李喬、鄭清文等）與紅色中國（陳映真）的差別。[13]然而，經過1980年代後的認同重估，當代的臺灣文學有更多元之發展。而本書提到的流行歌曲，亦在鄉土認同中轉出新意，呈現書面文學無法窮盡的豐富樣貌。

　　回歸到口語文化之傳統，在第二章曾討論，四大族群口號出現時，臺語使用者思考如何以臺語創作臺灣文學，並討論臺語如何書面化的問題。此外，「還我客語」運動亦正視以族語寫自己的文學之意圖。這些問題在文學界或許已有一定成果，但在不需要文字系統的流行歌曲當中，毋寧說實踐地更為具體、直接，客語歌曲與原住民語歌曲的創作，完全符合「以族語創作自己的文學」理念，更別說新寶島康樂隊「混融語」的歌曲表現，符合李喬「以臺灣語創作臺灣文學」之理念了。這也是流行歌曲必須被納入臺灣文學思考的原因之一，在流行歌曲的創作實踐中，鄉土的各自表述，無疑是更為直接的。以下依次論述當代流行歌曲不同語言類別下的歌曲所呈現的「鄉」，如何呈現各自的特徵。

第一節　國語流行歌曲中的「鄉」

　　本書第二章已討論過「文化中國」之鄉土認同型態，在1980年代後，臺灣經歷了都市化、現代化，鄉成為城市的對立面，歌曲中便會書寫現代化後的鄉土回歸主題。以周杰倫〈稻香〉這首歌曲為例，歌曲中刻畫的「鄉」，便是較偏向概念、想像的鄉土，相對於都市而存在。在國語流行歌曲中，批判城市、頌揚鄉村的書寫偏向，是一直存

13 同上注，頁524。

在著的，如羅大佑〈鹿港小鎮〉、[14]張懸〈城市〉、[15]蘇打綠〈城市〉[16]等歌曲，流行歌曲的城市書寫不外是批判城市疏離、匆忙的一面，如「川流不息的人潮／只剩我一個人拒絕成長」[17]、「這座城市一般／享受著奢侈卻莫名失落」[18]。這些歌曲都在批判現代化城市的一些疏離情狀，但近來創作型歌手作品也有些轉向，某些創作型歌手開始認定城市是具體生活的空間，在城市裡面也開始發覺生活的小小美好。[19]

國語流行歌曲的「鄉」，在戒嚴時期不能具體表現出來，只能以概念化的鄉土表現，因為政治介入的關係，此時概念化的符號與政治情勢有關。在群星會、民歌時代，更普遍呈現一種流浪、漂泊的意象。到周杰倫這一代創作型歌手所提出的鄉土，仍是概念化的鄉土。相較於下文討論的方言歌曲，國語歌曲的鄉土的確較不具體，而比較傾向是一種遁逃的空間。創作者對田園、鄉村的自然生活有所嚮往，因此，當城市生活使人遭逢異化時，創作者也會構想出像〈稻香〉的故事。

14 〈鹿港小鎮〉，作詞：羅大佑，作曲：羅大佑，1982年。

15 〈城市〉，作詞：焦安溥，作曲：焦安溥，2009年。

16 〈城市〉，作詞：吳青峰，作曲：吳青峰，2007年。

17 〈時空膠囊〉，作詞：莊鵑瑛、沈聖哲，作曲：沈聖哲，2010年。

18 〈城市〉，作詞：吳青峰，作曲：吳青峰，2007年。

19 劉建志：《當代國語流行歌曲創作及相關問題之研究——90年代迄今之考察》（臺北：臺灣大學中文系碩士論文，2012年7月），頁69-77。筆者碩士論文中，討論當代國語流行歌曲中的城市書寫，其中包括「與城市共存的可能」及「城市中的歸屬感」兩節，從探討中發展的結論如下：「關於城市書寫，看過張懸、蘇打綠樂團、陳昇的作品，便可以看出當代流行歌曲在城市書寫主題上的成就，不論是如流水般的城市，安靜內斂自省的巷口，機械式般麻木的城市，就敘事特徵上已經比早期流行歌曲更進一步了，或如陳昇笑鬧調侃的諷刺時事歌曲，異鄉人身分認同的六張犁一景，乃至歡場女子送往迎來的同理想像，都已經有一定程度的成熟作品出現，這些作品自能在城市文學書寫當中占一席之地。更值得注意的是，這些作品往往都回歸內心的自省，並有極濃厚的抒情特徵，這和流行歌曲要打動人心的主要美學意圖是脫不了關係的，所以在聆聽著這些作品時，一字一句往往都能唱進心底，對於城市和人之間的繁複交滲命題，總讓人流連忘返。」

　　周杰倫的〈稻香〉這首歌曲，將鄉村（家）寫得光明、溫暖，並在歌曲中呈現追憶式的鄉愁，雖然歌曲並未將城市和鄉村的衝突表現出來，但歌曲中還是有著隱然的價值觀。若配合歌曲 MV 故事來看，這樣的價值觀就更加明確。

　　在〈稻香〉這首歌曲的 MV 中，中年失業的男子，面臨著人生的巨變，妻子和孩子也離他而去，看起來一無所有的他，決定回家（故鄉）。歌詞與 MV 故事的敘事角度一致：

> 還記得你說家是唯一的城堡隨著稻香河流繼續奔跑
> 微微笑小時候的夢我知道
> 不要哭讓螢火蟲帶著你逃跑鄉間的歌謠永遠的依靠
> 回家吧回到最初的美好

在這首歌曲中，故鄉甚至與家等義。先論 MV 敘事，在 MV 中，故鄉的場景部分拍出白髮蒼蒼的母親、街坊鄰居、三合院、稻田等等。在鄉村中，男子記起許多單純的美好，露出放鬆的笑容，也記起還沒被城市價值觀異化的初衷。男子和小孩們玩耍，那些田裡的阿嬤認出了他跟他打著招呼，在田埂裡面追逐蜻蜓。這種種情狀，常是想像鄉村時，腦中自然會浮現的畫面，雖有類型化之問題，但也不難理解。歌詞挑選的敘事場景也與 MV[20] 一致：

> 童年的紙飛機現在終於飛回我手裡
> 所謂的那快樂　赤腳在田裡追蜻蜓追到累了

20 流行歌曲常在數位串流平臺以MV傳播，故本文之探討會輔以MV截圖探討之，討論二者之文體跨界流動情形。〈稻香〉MV：https://www.youtube.com/watch?v=sHD_z90ZKV0 。2021年2月15日查詢。

偷摘水果被蜜蜂給叮到怕了　誰在偷笑呢

我靠著稻草人吹著風唱著歌睡著了

哦　哦　午後吉它在蟲鳴中更清脆

哦　哦　陽光灑在路上就不怕心碎

珍惜一切　就算沒有擁有

上文所引歌詞為主歌的重複段，以音樂時間來說，此時的歌詞敘事主
軸已然經過第一次副歌之洗禮，並已然在歸鄉後的語境中。可以注意

的是，上文曾提過，重要的音樂事件傾向發生在拍點附近，這段引文的押韻處便出現在和弦主要根音的第一、二拍，並以一字一拍的頓挫感呈現異於其他歌詞快速唸過的語速，在「共時結構」下，節奏、音樂和弦與歌詞一致，共時強調了歌曲的意義，如「快樂」、「累了」、「怕了」這幾個詞彙便在共時結構中被節拍突顯出來。「稻草人」、「吹著風」、「唱著歌」、「睡著了」這幾個詞彙亦規律、平均分散在每個和弦中，形成重複的韻律感，亦有同樣節奏效果。以音場的關係來看，這一段歌詞利用不同樂句歌詞應答，產生類似「對話」的複音合唱效果，使音樂聽起來層次更豐富。

就編曲來看，這首歌曲以單純的吉他伴奏為主，E 大調明朗的八個和弦以分散和弦的形式鋪陳整首歌曲，伴奏襯著歌詞口語詮釋的歡快口吻，重複段副歌的「再詮釋」部分以編曲之多寡和演唱方式的區別，形成不單調的音樂時間反覆，的確帶給人非常美好的鄉村想像，甚至讓聽者能輕易體會在鄉野間長大的無憂的童年。儘管真實生活中的你，可能是在城市當中長大的。

將童真、美好聯繫到鄉村，將算計、墮落聯繫到城市，這樣的二分也許失之過簡，也並非現實，但在二分的對立概念下，更重要的也許是「家」的意象。不論在歌曲或在 MV 中，家都被聯繫到鄉村，該質疑的或許是童年沒有稻香、沒有蜻蜓、蜜蜂、沒有午後蟲鳴、沒有稻草人和田埂的一代，還是有著純真童年、青春和夢的可能性嗎？〈稻香〉這首歌曲為鄉村主題的類型，但也許可以將〈稻香〉視為一種隱喻，隱喻的是更普遍性的童真。童真，無關乎城市與鄉村，更普遍地存在於人心。高度概念化的鄉土，是受挫折後的心靈寄託，也是人對童真永恆的鄉愁。若非如此，〈稻香〉這首歌曲，就只能召喚某一個世代，乃至於某一種曾生活在鄉村者的共鳴了。

由於當代國語流行歌曲的主題重心不在鄉土書寫，此一取向與下

文探討的方言歌曲截然不同，所以，此處以重要的鄉土書寫創作型歌手陳慶祥[21]（阿牛）為參照。阿牛於臺灣發行過數張專輯，歌曲的「鄉」亦具備豐富的層次。就來臺發展的馬來西亞歌手而言，在臺灣有一群發行過許多專輯的創作型歌手，例如男子團體無印良品（後來光良、品冠單飛各自發展）、戴佩妮等，非創作型歌手亦有梁靜茹等，但這些馬來西亞歌手的作品中，並無顯著的語言混融、鄉土書寫。由此可見，阿牛在歌曲主題與語言運用之殊異性。

阿牛的歌曲中，具有語言混融的特徵，他的歌詞以國語為主，有時混融馬來語和閩南語，在使用馬來語或閩南語的歌詞時，「故鄉」的風土亦明白地以語言為載體表達出來，並具有語言「標出性」（markedness）之效果。取樣的原因，是因為他的詞曲創作都夾雜著濃厚的鄉土本色，以阿牛華裔馬來西亞國民的視角呈現出「語言混融」的當地風情。其次，遣詞用字也蘊含馬來西亞多元文化、種族、宗教的呈現。除了以自身國籍呈現鄉土特色，阿牛也以自己成長的家鄉，為在地人性人情之連結。語言混融若嚴格區分的話，或許不同的語言牽涉到不同認同的問題，但阿牛的歌詞因為生活化的關係，呈現的或許只是華裔馬來西亞人的日常生活語言混融性，相對臺灣經過長期語言禁制的發展脈絡中，客語、原住民語多半在私人領域中使用，日常的語言混融性就沒那麼明顯。

關於阿牛歌曲的鄉音研究，在黃文車的《異地並聲：新加坡閩南語歌謠與廈語影音的在地發展（1900-2015）》[22]一書中有所探討，此書探討阿牛挪用〈雷公牸牸唓〉古調創作成福建民謠小調，結合許多當地念謠，而其所繫之原鄉想像，恐怕不是遙遠的福建原鄉，而是童

21 陳慶祥，藝名阿牛，為歌手、導演、演員。生於馬來西亞檳城州北海，祖籍福建。
22 黃文車：《異地並聲：新加坡閩南語歌謠與廈語影音的在地發展（1900-2015）》（高雄：春暉，2017年）。

年記憶的馬來西亞土地，也就是說，歌曲中閩南語之鄉音所連結的空間不一定是祖先之原鄉，鄉音在此有了跨文化、語言的異地並聲現象。[23]這可解釋阿牛歌曲中的語言、音樂元素之混融，歌曲中帶著鄉音的家鄉，應該是越海再建家園的南洋地方。[24]而語言之混融，也並非必然要追索到語系之「原鄉」，而可能是在生活中習以為常的各種語言混融的實際家鄉。

　　阿牛歌曲中的「鄉」，相較於臺灣當代國語歌曲中的鄉土，有更具體之涵義，除了指涉「鄉村」之外，亦指涉了故鄉馬來西亞。在他的歌曲中，雖亦突顯上述現代化後鄉村、城市的衝突性，有時也不經意帶進馬來西亞的風光，使他的鄉村書寫，具備「風土」特質。這樣有特定指涉的鄉村書寫，為何能在臺灣傳播並造成感動呢？首先，阿牛的歌曲先抓出容易引起共鳴的部分，鄉土成為一種心象的故鄉或「概念式」的鄉土，鄉土建立在基本符號中，如河流、田泥、竹籬笆、蜻蜓、溫暖的人情等。阿牛的歌曲因為具備這些元素，對臺灣本地的聽眾來說，也容易引起共鳴，儘管這種共鳴有「誤聽」的可能性。流行歌曲在將鄉土意象抽象化之後，符合1990年代都市化的情境下，人對鄉土共同的嚮往與想像。但是，進一步細剖歌詞當中的鄉土元素，包括了臺灣國語歌曲缺乏的詞彙，會發現阿牛實是馬來西亞的華語創作者，以歌曲表露馬來西亞的鄉愁。

　　阿牛歌曲〈唱給故鄉聽〉[25]中，歌詞充滿田園詩的畫面。離鄉背井的遊子只能用唱的方式，回憶對家鄉的印象，比起實際回家之舉，無疑是歌手當下最好的／能力所及的記憶方式：

23　同上注，頁254-260。

24　同上注，頁258。

25　〈唱給故鄉聽〉，作詞：陳慶祥，作曲：陳慶祥，1998年。

A1　在翻開的田泥　潺潺小溪　和沾滿露珠的草地
我虔誠的尋尋覓覓　傳說中的赤子之心
A2　離開家時不經意將心遺留　在木籬芭的藤葉上
回憶是一種心情　回不去的是一種心境
B1　唱給故鄉聽　喔喔喔　我擁有滿天空星星　滿池塘的浮萍
唱給故鄉聽　喔喔喔　家在那裡　鄉在那裡　故鄉在歌裡

從曲式上來說，這首歌曲為經典的主副歌曲式基模，運用重複的詞、曲（A1、A2、B1、A3、A4、B2），構成音樂時間中的環狀敘事。曲風是不插電的民謠，簡單的音樂形式與歌詞內涵十分呼應，間奏則以笛子演奏，與整體的素樸氛圍相應。在這首歌曲中，「家」與「鄉」的關係亦被同化，對離鄉背井來臺灣奮鬥的阿牛而言，故鄉同時代表了「傳說中的赤子之心」之保證，這與上文討論的〈稻香〉概念十分接近，在國語流行歌曲中，故鄉通常與童年、赤子之心、初衷等概念連結。至於實際的馬來西亞風土，在這首歌曲當中，尚無法明確看出，只有一些高度抽象化的鄉土符號，如田泥、小溪、草地、木籬芭、藤葉、星空、浮萍。但在同張專輯的其他歌曲中，已有歌曲描繪他心繫的故鄉，究竟有怎樣的實際風土民情。

　　例如〈Mamak 檔〉[26]這首歌曲中，便寫出了馬來西亞特殊的飲食場域。Mamak 檔是由馬來西亞的印裔穆斯林所經營的飲食檔，由於價格大眾化，且又是24小時經營，Mamak 檔便成了常民群聚話家常的地方。傳統的 Mamak 檔是在路旁擺攤經營，「檔口」是廣東話方言「攤位」的意思。這首歌曲也寫出了這個飲食場域輕鬆歡快的氛圍：

26　〈mamak檔〉，作詞：陳慶祥，作曲：陳慶祥，1998年。

幾支大雨傘　幾塊大木板　搭在車水馬龍的路旁

熱鬧的 Mamak 檔　不滅的燈光　陪著城市不眠到天亮

短褲露腿裝　實在好涼爽 Teh Tarik 熱熱拉得長又長

因為話很多　因為夜漫長　所以我們都去 Mamak 檔

這裡說理想　那邊說徬徨　是什麼讓我們黑了眼眶

講到興高采烈　臉油油發光　熱烘烘　像 Roti Canai 一樣

說天南地北　道東長西短　生活任你怎麼講也講不完

Mee Goreng 加煎蛋　老闆忙到團團轉　我們可愛又熟悉的

Mamak 檔

阿牛以熱鬧的編曲，將這首歌曲群聚歡快的特質表現地淋漓盡致，歌曲中反覆段和聲的運用、搭配著吆喝聲、笑聲，仿擬了 Mamak 檔這樣的飲食場域的氛圍。並藉由表情豐富的唱腔，使歌詞與「環境音」之採用相容，就口語文化的脈絡中，這些表現方式都加強了歌曲的敘事與抒情，十分生動。從歌曲結構而言，這首歌採用兩個五字句（四拍搭配四拍）搭配一個長句（八拍），在共時結構中，歌詞產生節奏的韻律感，並從頭到尾不停重複這樣的節奏。從認知心理學的觀點來看，這樣的拍節基模顯然是便於聽眾琅琅上口的。

　　歌詞中也提到一些 Mamak 檔提供的食物，如 Teh Tarik、Roti Canai、Mee Goreng 等，這些食物以馬來語唸出，便具備語言標出性之

作用。阿牛為什麼要指出這些食物、飲料？除了妥善運用當地交流的語言，以指涉當地文化特色外，尚具備了以下內涵：第一，當地小吃飲食多元的象徵。以上三種是去 Mamak 檔必點／會賣／想吃的食物與飲料。teh tarik（印度拉茶）、roti canai（印度煎餅）、mee goreng（炒麵）；第二，當地語言多元的呈現。雖然說在歌詞裡夾雜多元的語言，對馬國以外的人而言難免有標出性之理解障礙，但這其實是馬國人，尤其是華人一貫的口頭呈現方式，即一句子裡夾雜多種語言或方言；第三，當地種族多元的突顯。Mamak 檔的經營者是印裔穆斯林，所賣的食物符合「Halal」，即「清真」，指的是符合伊斯蘭教規條可食用的食物，也就是 Mamak 檔這種飲食場域的流動人口包括了伊斯蘭教徒馬來同胞，非伊斯蘭教徒在食物上若沒有任何忌口，基本上也會在那裡食用。這個飲食場域至少涵蓋了馬來人、華人、印度人，甚至說其他的原住民也可能在其中，Mamak 檔飲食場域因此具備了融合多元友族的概念，以唱者華人友族的身分體現馬來西亞多元的人文特色。此外，以 Mamak 檔、食物為喻體。「Mamak 檔」比喻城市熱鬧，不眠不休的人文流動；「Teh Tarik」拉茶，使用煉乳沖泡的奶茶，方式是用兩個杯子，拉長距離從一杯倒入另一杯時，「拉」得越長，泡沫越多，煉乳與茶香融合得更均勻。即指友人聚在一塊閒話家常的意思，話題如拉茶般，長又長，加上「夜漫長」，三者便有了互通性，這也成立了穿著短褲的酷熱夜晚，點了熱熱的「拉茶」的意義；「Roti Canai」在製作上必須不斷用油把麵糰推壓、甩開，煎麵糰的過程也得放入油，成品雖泛著澄澄油光，卻香味撲鼻。泛著油光的印度煎餅，就像待在開放性空間 Mamak 檔裡的人臉，因氣候緣故泛起油光；「Mee Goreng 加煎蛋」，其實是馬國人喊菜單的方式（實際上會全用馬來語，若歌詞直接用就會導致看不懂），比喻這裡喊單，那裡接單，所以「老闆忙得團團轉」，

而且每個字後，押有〔ng〕韻，具有暢快、順口的呈現來結束歌曲。[27]

　　對臺灣的聽眾而言，雖有「路邊攤」可與 Mamak 檔比擬想像，但畢竟仍是具備文化差異性。因此，這樣歌曲所描繪的「鄉」，對臺灣聽眾而言便顯新鮮有趣，對馬來西亞的聽眾而言，則因同鄉擁有共同記憶而顯親切。除此之外，這首歌曲 MV[28]也實際在 Mamak 檔拍攝，不論是印裔穆斯林老闆、Mamak 檔的食物、設備、都可一覽無遺。

　　阿牛對故鄉風土描寫的歌曲還有〈榴槤歌兒一家唱〉[29]，這首歌曲寫出一家人和樂融融吃著榴槤的日常景象，歌曲中置入的馬來語，如「Sayang 的爸爸」，或是以「榴槤」這個馬來西亞代表的水果貫串歌曲，亦使這首歌曲帶有風土的特徵。阿牛有意識地在歌曲中記錄馬來西亞的風土、語言，即便演唱非自己創作詞、曲的歌曲亦然，例如〈用馬來西亞的天氣來說愛你〉[30]這首歌曲中，阿牛雖非詞曲創作者，歌曲卻仍然具有阿牛的特色，甚至可說，是為阿牛量身訂作的。

　　　A1
　　　我不能說這個秋季的紅葉不夠美麗
　　　我不能說這個寒冬為何會有綿綿細雨
　　　不是我的情懷不夠詩情畫意
　　　只是我生長的這片土地上只有雨季和旱季
　　　A2
　　　親愛的別罵我總是這麼的腳踏實地
　　　不去編些春風秋雨的心情來哄哄你

27　以上的詮釋感謝慧兒提點。

28　MV網址：https://www.youtube.com/watch?v=BKi9pnLAm20。2021年2月15日查詢。

29　〈榴槤歌兒一家唱〉，作詞：陳慶祥，作曲：陳慶祥，1999年。

30　〈用馬來西亞的天氣來說愛你〉，作詞：陳溫法，作曲：張映坤，2006年。

說春深夏炎幻想著和你一起漫步青青草地

說秋紅冬寒叫我回憶曾有的往昔

（導歌）

親愛的請你原諒我沒有浪漫的戀情

只是我太愛這片土地當然也愛上了它的天氣

我只想說　一些我的朋友們也能明白的甜言蜜語

B1

讓我用馬來西亞的天氣來說想你

讓我用馬來西亞的天氣來說 愛你

C1

Rasa sayang hey Rasa sayang sayang hey

Hei lihat Nona Jauh Rasa sayang sayang hey

整首歌曲中有一段馬來語歌詞，這段詞、曲很明顯地被標出，在編曲中也藉由挪用民謠呈現不同的層次感。整首歌曲明白地表現馬來西亞為其認同的「鄉土」，這樣的歌詞可以召喚同鄉的聽眾。例如，在這首歌曲 YouTube 的連結[31]當中，其下的留言就有表明自己身分的聽眾：「在外地越久，越了解這首歌的含義，超懷念馬來西亞的天氣……」歌曲記錄故鄉氣候風土，甚至直接以語言召喚同鄉的共鳴，亦可以讓異鄉（臺灣）的聽眾馳騁想像。

　　就曲式基模而言，這首歌為主副歌形式，且包含導歌。在原本應該是 C 段的地方插入馬來民謠，突顯了結構上插敘的補充作用，利用馬來民謠表現出天氣為當地人生活化的一面，而且獨顯一格。畢竟赤道型氣候的國土對比溫帶型氣候地帶而言，就只有常年如夏的熱天與

31 〈用馬來西亞的天氣來說愛你〉歌曲MV，網址：https://www.youtube.com/watch?v=KUXOXEqzoTE。2021年6月20日查詢。

濕潤的雨天概括，在當地人眼中已習以為常。此處之所以流露懷鄉之情，乃以所處地與馬國氣候差異，兩相對比而流露的情感抒發。再說，插入的馬來民謠為「pantun」體式，意為「韻文」，廣稱「馬來短詩」，體式上四行一句，一般為第一、三與第二、四行押韻，但意思都會在最後兩行，而前兩行主要是藉由外在事物的描寫，來引出或映照後兩句。[32]「rasa saying」意即「我所喜愛的／我所疼惜的」，表露鍾意的情感，在於映照後兩句之意「Hey lihat Nona Jauh/ Rasa sayang sayang hey」，意即「看到那遠處的女孩 Nona，我有這種愛的感覺」，唱者之所以流露家鄉情，好比從此處望向熟悉的故鄉，產生了愛的感覺。

　　雖然所屬故鄉不同，但面臨現代化的變遷則是相同的，阿牛書寫「鄉」的同時，亦不免寫出鄉村因現代化而面臨的改變，與城市給人的壓迫感，如他的歌曲〈城市藍天〉[33]，這首歌可能寫的是他自己家鄉的變奏，空間上的轉變，或是他從家鄉踏入城市，個體在空間上的流動轉變。但鄉城對立面的突顯，在空間轉化、城鄉變奏的表現上，人的角色是否也要因此而轉變，反映出個體心理上的衝突感，而「冷漠」、「惶恐」、「淹沒」、「墮落」等陰森、黑暗面的字眼，反映了他所面對的心理衝突；若寫的是自己家鄉的變奏，還含括了新面孔的注入，比作新入的將會把熟悉的／舊有的取代：

A1
一張張冷漠的臉不停擠向前　大廈一棟又一棟的出現　不停擠向天
我站在這片陌生的土地上面　我有一種惶恐的感覺
我感到自己被時代狠狠推向前

32　參考：https://www.jianshu.com/p/2d947d085102。2021年12月25日查詢。
33　〈城市藍天〉，作詞：陳慶祥，作曲：陳慶祥，1998年。

B1

頭上藍藍的天　我怎麼看也看不見

理想與憧憬已變成一幕幕驚醒的夢魘

頭上藍藍的天　我怎麼看也看不見

究竟我要找回來時路　還是要繼續向前

A2

慾望的漩渦淹沒了多少的年少

還有多少人還在盲目的漂流和　尋找

美麗端莊的外表和容顏　背後卻是另一張可怕的臉

我不知所措的站在墮落和驚醒的邊緣

歌曲明白寫出都市現代化的匆忙步調予人的壓迫，這仍在上述城市與鄉村二元對立的結構中。歌詞中「站在這片陌生的土地上面」，或許暗示了他離鄉背井來到臺北發展的實際經歷，而城市建築地景予人的壓迫感，也跟著編曲呈現出來。這首歌曲為 G 大調，伴奏的節奏為反拍形式，形成重音之強調。前奏到主歌前兩句使用木吉他的悶音技法，在第1、4、7拍中以實音彈奏，其餘皆為悶音，塑造一種規律而緊湊的聽覺韻律。第三句歌詞開始以反拍刷弦，一樣強調1、4、7拍，整首樂曲的律動仍是固定的，歌曲結構頗能表達城市生活的緊張與規律。直到最後一段重複主歌 A3，才由刷弦改為指法彈奏分散和弦，使樂曲收結在父親的叮囑與自我勉勵中。就曲式而言，整首歌曲以主副歌模式進行，音樂時間中的敘事，就曲而言為環狀敘事（A1、B1、A2、B2、C1、A3），就詞而言，在第二次重複段主歌 A2 抽換了歌詞，呈現線性敘事，並以增加伴奏織度加強「再詮釋」的力道。經歷第二次重複之後，C 段並未填入歌詞，只以「喔」來演唱八個和弦的樂段，澎湃過後再進入安靜的 A3 段，以呢喃的口吻演唱至曲末，呈現完整的音樂之旅。

　　現代化浪潮改變的不只是城市，鄉村也無法避免，對村子裡越來越少的椰子樹、越來越多的人工建築、溫室效應造成全球暖化、村子新蓋的 disco 店取代了小時候記憶中的 kopi 店，這種種的改變，使阿牛喟嘆〈村子最近怎麼不一樣〉：[34]

　　A1
　　村子最近怎麼　不一樣　不一樣　我走在那條回家的小路上
　　停在路旁的車子越來越大輛　越來越多　轉一個身啊轉個彎
　　都那麼困難
　　A2
　　村子最近怎麼　不一樣　不一樣
　　它少了幾棵椰樹　卻多了幾棟房
　　天氣怎麼變了跟從前不一樣　熱到大家汗水猛流啊受不了
　　要把冷氣裝上
　　B1
　　不一樣　不一樣　天氣它怎麼變了樣
　　不一樣　不一樣　車子越來越多越大輛
　　A3
　　村子最近怎麼　不一樣　不一樣　晚上人們不再去 Kopi 店
　　城裡開了一間 Disco 又大又漂亮
　　大家都去扭一扭啊　搖一搖啊　啊喲搖到天亮
　　A4
　　村子最近怎麼　不一樣　不一樣　以前村子裡是我長得最胖
　　怎麼現在小孩都和我一樣　你對著我　笑啊笑呀　跳啊跳
　　記得要長高

34 〈村子最近怎麼不一樣〉，作詞：陳慶祥，作曲：陳慶祥，1999年。

B2

不一樣　不一樣　小孩胖胖和我一樣

不一樣　不一樣　人們不再去 Kopi 店

A5

村子最近怎麼　不一樣　不一樣　媽媽忙著載妹妹上學堂

看著小妹把書包扛在她肩上　才發現自己的書包不見了

扛的東西不同了

看著小妹把書包扛在她肩上　才發現自己的肩膀變寬了

我也已經不一樣

阿牛的歌曲心繫故鄉，而故鄉並非只有地理上的意義，也一併代表了時間性的故鄉。因此，阿牛重返其成長的「鄉」（村子），並不意味回到「故鄉」，因為故鄉也一併代表其童年生長於斯的記憶。是故，這種鄉愁是絕對性且無可解的，不因回歸故鄉而解消，因村子的地景、人事也隨時間而改變，故鄉成為非實存、無法回歸的對象，而是存在於心象的風景，故鄉僅存於記憶中。這一切，都發生在現代化的浪潮中，也反映出後現代記憶無法歸著定錨的失落。天氣與村落地景的改變，村子的小孩隨著營養越來越充足，體態也越來越胖，村民休閒習慣的改變，從咖啡店到 disco 店，這些「不一樣」都讓阿牛感到陌生、疑惑。因此，其「心象的故鄉」只能記錄在歌曲中，由歌曲再現記憶，歌曲也成為定錨點與記憶認同的所在。最後歌曲收結於自己的成長，因為成長，所承擔的責任不同，便意識到自己也已有所改變，「村子最近怎麼不一樣」與「我也已經不一樣」並置，使人思考，村子的現代化與人的成長，其不可逆的共性。最後一句「我也已經不一樣」，除了時間的流動性、空間上的發展變化，自己的心境也隨之改變，而這樣不可逆的共性，亦展現在歌曲的敘事層次中。這首歌雖然

是主副歌曲式，但在每段主歌與副歌中填入不同的歌詞，使得「村子不一樣」的驚訝感得以一直持續、視角不停轉換，隨著音樂時間的進行，不一樣的點一一被提出，歌詞線性敘事與歌曲環狀敘事交織，主歌與副歌的段落開頭都以「不一樣」為領句，再依次詳述差別所在。這樣的結構也使歌曲的敘事能順暢地轉換，並以類同的曲式基模強調、增加聽覺印象。

　　有了這層認識後，再回頭看上文引過的〈唱給故鄉聽〉，歌詞意義便顯豁了，「回憶是一種心情／回不去的是一種心境」這句歌詞，便傳達出故鄉是心象的風景，回不去的並非實存（且正改變著）的故鄉，而是永遠無法回歸的「時間性的故鄉」。副歌的最後一句「唱給故鄉聽／喔喔喔／家在那裡／鄉在那裡／故鄉在歌裡」便表示只能以歌曲記錄心象的故鄉，時間無從挽留，故鄉的改變無從挽留，能留下故鄉的樣貌，便有賴於歌曲的存證，以及歌曲共享的集體文化記憶。

　　最後，以阿牛〈你家在哪裡？〉[35]這首歌曲總結他對「鄉」的書寫，前文提到，現代化的浪潮，使「鄉」不論在城市或是村落，都不免面臨改變。而城鄉差距，也使青年人口集中到城市的現象成為常態。對此情形，阿牛如何看待？和〈村子最近怎麼不一樣〉或〈城市藍天〉這些歌曲類似，阿牛對城市的批判不是特別強烈，且批判最後總歸結在希望與共存當中，雖然城市的進步或是村民習慣的改變，使阿牛感到有點惆悵、有些懷舊，但伴隨改變的成長，卻是人生必然的經歷。看待村子人口外移的問題，阿牛並非嚴峻的批判，反而帶種詩心的寬容接受它。

　　〈你家在哪裡？〉這首歌曲中，阿牛以過客的身分，遇到（可能是）住在海邊村子的孩子，孩子訴說長大後要離開村子前去城市的夢想：

35　〈你家在哪裡？〉，作詞：陳慶祥，作曲：陳慶祥，1999年。

A1

玩著沙的孩子　你叫什麼名字？

海邊的那個村子　是不是你的家

從城市來到這裡　要走一段很長很長的路

我為了要看海水的 Blue　看白雲散步

（導歌）

聽說你的哥哥姐姐現在也住在大城市

你眨著清澈的眼睛說長大後要離開這裡

B1

Eh⋯⋯這片海如此美麗　你還要去哪裡

藍藍的天藍藍的海　對你是不是太過安靜

Eh⋯⋯如果你真的離去　不管你要到哪裡

希望回來時你更能明白這片藍　真的美麗

久居城市，便嚮往著村落的自然美好，久居鄉村，便欽羨城市繁華。小男孩希望長大後離開村子的心情，與阿牛離開都市重返自然看海的渴望恰巧相反，形成強烈對照。但他並不強求什麼，只希望這片伴隨小男孩成長的安靜海天，能長存於男孩心中。

（導歌）

有人離開以後會回來有人一去不見蹤影

季候風還是會到來帶給沙灘一樣的風雨

A2

我只是一個遊客不經意在這裡遇見你

我留下來的每一個足跡海浪會撫平

前兩句歌詞為導歌（pre-chorus），[36]目的在於提升音樂之張力，並醞釀副歌之情緒。在第一遍主副歌形式結束後，反覆段並不直接重複主歌，而以導歌之重複描述自然循環與人之移動。就音樂時間而言，整首歌曲是主副歌曲式，加入重複段的導歌，因此歌曲環狀敘事（重複）與線性敘事共存。就歌詞部分，除了副歌重複之外，整首歌詞呈現線性敘事，完整鋪陳整個故事意境。就口語文化而言，歌曲最後又重複主歌，並隨著詮釋口吻與編曲漸弱，音樂的表現與傳達的意念一致，溫柔收結在自然不變的循環當中。儘管人在城市與鄉村中來來去去，自然的循環卻是規律不變的。而此時與孩子的相遇，恰若海灘上留下的足跡，終會被海浪溫柔撫平，留下的，僅剩歌曲與記憶。

回到跨界書寫的部分，阿牛在臺灣發行的歌曲以國語歌曲為主，像阿牛以國語歌曲來跨界傳播的創作者，作品就必須具備跨界的共同元素，才能感動其他的聽眾。其他馬來西亞來臺灣發片的歌手如無印良品、梁靜茹等，因為他們的歌曲以情歌為大宗，愛情形式相對於鄉土，是更普遍的，所以不太需要考量跨界共同元素的問題。但鄉土書寫則不然，阿牛的作品恰好成為一種跨界傳播的實踐，下文將提到的林生祥與鍾永豐，也面臨如何讓自己的客家鄉土抽象化，並被廣泛接受的問題。

臺灣也有許多馬來西亞人，在共同語言的前提下，聆聽自己家鄉歌手的歌曲，想必能引起許多共鳴。阿牛說「故鄉在歌裡」，證明歌曲

36 「為了強調主歌銜接副歌的動勢，主歌末尾可能會穿插一段導歌（pre-chorus），或稱為爬升（climb, rise），從這個樂段的英文名稱不難猜到，導歌的主要功能是提升音樂的張力，為接下來的副歌做妥善的醞釀，導入情感的高潮。因為導歌強調了主歌為副歌鋪墊的功能，所以，有的人也把導歌劃分在主歌裡面，稱為主歌之延伸（verse extension）。必須留意的是，導歌的旋律及和聲會跟之前的主歌有所不同，以發揮轉換的功能。」蔡振家、陳容姍：《聽情歌，我們聽的其實是……：從認知心理學出發，探索華語抒情歌曲的結構與情感》，頁66。

能成為當代鄉土文學的重要實踐,並具有跨界傳播能影響更多受眾的特性。臺灣為國語流行歌曲重鎮,像是金曲獎只以語言與專輯發行地來限定其範圍,而不拘作者種族、國籍身分,也顯現其音樂包容力。在消費實踐上,臺灣的聽眾亦能從抽象化的鄉土描寫中,辨認出屬於自己故鄉的鄉土特質,儘管這些歌曲並非著意描寫臺灣鄉土也無妨。

從阿牛的這些歌曲可以看出,「鄉」的主題的確是其著力的一塊領域,歌曲中的「鄉」亦具有多重涵義,可以是召喚同鄉共鳴的馬來西亞風土,可以是現代化影響改變中的村子,可以是心象的故鄉,可以是有人想離開、有人想回歸的海邊村落,而這些意義的鄉,一如他的歌詞所唱:「故鄉在歌裡」,一遍遍地隨著歌曲重播,迴盪在歌曲中,留待聽者以文化消費來賦予自己的鄉土認同。

最後,對童年沒有稻香、沒有蜻蜓、蜜蜂的一代,是否也有其所認同的「故鄉」?本文舉旺福[37]的歌曲〈我小的時候都去中華商場〉[38]這首歌曲為例,這首歌曲描寫吉他手小民記憶中的「中華商場」,歌曲中包含他小時候住過的種種童年印象,與親身經歷中華商場拆毀的過程。在歌曲中,曾存在的中華商場便如其無憂的童年,在記憶中歷歷在目:

A1
有記憶的時候　我就已經在這生活
我家住在三樓　沒挑高卻有樓中樓
隔壁的算命仙　脾氣壞到快昇仙
二樓的牛肉麵　吃麵還讓我欠錢

37 旺福,臺灣樂團,正式成軍於1998年10月,吉他手與主唱:小民(姚浚民),主唱:瑪靡(Mami,古欣玉),貝斯:推機(Twiggy,謝謹如),鼓手:肚皮(杜秉鴻)。
38 〈我小的時候都去中華商場〉,作詞:姚小民,作曲:姚小民,2015年。

一樓的西裝店　隔壁就是皮鞋店

所有好吃好玩　好聽好看的都在這邊

如果想聽音樂　有多少大前輩

小時候不知道　在這裡買了多少唱片

從黑膠唱片　買到光碟片　時代在改變　音樂也跟著改變

該怎樣　才能夠　以不變　應萬變

現在只剩佳佳唱片　還在西門町開店

B1

回不去　也不能帶走的回憶　還在我心裡

變成我　身體裡的血液

回不去　那就往前吧　帶著那　故事往前進

舊故事　我來寫新劇情

A2

有點想吃宵夜　到西門町走一走

那時候阿宗還推著麵線在路上走

回到了天橋上　路邊攤還在忙　想不到後來我也在這裡擺攤

放學就來擺攤　試著混一口飯　期待今天口袋可以多幾個銅板

旺福以歌曲記錄童年記憶與中華商場的印象，有點近似吳明益《天橋上的魔術師》[39]以小說記錄中華商場的手法，但也有所不同。這段歌詞，除了客觀寫下居住於中華商場的往事外，更重要的是，書寫當中摻入歌手自己的童年，反覆出現的今昔對比，包括唱片行、阿宗麵線，象徵聆聽習慣改變的音樂載體，也隨著時代改變在歌曲一併記下，這是很明顯的懷舊、追憶，亦是本書點出從類比到數位的媒介大事件。中華商場拆除的那天，也一併被寫在這首歌曲當中：

39 吳明益：《天橋上的魔術師》（臺北：夏日出版社，2011年）。

慢慢地走回家　才發現我的家

變成了一堆石頭　躺在中華路上面

十幾年的回憶　就這樣倒下去　就像是枝仔冰　融化成一灘爛泥

小時候貼在牆壁上的貼紙　再見了

靠著牆壁量身高的那些線　再見了

各位街坊鄰居謝謝你們　再見了

親愛的中華商場好好睡吧　再見　再見

對在城市成長的創作型歌手而言，亦有書寫故鄉的權利。然而，其書寫的故鄉，必定不會是約定性定義的「鄉土」印象，反而能展現出某種異質的故鄉風景。這首歌所描述的對象，頗似上文提到「心象的故鄉」，同樣是回不去的故鄉，因故鄉已銷毀在城市地景的變遷之中。從文化記憶的觀點來看，地方景觀之失落，使人不得不被迫失憶。「記憶」不僅和多元文化族群中的語言、敘述、權力和地方景觀（landscape）有關，它和儀式、圖騰、公共建築、紀念碑、紀念館和遺址之間的關聯，更是難以一分為二，也因為1980年代之後盛行的多元文化論述，特別側重於地方景觀所形構的「記憶」，「記憶」因此經常和博物館與公共紀念物是緊密相關的。……在都市文化研究和人文地理學的範疇中，「記憶」的探究則經常伴隨著都市景觀的迅速變化。人們的「記憶」在公共空間的快速取代中不得不被迫失憶，無法透過固定的地標、景觀和空間想像來固著既有的記憶，這種歷史與過往記憶的失憶癥候，不僅會造成深沈的憂鬱和失落，更會使人無法找到固錨的定位點。[40]而旺福這首歌曲，便是試圖找到定位點之實踐，記憶中的中華商場，雖有別於鄉村風格的書寫，但卻也與童真、赤子

40　廖炳惠編著：《關鍵詞200》，頁162-163。

之心（歌曲中提及的貼紙、量身高的線）等概念聯繫，因此，「故鄉」與「鄉村」的關聯性解消，但「故鄉」與童真的牽連卻仍存在。

　　值得一提的是，旺福這首歌曲並未拍攝 MV，但張哲生為這首歌曲製作了 MV，[41]張哲生搭配歌詞的意涵，在影片中置入不少老照片，其中包括中華商場啟用典禮、昔日人潮洶湧的景象，以及拆除的景象。影片編排方式，除了諧擬懷舊的電視節目字幕外，更是後現代的呈現方式：

> 反身性思考有時也會採用參照其他文本的形式，藉由互文性（interextuality）而成為另一種影像、廣告、影片或電視節目。也就是說，在一個新的文本中插進另一個文本及其意義。[42]

這支 MV 以歷史照片搭配歌曲，形成更強大的渲染力，也勾起許多人「魂牽夢縈」的回憶。許多網友在影片下回應，懷念已拆除的中華商場，不管是曾經住在此處的人、曾在此處開店營業的人、曾逛過此處的人、都不約而同表示這支 MV 讓他們走進時光隧道。蘋果日報亦對此作了報導：

> 城市的樣貌總是瞬息萬變，曾經風光一時的榮景地區，有可能在幾年後轉變成完全不一樣的面貌。旺福的新專輯《阿爸我要當歌星》，就收錄了一首懷舊的歌曲〈我小的時候都去中華商場〉，以生動的歌詞細膩地刻畫童年的記憶，以及當時中華商

41　〈我小的時候都去中華商場〉歌曲MV，由張哲生製作，網址：https://www.youtube.com/watch?v=xTo-2HC3NrY。2021年2月27日查詢。

42　瑪莉塔・史特肯、莎莉・卡萊特：《觀看的實踐：給所有影像世代的視覺文化導論》，頁299。

　　場的樣貌，這首歌曲也被鑽研懷舊卡通、蒐集六零、七零年代
老照片的懷舊達人張哲生，製作成了復古風十足的影像 MV，
透過一張張老照片重現中華商場的熱鬧光景，以及面臨拆除的
歷史。[43]

旺福吉他手小民提及這首歌曲，是與張哲生聊起中華商場的回憶時，
才創作出來的，並稱張哲生為這首歌曲的乾爹。[44]兩人以不同形式的
載體（歌曲與影像），共構了心中的「鄉」，而這樣的鄉也勾起這座城

43 〈懷舊達人為旺福製作MV臺北中華商場榮景再現〉，蘋果日報，2015年7月23日。網
　　址：http://coolmusic.appledaily.com.tw/%E9%85%B7%E6%96%B0%E8%81%9E/6401-
　　%E6%87%B7%E8%88%8A%E9%81%94%E4%BA%BA%E7%82%BA%E6%97%BA%
　　E7%A6%8F%E8%A3%BD%E4%BD%9C-mv-%E5%8F%B0%E5%8C%97%E4%B8%
　　AD%E8%8F%AF%E5%95%86%E5%A0%B4%E6%A6%AE%E6%99%AF%E5%86%8
　　D%E7%8F%BE/，2021年2月27日查詢。
44 參藝想世界訪談旺福樂團，網址：https://www.youtube.com/watch?v=LiVV2nIBo-
　　U，2021年6月20日查詢。旺福在此節目除了談到創作此曲的動機、與張哲生的合作
　　過程，更分享了許多小時候住在中華商場的趣事。

市更多人的回憶。也就是說，城市地景變遷導致曾與中華商場有關的人被迫失憶，喪失可供記憶附著的紀念碑，然而，藉由歌曲與老照片召喚的「普魯斯特式回憶」，卻匯集了集體文化記憶附著於此，成為一個可供悼念的定著點。儘管這樣的集體文化記憶有其時空限制，但無疑地仍是一種實踐型態。

西門町的天橋所能得見的霓虹燈，除了記載於吳明益小說《天橋上的魔術師》之外，也見於許多歌曲，在馬世芳的文章〈我的家鄉沒有霓虹燈〉中，就提到羅大佑1983年的〈現象七十二變〉與〈鹿港小鎮〉，然而，在這些歌曲當中，霓虹燈卻是個被批判的對象。「在急速工業化、都市化的時代，推土機抹平了許多老臺灣的痕跡，大環境的驟變和小我的成長與幻滅疊合，於是文藝青年哀嘆老臺灣之不存，也是在傷悼自己一去不回的青春。」[45]以此觀點回顧旺福小民的這首歌曲，的確是充滿溫情與懷舊的感慨了。

懷舊在當代普遍成立，亦是後現代的風格之一：

> 因為後現代文化時尚迅速的發展，使人在目不暇給的變遷過程中，每幾年時間感就超越了一個世代一個世紀，從 century 到 age 再到 decade，懷舊感滋生的時間量準日益縮短。突然之間，每個人對去年的流行都會產生「懷舊」，「懷舊」就成為某種回顧與收藏的特殊複雜情愫，在品味、評價、收藏品的市場消費和流行文化中，都形成特殊意涵，這是「懷舊」在當代比較含混曖昧的特殊發展。[46]

建構文化記憶的地景、紀念碑快速消逝，城市快速發展導致懷舊的時

45 馬世芳：《耳朵借我》，頁219-223。

46 廖炳惠編著：《關鍵詞200》，頁179-180。

間量準變短。體現在當代的後現代處境中,反而能在流行歌曲中形成強大的召喚。

上文提到普魯斯特式的回憶,在流行歌曲的文體表現中,為何能形成強大的共鳴?乃是因為音樂建立多重情感連結之可能性,大腦感知歌曲引發記憶也在於腦區神經元之連結,歌曲本身以其複合的文體特質,能刺激腦中的不同腦區,並進而引發情緒感應:

> 說明大腦對音樂的感知,就像是在說明各腦區如何共譜一曲優美的交響樂,這些腦區包括人類大腦在演化上最古老與最新演化形成的部位,以及腦中彼此距離最遙遠的區域,如後腦勺的小腦和眼睛後方的額葉。運作的過程則涉及邏輯預測機制與情緒報償機制如何在神經化學物質的釋放與吸收間跳著精確的舞步。當我們愛上一首曲子,這首曲子會讓我們想起過去所聽過的其他音樂,也喚醒生命中某些情感的記憶痕跡。正如克里克離開午餐室時再三提起的,大腦對音樂的感知都來自「連結」。[47]

從這段文字來思考,歌曲在共時結構中複音、多元的刺激源,甚至加上 MV 影像中的老照片,加總起來所能引起生命中的情感記憶連結,乃至於「鄉」的記憶,都更顯豐富。

最後,這首歌曲的音樂曲風是饒舌,藉由唸唱主歌大段歌詞來敘事抒情,歌詞敘事不重複,呈現線性敘事。就口語文化而言,主唱口吻亦有值得注意之處,尤其是中華商場拆除的段落,小民向中華商場道別的段落,語調張力較滿,強化了歌曲的渲染力。

綜上所述,當代國語流行歌曲中的鄉之認同,擺落了民歌時代的

47 丹尼爾‧列維廷:《迷戀音樂的腦》,頁178。

「文化中國」或「臺灣意識」的認同型態，反而具體落實在「鄉土」或「故鄉」的描寫，雖然有些描寫流於「想像」的鄉，但「鄉」常與「家」的意象相連，並與童真相聯繫，也開展了一些意義。而在馬來西亞歌手阿牛的歌曲中，呈現了馬來西亞的風土，更帶出了「心象的故鄉」這層涵意。國語流行歌曲所記錄的鄉，亦能召喚出一些共鳴，有些共鳴立基於同一個世代的共同生活經驗，有些共鳴立基於實際的鄉土指涉，有些共鳴來自變遷的城市地景，有些共鳴存在於城鄉差異的主要基調之上。在現代化的步調當中，「鄉」是一個相對美好的存在，雖然這樣的「鄉」多半是無法回歸的永恆鄉愁，且在文化記憶中，無可避免地隨著都市景觀而被迫失憶，但至少，在歌曲的定位點中，鄉的意義仍在一遍一遍迴盪。

第二節　臺語流行歌曲中的「鄉」

　　臺語流行歌曲書寫故鄉的範例不勝枚舉，其中亦有許多文化意義可談。從1930年代臺語流行歌曲發軔，其鄉土認同就牽涉到文化中國、臺灣、殖民母國日本等複雜的關係，不同時代亦有各自不同的面貌。戰後臺語演歌從日本演歌汲取養分，其中的故鄉書寫又與日本演歌有同有異，此在陳培豐的論文[48]中已有探討，從論文中得知，流行歌曲在鄉土書寫之中，的確扮演不可或缺的角色，其中更與日治經驗、國民政府語言政策、經濟發展城鄉差距等因素息息相關。因此，若從歷史的角度檢視1980年代以降的臺語歌曲，會出現如此豐富的故鄉書寫便不讓人意外。然而，在江文瑜的研究中，在鄉土書寫中也不免出現鄉土浪漫化的想像情懷，從1970年代末的鄉土文學論戰到近期

48 陳培豐：〈從三種演歌來看重層殖民下的臺灣圖像〉，《臺灣史研究》第15卷第2期（2008年6月），頁79-133。

的女性書寫，和臺語流行歌曲的文化形式都不約而同地延續此點。[49]

但臺語歌曲發展的軸線，除了自臺語演歌一脈相承外，亦有新音樂元素的混融。上一章曾引路寒袖之看法，說明臺語歌曲的三個走向，分別是臺語演歌、新母語歌謠、雅歌，此處不贅。1990年代後解嚴時期，新母語歌謠風潮興起，陳昇、伍佰、豬頭皮、黑名單工作室等創作型歌手、團體以臺語創作各種曲風（不限於演歌風格）的臺語歌曲，開展了臺語流行歌曲的新面貌：

> 一九八九年黑名單工作室的《抓狂歌》從「苦戀、離鄉、流浪、打拼、喝酒、忍耐」出走，並強力將政治議題鑲入階級反省、族群認同意識，網住一片抓狂之聲。其後，歷經林強、伍佰、羅大佑、「新寶島康樂隊」、豬頭皮等人在新舊之間徘徊、抗詰、出走，新臺語歌既有複製傳統「打拼」主題的林強〈向前走〉，離開傷心都市的〈平凡的老百姓〉，有豬頭皮式將臺灣的老歌重新拼貼、呈現流行歌曲因歷史流變所融合的混雜（hybridity）之後殖民風格，也有「黑名單工作室」的《搖籃曲》超越語言認同、表達跨國資本主義影響下的後現代社會風貌，更有交雜西方資本主義商品趣味和金光布袋戲的「本土風味」之伍佰旋風。[50]

可見這批新母語歌謠，某程度繼承傳統，某程度顛覆傳統。在張鐵志的研究中，亦注意到這些歌手的重要性。林強的〈向前走〉捲起了旋風，陳明章的〈下午的一齣戲〉創造了典雅的新臺語民謠，學運歌手

[49] 江文瑜、邱貴芬：〈查某儂嘛要抓狂──當代臺語流行女歌的後殖民女性主義詮釋與批判〉，《中外文學》26期（1997年），頁35。

[50] 同上注，頁38-39。

朱約信出版了一張抗議民謠專輯，清楚標舉「一個青年抗議歌手的誕生」；嘉義北上、出身自水晶新音樂的吳俊霖則出版了極受好評的草根藍調搖滾專輯，一半以上歌詞是臺語。[51]而1990年代後的樂團，更有許多創作演唱（或翻唱）臺語歌曲的音樂作品出現，不論該樂團創作重心是以國語或臺語為主，前者如五月天、蘇打綠樂團，都曾翻唱、創作臺語經典歌曲，此容下文再敘；後者如董事長樂團、伍佰與CHINA BLUE 樂團、新寶島康樂隊等。

　　新母語歌謠的風潮崛起，這一批新臺語歌中，亦有「鄉」的書寫：

> 解嚴後的非主流歌樂，最引起海內外文化知識界好評的，當屬「黑名單」音樂工作室的《抓狂歌》專輯和陳明章《下午的一齣戲》專輯。兩者都以臺語為主要的歌樂語言，雖然臺語是臺灣的本土語言，但自從當局屬行國語文教育和電視淨化政策後，六〇年代起，臺語歌曲即成為臺灣非主流的歌類；七〇年代雖有鄉土文學運動帶起回歸鄉土、關懷本土的風潮，但一向與社會脈動脫節的主流歌曲，只一味沈迷於老歌謠的「古董味」裡。[52]

這樣的論述，雖突顯出了非主流歌樂在此範疇中的貢獻，但不免偏頗地抹煞主流歌樂與社會脈動的關聯性。例如上文提及演歌系統的「重組類似突顯差異」，無疑地便是一種流行歌曲鄉土認同的創作實踐，而且，主流歌曲中的創作實踐置入消費端的視角後，其影響力亦不容

51 張鐵志：〈「唱自己的歌」：臺灣的社會轉型、青年文化與流行音樂〉，《思想》第24期（2013年10月），頁143。

52 翁嘉銘：〈臺灣歌樂的小溪流域：對非主流歌謠的觀察及其存在的意義〉，《聯合文學》第7卷6期（1991年），頁37-43。

小覷，如〈黃昏的故鄉〉這首歌曲的文化意義幾經變遷，此將於第四章談及。

　　本節以董事長樂團《眾神護臺灣》專輯與新寶島康樂隊作品為例，因其皆為官方展演節目之常客，且亦多次入圍金曲獎等多項官方、民間獎項，專輯並有完整的創作意識與表現可供探討。本節討論他們如何以臺語書寫「鄉土」，以及藉由創作實踐的鄉土認同。前者在書寫鄉土時帶出民俗、宗教信仰等主題，更巧妙地將流行歌曲與臺灣傳統音樂結合，鎔鑄出新的曲風，不論歌詞、歌曲、編曲（樂器揀擇）上，都能某程度突顯「鄉」的風土特質。後者承襲「臺灣製」的精神，不論詞、曲，都帶著濃厚的草根性，更重要的是，結合「鄉」的書寫，使1980年代以降四大族群的口號有其落實的場域，更實踐書面文學所無法到達的客語、原住民語母語文學創作，這樣的表演形式至今仍是臺灣官方場域的重要表演型態之一。

一　董事長樂團《眾神護臺灣》專輯的鄉土認同

　　董事長樂團長年以臺語創作歌曲，2010年《眾神護臺灣》[53]這張

53　參魔鏡歌詞網專輯介紹，網址：http://mojim.com/tw100438x9.html。2021年5月16日查詢。〈臺客搖滾擺陣頭，請媽祖關帝爺來保佑！〉，董事長樂團每回新專輯都有不凡之舉，不斷推陳出新，向自己挑戰，以身為臺灣資深樂團為新生代樂團開闢出新時代音樂路；最新專輯《眾神護臺灣》也是他們沉潛兩年向樂壇交出的漂亮成績單！所謂的「新」，不是跟隨西方搖滾潮流亦步亦趨，而是更謙卑地向自己土地的文化傳統汲取養分，發展出屬於自己的樂風，有人說這是復古，而其實是古今互通，生出新滋味。《眾神護臺灣》專輯，就以北管、亂彈、歌仔戲、咒文等等為創作素材和靈感，加入董事長樂團的搖滾樂，發展出具有臺灣文化特色的音樂風格，不會太老套或太聳（俗），又有點新潮，沒有市場考量，卻有濃濃的臺灣味，讓人百聽不厭，有趣且能撩動心弦。音樂動機起緣於吉他手白董手機鈴聲音樂放北管，主唱吉董聽到後覺得「足拍（很帥）」，靈機一動，便決定以北管音樂來發想，結果

專輯，便是著力書寫「臺灣」的專輯。這張專輯入圍第二十二屆金曲獎「最佳臺語專輯獎」、「最佳專輯設計獎」、「最佳樂團獎」。專輯以臺灣為大範圍「鄉」的指涉，從專輯的語言（臺語）、專輯的取材（歌仔戲、北管、亂彈、咒文、臺灣神祇、臺灣食物）、專輯包裝（樂團團員的造型、扮相）等，都挪用了許多臺灣戲曲與信仰的元素。姑且不論他們挪用臺灣戲曲音樂元素，是屬於有意義的用典還是純粹玩心的後現代拼貼，但至少在現場表演中（如於小巨蛋舉辦的超犀利趴五團演唱會[54]或是廟口前的小型表演），團員都畫上「開半臉」的妝容。在音樂上企圖從搖滾樂的音樂概念中融入民俗傳統樂器，形塑新鮮的聆聽經驗。可以知道，董事長樂團有意在流行歌曲的文體中，賦予「鄉土」嶄新的文化意義。

花了兩年時間思考、醞釀，聽北管、請教行家、參加廟會，做足功課想盡辦法讓北管和臺灣搖滾結合起來。《眾神護臺灣》專輯不是只讓傳統器樂復活而已，背後更有一種臺灣生活的幽默、氣魄、熱鬧和人情味盈滿，是臺灣搖滾的「廟會、陣頭、夜市版」。而說穿了，是臺灣臉譜、心靈與願望的浮現，如「眾神護臺灣」中所唱道的：佛祖的慈悲，媽祖的保佑，乎我來熟識你，是天公的好意啊！文化藝術集大成，蕭青陽設計深度的完整呈現：本次專輯封面上請到榮獲葛萊美最佳專輯設計大師——蕭青陽來操刀整張專輯的設計與外型概念，用「真」的概念來貫穿整張專輯並和董事長樂團帶有文化歷練的音樂相互激盪，本身從裡到外均猶如藝術品般的專輯，聽眾將親身體驗臺灣文化的深度，對傳統文化活動有更直接且深入的認識。

54 2012年於小巨蛋舉辦的超犀利趴3《團團圓圓》演唱會，由五月天、四分衛、亂彈阿翔、脫拉庫樂團、董事長樂團五個樂團主唱。

　　董事長樂團所欲呈現的「臺灣味」，正是臺灣風土與民俗聲響的具體展現，而「臺灣」對董事長樂團而言，也正是「鄉」的具體指涉對象。但董事長樂團所欲呈現的「臺灣味」，多存在於傳統民俗、信仰之中，這些風土在現代化的都市中逐漸式微，於是董事長樂團以印象式的方式重新尋回這些民俗特徵。對深諳民俗規儀的人而言，他們的專輯也許有諸多不到味的地方，但若放寬檢視標準，將這些置入的臺灣元素視為一種印象式的召喚，亦可肯認他們在搖滾樂嘗試融入臺灣民俗聲響的用心。例如在樂器配置上，董事長樂團直接使用臺灣戲曲樂器，包括嗩吶、鑼鼓、月琴等，在曲風上，亦挪用歌仔戲、北管乃至佛經的樂句。董事長樂團〈眾神護臺灣〉這首歌曲的 MV，[55]更直接使用許多臺灣的空照錄影、民俗信仰活動錄影，具體呈現臺灣自然風土、傳統習俗、民間信仰的樣態，來傳達對臺灣的感情。當聽著這首歌曲，並看著 MV 中臺灣的風土之美，看到關公像、媽祖遶境、陣頭、蜂炮、天燈、香火、信徒、鞭炮等影像，結合聽覺上的熟悉民俗感受，不由得升起對這塊土地的溫情與敬意。

　　然而，這種看似創新的音樂嘗試，卻早有先例。著力創作屬於臺灣的聲音，並以流行歌曲形塑臺灣的鄉土意識，董事長樂團絕非第一個嘗試者。蘇通達在外國求學時，被人問起，什麼音樂是臺灣音樂，他提到京劇崑曲，外國人說，那是中國音樂，而非臺灣音樂，他有如醍醐灌頂。回臺灣後，便找了春美歌仔戲團的郭春美合作，將歌仔戲的地方戲曲唱腔與爵士、古典、電音、拉丁曲風融合，作成一張專輯。其中的〈我身騎白馬〉這首歌，就是徐佳瑩版本〈身騎白馬〉的初發想。[56]這張專輯好不好聽、暢不暢銷自然是另一個問題，但可以

55 〈眾神護臺灣〉歌曲MV，網址：https://www.youtube.com/watch?v=jJvOmRcw79o，2021年6月20日查詢。

56 劉建志：《當代國語流行歌曲創作及相關問題之研究——90年代迄今之考察》（臺北：臺灣大學中文系碩士論文，2012年7月），頁62-63。

發現蘇通達的用心，他想讓臺灣音樂與世界音樂接軌，而試圖開發臺語歌曲在演歌風格之外的曲風，使臺語戲曲自然地融入這些世界曲風中，並形塑區別度。這種用心某程度和王力宏想打造的新曲風（以嘻哈混融京劇、崑曲）有呼應之處。[57]除此之外，陳昇將他的音樂融合京劇、融合黃梅戲、乃至於融合50、60年代的臺灣歌謠。或如新寶島康樂隊找出排灣族、布農族的收穫歌、祭歌融合在他們的歌曲當中，這都是某種類似的方式。如果臺灣流行歌曲，全都移植於西方的搖滾歌曲、全都來自於嘻哈、R&B、藍調等音樂類型，那與西方流行歌曲相較，臺灣流行歌曲只是換了語言的相同音樂罷了。因此，這些歌手的創作，便是藉由歌曲形塑臺灣音樂的意識與風格，其試圖突顯的「臺灣」形象雖有明顯的趨向不同、創作的「臺灣歌曲」類型也有所不同，但呈現的鄉土認同卻是有共性的。

　　董事長樂團〈眾神護臺灣〉[58]這首歌曲，呈現了臺灣信仰的粗淺樣貌，要談論臺灣的鄉土，民間信仰是無從迴避的。廟口鞭炮、媽祖出巡、拜天公、安太歲、點本命燈、燒香、燒紙錢、陣頭等種種信仰儀式，帶著濃厚的生活況味，而這正是臺灣民間信仰最吸引人的地方。〈眾神護臺灣〉這首歌曲，正寫出了臺灣神祇給人的親切感覺：

　　　　佛祖的慈悲　媽祖的保佑　乎我來熟識你　是天公的好意啊
　　　　關公的義氣　土地公笑咪咪　咱來變知己　是絕對無心機

歌曲中的「眾神」，不是高高在上的神靈，而是你的知己，是與你生活在一起的，歌曲 MV 影像帶著臺灣信仰特有的熱鬧、鞭炮聲和濃濃

57　同上注，頁58-61。
58　〈眾神護臺灣〉，詞、曲：吳永吉，2010年。

的香火味，歌曲搭配的樂器是嗩吶、鑼鼓、月琴，[59]歌曲自前奏開始，每兩個八拍加入不同的樂器，一層一層的器樂演奏，不論是挪用或是拼貼，這首歌曲都帶聽眾進入非常熟悉的宗教氛圍，藉由樂器聲響形塑的「聲音地景」，引導聽眾與鄉土的記憶連結，聽到這首歌曲時，逗引而出的是媽祖遶境、是拜天公、是廟宇香火的味道。那是因為編曲使用的樂器，比歌詞更早進入聽眾的意識（前奏便是樂器演奏），並比語言認知更直接。只要曾經去過臺灣廟宇，參與酬神的祭儀，體驗過類似的宗教經驗，便會對這些音樂感到熟悉。董事長樂團退居幕後，沒在歌曲 MV 中出現，取而代之出現的則是臺灣的眾神，以及認同臺灣為「鄉土」的人群。就曲式基模而言，這首歌曲是主副歌形式，並在重複段副歌加長副歌，填入新詞，這部分的新詞是該首歌的核心意義，下文將再敘述。這首歌曲的樂句結構簡單，皆為五字句，每一句在四拍的節拍框架中，以共時結構來看，詞曲搭配整齊。

　　值得一提的是，在董事長樂團多次演出此曲時，往往會以陣頭、家將為舞群，甚或廟宇出陣頭時，也會使用這首歌曲，[60]可見此曲與臺灣實際的宗教活動確實有連結之處，或者說，陣頭在使用這首歌曲時，便是藉由文化消費來接受董事長樂團之鄉土認同詮釋。也就是說，董事長樂團這首歌的原意，是要致敬臺灣的民俗宗教，但藉由文化消費實踐（陣頭使用這首歌曲），卻使這首歌曲成為臺灣民俗宗教的一環，呈現流行歌曲創製與消費的動態關係。

59　這首歌曲由董事長樂團編曲，樂器配置如下：爵士鼓：林俊民。貝士：林大鈞。電吉他：杜文祥、吳永吉。和聲：董事長樂團、嚴詠能。鑼鼓：吳威豪。三弦：姚碧青。嗩吶：石瑞鴻。哨角：挪吒小高。月琴：吳永吉。鍵盤：杜文祥。參考〈眾神護臺灣〉歌曲MV。

60　參南港武聖宮上傳影片，由嘉邑（諸羅）桃城山海鎮刑堂什家將、北港五聯境振玄堂家將、北港如良宣靈會家將出陣頭，網址：https://www.youtube.com/watch?v=oPHYgGsdz78，2021年6月21日查詢。

　　董事長樂團在其演出妝容中,是以「開半臉」的形式,若是陣頭出陣開臉,即有請神上身的意義,不得輕易開口。董事長樂團的妝容開半臉,則無此問題,得以唱歌表演。從這層意義來看,董事長樂團在搖滾樂中融入民間信仰,仍是懷著敬意,並且默默遵守信仰的成規,並非遊戲消遣之作。

　　《眾神護臺灣》這張專輯中,從許多臺灣民間音樂取材,董事長樂團也思考如何將民間音樂調和地鎔鑄在搖滾樂中。因為需要融合,就必須有機地改編和挪用,而不僅是傳統民樂再現。如〈仙拼仙〉[61]以北管開場融合電音,間奏並改編傳統工尺譜入樂;[62]〈歌仔戲〉[63]這首歌以歌仔戲扮仙樂為前奏,融合北管和亂彈樂句;〈臺灣味〉[64]融合佛教往生咒;〈莫生氣〉[65]融合勸世歌的臺灣歌謠傳統,並加入京劇、電音的元素。這些嘗試,使這張專輯聽起來既是搖滾曲風,又召喚出濃厚的戲曲民俗經驗。專輯主題則遍及臺灣民俗與社會現象,如富商妻與妾的權力戰爭(〈仙拼仙〉)、歌仔戲(〈歌仔戲〉)、陣頭、廟會、臺灣信仰認同(〈眾神護臺灣〉)、八家將(〈來者乎神〉[66])、幫派中的亡命戀情(〈愛我你會死〉[67])、臺灣小吃(〈臺灣味〉)、勸善(〈莫生氣〉)等。於是,從專輯主題、編曲、詞、曲創作、MV、甚至舞臺表演與專輯包裝,這張專輯都圍繞著臺灣的民俗信仰,概念一致地呈現臺灣的鄉土風貌。

61　〈仙拼仙〉,詞、曲:吳永吉,2010年。

62　工尺譜為傳統國樂記譜方式,這首歌曲的間奏,將工尺譜的記譜方式當作歌詞唱出:「ㄨ工上才咚匕咚才咚匕咚倉」。

63　〈歌仔戲〉,詞、曲:吳永吉,2010年。

64　〈臺灣味〉,作詞:杜文祥、吳永吉,曲:取自經文,2010年。

65　〈莫生氣〉,詞:取自莫生氣口訣,作曲:吳永吉,2010年。

66　〈來者乎神〉,作詞:吳永吉、玄壇猛將,作曲:吳永吉,2010年。

67　〈愛我你會死〉,詞、曲:吳永吉,2010年。

　　但正如上文所說，臺灣傳統音樂與當代流行音樂（此處指搖滾樂），在節奏、曲式、調性都不相同。如何有機地融合、改編，並不顯矛盾衝突，就是新音樂類型的成敗關鍵。創作型歌手也須確實的取材，不斷嘗試，才能整合出一首動聽、協調的曲子。就以調性而言，傳統的五聲音階與西方十二平均律以降的調性音樂傳統，音樂概念就有決定性的不同。司馬遷《史記・樂志》的三分損益律，以相對長度定調，以81單位竹管為宮，之後陸續乘以三分之二、三分之四，會出現商、角、徵、羽，這些音程相對來說是全音，若繼續乘下去，則變徵、變宮等半音會出現，剩下的半音群也會出現。這些音在中國的音樂世界觀中可以產生十二律，但這並不完全等同於西方十二平均律。

　　三分損益律，是利用物理學的頻率來計算音值，不能等同十二平均律的原因，則是在於誤差值。西方十二平均律分成1200個音分，每個半音間的距離為100音分。但中國以三分損益法來算，最後將出現無法除盡的情形，所以三分損益法算出的宮、商、角、徵、羽，並不能完全等同西方調性音樂的音階。[68]

　　而對音準、節拍準確性的強調，都是現代化之後的音樂訴求，對傳統民樂而言，本不存在拍子（相對之下）不夠準確、音準（相對之下）不夠準確的問題，但在西樂影響國樂後，從音準、節拍、乃至於記譜的方式，都產生重大變革。西樂的精準、純化的知識成為一種現代化進步的象徵，而使國樂也某程度需要「改良」。但平心而論，這兩種音樂的型態本就是兩種不同的世界觀，若不以現代化為唯一衡量

68 關於三分損益率、十二平均律的特質與演算方式，可參陳介玄：《韋伯論西方社會的合理化》（臺北：巨流圖書，1989年），頁128-131。更詳盡中國樂律之探討，可參沈冬：〈蔡元定十八律理論新探〉（上）（下），《音樂藝術》第1期（2003年），頁73-79，第3期（2003年），頁34-40。此文討論中國樂律不能復返之侷限性，以及思考如何解決這個問題的種種嘗試。

標準，不妨可以「兩行」。不過，在董事長樂團這張專輯中，的確就必須考量並整合這些問題，如何將傳統音樂放入標準格式的搖滾樂中？音階、調性與曲式如何並行而不悖？便是無從迴避的問題。

他們創製的音樂，也並非傳統戲曲或民樂的再現，反而是產生於特定時代的新型態音樂。無獨有偶的，在不同的音樂創作人手中，也呈現了各種新型態的音樂，這種音樂讓人聽起來有點懷舊（由傳統樂器或調性造成的聲景），卻也清楚意識到，離印象中的傳統音樂距離甚遠。而創作這種型態的音樂，必然有其族群醒覺意識（此處是臺灣認同），因認同臺灣傳統，而思考臺灣傳統習俗、音樂、社會風俗如何入樂，又能具備當代的音樂特徵，這樣的音樂不單純是傳統民樂再現，形構成新穎又帶點懷舊的鄉土認同。更進一步言，這樣的鄉土認同意識，也容易在需要這種臺灣意識的場合展演，例如金曲獎、臺北世大運展演等，在展現給外國人看何謂臺灣音樂時，董事長樂團具臺灣味的演出，就是重要的，這是藉由文化消費來表達文化認同。從董事長樂團《眾神護臺灣》這張專輯中，可以發現，關於「鄉」的書寫，是可能觸及到臺灣草根性的習俗與信仰，亦有可能觸及關於鄉土認同的議題，董事長樂團的音樂實踐中，在戲曲與民樂裡找到一種新型態的「鄉土音樂」，而這個鄉土音樂，也被他取材的傳統信仰認同，並加以挪用，形成創製與接受關係不確定的動態的文化現象。

然而，音樂究竟能反映多少地方文化、政治認同？在謝竹雯研究沖繩音樂時，亦面臨到此問題，他以羅伯森的思考為例，一方面「音樂具有社會性意義，就算無法全面代表、但至少代表了大部分，因為音樂使人們得以認知到地方與認同，並同時是區分彼此邊界的手段」；另一方認為「當社會認同的穩定性與一致性被質疑時，那麼社會團體與特定音樂之間有固定連結此一想法，也該被拿來好好爭論一番」。在此兩端之間，羅伯森的論點是「音樂是一種象徵資源，且音

樂產品和消費是一種對音樂進行式的創意運用,是一種建構認同的重要實踐」、「音樂不只是簡單地去反映一個地方、空間感或地方認同,而是它也創造出了這些」。因而,他研究的沖繩音樂,不等於沖繩傳統民俗音樂,也不等於流行音樂。但卻連結了過往歷史、定錨在社會群體,扎根在文化之中,承繼與融合傳統、民俗的沖繩音樂,並加入沖繩日常生活、地景、時事與流行音樂元素的產物。[69]董事長樂團的音樂實踐,似乎也具備這種多元的認同可能,扎根於臺灣常民生活,連結歷史,並創製認同。尤其他們在金曲獎、世大運等全民觀賞的節目中展演時,代表的認同或深或淺地藉此實踐、傳播,並創造了某種空間感與地方認同。也就是說,音樂不僅止於反映既有的認同模式,也可能創製屬於臺灣民俗的特定印象。雖然,在多元且分眾的當代音樂圖景之中,這種地方感與認同未必能代表多數。

　　最後談論這張專輯的政治認同意義,董事長樂團《眾神護臺灣》專輯中,傳達出明確的本土意識,除了在曲與編曲取法民間傳統表演與信仰外,在歌詞書寫上,亦表達了「讓世界看到」的祈願,歌詞中「雙腳站佇這/這是咱的名」肯認臺灣之名,「咱來作陣行/行出好名聲/無分汝甲我/全世界攏知影」,則表現了要讓全世界知道「臺灣」之名的本土性意識。這張專輯除了呼應2008年「眾神護臺灣、加入聯合國」晚會活動之外,董事長樂團更多次於民進黨的選舉場合中演唱,甚至幫民進黨候選人製作競選歌曲,實際以音樂參與選舉,呈現音樂在政治實踐的可能性。在多次摸索、嘗試的音樂風格中,董事長樂團的音樂不僅表達了政治、鄉土認同,更形塑一種「越在地、越國際」的音樂性認同。

69 謝竹雯:〈島人之實:沖繩音樂與沖繩社會運動〉,《思想》第24期(2013年10月),頁175-176。

二　新寶島康樂隊對「寶島」的勾勒

　　新寶島康樂隊是以歌手陳昇為主的流行歌曲團體，成立於1992年。起初創團團員為陳昇與黃連煜，以臺語及客家語為主創作歌曲（但歌詞中亦常有國語、英語、日語、原住民族語等語言混融）。此團體於發行第四張專輯時加入新成員阿 Von（本名陳世隆，排灣族原住民），團員幾經分合。不過自第四張專輯開始，陳昇與阿 Von 為常駐團員，目前已經發行十二張正規專輯。

　　在本書第五章將提到新寶島康樂隊「臺灣製」的精神，從這樣的精神中，連帶引出新寶島康樂隊對鄉土的關懷。新寶島康樂隊許多歌曲都根植於鄉土關懷來創作，其鄉土關懷也包含了至少臺、客、原住民三種形態。此處不一一列舉哪些歌曲具備哪種形態的鄉土關懷，但大致可以觀察出，以該種語言創作的歌曲基本上就帶有該種族群的鄉土關懷。

　　不同語言承載的是不同的世界觀，包括體會世界與表達觀念的方式。原住民歌手以莉·高露曾在訪談中曾提到：

> 歌詞語言的走向都是自然而然產生，母語／國語分別象徵過去／現在，有著不同思考邏輯，傳遞著不同情感，例如歌曲〈阿嬤的呢喃〉內容是阿嬤哄騙著父母都在外地工作的小孩，其實也反映著當代原住民部落生活的困境，她說母語是代表更深層的感受。而即便如吟唱母語的〈海浪〉，歌詞多半是沒有確切意涵的虛詞，同樣感受到對於故鄉的深情。[70]

70 瓦瓦：〈金曲歌手以莉·高露新作《美好時刻》遠離都市、告別少女心〉，《欣音樂》。網址：http://solomo.xinmedia.com/music/23199-IlidKaolo，2021年7月5日查詢。

在落筆的剎那，使用母語或中文都會自然決定，沒辦法先寫下
中文再翻譯成阿美族語，那樣整個語感都會不對。而語言作為
載體，母語往往與較深沉的意象、情緒做搭配。[71]

另一首母語作品是收場曲〈海浪〉，通篇唱的盡是虛詞。以莉
說，任何歌裡的喜怒哀樂都能用虛詞表達，不必想著要說什
麼，「虛詞真的是一個智慧！」[72]

由此可見，在專輯中以不同的語言創作，的確可能呈現不同的族群世
界觀。母語相較於國語，是更根源性的語言。此外，因為臺灣製精神
立基於共處「臺灣」這片土地的基礎上，所以「寶島意象」在新寶島
康樂隊的歌曲就非常突出。從團體的命名就可以看出，他們重視臺灣
這片土地，並希望帶給這片土地歡樂的音樂。在他們的歌曲當中，臺
灣常以「寶島」、「蓬萊仙島」的姿態出現，可以〈祈願〉和〈起駕〉
這組歌曲作為例子。

　　這兩首歌曲都收錄於《新寶島康樂隊第六發》專輯，〈起駕〉這
首歌曲的創作背景，在同張專輯的歌曲〈祈願〉就可看到。〈祈願〉
交代了新寶島康樂隊在馬祖東引的媽祖廟前許下的祈願，祈願海峽兩
岸的人民都能平平安安。隔年，陳昇回到了臺灣，在彰化等著媽祖遶
境回駕，此時心中響起了當時在馬祖構思的旋律。〈祈願〉以吉他伴
奏，陳昇以口白的方式唸出詞，而〈起駕〉則是流行歌曲的一般形
式，有詞有曲，這兩首歌曲在專輯中放在一起，則有承接和互相補足

71 阿哼：〈深度專訪以莉・高露：和國寶級歌手談她的新專輯《美好時刻》〉，《欣音
　　樂》。網址：http://solomo.xinmedia.com/music/23533-IlidkaoloCarefree，2021 年 7 月 5
　　日查詢。

72 同上註。

的關係。在編曲上，〈祈願〉和〈起駕〉的吉他伴奏旋律是一樣的，如此的連接關係，也暗示著〈祈願〉這首歌曲所指的「浮現的旋律」，其實就是指〈起駕〉這首歌曲。

〈祈願〉（OS）[73]

咱在2005的春天的時候　來到馬祖列島的東引
進行咱新寶島第6發的「尋根創作錄音之旅」
海峽兩岸的風景真的是那麼的美好　我來到南竿島的媽祖廟前
祈願海峽兩岸的子弟都能平平安安來過日子
2006年的春天　我在阮彰化的廟庭前
和阮媽媽等待媽祖婆回駕過西螺溪來到咱這兒
是晚上兩點的時候　黑暗中縱貫路上有很多人慢慢地在走
我的腦海中浮現著咱在東引寫的旋律　一步一步　一句一句
我想媽祖婆應該有聽見咱的祈願
希望海峽兩岸的好子弟代代都能平平安安

〈起駕〉（節錄）[74]

我來叫妳是媽祖　四季有給我們疼愛　今晚阮要陪你來繞境
我還有幾句話　想要來問詳細　妳干　也干你的子孫啊
到現在還在　冤家
阮的心若不誠　哪敢過西螺溪
無人對阮比妳更加慈悲　阮是妳的子弟　阮是堅強的海男兒
因為有妳的教示　不怕海上的波浪

73 〈祈願〉，詞：陳昇，2006年。
74 〈起駕〉，詞、曲：陳昇，2006年。

浮在東海的仙島　浮在人間的仙桃

有妳和我的祖媽　四季給阮疼愛

今晚阮要陪妳散步過北港溪　跛腳的阿媽　叫阮飄泊的少年家

你要慢慢的一起走　阮飲水就要思源

你要聽祖媽的話　你要聽土地的無言

今晚咱們要散步過大甲溪　咱們逗陣慢慢的走

要疼惜我們的土地

看路邊的圓仔花　醜醜嘛生的滿地是

咱們住在蓬萊仙島　厝邊隔壁都是親戚

番薯落土不怕爛　只求枝葉代代傳

浮在東海的仙島啊　浮在人間的仙桃

有妳和我的祖媽　四季給阮疼愛

媽祖信仰，在臺灣的人民都不陌生，陳昇在這段口白中，以閩南語道出一段話語，話語的結尾錄進鞭炮的聲響。在口白的敘述當中，亦錄進雞鳴聲、鳥叫聲、蛙鳴聲等音效，使聽眾宛若進入一個農村，在其中更可以想像民間信仰虔誠、熱鬧的聲音地景（雖有刻版化之弊），祈願總是圍繞在平安健康這樣樸實無華又生活化的願景上。錄進環境音，使得聽眾對臺灣樂土的想像更為具體，也許也更貼近音樂「原真性」之思維，然而，這樣的想像是否是沒有真實指涉物的「超真實」，便是可進一步反思的。[75]

　　在范揚坤的研究〈以臺灣為名：民族音樂、田野錄音及其反思〉[76]

75 這個過程就是事物變成事物形象的過程，然後，事物彷彿便不存在了，這一整個過程就是現實感的消失，或者說是涉指物的消失。參宋瑾：《西方音樂從現代到後現代》，頁61。

76 羅悅全主編：《造音翻土：戰後臺灣聲響文化的探索》，頁44-49。

一文中，提到：「不同環境的錄音與安排，涉及我們對聲音的理解、想像，以及聲音記錄和科技發展間的互動關係。透過錄音室這種可控制環境條件的空間，其記錄所得的聲音不會有多餘的空間殘響，不同樂器間的關係和組合明晰容易判讀。如果我們今天只需要記錄被演奏（唱）的樂聲運動，自然只需追求保存乾淨明晰的聲音過程。不過，當代對聲音的理解還包括人與音聲互動經驗裡的生活痕跡，錄音室這種過度去除雜質變項，過於乾淨、純化的實驗室，反猶如是另一種虛無。」范揚坤固然是在「民族音樂」、「田野錄音」的思維脈絡下論述，在此脈絡下，環境殘響顯得較為重要，自與流行歌曲專輯要求不同。但流行歌曲專輯亦能藉由環境音的加入，營造出不同的歌曲氛圍，此處則活化了「鄉土」的聲音地景。

　　寶島樂土的勾勒，在新寶島康樂隊的歌曲中十分常見，他們想像的臺灣寶島，其中一種具體體現，就是純樸的閩南鄉村（當然還有原住民部落和客家庄），而純樸的鄉村情懷極類似陶淵明所寫的〈桃花源記〉：

> 土地平曠，屋舍儼然。有良田、美池、桑、竹之屬，阡陌交通，雞犬相聞。其中往來種作，男女衣著，悉如外人；黃髮垂髫，並怡然自樂。見漁人，乃大驚，問所從來；具答之。便要還家，設酒、殺雞、作食。

其中純美的民情、無太多心機的田園生活風光，在〈祈願〉這首歌曲的表現氛圍裡已可明確看出。而下文將討論的〈卡那崗〉和〈原諒之歌〉，也屬於這類型的歌曲，共同構築新寶島康樂隊所想像的「寶島」情貌。

　　〈起駕〉這首歌曲的敘事，看起來是陳昇對媽祖單方面的陳述口

吻。在這些陳述的字句當中，歌者透露著對這片土地的關懷，臺灣人身在海上的蓬萊仙島，但因為各式各樣的因素造成彼此的對立。陳昇對此反思，思索著是否是因為沒有聽從媽祖的教示？媽祖的教示是什麼？在這首歌曲中並未明確點出。但宗教基本上就是勸善的，所以媽祖的教示一定是希望大家向善。藉由陪伴媽祖遶境這個行為，陳昇更思索了飲水思源的問題。遶境在歌詞當中一度被寫成「今晚阮要陪妳散步過北港溪」，信仰儀式轉化成散步之後，可以發現民間的神祇和自己的距離竟是如此的近。媽祖不再是高高在上的神祇，而像是與自己有切身關係的「祖媽」，與自己生活在一起。遶境就是陪著她慢慢的散步，於是信仰的儀式習俗，在歌曲中就成為日常性親切的舉動，宗教的神聖性、儀式性，也在歌曲中置換成了日常性。

　　媽祖在歌曲中的形象，正是庇護著臺灣這座「寶島」的神祇。新寶島康樂隊在歌曲裡書寫的媽祖形象，是溫柔、慈祥，且與臺灣人民生活在一起的，這和許多文學作品裡的媽祖形象不太相同。舉例言之，陳千武詩集《媽祖的纏足》[77]就是一本反思媽祖信仰對臺灣社會的牽絆，其後記提到：「那種古老的像媽祖婆纏足的狀態，十分頑固地絆纏著這個社會，使這個社會失去了新活力的氣息，⋯⋯這種偶像性的權勢──媽祖婆纏足的彆扭情況，也就成為我寫詩的動機。」在他的詩集中不乏對媽祖尖銳批判，甚至希望她「讓位」的詩作。[78]對於信仰的批判反思，流行歌曲這個文體似乎未如現代詩力道強烈，在散文或現代詩中質疑媽祖信仰，帶著除魅精神的作品並不少見。反觀流行歌曲，就筆者觀察，關於媽祖信仰的寫作，卻多立基在歌詠或正

77 陳千武：《媽祖的纏足》（臺中：笠詩刊社，1974年）。

78 「媽祖是聖潔、救贖的偶像，陳千武卻從神的膜拜轉喻當時盤踞權位的國民黨政府。⋯⋯陳千武把統治者陰性化（feminization）的手法，在批判文化裡是相當罕見的。」參陳芳明：《臺灣新文學史》（臺北：聯經，2011年），頁510。

面的態度。[79]這除了是兩個不同時代的作品之外，或許更隱隱然地區分出流行歌曲這個文體的書寫特性：流行歌曲訴求感動人心，訴求淺白易懂，其中是否適合放入太多的反思，是可以進一步思考的。[80]但無可置疑的，從歌曲裡面可以看出，新寶島康樂隊藉由民間信仰想傳達始終如一的鄉土關懷，信仰也成為其書寫鄉土的一個重要環節。在他們歌曲裡面的「寶島」是讓人深深嚮往的地方，人民在其上安居，在其上落地生根，在其上世代平安。

由「臺灣製」精神引出「寶島」意象，寶島意向包含了諸多鄉土情懷書寫，這樣的創作概念從1992到2021年的第十二張專輯，並未有更突出或更深刻的創意。但反覆書寫這個主題，正可看出新寶島康樂隊的關心所在。若說約翰・藍儂在歌曲裡不停訴求著愛與和平，以〈Imagine〉這首歌曲勾勒了一個無階級世界的話，新寶島康樂隊在臺灣這座「寶島」上，也在做著類似的事。

在新寶島康樂隊的歌曲中，一再勾勒臺灣的樂土形象。在他們歌曲中的臺灣，有時風土美好、人民和樂相處；有時民風淳樸、與世無爭；有時充滿自娛娛人的瀟灑情懷。這樣和美的鄉土，雖不一定真實存在於臺灣的哪個村落，卻一直唱在歌曲當中，是他們以歌曲「想像」的臺灣。以下以兩首歌曲體會新寶島康樂隊歌曲中所呈現的美好「寶島」風土。

79 例如上文提及董事長樂團《眾神護臺灣》專輯中的歌曲，提到臺灣民間信仰的部分，也是帶著溫情和善意的。

80 在流行歌曲的饒舌、嘻哈曲風，因歌詞篇幅較長，也傾向於不重複，因此能進行較長篇的論述。這類曲風中，便多見批判性的歌詞。此在下文提及饒舌歌曲時，會再進一步討論其批判、收編的過程。

〈卡那崗〉（節錄）[81]

〈鄒族收穫歌〉

A1

卡那崗的風雨真慈悲　彷彿阿母的話糖蜜甜

卡那崗的山河真正優美　男男女女快樂過日子

蓬萊仙島的生活真正趣味　阮可比天上的天星

B1

拚死拚活是有什意義　人生可比一齣戲

阮只想日日夜夜在伊身邊　唱著彩色的歌詩

拚死拚活是有什意義　世間冷暖可比一齣戲

阮攀山過海要找這個樂園　如今不願再離開

A2

卡那崗的雞呀　鳥啊　肥又美　溪水彷彿姑娘的髮絲

卡那崗的姑娘真正有美　都讓阮不捨離開伊身邊

蓬萊仙島的生活真正趣味　阮聞著風中的土味

〈原諒之歌〉（節錄）[82]

人生在世界　有甚麼通計較

啊有影你我較煙斗

貓猴變無蚊不通騎牛去北港

換帖的咱心情著放輕鬆

81 〈卡那崗〉，詞、曲：陳昇，1994年。

82 〈原諒之歌〉，詞：陳昇，曲：陳傑漢（陳昇恨情歌樂團的吉他手），2006年。

第一身體健康　第二學問普通
第三憨種稻子給政府磅
麥牽拖麥虛華　人人得第一名
做牛就要拖磨做　做人就要打拼
咱來唱這條原諒之歌

庄腳那邊有山　山腳那條爛路
換帖若無計較　甲阮來作伴
來唱那條情歌　配著口琴的聲
走著那條田埂路　來吃茶
這美麗的世界　有甚麼通計較
啊有影四餐都吃的真豐盛
天頂的火金姑　笑咱這群瘋查埔
沒煩惱兼愛出風頭

　　這兩首歌曲分別收錄在新寶島康樂隊第二張專輯以及第六張專輯中，相隔十二年，但對於寶島的描繪，情調卻是如此接近，可見這始終都是新寶島康樂隊所關心的問題。〈卡那崗〉中看到寶島樂土的描述：卡那崗的雞、鳥、姑娘、風中的土味、風雨、山河、其中生活的男男女女，都是如此的和樂而純美，於是使歌者「攀山過海要找這個樂園／如今不願再離開。」在這個樂園當中，也讓人反思在人間庸庸碌碌，拚死拚活的生活意義何在？這首歌曲以主副歌曲式基模創作，在主歌的部分鋪陳卡那崗的樂土特質，副歌則以張力極高的詮釋方式演唱，使得人生如戲的反思更為突出，主歌寫景副歌寫情，是主副歌曲式慣用的方式。在激越地反思兩個樂句之後，回到對卡那崗的依戀之情，樂句又回到平緩和美的音高。而這首歌曲在前奏及間奏部分都

放了鄒族的〈收穫歌〉，原住民對於收穫的感恩在歌曲中自然流露著。此時也不禁思考著，在他們的生活型態中，對於收穫的感激，如此簡單，是不是人身為人最重要，也最不能磨滅的部分呢？對照〈桃花源記〉裡面描寫的純美民情，二者是極類似的。而且卡那崗這個地方要攀山過嶺才能到達，似乎與〈桃花源記〉「山有小口，彷彿若有光，便舍船，從口入。初極狹，纔通人，復行數十步，豁然開朗」類似，這樣的樂園同樣具備封閉特質。

但卡那崗這個地方是否真如陳昇所描述的這樣？筆者找了一些該地的照片和紀錄，[83]發現在歌曲裡呈現的卡那崗形象，和實際的照片是有些落差的。不過根據該部落格的留言回應，可以看到有些人是因為這首歌曲而知道卡那崗這個地方，進而對它感到興趣。這反映出陳昇歌曲中的故鄉和寶島，或是提到的地名，有時候是實有所指的。這樣的樂園和〈桃花源記〉明顯的虛構不同，將實有所指的地名，以藝術化的處理，讓它在歌曲中成為一種被美化的風土，聽者按圖索驥更顯示了文化消費的一種樣態。諸如此類的例子，如〈車輪埔〉[84]這首歌曲，亦是以一個實有其地的地名，書寫鄉土的情懷。但這不表示新寶島康樂隊裡的鄉土書寫就是寫實的，有時他們也會虛構出一個地名，例如〈美瑤村〉這首歌曲，就是虛構出一個地方，[85]來書寫其鄉

83 花蓮旅人誌：http://www.hl-net.com.tw/blog/index.php?pl=151。查詢時間：2021年2月15日。

84 〈車輪埔〉，詞、曲：陳昇，1996年。

85 取自滾石唱片官方MV的說明文字：http://www.youtube.com/watch?v=eWRuKDy1YpI。查詢時間：2021年2月15日。每個小鎮都有一個傳說中的夢幻女神，一段憧憬的思慕，讓人難以忘懷的身影，於是永藏在一首的美麗歌曲裡、一個人心底柔軟的回憶，甚至，放進似真似假的夢中電影場景裡。「走過無數人生歷程的男人，回想年少時對愛情夢中思慕伊人的無限憧憬，嘴邊還是會泛起一絲絲羞澀的笑，挺像少年般的胸膛，意味深長地惆悵起來……」而以上的大叔內心戲，新寶島化悲憤為力量，在MV中突發奇想，像是在「搬」電影一樣用力，場景來到金山的漁港及小村

土情懷。此外，還有一首歌曲值得注意：收錄於新寶島康樂隊第十一張專輯的歌曲〈水尾郵便車〉[86]，這首歌曲是他們去臺灣東部時看到「行動郵便車」，有感而發創作的。不過，水尾這個地名卻是誤植，因他們所見的「行動郵便車」，實際上屬於花蓮縣玉里鎮，歌曲 MV 亦是在花蓮玉里鎮與瑞穗鄉拍攝。[87]即使是誤植，也可以發現，這首歌書寫的風土是實有其指。所以，新寶島康樂隊不管是將臺灣地名加以藝術化的處理，或是虛構一個村落來創作歌曲，都可以從其中觀察到他們對故鄉的感情以及樂土的勾勒。更積極的意義則是，觀察他們對樂土的勾勒，可以看出他們對臺灣寶島美化過的想像。而這樣的樂土，正是他們「臺灣製」精神實際落實的場域。

　　此外，尚有一點可注意，在新寶島康樂隊第二張專輯時阿 Von 並未加入，但歌曲中已有原住民歌謠（鄒族收穫歌）的混融。這和下文

落，還借到了「金寶山」的後花園，最後大家戲稱不如這次「新寶島」就改成「金寶島」，說不定會因此帶了好運！而原來悲傷的懷念也因這荒謬的巧妙安排讓人忍不住驚嘆，果然是「人生如戲，戲如人生」啊。問昇哥，是否真的有「美瑤村」這個地方？昇哥想起年輕往事意味深長地說，「美瑤村」其實是來自他心中的女神的名字，60年代風靡臺灣的玉女演員——張美瑤女士，這首歌就彷彿是對女神獻上少男心中最高的敬意，最純情的告白呀……

86　〈水尾郵便車〉，詞、曲：陳昇，2016年。

87　《中時電子報》，〈全臺唯一行動郵車玉里追尋懷舊風景〉，2016年08月20日。網址：http://www.chinatimes.com/realtimenews/20160820002626-260402。2021年2月15日查詢。中華郵政公司花蓮郵局局長游仁崑表示，1988年成立玉里汽車行動郵局，巡迴德武、春日、松浦、觀音、東豐、樂合等6個里，以定點停靠的方式提供各項郵政服務。去年第二代行動郵車功成身退，由嶄新的第三代車接棒，當時還舉行交接典禮，邀請民眾共同見證此一承舊啟新的時刻。行動郵局由巴士改裝而成，且郵戳為「玉里一汽」，相當特別，吸引集郵迷的目光而爭相收藏紀念；於2003年配合郵局改制已停用。雖然少了特別的郵戳，但行動郵車已是當地民眾的好夥伴，與鄰里的互動充滿濃濃人情味，不但是花蓮珍貴的文化資產，更吸引許多人「追拍」，捕捉郵局巴士馳騁在田野間特殊又美麗的畫面。歌手陳昇的新寶島康樂隊推出新歌「水尾郵便車」就是以這輛行動郵車為主題，唱出書信傳遞思念的心情，MV也全程在花蓮玉里鎮和瑞穗鄉拍攝。

〈歡聚歌〉的例子相同，都佐證了新寶島康樂隊的多族群關懷是早在原住民歌手加入之前就預設的。而阿 Von 加入之後，則更提升了他們歌曲中原住民元素詞、曲的比例。至於這首歌曲為何加入原住民〈鄒族收穫歌〉，筆者推測可能跟花蓮太魯閣附近的原住民族群有關，不過這有待進一步訪談陳昇的創作背景才能斷定。

在〈原諒之歌〉當中，新寶島康樂隊更是呈現了一個純樸而和美的生活樣態。整首歌所使用的字句充滿鄉土的情味，也使用了大量的俗諺，使歌曲的氛圍流露出俚俗而諧謔的鄉土趣味。可以在一些自嘲的語句當中，體會人與人之間生活的關係，體會關於生活、生命的知足和自足的智慧。在這首歌詞裡面的生活情狀，是很讓人嚮往的，可以看看這群男人的生活是如何被呈寫的：在鄉村旁的一條爛路，和「換帖的」一起唱歌，喝茶，田埂間如畫的風景，一切計較都在其中被消弭了，只要能吃飽、學問普通、身體健康，就是人生當中最大的福氣了。虛華、造作，在這樣的世界是不需要存在的，這樣的世界就彷若樂園一般沒有心機，令人嚮往。除了這樣的純美，歌詞當中當然也透露一些諧謔的特徵，

> 人生在世界　有甚麼通計較
> 啊有影你比我較煙斗
>
> 第三憨種稻子給政府磅
>
> 第三憨寫歌給人抓

對於你比我英俊這件事，恐怕也不是真正在意掛念，只是在嬉鬧中拿來說嘴的一件小事。而對於「寫歌給人抓」這點，大概是歌者自己深有體會的一個現象吧，可見歌者的幽默之處，聽著歌詞也不禁莞爾。

這首歌為主副歌形式，中間並有一段導歌，歌曲旋律優美溫暖，配樂並加了陳昇所擅長的口琴，和歌詞中提到的口琴互相呼應。而副歌中新寶島康樂隊渾厚且不羈的和聲，也呼應他們屢屢在歌詞中書寫的一起唱歌的意象，整首歌的詞、曲和編曲都同樣透露出溫暖的特質。對立被原諒，並在歡聚歌唱中消弭了。

　　這樣的歌曲，藉由語言的特徵和其敘事方式，提供了一個很美麗的寶島可休憩其間。新寶島康樂隊自然有其關心的議題，而如何安身立命永遠是逃不開的問題，他們以歌曲提供了一個指引，對於人與人之間的關係，生活的態度，對土地的態度，對信仰的態度，都做了很踏實的表現。也因為每個人心中都有一個這樣純美的世界，所以在聆聽這些歌曲時，才會產生共鳴吧！

　　關於樂土的勾勒，新寶島康樂隊的確以歌曲構築了一個樂土，這個樂土有其實際的指涉，就是臺灣這座寶島。但其中也有概念式的田園風光，存在於他們對臺灣的想像中。新寶島康樂隊以流行歌曲作為他們創作的文體，在文體中寄寓他們想傳達的意念。而這些意念具象在具體的寶島生活上，並經過藝術化的過程，使這些實際存在的生活化約成為一種模式。這種模式一再出現於他們的歌曲當中，在聆聽過他們的歌曲後，心中總有一幅寶島的風景圖。那幅圖像類似於桃花源，卻又略有不同，帶點鄉土趣味，帶點俚俗和幽默，充滿風土的真實氣息，而有別於許多對臺灣寶島的書寫形態。舉例言之，胡德夫的著名歌曲〈美麗島〉，歌詞由梁景峰改編自陳秀喜的現代詩作，其中勾勒的臺灣樂土形象，其況味就和新寶島康樂隊的臺灣樂土大不相同。〈美麗島〉所書寫的臺灣充滿歷史感，是祖先篳路藍縷開墾出來的，形容了臺灣的另一種風貌。所以，經由新寶島康樂隊所勾勒的寶島風光，可以確認在他們的心目中，寶島是值得安居其上的。也因此，勾勒寶島風土也就一併形塑了其臺灣認同：因為有這樣值得居住

的寶島,所以各種族群的人可以在其上共同認同「臺灣製」的身分,在歌聲中消弭存在的對立。寶島意識正是他們「臺灣製」口號的具體落實。從以上的探討,也可以更明白新寶島康樂隊的臺灣認同的特色。而這樣的特色,正與解嚴之後四大族群的口號一致。不論是藍綠對抗、或是本省外省之爭,都消弭於「臺灣製」的概念之中,其族群認同的模式,顯然是更友善的。

本節結尾引述陳昇在其《ELLE 特別專輯》中,提到〈卡那崗〉這首歌曲的段落。這張專輯是陳昇收錄他在個人專輯及新寶島康樂隊專輯的歌曲,並在歌曲的前奏、間奏、尾奏部分加入口白,口白內容多半和該首歌曲有一些聯繫。而〈卡那崗〉這首歌曲的口白,應該有助於理解他創作時想傳達的種種意念:

> 卡那崗、卡那崗、卡那崗,我喜歡這樣子叫著她,感覺上好像是叫著一個很美麗、很美麗的女孩子的名字。卡那崗是花蓮的一個靠海的小村莊,有一年的冬天,我一個人跑到那去。我不知道我為什麼要去,可能是冥冥之中我跟卡那崗有一個約定。我在那一天的清晨躺在卡那崗的油麻菜田裡仰望著天空,那是我看過最藍最藍的一片天。我常常在想,我們是不是都太著急去尋找一個答案,我們都忘記了我們身邊其實就在不遠處,有很多很多很美的人、事、物,我們應該跟全世界的人說,讓我們停下腳步來,我們躺在草原上,平躺在油麻菜田裡,或者我們就躺在家裡的客廳的地毯上,讓我們暫時停下腳步,讓我們去尋找,讓我們去尋找那原本就是屬於我們的,最美的事物。如果有一天,你經過卡那崗,請記得要放慢你的腳步。如果有一天,你經過卡那崗,請你幫我跟她問好……[88]

88 《ELLE特別專輯》,1996年10月。

第三節　客語流行歌曲中的「鄉」

　　客語為臺灣重要的語言之一，但使用人口比不上國語、臺語，也因此，以客語創作的音樂人會面臨歌詞被接受、理解程度的問題，除了考量接受群眾的多寡之外，客語歌詞如何有效地以翻譯、解釋的方式傳播，亦是他們關心重點所在。在討論客語流行歌曲中的「鄉」，也無從迴避這個問題。使用客語的創作型歌手如何看待這些問題，更進一步，在思考過這些問題後，仍選擇以客語創作，其中帶著什麼樣的族群醒覺意識，這都可以在林生祥身上看到一些答案。林生祥是有意識地以客語創作的創作型歌手，除了語言的選擇之外，從他歷年專輯的音樂風格、樂器配置，也可看出他對「音樂」的想法是一直在改變的，這些改變也貼合他尋覓新音樂類型的階段心境。

　　本節先討論林生祥客語專輯《我庄》中的鄉土書寫，此專輯寫出了他們（林生祥與鍾永豐）的「鄉」——美濃龍肚庄，在現代化的進程之中產生何種改變。專輯除了具體指涉他們居住村莊的人、事、物，更企圖以小喻大，指涉近40年來臺灣農村面臨的命運。這張專輯係屬概念專輯，整張專輯圍繞「我庄」的大小事而作，的確是非常純粹的鄉土書寫。本節再進一步討論林生祥選擇以客語創作，並從傳統客家音樂與世界音樂（尤其是島嶼音樂）中汲取養分，開創一種新音樂類型的過程，及其中具備的文化意義。這些選擇與辯證思維，都在他與鍾永豐的長期合作關係中，更加明確堅定。雖然現在的語言認知傾向於多中心觀點，而無官話與方言之分，但語言畢竟還是因使用者和場合而有普及程度的差別。林生祥思考與辯證的過程，或許可以給予各個以非強勢的母語創作者一些啟發。

一　林生祥《我庄》概念專輯

　　林生祥的《我庄》專輯，具體而微地呈現在現代化的趨勢下，自己生長的農村40年來如何改變。除了整張專輯詞、曲具備完整的創作意圖外，從這張專輯的編曲、演奏，更可看出林生祥對於各種音樂類型的融合與創造，十分有意識地走上當代流行歌曲一條獨特的路。

　　林生祥使用自己改造的六弦月琴，頗有鄭覲文大同樂會改良國樂器的意味，但林生祥的改造，是基於他在使用上的便利性，使一把月琴能同時具備高音部和低音部，並不一定具有國樂改良面臨現代化而欲調和的強烈衝突背景。將月琴改用吉他旋鈕，也是基於傳統月琴在彈奏上音準容易跑掉，而改用穩定性較強的吉他旋鈕。在他決定以六弦月琴為專輯樂器基調後，長期合作的吉他手大竹研也從演奏木吉他改成電吉他，配合 bass 手早川徹和新加入的鼓手吳政君，產生了《我庄》這張專輯獨特的樂器配置。

　　林生祥往年錄製專輯時，都在美濃的菸樓錄，[89]對「噪音」的想法，可置入「聲景」的概念中思考。他們採取同步錄音的方式，往往一有狗吠、人聲干擾，就得從頭錄起。[90]《我庄》專輯錄音場所比較特別，林生祥借了政大的視聽室，但因為租期只有三天半，所以實際專輯錄音於兩天半完成，以流行歌曲專輯錄音而言，是異常迅速的。

　　之所以能如此迅速地錄製專輯，除了樂手間的默契之外，更大的

89　鍾永豐：我們對聲音的想像和別人不太一樣。譬如《菊花夜行軍》錄了很多田野的聲音，我們講究到還去參考田野工作者用什麼器材在錄田野。……我要跟大家分享的是：不要輕易地認為「這個東西就是噪音，就讓它自然出來。」噪音也是聲音的一種，我們可以從音響觀念去思考任何聲音的處理，從錄音技術去處理聲音的關係，進而處理人通過聲音所完成的認識過程。羅悅全主編：《造音翻土：戰後臺灣聲響文化的探索》，頁101。

90　參《我等就來唱山歌》專輯文案。

原因是他的音樂回歸樸實簡單的風格。據林生祥所說，他回歸音樂最單純的律動、節奏，因此在錄音時，指示了樂手聲音的方向和音階之後，便讓樂手即興發揮。[91]於是林生祥的月琴、大竹研的電吉他、早川徹的 bass 和吳政君的鼓（非搖滾樂團常用的爵士鼓，而是民樂的鼓，包括鑼鼓、客家八音唐鼓、鈸、木魚、箱鼓〔Kahone〕、非洲鼓等），再加上胡琴、錄音師 Wolfgang Obrecht 演奏的手風琴、口風琴、打擊樂的演出，整體樂器數量與錄音音軌十分精簡。[92]而這樣的錄音與編曲方式，也讓《我庄》專輯聽起來有種「豪華落盡見真淳」的乾淨寫意，因為音樂結構相對簡單，所能開展的音樂空間性也就更大，這樣的音樂結構，正能寬廣地包容美濃客家村莊40年來的變遷。

我庄，儼然一幅客家的風情畫，從許多切入面具體呈現林生祥對「鄉」的看法。此處鄉的概念，包括「故鄉」與「鄉土」。對現代化造成村落的種種變遷，林生祥不免有所感慨：如唸書越唸越高，卻離家鄉越來越遠的知識份子、現代化的便利商店取代傳統雜貨店，專輯中也關懷新移民處境、關懷人與自然土地的關係、關懷政治、生命輪迴等議題，意蘊豐富深沉。也許會先入為主認定，書寫受現代化影響的村莊，無非就是讚頌現代化的便利性，或是批判現代化而緬懷舊時代這兩種觀點，但這張專輯卻能超越這兩種觀點，開出根源於土地的音樂花朵。

當代流行歌曲看待現代化議題，可能有不同的態度，如上文提及阿牛〈城市藍天〉、〈唱給故鄉聽〉，對故鄉的態度是懷念的，但也明

91 2013年7月20日馬世芳音樂廣播節目音樂五四三訪談林生祥時所言。網址：https://www.youtube.com/watch?v=_QmdPtYxL3w，2021年7月4日查詢。

92 林生祥專輯中的嗩吶運用亦是十分重要的，嗩吶更有客家八音之傳統。嗩吶手郭進財、黃博裕在歷年專輯、演唱會中有許多突出的表現，尤其在《菊花夜行軍》、《圍庄》專輯中，都能見到嗩吶吹奏之樂段。然而在《我庄》這張專輯，因林生祥將樂器編制得極為精簡，因而沒有嗩吶之表現。

白故鄉無可回歸；如張震嶽〈小女孩別哭〉（於下文再述）、蘇打綠的〈城市〉，對現代化過度開發有所批判，但其中或許也蘊含與城市的和解；羅大佑的〈鹿港小鎮〉很明白地批判現代化；又如張懸〈城市〉，陳昇《是的，我在臺北》專輯，則不那麼明白地批判現代化，反而接受了現代化的城市，了解自己和許多人一樣，安身立命於這座城市，接受並發現他的美好之處。可見當代流行歌曲處理現代化議題時，亦有種種態度，符合本論文提出的多元、流動的後現代認同模式。

《我庄》專輯中亦有所批判、有所取捨，但也以更超然的心，接受美濃村莊的現狀。林生祥關懷故鄉，以歌曲探討故鄉的種種議題，已非新鮮事。更可進一步說，從他最開始選擇以客語創作歌曲時，他的每一張專輯幾乎都以不同的方式述說「故鄉」美濃的種種人情世故。他的創作從不脫離這種鄉土關懷，在《我庄》專輯同名歌曲〈我庄〉[93]中，便企圖呈現村莊因現代化造成的種種改變。MV 更進一步將整張專輯探討的許多主題，巧妙融合在文字與影像中。MV 影像以今昔對比的手法，更直接、深刻看出現代化的趨勢在這座美濃村莊的實際影響支配，呈現一種不連貫性。[94]搭配歌曲聽來，卻有不勝唏噓之感。

> 東有果樹滿山園　　西至岰崗眠祖先
> 北接山高送涼風　　南連長圳蔭良田
> 春有大戲唱上天　　熱天番樣拚牛眼
> 秋風仙仙河壩茫　　割禾種菸又一年

93 〈我庄〉，作曲：林生祥，作詞：鍾永豐，2013年。

94 「不連貫性（discontinuity），在後現代風格中，用以打破連續敘述和觀眾認同的一種策略，藉以違逆觀看者的預期。不連貫性包括跳接、改變事件發生的先後順序，或反身性思考。」瑪莉塔・史特肯、莎莉・卡萊特：《觀看的實踐：給所有影像世代的視覺文化導論》，頁399。

歌曲中以東西北南為序的寫法，筆者本以為是採於吳歌西曲（民歌中常有東南西北、春夏秋冬為序的語句）。後來聽林生祥轉述，[95]作詞者鍾永豐是參考了「界碑」與「地契」的寫法。[96]以往村莊的界碑或是地契，常以自然物為標記，如山川、樹木、巨石等，這樣的標記方式格外樸拙，並能與自然共存。在〈我庄〉歌詞中，我庄的界線也是以果樹、岇崗、高山、長圳為界，刻意地仿古，醞釀我庄獨特的時空縱深。而「我庄」也確有其地，是具體指涉作詞者鍾永豐的故鄉：美濃龍肚庄。

　　這樣仿古的標記方式，彷彿展開了一種截然不同的世界觀。現代化引進純化的時間概念（以銫原子基態的兩個超精細能階間躍遷對應輻射的9,192,631,770個週期的持續時間為秒）與空間概念（經、緯度）後，所認知理解的時間與空間，便有極明確的規範與定義。現代化的時鐘與地圖，也有極明確的刻度。但〈我庄〉這首歌，卻刻意使用自然與文化的意義來分界（非純化知識的概念）。不禁反思，在追求精確、客觀的同時，純化的知識體系是否過濾掉與自己息息相關的生活情韻。的確，與生活確實相關的，並不是銫原子週期定義的時、分、秒，不是在現實中看不見、摸不到的經、緯線，而該是二十四節氣的自然循環變化、是能實際能觸摸的果樹、岇崗、高山、長圳。因此，在這首歌曲裡面，東西北南的分界以自然物為界，春夏秋冬的代

95 在馬世芳音樂五四三節目中，林生祥對此有口頭說明。網址：https://www.youtube.com/watch?v=_QmdPtYxL3w，2021年7月4日查詢。

96 曾芷筠：〈腳踩著地，丈量農村原鄉與都市生活的距離——與林生祥、鍾永豐談《我庄》〉，網址：http://kaohsiungactivism.com/Mag-Articles/765，2021年7月4日查詢。此文提到：〈我庄〉來自鍾永豐這幾年在臺南、嘉義工作時偶然看見的地契，在「地政事務所裡幾號幾號地」出現前，古早的描述方式以方位、地形起伏、自然物種標記，保留了非常生態式的描寫。「在以前的農村，人和生產關係都是在非常生態性的脈絡裡，那樣的語言現在被很多政治社會科學式的語言替代，原本的語言系統有更強的文學性、音樂性、社會性，不那麼乾燥。」

序，則是以大戲、番檨（芒果）、秋風、割禾種菝等風俗、物產來表
徵。於是濃厚的我庄風土氣息，便從世界觀的置換中產生，捨棄純化
知識體系而回歸風土，所看見的「鄉」，便展現出截然不同的面貌，
在那個世界，具備更強烈的生態脈絡，具備更強烈的文學性、音樂性
及社會性。

關於新的時間與空間認知模式，在吉見俊哉的研究中亦可發現：

> 文化史學家喀恩（Stephen Kern）指出，從1880年到第一次世
> 界大戰結束（1918）期間的各種新式資訊及運輸技術，包括電
> 話、無線電、X 光、電影、自行車、飛機等，劇烈改變了歐美
> 的文化，並創造了人們對時間與空間的全新認知模式。[97]

這樣的認知模式，反映在普魯斯特與喬艾斯的小說中，呈現人們生活
時間「非線性」的可能。時間相對性的問題亦在精神科學、哲學家間
不停討論，電燈普及更使晝夜對立模糊，電影的慢動作、重播畫面，
更讓傳統時間的均質性（homogeneity）和不可逆性（irreversibility）
變成了疑問句。傳統空間觀則是因為鐵路、飛機、汽車、電信、無線
電大幅縮短空間距離，好像把地球變小，但另一方面也將多樣性和分
裂性包容到空間中，此概念更影響許多20世紀的新興藝術。[98]在此脈
絡下理解林生祥歌曲中的仿古，實是一種對抗現代化之姿態。

相較於歌詞一派天然，MV 則置入一些批判性的畫面，像是被便
利商店置換的傳統雜貨店，被怪手開墾的傳統菜園，成排機車與林立
的現代招牌等等。這些畫面與純樸的家禽、家畜、菜園、三合院並置
對比，便有怵目驚心之感。然而這些概念，在上文提到阿牛歌曲〈村

97 吉見俊哉：《媒介文化論──給媒介學習者的15講》，頁23-24。
98 同上註，頁24。

子最近怎麼不一樣〉便出現過了。可見即使書寫的語言不同（客語與國語），書寫的對象不同（美濃的村落與馬來西亞的村落），但面臨的現代化問題與處境卻都是類似的。而如上文所說，MV 中呼應了整張專輯的數個主題。在間奏部分，則以文字明白寫出這張專輯其他歌曲的概念：

在我庄　遠望優美的田園　人氣最高的是便利商店
讀書　越讀越高　是與故鄉無盡的疏離
老式菜園生養的人口　是渡海而來的新移民
仙人所在的庄頭　唯留真實與現實

這些文字，在整張專輯當中，皆有相應的歌曲與之配對，如〈seven-eleven〉、〈讀書〉、〈秀貞介菜園〉、〈仙人遊庄〉這些歌曲，下文將再詳述。此處在〈我庄〉的 MV 先行置入這些概念，亦是專輯概念整體呈現的一環。簡單來說，概念專輯是以一張專輯的諸多歌曲有機地互

相關聯，整全呈現專輯所欲傳達的概念。〈我庄〉專輯，便是欲以專輯歌曲呈現「我庄」四十年來的種種變遷，這些歌曲都與這個專輯「總概念」相關。

　　〈我庄〉這首歌曲位居專輯第一首歌曲，同時具備序曲與統領專輯其他歌曲的作用。以序曲而言，〈我庄〉以東西北南和春夏秋冬的風土開啟「我庄」具體的時空向度；以統領專輯歌曲而言，在 MV 中置入其他專輯中歌曲的主題與線索，便是一個例子。當然，也必須考量這麼處理的用意何在？筆者認為，這與專輯歌曲的能見度有關。〈我庄〉是專輯的同名歌曲，一般同名歌曲都會是主打歌曲，且拍成 MV 於影音媒體傳播的機率較大。所以對無法完整聆聽整張專輯的一般聽眾而言，直接在主打歌置入整張專輯多數歌曲的概念，毋寧是較有效率的作法。這些聽眾即使只看到專輯主打歌的 MV，只聽了這首歌曲，也能概略了解整張專輯可能包含怎樣的議題。因此，即便〈我庄〉這首歌曲歌詞本身蘊含的主題、概念並沒有那麼多，在 MV 還是藉由文字先行預告，使聽眾能有基本的理解。

　　〈我庄〉副歌以民謠「思想起」的句式唱起，除了召喚民謠的印象（與本曲亦十分相稱），亦連結不同的時空記憶。現代化的我庄雖亦保留了某程度的鄉村風景，但有許多是只留存於記憶或印象當中的景象（便是上文討論到「心象的故鄉」）。在回憶當中的我庄，自是圓滿的，「起手硬事（苦硬的工作），收工放懶，滾滾杳杳（圓滾厚實），像一塊新丁粄。」圓滿的生活便是具體輪替的勞動與休息，頗有「日出而作，日入而息，帝力何有於我？」的悠然況味。這樣的生活，如一塊新丁粄，新丁粄在專輯歌詞註解意思是「用糯米做成的糕餅，形圓滾，用料厚實，用以祭祀新落成的風水與祖堂，以求子孫綿衍。」[99]圓滿的我庄便似新丁粄，子孫綿延而生生不息。

99 參《我庄》專輯歌詞頁。

　　〈我庄〉這首歌曲有如《我庄》這張概念專輯的序曲，劃出了我
庄的時空向度，但我庄裡具體的風情、風俗為何？在現代化無可抵擋
的趨勢中，四十多年來我庄又是如何取得平衡？我想，這正是林生祥
念茲在茲的問題。因此，他才會不懈地以歌曲記錄家鄉的社運抗爭、
家鄉的風土民情。專輯接下來展開第二主題：對知識份子的批判。在
這張專輯以〈課本〉[100]、〈讀書〉[101]這兩首歌曲為一組的概念，一方
面批判讀書行為與家鄉自然產生的空間、心理疏離，一方面也批判學
校制度當中以高分為榮譽的唯一標準：

　　阿公掌牛牯　看毋到　　阿嬤蓄大豬　看毋到
　　阿姆無日夜　看毋到　　阿爸苦吞肚　看毋到
　　清明旱魚塘　看毋到　　籲陣桍果樹　看毋到
　　圳溝摸螺貝　看毋到　　伯公滿年福　看毋到
　　課本　看毋到　我庄　看毋到

　　國王爺上轎　看毋到　　十年一大醮　看毋到
　　童乩劈背囊　看毋到　　後生搶神轎　看毋到
　　楊德盛鋸弦　看毋到　　山歌鬧連連　看毋到
　　鍾寅生吹笛　看毋到　　八音大團圓　看毋到
　　我庄　看毋到　課本　看毋到

　　拆做好壞班　監汝等讀　　感情攄散散　監汝等讀
　　攀擎先生麥　監汝等讀　　講客狗牌罰　監汝等讀
　　讀識手指公　監汝等讀　　落第腦生膿　監汝等讀

100　〈課本〉，作曲：林生祥，作詞：鍾永豐，2013年。
101　〈讀書〉，作曲：林生祥，作詞：鍾永豐，2013年。

讀得落介泅過河　監汝等讀　考毋過介遷著火　監汝等讀
課本　監汝等讀　我庄　監汝等讀

〈課本〉這首歌曲，整曲以唱答的方式構成，節奏為6/8拍子，林生祥說其受到非洲音樂與歌手陳達的影響。就陳達的影響而言，可以回想到專輯第一首歌曲〈我庄〉的副歌提到的「思想起」，而林生祥也表示，這樣的聯繫是刻意安排的，[102]使這兩首歌曲在某些音階和概念上相聯繫，這也是概念專輯歌曲有機聯繫的展現。〈課本〉這首歌曲批判的是，從課本裡學習許多知識的同時，也喪失許多生活體驗與生命情境。因此，這首歌唱出許多經歷，都是課本裡「看毋到」的。的確，課本裡看不到「我庄」中能真實觸摸的牛、豬，看不到孩童一起攀爬的大樹、看不到祭儀、民樂等。除此之外，能夠想像，客家文化風情在臺灣的教科書中所占比例的多寡，在課本中的確讀不到因語言權力結構造成的隱蔽知識。但更深一層的喟嘆，是這些風俗民情，竟也在我庄裡逐漸消失凋零，不僅在課本中「看毋到」，在我庄中也漸漸「看毋到」。林生祥面對這樣一個風俗文化消逝的年代，便以歌曲的形式將之記載下來，化為鄉愁。也許，對美濃村莊的居民而言，這些歌曲比起制式化的課本，能承載更多共同記憶，並在其中找到集體認同形塑的一種型態。

102 曾芷筠：〈腳踩著地，丈量農村原鄉與都市生活的距離——與林生祥、鍾永豐談《我庄》〉，網址：http://kaohsiungactivism.com/Mag-Articles/765，2021年7月13日查詢。本文提到林生祥的解釋：「我們做音樂時都有考慮歌曲間的相互呼應，像〈我庄〉歌詞裡有一句『思想起』，第二首歌就用了〈思想起〉的旋律。」如此雜揉的編排也出現在〈課本〉以6/8拍西非節奏配恆春民謠音階、〈秀貞介菜園〉的客家山歌音階混種黑人藍調節奏，「我因為喜歡Ali Farka Toure，他很像農夫，不喜歡演出，但他的演奏非常不可思議；電吉他聽起來就像非洲傳統音樂，有自己的風格。我受到他的影響，所以音樂裡一定有臺灣本土元素，不管怎麼抓一定會顧到傳統元素，一張專輯在揉合不同風格的時候，特性還是會聚焦。」

　　〈課本〉一曲最末亦批判了教育制度，以學力分好壞班、講客語要掛狗牌（批判國語中心的觀點）、考試成績高便能得到讚賞等制式價值觀。然而，書越讀越高，卻也離家鄉越來越遠，這便是下一首歌曲〈讀書〉所要呈現的概念：

　　　　緊讀緊高　　緊讀緊高
　　　　高過鳥欽放介紙鷂仔　　高過剷狗坑介大鷂婆
　　　　緊讀緊遠　　緊讀緊遠
　　　　遠過牛埔庄介河洛風遠　　過龜仔山介大雷公
　　　　緊讀緊少　　緊讀緊少
　　　　少過上竹園介白鶴仔　　少過雞婆寮介斑鳩仔

鍾永豐仍多以自然物為喻，描繪讀書與家鄉產生的疏離。書越讀越高、越遠、越少，一層一層推進。知識的積累已超越生活所需認知的範疇，農村人口越讀越少，便連帶造成讀書機會也變少。歌曲中運用自然物與家鄉地名，便形同一種召喚，召喚著逐漸遠離家鄉的遊子（同時也召喚林生祥與鍾永豐這些返鄉青年）。而這兩首一組的歌曲，不正像吳晟的〈我不和你談論〉這首詩？的確，書本能給予無窮盡的知識，但在建構知識體系的同時，亦須對自己的根源有深刻的認同。我想，這正是林生祥在歌曲裡一再重複的主調。所以，在他之前的歌曲〈種樹〉[103]或〈大地書房〉，[104]便都已經提過這些概念與召喚。只是在這張專輯中，再反覆一次。

　　除了對教育體制的批判外，《我庄》專輯中，亦對現代化的7-11便利商店有所省思：

103　〈種樹〉，作曲：林生祥，作詞：鍾永豐，2006年。
104　〈大地書房〉，作曲：林生祥，作詞：鍾永豐，2010年。

鍾永豐說，你可以想像農村裡，祖父母被孫子強拉到7-11裡，
店員高傲地說著國語，阿公阿嬤則用非常彆腳勉強的國語跟店
員解釋要買什麼，看到著個景象，心裡很難不扭捏：「但畢竟臺
灣對便利商店還沒有大規模的運動和反省，歌詞沒有批判的意
思，只是改變認識上的基礎，不再把7-11視為理所當然。」[105]

鍾永豐從具體的常民生活觀察，竟也從7-11看出了語言權力的問題。
在江文瑜的探討中，特別提到語言政策之問題：

在1987年解嚴前，由於「國語政策」的雷厲風行與1975年廣電
法對國語以外的本土語言播出次數的限制與壓抑，使得國語和
其他本土語言逐漸形成語言功能分化的區隔……最後一個階段
涉及兩個層次的語言功能流動，一為年輕一代在公領域使用的
國語侵入家庭的私領域，取代原來之低階的各族母語。[106]

歌詞中提到「孫子挷阿嫲學國語」，或是其他表現7-11進入「我庄」
導致村民生活型態種種改變，表現了這種語言權力現象。國語在臺灣
帶著比較高的語言位階，在公領域時也具有強制性，但在方言家庭中
私領域往往還是使用母語，隨著孫子帶著阿嬤學國語，私領域的方言
也就因之被取代了。就像上文曾討論的，馬來西亞歌手阿牛〈村子最
近怎麼不一樣〉這首歌曲中，提到村子種種改變，連帶影響村民生活
習慣的不同。現代化的影響支配並非只作用在特定村落，而是全面性

105 曾芷筠：〈腳踩著地，丈量農村原鄉與都市生活的距離——與林生祥、鍾永豐談《我
庄》〉，網址：http://kaohsiungactivism.com/Mag-Articles/765，2021年7月13日查詢。

106 江文瑜：〈從「抓狂」到「笑魁」——流行歌曲的語言選擇之語言社會學分析〉，
《中外文學》25.2（1996年），頁60-81。

地廣泛影響。所以7-11進入美濃村莊後，「那 Seven-Eleven 恁久／栽佇我等庄頭轉角／斷暗過後金光程眼／像彩色介菇仔花里畢剝／那 Seven-Eleven 後背／我等這庄厭厭眠睡／像大樹筒攏下來／恬恬有試慢慢鶩試。」因現代化生活燈火通明，模糊了晝夜的時間，原本應該靜謐眠睡的我庄夜晚，也開始點亮了不眠的燈。而「連鎖」、「統一」的生活情狀，也讓「鄉」的在地性、獨特性因此削弱了些。便利商店收拾、統一傳統雜貨店，更進一步規範當代人的生活型態與選擇性，這是經歷過的人都有感覺的。日本導演黑澤明曾拍攝一部電影《黑澤明的夢》，在電影的最後，是遊客來到水車村，與水車村中老人的對話。在水車村中，沒有電力、機械存在，而是以傳統的方式生活。老人提到夜晚本就是黑的，為何要讓它像白晝一樣明亮？這個村落便像《莊子》中提到「有機事者必有機心」，而過著傳統型態的生活。讓人反思，在生活型態越來越便利的當代，「連鎖」、「統一」的確降低了生活不便之處，也降低初到一個陌生之地的適應門檻，但是否也少了某些特定的在地生活情味？

　　回到語言的問題，除了鍾永豐上文曾提到，看到講著國語的店員與國語不甚流暢的祖父母對談的扭捏之處外，林生祥在訪談中亦曾經提到，在美濃的7-11剛開幕時，他的母親怎樣都記不起7-11的唸法，直到林生祥以客語的諧音來幫助母親記憶之後，他母親才有辦法記得這個英語的店名。這樣的情狀，程度雖比不上日治時期原住民「雙重失語」[107]的情形。但從語言的代溝，亦可看見現代化產生的反效果。代溝不只因為年齡而產生，還發生在語言的能力上，全球化造成的語言歸併，亦揀選了適合在新時代生存的階層，1996年教育部開始實施

107 在日治時期，原住民得學習日語，而後國民政府來臺，老一輩的原住民只會族語與日語，便與使用國語的子孫產生溝通上的困難。這樣的例子，在原住民歌手陸森寶的身上便發生過，下文將再詳述。

的鄉土教學，因時數少而無法發揮母語教學之功能，國語入侵客語與
原住民語為母語的狀況將會更明顯。[108]在上文曾提及馬來西亞歌手阿
牛的歌曲中，亦有反映此問題的作品〈踩著三輪車賣菜的老伯〉：[109]

> 他從小巷裡頭轉出來　每天踩著三輪腳踏車去賣青菜
> 十七歲踩到現在　日子怎麼不見苦盡甘來
> 街上添滿英文字母的招牌　他怎麼看也看不明白
> 就像年輕人難以理解的心態　這個社會怎麼越來越奇怪

阿牛歌曲中描述一個踩著三輪腳踏車賣菜的老伯，無法跟上時代潮
流，無法看懂英文的招牌。雖然無奈，但卻只能依照自己會的生活型
態，不斷往前踩，「就這樣踩掉了一個世代」、「踩向未知的未來」。這
樣的例子是雙言的另一範例，及強調英語的語言地位之重要性的文化
殖民。[110]亦即，英語的地位高於國語，國語又再高於方言。現代化的
浪潮篩掉了一些無法適應的人，篩掉了一些母語的記憶，7-11在林生
祥歌曲的描寫中，甚至進一步成為了新的政府與故鄉。這樣的故事，
發生在「我庄」，也發生在無數面臨現代化的村落。討論著蘭嶼、綠
島是否應該開設7-11時，不也猶豫、掙扎著全球化、在地性這些類似
的問題？[111]

108 江文瑜：〈從「抓狂」到「笑魁」——流行歌曲的語言選擇之語言社會學分析〉，
　　《中外文學》25.2（1996年），頁62-63。
109 〈踩著三輪車賣菜的老伯〉，作詞：陳慶祥，作曲：陳慶祥，1998年。
110 江文瑜：〈從「抓狂」到「笑魁」——流行歌曲的語言選擇之語言社會學分析〉，
　　《中外文學》25.2（1996年），頁63。
111 文化政策除了現代化與在地性的衝突、調和之外，尚有代言的問題。綠島是否該
　　開設7-11這個議題當時候受到關注，一部分的爭議也是來自「誰」才有權力決定這
　　件事。

　　〈草〉[112]這首歌曲，則反映了生態的議題。林生祥長期關注生態問題，對土地的永續經營議題亦常發言表態。例如，在2016年5月20日總統就職典禮時，演唱了反核歌曲表達對核電的看法。此外，專輯《圍庄》也是討論石化工業對環境的影響。由此可見，林生祥對生態問題自有關注。〈草〉這首歌曲，則是對除草劑的批判。對耕作的農人而言，雜草是令人痛恨的，因草搶走作物的養分、割草又須耗費人力。因此，藥廠研發除草劑「總斷根」以對付雜草。然而，除草劑卻對生態平衡造成莫大威脅。對林生祥而言，農村如何走向更好的未來，是其關懷所在。從交工樂隊時期，林生祥便從社運歌曲起家，關懷美濃反水庫行動。《我等就來唱山歌》整張專輯，幾乎以反水庫的抗議行動為其專輯主軸。而後《種樹》、《野生》專輯，更直接關懷「有機」、「自然」的農業生活。對林生祥而言，「鄉」的書寫，必然包含農村的生活現狀及未來走向，藥廠研發「總斷根」除草劑，雖然能有效除草，卻將生態破壞殆盡。因此，〈草〉這首歌曲，主題雖不算新鮮，因環保議題已行之有年，但因為他是發生在農村的具體事件，聽來便讓人感覺特別實在。林生祥對有機耕作的想法，更出現在下文將介紹的歌曲〈秀貞的菜園〉中。值得一提的是，這首〈草〉的唱法，林生祥於訪談中說到是參考了臺語歌曲〈倒退嚕〉的唱法，但其實並不只在這首歌曲中如此，〈我庄〉或〈仙人遊庄〉這些歌曲，都可以聽到類似的唱腔。這是流行歌曲文體論中「口語文化」的展現。

　　〈仙人遊庄〉[113]這首歌曲，則以瘋癲者為描寫對象。在這張專輯的文案中，鍾永豐提到：

　　　　仙人或是與生俱來，或是後天所致。於我庄現代化過程，只有

112　〈草〉，作曲：林生祥，作詞：鍾永豐，2013年。

113　〈仙人遊庄〉，作曲：林生祥，作詞：鍾永豐，2013年。

他們得免承擔家族義務，自外於社會進程……他們生存於我庄的異次元世界，我庄從不以瘋癲名之。我庄以「仙人」稱之，戲謔地傳達了本庄子民對其超越性質的崇羨。他們下凡，常巧妙點出我庄的失能與失趣。他們之忠於自我，遠非俗庸我等所能企及。若我們敞開心靈，或能領會他們有如神話人物般的執意、隨興與超脫；若我們對另類世界的想像與渴望尚未隕沒，終會明瞭：他們有我們永遠到不了的孤獨與自由。

歌曲聚焦於瘋癲者的描寫，主題本就特殊。而把瘋癲者視為仙人，去想像他們自外於社會價值規範的觀點，更兼具戲謔與寬容的視角。在鍾永豐的筆下，這些仙人便有如得道者、或是如名士般瀟灑與自在。除此之外，鍾永豐點出「對另類世界的想像與渴望」，一方面可能指涉卸除規範或制度的世界，一方面也是對「未除魅」世界的嚮往。的確，正常人也許難想像，瘋癲者眼中的世界是何樣貌，但在現代化的進程中，人難免感到異化或疏離。在瘋癲者的世界觀中，卻可能自外於此，反而有種名士以天地為廬的自在寫意：

> 無米煮　煮泥沙　無床睡　睡天下　癲牯祥癲牯祥爆眼打赤腳
> 無茶飲　鄰家奉　無飯食　打飯仔　爺哀無閒伯公惜

如歌詞所言，「仙人」在我庄中的生活，的確有種寫意自在，但其實這也不過是經過文學之筆的美化。仙人生活辛苦或不堪的一面，想必仍是存在。然而，鍾永豐所言：「他們有我們永遠到不了的孤獨與自由」，實是的論。這句話需在「我庄」的時代脈絡中理解，在本張專輯文案中，鍾永豐略述了1950年代臺灣第二波現代化對我庄的衝擊與影響：

訓導孩童棄離原初。政府與農會在我庄子民腦裡進行農地重劃，變更童年、時間與天體；我庄農民與自然的關係從此化友為敵。現代化意識從遠方，由上而下，意外與我庄耕讀祖訓接合，更加劇後世子孫漂移。

現代化進程變更了我庄村民的思維模式，變更「童年、時間與天體」，這在前文所引歌曲中多少都有提到，牽涉到純化知識系統與消逝的民俗這些問題。而離鄉前往城市者，不外乎奮發向上成為精英，或是好勇鬥狠成為幫派。據鍾永豐的觀察，後者（我庄兄弟）於80年代回鄉，剛好接上老去的掌權士紳的位置，接管了公權機構，而得到政績與民意的支持。然而，我庄兄弟思維仍有其偏限性，這也直接影響我庄的公共事務或地方生存的方向。對此，鍾永豐似乎略有微詞，甚至認為，連街角的便利商店都能輕易取代他們政治上的作用，但對於我庄如何走向更好的未來，他並未特別提點什麼方向，只是點出，在政治力之外，還有些可能存在的美好人情，如下文將提到「秀貞的菜園」，回歸人與土地的親密關係。不過，正因為「我庄」自50年代起便受到現代化的影響，離鄉者不論是菁英或是兄弟，皆難以自外，唯有仙人似是我庄恆常且不變的風景。也正源於這種超脫自在，使鍾永豐將視角放在仙人身上，好奇地思考他們所見、所感的世界，究竟是何樣貌？不論是孤獨、是自由、是貧困、是超脫，這都是我輩所難以企及的想像與渴望。在現代化的醫療體系中，對精神疾患者的處理也許是以隔離、醫療的方式，但我庄中的仙人，卻是與村民共存，也許瘋癲無狀，但也是日常生活的一環。的確，哪個社會沒有精神病患？端看社會如何與他相處罷了。[114]

114 曾芷筠：〈腳踩著地，丈量農村原鄉與都市生活的距離——與林生祥、鍾永豐談《我庄》〉，網址：http://kaohsiungactivism.com/Mag-Articles/765，2021年7月13日查

　　這首歌曲描寫的「仙人」，亦是實有其人。在林生祥與馬世芳的
對談中，林生祥提到歌曲中描寫的阿發伯，在社區中擔任掃地、放鞭
炮等工作，並舉出數樣具體的事例（如歌詞中提到的「演講」）。由此
可見，在林生祥的歌曲當中，有一部分是極寫實的。這樣的寫法，對
同庄的人而言，可能會引起共鳴，但對多數不知情的聽眾來說，如非
理解他們的創作，便會感到一頭霧水。不過，這也是林生祥「鄉」的
書寫具特色的地方，他書寫具體的「我庄」，也具體而微隱喻更多相
同處境的村莊，因此，他的「鄉」便同時具備「故鄉」與「鄉村」的
雙重涵義。這樣的創作風格，在這張專輯中並非獨有，下文提到的
〈秀貞的菜園〉[115]亦是一例，故事來自林秀貞的真人真事。

　　我庄中的菜園，相對於無可抵擋的現代化、政治力的介入，反而
成為一塊樂土。菜園只要能養活人，不論是本省人、外省人、客家
人、新移民都無所謂。當然，當權者如何改變，也無所謂。

> 夥房裡　屋跡地　持分雜　割毋利
> 阿乾伯　阿禎叔　整理理菜種地
> 地淨淨　菜靚靚　庄肚裡　好名聲
> 政府錢　毋可靠　阿秀貞來邀和
> 上庄阿玲介產後憂鬱症　下背阿明介失業躁鬱症

詢。本文提到：臺灣過去的很多農村面對這種精神邏輯不同的朋友，會把他們當
成野生，按照節氣、生產勞動和生活儀式，他們偶爾也會加入村落的生產跟祭祀
活動。例如家裡出殯時仙人喜歡放鞭炮、敲鑼打鼓，跟長輩們一起挖墳墓，有一
種參與正常社會生活的方式。一般人和仙人之間有一些交會，一般人尊重他們，
而非把他們圈禁在某個地方確定不會干擾別人。前現代農村處理人際關係是非常
文明的，這裡面才有真正的自由。在農村裡，仙人每天都會日常生活，成為農村
裡自由的象徵、孩子對超俗的渴望，這種渴望又來自於農村用包容的方式，既集
體又個別地對待這些他們。

115　〈秀貞的菜園〉，作曲：林生祥，作詞：鍾永豐，2013年。

> 越南阿珠珠介蘊子　　麼該佇學校適應不良
> 做佢等來這裡搞泥湊陣　來種　來搞　秀貞介菜園
> 阿乾伯母介吊菜仔種　　阿禎彌媄介長豆仔種
> 印尼阿莉介辣椒仔　　還有無食睡毋落介黃薑
> 做佢等來這裡落土傳種　來種　來搞　秀貞介菜園

歌曲中透露對政治的懷疑，相對之下，秀貞在社區發起的種菜，便顯得親切可喜。秀貞的菜園並無意識形態，並不區分國籍、派系，比起政治的對立，顯得更寬容些。以土地為聯繫人的臍帶，人們在菜園具體手植、手栽，落土傳種，而一些憂鬱、躁鬱、乃至在學校適應不良的人，在秀貞的菜園中皆能安身立命。菜園，除了是林生祥客家風俗畫的一景，更是具現了人與土地最初、最親的關係，在這樣自然的連結中，沒有太多階級與鬥爭，包容被社會排除的人，包容新移民。因此這首歌曲最末唱到：

> 不論經濟好壞　當權介輪賴派
> 只要那菜園還青旺　加上這兜天兵天將
> 菜瓜仔蕃薯葉樂拔仔脈仔高麗菜
> 定著食毋歇又送毋利　來種　來搞　秀貞介菜園

歌詞回歸人與土地最單純的關係，彷彿上文提到新寶島康樂隊的〈祈願〉「番薯落土不怕爛，只求枝葉代代傳」，以植物的生長比喻生命繁衍的生生不息，而人的生活所需，也簡化為單純的飲食罷了。老子「為腹不為目」的思想底蘊，正是這首歌傳達的情韻，有如陶淵明的田園詩，在植栽中感受內心的平靜豐足。

　　除了在人與土地關係帶入「新移民」的主題外，林生祥對此主題

早有關注，在《菊花夜行軍》這張專輯中，林生祥創作了〈日久他鄉是故鄉〉[116]這首歌曲，並請越南籍黎氏玉印演唱此曲：

> 天皇皇，地皇皇，無邊無際太平洋
> 左思想，右思量，希望在何方
> 天茫茫，地茫茫，無親無故靠臺郎
> 月光光，心慌慌，故鄉在遠方
> 朋友班，識字班，走出角落不孤單
> 識字班，姐妹班，識字相聯伴
>
> 姐妹班，合作班，互信互愛相救難
> 合作班，連四方，日久他鄉是故鄉
> 姐妹班，合作班，互信互愛相救難
> 合作班，連四方，日久他鄉是故鄉

這首歌曲為美濃「外籍新娘識字班」之歌，除了反映臺灣現在的人口結構現象外，更以自發性的「識字班」為新移民之認同歸屬，使「鄉」的意義產生更開闊的可能性。可見，在「我庄」中，故鄉的意義也許並非僅因血緣、族群的聯繫而產生，更可能因為共同居住在同一個地方，而形構「日久他鄉是故鄉」的涵義，這與第五章新寶島康樂隊欲以「音樂」的歡聚比擬「族群」的歡聚，產生的「臺灣製」精神，意念相通，並形成特殊且流動的認同型態。所謂「落地為兄弟，何必骨肉親？」回歸到田園生活後，經由土地所獲得的連結與羈絆，有時更濃於族裔的認同。而這裡也可以看出，在傳統的客家庄中，因新移民人口加入，使族群結構不同，臺灣的族群認同現狀，也遠非

116 〈日久他鄉是故鄉〉，詞：鍾永豐、夏曉鵑，曲：林生祥，2001年。

1990年代「四大族群」可以概括，而呈現更多元的樣態。

　　整張《我庄》概念專輯，結束在〈化胎〉[117]這首歌曲。這首歌曲據鍾永豐所說，歌詞靈感來自巴勒斯坦詩人 Mahmoud Darwish 的詩作〈My Mother〉，鍾永豐提及〈化胎〉這首歌曲與〈My Mother〉的關聯：

> 這首詩處理的題目也是回家，但想回家的原因不是現代化，而是土地被以色列人占領，巴勒斯坦人被放逐。簡單來說，戰亂跟現代化都讓你回不了家，這首詩讓我感到非常強烈的呼應，我才把這首詩轉譯成客家人面臨同樣的割裂。[118]

雖然戰亂與現代化造成的離散情狀不同，但鄉愁（同時是時間與空間的）卻意外一致，使作詞者產生共鳴。關於「回不了家」的鄉愁，於上文阿牛的歌曲中已一再提及。此處歌詞中以自我與母親的互動關係，以及記憶中日常節慶煮食寫起，再對比離鄉生活自己的「人生落敗」，透露亟欲回鄉的意念。在歌曲 MV 中，於城市生活的男子，也恰如其分地表達其抑鬱、思歸的感慨，情韻內斂而深沈。至於「化胎」的涵意為何？在專輯文案中解釋，「化胎」指客家祖堂或墳墓後方隆起的土堆，以為化育生成的根靠。化胎又與土地神有關，聯繫到客家人與土地的根源，於是歌詞結尾明白點出化胎與歸鄉的關聯：

> 中年會過矣　童年像羅盤　緊來緊活跳　加上燕仔打探
> 說不定做得畫出路線　好歸到南方　汝等我介化胎

117　〈化胎〉，作曲：林生祥，作詞：鍾永豐，2013年。

118　曾芷筠：〈腳踩著地，丈量農村原鄉與都市生活的距離——與林生祥、鍾永豐談《我庄》〉，網址：http://kaohsiungactivism.com/Mag-Articles/765，2021年7月13日查詢。

歌詞與 Mahmoud Darwish 的詩作十分一致：

> I am old
> Give me back the star maps of childhood
> So that I
> Along with the swallows
> Can chart the path
> Back to your waiting nest.

生命的循環不已，不約而同歸結到與人最相關的「鄉」、土地、母親。在這些羈絆的關係中，擁有深深的眷戀與思念。《我庄》專輯，前有界碑、後有化胎，以此固定土地與人的關係，亦是客家固守土地之信仰體現。

　　林生祥《我庄》專輯，具體而微地呈現了臺灣農村面臨現代化的共同問題，但也刻畫他生長的村莊其人其事，這是流行歌曲在書寫「鄉」時的一種可能型態。簡單來說，流行歌曲要能傳達意念、達成共鳴，就必須一定程度的「抽象化」，讓聽者能夠將自身處境置入。這在情歌中尚不難表現，因感情不論對象為何，所面臨的問題可能都大同小異，聽者可以很自然地將自己的感情處境置入歌曲中，並為此感動。但「鄉」的書寫，牽涉到不同書寫客體，不同客體亦有不同的風土民情，如何能勾起大多數人的共鳴，便是無從迴避的問題。林生祥《我庄》專輯，書寫的雖是與大多數人並不相關的一個美濃村莊，但因現代化的村莊面臨的問題一致，於是，在聽歌時也許感受不到強烈的陌異感，使大多數人若能突破語言界線，便能體會歌曲中所思所感的意念。就在地性、語言特徵和音樂性而言，這張專輯也並未「抽象化」過頭。亦即，專輯仍引述了許多特定的「我庄」人、事、物

（不屬於其他的鄉村），整張專輯亦使用客語創作，音樂性上也採用了許多傳統音樂的元素。不過，語言問題仍是歌手必須解決的問題，若其歌曲預期聽眾並不侷限於客語族群，要如何召喚最大程度的理解與共感？下文將探討林生祥音樂與語言的接受問題。

二　林生祥音樂與語言的接受問題

從林生祥《我庄》專輯中可以發現，林生祥與鍾永豐在歌曲與歌詞的創作中，花了非常多心力，摸索其音樂和語言的走向。而這種音樂型態，也是他們在經歷幾番嘗試之後，得到的階段性答案。林生祥自創作歌曲以來，一直摸索怎樣的器樂配置、編曲、音樂風格，可以較完整地承載他的意念。從他專輯的音樂走向中，亦可明白看出階段進程。

林生祥的音樂因社會運動而起，他的音樂也始終關懷鄉土，如他所言：

> 我們開始音樂創作時，我們同時想兩件事情：一方面是如何做出一個跟社會運動呼應的音樂，運動的音樂；另一方面，我們也在想，民謠在臺灣這樣的處境裡，可以有什麼樣的可能性，能夠產生怎樣的能量，我們的音樂弄出來之後，它是不是有本身的能量和主體，是否擁有慢慢地推動一種音樂運動的可能性。所以，我們的思路其實是雙重的：既是運動音樂，也是音樂運動。[119]

119 新國際編輯部：〈唱出超越西方和傳統的民謠——訪談林生祥、鍾永豐〉，網址：http://www.lihpao.com/?action-viewnews-itemid-107752，2021年7月13日查詢。

林生祥關心他們的音樂是否能產生社會運動的能量，同時也思考民謠在臺灣有什麼樣的可能性。正因為這雙重關懷，使他摸索音樂的方向。第一個問題毋寧是較簡單的，以西方60年代抗議民謠和搖滾樂作對應，音樂的確具備產生社會運動的能量。音樂可能帶領遊行、抗爭、革命，音樂可能反映種族、性別、文化認同等議題，而「抗議民謠」這個傳統更同時回答了林生祥這兩個問題，既是運動的音樂，也是音樂的運動。然而，抗議民謠是立基於西方音樂文化土地開出來的花朵，林生祥並不想複製、移植，而是希望臺灣本有的民謠，也能做出這樣的成果。

林生祥在音樂的摸索過程中，以學習沖繩的三弦一事為一分界。他於訪談[120]中提到，學習三弦使他遠離和弦的框架，而能思索「對位元」的關係，對位元的關係，也正是東方音樂很重要的特質。因此，林生祥回顧自己早期作品，感覺不夠成熟，直到《大地書房》專輯之後，聲音才邁向成熟。

可以發現，林生祥所謂的成熟，是脫離和弦的思維模式，回到對位元的思維模式。就林生祥思考的兩個問題而言，這樣的進程可以漸

120 同上注，該文提到：「這是個迂迴漫長的過程。讓我現在評價過去的創作，我覺得交工時代作品，有欠成熟。一直到《種樹》，我才覺得抓到了成熟的尾巴。那時候我是從日本跟平安隆學沖繩的三弦，跟大竹研學節奏，到《野生》之後，對聲音的營造、節奏的理解、手部的肌肉控制，我覺得慢慢的可以走向成熟了。《大地書房》是個重大的突破。經過20多年的吉他彈奏，我終於發現自己可以遠離和絃了，並開始掌握這種能力。現在大部分的民謠歌者，通常學習音樂都是從和絃開始，往往也容易被卡死在和絃的框框裡。不是說和絃不好，但是和絃一下去，你就很難使用對位元關係了。可是節奏和旋律的對位元關係，正是東方音樂裡比較重要的特質。對我來說，這也是一種機緣。我後來開始彈月琴，遇到非洲馬里的一位樂手哈比伯‧柯伊特（Habib Koite），我們現場一起即興演奏時，我才發現，原來可以把吉他當作月琴來彈，我才恍然大悟，才開始遠離和絃。《大地書房》這張作品，不少內容是我用對位元的關係去寫的。我覺得《野生》和《大地書房》，於我的創作歷程而言，聲音上已經邁向成熟了。」

漸開拓出臺灣民謠的可能性（因對位元的音樂較接近東方音樂本質），也在實際音樂作品實踐民謠創作之範式，但這種音樂模式的切換，並未回答「運動的音樂」如何可能產生，而這可能得結合歌詞一併觀察。

　　林生祥與鍾永豐合作以母語創作歌曲，固然有其目的性，鍾永豐曾經提到為何要以客語創作歌曲，[121]他提到方言的「邊緣性」與「破壞性」。有些意念、概念，在官話（國語）中無法如實傳遞，反而必須用一些比較邊緣的語言（以臺、客、原族群而言，就是母語），才能傳達出來。而認同與歸屬感，也才能藉語言的選擇形塑出來。

> 對我們來講，國語有一個障礙：從國小到大學、包括我們在都市裡面所獲得的國語資源，他主要承載的是臺灣都市經驗，而缺乏原住民、非國語族群的經驗。……我有一種遐想：是否會有都市裡外省第二代發現這個問題，並且去解決？如此一來，我們就有辦法用國語來書寫不是用國語記錄的農人、工人、或都市邊緣者的經驗。[122]

這段話彰顯了一種意念，相對於官話的方言，不僅擁有獨立的世界觀（這在語言學家的研究中早已被認知，每套語言都擁有對世界獨特的認知模式），更進一步，方言或許還占據著非主流、邊緣的抗爭地位。儘管當今強調尊重多元文化、強調學習母語、去中心化，但以權力關係而言，方言的普及程度仍是無法與國語、英語相抗衡，並有社會語言學上的位階落後性。鍾永豐有意以客語創作歌詞，除了族群醒覺的意義外，也意識到客語的邊緣性，以及由邊緣性形塑的認同感與

121 羅悅全主編：《造音翻土：戰後臺灣聲響文化的探索》，頁94-104。
122 羅悅全主編：《造音翻土：戰後臺灣聲響文化的探索》，頁97-98。

抗爭性。即便從實際作品來理解，也能夠發現，方言的歌曲在批判議題，總是比國語的作品來的直接。但他也不否認國語可能具有的「邊緣性」，他以一些階級條件較不好的外省朋友為例，發現他們所使用的國語非常特別，期待這種具備豐富邊緣性的國語能充分表達外省人的生活經驗。

以政治賦權來看，這種語言的選擇也有轉碼的意義：「以政治賦權（political empowerment）為目的的挪用形式，也可以在語言層面中找到。社會運動常常採用具有貶義的詞彙，並以賦權的方式重新使用它們。這個過程就稱為轉碼（trans-coding）。」[123]此處所指的雖然是挪用，但以語言的選擇來思考，其亦經過了轉碼的過程，並加以賦權。也就是說，方言原本是語言位階較低，且遭國語打壓的語言，但經由刻意使用，反而形成轉碼，強化語言的批判性。由此可見，藉由語言的選擇，鍾永豐企圖呈現方言的對抗力量，這種力量直接表現在歌曲上，使「運動的音樂」可能存在，而運動的音樂，必然得與當代社會議題對話。鍾永豐閱讀許多第三世界文學後得到啟發，企圖創作出「超越的現代性」，可以直接從他的論述中理解他的思維脈絡：

> 我們年輕時都受西方的影響，而我則涉獵了大量西方的現代文學，從文學入手，涉及詩歌和戲劇，讀到很多非常進步的東西。比如說很多地方的第三世界文學，他們試圖要達到剛才生祥講的，既不西方也不傳統，既是西方也是傳統，這樣比較超越的現代性。我的過程大概也是這樣。表現在具體的詞作上面，在寫作過程裡面，可以說是一個傳統跟現代、在地跟國際的對話，也就是說，我寫的東西，不能是現代的，或者是傳統

123 瑪莉塔・史特肯、莎莉・卡萊特：《觀看的實踐：給所有影像世代的視覺文化導論》，頁85。

的，而是兩者不斷交雜之後，產生出來的、新的現代性，能夠
對話當代的東西。[124]

　　鍾永豐與林生祥一樣，就語言與音樂的範疇，都不願被歸類為「西
方」或是「傳統」的框架中，而希望產生一種「超越性」。然而，他
們創作的歌曲在音樂性、文學性上，是否達成了這樣的目標？是否既
非傳統亦非西方？從音樂性來思考的話，音樂無語言無國界，因為音
樂是單純器樂的聲響傳達的聆聽感受，所以某程度而言，是較具超越
性的，儘管各種民族音樂有其調性、音階、節奏的區別，但相對於語
言仍是較無界限。

　　不妨思考，林生祥的音樂，想完成什麼目標？誠如上文所說，他
關心臺灣民謠的發展性，關心音樂與運動的關係。具體而言，他學習
客家傳統八音、山歌，學習非洲歌手的藍調，學習日本的三線，改良
月琴。而後，做出來的音樂，的確無法以傳統或西方簡單含括。

　　從大時代的脈絡下來看，90年代以後的新母語歌謠潮流，出現了
林強、新寶島康樂隊、伍佰、董事長樂團等歌手、樂團，他們的歌曲
多半以搖滾樂為底，再加入臺灣音樂的元素。因此，也許可以統合在
60年代之後的搖滾樂脈絡中。雖然在曲風、樂器揀擇上，有或強或弱
的「本土性」出現（如上文提到董事長樂團混融臺灣戲曲樂器與樂
句，或新寶島康樂隊混融臺、客、原的音樂元素與語言）。但林生祥
的音樂，從《種樹》專輯開始，捨棄「和絃」的思考模式，反而從日
本樂器中重新回到「對位元」的思考，這也讓他與傳統客家音樂的本
質更為貼近。但他想做的，絕不是尋根或追復傳統所能概括，誠如他
所言，他想做出「超越性」的音樂：

124 新國際編輯部：〈唱出超越西方和傳統的民謠──訪談林生祥、鍾永豐〉，網址：
　　http://www.lihpao.com/?action-viewnews-itemid-107752，2021年7月13日查詢。

其實我沒有想那麼多，只懂做我擅長的事。我知道我們的傳統
注重旋律，必須把它發揚光大，因為這是我的根源。至於節奏
上沒有那麼強壯，我就去找強壯的節奏文化，融匯結合。基本
上我的想法是這個樣子，所以我沒有想那麼多，這個我有興趣
我也想做，我也期待別人也能做。我覺得臺灣這10年來，做的
人還是蠻少的，因為做這個事情真的要靜下來、沉下去，不能
靠拼貼速成。[125]

聆聽林生祥的專輯，以六絃月琴、電吉他和 bass、民樂的打擊樂器相
融，並且可以隨時變異。有時混融藍調、臺語民謠、客家山歌，有時
混融非洲音樂、沖繩舞蹈節奏，在音樂上，他的確摸索出一條特殊的
曲風，亦即：重視傳統旋律的根源，與強壯的節奏文化，成為既不傳
統也不西方的超越性音樂，並試圖與拼貼的後現代風格區別。然而，
這只回答音樂性的問題，語言的問題尚未解決，如何讓自己的創作成
為「運動的音樂」？除了上述語言選擇的問題，恐怕無法離開歌詞內
涵。在林生祥尚屬於交工樂隊時期，他便關注這個問題：

我們思考音樂作為反抗形式與運動連結的可能，認為要實現這
種可能性，音樂必須：
1. 內容上扣結運動綱領與運動的社會條件與心理現實。
2. 形式上呼應運動人民的音樂語言與傳統。
3. 美學上能與各種主流音樂形式抗衡。
4. 生產過程中帶出社會意義及有機、辯證的運動集體機制。[126]

125 同上注。
126 參《我等就來唱山歌》專輯文案。

這段文字明確定義「運動音樂」的特質，《我等就來唱山歌》這張專輯，的確也與「美濃反水庫運動」息息相關，歌曲都「為事而著」，且符合「呼應運動人民的音樂語言與傳統」這個訴求。此時期的音樂雖尚未屬於「超越性」的音樂，而是林生祥自認比較幼稚的少作，但文字選擇客語，具備鍾永豐所言的邊緣性與抗爭性，也呼應了客家運動人民的語言傳統，從第一張專輯開始，鍾永豐便貫徹這樣的創作意志。然而，尚須考量接受問題，對一個聽不懂客語的人而言，這種語言是失效的，語言仰賴翻譯才能傳播、理解。也因此，林生祥的專輯歌詞本裏，需有大量的註釋，方能將他的客語世界觀，轉化為國語世界觀，乃至於英語（歌詞本中有英譯文字）世界觀。這樣的語言是否具備「超越性」？是否「非西方」也「非傳統」？就無法單純從語言類別的選擇來看，而須討論其文字本質。若以上文曾討論的《我庄》專輯，可以發現，鍾永豐的文字的確一方面呼應傳統，一方面兼具現代性，能與當代對話。

　　筆者並不否認鍾永豐說的：方言的抗爭性。某些意念若以方言表達，方見深沉，但以方言表達，也多了一層門檻。就音樂而言，即便不懂樂器的音色、不懂對位元或和弦的思維，純粹聆聽，也能聽出林生祥音樂裡的某些特色、某些情緒或意念走向。但語言的話，除了身在同一母語圈，或仰賴翻譯外，別無他法。

　　這就牽涉一個問題，林生祥的專輯，期待的閱聽人是哪些？他想召喚客語圈的聽眾？還是想召喚世界的聽眾？他認為他的歌曲是運動的歌曲，他想召喚哪些人參與運動？若要符合運動人民的音樂與語言傳統，他想符合的又是哪些族群的人運動？對於閱聽群眾的期待，鍾永豐曾這樣說：

　　　　我們理解西方的東西後，不是硬生生的拿來，必須經過消化轉

　　　　譯，同樣的，傳統裡面的一些元素，具有與時俱進的可能性的
　　　　東西，我們也必須轉譯成更普世的語言，讓不是這個地方的人
　　　　都能夠理解。[127]

可見，鍾永豐期待的聽眾，是朝向世界的，這也許是他們歌詞本要將
語言翻譯成國語與英語的原因。當然，如若把語言當成音樂的元素之
一（如蘇珊・朗格之同化原則，語言也是音樂元素的一種[128]），不理
解也不一定形成問題。但若如鍾永豐所言，要讓語言形成抗爭的效
果，形成更普世的語言，這些問題就不能不思考。更進一步，如果方
言的抗爭意義得經過轉譯，那原初使用方言的意義又何在？超越的現
代性，是否能在這樣的歌曲中實踐？這恐怕就不易回答了。

　　林生祥對於音樂的想法很多，2007年的金曲獎，他獲得了最佳客
語專輯與最佳客語演唱人獎項，卻拒領金曲獎。參賽的原因，只是為
了得獎後有一個上臺機會陳述他的觀點。在得獎感言中，他表示音樂
不應當以語言分類，而應該以音樂類型來分類。對於音樂而言，也許
語言的分界過於狹隘，也可能造成方言被明示尊重，實則邊緣化的困
境，但無可否認的，語言（客語）代表獨特的世界觀，不以語言區分
獎項，對堅持以母語創作歌曲的他們來說，這個母語的意義又該如何
界定？這也是個難解的問題。

127 新國際編輯部：〈唱出超越西方和傳統的民謠──訪談林生祥、鍾永豐〉，網址：
　　http://www.lihpao.com/?action-viewnews-itemid-107752，2021年7月13日查詢。

128 蘇珊・朗格：《情感與形式》，頁171-172。文中提到：「歌詞配上了音樂以後，再不
　　是散文或詩歌了，而是音樂的組成要素，它們的作用就是幫助創造、發展音樂的
　　基本幻象，即虛幻的時間，而不是文學的幻象，後者是另一回事。所以，它們放
　　棄了文學的地位，而擔負起純粹的音樂功能。但這並不是說它們此時就只有聲音
　　的價值。……文字可以在其意義未被理解的情況下直接進入音樂結構，也就是說
　　只要具有語言的外在形式就夠了。」

　　然而，若是暫時擱置母語創作這個問題，而純以歌詞辭意來看，鍾永豐在創作歌詞的過程，亦有一條可見的摸索進程，此處引用馬世芳的研究成果：

> 從這些年的歌詞，我們也能讀出一條「以減法思考」的歷程。老搭檔「筆手」鍾永豐，從「交工樂隊」《我等就來唱山歌》（1999）開始合作撰寫客語歌詞，「反水庫鬥爭」時期的歌，激情與義憤是外顯的。到《菊花夜行軍》（2001），意象紛陳，文體多變，和複雜壯盛的編曲相互輝映，密度極高。「交工」未完成的第三張專輯，原是以新創作的客語童謠為主體，或許已經顯露出「返璞歸真」、「化繁為簡」的傾向。到生祥單飛的《臨暗》，永豐的詞也和生祥的音樂編制一樣漸漸「瘦下去」，沿路回溯「詩語言」的根源。他們倆各自在曲詞的世界「尋根」，到了《野生》，歌詞化入大量四言、五言、七言的句式，向《詩經》、樂府與民間童謠致意，這是一趟「見山又是山」的返歸，也為《大地書房》鋪墊了音樂與歌詞相互「較量」的基礎。[129]

就馬世芳的研究，可以看出鍾永豐的歌詞創作在不同的專輯中，亦有不同的語言風格。一方面與林生祥音樂摸索之路相呼應，一方面也有自己創作的美學意圖。如上文所述，在《我庄》專輯當中，歌詞也正是這張專輯「鄉」的書寫中至關重要的一環。的確，若與交工樂隊時期的歌曲相較，《我庄》專輯或許已經不算是「運動的歌曲」，而具備一定程度的藝術性，這種藝術性在鄉土風情的書寫中呈顯，風土更非一時一地，而是在時間的流變展現不同的面貌。即便是諷刺或批判，在歌詞中也顯得較為含蓄婉轉。如果脫離了運動音樂的思維，那以母

129 馬世芳：《耳朵借我》，頁145-146。

語創作歌曲，除了邊緣的批判意義之外，便在此多了一種可能性，那種可能性是只有仰賴方言才能開拓出的一種面對世界的思維模式，是一種「客家」型態無可取代的生活體驗。鍾永豐超越的，也許不僅止西方或傳統，而是藉由母語世界觀的展現，讓「鄉」的意義，具有與其他族群的「鄉」區別的意義，這區別同時展現於語言的形式與內涵。

與此參照，林生祥的音樂如果脫離運動音樂的思維，其實也能看出他的用心之處，上文曾引述的一段文字：

> 我們做音樂時都有考慮歌曲間的相互呼應，像〈我庄〉歌詞裡有一句『思想起』，第二首歌就用了〈思想起〉的旋律。」如此雜揉的編排也出現在〈課本〉以6/8拍西非節奏配恆春民謠音階、〈秀貞介菜園〉的客家山歌音階混種黑人藍調節奏，「我因為喜歡 Ali Farka Toure，他很像農夫，不喜歡演出，但他的演奏非常不可思議；電吉他聽起來就像非洲傳統音樂，有自己的風格。我受到他的影響，所以音樂裡一定有臺灣本土元素，不管怎麼抓一定會顧到傳統元素，一張專輯在揉合不同風格的時候，特性還是會聚焦。」

從林生祥這段言論可以看出，其取材的音樂元素多來自於較「土根性」的音樂，這並非只是向傳統回歸，反而可以看出，較土根性的音樂之間，彼此有可以共鳴的地方。如他所說，Ali Farka Toure 的音樂，即便使用電吉他，但聽起來就像非洲傳統音樂。這表示，器樂的揀擇的確會影響樂曲的表現，但無法全面決定樂曲的走向。反而是其中「和弦」或「對位」的基礎思維，會使音樂走向不同的風格特徵。而林生祥借鑒其他地區的音樂元素，也並非從這張專輯開始，在《野生》專輯的文案中，也可以看出這個現象：

本張「野生」專輯，音樂上不再訴諸任何「概念」，直接面對生活於其中的南臺灣風土，而讓多年來不斷吸收融會的音樂語言——特別是與臺灣同屬熱帶氣候，諸如古巴、沖繩、非洲等地的音樂——自成創作底蘊，在作品中自然渾成。林生祥也自我期許，希望能創作出更接近「民謠」的作品，簡單、雋永，最終成為真正的民謠。[130]

林生祥參考同屬「熱帶氣候」的古巴、沖繩、非洲音樂，古巴和沖繩又都是海島，相同的風土的確可能孕育可以互融的音樂風格。上文提及，董事長樂團想在搖滾樂中加入歌仔戲、亂彈、北管時煞費苦心，因節奏、音階、調性開展出的世界觀截然不同，如何渾然天成加以運用融合，是需要經過許多嘗試的。但在林生祥的音樂中，似乎看不太出這樣的困境，可能因其取材的音樂來自類似的風土。不過，也並非完全沒有融合的問題存在，林生祥談到自己的音樂創作歷程時，亦可以看出，當他在學習沖繩三弦之後，新輸入的音樂風格如何在自己身體裡面起作用，並漸漸走向自然，是需要時間的。

　　生祥說他做完《種樹》，感覺「抓到成熟的尾巴」，到《野生》，則是「走向成熟」：《種樹》可能像某種東西輸入到身體裡面，有些衝突還沒有解決掉。做《野生》，節奏上就比較自然了，比較能夠走向自由的方向。」——惟有先體會到「自由」，纔能「從容」，纔能「從心所欲，不逾矩」。《野生》不妨視為他「以減法思考」的階段性總結，接下來的新階段，能量

130 風潮音樂網站，網址：https://www.youtube.com/watch?v=NJKo8RVBuPg。2021年7月5日查詢。

> 來自月琴這部「內燃機」，一切形式，一切細節，都是月琴這
> 股能量的外延。[131]

的確，林生祥每張專輯的樂器編制都不太一樣，從搖滾樂團走向民
樂，再走向雙木吉他編製，至今轉回月琴，到《我庄》再加入打擊樂
器。每次的嘗試或許都表現他對現有音樂元素如何調和的看法。上文
提到的《野生》專輯，領悟到熱帶島國音樂的共性，並掌握了6/8拍
子律動的感覺，而以兩把吉他自在融會他所取材的音樂元素，這樣的
嘗試，的確開拓出民謠的可能性，更值得注意的是，此處的「民
謠」，既非傳統亦非西方，而是向熱帶島國開放的民謠。「鄉土」的意
涵，也在島嶼共性中被掌握，而有超越國土邊界的可能。

　　音樂的確具備某種超越性，舉例言之，夏威夷歌手 Daniel Ho，擅
長演奏烏克麗麗，並曾六度拿下葛萊美獎。他曾與臺灣原住民共同錄
製專輯《吹過島嶼的風》，這張專輯的音樂，是兩座島嶼（臺灣與夏威
夷）樂音的碰撞交流，Daniel Ho 以夏威夷吉他、烏克麗麗伴奏，配上
臺灣原住民的歌謠，形成了非常獨特的曲風。

　　這張專輯的發想，根據專輯內頁所言：

> 抵達臺東的第一天晚上，我們和將近二十個原住民朋友一起在
> 後院烤肉……那個夜晚十分美好，讓人好自在，我們還辦了一
> 場島嶼風格的隨興音樂會。我們整夜歌唱，大部分以微笑和點
> 頭互動，或用各種調子唱出旋律。我們的新朋友很快融入節奏
> 感強烈的歌聲中，自己用吉他和打擊樂器伴奏起來，我則彈奏
> 著烏克麗麗，與他們進行各種即興式互動。[132]

131 馬世芳：《耳朵借我》，頁144-145。
132 參《吹過島嶼的風》專輯文案。

文中可看出，不同音樂傳統自在地交會、融合，而在經過這次浪漫的
合作之後，Daniel Ho 再進一步與原住民歌手吳昊恩合作《洄游》專
輯，這張專輯收錄七首臺灣原住民古調、三首吳昊恩創作曲與兩首
Daniel Ho 的創作曲。歌曲不僅包含夏威夷與臺灣原住民音樂的風格，
還以爵士、藍調、搖滾等曲風自在呈現這些歌曲。歌曲中亦包含了夏
威夷語、原住民語，歌曲風格自然率真。儘管各自擁有不同地域形塑
的不同世界觀，以及不同的音樂系統，但音樂卻不可思議地具備某種
共通性，以音樂作為橋樑，跨越了種族、國籍、語言、文化的隔閡，
只剩島嶼的風吹著，歌聲交會在風聲裡。

　　除此之外，在尚・亞畢伯（Jean Abitbol）《好聲音的科學》一書
中，亦提及聲音中的情緒是全球語言，其舉一報導節目為例，節目中
記者讓原住民觀看集結西方文明最美好與最醜惡的產物的影片。影帶
播到卡拉絲的演唱會，她正在詮釋貝里尼（Vincenzo Bellini）的歌劇
《諾爾瑪》（*Norma*）中的絕美歌曲〈聖潔的女神〉（*Casta Diva*）。幾
乎赤裸裸、身體塗滿五顏六色的原住民，在他們的茅屋中，對卡拉絲
的聲音產生了反映。原住民說：「這個音樂不是我們的文化，我們不
知道它代表什麼意義，我們只能看和聽，但是樂音感動了我們」、「雖
然聽不懂，但我覺得她的歌聲震撼人心，我們感覺到裡面有點神聖的
東西。」[133] 雖然，作者將此導向聲音隨文化背景變化的觀念不攻自
破，此論點仍有些武斷。但聲音情緒具備某程度的超越性，並能影響
不同文化背景的人，仍是可以肯認的。

　　林生祥音樂所欲表現的「超越性」，大概就在這種共鳴中成立，
他固然也意識到語言的隔閡，但在實際的音樂展演中，透過一些簡單
的說明，語言隔閡也不一定難以克服。林生祥曾提到他在國外表演的
經驗：

133 尚・亞畢伯（Jean Abitbol）：《好聲音的科學》，頁313。

莫言有一篇散文叫〈超越故鄉〉，我讀到他一個觀點，眼淚就掉下來。他說，如果創作可以書寫到共通的人性，就取得世界的通行證。Suming 和我的音樂來自在地文化根源，如果書寫的主題通往全世界，照理講大家都聽得懂。即便我英文那麼爛，對我來講，出國演出沒有差很多，因為我在臺灣，大部分人也聽不太懂我在唱什麼，他們是透過閱讀歌詞來了解。不管在臺灣或在國外演出，我都會花簡短的時間解釋我在唱什麼東西。有次我在德國音樂節演出，那次演出的作品以《臨暗》那張專輯為主，講都市勞工的問題，我用那麼破的英文講，大家也聽得懂。追根究柢還是作品展現的思想、價值觀與立場。[134]

雖然，以簡單解釋歌曲這種方式，能夠達到交流、理解的目的，但實際而言，並未解決歌曲本身語言隔閡的問題。亦即，光就歌曲本身而言，語言的隔閡是無論如何仍然存在的。但解釋、翻譯確實能有效地增加歌曲的接受度，使聽者能更快地進入歌手的音樂世界中。

綜上所述，可以發現林生祥對音樂與語言的問題思之甚深，雖然有些問題仍沒有答案，但從他們思考的過程與所得中，的確可以體會，以「客語」創作歌曲的積極意義和超越性。尤其放在方言抗爭性的脈絡來看，其創作的確有積極的社會意義，就音樂性而言，其亦摸索出了一種超越族群的音樂認同型態，產生根基於傳統，卻與其他海島共鳴的民謠節奏感，而這種作品的特質，在在與其族群認同型態有關，並呈現一種隨時流動，隨時革新的動態音樂生命力。更重要的是，這已非本土與文化中國的對立、乃至於四大族群的認同型態所能涵蓋了。

134 李明璁主編：《樂進未來──臺灣流行音樂的十個關鍵課題》，頁202-204。

第四節　原住民語流行歌曲中的「鄉」

　　臺灣原住民的歌謠，始終與「鄉」的概念密切相關。他們的歌謠口耳相傳，攜帶著儀式性的意義，在歌曲中祈求豐收、捕獵順利，或在歌曲應答中表達情意。他們在特定場合唱著特定的歌曲，猶留下初民社會的特徵，這也是歌曲與「鄉」的密切聯繫。在早於文字或音符記譜的方式，南島語系的原住民便在臺灣島嶼定居，唱出美麗的歌聲，這些歌曲常常沒有伴奏，或只仰賴簡單的樂器伴奏。但在幾個人攜手圍起的小圈，氣氛彷彿在其中凝結，形成一種氣場結界，層層疊疊的和聲，帶著或莊嚴或歡快的音樂特質，唱出部落居民心中永恆的祈願。

　　除了口耳相傳之外，原住民的歌謠流傳至今，亦有賴一些錄音資料。日治時期，曾有數度田野調查採樂，臺大音樂所王櫻芬老師亦循著1943年黑澤做過田野調查的路線再走一次，重訪那些部落，並找尋裡面是否還有當時曾參與錄音的人，或是被拍攝下來的人。而在2000年後的原住民部落，果然還存在著這些親自參與過1943年錄音的部落耆老，指認著黑澤留下檔案中的照片，指認著自己六十多年前的記憶。

　　當時留下的錄音、錄影檔，大多在二戰的戰火中毀壞，所幸仍殘存一套錄音和一些照片，王老師根據這些資料，重訪原住民部落，去探尋那些幽微的夢。她提到，一位老婦人端詳了那張黑白相片許久，歡喜的說：「這就是我啊！」六十多年的歲月，跨出了黑白相片的框限，與現在的自己目擊，我不知道那個老婦人與年輕的自己會面時，內心浮起的感受是什麼，但在流下的淚水裡面，必然蘊含了什麼。

　　當時的錄音，採集臺灣原住民許多部落的歌謠，而參與錄音的人，可能是年輕的自己（一位老婦曾經在1943年於黑澤田野調查時參與錄音，那時她是最年輕的錄音者，年僅15歲），可能是自己的父

母、同一部落認識的長輩，那些原住民聽著自己族人的錄音所流下的淚水，十分多義。他們說著部落今天唱的歌裡面是空的，但那時候錄製的唱片卻像是在說故事一樣，充滿了力量，這個現象，呈現音樂樣板化的問題。原住民音樂本因生活而起，與土地相關，歌曲裡面蘊涵了他們所見、所感的世界，或是一些未除魅、充滿可能的前現代世界，從歌謠中他們與祖靈冥合，並獲得力量。這些歌謠曾響在1943年的山林，穿越六十年時光絕對巨大的橫絕在生命中間。

以音樂進化論的角度來看，臺灣原住民音樂是費解的。如果音樂是由簡到繁，民族音樂學家預期聽到原住民音樂本來該有的打擊樂、單音，在臺灣卻無法看到。他們不以音譜記錄，仰賴口耳相傳，卻出現豐富的和聲。和聲的出現是聽著同伴的歌聲，自然而然堆疊上去的，「感物吟志，莫非自然。」他們攜帶著南島語系的血緣、記憶和夢，在部落中綿延族裔，層層疊疊唱出了音樂進化論當中最終極的和聲，而這個事實，卻發生在那時候還不會數數的布農部落。

臺灣的音樂市場除了以西方音樂為骨幹的流行歌曲之外，一直有著閩南歌謠、客家山歌與原住民歌謠這些獨特的傳統，在世界音樂風行的當代，少數民族音樂特性常被拼貼成一種在地性特徵，而依附在西方流行歌曲的骨架上。八部合音[135]這種素樸的表現形式，卻是一種動態的文化遺產，被灌錄成唱片，帶到法國坎城唱片展的臺灣攤位中，成為詢問度極高的一張專輯。

即便原住民歌曲到了當代，亦共構了流行歌曲的一環，但原住民歌曲仍保有許多與土地相繫的情感。歌曲中的「鄉」，也是充滿部落色彩的描述，因許多青年原住民歌手都仍保有父、祖輩的歌曲傳承，甚至有些有心的年輕原住民歌手，如桑布伊，會主動去找尋部落中的

135 此名詞據音樂所王櫻芬教授指出是有誤的，布農族歌謠的合音為四部，不過因此詞彙過於流行，連專輯名稱都以八部合音名之，此處從權。

耆老，跟他們學習自己部落的歌曲，一方面存史，一方面也為這些歌曲換上新的樣貌，讓它們重新流行一次。

黃國超在〈臺灣山地流行歌曲〉一文中所寫：

> 「山地歌曲」是當代原住民族社會生活中，一種重要的社會文化及庶民文學現象，它具有廣大民眾積極參與、多元混雜和共同享受的特性，是原住民族流行文化中最活躍的力量和酵母。

該文細心梳理了許多原住民流行歌曲的文化歷程，從原住民歌曲的商品生產簡史，如鈴鈴唱片、群星唱片、心心唱片、朝陽唱片等唱片行的唱片發行狀況，到戰後「原浪潮」的出現：1968年電視綜藝時期、民歌時期、1990年後的阿妹掀起前所未有的原浪潮，其後分化為主流市場、世界音樂風、民謠風、民族意識的社運歌手等不同方向。在梳理了這些脈絡後，其認為「山地歌曲」歌謠市場是當代文化工業的產物，在錄音的介入下，原住民歌謠從早期民間音樂走向工業量產，最後變成現在的流行文化；其音樂認同也從部落音樂走向商品消費以及混雜美學的泛原住民認同。在山地歌曲發展脈絡中，亦涉及不同族群音樂特性的影響，如日本人、漢人觀點的建構與收編，有文化工業商業邏輯賣點的操作，也有原住民游離於政治與商業之間主體的追求。[136]由此可見，原住民的歌曲漫長的發展歷程，實是面臨了許多力量的介入，並形塑型態各異的認同模式，本文接著以陸森寶為例，探討其雙重失語的人生處境。

136 羅悅全主編：《造音翻土：戰後臺灣聲響文化的探索》，頁72-77。

一 消失的族裔，調性音樂無法窮盡的世界

當代許多原住民歌手都曾表示，自己深受陸森寶的影響。陸森寶的一生，面臨雙重失語的斷裂，但在音樂中，他能尋得自己溝通的方式與歸屬的所在，音樂對他而言，不僅是一種藝術，更是他理型的「鄉」。卑南族並沒有文字，陸森寶在年幼時，經歷日本的殖民統治，因而學會日文和現代化的思想。但同時，卑南族的會所（palukuwan）教育亦對他的青年時期留下深刻的影響。受日本殖民政府栽培長成，身為原住民菁英，後來卻面臨了斷裂和失語的狀況。只會講族語和日語的陸森寶，在國民政府來臺之後，因為不會說國語的關係，與同期許多原住民菁英一樣，被迫從任教的學校退休，和自己的子姪輩也漸漸無法溝通。

卑南族語本無文字系統，陸森寶晚年以日文假名拼寫族語的方式寫下了自傳，這本自傳，只懂日文的人無法解讀，只懂族語的人也無法解讀，必須要與他一樣，同時理解兩種語言，或是經歷類似的人生，方能一探究竟。因此連他的孩子都說，無法讀懂他父親的日記。在失語的狀態之下，孩子那輩已經逐漸失去了族語的溝通能力，而日語又在國民政府執政後不再通行，他要如何訴說自己的生命？除了以唯一會的日文拼音寫下族語，他是否有別的表達方式？

陸森寶找到了另一種溝通方式，即是音樂，他創作大量卑南族語的歌曲，至今仍有許多孫輩歌手在傳唱著，如陳建年、紀曉君等，而他的創作歌曲也在傳記中被整理成樂譜。然而，此時面臨的第二個問題是：調性音樂和現代化音樂記譜法，是否能窮盡原住民的音樂？

許多原住民的祭歌、儀式歌曲，是以口耳相傳的方式學習，原住民歌曲中許多即興、和調性音樂所無法記下的自由音，是否能經由五線譜的固定記錄來窮盡？答案並不樂觀。那一輩的原住民菁英在日治

時期經歷現代化的過程，現代化在日本政府的理解，便是西化。因此西方的記譜方式與調性音樂，便理所當然地置換了陸森寶思考、記錄自己部落音樂的邏輯，在創作、記錄屬於他們部落的音樂，也常以西方記譜法來記錄。只是，這個記譜法無法窮盡的原住民歌曲的世界觀，就無從如實表現在歌譜以外存在的聲音，原住民歌曲便產生了「樣板化」的危機。如上文提到，老婦聽到60年前的錄音，說道現在部落裡的歌曲是空的。

這樣的現代化處境，又與唱片工業的發展相關：

> 1970年代由於錄音製作技術的改善，不再採行同步錄音，且因為樂隊配器的需要，每一首曲子的節拍就必須按照樂理方式記譜。記譜的介入，使得多變的傳唱歌曲漸漸轉為文字化，旋律和音樂節拍因為樂器的調性而走向固定，也就是「五線譜化」。[137]

這是因為錄音媒介造成流行歌曲文體變遷的事例，然而，固定的節拍這件事某程度喪失了音樂的原真性，在陸森寶的例子如此，在下文將提到的以莉·高露更是如此。

面對文字與音樂的雙重斷裂，那樣的人生情狀，片假名、平假名無法窮盡的族語，與調性音樂無法窮盡的部落音樂，陸森寶最後尋得的歸宿為何？陸森寶一生最後寫下的字是「PaLakuwan」（會所），會所是卑南族部落青年在成年時所要去的地方，也是他心中的「鄉」。

陸森寶時代的原住民音樂仍帶有濃厚的「儀式」特質，而音樂的「準確」與書面化後遺失的細節，便成為不得不引發衝突的原因了。引用大衛·拜恩的研究為參照：

137 羅悅全主編：《造音翻土：戰後臺灣聲響文化的探索》，頁73。

在神靈面前表演之前，必須先確保音樂正確。演奏的音樂不能
出錯，每次演出都要一模一樣，自然而然會想把音樂記錄下
來，特別是儀式裡使用的音樂。因此，書面音樂變成保持連貫
性的極佳方式，但它同時會扼殺改變與創新。音樂嚴謹的規則
原本是神權──乃至於政治操控──的副產物。書面標記相當
準確，但它卻不完美，它不是一件音樂作品的準確「錄音」。
任何記譜法都會遺失許多表達上、質地上與情緒上的細膩處，
因為這些東西根本無法以文字表示。[138]

此文說明記譜乃是不完備的音樂記錄方式，除了會遺漏許多音樂細
節，與寫定後的僵化，更重要的，也許是它們的衝突乃是兩種認識世
界的認知結構差異吧。亦即口語文化與書面文化的決定性差異。

面對失語的狀態，他所創作的歌謠或聖歌，寬厚地包容著他，包
容著南王部落的族人，儘管，他們下一代的族人很可能已經不會族語
了。陸森寶晚年時，他的兒子在臺北，陸森寶很希望他回到部落，所
以寫下〈懷念年祭〉這首歌曲，但還沒完成，他就已經去世。他兒子
也心知這首歌曲是寫給他的，每每唱著這首還沒完成的歌曲，就淚流
滿面。學者孫大川提到，陸森寶的這首歌至今仍是部落中傳唱度很高
的歌曲。

歌曲聯繫著親子的感情，聯繫著對部落儀式的思念，記錄了漸漸
消失的族裔，陸森寶是用什麼樣的心情，寫下他人生的最後一個字
「PaLakuwan」，少年會所與南王部落，和所有卑南歌謠 naluwan 旋律
中，承載的到底是些什麼？逐漸依稀的夢，或是始終回不去的故鄉？

138 大衛‧拜恩：《製造音樂》，頁305。

二　當代原住民歌手以國語歌曲呈現的「鄉」

當代原住民歌手在流行歌曲的表現上，面臨語言的選擇問題。因為國語為臺灣較強勢的主流語言，原住民歌手若以國語演唱，對一般國語使用者而言，少了翻譯的中介，歌詞的意義亦能有效率地傳達出來。因此，許多原住民歌手在流行歌曲的市場中，會選擇以國語演唱，如歌手張惠妹、張震嶽、動力火車等，此時他們演唱的歌曲，與一般國語流行歌曲並無太大的差別，頂多只是歌唱得特別好的「國語」歌手。

不過，臺灣原住民在現代化的衝擊與國民政府來臺後經歷一連串文化的巨變，一如孫大川所說：

> 姓氏的讓渡，母語能力的喪失，傳統祭典的廢弛，文化風俗的遺忘，社會制度的瓦解，加上都市化後「錢幣邏輯」的誘惑以及外來宗教的介入，1970年代以後的臺灣原住民幾乎失去他們所有民族認同的線索和文化象徵，「內我」完全崩解。[139]

孫大川勾勒出臺灣原住民的具體生存處境，不過，在解嚴後多元文化認同發展，原住民意識抬頭，認同崩解的狀況亦有了轉機。這些原住民歌手除了演唱國語歌曲之外，在某些時刻，也會選擇詮釋自己部落的歌曲，或是以族語創作、演唱歌曲。此時，流行歌曲所攜帶的文化意義便產生轉變，具備族群醒覺的認同意義。例如，張惠妹曾在多次演唱會中演唱自己部落的歌曲、以部落服裝為其舞臺裝扮、或在歌曲中融入原住民歌謠的旋律。這些舉動，一方面彰顯其族群文化覺醒，

139 孫大川：《夾縫中的族群建構：臺灣原住民的語言、文化與政治》（臺北：聯合文學，2000年），頁145。

一方面也可從世界音樂在地性的角度來認知。固然,無法很輕易地將這些行為直接等同於對故鄉的認同、尋根或是族群醒覺,因為無從忽略流行歌曲或演唱會表演這些「文化商品」所具備的商業特質與考量。不過,無法否認的是,當慣唱「國語」的原住民歌手穿起族服、唱起族語的歌曲,聽眾總會想起他的身分並非「國語」歌手這麼單純,反而會激起對原住民族群的想像,儘管那樣的想像可能是樣板化、或全球化世界音樂的影響之下失之過簡的想像。

本節介紹張震嶽《我是海雅谷慕 Ayal Komod》專輯,歌手張震嶽為阿美族人,從1993年發行第一張專輯至今,他的歌曲幾乎都是以國語演唱。然而,在2013年發行了這張專輯,雖以自己族語的名字 Ayal Komod 為專輯名稱,專輯歌曲仍然全是國語歌曲(只有某些歌曲有原住民語的混融)。這張專輯也獲得2014年第25屆金曲獎「最佳國語專輯獎」。在該屆金曲獎他身著族服走星光大道與領獎,搭配專輯概念,其回歸故鄉認同的尋根意識十分明確。

張震嶽找回「海雅谷慕」這個族名,整張專輯也是回故鄉創作的,但即便如此,仍然無法與部落歌謠的素樸樣貌等量齊觀,跟其他以原住民語演唱的流行歌手歌曲質性也不太相同,但並不表示這樣的尋根就不具意義。當張震嶽以「國語」流行歌曲的形式,唱著〈我家門前有大海〉、〈別哭小女孩〉,甚至在專輯中拍了一部半小時的微電影,裡頭講述城市的喧囂、回到部落後的自在,以及回部落後的音樂創作,如何自由無羈,這些恐怕都具備了某些文化意義,此文化意義容後再述。

在這張專輯的文宣中如此寫著:

> 屬於大海與山野的孩子,最終會回到自己出發的地方。海是我的朋友,山是我靈魂的歸屬,我是大地的孩子,我是海雅谷慕。

海雅谷慕是張震嶽的阿美族名字，海雅是阿嶽的名字，谷慕，
是他父親的名字。每個原住民的父母，都會提醒孩子，你有自
己原來的名字，不要忘了，你是屬於山與海之間的靈魂。這是
一個歷經了潮流更迭，產業變遷的阿美族青年，回到出發地的
故事；是一個熱愛大地的真摯創作者，看待這個支離破碎的社
會的眼神；是一個已臻成熟的音樂人，心裡最想表達的聲音。
當流行的聲音越來越表象，這個創造出無數流行經典的歌手，
選擇回到出發的地方，用最純粹的作品，關注最深之處。[140]

　　文案中提到，原住民的小孩是「山與海之間的靈魂」，亦提到「返鄉」，
從專輯概念和包裝中，這些元素很容易得以辨識。當然，若以文化工
業的角度詮釋，不免放大其「文化商品」的市場考量，而加以批判。
若以純正原住民歌曲的角度來看，也會覺得專輯的尋根並不到位。

　　上文曾提到林生祥的歌曲，發現他的返鄉、以母語書寫美濃故
鄉，都有十分明確的創作意圖，也得以聚焦在實存的客家村落中。相
較之下，《我是海雅谷慕》這張專輯，似乎少了這份深沉意蘊，但並
不表示因此造成這張專輯對於「鄉」的書寫有其不足之處。固然，專
輯文宣如何表述，並不代表歌手確實如此思考，也不代表那就是真實
的創作意圖。但回歸歌曲本質，這張專輯的許多歌曲仍有其特殊之
處，不能因他與習慣想像的「鄉」（尤其是指原住民的鄉）有所不
同，或過度放大其文化商品特質，便驟下評價。

　　張震嶽的歌曲，從最近兩張專輯裡，歌曲題材開始有些改變，憤
世嫉俗的批判成分降低，對生活的書寫大幅增加，生活書寫仍多聚焦

140 參滾石唱片《我是海雅谷慕》專輯文宣：https://www.youtube.com/watch?v=kXXuP
　　CPfHBE。2021年7月15日查詢。

於其所在的「城市」場域。「返鄉」的主題在《我是海雅谷慕》專輯中出現，專輯對比「臺北」的生活與「蘇澳」的生活。大凡寫到臺北的生活，便是充滿現代化的焦慮與麻木，如〈跑車與坦克〉[141]、〈上班下班〉[142]這些歌曲，表現世界的歪斜，朝九晚五一成不變的生活等。這樣現代化社會的匆忙，也讓張震嶽思考該〈走慢一點點〉：[143]

> 催促的引擎聲　迴盪著街邊　斑馬線的行人　低頭走向前
> 多少空虛的靈魂　塞在車陣裡面　想著午餐要吃拉麵
> 八卦流言像病毒一樣蔓延　明星開著跑車到處去把妹
> 賺大錢就是大爺　玉蘭卻不買　沒人同情賣花的阿伯
> 專家學者說這是 M 形社會　小孩肚子餓　大人揮霍灑錢
> 速食新聞充滿著　看完就消化　曾幾何時變成糞便？
> 似乎每個人都走的好前面　難道不曾想過要休息一會？
> 回家路總是紅燈　綠燈一點點　回到家不知要到幾點

重複、冷漠的現代化都會生活情狀在這些歌曲中呈現，讓人喘不過氣，不過場景若從都市移動到部落，氣氛便大不相同，張震嶽在〈破吉他〉這首歌曲，便表現了放假到海邊散心的輕鬆自在。都會的匆忙冷漠與家鄉的輕鬆自在，這樣的對比並不陌生，或者說，這是流行歌曲在書寫城與鄉的一種常態。但在同一張專輯同時呈現兩樣風貌，這正是張震嶽這種以國語演唱的原住民歌手所能表現的張力。張震嶽身為原住民歌手，來到臺北發行國語專輯，語言的抉擇和城鄉的抉擇處境類似，以較強勢的國語創作、歌唱，而其真正的語言歸屬為何？歌

141　〈跑車與坦克〉，詞、曲：張震嶽，2013年。
142　〈上班下班〉，詞、曲：張震嶽，2013年。
143　〈走慢一點點〉，詞、曲：張震嶽，2013年。

曲中的「返鄉」，除了具備地理上的意義外，這個「故鄉」亦包含了族群認同與語言認同。

　　對比城市的歪斜、匆忙，張震嶽歌曲中的故鄉，在景緻與情懷中，都有截然不同的表現，專輯歌曲〈我家門前有大海〉[144]，便對此著墨。

　　　　帶你到我的家鄉去看一看　　我家對面是蔚藍的太平洋
　　　　筆直海平線升起紅紅的太陽　　走過一回一輩子不會忘
　　　　帶你到我的家鄉去看一看　　我家後面是雪白的玉山
　　　　像是灑滿了顆顆翠鑽的星空　　住過一宿你就不想走

　　　　我的兄弟　　熱情好友　　我的姑娘　　你別想碰
　　　　我的家鄉充滿愛和尊重　　下次再來我為你倒酒

歌詞簡單直接，為主副歌形式。就口語文化而言，這首歌曲在副歌文本內涵提到兄弟、熱情好友，搭配熱鬧的合音，頗能以音樂表現的形式搭配歌詞意蘊。此外，從口語文化探討這首歌曲的器樂演奏，值得一提的是，這首歌曲的編曲挪用了學校歌曲〈我家門前有小河〉，所以在前奏、間奏的部分，都可以聽到口琴演奏這首樂曲的部分樂句與變奏。這樣的挪用固然喚起聽者對這首歌曲的印象，張震嶽的歌詞也以類似的書寫技法呼應了這首歌曲。

　　學校歌曲的歌詞「我家門前有小河，後面有山坡」，張震嶽仿照這樣的描寫方式，只是置換其家鄉所能看到的實際風光，將其具體化為太平洋與玉山，以這樣簡單直接又帶點幽默的歌詞介紹自己的故

144 〈我家門前有大海〉，詞、曲：張震嶽，2013年。

鄉,明亮的歌曲調性與編曲伴奏,確實與專輯中其他歌曲描寫城市生活時給人沈重的壓迫感不同。

　　這首歌曲在臺北「簡單生活節」表演時,張震嶽特別帶了舞群,舞群身著原住民服飾與頭冠,在舞臺上跳著原住民舞蹈,歡快的氣氛與歌曲的調性相稱,是一個流行歌曲跨界流動的事例,所差只在歌曲的語言仍是國語。不過,也正因為是國語,方能讓更多人一聽即懂,甚至能琅琅上口地跟著合唱。在語言的選擇上,張震嶽並未直接面臨上文林生祥所觸碰「超越性的語言」這個問題,而直接選擇以語言學位階較高的國語演唱。在音樂性的選擇而言,歌曲曲風多為嘻哈、搖滾等流行樂風,也並不見他想以原住民音樂為養分的混融樂風。但這無妨於聽眾在他的歌曲中聽到且辨識原住民的特徵,這顯示了在「流行歌曲」的文類中,呈現「故鄉」乃至於「族群認同」,仍是有各種或深或淺的取徑,無法一概而論,這樣多元且流動的特質,也正與後現代的多數認同型態吻合。

　　這張專輯,也置入了土地議題,雖只是輕輕帶過,卻成為張震嶽故鄉書寫裡獨特的一環。〈別哭小女孩〉[145]這首歌曲中,以木吉他簡單的分散和弦伴奏,輕輕地唱出溫柔的樂句,裡面的旋律樂句,有部分早已在上張專輯就醞釀出來了,只是在這首歌曲中將其完成。

　　　hai ye hai ye ya ho yi ya na ya yo 那魯灣 na yi ya na ya yo
　　　hai ye hai ye ya ho yi ya na ya yo 那魯灣 na yi ya na ya yo

　　　從哪裡來　可愛女孩　不說一句　不時地低頭
　　　黝黑臉頰　天真無邪的大眼睛　靜靜看我

145 〈別哭小女孩〉,詞、曲:張震嶽,2013年。

　　在不遠處　他們的家　幾台怪手轟隆隆地響

　　白色布條　隨著風無言的抗爭　家不見了

hai ye hai ye ya ho yi ya na ya yo 那魯灣 na yi ya na ya yo

　　熟悉回家路　何時變得殘破　小女孩你別哭　牽著你一起走

　　也許未來　藍色海洋　也許未來　綠色的草原

　　也許未來　這一切全部消失了　會怎樣

這首歌曲中以原住民語唱出的那魯灣旋律，是在上一張專輯便醞釀出來的，並且成為這首歌曲的副歌，在樂曲開頭便先唱出。歌曲為主副歌形式，主歌有三次反覆，歌詞皆不同，在音樂時間中為線性敘事，內容寫到一個失去家的小女孩，歌詞並未指名小女孩的家究竟為何破壞，是都市更新？是土地政策？還是其他的緣故？白色布條抗爭的內容也不明，但不論微觀或宏觀，歌曲的留白卻讓回不去的家（或回不去的故鄉）能指涉更多生命處境，這個指涉當然也包容抗議或批判的可能。除了被怪手破壞的家與消失的回家路，藍色海洋、綠色草原也有消失的可能。原住民的歌曲始終的關懷是與自然的共生關係，他們的歌曲圍繞著山、海、風、土地，張震嶽即便以國語創作，思維也是如此。無奈的是，雖然歌曲中請小女孩別哭，但也沒什麼能夠阻擋這種現代化的步調，「牽著妳一起走」的路，又將通往何處？歌曲並未給出答案，如同原住民長期訴求的遷移核廢料、反遷葬、反美麗灣工程，這些文化政策的抗爭，最終又將通向何處？

　　這首歌曲雖未明確指出抗爭的對象，但在隨專輯附贈的 DVD 電影中，張震嶽抱著吉他來到海邊唱這首歌的時候，鏡頭明確帶到「拆美麗灣」的抗爭布幕，表示歌曲中「家不見了」的確有指涉美麗灣工

程的想法。此外,在原住民發起「不要告別東海岸,反美麗灣420萬人上凱道」活動中,一位影像工作者也以這首歌曲為背景,加入許多抗爭美麗灣的紀實照片,[146]表示這首歌曲的確很容易讓人聯想到反美麗灣的社會運動。從中更可看出,文化消費將這首歌曲賦權之消費實踐。社運民眾將這首歌曲解碼,著重強調這首歌曲本來編碼中帶有的社運色彩,並將之與影像、活動聯繫,展現歌曲的能動性。除此之外,滾石唱片為這首歌製作的「張阿嶽的大小事和一些音樂」的系列影片中,也有這首歌曲的影片,[147]張震嶽邊唱著這首歌曲,影片邊以字幕打出張震嶽的故鄉記憶,他回憶小時候在南方澳生活的經過,隨著社會產業結構改變,昔日繁榮的漁港也漸趨沒落,他提到中學時家中有船的同學家都漸漸把船賣掉的情形,而昔日熟悉的故鄉也漸漸在改變,搭配著歌詞理解,「熟悉回家路/何時變得殘破」,指涉的就不一定只有「小女孩」了,而包含了自我的真實經驗,並藉由其他媒材的詮釋流動,展現更多的互文意義。對照阿牛歌曲中變遷的馬來西亞村落,與林生祥歌曲中現代化的客家村落,張震嶽歌曲中濃厚的鄉愁也就不是特例了。

《我是海雅谷慕》這張專輯獲得金曲獎,受到一定程度的重視。其回歸原住民身分的認同是「概念」性的回歸,在歌詞語言的選擇與歌曲樂風的選擇中,並未看到太多原住民音樂(或語言)的痕跡。但就概念而言,包含專輯文宣、隨專輯拍攝的微電影、乃至表演的服裝選擇、舞群和舞臺效果,都可以看出其「返鄉尋根」的意向,而這也是張震嶽以國語歌曲書寫「故鄉」的成就所在。

當然,張震嶽這張專輯,和其他原住民歌手如胡德夫、以莉・高露、桑布伊等人的音樂作品,性質是大不相同的。但所謂尋根創作,

146 網址:https://www.youtube.com/watch?v=TVKDVarYyg8。2021年7月5日查詢。

147 影片網址:https://www.youtube.com/watch?v=L7viWa7LeRM。2021年7月5日查詢。

或是牽涉文化認同，乃至於世界音樂風潮興起，乘勢而起的民族音樂，都無妨於聆聽時所能得到的感動，即便歌裡的部落可能是想像的，也共構了多元認同中的一種樣態。

三　當代原住民歌手以母語歌曲呈現的「鄉」

　　當代原住民歌手中，有許多歌手選擇以母語演唱，並獲得一定成就。他們的音樂作品所展現的樣貌，便具有獨特性。如桑布伊、胡德夫、舒米恩、戴曉君等。本文先以歌手以莉·高露為探討對象，因其歌曲創作與她的返鄉務農實踐歷程息息相關，頗具觀察意義。歌手以莉·高露[148]於2011年發行第一張個人專輯《輕快的生活》，[149]獲得第23屆金曲獎最佳原住民語歌手獎、最佳原住民語專輯獎及最佳新人獎，以第一張專輯的新人之姿便獲得如此佳績。但其實在2011年之前，以莉·高露便隨著「原舞者」與「野火樂集」在各地演唱，並在一些原住民合輯中錄製單曲，實非歌壇新人。

　　在以莉·高露《輕快的生活》這張專輯中，約有一半的歌曲是以阿美族母語演唱，另一半則是以國語演唱，兩相比較之下，可以發現，在以原住民語演唱的部分，無一例外地都在詮釋「鄉」的風貌，且歌詞較為素樸自然；相對的，以國語創作的歌曲中，歌詞較具文學之美。

　　不同語言承載的是不同的世界觀，包括體會世界與表達觀念的方式，這個分野在同一個創作型歌手身上更加明確。以莉·高露以原住民語創作歌曲時，反覆出現與阿公、阿嬤、父親、母親的互動或追憶，這有可能是她個人的記憶情感，亦有可能是創作心靈切換為原住

148 以莉·高露（阿美語：Ilid Kaolo），臺灣女歌手，出生於花蓮縣鳳林鎮，吉納路安部落的阿美族人。

149 《輕快的生活》，風潮唱片發行。

民語言思維時，較容易浮現的情感特徵。她在訪談中曾提到：

> 歌詞語言的走向都是自然而然產生，母語／國語分別象徵過去
> ／現在，有著不同思考邏輯，傳遞著不同情感，例如歌曲〈阿
> 嬤的呢喃〉內容是阿嬤哄騙著父母都在外地工作的小孩，其實
> 也反映著當代原住民部落生活的困境，她說母語是代表更深層
> 的感受。而即便如吟唱母語的〈海浪〉，歌詞多半是沒有確切
> 意涵的虛詞，同樣感受到對於故鄉的深情。[150]

由此可見，在專輯中以不同的語言創作，的確呈現了不同的意韻，除
此之外，她還表示語言與旋律的搭配出於自然，難以轉譯。以莉・高
露曾提到她不願意專輯被歸類為「原住民專輯」，而持以語言分類歌
曲過於狹隘的觀點，這樣的觀點與林生祥有許多一致之處。不過，不
同語言終究為歌曲帶來不同的世界觀，這點是無疑的，且在創作之初
就已決定，甚至無法互相翻譯。若看以莉・高露專輯中的母語歌曲，
與「鄉」的聯繫的確較深，如〈結實纍纍的稻穗〉，[151]曲風輕柔，編
曲只以鋼琴和木吉他伴奏，恰似搖籃曲一樣的編曲，歌詞內容提到母
親與阿嬤的叮嚀，並穿插南風、稻穗和蟬鳴等意象，歌曲平靜豐足。

〈結實纍纍的稻穗〉（Clusters Of Rice Plants）

yo fali no safalat　　南風徐徐的吹

o nidadimaway ci ina　　是母親搖撫小孩入睡

150 瓦瓦：〈金曲歌手以莉・高露新作《美好時刻》遠離都市、告別少女心〉，《欣音樂》。
　　網址：http://solomo.xinmedia.com/music/23199-IlidKaolo。2021年7月5日查詢。

151 〈結實纍纍的稻穗〉，詞、曲：以莉・高露，2013年。

aka kamangic ha wawa　不要哭啊孩子

aka katalaw ha wawa　不要怕啊孩子

nengneng han na panay　看那稻子

fahal san malefic　轉眼就結實纍纍

ringring sa ko dadayday　蟬鈴鈴的叫

hato ngiha san ni ama　像阿嬤的叮嚀

dipoten to ko tiring　好好照顧身體

hadimelen to ko rakat　好好整理腳步

nengneng han na panay　看那稻子

fahal san malefic　轉眼就結實纍纍

在專輯同名歌曲〈輕快的生活〉[152]中，亦提到「稻穗」。以莉・高露除了創作歌曲外，也在宜蘭南澳種植有機稻米，因此，對農耕生活亦有深切體會。在她的歌曲中，農田、稻穗，並非想像、虛構的，而是其親身體會，這些體會顯示在她歌曲中對晴雨變化的觀察，也顯示在她與土地的親近之情：

masadak to ko cidal 太陽出來了

hi yo in ira ko cidal 有太陽了

masadak to ko cidal 太陽出來了

hi yo in ira ko cidal 有太陽了

pakongko ci akongi^aiyaway 阿公講很久以前的故事

mafiofio no fail ko panay 稻穗被風吹動著

kerong kerong sako fotili′雷聲轟隆轟隆響

aiya ma′orad to ko kalahokan 哎呀！中午要下雨了

152 〈輕快的生活〉，詞、曲：以莉・高露，2013年。

這首歌曲相較於〈結實纍纍的稻穗〉，編曲就熱鬧許多，加入了打擊樂器與吹奏樂器，整首歌曲節奏呈現歡快自在的風格。同樣地，歌詞並沒有講述太多內容，MV[153]則搭配著歌曲的自然風格，在南澳取景，以莉·高露與丈夫陳冠宇彈著吉他與烏克麗麗，時而在少人的田間道路騎著單車，時而在原野或稻田中走動歌唱，拍攝十分美麗自然的田園景象，表徵歌手的實際生活與歌曲十分相稱。

以莉·高露說明這首歌曲的創作意念，是結合許多小時候開心的回憶，其中包括阿公講的古老故事、搖擺的稻穗、孩童遇到午後雷陣雨的興奮之情。她也提到，當初創作這首歌曲時，編曲並不像專輯收錄的版本，專輯版本使用較多樂器編製，節奏也偏向輕快熱鬧，當初的 Demo 版本反而是比較舒緩的搖擺（Swing）曲風，如以莉·高露所說，隨音樂搖擺就像稻穗被風吹動的樣子，在以莉·高露接受《藝想世界》訪談的時候，[154]便以一把木吉他自彈自唱呈現這個 Demo 版本，與專輯的版本相較，各有風味。

不同的曲風編製，亦影響了音樂的不同「動勢」：

153 MV網址：https://www.youtube.com/watch?v=OMT9YutYMuU。2021年2月15日查詢。
154 藝想世界訪談以莉·高露，網址：https://www.youtube.com/watch?v=sdufktb7Mgk。
 2021年7月5日查詢。

音樂認知心理學及音樂美學中的一個重要觀念：音樂的動勢
（musical gesture）。音樂在時間中開展的動態形式，可以類比
為生物的運動型態，特別是我們自己的運動型態，……不管是
生物的運動型態，還是閃電劈落、海浪拍岸、風吹落葉……等
物理的運動型態，音樂都能夠模仿，這就是因為音樂的力度、
速度、節奏，還有音高空間中的旋律輪廓，可以捕捉到各種動
勢的基本型態。[155]

在這首歌曲的不同版本編曲中，恰好體現了音樂類比自然之能力，以
swing 的音樂動勢象徵草隨風擺動的姿態。

　　上文提到，以莉・高露的創作以阿美族語和國語為主，以莉・高
露的成長歷程也頗值得注意。她在童年時期住在花蓮部落，與阿公、
阿嬤的對話都是使用族語（因其阿公、阿嬤並不會國語）。她在六歲
時與父母遷居臺北，此後她的母語並沒有太多使用機會，有時返鄉與
阿公、阿嬤對話時，就會被唸到話怎麼說得顛顛倒倒。然而，她畢竟
還是具備阿美族語的能力，因此，在她發行第一張個人專輯前，曾受
邀錄製合輯唱片，也常是以原住民語演唱的作品為主，也就是說，她
是以阿美族歌手被認知的。[156]但在個人專輯中，她並非只以原住民語
演唱，可以發現，以莉・高露目前為止發行的三張個人專輯，有約一
半以上的國語歌曲。不只歌曲語言選擇問題，歌曲的內容也是值得注

155 蔡振家：《音樂認知心理學》，頁83。
156 然而，以莉・高露以族語演唱歌曲，卻是22歲之後才開始認真學習的。參劉嫈
　　楓：〈以莉・高露土地長出的美好歌聲〉，《臺灣光華雜誌》（2016年3月）。「7歲跟
　　著父母離開花蓮鳳林在臺北定居長大，對以莉來說，都市遠比家鄉的原野來得熟
　　悉。22歲那年，以莉聽聞『原舞者』正在甄選團員，她毫不猶豫地馬上報名，成
　　為原舞者的一員，開始學習傳統歌謠，並在陳永龍、舒米恩邀請下，加入『野火
　　樂集』。然而那時，有著一副好歌喉的以莉，總是唱著別人的歌。」

意的。她提到,因自小在臺北長大,在她輾轉於2010年到南澳種田之前,她的確是個臺北女孩。[157]創作《輕快的生活》這張專輯,正是她離開臺北回到家鄉鳳林,再遷居到南澳時,也是她從城市少女變成「農婦」的分界。因此,這張專輯仍留下許多城市生活的痕跡,〈城市〉[158]這首歌曲的歌詞「該要繼續下一個開始/還是停留/為什麼/給一個理由/不要繼續這樣的生活/這樣的生活」,似乎便有實際的指涉,反思城市生活是否應該繼續,或是轉而追求單純的田園生活。

　　以莉・高露因在第23屆金曲獎得到三個獎項,而受到更多注意,在〈輕快的生活〉MV下的留言中,亦有不少人提及是因為金曲獎才來尋找她的音樂。但除了這些留言外,以莉・高露以母語演唱的歌曲,也獲得不少原住民的注意,在MV留言中,許多原住民因為語言的共鳴而留言,顯示原住民語歌曲的確能夠召喚出一些同族之人。至於不懂阿美族語的聽者,也留言表示雖然不懂內容,但光從聲線或是器樂,亦能感受到歌曲輕快的能量。這便是上文曾提及蘇珊・朗格的同化原則觀點,聽自己不熟悉語言的歌曲時,歌手的聲音詮釋也成為「音樂元素」的一種,歌詞虛化後,成為共構歌曲氛圍的元素,音樂仍能有效地傳達意念。此外,從口語文化來看,即便不懂歌詞的文本意涵,從歌手的詮釋口吻流露的生物性訊息,亦能掌握歌手所欲表達的情緒。大多時候,曲風會先於歌詞傳達歌曲意念,例如〈輕快的生活〉這首歌曲,以莉・高露以Bossa Nova曲風詮釋,不論是否理解歌詞內容,留言中有數則提到以莉・高露為臺灣的諾拉瓊斯,顯示這類型的曲風的確達到了效果,Bossa Nova曲風造成了聽覺印象,即便歌詞是原住民語,也某程度達成了「準外語」的效果。此外,留言中更

157 2008年,她與丈夫回到花蓮鳳林從事農耕,經過一年多的調適,於2010年搬到南澳,並催生了《輕快的生活》這張專輯。同上注。

158 〈城市〉,詞、曲:以莉・高露。2013年。

有兩則日本聽眾寫的信息：「眩しく懷かしい旋律。耳の喜び。日本から感謝を」、「素敵な音楽に出会えて幸せです」，顯示音樂本身具備比語言更強烈的超越性，而這點，本就毋庸置疑，當代日常生活中聽著來自世界各地的歌曲，不論是否懂得歌詞內容，往往也能樂在其中。

　　從以莉・高露這兩首原住民語歌曲來看，可以發現，她在以阿美族語創作歌曲時，歌詞的確較簡樸直率，也與自然較為親近，若與專輯中的國語歌曲並觀，這樣的創作差異更能明白突顯。不同的語言除了風格上的差異之外，更有書寫主題的差異：

> 　　以莉坦承自己的國語還是比母語好，但兩種都是現在常使用的語言，創作時不會先特別預設，就看哪一種先寫完。「如果在描述愛情或城市這種歌曲，我會很容易用中文寫出來；但很奇怪，如果若要講生活或對家人說的話，就會自然而然用母語來寫。」她說，母語是媽媽的語言，那是一定要存在的，有一些感受，反而會覺得用母語才能表達。[159]

這樣的觀點亦可以語言社會學的語言分化功能來思考，語言因位階高低不同，有公領域與私領域之運用區別，在私領域的語言運用上，可達到親密性。[160]能觸發更多根源性的情感。

　　以下再以專輯中的國語歌曲〈休息〉[161]為例：

　　總是這樣的一個天氣　　帶來一種無奈的情緒

159 張永欣：〈種出輕快生活，展現倔強微笑──以莉・高露〉，網址：http://solomo.xinmedia.com/music/8062-IlidKaolo。2021年7月5日查詢。

160 江文瑜：〈從「抓狂」到「笑魁」──流行歌曲的語言選擇之語言社會學分析〉，《中外文學》25期（1996年），頁62。

161 〈休息〉，詞、曲：以莉・高露，2013年。

又是疲倦的不想出去　什麼快樂不快樂沒那個心情
這不是一場夢一齣電影　追逐生活細縫虛幻的光影
該有的勇氣都已經麻痺　海風輕輕吹溫柔的聲音　海風輕輕吹
啊　雲霧慢慢的散去　啊　黎明慢慢的靠近
還有一點時間在咖啡之前　休息還有一點時間在咖啡之前清醒

這首歌曲不論就文字、或就所欲呈現的心境而言，都是較幽微、隱晦
的。歌曲中提及無奈、疲倦、麻痺的勇氣、生活隙縫虛幻的光影，鋪
陳出百無聊賴的閒愁，欲說還休。上文提過國語歌曲〈城市〉，以意
象來傳達灰暗的氛圍：「黑白的城市早晨醒來／音樂停止旋轉／留下
一大片空白／灰色的街／陽光沒有溫度／對街的女孩／悠悠哉哉沒有
束縛……黑白的城市／夜晚醒來／陰影遮住對白／抹去一大段未來／
熱鬧的夜／故事沒有結束／疲倦的小孩／孤孤單單依偎著幸福」。雖
然這些意象指向灰黑、陰影，但也並非純然消極悲觀，因為即使如
此，歌詞中仍有幸福的小孩、沒有束縛的女孩存在。以莉・高露並不
喜歡純粹傳遞悲傷情感的作品，《輕快的生活》這張專輯，雖然是在
她感到迷惘，想要找尋自己定位的時期所創作的，但這種迷惘她卻以
舉重若輕的方式傳達。像〈休息〉這首歌曲以輕快的曲風詮釋，並不
給人壓迫之感，如歌名〈休息〉，有種悠哉的感覺，這種輕快氛圍，
也涵蓋在專輯《輕快的生活》這個概念之中，若以複合性文體之共時
結構來看，詞與節奏便形成一種張力。然而，與她創作的原住民語歌
曲相較，還是可以明顯地察覺，以莉・高露在創作原住民語歌曲與國
語歌曲時，表達的文字風格或內涵，畢竟截然不同。

　　南澳並非以莉・高露的「故鄉」，因此，嚴格來說，對南澳農耕
生活的書寫，並不算是故鄉書寫。不過就其談到的創作意念，這些作
品有些屬於「追憶」性質，其中包含她孩提時與祖父母相處的記憶。

所以，在這些歌曲當中（尤其是阿美族語的歌曲），仍能聽出「故鄉」（花蓮）的影子，只是追憶的「故鄉」與當下南澳生存的「鄉村」巧妙疊合，以莉·高露離開故鄉到臺北生活，復又離開臺北來到南澳自耕生活，歌曲反映的生命軌跡與「鄉」的意涵也顯得更加豐富。

在李明璁統籌策劃《樂進未來──臺灣流行音樂的十個關鍵課題》一書提到「回家」、「回到土地」的音樂：

> 事實上，有別於民謠發展經常是一種鄉愁意識，對許多臺灣音樂人來說，「回家」或「回到土地」，不只涉及音樂上的形式風格或是內容態度，更是作為人本身的一種生活選擇。最重要的是，在他們回家的路上，不論是音樂創作的題材深化、形式與各種創意結盟與突圍，都為下一世代全球音樂產業開啟各種想像空間。比如說，舒米恩舉辦的阿米斯音樂節以素人表演為主，吸引日本旅客；以及在宜蘭耕作生活的以莉·高露，最近才成功以群眾募資預備推出第二張專輯。無論是創作高度或發行方式，在地扎根的音樂人都讓人耳目一新。[162]

對以莉·高露而言，音樂中的「鄉」，涉及的便是更大範疇的「土地」吧。她選擇書寫的主題，亦傳達其生活選擇之態度，以及其農耕的身分認同。

對「鄉」的關懷，不只展現在「鄉村農耕」情懷的書寫，還包含了對政策與原住民處境的關懷。以莉·高露在搬到南澳之後，對土地的關懷更具體，而她的丈夫陳冠宇更是曾與林生祥合作的樂手，從交工樂隊時期的社運歌曲起家，這使以莉·高露對東部開發案、土地正

162 李明璁統籌策劃：《樂進未來──臺灣流行音樂的十個關鍵課題》，頁197。

義、人口外移等現象都有所省思,這些省思,也化成她的歌曲,成為另一種「鄉」的關懷。

> 在《閃閃發亮的星星》中,從阿公告訴她的故事裡,討論原住民土地權的問題;與絲竹空樂團的合作,寫下童謠《項鍊不見了》描述花蓮項鍊海灣的議題,而《阿嬤的呢喃》則是感歎於部落年輕人口外流的創作。

> 「以前在臺北生活,對土地的關係其實沒有那麼深刻,年輕的時候也不會想那麼多。搬到南澳後,那時候東部許多開發案出現,我身邊的朋友,像是巴奈或是我先生自己都很關心這些議題,會跟我討論,讓我有機會去幫忙。」因為生活周遭的朋友們影響,也讓她重新思考土地與人之間的關係。[163]

從這些引文可以看出,以莉・高露的歌曲與土地正義、海岸開發等社會議題相關,除了書寫鄉土外,更以音樂實踐參與了社會議題。

從「鄉」到城市的第一段遷移,以莉・高露帶著不少憧憬,她提到小時候很羨慕住在臺北的都市人,衣著光鮮亮麗,開著轎車看起來很高貴,在城市生活時她也曾追求物質享受,但漸漸不知所為何來。在丈夫決定農耕後,他們在池上學習有機耕作,剛開始以莉・高露也對泥土產生排斥之感,甚至帶著臺北的生活習慣來到家鄉,上網到半夜,晚起誤了農耕的時辰等。但以莉漸漸地能體會土地孕育生長萬物的力量,產生勞動的習慣,這也影響了她的身心,連帶地帶給她的創作更深沉的養分。也因此,她的族語創作有了具體落實的空間場域,

163 張永欣:〈種出輕快生活,展現倔強微笑——以莉・高露〉。網址:http://solomo.xinmedia.com/music/8062-IlidKaolo。2021年7月5日查詢。

她歌曲裡的稻穗、稻香和土地，以及「輕快的生活」這種身體節奏，不僅是對年幼時期「故鄉」的追憶，亦是對現實鄉村生活的具體記錄。

　　以莉‧高露第二張專輯《美好時刻》於2015年發行，在這四年中，以莉‧高露生下女兒，仍是維持自耕生活，偶爾參加一些特殊的巡演計畫，如「南澳插秧節」這種與農耕結合的複合式文化活動。在這些巡演中，除了分享自己的創作之外，以莉常常會一併介紹他們的農耕生活，包括2016年在誠品舉辦的《聽見‧稻穗裡的溫柔力量》活動，即是邀請以莉‧高露與「掌生穀粒」創辦人程昀儀對談。這些現象顯示出以莉‧高露的歌曲與她的生活型態產生的一致性，從音樂中的即興自然（錄製專輯不對節拍器，而以樂手的自然韻律為準），看到了他們對音樂復返自然的態度，而這與他們採有機農法耕作的生活又互相呼應，他們音樂中所記錄的「鄉」，與他們獨特的生活方式結合，的確比其他的音樂人更為一致。

　　此處提到「不對節拍器」一事，其實與音樂理想樣貌的想像有關，理想的音樂究竟是準確無誤差的音樂？或是以人力追求準確的極致，卻容許一點誤差的音樂？在大衛‧拜恩《製造音樂》一書中，亦談及此概念：

　　　　打從1990年代中期以來，大多數在電腦上錄音的流行音樂的拍子與節奏都數值化了。意思是說，那裡面的拍子沒有變化，一點都沒有，而節奏則是近似節拍器的完美。在過去，錄音作品的拍子通常會有些微差異，幾乎難以察覺地稍稍加速或緩慢一點點。或者鼓點的過門會稍有遲疑，好提示新段落即將展開。你會感覺到輕微的推或拉，扯一下、然後放鬆，那是這個不管什麼類型的樂團成員在互相回應，然後在無形的標準拍子之前或之後非常細微地晃動一下。那都過去了。如今幾乎所有流行

音樂的錄音都依循嚴格的節拍，如此一來，這些作品更容易擺進錄音與編輯軟體的框架內。[164]

媒介數值化實現了追求極度精確音樂拍值的夢想，這也是許多初習音樂者所需練習的課題：如何使拍子穩定？演奏者依照節拍器練習，試圖演奏出精準的音樂，然而，正因為這是以練習累積而成的精準，才顯得可貴。若所有的音樂創作者都能依循科技媒介之數值化而演奏出極精確的音樂，此時耗損掉的，或許是音樂之中的彈性。這些彈性不論是樂手之間的默契，抑或音樂本身帶著自然的生命力，都是如此。更進一步說，有些音樂的預設就不是在一板一眼的格線當中，比如浪漫樂派音樂家所愛演奏的「彈性速度」[165]，其拍值取決於情緒與演奏張力之中。又或者樂手錄音時，希望自己演奏的作品跳脫於電腦判定正常的拍數之外：

> 我會發現，位在高點的那個音符或在旋律弧線末端的那個音符，「想要」停留得比被電腦的小節格線判定「正常」的時間更久一點點。結果是，一段主歌可能會有九個小節，而不是傳統的八小節。又或者，某半小節感覺像是發乎情感的延長，彷彿提供了短暫、自然的感覺與呼吸空間，那麼，我就會把那半小節加到格線上。[166]

在本書流行歌曲文體論中討論了節奏與生命的關聯，但即便是心跳、

164 大衛・拜恩：《製造音樂》，頁121。

165 「當充滿感情的詮釋中出現彈性速度時，鏡像神經元系統的活化會短暫升高，……音樂演出是否能夠影響聽眾的情緒，主要取決於聽眾的同理心，特別是經由內在模仿演奏所察覺的細微速度變化。」參蔡振家：《音樂認知心理學》，頁222。

166 大衛・拜恩：《製造音樂》，頁121。

脈搏，也非一成不變，而有長短的變化。音樂本就是發乎自然韻律的產物，「感物吟志，莫非自然。」音樂創作者會發現，數值化的拍值提供了精準的可能性，卻也佚失了某程度的自然，因而開始考慮放棄對節拍器，以莉‧高露錄製專輯的這個選擇，是否在意志選擇上，也與其親近、回歸鄉土自然相關呢？這也是值得深思的問題。

　　《美好時刻》專輯採用「群眾募資」的方式，亦即，在專輯發行之前，藉由網路平臺募資，先行讓支持的群眾認購專輯及贊助資金，這張專輯創下兩天就達標的記錄。而這項募資計畫，更搭配六名認購群眾「南澳一日遊」計畫，[167]招待這些歌迷來南澳作客。此外，認購計畫也搭配贈送他們自耕的稻米和燻飛魚，這樣的行銷方式，的確在流行歌曲市場上獨樹一格，雖然這並非首例。在風和日麗唱片行發行的專輯《野餐》中，專輯歌曲是由吳志寧為父親吳晟的詩作譜曲演唱，而吳晟這些詩作亦是與土地（與親情）相關的現代詩創作，因此，風和日麗唱片行發行這張專輯後，便在吳晟的純園附近舉辦農村音樂會，[168]除了體驗田園風光與音樂交融的詩意外，更在現場提供自然農法耕作的「尚水米」煮成的鹹粥。這樣的行銷策略，拉近人與土地的距離，正如吳晟詩作〈我不和你談論〉一樣，直接引領讀者進入田園。然而，以莉‧高露專輯採群眾募資且搭配自耕米、自製的煙燻

167 參此專輯群眾募資網頁，網址：https://www.flyingv.cc/projects/5705。2021年5月27日查詢。

168 「吳晟說，今年剛好適逢母親百歲冥誕，特選在農人最喜愛的秋收時分舉辦這場純園‧野餐‧農村音樂會，家族以詩歌方式來追念母親，也邀請藝文界好友、環保人士與友善耕作小農一同參加。這場平地森林野餐音樂會，吳晟的歌手兒子吳志寧也上臺開唱，選擇以父親新詩改編歌詞來開唱，現場也免費提供友善耕作的『尚水米』所做的鹹粥、壽司與紫米湯圓，還有溪州特產的芭樂等等，在綠意盎然的微風吹拂當中享用在地食材所做出的餐點。」參新聞：〈平地森林野餐音樂會吳晟用詩歌追憶母親〉。網址：http://news.ltn.com.tw/news/life/breakingnews/1117204。2021年7月5日查詢。

飛魚、南澳一日遊等方式，除了以音樂拉近人與鄉土的距離，更以有形的物質（農產）作到了這點。在群眾募資的網頁[169]上，以莉・高露認為群眾募資與農夫親耕有共通處：

> 第二張專輯一直讓我有農夫親耕的感覺，在沒有唱片公司的框架之下，靠著自己從無到有慢慢完成一張心目中的作品，一個純手工滿是心意的作品。

> 因此，我想到「群眾募資」，一個有如農夫直購的概念，透過直接的接觸資助，讓我將我的創作、歌、手工打造的專輯甚至生活點滴及製作過程，面對面與你們分享。

群眾募資的方式，在專輯還未全部錄製結束時，便已先行募資，群眾可以提早支持自己欣賞的音樂人，並能藉由網路平臺留言，等於是與創作者產生一些對話機會。在專輯完成的巡演中，以莉・高露與丈夫也分享了許多群眾募資的小故事，這種行銷方式，的確擬制了一種「面對面」或「產地直送」的關係，就文化消費而言，創製與消費的科技中介變少，與在唱片行購買唱片的行動意義不同，在關係拉近後，歌迷的許多人生故事也得以讓創作者知曉，更進一步反饋在音樂作品之上，使作品的意義能夠更完滿，如《美好時刻》專輯同名歌曲一直重複的歌詞「你走進我的生命」。此外，就原真性的角度來看，許多音樂創作者與樂迷欲追求的原真性，乃是中介物質越少越好，現場表演比專輯原真，獨立創作比唱片公司介入原真，群眾募資模式，也提示了音樂市場中的一種可能性。

169　參此專輯群眾募資網頁，網址：https://www.flyingv.cc/projects/5705。2021年5月27日查詢。

　　《樂進未來——臺灣流行音樂的十個關鍵課題》一書提到，群眾
募資提供一個平臺，「音樂人能回饋給募資群眾的，不再只是一張專
輯，更可能是一套另類生活體驗。」[170]「使音樂創作者能夠更直接掌
握自己音樂的產製過程。」[171]「群眾也可透過贊助專輯附帶留言，更
直接地鼓勵或建議音樂人，不必再如過去得透過唱片公司轉交意見回
函，才能了解樂迷想法。」[172]而以莉・高露，正是成功使用這個平臺
的例子，這張專輯的行銷方式，更意外與以莉・高露的生活型態、歌
曲關懷，三者產生奇異的一致性。

　　綜上所述，以莉・高露雖然不以原住民語創作所有的歌曲，但也
因為如此，才能看到同一創作者不同語言展現的音樂特質。她在「原
舞者」、「野火樂集」這些團體中開始認真學習、演唱族語歌曲，更進
一步產生原住民的族群認同意識。她提到：「我算是蠻晚才開始接觸
原住民傳統音樂，但很特別的是，一旦學進去，那東西是很深刻的在
身體裡，像是被阿公阿嬤附身般，想忘都忘不掉。」[173]刻在身體裡的
母語，自然引發了族群認同意識，這也讓她關懷原住民的歷史。例如
〈優雅的女士〉[174]這首歌曲，標上日語歌詞，是對高菊花女士致敬的
作品。以莉・高露在「野火樂集」時演繹高一生的遺作〈長春花〉時
才知曉高一生與高菊花的事蹟。[175]高一生為阿里山鄒族精英，曾任吳
鳳鄉鄉長，帶領族人前往新美、茶山開墾，在倡議原住民自治的同時，
也創作了許多歌曲，記錄實際開墾移民的過程及「新故鄉」的景色，

170　李明璁統籌策劃：《樂進未來——臺灣流行音樂的十個關鍵課題》，頁13。

171　同上注。

172　同上注。

173　張永欣：〈種出輕快生活，展現倔強微笑——以莉・高露〉。

174　〈優雅的女士〉，詞、曲：以莉・高露，2015年。

175　參劉嫈楓：〈以莉・高露土地長出的美好歌聲〉，《臺灣光華雜誌》（2016年3月）。

這些有具體指涉「鄉土」的歌謠，至今仍在部落中傳唱。[176]高一生後來捲入228事件而喪生，長女高菊花女士，亦受父親牽連，必須在歌廳演唱、在政商場域中委曲求全，以度過被特務監視過日的歲月。[177]以莉‧高露在對高菊花女士致敬作品中，以音樂娓娓道出這位女士優雅、堅強的形象，其中更暗喻那段不堪的歲月帶來的陰影，這些傷痕都已過去，「優雅的女士揮揮手／這夢魘般的過去／她從不曾低頭」，歌曲的結尾溫柔而堅定，但這樣的溫柔堅定，是需要多少不堪的傷痕才能換來的？這首歌曲的創作過程與分析，在馬世芳〈誰是那位優雅的女士〉[178]這篇文章已詳細分析，此處不贅。但在以莉‧高露為此事此人創作歌曲的舉動中，必然有些同情共感之處，這些共感可能來自臺灣原住民的共同處境，來自原「鄉」的認同之情（雖然二者分別是阿里山的鄒族與花蓮的阿美族），蘊含無盡的弦外之音。

　　以莉‧高露以歌曲寫下自己的人生故事，這段人生故事中，包含對「鄉」與土地的關懷，這些歌曲落實在她獨特的生活態度中。也因著她有獨特的生命經歷，讓她的歌曲更具備現實的意義。從她的歌曲體會屬於鄉土的輕快生活，然而，鄉土卻非如此輕鬆寫意，正如她所說：「有重量才會感覺輕盈，輕快的生活，其實有重量。」[179]農耕生

176 高一生孫女高蕾雅主持音樂節目《樂事美聲錄》，〈高一生的音樂故事〉，2014年6月。她回到鄒族故鄉，重新走一次祖父曾走過的移民開拓之路，更從現在的新美、茶山部落中看到了這些祖父創作的歌謠還在鄒族人的文化中傳唱。高一生的歌謠包括鼓吹移民開墾的〈移民歌〉、在獄中思念阿里山故鄉的〈杜鵑山〉，不論是原鄉、新故鄉，有實際指涉的鄉土書寫、或記憶的鄉土書寫，高一生的音樂作品都成為當地動態的文化遺產。網址：https://www.youtube.com/watch?v=vY_lUkEdRTg。2021年5月27日查詢。

177 高菊花相關經歷可參熊儒賢：〈傳奇女伶高菊花——這條艱辛歌手路，只因她父親名叫高一生〉，《天下雜誌》，2016年2月26日。網址：http://opinion.cw.com.tw/blog/profile/368/article/3934，於2021年5月27日查詢。

178 馬世芳：〈誰是那位優雅的女士〉，《小日子雜誌》40期（2015年8月）。

179 張永欣：〈種出輕快生活，展現倔強微笑——以莉‧高露〉，2013年12月。

活確實的勞動與辛苦，是不可能憑空消失的，只是勞動過後的身體節奏顯得更輕盈自在，歌曲裡隨風搖擺的稻穗是實存的風景，也是詩意的象徵，以莉‧高露的歌曲結實纍纍，閃現田園詩一般的溫潤質地。

當代原住民以歌曲書寫故鄉的創作型歌手仍有許多可談，如胡德夫、舒米恩、桑布伊、查勞‧巴西瓦里等，這些歌手的作品都曾入圍金曲獎。他們的歌曲多關於土地、部落、山與海，較年輕的歌手如桑布伊還會特別回部落請教長輩，要他們教唱部落傳統歌謠，這些歌謠有些被錄進他們的專輯作品中，成為音樂史料，有些則成為他們創作新母語歌曲的靈感。此處特別討論查勞‧巴西瓦里的作品，因他的作品開展了另一種意義的「鄉」，這個鄉以語系、島嶼節奏聯繫，以部落為基點，向著海洋、島嶼開放。

查勞‧巴西瓦里在首張專輯便以花蓮的阿美族部落為創作的發想，歌曲關注家鄉的人、事、物，如〈美麗部落〉這首歌曲，便反映了花蓮漁港建設造成當地生態、自然、沿岸景觀的破壞。而他除了傳統「鄉」（部落）的書寫，也注意到阿美族人到臺北發展的處境。在那個年代，阿美族人來臺北發展，因社經地位的關係，多成為底層勞工，如「板模工人」。[180]他們為了獲取較高的薪水，而從事這種高風險的勞力工作，查勞為了徹底體驗族人這種生活，將它記錄在歌曲中，他更親身從事板模工作三年之久，以真正體會工人的處境。於是他的故鄉書寫，不再是單純的「故鄉」記錄，而具備原住民當代城市處境關懷的眼光。

更值得一提的是，他入圍金曲獎的專輯《玻里尼西亞》，[181]循著「南島語系」的線索，以音樂開展出更大的「鄉」的範疇。臺灣的原

180　參《藝想世界》訪談，網址：https://www.youtube.com/watch?v=QUaqwy_Laeg&list=
　　WL&index=5。2021年5月27日查詢。

181　《玻里尼西亞》，角頭音樂發行，2014年。

住民屬南島語系，更有一派學者認為，臺灣為南島語系的發源之地。
查勞想到，除了在臺灣的原住民部落之外，太平洋、印度洋的島嶼甚
至更遠的非洲部落，是否能找到語言、節奏的共性。這樣的觀點並非
異想天開，上文提到，夏威夷歌手 Daniel Ho 與臺灣原住民曾有數張
專輯的合作關係，這是同屬南島語系的音樂融合。林生祥也提到，日
本沖繩、古巴音樂因同時具備熱帶音樂的共性，在節奏上頗能相容。
因此，查勞循「南島語系」的線索，發現另一種音樂共融的可能性，
亦是其來有自。

　　節奏與律動感在音樂之中是十分重要的，其與自然、生命息息相
關，此在「流行歌曲的文體論」一節已有提及。然而，在原住民音樂
或島嶼音樂中，以重音來形塑節拍形態，造成一種明朗可預期的節
拍，也是值得注意的：

> 律動感是一種推動歌曲進行的性質，就好比一本讓你不忍釋卷
> 的好書所有的那種性質。律動感良好的歌，就像在邀請我們進
> 入令人流連忘返的聲音世界，在歌曲中雖然能意識到節拍的進
> 行，外界的時間卻彷彿全然靜止，而我們只能期盼歌曲永遠不
> 要結束。[182]

這種以節拍融合音樂型態的手法，更加入了「原真性」的考量。如上
文提到以莉・高露不對節拍器的錄音方式，企圖呈現更自然的身體律
動，所謂的「自然」，無非就是減少機器的干預。不論是節拍器或是
數位音樂製作，都不免有類比或數位的機器量值之介入，而最好的節
奏軌或鼓組「會呼吸」，無非就是它並非過於工整，並有超乎預期的

[182] 丹尼爾・列維廷：《迷戀音樂的腦》，頁159。

元素介入，而這也是大多數人想像的原真性音樂型態：

> 音樂家大多同意，最好的律動感往往發生在不嚴格限制節拍，
> 也就是不像機器般完美的時候。……對預期的顛覆可以發生在
> 音高、音色、輪廓、節奏、速度等任何部分，且必定要發生。
> 音樂是有組織的聲音，而這組織必須包含一些超乎預期的元
> 素，否則將在情感方面顯得平淡、呆板。[183]

然而，藉由自然節奏營造的「原真性」，是否屬於原真，或是後現代主義中的反身性[184]表現，突顯樂曲的框架或製作過程以呈現無實際指涉物的「超真實」概念，這就值得深思了。

原住民初來臺灣時，他們的祖先留在島上，成了布農族和噶瑪蘭族，留在高山的族群仍留著男系部落的習俗，在霧鹿山上唱出了八部傳說的天籟。留在平地的，在豐饒的蘭陽平原、蘇澳當中，接受緩慢的漢化。但在那不復記憶的年代，有些人並未留在這座島上，而駕著小船向南，來到南太平洋的諸多島嶼（如果沒有在途中死去），成就了馬玻語系，此為南島語系的一個次分支。

南島語言有其共性，語言譜系承載著兒時的夢、部落傳說、波浪、魚，以及語言學上共同創新的分群。查勞在臺東南島文化音樂節結識馬達加斯加的世界音樂手 Kilema，更進一步與他合作，打造專輯《玻里尼西亞》。[185]因 Kilema 定居於西班牙，於是他們就在西班牙

183 丹尼爾·列維廷（Daniel J. Levitin）：《迷戀音樂的腦》，頁161。

184 反身性思考（Reflexivity），一種實踐活動，可讓觀看者察覺到生產的材料與技術手段，方法是將這些材料與技術面向當成文化生產的「內容」。參瑪莉塔·史特肯、莎莉·卡萊特：《觀看的實踐：給所有影像世代的視覺文化導論》，頁411。

185 參銀河網路電臺介紹此張專輯的文案。網址：http://www.iwant-radio.com/showinformation.php?sisn=34464。2021年5月27日查詢。

錄製這張專輯，合作過程中，他更體會了臺灣與馬達加斯加島這兩座島嶼語言與節奏的相通之處。

臺灣屬南島語系的北緣，馬達加斯加島則是南島語系的西界，雖然語言畢竟不同，但音樂性上卻有能相容之處。專輯中阿美族歌謠節奏、馬達加斯加島的樂器與節奏，與西班牙佛朗明哥音樂融合，形成歌謠跨國的音樂圖景，更展示了「鄉」在世界音樂的範疇之下如何重新定義。在吉見俊哉的研究中，全球文化造成的影響，是在既有文化秩序中重組的過程。自我與他者、土著（natives）和外人（exotics）、全球化（globalization）和在地化（localization）等各種項目，都是重層交錯而構成無數連動過程的複合過程。這個過程中，移動的文化及接受此種文化的主體，已經隨同這個文脈而相應發生變化。就像流行音樂跨越界線而交織各種意義的混成化，這些前所未有的族裔，也顛覆了過去以來國族固有的區分。[186]

世界音樂本有複雜及不易定義的特性，但正因為跨國結盟擁有無限可能性，反而成為一個開放的音樂類型，在臺灣原住民音樂中更得到了實踐的可能性：

> 世界音樂絕不是關於特定的曲目或特定的人口族群，而是相對應於主流文化的特定音樂實作的定位（positioning）。「世界音樂」的標籤，在指涉音樂與藝人的跨國活動，以及永遠可能出現的新結盟（包括社會和音樂方面的結盟）時，或許是個適當的稱呼。[187]

查勞利用節奏、語系的若干共性，旺盛的音樂力量不被地域侷限，而

186 吉見俊哉：《媒介文化論——給媒介學習者的15講》，頁242-244。
187 Simon Frith、Will Straw、John Street合著：《劍橋大學搖滾與流行樂讀本》，頁165。

形塑某種超越性，使阿美族語的專輯歌曲聽起來是世界音樂的風貌。
這張專輯在26屆金曲獎獲得了最佳原住民語專輯獎，查勞亦獲得了最
佳原住民語歌手獎。如上所述，這樣的合作關係並非孤證，臺灣原住
民吳昊恩與夏威夷樂手 Daniel Ho 合作的專輯《洄游》，同樣也入圍了
第27屆最佳原住民語專輯獎。這張專輯包含卑南族、魯凱族、阿美
族、泰雅、鄒族的古調或生活歌謠，還有昊恩創作的母語歌曲及
Daniel Ho 創作的夏威夷歌謠，[188]這顯示「原住民族語」專輯朝著更開
放的「鄉」發展，「南島語系」或「島嶼音樂」是這個「鄉」的新範
疇，不論語言、節奏、樂器配置，原住民語歌曲中的「鄉」不再侷限
於臺灣部落，反而循著音樂的自然脈動、循著節奏、波浪，而向整個
南島語系、島嶼節奏開放，構成一種不可思議的圖景，這個圖景定義
的「鄉」，是因音樂而相繫的族裔，且方興未艾。在陸森寶一代消失
的族裔、失語的處境，反而在當代原住民音樂中得到更寬廣的救贖。
而這種鄉土認同型態與實踐，已非四大族群的認同型態所能窮盡。

第五節　小結

　　本章以語言為類型化基礎，探討臺灣「四大族群」歌曲的「鄉」
有何意涵。解嚴後的認同顯然溢出於此前文化中國或本土性的範圍，
而在複合性文體的表現中開展出更寬闊的鄉土表述，補充書面文學中

188 上文曾提到，Daniel Ho曾與臺灣原住民合作錄製專輯《吹過島嶼的風》，其中包括
上文提到的以莉・高露與吳昊恩。這張專輯更獲得豐富的獎項，包括：入圍第12
屆美國獨立音樂獎傳統世界音樂獎、榮獲第12屆美國獨立音樂獎「觀眾票選最佳
專輯包裝設計獎」、入圍第55屆葛萊美獎最佳世界音樂專輯獎、榮獲第24屆金曲獎
流行類最佳專輯製作人獎、入圍第24屆金曲獎流行類最佳專輯獎、入圍第24屆金
曲獎流行類最佳作曲人獎。其中葛萊美獎將其定性為世界音樂，可見音樂的類型
劃分，有時候會走向更開放、多元的途徑。

較缺乏的聲音。然而,語言相較於文字雖較為自由,也必須面對「翻譯」的問題,此在客語、原住民語歌曲的創作實踐中,更是如此。在本書中,對創作者思索母語或方言有效性的問題,亦有探討。以音樂而言,當代流行歌曲面臨尋根、轉譯、融合的問題,在鄉土各自表述中,不同的流行歌曲呈現不同的音樂性,並企圖藉由這些融合之嘗試,與傳統對話,並開創新的音樂風格。除了與傳統音樂融合之外,亦考慮到世界音樂、島嶼節奏共性的問題。

以國語歌曲而言,歌曲中的「鄉」包含「鄉村」與「故鄉」的意義,但並未特別具體地書寫鄉的風土人情,[189]反而是將鄉與「家」、「歸屬」等意義連結。此外,本章亦以馬來西亞歌手阿牛的作品為例,阿牛作品的「鄉」就較為具體,且具備異文化的色彩,歌曲中就文字書寫而言,帶有華裔馬來西亞人的語言使用習慣,能夠引發認同。就音樂性而言,引用馬來西亞民謠,成為一種語言學標出性之表現。當然,現代化的影響也能在國語歌曲中看出不少痕跡,這時,歌曲就成為一種動態文化遺產,記錄了創作型歌手「心象的故鄉」,也記錄了無法復歸的鄉愁。就文體特徵而言,本文探討阿牛、旺福、周杰倫的歌曲,多屬於主副歌形式的曲式基模。

臺語歌曲的部分,本章以董事長樂團與新寶島康樂隊為例,前者企圖融合搖滾樂與臺灣本土的各種傳統音樂,不論就曲調、器樂配置、曲、詞而言,皆有所突破,所塑造的臺語搖滾樂更具備濃厚的鄉土味,在主題上回歸民俗戲曲、信仰、社會現象、乃至於風俗民情。而融合傳統民樂於搖滾樂的作法,更召喚了鄉土聽覺印象,塑造宗教

189 陳昇於2017年推出《歸鄉》專輯,因為不屬於2017年金曲獎之前的音樂作品,屬於本研究範圍年代斷限外的音樂作品。但這張專輯卻是國語專輯中少見的鄉土專輯,整張專輯描述陳昇十八歲以前居住的「南溪洲」,有具體的指涉,是十分值得細剖的作品,留待日後專文探討。

祭儀熟悉的聲音地景。甚至某些歌曲還能反饋進入臺灣傳統的習俗當中，成為陣頭或廟會的音樂，灌注傳統音樂以流行的養分。此外，董事長樂團之歌曲實踐也與民進黨「本土性」之認同合流，表現本土性的鄉土認同。就後者而言，新寶島康樂隊歌曲符合四大族群之認同概念，時常書寫臺灣的鄉土風情，其書寫的鄉土往往流露民風純美的特性，讓人心嚮往之，而其鄉土書寫之所以具有深刻意涵，是因為他們投注了對鄉土的關懷，而這種關懷更是跨語言、跨族群的認同實踐。至於他們所寫之「鄉」，有時實有其地，但經過藝術化、抽象化的處理，有時是虛構的。不過，不論虛構或實指，這些鄉土書寫都展現極濃厚的認同感，認同對象則是四大族群共同生存的臺灣「寶島」。

就客語歌曲而言，本章以客家歌手林生祥為例，林生祥長期以母語歌曲創作關懷美濃故鄉，更以小見大，具體而微呈現近四十年來臺灣鄉村現代化的處境。不論就詞、曲創作，乃至樂器配置、音樂性的探索，林生祥音樂中呈現的故鄉都給人驚豔的感受，因為他的音樂是實際從故鄉的土壤中長出，其中有客家山歌的根源，但卻又有同是熱帶島嶼音樂的影響，使他的音樂摸索過程獨具一格。林生祥《我庄》專輯集中描寫故鄉，其中包括教育制度、便利商店、農業、精神病患、菜園、乃至於與母親、土地的親密聯繫，在整張專輯的表現中，客家庄的風景也躍然於音樂之上。林生祥的歌曲不論詞、曲，都企圖追求一種「超越性」，本章也探討林生祥與鍾永豐在此點所作的嘗試，以及其歷年專輯中的摸索路徑。雖然，語言的「超越性」問題某程度無法完善解決，但他們的思考過程與摸索進程，卻是極具啟示。

就原住民語歌曲而言，本文先嘗試論述日治時期原住民精英雙重失語的處境，但在此處境下，音樂仍是他們最終的歸宿。在流行歌曲中，原住民歌手以國語、母語形構他們心中的鄉，其中有語言權力（國語與原住民語之間）、城鄉差距（臺北與臺東、花蓮）等因素的

介入,但原住民歌手或在國語歌曲的市場上找回自己的族群認同,或親自躬耕形成另一種型態的新故鄉,或以語系為線索,向太平洋、夏威夷、馬達加斯加島找尋南島語系可能開放的音樂型態,使原住民歌曲中的「鄉」,意義更顯遼闊。

總此而言,就鄉土認同來說,當代臺灣流行歌曲中的鄉土無疑是各自表述的,正表現了後現代多數認同、多元流動的特徵。國語歌曲中的鄉帶著鄉愁,當與馬來西亞歌曲混融時,又產生不同的鄉土指涉。臺語歌曲中的鄉重視寶島意象、民俗傳統信仰。客語歌曲中的鄉重視土地、農村。原住民歌曲中的鄉重視山林、祖靈,在當代又開啟另一個南島語系的譜系。因本文選定創作型歌手與樂團之作品來研究,便可確立作者與作品之連結性,從探討中可以發現,每個創作者除了在作品中表達不同的鄉土認同之外,這些作品還包含了不同的音樂特性,面向傳統,並發展創新的音樂性,個性書寫也在其中表露無遺。然而,除了本書所舉之例子,仍可發現當代臺灣有許多流行歌曲創作不同於這些形態的認同,並實踐出各式鄉土認同的可能性。這也證成當代流行歌曲的認同趨於多元與流動,與本書提出的觀念一致。

在本章所談論的主題中,限於研究聚焦,仍有許多優秀的作品無法觸及,如陳昇作品《歸鄉》、《南機場人》,謝銘祐的作品《臺南》,吳晟與吳志寧的作品《野餐》,閃靈樂團歷年的專輯等。因本文以創作型歌手為主要觀察對象,必然有些侷限,關於非創作型歌手的作品研究,也留待日後研究,以期建構更完整的流行歌曲研究視角。從本章所探討的這些主題可以發現,當代流行歌曲具備的文學與文化動能,以強大的傳播、溝通力量,要求聽者理解、認同、詮釋、行動,而這些歌曲以各自的語言、曲風,交織在寶島之上,形構屬於這個時代的鄉土詩歌。更宏觀來講,這是以臺灣音樂、語言創作臺灣文學的實踐。

第四章
當代流行歌曲的現實批判與國族認同

　　理解當代流行歌曲對鄉土各自表述的創作實踐後，當代流行歌曲是否在別的議題中亦有關於認同的創作實踐？這是本章欲進一步探索的。在1980年代之後，除了解嚴之外，還發生三次政黨輪替。政治風氣漸趨開放之後，流行歌曲創作實踐也不再受到明顯的政治禁制，與解嚴前的政治情勢差異甚大。因此，流行歌曲在各種場域之中亦無懼於表達認同或抗議。創作型歌手多次在金曲獎頒獎典禮的星光大道與舞臺展演中表達抗議，亦在社運場合、總統就職典禮中表達抗議或認同。此外，在當代面對中國問題，因兩岸開放後，臺灣創作型歌手有機會進入中國市場表演，面臨審查制度，或多或少面臨「表態」的問題，流行歌曲事件有時也成為國族認同問題之焦點，甚至可能影響臺灣總統選舉之風向，導致總統不得不對此娛樂事件做出回應。凡此種種，皆可發現，當代流行歌曲與現實批判、社會抗議事件、國族認同等具備密切關聯。本章將以社會事件為基礎，討論流行歌曲的創作實踐。

　　本章首先談流行歌曲如何在「金曲獎」這個官方場域發揮抗議、批判的作用。金曲獎匯聚臺灣重要的流行音樂人，也含容各種當代流行樂種，在此場合批判、抗議，自有文化展演之意義。金曲獎除了頒獎典禮之外，亦有流行音樂的表演，不論星光大道、頒獎典禮或音樂展演，都可能成為實踐抗議行動的場域。近年來，在金曲獎獲獎人的得獎感言中、星光大道上、典禮表演節目中，都不乏對文化政策、土

地政策、環保政策、語言分群等議題加以批判的事例，甚至有「將金曲獎頒獎典禮當作凱達格蘭大道」的論述出現。不論贊成或反對這樣的論述，流行歌曲在其中都扮演了不可或缺的角色。

　　第二節將談到流行歌曲與當代社會運動各個議題的緊密關聯。當代創作型歌手不乏熱心參與各個社會議題的創作者。臺灣近年來重大社會議題，包括美麗灣度假村爭議、反媒體壟斷運動、洪仲丘事件、核四公投、關廠工人連線抗爭、特偵組監聽爭議等、廢核大遊行、白衫軍運動、關廠工人連線抗爭、拆政府包圍內政部、大埔四戶強拆等事件。從本節探討中，可以發現，流行歌曲能立即反映當代的社會問題，更進一步反饋想法、意念與力量，並以極強的傳播力，在社會運動發揮號召、凝聚認同的功能。更可以進一步說，因為流行歌曲有機、能動的文類特性，已經使流行歌曲成為社會運動不可或缺的一環，這是文化消費之一環，也呈現文化消費者藉由賦權表達認同。流行歌曲響在時代中，與時代意志共存，成為不容忽視的時代之音。

　　第三節談流行歌曲與中國政治的關係，因兩岸政策議題敏感，臺灣與中國又共享華文流行音樂市場，臺灣歌手的言行或歌曲作品常會面臨中國的檢查篩選，若其中帶有「臺獨」相關思想，歌手或音樂作品不免被封殺。歌手對此亦有不同的因應態度，從這些態度也可以看出流行歌曲具備不同程度的抗議、批判性質，並反映了歌手的國族認同或政治傾向。從文化消費之視角來看，此亦反映了音樂消費者接受、協商、抗拒解讀等豐富面貌。

第一節　對官方體制的批判

　　在流行歌曲的主題中，抗議歌曲極具代表性，上文曾經提到1960年代以來，西方的抗議民謠與搖滾樂發展起來，與當代關注的社會議

題聯繫，歌手親身涉入抗爭活動，以歌曲召喚群眾認同。抗議歌曲在
工會中、遊行中、組織中一再被傳唱，歌手甚至組織群眾，親身參與
他們所宣揚的理念。例如歌手 Joe Hill 加入「世界產業工人聯合會」，
參與無數場激烈抗爭，在罷工現場以吉他和歌聲戰鬥，最後甚至因為
他的影響力而死於資產家的謀害；60年代的 Joan Baez 在胡士托音樂節
為了反戰唱歌，並參與許多非暴力抗爭運動，在演唱會上呼籲年輕人
焚燒兵卡，而被捕入獄。正如她所說，每一次的行動中都感到龐大的
壓力，這些爭議也無疑會影響她的唱片銷售。但是，她覺得總是必須
有人採取行動。[1]1963年 Joan Baez 在華府數十萬人前演唱〈我們一定
會勝利〉，那樣的身影幾乎成為一種精神象徵。抗議民謠如此，搖滾樂
亦然。搖滾的基本精神就是抗爭，被馴化的搖滾就不再是搖滾。

　　在筆者碩士論文中，亦曾討論歌手的社會責任，[2]當時提到，臺
灣的音樂人社會意識還不是很強烈，但並不表示全盤如此。隨著時間
變遷，近年來，許多創作型歌手逐漸脫離純休閒娛樂的歌手形象，關
注許多政治、社會議題，諸如反核、性別、教育、生態、土地正義、
轉型正義等社會問題，並不迴避創作歌曲、表達意見。歌手與樂團也
漸漸會在訪談或表演活動當中，提到社會參與的責任，或者更進一
步，親自參與公益、社運、抗爭等活動或遊行，以歌曲創作展演實踐
其認同的價值。

　　在這樣的背景之下，歌手於金曲獎這種官方的頒獎場域中表演，
會如何表達其意念，便是有趣的問題。以2013年金曲獎為例，本次金
曲獎樂團表演部分，由董事長樂團、亂彈阿翔、五月天、四分衛樂團
聯合表演，於表演中批判政府對 live house 音樂展演場地的文化政策

1　張鐵志：《時代的噪音》，頁100-101。
2　劉建志：《當代國語流行歌曲創作及相關問題之研究——90年代迄今之考察》（臺北：
　　臺灣大學中文系碩士論文，2012年7月），頁187-189。

規範不明,而造成音樂場地被迫歇業的事件,並且也批判了臺灣的教育制度。除此之外,在星光大道上,原住民歌手舉起布條,訴求將核廢料遷出蘭嶼、反對臺東觀光化、反對遷葬。這些行動,在當時引起了不同立場的論戰,有人主張這種行動不尊重典禮,有人主張這樣的行動是「革命」,有其正當性。

先就樂團表演來看,在金曲獎這種官方場合表態質疑文化政策,本就需要一點道德勇氣。雖然這次表演的樂團,在之前小巨蛋五團演唱會就有聯合表演,訴求類似的理念。但在小巨蛋的表演中表達這些觀點,畢竟與官方場合中表達不太相同。在文化部辦理的金曲獎頒獎典禮,當著文化部長的面,藉由表演質疑文化政策問題(雖然其抗議的並非本屆文化部長任內之政策),表達抗爭之意,其中意義自與私人的演唱會不同。這個行為是否「不尊重典禮」?應當回歸搖滾樂的本質來思考。

在西方抗議歌曲的傳統中,不乏許多優秀的作者和作品,而這些歌手的作品,很大部分都和該時代的事件強烈連結在一起,抗議歌曲在工會中、遊行中、組織中一再被傳唱,歌手甚至組織群眾,親身參與他們所宣揚的理念。臺灣許多樂團,在歌曲中對政治或社會議題都有些批判,但誠如上文所言,影響力或號召力並不一定足夠。有時,閱聽者甚至還會質疑歌手是否還具備抗議精神,思索馴化的搖滾樂,是否只具備樂曲架構上的搖滾特質,而失去了精神。五月天阿信之前就曾有過這樣的發言:

> 五月天的歌裡,很少有那種抗議式的東西。我們也曾經考慮過要在歌裡放入比較「重」的內容,可是很奇怪,我們總會覺得在根本上的邏輯就很不穩。……比較少在音樂裡去批評、批判這個社會。我想五月天的歌沒有什麼意識形態,可能很多人都

　　覺得是泡泡糖音樂吧！可是我覺得我們並不是沒有自己的意識
　　形態。我們會講出來的話，或從歌裡散發出來的訊息，應該多
　　少有包含了一些軟性的價值觀。

的確，綜觀他們的歌曲，很少直率的批判或嘲諷，雖然也許有人會舉
出他們的歌曲為反證，如〈三個傻瓜〉（下文將會探討）批判教育體
制、〈我心中尚未崩壞的地方〉（此於第二章已有探討）批判金曲獎典
禮、社會價值等等，但平心而論，這些歌曲的批判，都還屬於阿信自
己所言，是「較軟性的價值觀。」

　　在2013年金曲獎表演的屏幕上、在設計的舞群中，豎起了質疑文
化政策的牌子，特寫了被封印的「良心」、頌揚 live house 和音樂祭的
熱力。如果坐在底下的群眾，內心某部分被號召了，那就是他們表演
的成功。比起歌曲本身的意義，表演時播放的影片批判性就更強烈
了，擷取關於文化政策的報導、被封條封印的良心（諧擬被查封的
live house），擷取「地下社會」等 live house 因政策不明被勒令停業
的畫面等等。[3] 這樣的表演，正在主題上完全符合搖滾樂抗議的本
質，如果金曲獎是包容各種樂種的頒獎典禮，那符合搖滾精神的搖滾
樂表演正是恰如其分，又何來不尊重之言？

　　然而，若以「搖滾樂」來思索其與抗議之間的必然關聯，也未必
妥當。搖滾樂本產生於1960年代的反文化氛圍中，搖滾樂與大眾文化
的關係亦非對立，而是在通俗之間呈現「秀異性」。也就是說，搖滾

3　關於地社的認同與抗爭，可參何東洪：〈獨立音樂認同的所在：「地下社會」的生與
　　死〉，《思想》第24期（2013年10月），頁123-137。該文提到，音樂認同面對外在力
　　量挑戰時比較容易浮現出來，2012年7月地社事件在立法院聚集的記者會行動上，
　　來了比預期多十倍的300多人。情感結盟的力量若隱若現，其政治意義也經常難以
　　定調。頁134。

樂並不排斥它具有通俗文化之特質,也並非立於菁英文化之立場,反
而是在通俗文化中,呈現其非通俗文化之處。強調搖滾具備原真性,
強調搖滾並不媚俗,雖然以市場觀點衡量,實情可能並非如此:

> 搖滾必須在大眾文化中製造秀異性(distinction),而不是區分
> 大眾文化與菁英文化、口語文化的老問題。搖滾的價值與判斷
> 產生了一個高度分層化的通俗音樂概念,其中小小的區別就會
> 套上天差地別的重要性。嚴肅看待通俗音樂,不把它只當作是
> 娛樂或消遣,自始以來,就是搖滾文化的關鍵特徵。[4]

於是,若視音樂為純粹消遣,金曲獎頒獎典禮出現抗議行為便顯得格
格不入,但「嚴肅看待通俗音樂」的態度,正是搖滾樂傳統中很重要
的一環。因此,五月天樂團在金曲獎有這樣的表演設計,也不讓人感
到意外了。

　　除了樂團表演的部分外,該年的金曲獎,也發生原住民歌手集體
上臺表達訴求的事件。同樣有人質疑原住民把金曲獎的舞臺當成了凱
達格蘭大道,至於是否不尊重典禮,也許也該回歸音樂本質思考。原
住民的歌曲特質,上文已略談到一些,從原住民的祭歌,到日治時期
的陸森寶、高一生,乃至他們的後輩胡德夫、陳建年、紀曉君、以莉・
高露、吳昊恩、桑布伊等,這些歌手的歌曲裡面主題都是些什麼?多
半是屬於故鄉的歌,是部落裡的歌,是對會所的懷念(palukuwan)、
對自然的尊重。以陸森寶為例,卑南族本無文字系統,他們經歷了日
治時期、國民政府雙重失語的狀態後,只能用歌曲寄託他們的夢。而
他們的歌曲,正關注著他們的環境、他們的部落、他們的族裔。該屆

4　Simon Frith、Will Straw、John Street合著:《劍橋大學搖滾與流行樂讀本》,頁102。

金曲獎中，原住民的訴求，是將核廢料遷出蘭嶼、反對臺東觀光化、反對遷葬祖墳，這都是他們歌曲裡念茲在茲的主題，如果正視原住民歌曲的本質，他們這樣的發言其實恰如其分。

第24屆金曲獎中，桑布伊獲得最佳原住民語歌手獎，獲獎後他在臺上讓母親為他戴上象徵榮譽的花冠，並邀請入圍這個獎項的原住民一同上臺，因「原住民的音樂是分享的」。得獎感言中，提到地方政府要掠奪他們的祖靈之地，因此部落長期抗爭此事，更明確提出拆除美麗灣、將核廢料遷出蘭嶼等訴求。最後他提到，老一輩的人告訴他，原住民存在的價值，便是「捍衛土地、海洋、水資源、山林、空氣」，這些價值，與他們歌曲的內涵呼應，如果金曲獎表彰、肯認他們的音樂，又如何不能肯認他們主張音樂中的價值呢？

因此，在金曲獎典禮呈現這樣的表演或訴求，並非「不尊重典禮」的行為，搖滾樂本就具備批判、革命的靈魂，原住民歌曲本就具備鄉土的關懷。固然，流行音樂有媚俗的部分，但金曲獎匯聚了所有流行樂種，本該包容這種帶著批判性的搖滾樂，及原住民歌曲中的鄉土關懷。所以，在樂團表演的部分置入這些反思、批判，讓不同的聲音出現，是很重要的行動，也是一種音樂實踐。當然，因為有另一波反對的聲音出現，使阿信不得不在博客上對此作解釋：

> 「Live in Live，這個世界上，也有我們這樣的一群人噢！」
> 是我想傳達的訊息，五月天並不想藉著典禮抗議什麼，
> 當然也不是向文化部與龍部長施壓，
> 因我確信她始終願意站在群眾與文化這一邊。
> 文化從來不只是任何一個公部門的責任，
> 文化是我們看待世界的角度、傾聽聲音的方式、
> 對待不一樣的人時表現的態度。

> 如果這一晚的演出，能令世界冷漠自轉的軌道，
> 有一點點的歪斜，那就是我們最大的初衷。：）
> 阿信 FB[5]

這段文字相對於整個表演的力道，是柔和了許多，但柔也無妨，革命不一定要轟轟烈烈，就像蘇打綠樂團曾說的：「如果這個世界不是你想要的樣子，那就溫柔地推翻他。」所以，批判的力道如果能在人心中種下一點什麼，當聽眾也都能記起這場表演給予最初的震撼，那也就很足夠了。

與此相關，上文肯認在金曲獎典禮中表達抗議的作法，但在2015年的金曲獎，又有另一則事件：滅火器樂團的〈島嶼天光〉這首歌曲，獲得該屆金曲獎的最佳年度歌曲。這首歌曲之所以獲獎，並不一定是因為詞、曲皆佳，反而是背後具備的文化意義。因這首歌曲，幾乎可說是2014年「太陽花學運」的主題曲，獲得該年金曲獎年度最佳歌曲，也並不讓人意外。

關於這首歌曲的創作過程，與當時社會運動造成的影響，在下文的章節會詳細論述，此處討論這首歌曲在金曲獎得獎的意義。這首歌曲獲獎，使許多曾參與學運的人感動不已，甚至還有一種論點是：這首歌得了金曲獎，便是得到官方認同，批判了中國（服貿爭議的主要抗爭對象）與馬英九總統執政的政府。但讓人不解的是，學運期間，最批判馬政府的這群人，為何會想要得到官方認同，並以得獎沾沾自喜？〈島嶼天光〉得了金曲獎，真的打了誰的臉？無可否認，〈島嶼天光〉這首歌，幾乎代表太陽花學運的精神，這首歌象徵了一場集會，甚至一個世代的精神。但這首歌曲之所以重要，是必須在集會場

5 2013年7月7日發表於阿信FB粉絲專頁，網址：https://www.facebook.com/binlivecon cert/posts/519144841472475。2021年11月15日查詢。

合中被傳唱，並確實號召、動員了些什麼，而非來自金曲獎鍍金，並非來自於官方認同。

誠如上述，在金曲獎場合出現抗議的行動並非孤證。五月天等樂團在金曲獎表演中抗議文化政策，主張 live house 的正當性；原住民歌手將星光大道當成凱道，訴求拆除美麗灣、將核廢料移出蘭嶼；歌手林生祥拒領金曲，抗議以語言分類獎項的正當性。這些抗議或訴求，有的直接寫在他們的歌曲中，有的表現在金曲獎典禮上的發言或表演。所以，金曲獎這個官方場域，能容忍一定程度的批判實踐，也並不讓人意外。〈島嶼天光〉入圍並得獎，並非孤證，2014年五月天〈入陣曲〉入圍，2013年張懸〈玫瑰色的你〉入圍，這些歌曲都具備抗議特質（下文將會詳述），而入圍這些歌曲就彰顯了，金曲獎本有一定程度的包容性，至少〈島嶼天光〉得獎片段或是同一屆金曲獎莫文蔚挺同志言論的發言，不會像中國轉播時被審查而剪掉。但一定程度的言論開放自由，也不應過度推導，認為〈島嶼天光〉得了金曲獎，受到官方肯定，是代表了多麼深刻的革命。

最可怕的是，如果一直鄙夷主流媒體對學運的論述角度，卻因〈島嶼天光〉被主流媒體或官方認同而開心，這就像文化工業理論所批評的，流行歌曲並不具有批判力，[6]因歌曲中販賣的革命和抗議，是被架空的。若自己以為具有夢想，在歌曲中聽到革命的內容而心動，但在現實生活中，卻什麼也不作，這樣的話，島嶼何時才會天光？島民何時才是「勇敢的臺灣人」？

6 「那抗拒的人們，唯有讓自己適應才能夠生存下去。一旦他們被貼上偏離文化工業的標籤，他們和文化工業的關係就會像土地改革者和資本主義的關係。現實主義取向的異議成為那些要販賣新觀念者的註冊商標。到現在社會的輿論裡，指控的聲音是不會被聽見的，即使它們被聽到，聽覺敏銳者也可以察覺到那些異議者準備要和解的某些重要暗示。」參阿多諾、霍克海默：《啟蒙的辯證》（臺北：商周，2009年），頁169。

　　所以，島嶼要天光的契機，並不在於金光閃閃的獎座，不在官方認同，不在於文化部收編。因為這些價值，就像米蘭昆德拉「霧中道路」所說的暗中準備的法庭，隨時都在改變態度。島嶼要天光的契機在於這首歌，以什麼樣的姿態活在人們心中，這首歌的認同價值，不應來自金曲獎的肯定，或某種官方媒體論述的認同，或打了誰的臉。歌曲在社運傳唱裡輝煌，在號召抗議中輝煌，在文化消費實踐中得到價值。更重要的，是它以怎麼樣的姿態，活在聽過的人心中。而那些人，又因為這首歌曲做了什麼行動，改變了什麼事。

第二節　社會運動與抗議精神

　　流行歌曲在當代社會中，某程度代表了抗議與批判的聲音。不論中外，只要有遊行集會之處，多半會響著歌聲。歌聲聯繫了人與人的意念、歌聲傳達主張，不論性別問題、種族問題、環保問題、反戰、平權、政策議題等，流行歌曲在這些表述中未曾缺席，「詩歌合為事而著」的精神，在流行歌曲這個文類中確實能夠實踐。

　　智利民謠歌手 Victor Jara 曾經說過：「一個音樂人是和一個游擊隊同樣危險的，因為他有巨大的溝通力量。」他更批評同時代的美國抗議歌手太商業化、太偶像化。[7] 綜觀他以歌曲抗爭的一生，被軍隊逮捕、毆打、施虐、甚至最後被槍決，可以清楚理解，偶像化的抗議歌曲與他所謂「革命歌曲」之間的巨大距離，誠如他一生最後一首歌〈Manifesto〉歌詞：

　　一首歌具有意義　當它具有強大的脈動　當他的歌唱者會至死

7　張鐵志：《聲音與憤怒》（新北：印刻，2015年），頁266。

不渝。[8]

理解流行歌曲強大的傳播、動員力量,正如西方60年代產生的抗議歌曲與搖滾樂便是與時代脈動息息相關的,在張鐵志《聲音與憤怒》一書,更敘述了全球各地以歌曲抗議的音樂人及其具體行動。由此可知,音樂與抗議的連結根深柢固。在臺灣更是從1930年代的流行歌曲開始,便有政治性的「請願」歌曲,如〈臺灣議會設置請願歌〉,[9]直到1980年代解嚴前,許多禁歌雖然被查禁,卻以「反動歌曲」的姿態活躍於地下集會,傳唱不輟。[10]解嚴後,當代音樂在政治上較顯自由,雖仍有下文將討論的兩岸問題需要面對,但創作者幾乎可以隨心所欲表達他們對各種社會議題的看法,並以音樂為媒介親身參與其中。以臺灣而言,當代的社運活動中,幾乎都有創作型歌手參與其中,以歌曲傳達理念,當代臺灣也產生了許多不俗的抗議、批判歌曲。[11]以下便以一些歌曲為實例,討論流行歌曲在抗議、批判議題的實際參與,藉由這些探討,也能理解流行歌曲的豐沛動能,以及這個文體在傳播、號召的能動性。

　　然而,流行歌曲是否真的能反映社會現實,對此,不同研究者亦有不同看法:[12]

8　同上注,頁270。

9　〈臺灣議會設置請願歌〉,詞、曲:謝星樓,1921年。在莊永明:《臺灣歌謠:我聽我唱我寫》(臺北:臺北市文獻委員會,2011年),頁85-92。介紹1920年代臺灣的社會歌曲,包括此曲與蔣渭水、蔡培火的作品。

10　關於臺灣的禁歌與社會運動的關係,可參李明璁主編:《時代迴音——記憶中的臺灣流行音樂》,頁82-107。文中詳述臺灣流行音樂史上的禁歌、與工運、學運、社運歌曲。

11　可參馬世芳:〈以歌造反管窺臺灣異議歌曲〉一文,收於羅悅全主編:《造音翻土:戰後臺灣聲響文化的探索》,頁122-129。

12　關於流行歌曲與社會現實的關係,可參蕭蘋、蘇振昇:〈流行音樂與社會文化的價

批評家想要證明流行歌曲的價值在於顯現於歌詞中的文化意
義，因此，內容分析的前提是相信歌詞具有反映現實的功能，
它是人類學和社會學的資料，記錄了世代間的情感、技術和價
值觀。社會學家西蒙‧弗里斯（Simon Frith）將這種觀點稱為
「歌詞現實主義」（lyrical realism）。[13]

至少有一派觀點認為流行歌曲可以反映社會現實，在進行文本分析之
前，也可思考流行歌曲的生產、消費與文化的關係。上文曾引約翰‧
史都瑞《文化消費與日常生活》討論葛蘭西學派的文化研究方法。提
出結構與動能性的對話關係，成為「妥協的均衡狀態」。既是「商業
的」，也是「真實的」；一方面「抵抗」，一方面被「收編」，既包含
「結構」，也包含「動能性」。[14]從文化主導權的觀點出發，能夠理解
一首歌曲出現後，為何會出現各種不同的反映，上文曾經探討過流行
歌曲與金曲獎頒獎典禮的關係，下文也將探討流行歌曲與中國政治事
件的關係。一首「抗議歌曲」可帶來龐大的效應，而一首歌曲究竟是
集會的象徵？是收編？是政治考量？抑或是商業考量？這是歌曲的文
本分析之外，也應一併考量的問題。此外，更重要的是，消費者在理
解、詮釋、挪用這些音樂時，其所欲形成的認同為何？這才是一首歌
曲能發揮其召喚力量的關鍵所在。正如丹尼爾‧列維廷的研究之中，
曾經提到：

值：五種理論觀點的詮釋〉，中華傳播學會年會論文（1999年）。該文梳理了以往流
行歌曲與社會價值觀的五種關係：控制論、反映論、再現論、互動論及類像論。並
以該理論產生時代背景與作品為例，最後將這五種關係放在臺灣流行歌曲歷史脈絡
中檢證。在不同的時代背景中，不同的理論有其各自適用的對象。

13 許昊仁：〈歌詞本體論（一）：歌詞是文學嗎？從2016年諾貝爾文學獎談起〉，2017
年2月13日，網址：https://www.philomedium.com/blog/79813。2021年2月15日查詢。

14 約翰‧史都瑞：《文化消費與日常生活》，頁204。

事實上，這是歌曲能夠打動我們的特點之一：因為它們沒有明確定義，所以每位聽眾都在參與「聽懂一首歌」這個持續不斷的過程。一首歌會變得很個人，是因為它要求我們、甚至是逼我們每個人，為了自己去填補某些意義的空缺。[15]

然而，文本分析在此有其侷限性，因文本的特性是「有結構的多重釋義」（structured polysemy），雖能產生「優先讀法」（preferred reading），但卻無法保證讀者會創製出怎樣的特殊意義。[16]因此，本文接下來的文本分析，亦面臨此侷限性，本文並不試圖挖掘文本「純粹」與「神聖」意義（pure or sacred meaning）[17]或提供單一、真實解讀（雖然仍會試圖提出筆者的讀法），反而是試圖從文化消費、文化實踐的實例中，觀察一個文本如何在日常生活中被消費者使用、解讀、乃至於創製出一種「集體文化行動」（如遊行、就職典禮等）。除了這個觀點之外，也能用1970年代文學批評的「讀者反映」（reader response）來思考，藝術不能脫離觀眾（聽眾）而存在，且強調觀眾可以在欣賞的過程中參與，成為意義製造過程的主體。[18]以下的文本分析，便嘗試提出一種可能的意義製造。

在張鐵志的研究中，提到過去數年有更多年輕音樂人寫下抗議歌曲、參與社會抗爭。例如嘻哈樂隊「拷秋勤」擅長結合街頭潮流文化，但他們的歌曲內容幾乎都是關於環境或人權的抗議。成立於2008年的農村武裝青年，第一張專輯就叫做《幹！政府》，每首歌曲都是關於臺灣當下的社會矛盾，不論是原住民生存權、東海岸的環境、農

15 丹尼爾・列維廷：《為什麼傷心的人要聽慢歌：從情歌、舞曲到藍調，樂音如何牽動你我的行為》，頁43。

16 約翰・史都瑞：《文化消費與日常生活》，頁214。

17 同上注。

18 廖炳惠編著：《關鍵詞200》，頁24。

村問題、樂生療養院。929樂隊主唱吳志寧所屬的公司「風和日麗」
是臺灣最具小清新氣質的獨立廠牌,他的歌曲也是主要關於年輕人的
生活,但是他寫下一首知名的反對核電廠之歌〈貢寮你好嗎?〉、一
首關於土地之愛的動人歌曲〈全心全意愛你〉(歌詞來自他父親詩人
吳晟的作品),並經常現身於街頭抗爭場合。在主流音樂人中最積極
參與社會的創作兼偶像歌手張懸,也不斷為社會議題發聲,從三鶯部
落生存權,到大陸烏坎抗爭,到反美麗灣、反中科搶水和反旺中等議
題,無役不與。這幾年各種和社運有關的演唱會也不斷出現,而且規
模越來越大,參與者也越來越多。2012年8月的「核電歸零」演唱
會,小清新代表陳綺貞首次參與。2013年3月在凱達格蘭大道上的反
核音樂會,幾乎臺灣獨立樂隊的一線樂隊(Tizzy Bac、1976、旺福)
都到場演出,一個月後在同樣地點的反美麗灣晚會,更有二、三十組
音樂人唱到凌晨兩點,包括張震嶽、張懸等知名音樂人。[19]

　　從張鐵志的研究中,已可發現,一部分青年創作型歌手熱衷參與
社會運動。並藉由創作、展演傳達其理念。以下本文以議題為線索,
探討創作型歌手對各種社會議題的參與,以歌曲之創作實踐表達理
念、進一步號召行動。本書涉及的主題包括廣泛的抗議與批判歌曲、
反核歌曲、批判教育體制歌曲、同志運動與性別平權歌曲、太陽花學
運歌曲等。

一　廣泛的抗議與批判歌曲

　　五月天阿信與創作型歌手林俊傑共同創作的歌曲〈黑暗騎士〉,[20]

19　張鐵志:〈「唱自己的歌」:臺灣的社會轉型、青年文化與流行音樂〉,《思想》第24
　　期(2013年10月),頁146-147。
20　〈黑暗騎士〉,作曲:林俊傑,作詞:阿信,2013年。

從歌名便可看出，這首歌曲與電影《黑暗騎士》有所關聯，但歌曲內容並非描寫「蝙蝠俠」的行動。雖然，在歌曲中固然能看見電影「黑暗騎士」的影子，像「斗篷假面」、「渴望飛的哺乳類」、「拯救世界就像英雄電影情節」、「律師和小丑」勾結等等詞句，但不妨視為一種跨文體的挪用與拼貼，整首歌曲想表述的核心是「現代化」的罪行，與反抗的意志、行動。

　　明確的暴力與犯罪，例如《刑法》中的竊盜、傷害、殺人、性犯罪，這都是顯而易見，通常也是善惡立判的。但文明高度發展後，爭奪金錢與權力的手段更加複雜，人性的貪婪未變，只是犯罪「躲在法律與交易後面」，甚至連資本主義本身都成為一種罪惡時，善、惡的界線反而逐漸模糊，連象徵公平正義的司法都遭受質疑，屆時，該如何迎接黎明（公平正義）的到來？〈黑暗騎士〉這首歌曲，便傳達了這樣的處境問題。

> 黑暗裡誰還不睡　黑色的心情和斗篷假面
> 黑夜的黑不是最黑　而在於貪婪找不到底線
> 腳下是卑微的街　我孤獨站在城市天際線
> 別問我惡類或善類　我只是渴望飛的哺乳類
> 善惡的分界　不是對立面
> 而是每個人　那最後純潔的防線　都逃不過考驗
> 有沒有一種考驗　有沒有一次淬煉
> 拯救了世界就像　英雄　電影情節
> 有沒有一種信念　有沒有一句誓言
> 呼喚黎明的出現 yeah yeah yeah yeah
> 為什麼抓光了賊　多年來更沒目擊過搶匪
> 而貧窮還是像潮水　淹沒了人們生存的尊嚴

> 文明最顛峰某天　人們和蝙蝠卻住回洞穴
> 那罪行再也看不見　都躲在法律和交易後面
> 善惡的分界　不怕難分辨
> 只怕每個人　都關上雙耳和雙眼　都害怕去改變
> 有沒有一種改變　有沒有一次壯烈
> 結局的完美就像　英雄　電影　情節
> 有沒有一種信念　有沒有一句誓言
> 呼喚黎明的出現 yeah yeah yeah yeah

歌詞探問資本主義之下的罪惡，在經濟高度發展的當代，貧富差距並非因「賊」或「搶匪」造成的，而是結構性的問題。現代化的罪行，並非竊盜或強盜這種對象單一、且侵害法益較小的犯罪模式，反而轉向「法律與交易後面」。這首歌曲為主副歌形式，在主副歌中間有導歌。副歌不斷號召的「改變」、「信念」、「誓言」，究竟如何才能真正體現？黑暗何時退卻？黎明何時出現？這是歌曲逼著聽眾去思索的課題。這首歌曲的主歌鋪陳黑暗騎士之形象，並由林俊傑與阿信輪流演唱，在「善惡的分界」這句歌詞開始，屬於流行歌曲的導歌。進入副歌之後，樂曲的織度變得豐富，而「英雄／電影／情節」這句歌詞，在共時結構下，隨著節奏與器樂的強調而被突顯出來，在反覆段的每次副歌都有相同呈現，但卻隨著不同的上文，而有不同意義之呈現。從音樂時間來看，英雄、電影、情節更有線性發展的意義。首先是期待別人拯救、期待完美的電影結局，而後英雄、電影、情節消失在越來越遠的從前，產生越來越深的幻滅。人們得知救贖永遠不會來自於別人，最後的英雄、電影、情節從幻滅走向抗爭者自己扮演。歌曲的反覆段副歌，阿信填上了不同的詞，明確化「看不見的罪」，並指示改變的可能性。

越來越毒的雨水　越來越多的災變
越來越遠的從前　英雄　電影　情節
律師和小丑勾結　民代和財團簽約　善良和罪惡妥協
越來越大的企業　越來越小的公園
越來越深的幻滅　英雄　電影　情節
面具下的人是誰　或者說不管是誰　都無法全身而退 yeah yeah
yeah yeah

當我們都走上街　當我們懷抱信念
當我們親身扮演英雄　電影　情節
你就是一種信念　你就是一句誓言　世界正等你出現 yeah　yeah
yeah yeah

歌曲中明確化看不見的罪，即是「律師與小丑勾結／民代和財團簽約」，象徵正義的法律成為被交易的對象，象徵民意的民代與財團勾結。律師、小丑（在《黑暗騎士》電影中瘋癲的反派）、民代、財團勾結簽約，層層技術操作下，無法辨別面具下的人究竟是誰。而這首歌曲指出的問題，歸結在分配正義，或許得透過司法改革、人民監督等方式徹底改變權力結構。這看似無解的問題，在歌曲結尾以街頭遊行的行動解套，雖然較為空泛，也未指示任何具體的方針，未針對任何特定社會、政治事件，卻泛用於集會活動。

　　值得一提的是，這首歌曲的副歌充分表達流行歌曲的特徵，從音樂時間來看，藉由五次副歌重複，以一樣的曲調（雖調性不同），搭配不一樣的歌詞，造成聽覺上的重複印象（由曲的重複造成）與文字意念（由歌詞的涵義形構）開拓的直線敘事，相輔相成，使歌曲存在的「音樂時間」與文字形塑的「敘事空間」得以強調並推展。

　　〈黑暗騎士〉未明確指示具體政治與社會議題，但提示了「行動」、「走上街頭」的方向。在2014年以後的臺灣，的確是遊行不斷，這些遊行牽涉到眾多政治、社會議題，諸如反服貿占領立法院行動、圍中正一警察分局行動、多元成家（與護家盟反多元成家）遊行、洪仲丘事件、大埔拆地事件、反核遊行、圍教育部反課綱等等。這些事件中，反映的問題各自不同，但不容忽視的是，為了表達某些政治、社會理念而走上街頭行動的人，行使「公民不服從權」，是因為體制內的訴求已無法解決問題，於是這些人便如〈黑暗騎士〉這首歌曲裡唱到的，「當我們都走上街／當我們懷抱信念／當我們親身扮演／英雄／電影／情節／你就是一種信念／你就是一句誓言／世界正等你出現」。

　　相對於〈黑暗騎士〉的模糊指涉，五月天歌曲〈入陣曲〉，[21]便有更豐富的意涵。不過，將這首歌曲列為抗議歌曲，並不只是歌曲本身攜帶的涵義，更需從歌曲的 MV[22]談起。在歌曲 MV 中，以豐富的動畫、照片指涉了2014年以降臺灣諸多社會事件，如服貿議題、美麗灣開發問題、苗栗大埔拆屋事件、洪仲丘事件、核四公投、關場工人連線抗爭、特偵組監聽案等，這些問題牽涉的面向非常龐大，包括土地正義、環保、勞工、兩岸、司法等，這些問題引發人民的憤怒，並進而產生行動，MV 最末以極快的動畫、照片播出這幾場集會遊行的照片，明示了這首歌的意念：「入陣」抗爭。

21　〈入陣曲〉，作曲：怪獸，作詞：阿信，2013年。

22　「第二版MV則由邱煥升執導，於2013年9月20日首播，為年度YouTube臺灣時事影片點閱排行榜冠軍。全片緊扣臺灣近年來重大社會議題，包括美麗灣度假村爭議、大埔事件、反媒體壟斷運動、洪仲丘事件、核四公投、關廠工人連線抗爭、特偵組監聽爭議等，穿插309廢核大遊行、白衫軍運動、關廠工人連線抗爭、818拆政府包圍內政部、大埔四戶強拆現場等畫面，及2013年9月18日被發現落水身亡的大埔迫遷戶張森文照片，最後以紅色油漆大字『入陣去』作結，引起臺灣網友熱議。」參《維基百科》，網址：https://zh.wikipedia.org/zh-tw/%E5%85%A5%E9%99%A3%E6%9B%B2。2021年2月15日查詢。

　　〈入陣曲〉歌詞以「城牆」開頭，MV 亦巧妙以臺灣的總統府比擬，使歌曲原來抽象的城牆有了具體指涉，歌詞寫道：「當一座城牆／只為了阻擋／所有自由渴望／當一份信仰／再不能抵抗／遍地戰亂饑荒」。城牆並不單指建築，隨著歌曲推進，這個城牆外頭護衛的警力、拒馬，一層一層加強了城牆阻擋自由的力道，這是並不陌生的場景。每一場集會遊行，總不免發生警民衝突，警方以優勢的裝備、力量，對抗想表達主張的人民，警力與拒馬，和《集會遊行法》的護衛，共同形構歌曲中阻擋自由渴望的城牆。

　　重複段落的主歌寫道：「當一份真相／隻手能隱藏／直到人們遺忘」，從共時結構來看，MV 搭配的是洪仲丘事件的「國防布」。在洪仲丘事件中，引發爭議且影響判決的爭點是：洪仲丘在禁閉室究竟受到何種對待？依法原應全程錄影的機器卻在此段毀壞，引發眾多聯想，而有「國防布」的戲稱。但除此之外，所有黑箱的作業，如大埔拆地事件中違反行政程序違法拆除民宅、或是服貿法案黑箱通過審議，不都是企圖隱藏真相，且利用人心易於遺忘的特質來進行操弄的嗎？〈入陣曲〉MV 中提到 NO SIGNAL 與 NO TRUTH，傳遞強烈的質疑，與歌詞共同彰顯了臺灣2014年以降的諸多社會事件，到了歌曲 bridge 段落，更是以慷慨激昂的曲調唱出這樣的歌詞：

忘不記　原不諒　憤怒無疆　肅不清　除不盡　魑魅魍魎

幼無糧　民無房　誰在分贓　千年後　你我都　仍被豢養

除了歌詞指證歷歷外，這一段的歌詞以三字句搭配反拍節奏（以1、4、7拍為重拍的節奏進行方式），使這段歌詞鏗鏘有力。其他與節奏相關的分析，在流行歌曲的文體論一節已有論述。在上文提及的〈黑暗騎士〉中，便有「誰在分贓」的指責，只是藉由〈入陣曲〉的MV，戴著面具的人終於浮出檯面，包括服貿的主事者、包括拆地的苗栗縣長、包括洪仲丘事件的長官，以及整個體制背後的黑暗。

　　無獨有偶，〈入陣曲〉與〈黑暗騎士〉同時都用了黑夜與黎明的象徵，〈入陣曲〉從「夜未央／天未亮」唱到「夜已央／天已亮」，在重複段副歌利用歌詞不同產生意義流轉，從音樂時間上來看，歌詞的線性敘事與歌曲的環狀敘事共時，再加上口語文化的角度來看，這首歌曲以歌唱詮釋和器樂演奏呈現抗議的情感。然而世界並未因此變好，記憶會被操弄、竄改，如同2014年以降的媒體如何塑造這些遊行的歷史定位，世人的記憶也可能像MV中的馬賽克或影片黑頻，不復記得這曾經發生過的事情。但這首歌曲與這支MV，仍在不懈地召喚行動：

　　　像我們　都終將　葬身歷史的洪荒

　　　當世人　都遺忘　我血液曾為誰滾燙

　　入陣曲　伴我無悔的狂妄

　　入陣去　只因恨鐵不成鋼

然而，像〈入陣曲〉這樣的歌曲，亦有許多詮釋的可能性。五月天樂團創作此曲時，是為電視劇《蘭陵王》創作主題曲，歌詞具備濃厚的「中國風」，並且沒有十分明確的抗爭意識。但當歌曲 MV 產出之後，其抗議意義便與種種社會事件扣連，歌曲的原初意義也某程度扭轉。這符合葛蘭西霸權之說法：

　　　　這種解釋認為流行不是單純「強行植入」或只是「自動產生」，而是一種在不斷移動的文化地域內產生的「折衝」形式。這又結合了另外一層詮釋，那就是把音樂的消費解釋為意義生產的一部分：風格元素雖然一開始是大量生產的，現在則「重新扣連」（re-articulated）到次文化的表達需求和社會脈絡。[23]

流行文化之詮釋意義並非生產者所說便算，其雖產出優勢意義，但優勢意義對消費者而言，並不會照單全收。甚至，優勢意義在 MV 輔助文本出現時，意義也可能隨著需求而產生扭轉，重新扣連到社會脈絡之中。以五月天這首歌曲為例，其產生之時，是為電視劇主題曲而製作，其歌詞留白空間大，並未實際指涉後來 MV 所指涉的社會事件。然而，其 MV 產生時機，與有所需求的社會脈絡結合，便成為話題性極高的作品，並且被消費者賦權為抗議歌曲，歌曲的優勢意義也被 MV 再詮釋的優勢意義取代。不過，這些詮釋的意義都沒有決定性的宰制力量，「影像意義是在製作者、觀看者、影像或文本，以及社會

23 Simon Frith、Will Straw、John Street合著：《劍橋大學搖滾與流行樂讀本》，頁171。

脈絡的複雜關係中創造出來的。由於意義是這種關係的產物，所以這個團體中的任何單一成員所具有的詮釋行動力都是有限的。」[24]

〈入陣曲〉入圍2014年金曲獎最佳年度歌曲，而前一年入圍的歌曲中，亦有一首關於社運的歌曲，是張懸的作品〈玫瑰色的你〉。[25]這首歌曲雖未獲「年度最佳歌曲」獎項，卻讓張懸得了當年的「最佳作詞人」獎。歌詞帶點理想主義，讚美實際參與社運「行動」的人。據張懸自己的解釋，[26]〈玫瑰色的你〉這首歌曲本來是慶祝之歌，但錄到後來歌曲調性轉向，成為一首「堅決」的歌曲。「玫瑰色的你」一詞本具有貶意，指人太樂觀、天真，缺乏現實感。張懸用以形容社運人士，是認為，社運者身上帶著「雖千萬人吾往矣」的特質，這是很吸引人的：

> 這一刻你是一個最快樂的人　你看見你想看見的　你將它發生
> 因你　我像戴上玫瑰色的眼鏡　看見尋常不會有的奇異與歡愉
> 你美而不能思議
> 這一刻你是一個最天真的人
> 你手裡沒有魔笛　只有一支破舊的大旗
> 你像丑兒揮舞它　你不怕髒地玩遊戲
> 你看起來累壞了但你沒　有停
> 我是那樣愛你　不肯改的你　玫瑰色的你
> 這一刻你是一個最憂愁的人
> 你有著多少溫柔　才能從不輕言　傷心

24 瑪莉塔・史特肯、莎莉・卡萊特：《觀看的實踐：給所有影像世代的視覺文化導論》，頁77。

25 〈玫瑰色的你〉，詞、曲：焦安溥，2012年。

26 張懸〈玫瑰色的你〉歌曲介紹，網址：https://www.youtube.com/watch?v=nC1_aabD CgQ。2021年2月15日查詢。

　　而你告別所有對幸福的定義　投身萬物中　神的愛恨與空虛
和你一起　只與你一起玫瑰色的你

對社會運動者而言，抗爭是一條漫長的道路，並不因某些行動而終結，也不保證能看到更好的未來。如果實際計算利害得失，以現實的眼光來看，抗爭往往是吃力不討好的事，但張懸認為這些人讓她戴上了「玫瑰色的眼鏡」，看見其中的天真、快樂、與憂愁。他們的快樂來自他們的行動，因他們的行動確實地指向他們的理念（卻不保證達成），他們拒絕被給定的答案，或是「幸福的定義」，他們的憂愁來自於世界總有可能變得更好，而自己不一定有辦法看見它的完成。

　　這很容易讓人聯想到約翰‧藍儂的〈Imagine〉，歌詞勾勒著近乎幼稚的理想世界，並於歌詞最末唱到「You may say I'm a dreamer. But I am not the only one. I hope some day you will join us. And the world will be as one.」同樣天真的召喚，同樣天真的訴求行動、參與。然而，從60年代至今，世界並未變得更好，許多現代化帶來的罪惡更難辨識，許多基本權利的問題仍然存在，約翰‧藍儂並未親自看到他想像的世界，事隔半個世紀，當代的人們也還沒辦法看到。張懸歌詞中快樂的社運者，因自己所作的事可能讓世界變得更接近自己的期待而快樂，因此疲累地揮舞著破舊的旗幟，告別被給定的答案與定義，而親身參與改變。

　　張懸在為歌曲說明錄製的影片網頁，留下了這段話：

　　我相信　所有大家習以為眼見為憑的現況
　　其實只要有心　再加上幾個善良而具聰明腦袋的人
　　一個時代　就有可能被改變
　　到時候　我希望身在人群中的你也可以加入我們

這樣的訴求，和上文提到約翰·藍儂的號召相同。可以發現，流行歌曲若果成為抗議歌曲，不外乎反映現實的不堪、勾勒美好的願景、並號召聽者加入。上文所舉〈黑暗騎士〉、〈入陣曲〉、〈玫瑰色的你〉，哪一首歌曲不是這樣呢？而張懸這首歌曲，就音樂性而言，越到後面編曲越複雜，器樂增加、節奏也更鮮明，可以傳達她所說的「堅決」意念，歌詞也在最後開出一朵想像的花朵（如同約翰·藍儂要聽眾想像的世界），只是這條路看來寂寞了點：

> 你是我生命中最壯麗的記憶　我會記得這年代裡你做的事情
> 你在曾經不僅是你自己
> 你栽出千萬花的一生　四季中逕自盛放也凋零
> 你走出千萬人群獨行　往柳暗花明山窮水盡去
> 玫瑰色的你讓我日夜地唱吧　我深愛著你

這樣的歌詞，使社運者從自我的小我出發，成就大我。因而，在這個年代所作的種種貢獻，都「不僅是你自己」。而這條路雖然寂寞，卻自有完滿之境，如「澗戶寂無人，紛紛開且落」的精神狀態，在「四季中逕自盛放也凋零」，歌詞帶著溫柔與堅決的特質，玫瑰色的你，雖然仍是天真，卻早已是「見山又是山」的世故天真了。以曲式來看，這首歌曲沒有明確的主副歌曲式基模，而以同一個樂段反覆呈現，歌詞則每段不同，重複的歌詞只有「玫瑰色的你」一句。整首歌曲的編曲由明顯的打擊樂器控制節拍，鍵盤重音也敲打在打擊樂器的拍點上，形成類似進行曲的行進結構，以節奏模擬行動。

　　這首歌曲搭配 MV，則有更多深沈的意涵與指涉。此 MV 已有些分析的文章，參考這些分析，歸納 MV 中指涉的事件包括：海灘上倒著的軍人（戰爭）、死在書桌上的知識份子（江南案）、救護車上的藏

獨人士（民運）、浴缸殉情的情侶（同志議題）、車禍與核能發電圖（反核）和瑞典馬莫爾槍擊案現場（種族問題）、促使性別教育發展的葉永誌事件（因他的女性化特質而長期遭受霸凌，最後在上課時間死於廁所）[27]。MV 以這些死亡的人象徵他們背後代表的種種主張、意念。以玫瑰花瓣象徵血液，呼應歌名的「玫瑰」這個概念，這些人為自己的理念而死，自是不言而喻。然而，除了對社運人士致敬外，更對「漠視」的大眾號召。MV 故事的主角是一對父女，父親看著電視播出的各種社會議題，卻視而不見，親臨事件發生的現場，亦不曾積極作些什麼。

此處電視的置入具備現代的疏離性，對社會事件疏離的父女，正後設的指涉對社會疏離的 MV 觀眾：

> 現代主義所採用的反身性敘事戰術，包括要求觀看者注意節目的結構，以及拉開觀看者與文本的表象愉悅之間的距離。這種疏離（distancing）的概念是很重要的，因為它意味著觀看者是被設定在批判性的意識層面。……根據這種現代主義的看法，反身性思考這種方法可以幫助具有批判力的觀看者暗中破除與資本主義價值觀沆瀣一氣的媒體幻象。[28]

27 參考白玉如文章《玫瑰色的你》，網址：https://www.facebook.com/notes/%E7%99%BD%E7%8E%89%E5%A6%82/%E9%87%91%E6%9B%B2%E7%8D%8E%E6%9C%80%E4%BD%B3%E4%BD%9C%E8%A9%9E%E4%BA%BA%E7%8D%8E%E7%84%A6%E5%AE%89%E6%BA%A5%E7%8E%AB%E7%91%B0%E8%89%B2%E7%9A%84%E4%BD%A0-%E7%A4%BE%E6%9C%83%E8%AD%B0%E9%A1%8C%E5%89%B5%E6%96%B0%E9%A1%8C%E6%9D%90%E6%84%9F%E5%8B%95%E5%88%86%E4%BA%AB%E8%8A%B1%E4%BA%86%E4%B8%80%E6%95%B4%E6%99%9A%E6%95%B4%E7%90%86%E5%A5%BD%E7%9A%84/10151535975198786/。2021 年 2 月 15 日查詢。

28 瑪莉塔・史特肯、莎莉・卡萊特：《觀看的實踐：給所有影像世代的視覺文化導論》，頁292。

MV 以故事中看電視的父親指涉冷漠的大眾，而父親背後藏著手槍親臨事件現場，不免讓人聯想，之前死於事件現場的社運人士，便是死於這把藏著的槍，亦即，死於大眾的冷漠，而非他們所欲對抗的對象。這樣的安排，一方面對社運人士的行動致敬，一方面也號召聽歌、觀看 MV 的群眾，能進一步關心這些社會議題，甚至一起戴上「玫瑰色的眼鏡」，一起行動。

然而，這些豐富的社運意象是否能被觀眾理解？對完全不懂得這些社運符號的觀眾而言，其所參與的意義建構與詮釋又會是什麼？

> 讀者雖然必須了解文本中內含的結構，才能參與意義的組合，但不要忘記，他始終站在文本之外。所以他的位置必須由文本操縱，他的觀點才能得到適當的引導。顯然，這個觀點不可能完全是出自個別讀者的經驗歷史，但也不能完全忽略這個歷史：唯有當讀者脫離自身經驗之時，才能改變他的觀點。因此，唯有在讀者有新經驗的時候，意義的建構才充分發揮作用。意義的建構，以及閱讀主體的建構，是兩個互相影響的活動，皆由文本的面向組織而成。[29]

這段文字正說明了詮釋的動態關係，對文化文本而言，其優勢意義不

29 約翰・史都瑞：《文化消費與日常生活》，頁90。

一定能被全盤解讀。讀者有其各自的視域，受到文本引導，並基於自己的經驗理解文本。如果是從未認知過的事件，在有了新經驗後，意義的建構方能發揮作用。因此，豐富的 MV 文本，並不一定能對每個人發揮等量的號召作用，張懸亦了解此點，在這首歌曲與 MV，以音樂與影像共構了歌曲的抗議特質。張懸表示，這是她心中流行音樂的價值：

> 但任何深意，都需要你們接下來去詮釋，
> 影片才有結局，和開始。
> 這是我心中流行音樂的價值。
> 這是我心中，它該有的價值。
> 無懼煽動，而為煽動了什麼。
> 無懼表達，而為不放棄表達。[30]

流行歌曲的確企圖煽動什麼與表達什麼，且對此無所畏懼。但真正重要的是，聽眾如何接受、如何理解？葛蘭西所說的「動能性」究竟要如何才能產生？據音樂研究者馬世芳所說，他在兼課時，會給學生出一份作業，作業中選出自己最喜歡的年度歌曲並加以評論，在2014年的課堂，〈入陣曲〉與〈玫瑰色的你〉這兩首歌曲便成為那份作業的熱門歌曲，可知，這樣的歌曲，的確能煽動大學生心中的什麼。若在網路上查詢，亦可發現許多部落格對這兩首歌曲與 MV 有諸多討論，這便是文化消費的實踐。當然，MV 影像也有其解讀方式之多元性：「許多後現代影像文本，不管是電視節目、電影或廣告，都具有一種以上的優勢解讀（preferred reading），而且可任由觀看者以不同的方

30 〈我這樣唱，我這樣想〉，張懸：關於《玫瑰色的你》這支MV，網址：http://okapi. books.com.tw/article/1477。2021年2月15日查詢。

式進行詮釋。」[31]歌曲與 MV 從不放棄表達,而有人也確實地消費、挪用、詮釋了。僅管這樣的詮釋是多數的、未完成的。

二　反核歌曲

上文泛論流行歌曲與抗議行動之間的關聯,如上所述,需要抗爭的議題太多,不同的創作型歌手亦有不同的關心主題。針對特定的主張,創作型歌手亦會創作針對性強的歌曲,在歌曲中具體表達主張。以反核議題而言,新寶島康樂隊的歌曲〈應該是柴油的〉,便以他們一貫詼諧、輕鬆的方式,嘲諷了支持核電的主張。

陳昇〈應該是柴油的〉[32]這首歌曲,收錄在新寶島康樂隊第九張專輯《第狗張》,從專輯名稱就可看出,這張專輯維持新寶島康樂隊一貫的詼諧風格,以「狗」與臺語的「九」諧音,在封面也畫出三隻狗坐在機車上。這首歌曲產生過程如下:綠色公民行動聯盟(簡稱綠盟)為了反核活動的需求向陳昇邀歌,陳昇就團員阿煜已完成的一首新歌改編,成為〈應該是柴油的〉這首歌曲。原本阿煜創作的歌曲是以「逛夜市」為主題,已完成的部分歌詞並未拿掉,於是這首改編的「反核歌曲」副歌便留下大段的「逛夜市」歌詞。看似荒謬,但卻牽涉了「運動歌曲」的語言策略。

陳昇曾說:「對抗一件荒謬的事情,就該用荒謬的邏輯來對付。」[33]新寶島康樂隊的成員阿煜亦曾說:「社會運動需要一些新的語

31 瑪莉塔・史特肯、莎莉・卡萊特:《觀看的實踐:給所有影像世代的視覺文化導論》,頁286。

32 〈應該是柴油的〉,作曲:黃連煜,作詞:陳昇、黃連煜,2012年。

33 王舜薇:〈原來,核電廠是燒柴油的?〉,網址:http://gcaa.org.tw/is-diesel-oil-mv.php,2021年7月5日查詢。

言、簡單的口號，過去習慣的方式都太沉重了。」[34]往常對社運的想像，通常都有莊嚴的目的、嚴肅的行動，但陳昇操作另一種語言策略，對「反核」一事提出許多淺白易懂的見解，這樣的見解不仰賴專業的科學術語、研究資料或數據，反而是常民對核電的基本常識。嚴格來說，雖然可能失之主觀、武斷，但因為其親切的語言，反而讓人一聽就能理解。綠盟專員王舜薇在採訪的文章亦對此反思：

> 現實是，綿延長達20多年的反核運動，交雜不同的世代經驗，當彼此對於「文化」的認知有差異時，衝突在所難免。貢寮的反核自救會長輩聽不懂獨立樂團寫的反核搖滾歌曲，也會反感於新世代運動者在抗議場合使用的死亡意向。同樣地，沒有經歷過2000年之前反核運動的年輕人，也很難理解許多反核前輩的生命經驗和選擇，除非耐心傾聽發問，否則無法想像他們的真實面貌。文化行動可以促進更多的理解和對話的機會，但要訴求的是哪一種情感、如何避免流於符號的堆疊，又不會過於去歷史地詮釋運動經驗，是必須不斷面對的挑戰。畢竟，文化產出是觀念的載體，要看到改變，無法依靠捷徑式的喧囂。[35]

這段文字牽涉到行動者「代言」的問題，誰有資格反核？臺灣核四倘若發生核災，雖然牽連大部分的臺灣居民，但最切身相關的，莫過於核四所在地貢寮。也因此，近年來的反核運動常聚焦在貢寮，但外來支援者如何理解當地「反核自救會」的種種理念，以及切身之感觸？除此之外，王舜薇的觀察，反核運動具有所謂的世代落差，於是，外來者帶著反核理念，在貢寮舉辦音樂節，吸引的並非當地居民，而是

34 同上注。

35 同上注。

一些沒有切身相關的外來者,這的確是運動的困境。樂團五月天主唱
阿信也曾對此「代言」問題反思,他提及有次經過墾丁時,看到核電
廠附近的民宅立著告示牌,標示這裡離核電廠的距離,心中若有所
感,也曾想過要寫一些歌曲反映此事,但自己並非居住此處的居民,
要以何立場「代言」而感到猶豫。這仍是第一層次的問題,若更深一
層思索,會發現,在社運中擔任號召者的音樂人,很多時候並非運動
訴求的階層,例如罷工運動,對音樂人而言,其並非工人,以何立場
代言?以何種語言號召社會運動?這也是值得反思的。

　　黑手那卡西樂團長期為工人運動作曲,帶著歌曲到運動現場鼓舞
工人,但團長陳柏偉亦曾反思自己的立場:

> 1992年到1995年,每次的工人秋鬥我都會上臺去唱歌,然後有
> 新的作品出現。但我慢慢發現,這個運動跟我距離很遠,我不
> 是真的那麼清楚在工人群體裡面發生了什麼事。那時我還在臺
> 大城鄉所唸書,在做社區運動的工作。到了1996年,基隆客運
> 的官司還在打,這對我有一個刺激──應該要直接進入工人運
> 動裡面,不然我其實已經沒有辦法再寫有關工人運動的歌,這
> 些年的事對我來說就只剩下一句句的口號。[36]

對此反思之後,陳柏偉成為工會幹部,親身進入組織,往後在創作歌
曲的模式,便增加與工運組織者、工人的對話討論。而「以音樂參與
社運」亦是他的實踐模式,陳柏偉藉由親身參與、討論,使「運動主
體」現身,翻轉音樂的階級性,想辦法讓社運抗爭的主體同時也是文
化創作的主體。[37]

36 羅悅全主編:《造音翻土:戰後臺灣聲響文化的探索》,頁131。
37 羅悅全主編:《造音翻土:戰後臺灣聲響文化的探索》,頁137。

　　這是一種可能的型態，也某程度解決「代言」的問題，而陳昇
〈應該是柴油的〉這首歌曲，雖非採取此種「參與」方式，但因反核
議題不若工會運動有特定主體階層，如前所述，反核運動雖切身相關
的利害關係者為核電廠周圍的居民與核廢料放置場所周圍的居民，但
若發生核災，牽連的卻是整個臺灣。因此，人人皆有權力為此發聲。
新寶島康樂隊以輕鬆、詼諧、荒謬的方式陳述反核思想，將「社運娛
樂化」，[38]企圖打破的，不是音樂人與社運者的隔閡，而是整個反核運
動的世代斷層，希望參與的人更多，所以打出「應該是柴油的」這樣
荒謬的口號，反而別出心裁。以下引述歌詞：

> 打開心門奔向夜空中的美麗　　我們一起跳舞一起逛夜市
> 若要這樣衝早晚會失光明　　明明是柴油ㄟ　騙咱是原子爐
>
> 若是遇到熱天伊就假鬼假怪　　說是沒原子爐臺灣會沒電
> 阮可愛的臺妹　你那會這麼倔強
> 原子爐若破去　你我變成麵線糊
> 按怎你約我炒飯　你笑我麵線糊　私傢都要花完　其中必有原故
> 愛的花朵　愛的花朵　子孫若不生　就無愛的花朵
> 逛夜市　是奇妙的感覺　也是多采多姿的夢幻世界
> 白賊七喔　白賊七　九千億來花完又要來騙錢
> 聽說買了兩顆柴油的引擎
>
> 打開心門奔向夜空中的美麗　　我們一起跳舞一起逛夜市
> 若要這樣衝早晚會失光明　　明明是柴油ㄟ　騙咱是原子爐

38 王舜薇：〈原來，核電廠是燒柴油的？〉，網址：http://gcaa.org.tw/is-diesel-oil-mv.php，
　2021年7月5日查詢。

> 阮叔公沒讀書　人伊嘛知影　寶島愛顧
> 較贏你讀到博士還是哈佛
> 平平都是父母生　你真正有卡　鼇阮若問你道理　你說 ABC
> 倒來倒去倒在衰尾的蘭嶼　三歲囝仔也知道那是毒土
> 若是那麼妥當就放在總統府　那會驚到住在美國　怕走不離
> 逛夜市　是奇妙的感覺　也是多采多姿的夢幻世界
> 車諾比　車諾比　三十萬年以後才能夠轉去

這首歌曲以輕快的旋律、節奏進行，並且有豐富的語言混融（國、臺、客），保持著新寶島康樂隊創作的特徵。不過這不讓人意外，因這首歌曲本來是描述「逛夜市」的輕鬆心情，被陳昇改寫為反核歌曲，歌詞中多處「逛夜市」的句子雖與反核有些不相稱，但也不覺得特別奇怪，反而具有後現代的遊戲特質：

> 典型的後現代主義藝術作品是隨意的、折衷的、混雜的、無中心的、不固定的、不連貫的、拼湊的、模仿的。它們忠於後現代性的原則……因而富有遊戲性和享樂性……後現代主義強調文本互涉的性質或互文性。[39]

歌曲突發奇想認為核電廠的原子爐「應該是柴油的」，也是以荒謬的語言面對荒謬的邏輯，符合陳昇自己的想法。「綠色公民行動聯盟」主張反核，引證許多研究資料，如世界核能協會（WNA）的調查，從核電廠的位置在斷層帶上、或是核電廠周圍的人口密度位居世界前三名等研究數據、資料來傳達核電廠的危險，但新寶島康樂隊卻全然不理會這些數據，只以常民的刻版觀念來傳達核電廠的危險。平心而

39 王逢振：《文化研究》（臺北：揚智文化，2000年），頁139。

論，若要一一檢證歌詞所言，恐怕也並非沒有破綻，只是如果嚴肅地看待這首歌曲，就完全落進歌曲的圈套了。事實是，在綠盟發布這首歌曲 MV 中，有許多立場不同的聽眾便一一放大檢證其中的論述，關於核電的利弊本就是個大議題，從來沒有一個絕對的立場、角度，若是希望歌曲全面、如實傳達這眾多立場而不失公允，便完全不是新寶島康樂隊所要嘗試的語言策略了。

這樣舉重若輕的語言策略的確是新寶島康樂隊所擅長的，但卻非始於新寶島康樂隊，90年代後新母語歌謠崛起，〈抓狂歌〉便是極盡嘲諷之能事在挑逗政治，這樣的作法容易引起共鳴，但也有問題存在。在何穎怡的研究中提到：[40]

> 一方面吶喊著政治現實的不公。聽者在刺激的節奏與強烈譏弄的歌詞中，獲得了情緒的發洩，其實是強化了中智階級喜歡以犬儒代替實踐的致命傷。……這些伴隨《抓狂歌》而產生的「抓狂症候群」，一再在插科打諢的政治挑逗中打轉，缺乏對現象更有誠意的討論，並在努力博君一笑中，誤會聽者以為刻薄的嘲諷其實就是勝利。[41]

這樣的批評一針見血，以插科打諢的音樂、語言策略創作，的確有其侷限性，對聽者而言，聽到這類歌曲的確大快人心，但缺乏實踐的話，歌曲依然無法發揮作用。陳昇〈應該是柴油的〉這首歌曲若果是以《第狗張》專輯的其中一首歌曲為其傳播場域，便不免有此侷限性。不過正如上文所言，這首歌曲因與綠色公民行動聯盟合作，搭配反核遊行，陳昇並為此呼籲行動，此外，在許多反核的場合，陳昇在

40 羅悅全主編：《造音翻土：戰後臺灣聲響文化的探索》，頁110。

41 同上注。

演唱此曲時會一併宣傳反核理念，某程度而言，「以犬儒代替實踐」
的質疑也被解消了。

三　批判教育體制歌曲

　　除了反核之外，對臺灣教育制度的質疑，流行歌曲也未曾在此缺
席。五月天樂團在《第二人生》專輯中，以〈三個傻瓜〉[42]這首歌批
判臺灣教育制度。很多人說五月天的歌曲沒有批判性，就連主唱阿信
自己都曾這樣說過，筆者卻認為不能以偏蓋全，反而必須從「批判」
的型態來論證。若批判指涉的是反核、反課綱等具體事件，五月天的
歌曲的確缺乏這種特定主題的批判，然而，從《後青春期的詩》這張
專輯開始，不難看出，五月天開始思考一種較抽象的批判形式。

　　簡單的說，就是反對「體制的規訓」，從五月天第一張專輯開始，
一直訴求「青春」與「夢想」，而「青春」與「夢想」不免和現實折
衝，進而耗損，這是必然的過程，只是這樣的概念在早期的專輯還未
明確定型。因此，像是〈生活〉、〈憨人〉、〈人生海海〉這些歌曲，訴
求的都還是無害的、勇往直前的無畏精神，幾乎是和現實人生無涉
的。漸漸地，像是〈倔強〉這些歌曲出現之後，他們的夢想慢慢地有
現實介入、產生衝突，進而發展出一種抗衡的力道。這些力道激發出
來的，就是一種批判的力量。自此之後，他們的夢想就不再是兒戲，
不再是過於天真、被架空的夢想，而是能落實於現實的那種夢想。

　　《後青春期的詩》專輯中，處理夢想與實際人生落差的歌曲，可
以〈如煙〉和〈我心中尚未崩毀的地方〉為例，前者觸碰到了人生最
真實的處境問題，頗有李商隱暮年「深知身在情長在，悵望江頭江水

42　〈三個傻瓜〉，作曲：怪獸，作詞：阿信，2011年。

聲」[43]的況味。後者則是對人生、對體制，拋擲出相當多的問題，能夠質疑現實，就能夠真實面對自己的夢想，自己的夢想也從中獲得現實感，而不再是被架空的。

　　這種批判性到了《第二人生》專輯，呈現出激化的現象，《第二人生》整張專輯訴求破除規訓的願望，他們提出來的想法非常簡單，亦即：世界末日沒有來臨，所以總體性的終結與重生不會發生，不過隨時都可以開始你的個人第二人生。〈三個傻瓜〉就是在這種背景之下出現的作品，五月天質疑的，是整個教育的體制，和學生得要在這個體制之下力爭上游的無奈現象：

> 小小的個子　看著看著　看到張開嘴　那是第一個傻瓜
> 小小的心願　想著想著　想要快上學　可不可以啊媽媽
> 一定有很多　老師同學　新書包書本　還有第一條手帕
> 沒想到將會　用盡所有　精華的年華　但有誰能脫隊嗎
> 長大不是玩耍　不是畫畫　不能夠玩沙
> 長大是學文法　是學書法　加法和減法
>
> 分不清　他傻瓜　你傻瓜　我傻瓜　誰傻瓜
> 傻不傻瓜　時間一樣追殺
> 傻瓜啊　一轉眼　就老花　一轉眼　就白髮
> 一轉歲月　場景也都變化
> 傻瓜　只能　向前　走啊
>
> 不能談戀愛　這麼這麼　認真就是他　登場第二個傻瓜
> 大人告訴他　別怕別怕　愛情和青春　會在未來等著他

43 李商隱：〈暮秋獨遊曲江〉，參歐麗娟：《唐詩選注》（臺北：里仁，1995年），頁739。

　　所以他丟了　詩和天真　寒假和暑假　籃球漫畫和吉他
　　他終於哭了　就在那天　回憶缺席了　最後一次鳳凰花
　　世界如果平的　為何人們　都要往上爬
　　活著不是贏家　就是輸家　你敢輸掉嗎

歌曲從期待上學的孩童寫起，原有的天真與心願，在教育體制的規訓
下，只得暫時擱下，每個人耗盡所有菁華的年華，卻無從脫隊。在教
育的過程中，丟棄的東西是愛情、青春、詩、天真、籃球、漫畫、吉
他，因為在分數至上主義下，這些都無益於求取高分。這樣的現象無
疑是上文所述夢想與現實的衝撞，五月天以歌曲具體化了這種衝撞，
並從中感到無奈：

　　什麼公式可以　讓我找到　殘缺的解答
　　什麼句型可以　讓我說出　悲傷的文法
　　十九年後換來　五張證書　和半片天涯
　　終於發現我是　第一第二　第三個傻瓜

　　這故事　熟悉嗎　走過嗎　無奈嗎　心痛嗎
　　傻不傻瓜　代價　一樣無價
　　到最後　一轉眼　就老花　一轉眼　就白髮
　　一轉歲月　眼淚　也都爆炸
　　只剩　三個　悲傷傻瓜

歌曲描述的情節，其實並不陌生，教育體制的規訓具體而微，反映了
更多無所不在的社會規訓，在其中必須放棄些什麼以成就些什麼，在其
中必須力爭上游，更上一層樓，正如歌詞所言：「活著不是贏家就是

輸家／你敢輸掉嗎？」同是傻瓜的聽眾從歌曲中得到共鳴，感到無奈，只是傻瓜的故事仍是無解，規訓無從破除，衝突始終存在。

　　就曲式而言，這首歌曲有主歌、導歌、副歌，主歌鋪陳教育體制中的求學經歷，重複兩次歌詞不同、唱腔也不同，第二次重複段有明顯地「再詮釋」唱腔，從口語文化來看，明顯不同的唱腔是配合著歌詞文意而表現的。在導歌三段歌詞皆不同，並強調對制度強烈的反思，在第三次重複的導歌更延伸為兩倍，並在音階上以較高的音與較強烈的唱腔表達明確的情緒。而副歌善用三連音與切分音，使「他傻瓜／你傻瓜／我傻瓜／誰傻瓜」以及「這故事／熟悉嗎／走過嗎／無奈嗎／心痛嗎」這些歌詞搭配重音節拍而特別突出。從共時結構來看，詞、曲、編曲三者搭配力道更強。

　　對教育制度的批判，還可以 Mc Hotdog 的歌曲〈補補補〉[44]為例，若說五月天歌曲批判的是教育制度，Mc Hotdog 早在2001年便寫出反思補習制度的歌曲。因聯考造成「成王敗寇」的現象，補習班因而是升學過程中無從忽視的制度之一。Mc Hotdog 以嘻哈曲風，唱出對此現象的反思。

> 最近我又聽說一則奇怪新聞　補習班在耍各種花招在徵招學生
> 聯考戰國時代不分男女每個人　都要去全國各大補習班盡一份責任
> 打一場戰爭　叫做聯考　太殘忍　輸的人　抓去南陽街坐牢
> ……
> 我說　補補補補　越補越沒出息
> 我說　補補補　越補越像神經病

44 〈補補補〉，詞、曲：Mc Hotdog，2001年。

我說　補補補補　越補成績越低
我說　補補補　乾脆學費捐給慈濟

媽媽　書包太重　我快要背不動
我的彩色筆　畫不出　青春的那道彩虹
德智體群美並重　只是教育部長永遠吹不破的吹牛
我想問　為什麼　放課後　要去老師家補習
不過成績比較低　就要被打手心
難道　升學　成為學習唯一的目的
我們拒絕補習拒絕當讀書的機器
補習班的噩夢聯考戰爭的壓力
什麼時候才能開始自由自在的學習
這個文化還要持續多少年　我受夠了　填鴨式的教學
好想放一把火　燒掉整個南陽街
所有補習班老師　全部去冬眠……

問你一題數學　請你想一想
小明　從國小國中高中甚至到了大學
算算看　他到底花了多少的冤枉補習錢
你回答不出來　我瞭解　因為這個答案是無解
只是提醒你　父母血汗錢　別白白這樣浪費
補習班的老師個個腦滿腸肥
每個人都說自己是　天王名師

歌曲將臺灣的補習現象生動描繪出來，臺北車站前南陽街的補習街，
一到放學時間便擠滿了學生，學生坐在不甚舒適的教室，看著小小的

黑板（或電視畫面）上著課。補習班的天王名師廣告單中都是錄取前
幾志願的榜單和感謝信，高額補習費，也併入教育費成為沉重支出。
歌曲將補習比擬為大人去酒家的交際應酬、質疑升學制度、質疑五育
並重的謊言，這些批判都其來有自。值得一提的是，Mc Hotdog 的代
表曲風為嘻哈，嘻哈音樂本質上就是屬於批判的音樂：

> 饒舌音樂剛開始原本是針對音樂工業和流行音樂的一種蔑視表
> 現，但它很快就深受歡迎，並被廣泛挪用。當某種饒舌音樂風
> 格成為主流的一部分時，又會有新形式的音樂從邊緣冒出來，
> 以便再次發出蔑視的聲音。也就是說，文化工業不斷建立新的
> 風格，而地處邊緣的次文化自身也一直在重新發明。[45]

也因此，Mc Hotdog 的歌曲有很大的比例都在批判社會的現象，這首
〈補補補〉，正是以批判的歌曲體裁延伸到教育制度的反思，但其批判
精神，卻是體現在許多層面的。除了 Mc Hotdog 對教育體制的批判之
外，老王樂隊《吾十有五而志於學》單曲中，有兩首歌曲也明顯地與
教育批判相關，分別是〈穩定生活多美好三年五年高普考〉與〈補習
班的門口高掛我的黑白照片〉，這些歌曲也有許多值得探討之處，只
是非本書研究年代斷限所在，留待日後為文探討。

　　質疑教育制度，質疑補習制度，連帶的，對第一學府臺灣大學的
批判質疑也未曾在流行歌曲中缺席，新寶島康樂隊〈粉鳥工廠〉[46]這
首歌曲，便嘲諷念臺大的菁英將社會搞亂的現象。

45 瑪莉塔・史特肯、莎莉・卡萊特：《觀看的實踐：給所有影像世代的視覺文化導
　　論》，頁91。
46 〈粉鳥工廠〉，詞、曲：陳昇，2014年。

月光迷迷的新店溪　溪沿都是戀愛花

彎彎流過阮少年的美夢　公館站前的小山崙

山腳那個小小門內　大道兩邊的椰子花

聽人說敖人都在那出現　阮感覺是一個粉鳥工廠

明明是粉鳥　伊講伊是老鷹　這款代誌想來真笑虧

（客）沒有才華的人去唸憨書　有才華的人去掌牛

沒有才華的人去做官　有才華的人去起大樓

唸歌的人你真大膽　人說書中必有黃金曆

你不知道我的本領　我萬項都要拼第一名

粉鳥啊粉鳥啊　你甘有在聽　那間工廠誤咱的生命

粉鳥啊粉鳥啊　你那Ａ快活　你甘抹放乎輕鬆來唸歌

　　如同上文已提及〈應該是柴油的〉語言策略，新寶島康樂隊以一貫的輕鬆、詼諧口吻嘲諷臺大的學子自視甚高，認為自己是老鷹，但其實不過是「粉鳥工廠」出產的粉鳥。歌詞中認為沒有才華的人才去唸書做官，有才華的人腳踏實地，從事各行各業。這是以臺語創作的歌曲（混融了客語），而上文曾提到林生祥《我庄》專輯中，亦曾反思教育制度，使人們忘記了生命中更根源的事物，課本中看不到屬於「我庄」的各種風土民情、人情世故，這樣的喟嘆，不就是五月天歌曲中「什麼公式可以讓我找到殘缺的解答／什麼句型可以讓我說出悲傷的文法」，不就是〈粉鳥工廠〉中「你甘抹放乎輕鬆來唸歌」，在學校裡習得高深學問，有時無從解答人生單純的問題，反而耽誤了生命。

　　不論國、臺、客語，在反映教育制度的問題上，雖然論述背景有所不同，關注的客體有所不同，但感受到的規訓卻是十分一致，流行

歌曲也恰如其分地反映了這些現象。上文討論流行歌曲對教育制度的批判，只是，這些批判，有時也會產生具體針對的目標，而演變為行動抗爭。

2015年7月，高中學生串連發起「反高中課綱微調」運動，在這項抗爭中，亦有一些音樂人響應參與，不幸的是，在這波行動當中，抗議學生領袖林冠華自殺身亡。反課綱行動牽涉眾多政治、意識形態的立場，此處不擬多論整個運動的詳情。不過，在運動中自殺身亡的學生，卻是以各種形象被媒體報導，不論是主張他患有憂鬱症、主張他自殺與反課綱行動無關，或是他在自殺前臉書的留言主張退回課綱、與好友傳的 line 訊息暗示死亡的決心，都使他自殺一事覆蓋上層層的詮釋空間，其中有善意的理解，有惡意的扭曲，這些詮釋，恰巧反映了運動者與媒體的複雜依存關係。

在須文蔚的研究中，認為社會運動進行中，社運人士必須推出一定的媒體策略，媒體作為豐富的社會資源，可為社會事件提供解釋，影響民眾對事件的認知。不過，在實際的政治生活中，抗爭者的聲音很難在媒體中出現。社運團體通常在競逐「新聞框架」上居於弱勢，無法在運動中積極主導解釋權，也很難和其他競爭對手（特別是政府與企業）爭取解釋權[47]。

「來吧！焙焙」這個團體在〈骨氣的考驗〉[48]這首歌曲書寫的，大概就是社運人士與媒體之間的關係，其中可能包括謊言與輿論扭曲的種種形態。

　　如果今天傳來你的消息　活著的人該如何反映

47 須文蔚：〈臺灣報導文學與社會運動框架之互動關係研究──以臺灣原住民還我土地運動為例〉，《文史臺灣學報》第6期（2013年6月），頁9-24。
48 〈骨氣的考驗〉，作詞：鄭焙隆，作曲：鄭焙隆，2014年。

能夠感覺的青年開始哭泣　彷彿也有殘破的身體

然後消息會被大聲地傳遞　然後又會被尖酸地扭曲

然後我們一夜輾轉難眠　終於發現渴望的一切

它要我們勇敢　而不能去接受　盲目的和平　勢利的安全

即使只有你一個人被毀滅　再沒有人能閉上雙眼

看你就倒在第一扇門前　孤獨地面對狡猾的語言

這次我們沒有通過考驗　需要一點骨氣的考驗

任何奇蹟都不應該出現　直到能找回公平的尊嚴

它要我們勇敢　而不能去接受　盲目的和平　勢利的安全

有人能夠善意地理解　理直氣壯的謊言

如果有清楚的界線　又何必要偶然的恩惠

這首歌曲並非為死去的學生而寫，而是為太陽花學運創作，在歌曲
MV 裡，明確置入了學生占領立法院的記錄影片。但事隔一年，歌詞
卻意外貼切反課綱運動的死亡學生。因為這首歌曲探討的問題是具有
共性的，在學運中、或社會運動中有人死去，這個事件將如何被理解
詮釋，其中包含的權力運作、媒體壟斷，都是具有共性的。而若將人
性扭曲的這一面抽譯而出，亦能寫下概括性較強的歌曲，而能置入不
同的抗議場合，這就是為什麼許多著名的抗議歌曲在許多的集會遊行
場合都適用。舉例言之，在香港的反國民教育集會中，〈Shall We
Talk〉這首歌曲就被賦予了抗議歌曲的內涵。有時一首歌曲介入社會
議題，可能是「美麗的誤會」，也可能是因為它們反映了普世價值
觀。[49]〈骨氣的考驗〉這首歌曲的 MV[50]底下留言，在反課綱事件之

49 雷弦：〈香港抗議之聲：嬉笑怒罵，溫柔反叛〉，《思想》第24期（2013年10月），頁
　　167。

50 網址：https://www.youtube.com/watch?v=Wrh8Jyi52aY，2021年7月6日查詢。

後，便有留言寫道：「2015年7月30日，事隔一年，沒想到一年前焙焙這首歌竟然如此貼近此刻，很傷心。」可見理解歌曲本是一種動態的互動關係[51]。文化消費與意義的創製，也非創作者所能預料。這首歌曲，不論針對被污名化的「太陽花學運」，或是反課綱的學生被扭曲的輿論，或者都一體適用。

四　同志運動與性別平權歌曲

在當代流行歌曲創作中，性別認同與愛情觀念亦逐漸走向多元。歌手的創作與演唱實踐之中，常主張多元、開放的性別認同，對性別議題亦常表達支持。舉例言之，主流樂壇歌手張惠妹在多次演唱會中明白表示其對同志之支持，並以一首〈彩虹〉[52]奠定同志歌曲之象徵地位。每次演唱會唱到此曲時，總會有許多彩虹旗在觀眾席飄蕩。此外，其早期歌曲〈姐妹〉[53]，在發行當時的語境之下也許不帶有同志歌曲的色彩，但在接受、詮釋、消費的脈絡中，〈姐妹〉在當代亦成為同志歌曲之象徵。歌手田馥甄公開表態支持多元成家，並在其個人演唱會謝幕時的螢幕秀出「一起走上愛的大道，明天一定有美好的事發生。」號召歌迷參與同志大遊行。蔡依林歌曲〈不一樣又怎樣〉[54]、〈迷幻〉[55]，或在 MV 中探討婚姻平權的問題，或邀蘇打綠吳青峰為

51　「閱讀並不是一種直接的『內化』（internalisation），因為閱讀走的並非單行道……而是文本與讀者之間的一個動態互動（interaction）。」參約翰・史都瑞：《文化消費與日常生活》，頁90。

52　〈彩虹〉，作詞：陳鎮川，作曲：阿弟仔，2009年。

53　〈姐妹〉，詞、曲：張雨生，1996年。

54　〈不一樣又怎樣〉，作詞：林夕，作曲：Vikeborg Christoffer,Thomas Viktor,Hayley Michelle,Strange Dahl Sten Iggy,Johan Moraeus，2014年。

55　〈迷幻〉，作詞：吳青峰，作曲：Mikko Tamminen, Mechels, Udo, Boomgaarden, Rike，2012年。

她創作同志愛情型態的歌曲。張韶涵與范瑋琪演唱〈如果的事〉[56]，有別於男、女情歌對唱，而以女、女情歌對唱來傳達同志愛情。這些歌曲都可看出，當代的流行歌曲無懼於表達性別平權的概念。而最明顯定位為同志歌曲，並與一連串活動搭配的歌曲，便是國際不再恐同日主題曲〈We Are One〉[57]，這首歌曲搭配2017年5月17日國際不再恐同日之活動，以八位女歌手演唱，訴求平等的愛的權利，並廣邀115位藝人為此發聲，堪稱支持同志之集大成作。

　　以創作型歌手的作品而言，在1990年後亦已有許多同志歌曲出現，可見，在社會較能接納同志之後，為同志發聲的歌曲也漸漸有機會出現。而同志歌曲的創作，便是性別認同實踐之一環。五月天樂團在1998年發行的《擁抱》（同志專輯）裡面，收錄的歌曲就都是同志歌曲。其中有些歌曲可以看出同志之愛的端倪，但有些看起來也只是平常的情歌，不過由於有這張專輯的出現，已經可以看出這已經是愛情主題中的一個新種類了，這張專輯當中的〈擁抱〉[58]、〈透露〉[59]、〈愛情的模樣〉[60]、〈雌雄胴體〉[61]，都有收錄在之後他們所發行的專輯當中，只是歌詞或多或少有所改動。這些歌曲的探討在筆者碩士論文中已作分析，此處不贅述。同志歌曲形塑性別認同，但在性別認同被重新估量之同時，當代流行歌曲的愛情論述呈現不同的景觀，而可能出現因為性別認同關係而無法圓滿的愛情故事，例如樂團 Tizzy Bac 的歌曲〈丹尼爾是 gay〉[62]，這首歌曲描述異性戀女子愛上 gay 的故

56　〈如果的事〉，詞、曲：王藍茵，2005年。

57　〈We Are One〉，作詞：小寒，作曲：蔡健雅，2017年。

58　〈擁抱〉，詞、曲：五月天阿信，1998年。

59　〈透露〉，詞、曲：五月天阿信，1998年。

60　〈愛情的模樣〉，詞、曲：五月天阿信，1998年。

61　〈雌雄胴體〉，詞、曲：五月天阿信，1998年。

62　〈丹尼爾是gay〉，詞、曲：Tizzy Bac，2009年。

事,「But Daniel is gay, he is so gay,就是會愛上 gay,我該怪誰?Daniel is gay,關於這宇宙的神秘我從來都無解」。這樣的愛情形態,或許並不新鮮,但發諸於歌曲,卻是性別認同開放後的當代才可能出現的。

關於性別議題,傳統搖滾樂的研究中,有許多從性別角度切入的研究,認為搖滾樂有「恨女」、「仇女」[63]的情結。除此之外,也有研究流行樂中的性別符碼,舉例言之:

> 在特定的社會和文化脈絡裡,某些音樂聲響、結構及某些音域,已經被符碼化(codified)為男性的或女性的,對熟悉這些符碼的人而言,它們就代表熟悉的男╱女形象或刻板印象。同樣的,樂器和音樂科技也被符碼化為男或女。[64]

當然,實際的狀況並非那麼單純,「搖滾、流行樂和社會性別之間,沒有自然而簡單的連結關係;相反的,搖滾與流行樂對於樂手和聽眾都提供了一個在音樂上建構社會性別、表演社會性別的方式。[65]」亦即,這些性別建構,並非僅根據文本內涵而來,亦非僅源於「樂種」,而是一個反覆辯證的過程。當代華語樂壇的音樂作品已然不屬於該文所論述的作品語境,不過也可以理解,某些歌曲也許原初的創作設定就具備某些「性別」特質,或者,是因為某些經典的歌手將之唱紅,這樣的表演可能有某種突出的性別特質。因此,跨性別的「翻唱」仍然是可能存在的,在此脈絡之中,這些翻唱行為一方面可能突

63 露芙・帕黛:《搖滾神話學:性、神祇、搖滾樂》(臺北:商周,2006年)。蘇珊・麥克拉蕊:《陰性終止:音樂學的女性主義批評》(臺北:商周,2003年)。這兩本書討論古典樂、流行樂中的性別現象,以具體的作品、表演、歌手為例,討論了許多被性別符碼化的現象。

64 Simon Frith、Will Straw、John Street合著《劍橋大學搖滾與流行樂讀本》,頁185。

65 同上注,頁191。

破這個預設框架，亦可能藉由「致敬」的行為，更加強化這個經典的框架了。創作歌手周華健作品〈明天我要嫁給你〉這首歌曲，明顯地就是以跨性別之詮釋表達女子口吻與心境[66]，這也預示著《花旦》這張專輯更全面的扮裝。除了這些全面性的扮裝致敬之外，亦有零星的扮裝詮釋，如陳昇〈北京一夜〉後由信樂團翻唱〈One night in 北京〉一人分飾二角、周杰倫〈霍元甲〉中的京劇唱段、陶喆〈Susan說〉的蘇三起解唱段，不過，這些作品不如放在對傳統戲曲之挪用、拼貼來看，更貼近其原意。

就性別認同之展演來看，一系列與多元成家相關的社會運動重新權衡了性別平權的議題，更進一步牽涉到釋憲的層次。在此脈絡下，流行歌曲的展演或在官方領域表現，例如總統就職典禮的最後秀出的彩虹旗。或在個人演唱會中表現，最具代表性的乃是歌手張惠妹一系列演唱會中皆有彩虹旗之出現。在當代創作型歌手中，更不乏性別平權之展演。

以樂團蘇打綠而言，主唱吳青峰在第一場小巨蛋演唱會中有一段表演便身著女裝，唱了電臺司令〈creep〉這首歌曲。流行歌曲的演唱詮釋中，音域本是決定男歌、女歌的特質之一。但蘇打綠吳青峰其音域頗高，演唱電臺司令這首歌曲，加上其扮裝便產生雌雄莫辨之效果，這可放在性別扮裝之脈絡中理解。而進一步支持、響應婚姻平權之歌曲，可在其2016年12月2日於小巨蛋舉辦的演唱會中得見。在〈御花園〉[67]這首歌曲中，藉由螢幕打出的視覺影像，反映這幾年的重大社會事件，諸如土地正義等問題，可放在上文提及五月天〈入陣曲〉與張懸〈玫瑰色的你〉MV 的脈絡中來看，此處僅強調與性別認同相關之段落。在 MV 中打出「婚姻平權」之字樣，置入畢安生之照片，

66 以跨性別的詮釋演唱口吻，尚有京劇之挪用一系。

67 〈御花園〉，詞、曲：吳青峰，2009年。

歌曲最末字幕打出「革命尚未成功，同志仍須努力。」這些都明白表現其對婚姻平權之支持。而同場演唱會的歌曲〈彼得與狼〉[68]中，亦置入「玫瑰少年葉永鋕」之照片，這些歌曲結合其歌詞意義、搖滾曲風觀之，便重新脈絡化在性別政治的認同中。

　　關於性別流動，最後談及的是歌曲與 MV 之跨界流動。關於 MV 與歌曲的互文關係，有後現代的反身性、後設溝通[69]、突顯框架等詮釋脈絡論述，此處僅就故事內容來談。當代創作型歌手中，許多歌曲的 MV 已有明顯的同志愛情故事，舉例言之，五月天樂團的歌曲〈盛夏光年〉[70]，及其歌曲〈擁抱〉於2014年改變編曲重拍之 MV，陳珊妮以19為團體的歌曲〈男男女女〉[71]，從歌曲到 MV 故事都明顯呈現同志愛情，歌曲曲風是陳珊妮擅長的電子曲風。與此類似，張懸的歌曲〈Beautiful woman〉[72]這首歌曲，請來陳宏一導演掌鏡，拍攝兩對同志戀人的故事，歌曲以輕搖滾詮釋愛情的美好。陳綺貞〈流浪者之歌〉[73]，與導演何南宏合作拍攝 MV，這首歌曲討論的是記憶與離散，在 MV 故事中，便牽涉到一些自我認同之型態。MV 的開頭帶出四段故事的主角，並打出這樣的一段文字：

　　　　每個人身上都拖著一個世界，由他所見過、愛過組成的世界，

68　〈彼得與狼〉，詞、曲：吳青峰，2009年。

69　後設溝通（Metacommunication），以交流（exchange）過程本身作為主題的一種討論或交流。所謂的「後設」層次，就是溝通的反身性層次（reflexive level）。在流行文化中，後設溝通指的是以觀看者觀看文化產物的行為作為主題的廣告或電視節目。參瑪莉塔・史特肯、莎莉・卡萊特：《觀看的實踐：給所有影像世代的視覺文化導論》，頁406。

70　〈盛夏光年〉，詞、曲：五月天阿信，2006年。

71　〈男男女女〉，作詞：陳珊妮、陳建騏，作曲：陳珊妮，2011年。

72　〈Beautiful woman〉，詞、曲：焦安溥，2009。

73　〈流浪者之歌〉，詞、曲：陳綺貞，2013。

即使他看起來是在另一個不同的世界裡旅行、生活，仍不停地
回到他身上所拖著的那個世界去。

故事中的四段故事辯證了自我認同與社會規範之間的張力，包括老年
喪偶的日本男子，帶著亡妻的骨灰到富士山前撒下；單親媽媽面臨社
會與人生的壓力，在畫作中得到救贖；流浪的青年體悟到自然循環、
生生不息之感受；喜愛性別扮裝的男子，在街上莫名遭到毆打，面對
社會的暴力，最後仍是回到自己的性別認同中。四段故事與這首歌曲
〈流浪者之歌〉的歌詞中有諸多互相詮釋之處，而這首歌曲更與〈流
浪者之歌〉小說文本有諸多可互相對照之處，加入音樂性思考，也將
有許多呼應之處，限於篇幅此處不論。

　　綜上所述，可以發現在當代性別認同漸趨多元，關於同志愛情、
扮裝等性別認同的歌曲漸多，形成一種當代流行歌曲的特殊認同模式。
在創作端有意識地以流行歌曲、MV 文本描述這種性別認同，在表演
的層次上，這些主張也在展演場域中被實踐，在消費的層次上，許多
原本不具有同志色彩的歌曲，亦被賦權而成為同志歌曲，只因感情狀
態本是普遍的，消費者藉由歌曲獲得勇氣、肯定，理解自己並不孤
獨，而流行歌曲在這種消費實踐中亦可能轉為跨性別之文本，形塑各
種認同之可能性。從文體的角度來看，同志歌曲的曲式並沒有顯著有
別於一般情歌之處，若不從歌詞、MV 或是賦權之角度來看，有許多
同志歌曲根本無法區分其與一般情歌的差異性。

　　就流行歌曲之性別認同來說，流行歌曲「女性」的角色如何演
變，亦是值得關注的一個面向。這方面國語流行歌曲的發展變化又較
臺、客、原住民語言的歌曲劇烈。流行歌曲中一直不乏女性歌手之作
品，只是這些女歌之中，是否塑造出明確的當代女性意識，仍是可以
深思的。以主流樂壇而言，李宗盛擔任唱片製作人時製作的一系列唱

片，其為女歌手量身訂作歌曲，成功揣摩女性口吻，打造許多當紅女歌。不過，其歌中所呈現的女子形象，仍是較深情、被動的，如陳淑樺〈夢醒時分〉[74]、〈問〉[75]、林憶蓮〈誘惑的街〉[76]、辛曉琪〈領悟〉[77]等。然而，其中亦有隨著社會結構不同出現的新女子形象，如其為張艾嘉製作之專輯《忙與盲》，便以一個都會女子之一日為專輯概念，打造屬於都會女子之形象。[78]

　　而在1990年代後，國語流行歌曲主流市場中，開啟一脈新時代女歌，強調愛情自主、身體自主等概念，就文體而言，這派流行歌曲通常以節奏強烈的曲風呈現其意志。上文曾引述搖滾樂在西方的發展脈絡中有其性別政治的意義，這派女歌手則質疑女性為何不能演唱各種曲風的歌曲。因此，從徐懷鈺翻唱大量韓國流行歌曲並紅極一時開始，她的歌曲〈怪獸〉[79]便反映了身體自主、戀愛自主的時代觀念。此後，將女性形象詮釋地淋漓盡致的，便是 S.H.E 這組女子團體。S.H.E 這組女子團體從第一張專輯開始，便十分強調其女子友情特質，與基於此發展出來的女性形象：溫柔、自信、勇氣。

　　S.H.E 嘗試多元曲風，並以許多符碼，如花（〈花都開好了〉[80]、〈花又開好了〉[81]）、四葉草等，形塑其團體形象，在每次展演中重新

74　〈夢醒時分〉，詞、曲：李宗盛，1989年。

75　〈問〉，詞、曲：李宗盛，1994年。

76　〈誘惑的街〉，詞、曲：李宗盛，1996年。

77　〈領悟〉，詞、曲：李宗盛，1994年。

78　李明璁：《時代迴音——記憶中的臺灣流行音樂》，頁228-230。討論李宗盛透過滾石唱片，採取「企劃概念」的專輯製作與行銷方式，在1990年代成功塑造出兩位閃亮的「都會女子代言人」，藉由張艾嘉的《忙與盲》專輯，與陳淑樺《女人心》、《明天還愛我嗎》塑造女子形象，陳淑樺1989年專輯《跟你說聽你說》更因〈夢醒時分〉一曲，使該專輯成為臺灣史上第一張銷量破百萬的唱片。

79　〈怪獸〉，作詞：施人誠，作曲：Choi Jun Yonny, Lee Keon Woo，1998年。

80　〈花都開好了〉，作詞：施人誠，作曲：左安安，2005年。

81　〈花又開好了〉，作詞：五月天阿信、南瓜，作曲：西樓，2012年。

賦予這些詞彙意義。其歌曲更塑造多元的女性形象，如「女孩」意象，在〈不想長大〉[82]中挪用莫札特第四十號交響曲，說明童話的幻滅，〈像女孩的女人〉[83]則強調女性的純真、勇敢等特質，〈星星之火〉[84]這首歌則敘述一個女孩尋夢的過程。「英雄形象」則從〈Super star〉[85]崇拜他人發展到〈SHERO〉[86]的自我崇拜，以搖滾曲風發展女性的英雄認同。〈月桂女神〉[87]則以希臘神話阿波羅與達芙妮的故事入歌，寫出戀愛自由之堅持。面對社會衡量女性的審美價值觀，則以〈宇宙小姐〉[88]這首歌諷刺之。其歌曲〈大女人主義〉[89]，更明白地重新權衡情愛當中男女性別的表現方式。在 S.H.E 的歌曲實踐中，無疑地呈現了當代女性認同之一環，在她們的曲風嘗試中，各種流行的曲風無一不可嘗試，如其歌曲所提「那是誰說女孩沒有 ROCK'N ROLL」。在她們藉由展演建構的語彙中，女孩的純真與女人的堅強、勇敢、溫柔可以並存，也能追求自我的英雄之旅，甚至，「老婆」這樣的詞彙亦用來形容她們三人女子間的情感高於「朋友、姐妹」，而與男性無關。

除了 S.H.E 之外，主流歌壇中的歌手蔡依林以《呸》專輯討論第二性、流行文化物化女神等問題，及上述的同志戀愛觀。歌手張惠妹以阿密特的分身身分，塑造一個有別於主流樂壇形象的非主流歌手，其所發行的兩張專輯在性別議題中，亦有突出之表現，專輯曲風亦十

82　〈不想長大〉，作詞：施人誠，作曲：左安安，2005年。
83　〈像女孩的女人〉，作詞：王振聲，作曲：郭文宗，2012年。
84　〈星星之火〉，作詞：陳信延，作曲：曹格，2005年。
85　〈Super star〉，作詞：施人誠，作曲：Jade, Schmidt, Heiko, Rosan Roberto, Villalon，2003年。
86　〈SHERO〉，作詞：五月天阿信，作曲：八三天阿璞，2010年。
87　〈月桂女神〉，作詞：方文山，作曲：李天龍，2005年。
88　〈宇宙小姐〉，作詞：藍小邪，作曲：Rosan Robert, Villalon Jade，2010年。
89　〈大女人主義〉，作詞：徐世珍，作曲：曹格，2004年。

分值得注意，專輯中的〈黑吃黑〉[90]以主副歌強烈對比的音量突顯當代愛情中女子冷眼旁觀出軌戀情的態度，〈母系社會〉[91]更進一步反思這些社會既存父權框架，這首歌曲比起上述所有歌曲都要來的挑釁，也是當代流行歌曲女性主義之明確實踐。

　　當然，上述所舉為主流樂壇中非創作型歌手的作品，例子中有不少歌曲為男性作詞人創作，但因要服膺專輯概念、歌手形象，因此寫出符合該歌手口吻、意識狀態的歌曲創作，其不免還是隔了一層。類似看法在翁嘉銘《迷迷之音》中亦有提及，其論及少數看似發出女性聲音，實則缺乏自省的國語女歌之觀察：

> 這些僅僅只是男人採集的女性「樣本」，缺乏生命的能動性，更難企望由此喚醒女性意識的自覺，因為完全沒有兩性的互動的自省產生；女性在歌曲中仍然只是被塑造、被假設理解的角色。[92]

不過，就霸權理論而言，既然結構端的產出狀態不明（相對於創作型歌手較確定的作者地位），亦即，在這些歌曲出現之際，歌手就歌曲的決定權有多少？這端不妨放過不談。就消費端而言，這些女歌產出、傳播，並造成龐大的影響與論述產生，於當代的性別文化認同而言，這些歌曲的確提供消費者得以在文化消費中所實踐的新型態性別認同。

　　若以男性視角來看，當代的性別意識仍有迥異於女性主義、新女性形象的作品存在。亦即，在新時代的女性觀念在女歌中實踐的同時，仍有一些歌曲帶著物化女性、歧視女性的口吻傳唱，這系列歌曲在嘻哈的曲風中最常見，亦與嘻哈曲風之邊緣性有關。

90　〈黑吃黑〉，作詞：陳鎮川，作曲：阿弟仔，2009年。

91　〈母系社會〉，作詞：陳仁，作曲：愛力獅，2015年。

92　翁嘉銘：《迷迷之音》（臺北：萬象圖書，1996年），頁13。

　　Mc Hotdog 的〈我愛臺妹〉[93]、玖壹壹的〈歪國人〉[94]，都曾引起龐大爭議，其中物化、歧視女性的口吻固然存在，並涉及了當代 CCR 戀愛觀、或種族歧視等問題，本文不擬一一深究。思考這個問題，也許能從品味、階層來思考。饒舌樂種的閱聽人期待聽到什麼？關懷什麼？玖壹壹以臺語歌曲演唱饒舌歌曲又企圖呈現什麼？表達什麼階層的價值觀？無疑地，這些歌曲的確也形塑一種有別於當代女歌的價值觀。此外，批判性沒那麼強，試圖從詼諧的角度來重新思考男女關係之作品亦有之，如張宇歌曲〈大女人〉[95]，這首歌的歌詞由他妻子十一郎填詞，一反女性主義批判的大男人主義，這樣的作品雖然為博君一笑，但也形塑了一種愛情關係型態。綜合女歌的部分來看，毋寧更能看出整個社會認同的全貌，其多元、衝突的性別文化認同，或許才是當代社會性別認同的殊異之處。

　　上述女歌部分談到非創作型歌手的歌曲實踐，提到創作端、結構端較模糊之處，但其影響力卻是無庸置疑。而在創作型歌手的實踐中，本文試圖以「創作即是實踐」來思考性別認同的意義。在傳統流行歌曲中，女性的角色塑造較為被動，而在當代非創作型女歌中，卻能看到角色扭轉、顛覆框架的文化實踐，但毋寧說，這是比較刻意地，需要特別強調新形態的女性認同從中產生。而在當代女性創作者的創作實踐中，有些歌手的創作，便能直接視其為當代女性認同的實踐。也就是說，她們也許不刻意強調什麼、但發之於歌曲的思想與觀察，便呈現了當代認同之一種可能性。舉例言之，陳綺貞的歌曲〈家〉[96]，談的是歸屬感的問題，藉由流行歌曲文體中的反覆與樂曲

93　〈我愛臺妹〉，詞、曲：Mc Hotdog、張震嶽，2006年。

94　〈歪國人〉，詞：洋蔥，曲：春風、KEN G、洋蔥，2015年。

95　〈大女人〉，作詞：十一郎，作曲：張宇，1999年。

96　〈家〉，詞、曲：陳綺貞，2013年。

之再詮釋，其對家與歸屬感的看法也有其辯證性，從「哪裡都是我們的家」到「自己才是自己的家」，其性別認同型態不再被動。其〈雨水一盒〉[97]呈現瘋癲女子之愛情情狀，其中許多特質都是極鮮明，且有別於傳統戀愛關係的。雷光夏的歌曲有許多細膩的女性視角與哲思，在〈她的改變〉[98]這首歌曲中，亦表現了女子探索自我邊界之過程，並與電影、地景有互文性。類似的歌曲實踐，在許多當代創作型女歌手作品中都能發現，例如張懸歌曲〈親愛的〉[99]、〈喜歡〉[100]、Tizzy Bac 歌曲〈鞋貓夫人〉[101]、陳珊妮〈離別曲〉[102]等，在歌曲中並不刻意強調什麼，卻透顯出明顯的女性書寫角度。舉證這些例子是想表示，當代流行歌曲性別的新型態認同，有時並不一定要在歌曲中大聲疾呼、或特別強調。當代女子創作型歌手藉由創作實踐，自覺或不自覺地帶入女性視角、關懷與省思，或許比男性為女性量身訂做之詞曲還要自然、直率、強烈，並更能體察當代創作歌手藉由作品所形塑之性別認同。

　　此外，亦不可忽視一位重要的女性作詞家：李格弟。在李癸雲的研究中，李格弟作詞者的身分儼然與現代詩人夏宇分庭抗禮。李格弟以詩、歌越混越對的創作意識創作大量的「女歌」，在李癸雲的研究中，以群體心理學的角度，細緻勾勒李格弟創作特質，尤其在愛情認同心理與女性詩學的範疇，李格弟都有十分特殊的性別意識表現，在其歌詞中的女子形象，時而癡情、時而頑皮、時而充滿嫉妒的競爭

97　〈雨水一盒〉，詞：李格弟，曲：陳綺貞，2013年。
98　〈她的改變〉，詞、曲：雷光夏，2010年。
99　〈親愛的〉，詞、曲：焦安溥，2007年。
100　〈喜歡〉，詞、曲：焦安溥，2007年。
101　〈鞋貓夫人〉，詞、曲：Tizzy Bac，2006年。
102　〈離別曲〉，詞：陳珊妮，曲：蕭邦，2008年。

感、時而帶著癲狂的特質[103]。因夏宇具有詩人與作詞者之雙重特質，其作品出現在女歌之中，便也帶著各種不同的形式，並以現代詩與歌詞多元之形式入詩，而有別於一般流行歌曲之結構，呈現一種複音之女性性別認同。

　　夏宇的詩作有以口白形式入歌，亦有混融其歌詞作品與現代詩作品之呈現。如陳珊妮收錄在《完美的呻吟》專輯中的〈你在煩惱些什麼呢？親愛的〉[104]這首歌曲為例，有旋律的歌詞部分使用夏宇所作〈你在煩惱些什麼呢？親愛的〉[105]的歌詞創作，由陳珊妮演唱。而在唱完歌詞之後，夏宇以口白的方式唸了她的詩作〈你不覺得他很適合早上嗎？〉[106]，這首詩收錄於其詩集《Salsa》[107]，因此這首歌曲是夏宇的歌詞作品與新詩作品熔鑄在同一首歌中，以不同的兩種形式（歌詞與口白）結合。這種口白入歌的形式，在蘇打綠樂團收錄於《春·日光》專輯中的〈各站停靠〉[108]，也有她的詩作〈被動〉[109]在歌曲中出現，在這首歌曲的末段夏宇以口白的方式唸了這首詩，因此，這首歌曲除了有蘇打綠吳青峰填詞演唱的歌曲部分、亦有夏宇念詩的部分，二者在同一首歌曲中融合[110]。夏宇在此以「口白」之表演者出現，與其《越混樂隊》專輯表現一致，以共時結構來看，亦呈現了流

103 李癸雲：〈「唯一可以抵抗噪音的就是靡靡之音」──從《這隻斑馬 This Zebra》談「李格弟」的身分意義〉，《臺灣詩學學刊》第23期（2014年6月），頁163-187。

104 〈你在煩惱些什麼呢？親愛的〉，詞：夏宇，曲：薛岳、韓賢光，演唱：陳珊妮，唸詩：夏宇，2000年。

105 收於夏宇《這隻斑馬》，本書無頁碼。

106 夏宇，《Salsa》（臺北，唐山出版，2011年），頁44。

107 夏宇，《Salsa》（臺北，唐山出版，2011年）。

108 〈各站停靠〉，作詞：吳青峰、夏宇，作曲：吳青峰，2009年。

109 參夏宇，《Salsa》，頁56。

110 參劉建志：《當代國語流行歌曲創作及相關問題之研究──90年代迄今之考察》（臺北：臺灣大學中文系碩士論文，2012年7月），頁37。

行歌曲共時多音之表現。更極致的展現在筆者碩士論文討論夏宇與魏
如萱共同創作之〈勾引〉時[111]，其創作過程到最後的表演實踐，都表
現出流行歌曲有機、跨界流動、複音等豐富特質。就女性認同而言，
現代詩與流行歌詞中展現的女子情懷，亦呈現非常詩性且多面的女性
特質，絕對是當代女性意識中非常獨特的呈現。

　　此外，李格弟的歌詞除了李癸雲已經探討的幾首歌曲外，如歌手
田馥甄[112]2011年專輯《My love》當中，便有三首歌曲是採用李格弟
之歌詞，這三首歌曲分別是〈烏托邦〉、〈請你給我好一點的情敵〉、
〈影子的影子〉，譜曲的人分別是陳珊妮、張懸[113]、陳綺貞。儘管歌
曲主題仍是流行歌曲的主流，即愛情，但在討論多角戀情〈請你給我
好一點的情敵〉、或是分手的感受〈影子的影子〉，這些歌曲的意象和
設想都十分詩意，且頗能呈現當代女性意識之一端。李格弟作詞的歌
曲往往也有多元曲風展現，除了上述已經提及的複音、共時結構中互
相干擾、越混越對的噪音、上述田馥甄的歌曲是較主流的曲風，在魏
如萱〈還是要相信愛情啊混蛋們〉[114]這首歌，是節奏強烈的搖滾曲
風，以複合性文體整體展現當代女性強烈的性別意識。

　　最後，需要提到臺語女歌在當代的發展。江文瑜與邱貴芬[115]〈查

111　同上注，頁37-38。

112　田馥甄（1983年3月30日-，藝名Hebe），臺灣新竹縣客家人，臺灣流行女歌手，是
　　三人女子團體S.H.E的成員之一，2001年高中畢業即以S.H.E團體之姿出道至今。
　　2010年9月，以本名推出個人首張音樂專輯《To Hebe》，隔年9月，發行第二張個人
　　專輯《My Love》。

113　張懸（1981年5月30日-），本名焦安溥，創作型歌手，焦仁和之女，祖父焦沛樹。
　　在臺北各大live house演唱，漸漸打開知名度，2006年6月9日發行第一張個人專
　　輯。張懸是前地下樂團Mango Runs女主唱，2008年跟三位志同道合的朋友組成樂
　　團Algae，再度擔任女主唱。

114　〈還是要相信愛情啊混蛋們〉，詞：李格弟，曲：魏如萱、韓立康，2014年。

115　江文瑜、邱貴芬：〈查某儂嘛要抓狂——當代臺語流行女歌的後殖民女性主義詮釋
　　與批判〉，《中外文學》第26期（1997年），頁23-48。

某儂嘛要抓狂——當代臺語流行女歌的後殖民女性主義詮釋與批判〉
一文中，以後殖民女性主義觀點（postcolonial feminist）探討分析當
代各類臺語流行女歌中的文本意涵，及其與歷史脈絡的關係。其研究
得出許多觀察，整體而言，臺語女歌之變革相對於男性歌曲，改變幅
度小、改變時間也較慢。然而，此文亦強調臺語女歌手之能動性，在
多重邊緣化（multi-marginal-ization）的發言位置中，以歌聲傳達對族
群、性別、階級、政經結構的反省與思考，並以具抵抗風格的音樂美
學連結、傳達、發生性別和權力之間的交織形構。[116]

　　從其研究中，結合臺灣1980年代之產業結構來看，當時「殖民經
濟」和「性別政治」的臺灣酒家文化，與卡拉 OK 共生，並深切影響
臺語歌曲的發展。這一方面影響臺語歌以舞曲的曲式表現，如〈愛情
恰恰〉、〈離別的探戈〉等，一方面造成女性刻板印象，臺灣歌曲中有
一堆喝酒的女人、舞女，與此文化相關。[117]流行歌曲中性別與角色的
關係，路寒袖亦提出類似見解：

> 如果把人物細分，大概有幾種類型。第一種就是「迌迌人」，……
> 臺灣島到處充滿了「兄弟」，像〈臺北兄弟〉、〈不要流浪做流
> 氓〉……光是以「姑娘」為名的就有很多，像〈內山姑娘〉、
> 〈賣菜姑娘〉、〈可愛的姑娘〉、〈夜半的姑娘〉……社會轉型後，
> 公共汽車多了就寫〈巴士小姐〉，那時不叫「姑娘」，改叫「小
> 姐」了……接著男人找到了新興的行業，開始出海行船，〈我是
> 行船人〉、〈我愛行船人〉、〈悲情行船人〉……到了八〇年代，

116 江文瑜、邱貴芬：〈查某儂嘛要抓狂——當代臺語流行女歌的後殖民女性主義詮釋
　　與批判〉，頁25。
117 同上注，頁30-31。

　　歌曲中很多舞女、酒女出現，成為更新興的服務行業。[118]

　　然而，除了這一派演歌或舞曲特質較強烈的作品外，女歌實踐也並非沒有特例，在江文瑜與邱貴芬的觀察中，創作女歌手許景淳以「現代感極強的編曲（例如軟調搖滾、節奏感較強的搖滾等）注入都會氣息，比較接近目前主流國語歌的曲風。唱腔上音域寬的許景淳擺脫江蕙、陳小雲式的『風塵味』，與陳盈潔、李翊君式的『大姐頭味』，以較『去階級化』的聲音，唱出看不出階級屬性的女子心聲。」[119]這些女歌不僅去階級化，也呈現「去地域化」的特質，並與傳統臺語女歌手分流[120]。即便歌曲中產生族群、階級、和性別之間的交互流動與影響，也可能藉由「去差異化」解除其複雜關係。[121]

　　不過，若將新臺語女歌與新臺語男歌比較，的確無法拉出一條眾聲喧嘩的發展軸線，就江文瑜與邱貴芬的觀察，新臺語女歌無「符碼轉換」或「混合語」的出現、歌詞侷限於愛情、就翻唱老歌而言較輕快、柔聲，並形成「去政治化」的平板效果。從此研究論述出發，可發現即便是解嚴的政治事件，臺語女歌就性別認同上亦無重大突破，即便臺語女歌亦有創作型女歌手、或是雅歌一系，但在後殖民的角度檢視下，仍是較無對話之型態。不過，這也許與接受群眾之世代與認同有關。即便是主流歌手江蕙，其女性認同仍是較傳統的，如〈家後〉[122]等作品，即便是其較後期的作品〈當時欲嫁〉[123]，面對未嫁娶

118 路寒袖口述，江文瑜整理，〈雅歌的春雨──路寒袖談臺語歌詞創作〉，《中外文學》第290期（1996年），頁130-138。

119 江文瑜、邱貴芬：〈查某儂嘛要抓狂──當代臺語流行女歌的後殖民女性主義詮釋與批判〉，頁32。

120 同上注，頁33。

121 同上注，頁34。

122 〈家後〉，作詞：鄭進一、陳維祥，作曲：鄭進一，2009年。

123 〈當時欲嫁〉，詞、曲：陳誌豪，2010年。

之詢問，亦是以一種較傳統的方式化開，而不見較特殊的認同狀態。

就臺語男歌而言，男性創作型歌手歌曲中的女性，便有各種想像的型態，以單一創作團隊新寶島康樂隊為例，其歌曲中的女性形象有〈純情青春夢〉[124]、〈查某人的夢〉[125]這種較傳統的形象，就曲風而言，這類歌曲的演唱方式與曲風也較接近主流市場的臺語女歌。其歌曲亦有呈現重視物質、反對傳統的女性形象，如〈想沒有〉[126]，不過這些歌曲，調性較接近上述饒舌歌曲脈絡中的女性呈現，企圖以一種詼諧的方式呈現一種現代女性形象，至於閱聽人感覺詼不詼諧，就無法一概而論了。

綜上所述，可以發現當代流行歌曲的性別認同中，性別觀念就創作、實踐而言，都傾向於流動、多元，當代歌手能夠在流行歌曲的創作、展演中塑造認同，並進而支援社會運動，在展演中扮裝、跨性別之致敬，乃至於結合 MV 敘事結構、演唱會的多媒體展演等，呈現一種跨界流動的多元性別認同觀。就消費實踐而言，藉由聆聽、參與音樂作品、展演，亦形塑一種當代性別認同，更重要的是，消費實踐的過程亦會形成賦權，造成歌曲本身優勢詮釋被改變，因此，「同志女神」、「同志神曲」等形象藉由音樂消費而出現，並進而影響流行歌曲市場的音樂表現。

從女權的角度思考，亦能夠發現，當代的流行歌曲中對此多有著墨，女性角色在後殖民的情境之下，與階層、性別認同相關，許多女歌手藉由流行歌曲的展演形塑當代女性形象，重新思考女性在自我價值賦予、情愛關係中的動能性等問題，並完成自我的英雄之旅。只是，仍須思考在此刻意強調的情況之下，此展演實踐是否是種「被想

124　〈純情青春夢〉，作詞：陳昇，作曲：鄭文魁，1992年。
125　〈查某人的夢〉，詞、曲：陳世隆，2007年。
126　〈想沒有〉，作詞：陳世隆，作曲：嚴亞斌，2007年。

像」的女性認同理解？在創作端、結構端產出意義較無法肯定之時，這些作品就消費端的實踐能夠產出的認同意義則相對確定。至於創作型女歌手的創作實踐中，已經攜帶屬於當代女性的視角、觀察與表達，相對之下，這些作品雖未特別強調女權、女性認同，其多數作品仍是屬於獨一無二的女歌。

　　相對於國語歌曲的表現，臺語歌曲的女性認同則相對傳統，然而，綜觀當代流行歌曲，仍可發現流動的性別觀的存在。在第一章曾引用《劍橋大學搖滾與流行樂讀本》的看法，其認為流行樂與搖滾樂雖有其性別脈絡，但並不是單一的屬於哪一種社會性別。然而，流行音樂卻提供了建構、表演社會性別的方式，在眾聲喧嘩的流行歌曲樂壇中，屬於後現代式多元、流動的認同型態，仍可在性別認同的議題之中被體會。一如張小虹的研究觀察：「如果流行歌鞏固了傳統性別意識形態與異性戀配置，它也同時不斷被內在陰陽位置的流轉所顛覆，被外在社會男女關係的變遷與資本主義市場需求所重新界定。即使在面對極其僵化刻板的性別關係時，情歌消費者也總是可以紅男綠女、反串演出一番。」[127]

五　太陽花學運歌曲

　　2014年「太陽花學運」為臺灣重要的學運，其中包括「占領立法院」、「占領行政院」、「凱道遊行」等具體行動，此學運更引發各個政黨、幫派的介入。在這一系列的活動當中，亦有為數不少的創作型歌手為此發聲，滅火器樂團更應北藝大學生之邀，創作一首主題歌曲，〈島嶼天光〉這首歌曲便是在318學運中創作而生。

127 張小虹：《後現代／女人：權力、慾望與性別表演》（臺北：時報文化，1994年），
　　頁29-32。

　　這首歌曲的歌詞完成，是在2014年3月23日，當天發生了學生
「占領行政院」行動，行政院以警力驅離學生，並發生不少流血衝
突，主唱楊大正邊看著新聞影像，邊寫下歌詞，如他所述：

> 12點多，警察開始鎮壓，我沒有看過這樣的情形，我也不敢想
> 像，我的夥伴是在甚麼樣的恐懼之下。慢慢的天漸漸亮了，我
> 想像著大家的心情，於是我就寫下了島嶼天光這首歌。因為鎮
> 壓行政院那天太震撼，我們絕對不能輕易原諒這些事情。[128]

這樣的鎮壓行動的確怵目驚心，除了楊大正如此深刻的感受外，前文
提及的原住民歌手以莉・高露在她的專輯中，亦有一首歌曲描述當晚
的情境，這首歌曲是由她先生陳冠宇作詞，陳冠宇提及事件當晚的感
受：

> 2014年3月23日，佔領行政院那晚，抗議群眾為了之後被驅離
> 做準備，彼此手勾著手，躺在地上，增加警員驅離的成本，避
> 免分散的個體被輕易抬走。可當天稍晚，卻傳出警察以武器擊
> 打手無寸鐵的民眾的照片、影片，其中不乏流血畫面。「到我
> 們南澳來換工的朋友，他們也有去參加，也被打了。」事件發
> 生後，冠宇「心裡非常的悲傷，甚至很沮喪，他就說他不要再
> 提這件事，因為整個靈魂都受了傷。他覺得，不可思議，臺灣
> 的警察怎麼會這樣對待自己的人民？」[129]

128 蘇芳禾：〈滅火器主唱楊大正流淚寫歌聲援學運〉，網址：http://news.ltn.com.tw/
　　news/politics/breakingnews/976981，2021年7月6日查詢。

129 阿哞：〈深度專訪以莉・高露：和國寶級歌手談她的新專輯《美好時刻》〉，網址：
　　http://solomo.xinmedia.com/music/23533-IlidkaoloCarefree，2021年7月6日查詢。

以莉·高露〈今晚天空沒有雲〉[130]這首歌曲，明確表現了當晚學生為了抵抗警察，手勾著手躺在地上的情境：

> 今晚天空沒有雲　銀河燦爛跨越頭頂
> 並肩相依手勾著手　我們往後仰躺　淚水沾濕頭髮
> 我哭　因為心裡滿是困惑　我哭　因為心愛的和我共度
> 我不堅強　我很軟弱　只想找回被遺忘的愛

這首歌曲雖然闡述的是慘痛的經驗，但歌曲卻以抒情的旋律與優美的伴奏貫串，如果不理解歌曲的創作脈絡，將之視為一般的抒情歌曲也不奇怪。後來，以莉·高露在2015年8月6日聲援高中生反黑箱課綱活動時，在教育部前演唱了這首歌曲，這也顯示了原住民對社會議題的關懷，不論是太陽花學運，或是反課綱活動，這些關懷都不曾缺席。

　　回到〈島嶼天光〉這首歌曲，滅火器樂團完成這首歌曲後，在3月27日前往立法院議場與外圍現場教唱，並錄下在場抗議學生與群眾們合唱的聲音與影像。這些素材由國立臺北藝術大學電影及新媒體設計學院、動畫學系和美術學院的學生，分別製作成《島嶼天光──影像版》和《島嶼天光──動畫版》兩支音樂影片。《島嶼天光──影像版》在3月29日公布，並在短短一天得到四萬多的點擊量[131]。《島嶼天光──動畫版》則是在3月30日「反服貿遊行」首播 MV，滅火器樂團也在此次集會演唱這首歌曲，現場參與群眾以手機亮起燈光，象徵「島嶼天光」中的「天色漸漸光」，此後，這首歌曲幾乎成為此次

130　〈今晚天空沒有雲〉，作曲：以莉·高露，作詞：陳冠宇，2015年。

131　〈《島嶼天光》MV 2天逾40萬次點閱〉，網址：http://iservice.ltn.com.tw/2013/specials/stp/news.php?rno=6&no=979064&type=l，2021年7月6日查詢。

學運的代表歌曲，更獲得第26屆金曲獎「最佳年度歌曲」[132]。

〈島嶼天光〉這首歌曲，結合 MV 的抗爭紀實影像，更多次在社運場合中傳唱，這是歌曲與影像成功結合的範例，而這樣的結合更深刻地觸動了所有參與者的心情，如前文所述，智利民謠歌手 Victor Jara 曾經說過：「一個音樂人是和一個游擊隊同樣危險的，因為他有巨大的溝通力量。」〈島嶼天光〉這首歌的廣泛傳唱便是一個範例。而這首歌曲的強大溝通力量，象徵了一個世代的心聲，這樣的心聲，更帶著這首歌曲從街頭唱到總統府。

2016年5月20日，臺灣總統就職典禮上滅火器受邀演唱這首歌曲，在整個就職典禮的表演中意義深刻。就「族群融合」這個觀點來看，滅火器樂團的表演代表了以「臺語」演唱的臺灣音樂人，此在第五章將敘述。就「抗議歌曲」的脈絡來看，整個就職典禮的曲目的安排中，可見昔日被列為「禁歌」的曲目被挑出來演唱，這表示臺灣有今日的民主自由，是由諸多的抗爭所賦予的，而抗爭的歷史中，音樂自代表了不可或缺的能量，與聯繫、溝通、記憶、情感寄託的作用。此在第二章已有論述，流行歌曲的歷史意義永遠都必須視脈絡而定。

音樂之所以能負擔這樣的作用，與其複合性文體的特徵有關，「跟意義清晰的語言相比之下，音樂的認知較倚賴感同身受與動作模仿等機制。如果說語言符號可以再現意義，音樂則讓我們用體驗的方式來理解他人的表達，並且引發自己的情緒。」[133]亦即，在流行歌曲複合性文體中，語言負擔敘事意義，但音樂卻能引發更根源性、更深

132 〈島嶼天光動畫版溫柔的力量洋蔥滿滿〉，網址：http://www.appledaily.com.tw/realtimenews/article/politics/20140331/370438/%E3%80%90%E5%B3%B6%E5%B6%BC%E5%A4%A9%E5%85%89%E5%8B%95%E7%95%AB%E7%89%88%E3%80%91%E6%BA%AB%E6%9F%94%E7%9A%84%E5%8A%9B%E9%87%8F%E3%80%80%E6%B4%8B%E8%94%A5%E6%BB%BF%E6%BB%BF，2021年7月5日查詢。

133 蔡振家：《音樂認知心理學》，頁217。

層的情緒，使聆聽者以「體驗」而非「理解」的方式同情共感。因此，抗議歌曲可以各式各樣的方式表達，如抗議性強的搖滾樂形式〈入陣曲〉、如堅定而溫柔的行進曲〈玫瑰色的你〉、如抒情爵士〈今晚天空沒有雲〉、如伴奏切分音明顯的慢搖滾、並利用合唱的表現方式呈現的〈島嶼天光〉，不同的曲風讓聽眾以不同的體驗方式先接受音樂形態，再進而理解各式各樣的論述與表達。

　　總統就職典禮的表演中，呈現臺灣血跡斑斑的抗爭歷史，蔣渭水抗日、鄭南榕爭取言論自由，林生祥以客語歌曲訴求反核家園，原住民巴奈唱〈黃昏的故鄉〉，背後影像是一大堆流亡的歷史文件，控訴著228事件的殘酷。〈島嶼天光〉則是學運的代表歌曲。典禮最後的〈美麗島〉這首歌曲，出現了六色 PEOPLE 字樣，不也是訴求性別平權？

　　〈美麗島〉這首歌曲涉及楊祖珺當年牽涉的美麗島事件，民歌手楊祖珺在1978年發行個人專輯，並且常去工廠唱給女工聽，在榮星花園辦「青草地演唱會」，被當局認為是要搞大型群眾運動，儘管她只是單純想幫助雛妓募款，但被扣上「搞工運、鬧學潮」的帽子，唱片公司在發行兩個月後主動回收這張唱片，廣播電臺也禁播這張專輯。

　　這首歌曲啟發「美麗島」雜誌的創刊命名，這是因為周清玉聽過楊祖珺這首歌曲，覺得很適合當雜誌刊名而定案。1979年12月，美麗島雜誌社在高雄發起遊行，軍警跟遊行群眾爆發衝突，演變成戒嚴時期最嚴重的群眾事件，之後這首歌就被徹底查禁。[134]從這些事例可以看出，同一首歌曲在不同時代、不同政權中，的確有其不同的文化消費取向：

　　　　文化消費所製造出的產品，擁有不可勝數的多元性，因為在購

134 羅悅全主編：《造音翻土：戰後臺灣聲響文化的探索》，頁122-129。

買或分配時，相同的貨品可以被不同的社會團體以無數的方式重新脈絡化。[135]

〈美麗島〉先不論收編與否，從被查禁的身分唱到總統府，乃至於其後還有將其改為「國歌」的相關討論。其中，「美麗島」的意象在文本意義中扭轉，展開其多重意義的可能性。葛蘭西的文化消費理論，的確使一個文本意義開放，轉向文化文本所可能保有的各種社會意義。從文化主導權理論出發，「某個脈絡中的抵抗，到了另一個脈絡中，很可能被收編。」[136]

從就職典禮的表演可以看出，這些血跡斑斑的歌曲，最終得到暫時性的歷史定位，也某程度因為「轉型正義」而平反，抗議歌曲從街頭唱到總統府，此時，又怎麼能說戴著「玫瑰色眼鏡」的社運人士是一派天真？又怎能說約翰・藍儂的〈imagine〉是個不可能的夢？固然，並不會因為獲得暫時性的定位，島嶼就真正天光，但卻可以看到，流行歌曲，在某些關鍵時刻，串起了人民集體的意志，串起了情感、記憶以及認同，並發揮豐沛能量。

轉型正義雖然使權力關係有所改變，但實情是，權力關係卻是一直不停變動，且需要一再確認的：

> 沒有任何單一階級的人們「擁有」霸權；「霸權」是文化的一種狀態或情況，是經過意義、法律和社會關係上的一番鬥爭和妥協而取得的。同樣地，沒有哪個群體終將「擁有」權力；權力是一種關係，不同階級在這關係中鬥爭。「霸權」最重要的

135 約翰・史都瑞，《文化消費與日常生活》，頁221。
136 同上注，頁223。

> 一個面向就是：權力關係是一直在變的，因此某一文化裡的優
> 勢意識形態必須不斷加以確認，因為日常生活中的許多人都有
> 可能起而抗拒優勢意識形態。[137]

而在這些社運歌曲得到平反之際，也必須思考，新的優勢意識形態是
否又將被另一群人抗拒、革命？更深刻的思考則是，在不同歷史脈絡
中，將流行歌曲定位後，是否應該保存某程度的開放性，明白價值是
隨時需要重估的，並對已被推翻的價值心存包容，理解那總是在不同
的意識狀態中所下的決定，人無法自外於其所生存之時代，而時時懷
著警覺。

　　然而，也不能天真的認為，流行歌曲就真的能夠建構什麼樣強烈
且實質的批判力，正如馬世芳所言：

> 自古以來，從來沒有哪個政權是被音樂唱垮的、沒有哪場革命
> 是靠歌成就的，不過，一場沒有歌的革命，在集體記憶裡該是
> 多麼失色呢。早期黨外的場子上大家唱〈望你早歸〉、〈黃昏的
> 故鄉〉、〈補破網〉、〈望春風〉，還有〈We Shall Overcome〉改
> 編的〈咱要出頭天〉。後解嚴時代，大家唱〈美麗島〉、〈團結
> 鬥陣行〉。這兩年上街，聽到二十郎當年輕人唱的，又是些全
> 新的歌了。[138]

類似的看法，在丹尼爾・列維廷的書中也能得見：

137 瑪莉塔・史特肯、莎莉・卡萊特：《觀看的實踐：給所有影像世代的視覺文化導
　　論》，頁75。
138 馬世芳：《耳朵借我》，頁18。

> 我當然相信歌曲的力量，不過我也很難想像一首歌能在一夕之間帶來改變。你能做的就是在人的腦袋裡埋下一顆種子……我想，你可以把某種想法唱進一個年輕人心裡，而他有一天可能會長成很關心政治甚至掌權的人，那時候種子就開花結果了。[139]

歌曲不為政治鬥爭服務，但流行歌曲在集會遊行中能攜帶能量，串起行動公民的同感，這已是不爭的事實，不論是60年代西方搖滾樂、抗議民謠，或是當代臺灣的處境，都經歷相似的軌跡。在臺灣的集會遊行史中，流行歌曲從未缺席，從閩南語歌曲的望、花、補、夜這些被查禁歌曲，到野百合學運的〈抓狂歌〉，乃至於當代的〈入陣曲〉、〈玫瑰色的你〉、〈島嶼天光〉，集會遊行中，總有些歌曲反映著當下的議題，或是普遍化、抽象化後的反抗意志。雖然歌手與歌曲本身的關係或即或離，亦即，有些歌曲雖具備抗議歌曲本質，但歌手本身對社會參與並無多大興趣；有些歌手則是熱衷參與社會運動，以「公民」的身分行動，無法一概而論。此外，社會運動夾帶抗議、批判的能量，也因對象、所關係到的社會族群、利益關係不同，而有不同程度「代言」的問題，使歌手參與的代言正當性乃至於歌曲的普遍化或具針對性的程度都無法一概而論。但從當代的現象來看，的確有一批歌手是長期出現在某些社運場合，也總有一些歌曲迴盪在這些抗議與批判的場合中。因此，在反服貿時唱著滅火器的〈島嶼天光〉、在支持多元成家的遊行中唱著歌手張惠妹的〈彩虹〉、在反核遊行唱著新寶島康樂隊〈應該是柴油的〉，這些歌曲也許召喚了些什麼，也表達了些什麼，雖時過境遷，歌曲可能不復流行，但流行歌曲無疑是各種文體當中最具傳播性的一種，其能動、有機的文類特質，與抗議、抗

139 丹尼爾・列維廷：《為什麼傷心的人要聽慢歌：從情歌、舞曲到藍調，樂音如何牽動你我的行為》，頁88。

爭並生，從街頭唱到總統府前，歌曲與時代意志共存，並化生為種種可能。

第三節 中國政治事件與國族認同問題

臺灣與中國的特殊政治關係，使歌手在面對一些議題表達看法時，會有諸多政治考量，有時，甚至因為歌手演出歌曲的選擇、或是參與了什麼活動，造成被中國「封殺」的情形。對此，歌手也有許多不同的立場，有的欲與政治劃清界線、有的堅持自己的理念或想法。

儘管臺灣在解嚴後，檢禁制度已經沒有那麼明顯，但中國的檢禁制度仍是十分明確，這也是音樂與政治關係最直接、最傳統的面向：

> 一般都認為流行樂的政治就在其扣連心靈和情感狀態、再現社會經驗、宣揚政治理念和理想的能力。不過，在這個討論方式中，音樂政治的一個面向卻被遺忘，那便是揮之不去、最傳統的政治面向：政策的影響以及國家所扮演的角色。……在蘇維埃共產體制中，這樣的過程最為明顯。通俗音樂或許不像其他文化形式（比如印刷文字）經常成為注意的目標，政治檢禁和管控卻對它產生很大的影響。音樂家或者下獄，或者流亡，也會受到國家的熱情對待和推崇。[140]

之所以會形成與中國的政治問題，是因為臺灣與中國共享華語音樂市場，因為語言相同，中國也成為「國語流行歌曲」的最大市場。不過，過度依賴中國市場，是臺灣流行音樂面臨的問題之一，音樂人陳

140 Simon Frith、Will Straw、John Street合著：《劍橋大學搖滾與流行樂讀本》，頁200。

建騏曾提到這個問題，認為臺灣音樂只著重中國市場，並無打入歐美音樂市場的企圖心，所以歌曲 MV 沒有英文字幕，也並不積極摸索這個可能性。相對的，就他觀察，韓國歌曲就以具有攻占全球市場野心的方式來行銷、創作。類似的觀察在李明璁《樂進未來》一書也有提到，他提到韓國音樂在世界的流行與傳播，是因為許多文化政策、經紀公司的經營策略加總造成的，在對談中雖然討論了這些行銷策略，但最終觀點並不建議盲目複製這樣的操作模式[141]。此外，同書亦討論到進軍中國市場的狀況，根據本書提出的數據，2013年中國移動報告便指出，來自臺灣的流行歌曲，在中國音樂市場的消費市占比例約占六至七成[142]。此外，還提出面對中國市場需要「標準化」與「差異化」，不過這並非本章節要討論的重心，此處不贅。

從這些討論，可發現問題的癥結，仍在於過度依賴中國市場，因為對中國市場有所需求，面對政治問題時，便必須多加考慮應對之道，以及可能產生的後果。當代音樂與政治的關係千絲萬縷，下文將舉出數則當代流行音樂引發的政治事件，來看待流行歌曲與政治的關係，更進一步理解臺灣歌手如何處理、看待這些問題。

歌手張惠妹於2000年陳水扁就職典禮上受邀演唱國歌，因而被大陸封殺兩年，這個事件，也使張惠妹得了快兩年的憂鬱症，以下節錄新聞片段：

> 當時，總統府透過豐華邀她唱國歌，她沒答應，豐華高層輪流說服她，直到五月十九日晚上，她還是拒絕，高層告訴她：「去與不去，妳自己去和總統府說。」她不得不服從公司決

141 李明璁主編：《樂進未來——臺灣流行音樂的十個關鍵課題》，頁172-193。
142 同上注，頁156。

定……據當時參與決策的豐華高層人士透露，當初接到總統府的通知後，公司內部也產生「接或不接」的為難狀況，但沒有人敢跟總統府 Say No，最後只好硬要阿妹配合，但大家都沒料到會有後來的大陸封殺後遺症。……對四年前這件影響深遠的往事，阿妹昨仍不願重提，以在中央臺的說法回應：「我只能說，那不是我自己決定的。我不是不愛唱國歌，我只是堅持小燕姊教我的『藝人不要涉入政治』。我那時不想說明，因為我對提攜我的人充滿感激，我不能傷害他們。」[143]

由此可見，張惠妹的態度是「藝人不要涉入政治」，這是一種典型，許多臺灣歌手也有類似態度，抱持著相同立場的，尚可以盧廣仲所屬的添翼唱片為例。

歌手盧廣仲於2015年11月被藝人黃安舉報為「臺獨份子」，原因是盧廣仲「反服貿」。因此，盧廣仲在中國《南方草莓音樂節》的表演被「二手玫瑰樂團」替換掉，連在北京舉辦的個人演唱會也掀起退票潮[144]，對此，盧廣仲所屬的添翼唱片發出以下聲明：

1. 盧廣仲是一位青年音樂工作者，熱愛音樂、關懷社會、擁抱人群。期待年輕人有機會，勤於耕耘的人有勞有得。所以一直努力透過音樂傳遞正能量，希望紛爭不再，猜疑不現。
2. 音樂是兩岸青年文化交流的重要環節之一，投入當中的所有人，不論表演者、幕後人員、觀眾、樂迷，都十分樂見兩岸

143 〈阿妹唱國歌非自願當年公司打鴨子上架北京受訪吐真言〉，網址：http://ent.apple daily.com.tw/enews/article/entertainment/20040802/1127940/，2021年7月5日查詢。

144 〈盧廣仲慘遭大陸封殺　發聲明「3個從未」撇清反服貿！〉，網址：http://star.etto day.net/news/602998，2021年7月5日查詢。

之間互相欣賞對方的才華,也同時欣慰相互在兩岸皆有發揮的空間。我們都確信交流之旅已啟程,請大家一起為致力於兩岸文化交流的藝人們加油、打氣。

3. 廣仲從未參與政治議論,基於對這片滋養他的土地熱愛和期望,希望故鄉更好,人民快樂富足!他曾用自己的方式一步一腳印行腳臺灣,也單純只懂得用自己專長的音樂和愛鄉的心情去行銷介紹這個自己熱愛的家鄉,就像你我一樣,都對故鄉感到驕傲,這當中沒有複雜的概念,只有平和的音樂分享,無論在哪裡,心情都是相同的,唱歌給大家聽,散播音樂帶來的美好。

4. 盧廣仲從未有強烈政治主張,媒體稱「盧廣仲還曾多次聲稱『不畏懼封殺』,堅決持『反服貿』。」純屬誤植,盧廣仲從未說過。期待音樂回歸音樂的本質,焦點可以放在點評歌手的音樂創作。不論是先進還是前輩,新秀還是後輩,藝人是有社會使命的,維護社會祥和是我們的天職。

這四點聲明,明白將「音樂」與「政治議論」切割,期待大陸歌迷回歸音樂本質。這起事件與張惠妹國歌事件性質不同,盧廣仲被封殺來自其個人「政治立場」而非其「歌曲內容」,但歌手張惠妹於總統就職大典演唱國歌,是因其表演的歌曲內容而遭封殺,更因為表演的場合特別敏感,是民進黨陳水扁總統就職大典,就性質上二者的確不同[145]。2014年反服貿事件,有許多藝人、導演、作家聲援,如張懸、

145 類似張惠妹的國歌事件,在2016年5月20日蔡英文總統就職大典,請了屏東原住民學生組成的「Puzangalan(排灣族語:希望)兒童合唱團」演唱國歌。希望合唱團原本受邀七月到中國廣東參加合唱節演出,但在國歌演唱後卻被中方以合唱團「身分太敏感」為由,通知「不用來了!」這起事件也是因為在總統就職典禮中

五月天阿信、九把刀、林宥嘉等，其中五月天阿信在當時便已經引起軒然大波（下文再述），盧廣仲則是一年後被黃安舉報為臺獨分子，才引起爭議。

　　添翼之所以能作出這樣的聲明，甚至不惜忽略盧廣仲曾出席「反服貿活動」的事實，表示其「從未有強烈政治主張」，是因為盧廣仲的確沒有特定的音樂作品批判此事，只是純粹參與學運。但因個人「政治立場」而被封殺，在特殊的兩岸關係中也並非特例，例如歌手陳昇因為挺藏獨而遭大陸封殺。只是，面對這樣的問題應該再更細緻的討論，若論歌手擁有或表達某種政治立場（如臺獨、反服貿等），應有許多層次，一種是他參與某個集會遊行，此時，歌手表現的是其個人的政治立場，不一定與歌手的「音樂」有關。更進一步，若歌手在該集會遊行演唱歌曲，則歌手的政治立場，將某程度與其「音樂」表演關聯，只是動員或號召的程度有多有少。最積極的是，歌手親身創作並演唱與某種特定政治意識相關的歌曲，這種音樂涉入政治的型態最為明確，以西方而言，60年代抗議民謠與搖滾樂便是一例，在反服貿活動中，滅火器樂團的〈島嶼天光〉更是明確的例子。

　　就此討論添翼的態度，的確，盧廣仲只是「參與」了某個反服貿的活動，但並未進一步發言，其參與行動跟他的音樂創作也確實無涉。綜觀盧廣仲的歌曲，與抗議的音樂扯不上邊。黃安就「反服貿」推導到「支持臺獨」自然是失之過簡。但若因此被「封殺」，那中國對盧廣仲的「封殺」也僅在歌手「表達政治立場」而非「音樂涉入政治」這一環。只是添翼的態度還可再論，添翼切割「音樂」與「政治議論」的關係，甚至進一步談起藝人的天職，其認為「藝人是有社會

演唱國歌而被封殺，但因合唱團非本書討論的流行歌手，暫不多論，而提出作為參照。參〈520唱國歌希望合唱團遭中國封殺〉，網址：http://news.ltn.com.tw/news/focus/paper/1001188，2021年7月5日查詢。

使命的，維護社會祥和是我們的天職」，這樣的發言無疑是迴避了真正的問題癥結。固然，歌頌愛與和平亦無不可，舉例而言，西方搖滾樂的一種立場是反戰，如著名的「胡士托音樂節」，便以此為訴求。但差別在於，胡士托音樂節的反戰，仍是具有抗爭性的，雖然追求「愛與和平」，但歌手呼籲年輕人反戰、焚燒兵卡、甚至因此不惜入獄，有些帶領活動的歌手也冒著被暗殺的風險，這些歌手想維護的社會祥和，是必須經過努力爭取的。而面對「封殺」問題，否認自己曾經有過的政治主張，進一步主張以音樂維護社會祥和，這樣的夢，無疑是烏托邦。添翼的主張中，提到盧廣仲音樂有其鄉土關懷、或是欲以音樂追求兩岸文化交流，這些都沒有問題，但問題癥結在於，盧廣仲的事件是因「個人政治立場」而非「音樂涉入政治」才被「封殺」，解釋其音樂類型或內容並無助於澄清此點。

作為一個相反的例證，歌手張懸在英國曼徹斯特舉辦500人小型演唱會演出，見臺灣留學生帶了中華民國國旗到現場，她感性的拿上臺，以英文介紹：「這是來自我家鄉的國旗。」……被大陸留學生以：「no politics today」打斷。該陸生緊抓她以「national flag」介紹「青天白日滿地紅」旗幟，以及言談間提到「my country」，憤怒地在大陸網站豆瓣日記發文，直指她有臺獨思想。張懸演出一向以話多聞名，她在現場表達願意溝通和交流，卻再被一句：「我只是來聽歌的！」堵回。而大陸網友不熟悉她演出風格，情緒激動的認為張懸此舉是「嘲諷」、「文化霸凌」，更怒嗆：「婊 x 有種不要來大陸開演唱會。」大陸網友更發起抵制她年底北京演唱會，……張懸在臉書表示：「我去任何地方演出從不為了妥協討好或勉強任何人對我的毀譽，每一場演出都是無分彼此誠心誠意，我為聽眾而去，不為圈錢，表演多年經營音樂與團隊，我身上從來沒去圈過不應多得的錢。」更表示若外界無法平心看待事情真正經過，「不必等到票房回饋，我願承擔一切損失自

行取消演唱會。」[146]

　　從張懸的觀點，可以發現，她具有「自由主義」的精神，並不勉強別人接受特定立場，表達自己的立場也是為了進行「有效的溝通」，雖說「國旗」這種物件免不了關涉政治立場或認同，但張懸的解釋正試圖解消這個疑慮。張懸說，她並不會看到任何一個國家的國旗，而覺得自己被冒犯，她將國旗等同於臺灣茶等臺灣特產，她樂於介紹自己從哪裡來，樂於介紹自己的國家，這是人與土地不可切割的情韻。這些話語，在她的詮釋脈絡中自然言之成理，只是，自由主義終極的問題仍是，儘管開放地接受各種不同的意識形態，但卻因為僅接受存在而不一定認同（或加以說服），形成自由主義無可迴避的偏限性。張懸固然可以抱持自由主義開放的心態，但未必所有的歌迷都具備如此心態。她所欲達到的境界（I truly hope that someday, in somewhere, at some places and to anybody, we can always talk to each other and we can always listen.）或許只是無法完成的夢。

　　張懸認為所謂的規範、法律是給不懂得尊重別人的人使用的，如果每個人懂得尊重自己，並理解別人是和自己不同的個體，那就已經足夠了。張懸細膩的發言，使音樂與政治的關係，發展出了包容的可能性，這樣的可能性並不陌生，因為早已唱在西方搖滾樂的傳統中，唱在約翰·藍儂的歌曲〈imagine〉中，約翰·藍儂要聽眾想像的世界，沒有性別、種族問題，沒有對立，這雖屬左派的烏托邦思想，而約翰·藍儂最終也為政治立場被暗殺，但他想像的世界卻是如此動人，只因為那並非虛構的夢，而是他以自我生命具體實踐的存在。不過，張懸這種態度絕對是個案，能夠如此不避諱、誠懇地討論因音樂引發的政治事件，並希望達到有效的溝通，更進一步，具有承擔經濟

146 〈演出拿國旗遭陸網友抵制　張懸：我願自行取消演唱會〉，網址：http://star.ettoday.net/news/291398，2021年7月5日查詢。

損失的勇氣（音樂畢竟不脫文化商品的特質），的確是非常罕見的，雖然張懸本人並不認為這個事件須被看待為「政治事件」，或者說，即便定性為政治事件，也具有溝通的可能性。

回到「反服貿」的議題，五月天等一批對服貿有表態、有行動的歌手，在大陸遭到封殺、音樂被禁播。當然，上文談到張懸，因為她的態度立場非常明確，且又積極涉入服貿議題，被封殺並不讓人意外，五月天阿信則是在臉書上放了〈起來〉[147]這首歌曲，並未明確表達他們對反服貿議題的態度，只是單純為抗爭的學生加油。

此時產生了文本釋義的問題：

> 文本作為一個潛在的演出劇本，提供了讀者「特定的實現條件」（certain conditions of actualization），或他在早期論述中所謂的「多重釋義的可能性」（polysemantic possibilities）。對讀者來說，文本仍呈現了一種物質的結構，「文本的戲碼」（the repertoire of the text），從而也限制了詮釋的發揮。因此，總是有「文本所提供的角色，以及讀者自己的傾象，既然兩者無法完全壓倒對方，便在其中產生了一種張力」。[148]

對五月天阿信而言，放這首歌曲並無表態的問題。然而，這首歌曲的內容卻帶著「革命」與「抗議」的特質，因此引發一批大陸歌迷不滿，認為歌手不應該介入政治，激進的歌迷更要五月天「滾出中國」，引發兩地歌迷論戰，阿信在事發後也一一回覆網友的質疑。就「多重釋義的可能性」來說，這起事件恰好呈現了張力，阿信的解讀、文本的優勢意義、中國歌迷的解讀各自不同。此外，有幾個觀點

147 〈起來〉，作詞：四分衛阿山，作曲：四分衛阿山，1999年。
148 約翰・史都瑞：《文化消費與日常生活》，頁89。

可談，首先，歌手是否應該介入政治一事，是本節的主題，行文至
此，態度已十分明顯。抗議歌曲或搖滾樂與政治的關係十分密切，如
果聽眾聆聽歌曲，只是麻痺自己，而跟現實世界（包括實存的政治議
題、文化議題）無涉，那歌曲告訴聽眾要革命、要有夢想、要行動，
那些都將是被架空的夢想，無行動的行動，不只沒有批判力，也過於
天真。

　　文化工業理論曾經提到，流行歌曲裡的批判都是虛化的[149]，就算
歌曲告訴聽眾革命，告知追夢，那些訴求並沒有實踐性，對實際社會
結構並不會構成任何威脅。筆者當然不同意文化工業這種觀點，否
則，搖滾樂在60年代就不會有那麼大的影響力。當然，音樂曾經發揮
實存的影響力，並不表示一直如此，在當代商業考量較強的搖滾樂，
不一定能與當年的搖滾樂直接比附。

　　筆者一再提及西方抗議歌曲的傳統，正是要說明歌曲和政治絕對
相關，歌手也絕對可以介入政治、參與行動，他們活在流行娛樂圈，
也可以活在工會、遊行、組織中，60年代抗議歌手以歌曲為武器，一
再組織、動員、行動，議題涉及兩性平權、反戰、勞資問題、種族平
等，誰說歌曲無法批判？誰說歌手不應介入政治？這只是覺悟程度的
問題。就連當代臺灣，也可以看到許多例子，如上節所舉許多音樂實
踐的實例。正如主張左派思想而被射殺的約翰‧藍儂，正如 Joe hill
被資產家謀害，正如 Joan Baez 被捕入獄，並覺悟她的行動後果而感
到龐大的壓力。歌手當然可以抗議，搖滾樂當然可以革命，只是在於

149 「娛樂其實是一種逃遁，卻不是如它所謂的逃離惡劣的現實世界，而是逃避任何
　　想要抵抗現實世界的念頭。娛樂所承諾的是擺脫作為一種否定的思考。厚顏無恥
　　的委婉問題『人們想要什麼？』其實是在於它所訴求的『人們』正是亟欲戒斷自
　　身的主體性的思考主體。即便群眾對娛樂工業頗有怨言，也可以看到娛樂工業如
　　何有計劃地把群眾灌輸成毫無抵抗力。」參阿多諾、霍克海默：《啟蒙的辯證》
　　（臺北：商周，2009年），頁184。

想不想，要不要，願不願意。

　　當然，五月天阿信的心情也不難體會，流行歌曲的確也與中國市場有關，但他的回覆卻與他的歌曲精神相左。五月天的歌曲主題訴求抗爭、革命、改變世界，像他們的歌曲〈倔強〉[150]唱到：

　　　　當，我和世界不一樣，那就讓我不一樣，堅持對我來說，就是以剛剋剛。
　　　　我，如果對自己妥協，如果對自己說謊，即使別人原諒，我也不能原諒。

他們歌頌切‧格瓦拉，他們的〈入陣曲〉批判臺灣大埔案、洪仲丘案等事件，他們在金曲獎頒獎典禮批判針對 live house 的文化政策。他卻在回應網友的留言說他們的歌曲「絕對不會涉入政治」，他們如果只想在音樂裡深耕、藝術化，為何還要寫歌曲召喚歌迷抗爭、行動、革命？如果真無此意，那些號召都將應驗文化工業的預設立場，成為虛化的號召。

　　這並不是說，一定要歌手參與危險的行動，或為了理念放棄市場，流行歌曲當然具備商品特質，流行歌曲就是需要市場，問題是出在音樂類屬。如果說，像歌手梁靜茹或張惠妹一直唱著情歌，聽眾並不會認為她們的歌曲和她們的理念不符。但五月天呢？他們的歌曲太多革命、太多訴求抗爭的議題，今天卻告訴聽眾，那些抗爭無涉政治，那他們賣的音樂是什麼？是泡泡糖夢想嗎？

　　搖滾樂從產生的60年代之初，便與市場保持著密切的關係，搖滾樂並不一定要在商業市場中處於小眾：

150 〈倔強〉，詞、曲：五月天阿信，2005年。

搖滾是從大眾主流當中誕生、專以青年人為對象的音樂。這些
差異深深影響了搖滾文化如何表現出它受到民歌影響的世界
觀，因為這些差異，搖滾可以同時擁抱反大眾的意識形態和大
眾商業成功兩者中興起。新生的搖滾文化立足於 Top 40，不
怕優秀且具備原真性搖滾樂手得到商業成功，它訴諸廣大的年
輕聽眾，而這批聽眾又自認反對大眾主流以及其代表的一切。
這一明顯的矛盾，正是60年代青年人的獨特處境所造成的。[151]

關於搖滾樂與大眾之間的關係、藝術性與原真性的辯證，在該文有更
細緻的探討。搖滾樂與市場的關係是十分密切的，並且有別於民歌、
爵士樂的不同策略：

60年代大規模的青年人口，讓搖滾得以在通俗音樂的主流中誕
生，同時以反對大眾文化的對立姿態加以組織。可以說，第一
個「反對的」通俗文化形式是在主流中誕生的，搖滾也在其中
茁壯和勃發。這是使搖滾在歷史和文化方面顯得特出的關鍵因
素。爵士樂已連同搖擺樂，從邊緣化的非洲裔美國人的音樂變
成大眾主流，然後在40年代又離開主流成為「藝術」音樂，刻
意追求邊緣性，聽眾更少而精。民歌音樂努力不陷入主流之
中，堅持其相對的邊緣性，雖然50年代有許多民歌和表演者獲
得商業的成功。爵士跨越到主流聽眾，剛開始時一般都認為這
個舉動提升了爵士樂的地位，但民歌攻入主流，卻被看作是降
低了此一音樂文化的聲譽。然而，搖滾的歷史不同於爵士和民
歌，不能以跨界的過程來理解。從一開始，搖滾就不是取自

151 Simon Frith、Will Straw、John Street合著《劍橋大學搖滾與流行樂讀本》，頁111。

「其他地方」然後「變成主流」，可能作為搖滾誕生地並不在「外邊」或主流以外的地方。雖然搖滾挪用、修改，或公然竊取非洲裔美國人、鄉村或工人階級的音樂文化，它本身卻不是跨界的音樂形式，也不是被支配性文化吸收的次文化，更不是反文化。搖滾或許穿著次文化的外衣，認同邊緣化的少數，標舉反文化的政治立場，顛覆有教養的禮儀觀念，但從一開始，搖滾就已經是大規模、以工業方式組織、透過大眾中介、在社會的核心運作的主流現象。[152]

從歷史情境來看，搖滾樂自始便是「大規模、以工業方式組織、透過大眾中介、在社會的核心運作的主流現象。」也是因此，當鮑伯‧迪倫從民歌轉向搖滾樂時，會受到這麼多民歌擁護者的批判。因此，搖滾樂是否與市場親近，這個問題在搖滾樂種的發展上而言並不重要，也無法決定搖滾樂與市場親近，就無從表達抗爭。更重要的問題是，其於主流文化中呈現的「秀異性」是什麼？這個秀異性是否是搖滾樂團能夠放棄的原則？從該文的爬梳中，也能看出爵士樂、民歌、搖滾樂在發展過程中，各自面對的問題所在。

中國網友留言，不希望五月天的歌曲和政治關涉，並且因為阿信在臉書上放了一首歌曲幫反服貿學生加油，就要抵制他，要他們滾出中國市場，此時產生了抗拒解讀的消費實踐：

抗拒（resistance），在流行文化中，抗拒指的是觀看者／消費者所運用的一種技術，透過它，觀看者／消費者得以不參與優勢文化或與該文化所透露的訊息處在對立面。消費者利用拼裝

152 同上注，頁113-114。

　　或其他策略來轉換商品的企圖意義，就是一種抗拒性的消費者
實踐。[153]

只是這種「抗拒」解讀，產生了巨大的市場抵制力量，並與國族認同
息息相關。而本章節裡討論的事例，無非都是國族認同的接受或抵
抗。只是，對抵制五月天歌曲的樂迷而言，筆者好奇的是，那些歌迷
從五月天的歌曲裡面，究竟聽到了什麼？當你被感動、被號召、被告
知尋夢、追夢。最後，你在真實的生活裡，關掉收音機，依然故我地
過著平凡的每一天，你還是你，歌曲還是歌曲，你離開了歌曲後生活
沒有發生任何改變，歌曲給你的感動也都是被架空的、被虛化的，只
有在聽歌的瞬間產生稀薄的意義，歌曲其實沒有存在的必要。

　　五月天的〈約翰‧藍儂〉[154]這首歌唱到：

　　　能不能暫時把你的夢想給我，在勇氣快消失的時候，
　　　總有一天，要人們叫我披頭，最後沒成功，也作過最美的夢。

然而，如果沒有約翰‧藍儂的理念，如何被人們稱為披頭？約翰‧藍
儂支持左派思想，他的〈Imagine〉裡面訴求的世界，與他訴求的反
戰、和平，雖然被一顆子彈消滅了，而60年代結束的如此暴力，但他
的歌曲卻到今天都還在傳唱。固然，並不是說左派思想一定好，但至
少他相信他的理念，並且加以執行，在歌曲中具現這樣的理念，他的
音樂與他的意念一致。

　　五月天樂團相信什麼？〈入陣曲〉裡面批判政府、批判種種不公

153 瑪莉塔‧史特肯、莎莉‧卡萊特：《觀看的實踐：給所有影像世代的視覺文化導
　　論》，頁412。

154 〈約翰藍儂〉，作詞：五月天阿信、五月天瑪莎，作曲：五月天怪獸，2005年。

不義，難道與政治無關？與真實世界無關？若果有關，那是不是該坦蕩蕩的說出，如同他的歌曲：「就這一次，我和我的倔強？」抗議歌手Joe hill 曾說：「無論寫得多好的一本小冊子都不會被閱讀超過一次，然而一首歌卻會被用心銘記並且一次又一次地被重複吟唱。」這說明了流行歌曲的動員力量，五月天歌曲的確具備動員力量，他心中絕對有一套想法和理念，因此，〈入陣曲〉這首歌曲 MV 出現後，才會引發如此大的迴響。這首歌甚至入圍金曲獎最佳年度歌曲獎，只因它反映了當代臺灣諸多現實的社會議題。但相對的，流行歌曲的商品特質考量下，中國市場很大，所以阿信才需要出面滅火。然而，就像上述引文，搖滾樂在60年代本就誕生於大眾文化之中。在大眾文化的市場性中，如何表達其反文化的特質？最終如何權衡，才是現實問題的重點。

　　當然，也可以進一步詮釋說，五月天想說的話，都在歌曲裡面告知了，只是可以選擇看待的角度。例如他號召的革命、夢想、改變、抗議，在末日的專輯主題下，可以只從「改變自己」的這個角度來看，革新了自己，就等於改變世界。這種觀點固然言之成理，甚至可以導到約翰‧藍儂〈imagine〉的系統中，也如五月天歌曲裡的末日景象：「勇敢地向過去和未來告別／告別所有身分血緣地位聰明或愚昧」[155]，到達一個如大同世界般的和諧境界。但最初的問題仍在，如果沒有具體行動、實踐，要如何走到那一步？要如何勇敢地告別過去與未來？只在音樂的國度中享受音樂固然美好，但聽眾不是二十四小時都聽著音樂，而是攜帶著音樂的能量生活、學習、工作、戀愛，當然也攜帶著音樂表達、溝通、認同、抗爭。

　　搖滾樂，絕非如古典音樂一樣，具備深刻的藝術性，追求人生究

155　〈諾亞方舟〉，作詞：五月天阿信，作曲：五月天瑪莎。2011年。

極的真善美。披頭四不是貝多芬，他們活在60年代的反戰聲浪中，他們的歌曲不像第九號交響曲追究人生本質的美，而是活在一遍一遍的傳唱當中，活在一個一個的行動當中。當創作者與接受者能從音樂中得到自我完整性的保證，當搖滾樂成為時代的噪音，這才是搖滾樂找到原真性的本質[156]。

在歌手與政治事件的關係當中，最後提到歌手陳昇。陳昇曾因為參與臺北松山菸廠舉行的「西藏自由音樂會」而被中國封殺，但因為陳昇自覺是小眾歌手，所以認為被封殺也無所謂。陳昇在許多現場演唱會中，總會時不時諷刺各種政治議題、文化政策、生態議題。包括臺灣與中國的關係、反核、土地正義、種族等議題，他這幾年與中國歌手左小詛咒合作，不僅共同創作歌曲，還常在演唱會上同臺演出，左小詛咒亦是中國抗議歌手，但也因為小眾而不太被注意。

對服貿問題，陳昇亦有正面回應，其回應帶著一貫的詼諧，以下節引新聞片段：

> 歌手陳昇闖蕩歌壇多年，除了創作，也以快人快語的直率個性聞名。而他近日接受媒體專訪時，不僅公開表態反服貿，還語出驚人地表示，「陸客真的不要再來了！」並稱自己把臺灣市場做大後根本不缺錢，早已將大陸市場「封殺」，此話一出立刻成為話題焦點。
>
> 陳昇近日接受《自由時報》專訪時，被問到有關前陣子吵得沸沸揚揚的服貿議題，毫不掩飾地公開自己內心的想法，認為臺

[156] 「由於原真性是非常核心的文化價值，於是為搖滾提供了建立自身嚴肅性認知的基礎。……原真性是搖滾判斷音樂和樂手的標準。它是一種價值，在對文化價值進行一連串評估時，發揮調節的功能，它的根基是堅持個體自我的完整性。」參Simon Frith、Will Straw、John Street合著：《劍橋大學搖滾與流行樂讀本》，頁117。

灣目前的生活水平，已經比世界上一半以上的人過的都好，並
語出驚人地表示「陸客真的不要再來了，我們真的要犧牲我們
的生活品質嗎？」同時反駁不簽服貿就會被邊緣化的說法，質
疑「難道我們還不夠邊緣化嗎？」

陳昇也透露，自己身邊也有很多大陸朋友，且打從心底喜歡這
些朋友，不過他也不諱言「我常跟他們講，等你們上廁所會關
門的時候，我再跟你談統一。」此外，他強調自己最臭屁的地
方就是「把臺灣市場做得很大，我不缺錢，你就拿我沒轍
了。」還說早已「封殺」了大陸市場。

另外，陳昇又針對臺灣藝人到大陸發展一事發表看法，點出有
太多歌手為了爭取到對岸發展的機會被要求寫「道歉書」，直
言「這樣我還能呼吸嗎？我幹嘛要看你臉色！」他認為，人生
的目標並不是只有拚經濟和賺錢，「多賺十元不會比較富有，
少賺十元也不會比較貧窮。」強調要拚的應該是「活著」，要
用現有的姿態去創造臺灣人喜歡的生活模式。[157]

陳昇發言直言不諱，也帶著一點寫意與詼諧，其面對政治問題雖亦
有自己的一套看法，但不過度強調，也不特別放大檢視，反而用詼諧
的態度面對。就像他在歌曲中一貫的態度，上節曾引陳昇的反核歌曲
為例，說明他的歌曲美學：帶著輕微的批判和譏刺，主題雖然嚴肅，
手段卻舉重若輕。而這也是後現代文化處境之下，多元的國族認同之
一例。

流行歌曲與政治的確有千絲萬縷的關係，不論歌手有意無意，歌
曲總有可能引發政治問題。從上述張惠妹、張懸的事件可以看出，國

[157] 〈陳昇：陸客不要再來了！等你們上廁所會關門再談統一〉，網址：http://star.etto
day.net/news/356411，2021年7月5日查詢。

歌、國旗這類具象徵意義的事物，可能引起不同立場的群眾極大的反映。在2016年1月臺灣總統與立法委員選舉前夕，更因「周子瑜事件」而引發討論。周子瑜為臺灣藝人，任韓國團體 TWICE 成員，因曾手持中華民國國旗出鏡，而遭黃安舉報為「臺獨分子」，導致 TWICE 在中國的預定演出取消、周子瑜的部分廣告合作被撤銷、經紀公司 JYP 娛樂遭中國大陸網友抵制，遂安排周子瑜公開道歉，聲明自己為「中國人」。這個事件發生在選舉前夕，雖然周子瑜並非唱了什麼意識形態的歌曲（如國歌或抗議歌曲）、亦非參與社運或抗議活動（如盧廣仲參與反服貿的抗議活動），但因曾手持中華民國國旗，並遭舉發，而產生意想不到的後果。事件性質較接近張懸在個人演唱會手持國旗，不過引發的關注與討論卻遠大於張懸的國旗事件。

周子瑜道歉聲明如下：

> 大家好，我有話想對大家說。我是周子瑜，對不起，應該早些出來道歉，因為不知道如何面對現在的情況，一直不敢直接面對大家，所以現在才站出來。中國只有一個，海峽兩岸是一體的，我始終為自己是一個中國人而感到驕傲，我做為一個中國人在國外活動時，由於言行上過失，對公司對兩岸網友的情感造成了傷害，我感到非常非常地抱歉，也很愧疚，我決定中止目前中國的一切活動，認真反省。再次再次地向大家道歉，對不起。周子瑜，2016年1月15日公開致歉

雖說手持國旗入鏡不一定有明確的政治意識型態，有時也可以將國旗寬鬆解釋成張懸認定代表「故鄉」的「物件」，但這段聲明卻明確表達兩岸關係與政治立場，引起的討論也就更多。因事件發生在選舉前夕，當時總統馬英九與三位總統候選人朱立倫、蔡英文、宋楚瑜皆對

此事表達意見，此事更有許多後續發展，包括中國國臺辦的聲明，中華民國外交部對韓國 JYP 公司抗議等等政治行動。相較於上文所討論過的其他政治事件，周子瑜事件可說是延燒範圍最大的事件，並且跨了臺灣、中國、韓國三地。但相較於其他事件，周子瑜反而是上述歌手中最「無心」表達什麼政治意識的人。不過，因為這個事件，更可明白看出，當代的流行歌曲，實是無從迴避它所可能引發的各種政治問題，乃至於被文化消費、解碼解讀為國族認同的一個場域。

綜上所述，可以理解，臺灣歌手不論實際創作歌曲表達什麼樣的政治意念，抑或親身參與一些社運活動、政治活動，甚至是無心觸碰政治，總無法迴避與中國的關係，尤其臺灣與中國又共享華文音樂的龐大市場，在流行歌曲產業中似乎無從忽視。流行歌曲與政治的關係，更可從兩邊觀察：

> 一邊是將音樂視為抒發政治理念、鼓吹政治理想的方法，這些人視音樂為政治表達的形式，從這一觀點來看，音樂有象徵性的力量，它調度語言的力量，以創造願景，清晰扣連理想而形成社會連結。另一邊則害怕音樂造成的影響，對這些人來說，音樂的政治在於它對聽者發揮影響力、形塑並影響思考及行動的力量。流行樂有再現的力量和影響的力量（the power to represent and the power to effect），這兩個面向奠定了流行樂政治的寬廣範圍。[158]

回到解嚴後多元、流動的認同關係，流行歌曲在臺灣表達國族認同時，基本上不會遭受什麼禁制。對國族認同的問題自然呈現一種各自表述

158 Simon Frith、Will Straw、John Street合著：《劍橋大學搖滾與流行樂讀本》，頁195。

的自由樣態。但一要牽涉中國市場，問題就顯得複雜許多。此時，流行歌曲或主動、或被動與政治或淺或深的交會，如何以歌曲選擇表述、選擇不表述國族認同，便是當代臺灣歌手所必須面臨的課題。

第四節　小結

　　本章處理流行歌曲抗議、批判等社會實踐的主題。第一節談創作型歌手在金曲獎的場域如何傳達抗議、批判的理念。表達的議題包括與 live house 相關的文化政策、反美麗灣、原住民反遷葬等土地政策問題、訴求將核廢料遷出蘭嶼、反臺東觀光化等理念、提出「捍衛土地、海洋、水資源、山林、空氣」的口號，乃至於批判臺灣教育制度的議題。這些展演與訴求的確也造成一些影響、討論、批判，顯示流行歌曲在創作、展演乃至於消費端的互動。筆者提出，創作型歌手在金曲獎場域表達訴求與其音樂特質有關，亦即，創作型歌手的作品內涵，與其外顯的音樂實踐一致。原住民歌曲與土地、海洋、部落相關，因此其訴求是恰如其分的。搖滾樂團則遙繫西方搖滾抗議傳統，雖然搖滾樂本身有原真性、秀異性、反文化、媚俗等議題的辯證問題，但其創作與消費實踐，仍是有抗議的可能性。其他關於金曲獎的展演與族群想像的問題，下一章將進一步探討。

　　第二節探討流行歌曲在當代臺灣的抗爭活動中扮演的角色，流行歌曲具備有機、能動的文體特質，在遊行、集會中往往能發揮號召、凝聚的功能。更可以進一步說，因為流行歌曲有機、能動的文類特性，已經使流行歌曲成為社會運動中不可或缺的一環。雖然創作型歌手的創作實踐中有不同程度「代言」的問題存在，在歌曲消費接受中亦有接受、抗拒、協商等種種方式，但創作與消費的往復循環過程中，流行歌曲確實在其中發揮著能量。此外，就流行歌曲的文體來

看，在抗議歌曲的傳播中，藉由 MV 延展其共時結構，達成流行歌曲與影像的互文，置入抗議活動的錄影、照片，或臺灣社會事件的新聞影像，流行歌曲的指涉將更明確，甚至有藉由影像賦權的可能性產生。從本章所探討的事件與代表歌曲來看，流行歌曲在當代扮演的文化角色舉足輕重，從地下到舞臺，從街頭到總統府，流行歌曲響在時代中，與時代意志共存，成為不容忽視的時代之音。

第三節探討流行歌曲與「中國」相關的議題，因流行歌曲抗議、批判的主題，有時會與中國的政治觀念衝突，創作型歌手基於市場考量與道德勇氣的權衡，往往有不同的應對方式。本章亦以個案的方式觀察不同歌手在不同議題的種種態度，而這也表現了流行歌曲其實具備深刻的政治能量，且無從迴避政治考量。臺灣歌手不論實際創作歌曲表達什麼樣的政治意念，抑或親身參與一些社運活動、政治活動，甚至是無心觸碰政治，總無法迴避與中國的關係，尤其臺灣與中國又共享華文音樂的龐大市場，在流行歌曲產業中似乎無從忽視。如何選擇以歌曲表述或不表述其國族認同，都是值得深究的課題。

綜上所述，當代流行歌曲的社會實踐十分具體，因解嚴後政治開放，在臺灣以歌曲表述理念或參與抗議便不需承擔太多政治禁制的風險，一部分的創作型歌手亦責無旁貸，不再認為流行歌曲僅屬於娛樂界，而承擔起社會責任。這些歌曲也成為當代流行歌曲後現代多元聲景中，極具能量之一環。

關於本章開展的議題，有一些值得探討的部分，例如金曲獎的展演節目中，除了表達抗議、理念之外，是否有族群想像認同的問題在內？探討到國族認同之時，亦會一併產生臺灣的國族認同在音樂表現中呈現何種實踐？這些問題，將在下一章深入探索。

第五章
當代流行歌曲的語言與權力關係

　　臺灣是多語言共存的島嶼，因此，在臺灣的流行歌曲亦有許多種語言。在這些不同語言的流行歌曲中，其中的權力關係該如何看待？在流行歌曲的傳播中，是否有主流與否的階級差異？而眾多語言的流行歌曲中，隨著時代、政治環境的改變，其中的權力關係是否消長？多語言的流行歌曲彼此之間的競爭、合作關係，又在不同的時代中產生怎樣的轉化？諸如此類問題，在聚焦各個時代流行歌曲的論著當中都或多或少提及，如石計生《時代盛行曲——紀露霞與臺灣歌謠年代》[1]以「隱蔽知識」的概念談論音樂人如何揣摩政治現實的風向來實踐其主體意志，而有別於「政治權力」、「音樂工業決定」這些論述對音樂人主體意志產生影響的武斷論述[2]。在其論述中，反省戰後國語流行曲中心論述，並找到臺灣歌謠作為時代盛行曲的解釋，從中展開許多政府審查歌曲制度、文化政策的態度等等。在李明璁主編《時代迴音——記憶中的臺灣流行音樂》一書中，亦有章節討論「禁歌」，從歷史事實來看曾經被查禁的歌曲：

　　　　審查對象除了歌詞內容以外，演唱使用的語言，也是審查重
　　　　點：臺語、客語、原住民母語都相當顯著地受到壓抑。尤其是
　　　　一九七六年《廣播電視法》公布後，規定「電臺對國內廣播
　　　　音語言應以國語為主，方言應逐年減少；其所占比率，由新聞

1　石計生：《時代盛行曲——紀露霞與臺灣歌謠年代》。
2　同上注，頁153。

局視實際需要定之」。當時電視臺播臺語歌曲的額度為一天最多兩首，且每首不得超過一分鐘。〈收酒矸〉、〈燒肉粽〉、〈天黑黑〉，這些臺語民謠在「禁說方言」的氛圍下通通要改，甚至直接被禁。[3]

二戰結束後，臺灣的物質貧乏、生活苦悶，人們透過聽音樂哼歌曲，抒發鬱悶的心情。此時由黨政勢力壟斷經營的廣播業，乘勢成為促進唱片消費的主力。廣播電臺會買下各式唱片輪流播放，初期仍有通過審查且受大眾喜愛的臺語歌謠（日語歌雖受歡迎但已禁播），到了1950年代以後，配合「國語運動」與親美政策，臺語唱片在國語和英語流行歌曲的夾擠中，逐漸「方言化」而不再如過去扮演主流角色。[4]

由此可見，流行歌曲的語言權力關係，的確會與時代背景與語言政策產生關聯，不論是日治時期擔心臺語歌曲影響臺灣人民對殖民母國的認同，因而於1936年制定《臺灣蓄音器取締規則》，開始管制與審查唱片內容[5]，或是上文所舉二戰後到1976年的種種語言政策，都顯示了這個事實。其他關於歌曲審查制度之探討，可參翁嘉銘〈給音樂創作者更多自由空間：歌曲審議制度之評議〉[6]。

若從傳播媒介來看，在1987年解嚴前和1994年廣電法對所謂「方言歌曲」的限制取消之前，一種「階層化」（stratified）的生猛臺語歌活力，於地下電臺、於工作場所、於家庭聚會、並伴隨1980年代由日

3 李明璁主編，《時代迴音——記憶中的臺灣流行音樂》，頁84。

4 同上註，頁14。

5 同上註。

6 翁嘉銘：〈給音樂創作者更多自由空間：歌曲審議制度之評議〉，《中國論壇》第306期（1988年），頁57-59。

本傳入的卡拉 OK 與隨後普及各階層人士的 KTV，加上1994年後如雨後春筍的有線電視的林立，普遍存在日常生活的步調中，而對不同族群（尤其是福佬人）、不同性別、不同階級（尤其是勞工階級）形塑特屬於臺語符碼所關聯的文化意涵與集體記憶。[7]這表示，音樂之認同型態，與其傳播方式有關，媒介並可能決定、影響族群、性別、階級認同等面向。

　　種族問題在美國是一個重要的問題，其更影響了音樂型態、音樂族群認同等面向，舉例言之：

> 唱片工業發明「種族」音樂和「種族」唱片類型的同時，也發明了所謂的南方「山區音樂」（今日所稱鄉村音樂的俗稱）。山區音樂類型的開發，是為了向美國南部的白人推銷唱片。山區音樂一如種族音樂，是針對另一種和主流熱門聽眾不同的「特殊」市場。但他們的品味不是直接以種族標示之，而是透過地理區域加以公開標示——南方。……一般相信美國南方白人因其反現代主義的心態、對「老南方」的懷舊情感，以及對都會工業美國的發展所造成的文化後果心存抗拒，因而在文化上有別於主流白人熱門音樂的聽眾。[8]

藉由音樂認同形成不同的音樂市場，除了在嘻哈、爵士等不同樂種中可以看到，更牽涉到了品味、意識形態等問題。在臺灣的音樂發展中，方言音樂在流行音樂市場中出現，或許也有類似的模式。雖然無法完全類比於上文所舉種族、地域性音樂，但對「原真性」的考量，

7　江文瑜、邱貴芬：〈查某儂嘛要抓狂——當代臺語流行女歌的後殖民女性主義詮釋與批判〉，《中外文學》26期（1997年），頁24。

8　Simon Frith、Will Straw、John Street合著：《劍橋大學搖滾與流行樂讀本》，頁207。

是否有其一致之處呢？「對黑人社群的某些人來說，黑人音樂的原真性提供一套必要的文化功能，是來自於奴隸制度和種族隔離的歷史，並以推動族群凝聚為中心。[9]」臺灣方言音樂與其族群醒覺、族群認同，是否亦有對抗性的關聯性？亦即，曾被禁制、壓迫的歷史，是否更保證其音樂更具備原真性？這也是值得思索之問題。

而臺灣音樂的發展，因為語言與族群問題，逐漸從資源分配不均的權力關係走向融合，只是這個「融合」是否只是種文化展演？實際的語言權力關係又是如何？這是很耐人尋味的。「當一個社會仍然被種族化的社會不平等所扭曲，召喚出黑人特性、白人特性，或甚至是當代美國生活中不可否認的混血性格，都可能造成強有力的音樂陳述，而激發不同的聽眾群相互衝突且對立的反映。[10]」臺灣近年來的音樂展演，似乎並未激起衝突與對立的反映。然而，語言權力之消長仍是隨著政黨輪替而存在，其看似和樂融融的族群共榮展演願景，是否就真的擺脫了權力壓制之關係呢？

若從葛蘭西霸權觀點來看，在臺灣的流行歌曲發展過程中，政治、政策、文化力的介入始終存在，然而優勢意識形態卻是不停消長：

> 在葛蘭西對霸權的定義中有兩個核心面向：優勢意識形態往往被陳述為「常識」，還有就是優勢意識形態和其他力量之間會形成緊張關係且互有消長。「霸權」一詞強調的是一個階級並不具備支配另一個階級的權力；而是不同階級的人們，在他們賴以生活與工作的經濟、社會、政治和意識形態等場域中，經過彼此的鬥爭抗衡之後，權力關係才因而妥協產生。「優勢」是統治階級透過普遍力量所贏得的，「霸權」則不同，它是所

9　同上注，頁205。
10　同上注，頁213。

　　有社會階層在意義、法律和其他社會面向上經過一番推拉才建
　　構出來的。[11]

本書第二章曾討論流行歌曲與社會脈動之關係，拉出文化中國、本土
性到解嚴後多元流動的軸線，從中可發現優勢意識形態不停變遷的過
程。在當代的流行歌曲優勢意識形態中，可發現明確的後現代多元認
同正在產生。這種多元認同延續四大族群的思考方式，在金曲獎展演
與政治展演中，亦表達了語言學上之聚合，以及族群融合之國族想
像。觀察政治展演場域中的表演，亦能看出各語言歌曲彼此推拉產生
出來的族群認同動態詮釋脈絡。

　　本書雖然無法窮盡以上課題，提出一個宏闊且能全盤解釋各語
言、各時代流行歌曲的觀點，但試圖從一些角度切入，以議題式的方
法觀察當代各語言的流行歌曲權力關係。第一節先從臺灣重要音樂獎
項「金曲獎」的語言分配切入，談政府文化部門對流行歌曲語言權力
的思考方式。在走向尊重多元族群音樂之同時，亦有反對族群分化之
聲浪，例如林生祥對音樂分類的思考方式，亦表達了當代音樂實踐在
更具混融性、且具備複合性文體的複音性後，傳統的族群分類方式已
無法窮盡族群認同之現況。第二節討論新寶島康樂隊的音樂作品實
踐，在四大族群口號提出之後，新寶島康樂隊的作品是最能體現此口
號的，其明確的「臺灣製」口號，多族群的成員組合，乃至音樂作品
「歡聚」之實踐，在在都體現了語言並置、聚合等現象，與族群共榮
的想像認同。第三節以流行歌曲的展演來看近年來流行歌曲語言融合
的趨勢。在金曲獎的展演場合，思索何謂臺灣的音樂時，總會帶出
「語言並置」的表演橋段。而在總統就職典禮中，更明確地以族群歌

11 瑪莉塔・史特肯、莎莉・卡萊特：《觀看的實踐：給所有影像世代的視覺文化導
　論》，頁75。

曲象徵族群,表達語言學上聚合的意圖。不論國民黨或民進黨,都企圖聚合最多數的臺灣人民認同,形塑族群共榮之國族想像。這些切入點雖然無法全面描述解嚴後,多語言流行歌曲的種種競合關係,但至少可以呈現,在官方或民間,流行歌曲因文化政策或政治考量,或許將漸漸走向語言融合或並置的趨勢,並藉此融合形塑族群、國族認同。只是這種融合中,似乎無可避免地仍帶有權力的位階考量。

第一節　金曲獎獎項語言分配與音樂權力分配

金曲獎為臺灣重要的音樂獎項,此獎項由前行政院新聞局開始舉辦,其沿革如下:

> 前行政院新聞局為提升流行歌曲水準,於民國75年開辦「好歌大家唱」活動,該項活動共舉辦3屆,由於各界之支持及報紙、廣播、電視等傳播媒體廣泛報導,普獲社會熱烈迴響。其後,為擴大該活動之參與面,並提升其地位,乃於77年底,開始籌劃設置「金曲獎」獎項,其間經多次邀請唱片業者、音樂界從業人員共同研商訂定「金曲獎獎勵要點」。79年1月6日,在各界殷切的期盼與鼓勵下,第1屆「金曲獎」終於順利舉辦。

> 前7屆「金曲獎」係為流行音樂所設立之獎勵活動,經前行政院新聞局多次檢討與改進,為使金曲獎成為國內音樂獎項的唯一與最高榮譽,並避免人力財力之重複浪費,自第8屆(86年)起將「唱片金鼎獎」與「金曲獎」二種活動合併辦理,重新設計獎項,除保留原有流行音樂外,並含括了古典音樂、民族樂曲、地方戲劇、民族曲藝、口語說講及兒童樂曲等,另亦

首次接受世界華人作品及大陸地區作品之參賽，並將個人獎部分區分為「流行音樂類」及「非流行音樂類」。

為使「金曲獎」發展成為國際性音樂活動，前行政院新聞局修訂第9屆（87年）「金曲獎獎勵辦法」，取消參選者國籍或地區之限制，只要作品係於臺灣地區首次發行者均可報名參選，並增設獎金，「出版獎」各獎項得獎者，頒發新臺幣15萬元，「個人獎」各獎項得獎者，頒發新臺幣10萬元，使該獎更具實質之獎勵意義。另外，「非流行音樂類」一詞因引起一般人誤解為不受歡迎的音樂類別，前行政院新聞局爰於90年（第12屆）起改為「傳統暨藝術音樂作品類」。[12]

從行政院文化部官方網站的沿革說明可知，金曲獎乃為官方為鼓勵流行歌曲的創作、流傳而設置的獎項。從第八屆開始，也設置了流行歌曲之外的古典音樂、民族樂曲、地方戲劇、民族曲藝、口語說講與兒童樂曲等音樂類型，這些音樂類型設置在「非流行音樂類」，後又於第十二屆改為「傳統暨藝術音樂作品類」。

　　這個獎項為臺灣重要的音樂年度盛事，許多音樂創作人、表演者也都期待在眾多的獎項中能得到肯認。在金曲獎設立之後，其面臨臺灣音樂「多語言」的現狀，而規劃出以「語言分配」為主軸的制度設計，這樣的設計究竟有何利弊得失，將是本節所要探討的問題。

12 參文化部金曲獎沿革，網址：https://www.bamid.gov.tw/files/11-1000-135.php。2021年2月查詢。

一　金曲獎獎項的語言分配狀況

關於金曲獎獎項的語言分配狀況，在第一章已略述各獎項關於語言的分合狀況，因此不再贅述，以下再舉行政院文化部金曲獎沿革中關於語言分類的說明文字：

為尊重各族群的音樂創作，及為解決愈來愈多的心靈音樂、世界音樂報名金曲獎無適當獎項可供參選的情況，前行政院新聞局特地召開諮詢會議，決定自92年（第14屆）起將原有的「最佳方言男、女演唱人獎」取消，增設「最佳臺語男演唱人獎」、「最佳臺語女演唱人獎」、「最佳客語演唱人獎」、「最佳原住民語演唱人獎」及「最佳跨界音樂專輯獎」，至94年（第16屆）為鼓勵本土音樂創作及因應市場發行趨勢，將原有之流行音樂作品類「最佳流行音樂演唱專輯獎」增設「最佳國語流行音樂演唱專輯獎」、「最佳臺語流行音樂演唱專輯獎」、「最佳客語流行音樂演唱專輯獎」及「最佳原住民語流行音樂演唱專輯獎」，另在流行音樂作品類「最佳演唱新人獎」方面，增設「最佳國語演唱新人獎」、「最佳臺語演唱新人獎」、「最佳客語演唱新人獎」及「最佳原住民語演唱新人獎」等4個獎項。以加速提升臺語、客語及原住民語流行音樂的創作環境與能見度，並鼓勵從事該三語言流行音樂創作者製作屬於自己風格的音樂，希望藉以保存臺灣音樂文化、獎勵資優新人，並提供多元音樂文化發展空間；惟由於當年新增之4項新人獎參賽作品甚少，為提升臺灣整體音樂發展層次，乃於95年（第17屆）合

併改設「最佳流行音樂演唱新人獎」。[13]

由這段沿革說明可以發現，金曲獎的獎項逐漸將各語言分出，不論就歌手獎項或是專輯獎項，都可以發現，金曲獎將各語言統一在一個獎項中競爭的情形，修改為在各自的語言中競爭。這樣的分類有其目的，如沿革中所說明的，金曲獎為「鼓勵本土音樂創作」及「因應市場發行趨勢」，而將專輯獎依語言區分為國語、臺語、客語、原住民語專輯獎項。而金曲獎也將最佳方言男女演唱人獎項取消，將之細分為最佳臺語、客語、原住民語演唱人獎。在這些依語言分立的獎項中，也可發現例外，在「最佳演唱新人獎中」，一度也有依語言分立的設計，其目的為：「加速提升臺語、客語及原住民語流行音樂的創作環境與能見度，並鼓勵從事該三語言流行音樂創作者製作屬於自己風格的音樂，希望藉以保存臺灣音樂文化、獎勵資優新人，並提供多元音樂文化發展空間。」而將新人獎也依語言分立為國語、臺語、客語、原住民語。但只實行一屆，因新增之三項新人獎參賽作品甚少，所以在下屆又改為各語言統一競爭。

　　金曲獎依語言分立獎項，明顯地有以官方獎項鼓勵臺灣多語言音樂文化發展的目的，亦某程度反映唱片市場的現實狀況。的確，在1987年後臺灣解嚴，新母語歌謠崛起，各語言的歌曲創作亦反映了各自族群的文化醒覺。雖然金曲獎的獎項分立遲至2003年，可說是太晚察覺社會現實。但如果忽視臺灣多語言的現狀，讓各語言的音樂作品統一在一個範圍中競爭，可能因基礎樣本數量的差異、及音樂資源分配不均等問題，使國語流行音樂成為各獎項的常勝軍。因此，依語言

13 參文化部金曲獎沿革，網址：https://www.bamid.gov.tw/files/11-1000-135.php。2021年2月查詢。

分立獎項的設計，的確有鼓勵多元音樂文化的效果，使臺語、客語、原住民語的音樂提高能見度。

二　林生祥對金曲獎語言分配的抗議

金曲獎依語言分立獎項，雖有其良善之立意，但也並非沒有反對的聲音。而反對此事者，當以客語歌手林生祥為代表。2007年林生祥以《種樹》專輯獲得「金曲獎最佳客語歌手」和「最佳客語專輯」兩個獎項，但他公開拒領這兩項獎，並且表明要把獎金捐出去給為了抗議WTO對農業社會的破壞而被監禁在牢裡的楊儒門。林生祥的抗議有其理由，從上文金曲獎的沿革可以發現，行政院前新聞局（即文化部）將金曲獎的獎項依語言分類，是一種遲到的分類。其反映時代、市場需求至少慢了十年之久。而分類雖然造成保護的效果，也的確使一些臺語、客語、原住民母語歌手與音樂作品曝光率增加，且具備「分配正義」的考量。但這樣的保護措施，一方面容易使這些語言的音樂作品邊緣化，並強化「國語中心」的權力結構。以金曲獎的頒獎典禮來看，設置「流行音樂獎項」與「傳統暨藝術音樂作品類」，其已存在隱涵的權力位階，流行音樂獎項往往是整個典禮的壓軸之處，在報導的篇幅中也受到最多注目。此固無可厚非，因為每一種藝術都有其受眾多寡之區別，也無法期待做到真正的公平，流行音樂的行銷宣傳，本就比傳統與藝術音樂作品較為廣泛。而各語言音樂獎項的設立，在典禮的壓軸之處，往往是以「最佳國語男、女歌手獎」為其壓軸，因這是整個典禮聚焦最多的獎項。因此，質疑金曲獎典禮強化「國語中心」的論點，並沒有什麼問題。

金曲獎以語言為區分標準，其目的固然良善，也讓一些如果在統一的範圍中競爭的臺、客、原住民母語歌手或音樂作品出線，增加其

曝光率。但若是這些歌手與作品永遠只在自己語言的那塊戰場中競爭，其遭到邊緣化也是可以預期的。在金曲獎獎項未依語言分立時，第2屆最佳男演唱人入圍的有臺語歌手洪榮宏、客語歌手鄧阿田（鄧百成）。而第3屆將方言演唱人獎獨立出來後，一直實施到第13屆，在這11屆獎項當中，幾乎都是由臺語演唱人入圍得獎，其中有三個例外，分別是鄧進田（鄧百成）、劉劭希曾以客語演唱人的身分入圍方言歌曲男演唱人獎，紀曉君以原住民歌手的身分入圍方言歌曲女演唱人獎。由此可見，在這11屆當中，不論臺語、客語、原住民語歌手，都分男女，而統一在「方言」的場域中競爭，且以臺語歌手為多數。另外，即便是在「統一戰場」中競爭，臺、客、原住民母語的歌手也未必不能在國語主流獎項中殺出一條血路。

再舉一個例子為證，金曲獎最佳新人獎曾於第16屆企圖依語言分立，但因臺、客、原住民母語新人歌手報名人數不足，於第17屆又重新統一語言競爭。在金曲獎歷屆最佳新人獎中，也能看到許多臺語、原住民母語歌手入圍或是獲獎，例如阿美族歌手以莉・高露，在第23屆金曲獎獲得最佳原住民語歌手獎、最佳原住民語專輯獎及最佳新人獎，前二者是依語言分立的獎項，但最佳新人獎中，以莉・高露打敗其他四位國語歌手，榮獲此獎。

由此可見，依語言分立獎項固然有其優點，但也有需要重新思考的地方。林生祥在2007年以專輯《種樹》獲得金曲獎六項獎項入圍（最佳專輯製作人獎、最佳客語歌手獎、最佳客語專輯、最佳年度歌曲獎、最佳作詞獎、最佳作曲獎），最後獲得最佳客語歌手獎、最佳客語專輯、最佳作詞人（鍾永豐）。他在臺上拒領以語言分類的二項獎項，認為音樂獎項應以音樂類型分類、不應以語言分類。這也是金曲獎舉辦以來首次有人拒領獎項，引起廣大討論。

林生祥拒領客家音樂獎項,他強調,「音樂以語言區分是本末倒置」,他建議新聞局獎項可以不斷調整,「我們國家一直說要跨出去,這麼重要的華人音樂獎項,卻以語言來分類,這樣別的國家根本進不來」。

某些客語和原住民音樂工作者,擔心若沒有「保障名額」,恐怕難與主流專輯競爭,林生祥以自己為例,「我的第三張專輯是在菸樓錄的」,他鼓勵這些人,「如果不願意把自己放在一個可以跟多人競爭的位置,永遠都走不出去」。[14]

在林生祥的思維當中,以語言來分立音樂獎項,是「本末倒置」的行為,他也對一些希望得到保障名額的人喊話,認為若是不將自己的音樂放在更大的競爭市場當中,便永遠走不出去。例如林生祥在2002年以交工樂隊《菊花夜行軍》專輯獲得最佳樂團獎、2005年以「生祥與瓦窯坑3」專輯《臨暗》獲得最佳樂團獎。這兩年的其他入圍者都有當代華語天團五月天,在與強勢的國語樂團競爭之下,林生祥在美濃菸樓錄製的專輯殆無多讓。

因此,希望音樂能擺脫語言類型化的思維,直接進入主流市場競爭,不仰賴保障名額,不願意當小族群中的班長,不願意借保障來強化國語中心的思維,這些都構成了林生祥拒領「客語」金曲獎的原因。此外,林生祥亦著眼於國際化的音樂市場競爭,認為以語言區分獎項,國外的專輯根本進不來。但若不以語言區分獎項,金曲獎應該如何設計其體制呢?又,林生祥反對以語言區分金曲獎項,那他對音

14 記者梁岱琦〈音樂無國界林生祥:最不想拿客語獎〉,《聯合晚報》,2007年6月17日。網址:http://reader.roodo.com/sabinasun/archives/3484261.html。2021年2月查詢。

樂的想像又是如何？此在上文討論林生祥對「超越性的音樂與語言」的部分已說明，此處不贅。

　　綜上所述，可以發現，金曲獎以語言區分獎項的現況，反映了臺灣當代多語言文化的狀況，並且也確實保障了一些以臺、客、原住民母語創作的音樂人或音樂作品，但一方面也邊緣化了這些語言的音樂作品，鞏固國語中心的思維。此外，以語言區分獎項的確也面臨了無法窮盡音樂類型的困境。尤其音樂是非常容易跨界與混種的文體，且在臺灣多語言的環境中，同一張專輯內的語言就未必統一。舉例而言，阿牛的專輯雖以國語為主，卻混融了馬來語與閩南語。以莉·高露的專輯《輕快的生活》報名了原住民語專輯的相關獎項並且獲獎，但其《輕快的生活》專輯實際上卻是國語歌曲與原住民語歌曲各半。或如新寶島康樂隊的專輯，雖以臺語為主，但專輯中也有不少客語、原住民語、國語、英語的語言混融，雖然他們報名金曲獎是在臺語的語言分類中，但其實臺語無法窮盡他們的音樂語言。而就原住民語專輯而言，也可以發現，有些原住民語歌手已與南島語系的跨國音樂人合作，如歌手吳昊恩的專輯《迴游》，便混入了夏威夷語了。在報名金曲獎時，雖然吳昊恩的專輯是在原住民專輯的獎項中，但原住民語的確無法窮盡他的專輯。因此，林生祥認為以語言區分音樂獎項，有其無法窮盡的部分，也是其來有自。

第二節　流行歌曲語言混融與權力關係

　　經過上節的討論，發現當代臺灣流行歌曲中，的確必須面臨「多語言文化」的現狀。而不論是政府文化政策提倡、抑或創作人自我醒覺，臺灣流行歌曲多語言文化的現象都是值得注意的。然而，在探討族群共融的音樂實踐之前，有必要先勾勒解嚴前後的臺灣語言認同狀

況。在第二章曾提到，在1980年代逐漸形成「本土化」的認同型態，
而後，更建構出「四大族群」之認同樣式。只是，就語言認同而言，
似乎仍以臺語之抗爭性為主。在1980年代末，黨外人士積極挑戰官方
「獨尊國語」的政策，政府對公開場合使用本土語言的限制逐漸放鬆
後，本土語言的復興運動才開始出現，臺語也漸漸被賦予「民族語
言」的地位。[15]然而，以福佬族群為中心所進行的民族建構，也引起
其他族群的不安，這種做法使客家籍的民族主義者感到不滿。1988
年，客家人發起「還我客語」運動，要求客語電視節目，但只爭取到
每週在一家全國性頻道播映半小時的客語節目。1989年，客家人反國
民黨與反福佬人的情緒達到最高點。他們不僅抗議國民黨的「一黨獨
大」，也抨擊民進黨「福佬沙文主義」，而試圖組織「客家黨」，但最
後沒有成功。就像李喬的主張，認為「臺語」必須用來稱呼四大族群
所說的全部語言，包括福佬話、客家話、北京話和原住民語，對他而
言，任何為這塊島嶼及其人民所寫、並描繪他們的文學作品，就是臺
灣文學，無論他使用的是何種語言。[16]

　　這段歷史提供了許多啟示，在族群意識已出現「四大族群」之思
維時，語言乃至於文字仍是跟不上這股潮流的。尤其在挑戰國語中心
的實踐中，臺語雖成為一種運動性的語言，並在文學界企圖擬定標準
化的書寫系統。但對客語、原住民語而言，這些語言的邊緣性更加明
顯。一如陳芳明所提：「當漢人社會爭論殖民與被殖民的權力關係
時，原住民的歷史地位其實從未被納入爭論的範圍。[17]」就運動的語
言來講，因臺語在1980年代成為群眾集會、街頭抗議的主要語言，甚
至影響到國民黨的選舉人物，因此臺語也是「選舉的語言」。在黨外

15 蕭阿勤：《重構臺灣：當代民族主義的文化政治》（臺北：聯經，2012年），頁330。
16 同上注，頁270。
17 陳芳明：《臺灣新文學史》，頁636。

人士之間，使用臺語成為表達政治不滿與族群忠誠的象徵。[18]在此脈
絡下，《抓狂歌》鮮明的語言特性也就不難理解。就客語與原住民語
而言，在國語與臺語兩個中心語的夾擊中，如何藉由語言創作實踐來
表達其族群認同，也是必須面對的問題。然而，李喬對「臺語」（即
四大族群的語言）定義的主張，卻在音樂作品中被實踐了。其對臺灣
語的想像，實踐在尚未有標準化書寫系統的客語與原住民語歌曲的創
作之中，更進而產生融合的可能。也就是說，在「書面文學」的創作
中，客語、原住民語仍面臨無法寫定、沒有固定文字系統的困境。但
在流行歌曲的「口語文化」脈絡中，這個問題被輕易地解消，客語、
原住民語歌手可以以自己的母語創作實踐，補足書面文學在這兩個領
域的不足。

　　在江文瑜與邱貴芬的研究中，指出新臺語歌的語言混融與後殖民
社會相關：

> 新臺語歌中「混合語」與「多語並存」的出現，深具全世界後
> 殖民社會共有的「語言結晶」：殖民者與被殖民者語言的接觸
> （contact）、權力抗衡與角力折衝間，區隔成所謂的「雙言」
> （dialossia）或「多言」（polyglossia）的階層式語言系統。而
> 「低階語言」（low language）較易從「高階語言」（high langu-
> age）吸收語彙，尤其如果「低階語言」的學習面臨「語言衰
> 頹」（language decay）過程的詞彙萎縮，更容易大量借用「高
> 階語言」相對的表達。從抗爭的角度出發……混語可作為抵抗
> 殖民國與建構自我認同的策略。作為一種混雜（hybridity），
> 「混合語」保存了不同文化接觸時歷史變化的軌跡，對純粹的

18　蕭阿勤：《重構臺灣：當代民族主義的文化政治》，頁245。

標準語言具有強烈的挑釁意味。[19]

在其研究中，混合語在新臺語歌一系亦有不同的創作意識與發展過程，簡單來說，這與文化、族群認同亦有關係。新寶島康樂隊的歌曲有別於《抓狂歌》與《笑魁唸歌》，是語言的並置。在創作者的意識中，語言等同於族群身分與認同。如果臺灣的「國族打造」意味著臺灣人民目前逐漸形成的「命運共同體」所延伸出的「族群共榮」概念，那麼「新寶島康樂隊」中的族群對話，尤其是原住民的語言的高唱，和原住民的音樂開始融入漢人製作的專輯之「原漢共體」的象徵意義，是個極有意思的臺灣後殖民文化課題。[20]

除了後殖民的脈絡外，江文瑜〈從「抓狂」到「笑魁」——流行歌曲的語言選擇之語言社會學分析〉一文中，更以語言社會學之概念，討論「雙言」、「雙語」等語言社會階層之流動。在其歸納中，臺灣語言之「雙重層網雙言」系統中，第一層關係表現在英語、國語相對於臺語、客語、原住民語為高階語。第二層關係表現在原本的高階語中，英語又高於國語，臺語高於客語與原住民語。至於這樣的語言權力位階，肇因於「國語政策」、「廣電法」刻意對國語外的本土語言壓抑與限制，且因「親美政策」，發展成「文化殖民」的格局，且英語之重要性在臺灣過度被強調，使一般人民心目中英語的地位高於國語。至於臺語、客語與原住民語的高低階，江文瑜以人口數量與政經方面為觀察點，認為閩南族群有人口優勢，且從語言功能來看，客語與原住民語言逐漸退化到家庭，臺語使用在公領域的機會則較多[21]。

19 江文瑜、邱貴芬：〈查某儂嘛要抓狂——當代臺語流行女歌的後殖民女性主義詮釋與批判〉，《中外文學》26期（1997年），頁37-38。

20 同上註，頁38。

21 江文瑜：〈從「抓狂」到「笑魁」——流行歌曲的語言選擇之語言社會學分析〉，《中外文學》第25期（1996年），頁63-64。

　　在此觀察基點中，可以發現臺灣語言的權力位階關係。然而，在流行歌曲的實踐中，尤其是混融語的狀態下，又將產生什麼樣的認同關係？加入「聚合」（convergence）與「背離」（divergence）的「遷就理論」觀察，「聚合」指向對方的語言靠攏，「背離」指為突顯族群認同，選擇與對方相異的語言[22]。在流行歌曲的創作實踐中，這可分為兩個層次，第一為單一語言的歌曲表現，這可放在族群醒覺的脈絡中，如上文提到林生祥、鍾永豐以客語創作歌曲的抗爭性，其對主流國語歌曲而言「向下背離」，但也對客語層聽眾形成「向下聚合」之效果。第二為混融語的表現方式，從《抓狂歌》、新寶島康樂隊專輯、《笑魁唸歌》這一系列專輯中，都可觀察不同形式語言運用的聚合、背離關係。

　　在本節進一步以「新寶島康樂隊」的音樂作品為例，說明多語言音樂文化混融的一種可能性。因新寶島康樂隊自1992年開始創作，至今仍不輟地以「語言並置」的方式創作歌曲，實是臺灣音樂中以混融語創作的團體不二選擇。即便黑名單工作室的那幾張經典專輯，對臺灣意識的持續影響與續作，也未如新寶島康樂隊至今仍不輟的創作影響力。新寶島康樂隊的創作以「臺灣製」為其訴求，至今仍持續以此為態度創作。

一　新寶島康樂隊的「臺灣製」情懷

　　新寶島康樂隊是以歌手陳昇為主的流行歌曲團體，成立於1992年。起初創團團員為陳昇與黃連煜，以臺語及客家語為主創作歌曲（但其歌詞中亦常有國語、英語、日語、原住民語等語言）。此團體

22 同上注，頁65。

於發行第四張專輯時加入新成員阿 Von（本名陳世隆，排灣族原住
民），團員幾經分合。不過自第四張專輯開始，陳昇與阿 Von 為常駐
團員，目前已經發行了十二張正規專輯。專輯名稱常以諧擬的方式命
名，如第四張專輯以「樹」諧擬臺灣國語發音的「四」，第九張專輯
以「狗」的臺語發音諧音「九」，第十張專輯以「叔」諧擬臺灣國語
發音的十。在專輯編目順序跳過《老寶島康樂隊》這張專輯（因非全
新創作專輯）。

　　新寶島康樂隊的歌曲十分特殊，與陳昇個人發行之專輯歌曲有極
大的差異。就歌詞而言，以臺語、客語、臺灣各族原住民語歌詞為
主，有時亦有國語、英語、日語，這些語言並常有混融現象[23]。就曲
而言，除了團員自行創作的部分，亦常取材自臺語歌謠[24]、原住民歌
謠[25]、客語歌謠等，有時亦會挪用一些國語流行歌曲[26]。因為詞、曲

23 江文瑜、邱貴芬：〈查某儂嘛要抓狂〉，《中外文學》第26卷第2期，頁36-39。此文討
論新臺語歌「混合語」和「多語並存」的現象，並討論了語言並置的種種意義和語
言的位階問題，以及其中牽涉的族群認同問題，可供參考。

24 如新寶島康樂隊曾翻唱文夏歌曲〈黃昏的故鄉〉，將原曲的詞、曲保留，而改動了
編曲。老歌新唱在臺語流行歌壇上是常見的現象，其中亦有許多文化議題可談。此
處提及此曲，是因為新寶島康樂隊除了重新詮釋這首老歌之外，「黃昏的故鄉」這
樣的意象亦常出現在新寶島康樂隊的歌曲當中，如他們的歌曲〈車輪埔〉就以此曲
的「叫著我」這句歌詞的召喚意象，開展鄉土的書寫。此外，在〈美瑤村〉這首歌
曲亦有類似的表現，此已在上文探討過。

25 新寶島康樂隊在《第樹輯》時才加入原住民歌手阿Von，但在此之前便有以原住民
歌謠入歌的作品出現。例如〈卡那崗〉這首歌於前奏、間奏融入了鄒族收穫歌。在
阿Von加入之後，其歌曲挪用原住民歌謠元素更為豐富，如〈猴子歌〉挪用了鄒族
民歌，〈原住民的演唱會〉挪用了卑南歌謠，〈家在高士〉挪用了阿美歌謠等，這些
挪用是專輯文案中註明的，有待進一步考察。

26 例如〈應該是柴油的〉這首歌曲，新寶島康樂隊挪用了伍佰歌曲〈你是我的花朵〉
的副歌詞、曲，但這並非初次挪用，陳昇在其個人專輯《麗江的春天》中，歌曲
〈阿草〉已經先挪用了伍佰這首歌曲，詞、曲高度相近，且陳昇模仿伍佰唱腔，一
聽便知。

多為此三人創作，且此三人皆有不同的母語背景[27]，在臺語、客語、原住民語的運用上，亦充滿濃厚的鄉土趣味。除了上述詞和曲的外在混融特徵外，其歌曲也常常關注鄉土、臺灣寶島意識、族群問題等。在其《第樹輯》的專輯歌詞本文案中，有一段值得注意的小故事，從中亦可看出此團體的一些特色：[28]

> 民國81年7月，當時滾石很笨；新寶島康樂隊更笨。笨在俊男、美女、偶像當道的時候，出版了第一張同名專輯《新寶島康樂隊》，勇敢嘗試以臺灣各地的語言創作歌曲。竟然神蹟式的打破了臺灣語系的藩籬。同時，來自全省各地的佳評，如雪片紛飛般給予無比的關切。專輯中的二首歌曲〈多情兄〉、〈一百萬〉至今仍廣為傳唱，生生不息。
>
> 新寶島康樂隊的新成員~阿 Von。民國84年的春天，新寶島康樂隊浩浩蕩蕩一群人在南臺灣墾丁的大草原上演出……吉他手小楊十分興奮的告訴陳昇，他聽了渡假村內一支不錯的渡假樂團，主唱的排灣青年是一名天生的歌者。
>
> 「試一試吧！」小楊問，陳昇點了點頭。就這樣子，這名排灣青年接受了陳昇的邀請來臺北錄音室試音，一個月後，這位排灣青年加入了新寶島康樂隊，成了正式成員。他的名字叫……「TIVO VA AVON」（阿 Von）。

這段文案雖然具有宣傳性質，不能全部採信，但至少可以透露出新寶島康樂隊所欲創作的歌曲走向：勇敢嘗試以臺灣各地的語言創作歌

27 陳昇擅長國語及臺語，黃連煜母語為客語，亦會國語與臺語，阿Von為排灣族原住民，也會國語、臺語。陳昇、阿Von有時亦會演唱客語。

28 節自《新寶島康樂隊第樹輯》歌詞本文案，專輯於1996發行。

曲。他們在《第樹輯》時回顧新寶島康樂隊的成立過程和創作意圖，也再次確認了他們的創作理念。

然而，新寶島康樂隊的成立，是否有受到外在政治環境影響？這種語言混融的歌曲，是否亦符合當時的市場需求？是否真如專輯文案所說，以臺灣各地的語言創作是「很笨」的？1990年代初，臺灣解嚴後，的確產生一批新母語歌謠的音樂創作者。在相對自由的空氣下，這些創作型歌手一方面創作新的臺語流行歌曲，一方面也將臺語老歌重新編曲演唱，表示當時的歌手對臺語歌有了新的想法，不再侷限於傳統演歌式的臺語歌曲。新寶島康樂隊自可歸類於這批新母語歌謠創作的歌手之中，只是因其歌曲有大量的語言混融，且跨度較一般歌曲的語言混融大，故仍有其不可取代性。放在第二章提及解嚴後四大族群的概念下，新寶島康樂隊這樣的音樂作品實踐，也是時勢所趨。

新寶島康樂隊因其組成成員來自不同族群，且其創作意圖欲打破臺灣語言、族群的藩籬，所以在他們早期的專輯就已有「族群共榮」的願景[29]。陳昇和黃連煜分別是閩南人和客家人的身分，但他們提出的「臺灣製」卻不僅限於這兩種族群的共榮，而是包括了在臺灣的各個族群。「臺灣製」的概念，旨在以臺灣的地緣關係，讓處在臺灣各種族群、血統的人群，都能有一個「臺灣人」的共同身分，消弭彼此間的對立。在第二張專輯裡的〈臺灣製〉已指出了這樣的心願，而後，再加入阿VON這個原住民成員，也就順理成章。更別說早在阿VON加入之前，他們的歌曲就已開始有諸多原住民歌謠的元素了。

〈臺灣製〉這首歌曲，由多語言的口白組成，呈現臺灣移民社會的族群特徵。而陳昇企圖以「臺灣製」的概念，來訴求「落地為兄

29 江文瑜，邱貴芬：〈查某儂嘛要抓狂〉裡提到新寶島康樂隊歌曲語言混融稍異於豬頭皮的「混合語」，是語言的並置，且語言等同於族群身分與認同。頁38。

弟，何必骨肉親」的心願，藉由同處同一座寶島，使這些不同族群、不同血統的人群得以具備共同身分，進而能和平共處。

〈臺灣製〉[30]

妳那裡人？
阮爸爸是福佬人
我媽媽是客家人
阮阿公的……是福建人
我阿公的阿公……是中原來的
我爺爺是北京人
美秀的奶奶是花蓮來的啦
我們都是臺灣人

這樣的願景在1994年提出，如上述新母語歌謠時代背景的略述，已是順理成章。但無可否認，新寶島康樂隊自1994年便開始大量創作這種「臺灣製」精神的歌曲。這類歌曲從外在形式來看，曲融合各種音樂元素，包括臺灣民謠、客家歌曲、原住民歌謠的挪用，原住民歌謠的取材範圍亦廣及鄒族、阿美族、排灣族、卑南族等；歌詞方面則有國語、臺語、客家語、原住民語（亦是取自多族語言）、英語、日語的混融。從內在詞義來看，亦直接訴求族群共榮的心願。自1994年到最近發行的第十二張專輯，常圍繞著「臺灣製」這個主題，可見這是新寶島康樂隊十分掛心的主旋律。

　　然而，流行歌曲中眾聲喧嘩的混合語，實是經過一連串發展過程：

30 收錄於《新寶島康樂隊第II輯》。詞、曲：陳昇，1994。

根據一般語言社會學（sociolinguistics）的定義，廣義的「符碼轉換」指的是言談中由一種語言換到另一種語言的現象，也可擴及語言內各種變體的轉換。臺語歌中出現「符碼轉換」主要是以《抓狂歌》為分水嶺，之前的臺語歌並無藉由語言轉換「再現」語言背後所象徵的族群、性別與階級意義，或藉之與「霸權國語」分庭抗禮……新寶島康樂隊第一至第三輯首次以閩客對話的方式，以客語（大量）與原住民語言（少量）和臺語之間的語言互換打破長期以來兩種語言被流行音樂消音的緘默。[31]

該文亦注意到原住民歌手阿 Von 加入之後，將原住民語言之數量提升，不再居於陪襯地位，將「多語並存」的音樂美學政治推向另一個高峰。

〈歡聚歌〉是新寶島康樂隊第一首重要的「臺灣製」精神的歌曲，這首歌曲的開頭挪用了卑南族 naLuwan 的旋律，據孫大川研究，[32]

當原住民聚集在一起「naLuwan」的時候，正是大家一同進入「歷史」相遇、分享的時刻，而祭儀則是其神聖的表現，它將相遇、分享的範圍從「人」的層次，擴大、提升到整個自然宇宙的高度。

31 江文瑜、邱貴芬：〈查某儂嘛要抓狂──當代臺語流行女歌的後殖民女性主義詮釋與批判〉，頁37。

32 孫大川：〈身教大師BaLiwakes（陸森寶）──他的人格、教養與時代〉，《臺灣文學學報》第13期（2008年12月），頁93-150。

naLuwan 的旋律體現了卑南族人參與歷史的過程，而使用這樣的旋律，正呼應了這首歌詞裡面表現的慶典式歡樂場面。在歌詞中，不停提到唱歌、跳舞的意象，藉由夜晚的唱歌跳舞，可以讓不同血緣、不同種族的人群群聚，並共同參與、分享歷史。歌詞裡面不斷出現的「寶島」意象，和各族不分彼此、消弭對立的歡聚心願，是這首歌的重要訴求。因此在歌曲中段重唱 naLuwan 的時候，陳昇就將「na I ya lu wan」改成「咱攏賣擱爭」，除了尾字唸起來同韻（wan）外，以諧擬的歌詞將原本無意義的虛詞改為明確的訴求，這也可看出新寶島康樂隊擅於諧擬的特長，以下節引歌詞。

〈歡聚歌〉（節錄）[33]

NA I YA LU WAN NA I YA NA YA O HAY
NA I YA LU WAN NA I YA NA YA O 　　　（卑南語）

（臺）偃　你要注意你的心內有凍時會輕輕浮起
輕輕傳來美麗的歌聲　歌聲是真正溫柔
親像白雲靠在山坪　浪子夢見愛人啊可愛的形影
（客）就像照顧自家的子女用心來疼惜這個有山有水
四季分明的寶島　摁是一家人
（臺）你愛記得心情輕鬆　移動你的腳步
快樂的時間不能來耽誤
（客）不管你是福佬外省　原住民客家人
希望天公保佑這土地上的老百姓　世代都平安

33 《新寶島康樂隊第三輯》，作詞：陳昇、黃連煜，作曲：陳昇，1995。

（臺）不管伊是芋仔蕃薯　在地還是客人今晚咱要跳舞

唸歌不分你和我

（客）就像照顧自家的子女用心來疼惜這個有山有水

四季分明的寶島　攏是一家人

（臺）到陣來唸歌喔　歌聲真迷人

今晚咱是有緣到陣的一家夥人

咱攏賣擱爭 NA I YA LU WAN NA I YA NA YA O HAY

和你來作伴 NA I YA LU WAN NA I YA NA YA O

（臺）鬥陣來唸歌喔　歌聲真迷人

快樂的時間不能來耽誤

（客）聽到山肚傳來的歌聲　目汁還著不敢流出來

那遠方遠使的呼喚喊攏　莫忘祖宗言

和阮來作伴這是咱的故鄉

這首〈歡聚歌〉中有許多值得注意之處，從音樂時間與口語文化來看，其開場的旋律編曲使用合音，卑南語的歌詞在層層疊疊的合音之中展現，頗似原住民祭典歌曲。只是，原住民祭歌較無伴奏，形式素樸，在此曲的編曲中則加入流行歌曲明顯的節拍和伴奏。〈歡聚歌〉歌詞大致以臺、客語交錯（在實際表演時，也多有原住民阿 VON 的排灣族語演唱），歌詞情調傳達輕鬆歡樂的氛圍。整體看來，歡聚歌當中的歡聚意識似乎也不限於今晚的宴會，而有各族群在這座島嶼「歡聚」的深層涵義。

　　客語的歌詞傳達了居民對寶島土地強烈的連結，且明言了族群一體的嚮往，強調著我們都是一家人，同樣有緣身在這「有山有水，四季分明的寶島」。「莫忘祖宗言」這句歌詞更使用了客家俗諺「寧賣祖宗田，莫忘祖宗言」，在歌詞中使用諺語，則帶入了客家人對祖先的

歷史認同感、及對天公的虔誠信仰。臺語歌詞一派歡樂,「歡聚」意象一再出現,值得提出的是,臺語部分屢次提到「唸歌」,唸歌本是臺灣民間表演藝術的一種,多以樂器伴奏說唱民間故事,而陳昇此處的「唸歌」不知是否實指這種型態的表演藝術,或是單純指「唱歌」?有待再進一步確認[34]。

　　臺灣雖小,但總有各種族群、各種意識形態的對立,對立較容易在歡聚的場合消弭,因此在「鬥陣唸歌」的時候,其實是不分彼此的。〈歡聚歌〉在臺語部分的歌詞就一再強調「歌」的重要性,於是在聆聽、演唱這首歌時,自然地放下過多的身分和束縛,希冀能達到一起唸歌,一起歡聚的「臺灣製」精神。

　　細細體會原住民語、客語和臺語的歌詞,還是能察覺語言意境及氛圍的些微不同,從共時結構來看詞曲搭配,臺語歌詞部分的曲調較高亢熱情,客語歌詞部分曲調較內斂低沉,而歌詞呈現的氛圍,在臺語較純然歡愉,客語則較有歷史情懷(對祖宗、父母、天公),有些地方並隱隱透露著鄉愁,原住民語因為 naLunwan 被視為無意義的語詞,並於上文已有所探討,此處不論。但也許可以進一步思考,naLuwan 是否有可能是跨原住民的語言溝通符號?大概每種語言本有它的特色,所以在使用較道地的語言時,就能從其中隱約察覺認知結構的差異性。但這種差異性被整合在這首歌曲當中,原、客、臺語交雜混融卻自然,且有意識地成為整體,語言得以和族群認同一樣,同在這首歌當中「歡聚」。

　　〈歡聚歌〉是新寶島康樂隊的重要歌曲,並常在公開演出時演

34 在黃文車《日治時期臺灣閩南歌謠研究》中,就臺灣閩南歌謠唱詠的方式多有研究,包括「雜念」、「博歌」、「相褒歌」等,就某些在廣場歡聚唸唱的形式來看,頗與這首歌曲勾勒的情境能夠相容。「唸歌」也帶著閩南歌謠豐富的文化傳統性。頁23-26。

唱，其強烈且明確的族群共榮主張讓人印象深刻，且完全符合四大族群的認同想像。在現場演出的時候，有時阿煜並不會到場，客語部分的歌詞就由阿 Von 改編為排灣族語歌詞演唱。此外，這首歌曲曾被國民黨作為競選歌曲，[35] 不過這並不能代表陳昇的政治主張。據唱片公司表示，國民黨將這首歌買下，但若是別人有錢也歡迎來買，可見歌曲雖訴求了某種主張，但畢竟不脫其「文化商品」[36]的性質。再進一步思考，這首歌曲的編碼符合「四大族群」的訴求，但文化消費層次如何解碼、賦權，則不容易定性。如賈克‧阿達利所言：「音樂揭示了人類創作的三個象度：創作者的愉悅、給聽者的使用價值、以及給銷售者的交換價值。[37]」至於新寶島康樂隊在創作歌曲時，是否一併衡量了當時的社會環境、市場和消費者的品味取向，則有待更多的證據支持了。

此外，在原住民阿 Von 加入新寶島康樂隊之前，〈歡聚歌〉的歌詞除了前奏、間奏部分使用 naLuwan 等虛詞之外，並無更多原住民語

35 江芷稜撰稿：〈歡聚歌變競選曲〉，聯合報（2008年3月7日）D3版。最近國民黨播出頻繁的總統競選廣告中，背景音樂正是陳昇1995年出版的「歡聚歌」，這首充滿歡愉氣氛的歌曲，融合臺語、客語，講求和平理念，不僅得過1996年金曲獎最佳作曲獎，也曾被馬英九選為1998年競選臺北市長的主題曲，但為了避免沾染敏感政治話題，陳昇雖曾在表演時戲稱：「我是深藍的」，但面對記者詢問，他一改頑童個性，正經嚴肅地回答：「我從沒有投過票，322選舉那天要帶老婆逃到鄉下去！逃去哪都好！」國民黨廣告播出後，「昇迷」意見呈兩極化，有人深受感動，覺得族群融合概念和歌曲很搭配，但也有粉絲不願偶像歌曲被政黨引用，陳昇則說：「那首歌沒有意識型態，只是希望大家要一起團結，能唱給2300萬臺灣人聽，感動人心。有別於白冰冰公開挺藍，江霞公開挺綠，陳昇不願表態支持哪位候選人，只強調「我有納稅，善盡公民的義務」，但對政治態度頗為悲觀，他感嘆：「權力讓人腐化，我不想對誰期望太高，這樣就不會失望。」身為家長，陳昇一心只期盼和平，「不要吵架，不用讓孩子上戰場打仗，這樣就好了」。而「歡聚歌」多次被運用在選舉場合，滾石版權經紀部表示，已經簽約授權國民黨使用，「任何人來買我們都歡迎」。
36 阿多諾、霍克海默關於文化工業的相關論述，認為流行歌曲具備文化商品特質。
37 賈克‧阿達利著：《噪音：音樂的政治經濟學》，頁10。

的出現。也就是說，主要的歌曲部分仍是使用臺語與客語演唱。直到阿 Von 加入後，現場演唱的〈歡聚歌〉才有大段的原住民歌詞。這與蔡振家觀察流行歌曲中的原住民語元素現象一致：

> 1980至1990年代的國語歌曲偶爾會穿插原住民虛詞，作為情緒上的渲染與聲響上的調劑。隨著原住民意識的抬頭，有越來越多的臺灣原住民想在歌曲裡面表達對本族文化的認同，因此實詞的運用逐漸增加。[38]

的確，在非創作型歌手的音樂市場中亦有此現象出現，如歌手張惠妹的〈姐妹〉、動力火車許多早期歌曲中，都可見到整首國語歌曲中，穿插原住民虛詞。新寶島康樂隊在阿 Von 加入之前，其對原住民音樂、語言元素乃是想像的，直到阿 Von 加入後，方有具體的認同形態。

　　不過，從這些歌曲中，也可思考，新寶島康樂隊的組成及這些關於臺灣意識的歌曲出現，以多語言混融的型態創作，是否和當時的社會環境有關？此在江文瑜、邱貴芬〈查某儂嘛要抓狂〉一文中亦有探討，臺語歌曲的地位和本土意識提升似也有某種關聯性。若從「聚合」與「背離」的觀點來看，新寶島康樂隊因歌曲使用語言較多，呈現的樣貌也較為複雜。客語、原住民語與臺語一起背離國語，以突顯族群認同，此為「向下背離」[39]。然而，江文瑜該文所觀察的對象為新寶島康樂隊早期的歌曲，在其較後期的歌曲中，亦出現了國語、英語之語言，屬於其分類的高階語言，此時語言權力關係之聚合或背

38 蔡振家、陳容姍：《聽情歌，我們聽的其實是……：從認知心理學出發，探索華語抒情歌曲的結構與情感》，頁229。

39 江文瑜：〈從「抓狂」到「笑魁」——流行歌的語言選擇之語言社會學分析〉，《中外文學》第25期（1996年），頁71。

離，便呈現更複雜之情狀，認同之外，諧擬的成分也提升了。

除了〈歡聚歌〉之外，新寶島康樂隊在之後的專輯中亦不乏「臺灣製」精神的歌曲，直到2012年發行的第十張專輯，都還有這樣的歌曲出現。〈原住民的演唱會〉[40]這首歌曲中，一樣挪用了卑南歌謠的naLuwan 旋律，這次的挪用則和〈高山青〉這首歌中段所用的 naLuwan 詞、曲前段皆相同。歌詞並以國、臺、客、原住民語來唱出「臺灣製」的精神，歌詞內涵和〈歡聚歌〉有些類似，只是歡聚歌原本的「歡聚」特質，在這首歌轉以電音舞曲編曲。在歌曲進行的同時，並加入很多的歡呼聲和嬉鬧聲，以「口語文化」和「環境音」形塑不同形式、不同曲風的「歡聚」。

強調「臺灣製」精神，是否就表示新寶島康樂隊只有這種形式的鄉土認同？這是值得思考的問題。以陳昇而言，其雖以新寶島康樂隊的身分發行專輯，亦不輟地以個人身分發行國語專輯。筆者觀察，陳昇在國語專輯和新寶島康樂隊專輯中的創作，美學趣味是很不相同的。新寶島康樂隊的專輯重視鄉土趣味，常以諧擬、幽默的口吻敘事，亦常以通俗的語彙來創作歌曲，其所描寫的主題也常反映城鄉差距或鄉土情懷。相對的，陳昇以個人發行的國語專輯，常以如詩的跳躍性語句和意象創作，形成極似新詩的歌曲風格。回想上文曾提及以莉·高露所說，不同的語言表達的是不同的世界觀，乃至於林生祥、鍾永豐所提方言的抗爭性，都可以發現語言與認同的聯繫關係。

若只論文化認同的部分，陳昇個人專輯的「臺灣製」意識並未如此深刻，反而可以在他的歌曲裡面看到文化中國的影子，除了他在《這些人，那些人》[41]這張專輯集中描寫關於離散、認同和歸屬等問

40 收錄於《第狗張》，詞、曲：陳世隆，2012年。

41 《這些人，那些人》，2006年12月。

題外，在《流浪日記首部曲，麗江的春天》[42]、《流浪日記二部曲，家在北極村》[43]中，還是可見許多中國意象和文化認同的問題。陳昇的文化認同絕非單純的「文化中國」或是「臺灣意識」可以概括，而是充滿許多複雜辯證的，在《是的，我在臺北》[44]這張個人專輯當中，可以看出陳昇對臺北這座城市的許多想法。陳昇同時具備中國與臺灣的文化淵源，在臺灣更有對故鄉（彰化）和第二故鄉（臺北）的複雜情感，在這張專輯的〈六張犁人〉這首歌曲中，已可明確看出陳昇不停思索「歸屬」的問題，這首歌中的「老爹」長居於一座城市，耗損的鄉音和原鄉認同，也使自己異鄉人的身分漫漶不明，頗有「卻望并州是故鄉」的況味。以下便將剛剛提及有關文化認同的歌詞列出：

〈這些人，那些人〉[45]

他們說你已經離開這城市，也不再屬於那城市。
他們說你已經離開這些人，就不再屬於那些人。
終於我們都尋找到自己，終於我們都尋找到自己。

這首歌以吟唱的方式表現出關於生命歸屬感的問題，在城市中人們扮演許多身分角色，並在身為一個群體當中找尋自己的歸屬感，藉此感到安心。但當自己的身分在眾多角色中游移不定時，是否會感到困惑茫然，這便是這首歌帶給人的一種思考面向，城市間的移動、認同的複雜性，搭配吉他分散和弦的伴奏，以些微惆悵的口吻淡淡唱出。

42　《流浪首部曲，麗江的春天》，2007年8月。
43　《流浪二部曲，家在北極村》，2011年12月。
44　《是的，我在臺北》，2010年6月。
45　〈這些人，那些人〉，詞、曲：陳昇，2006年。

〈六張犁人〉[46]（節錄歌詞）

夕陽已低垂　歸人相依偎　天邊星子想著誰

對座的老爹失神問起說　是不是已錯過六張犁

就算不為了誰　也該有走出驛站的時候

而我異鄉人的身分啊　已逐漸清晰

老爹很訝異的問我說　為何你跟我有同樣的鄉音

謝謝要幫我跟祖國問好　我在很久以前住在六張犁

臺北不是我的家　我家鄉這個季節飛舞著柳絮

但我異鄉人的身分啊　已逐漸模糊

這首歌將身分歸屬和捷運進站出站比擬，因為一個對座老爹的問話，而使對故鄉、父母的思念之情，何處可歸之徬徨迷惘，全都逗引而出，錯過車站似乎也隱隱象徵著在身分歸屬與認同上的錯置，「臺北不是我的家／我的家究竟在哪裡／老爹你別問我／你別問我」，「何時才能停止恐懼／何時才能不用猜疑」，這些對身分迷惘的字句，充滿了豐沛的感情的力量，「臺北不是我的家」這句歌詞，更讓人直接聯想到羅大佑〈鹿港小鎮〉。臺北這座城市的居民，有一定的比例並非生於斯長於斯，如何認同這座城市、時時心繫故鄉的矛盾，或許是這座城市十分值得記錄的現象。相同的主題在羅大佑〈鹿港小鎮〉的處理上，只單純對比鹿港和臺北兩個地方的城鄉差距。但陳昇這首歌曲卻動人許多，也許是因為曲調的溫柔和蒼茫，曲子最末帶點感傷和釋懷的情調，「星子已低垂／夜的六張犁／何必總是想著誰／謝謝你陪我跟生命問好／這個城市很溫柔／我在堅硬的季節／偷偷地流了幾滴

46 〈六張犁人〉，詞、曲：陳昇，2010年。

淚／而我異鄉人的身分啊／逐漸清晰」，被逗引出的情思在澎湃之後漸漸平靜，對於擦身而過的陌生同鄉人，歌曲中的「我[47]」給予感謝，並感受這座城市的溫柔，六張犁站上演的身分認同也在星子的低垂下平靜。

　　由以上歌曲可看出，新寶島康樂隊的「臺灣製」思想，只是陳昇思想的一個面向，無法以此概括陳昇的完整意識形態，陳昇的鄉土認同更在2017年發行的專輯《歸鄉》有更多表現，但非本書年代斷限範圍內，留待日後為文探討。此外，更遑論新寶島康樂隊還有族群血統不同的兩位團員，其中阿煜除了新寶島康樂隊的專輯之外，也創作數張客語專輯，並在金曲獎獲得佳績，其中的認同型態也有許多值得探究的地方。

　　綜上所述，新寶島康樂隊提出「臺灣製」的理念，並以歌曲具體體現這樣的精神，在他們的創作歌曲當中，有相當的比例直接點出「臺灣製」精神。就算並非直接主張「臺灣製」的精神，藉由歌曲語言混融、多語並置的外在形式，也可以視為一種「臺灣製」精神。亦即，在他們的專輯當中，可能並非每一首歌曲都直接訴求族群共榮的心願（歌曲內在涵義），但藉由歌曲裡並置各種語言，以及同一張專輯裡內含各種語言的歌曲存在（前者是指同一首歌曲具備兩種以上的語言，後者是指一張專輯當中可能有些歌曲只具備單一語言，但以專輯整體來看，整張專輯仍是多語的），這已經是一種臺灣製精神的展現了。也就是說，他們將語言表現為族群認同，而以不同的語言創作表現不同的族群認同，但攜帶著不同族群認同的歌者，能同樣具備「臺灣人」的身分，同樣唱出「臺灣語」（包含了臺灣各種原生和外來語言）的歌曲，這些語言在歌曲的載體中「歡聚」，便象徵了不同

47 此首歌可能和王丹有關，王丹寫過《我異鄉人的身分逐漸清晰》這本詩集。

族群的人同在臺灣這座寶島上歡聚的精神。即使這些歌曲是情歌、敘事歌曲、或抒發個人情志的歌曲，而未點明「臺灣製」精神，但藉由流行歌曲這個文體讓各種語言在其中歡聚，讓各種族群認同統一在臺灣認同中，這才是「臺灣製」精神的真正意義。

第三節　流行歌曲語言融合的展演與概念

臺灣當代流行歌曲的展演中，逐漸出現「語言融合」的表演模式，雖然這是上文所提新寶島康樂隊習見的創作、表演模式，但正式成為官方舞臺表演的套式，卻是漸漸發展而來的。在解嚴後，臺灣音樂創作多語、尋根的概念已然出現，而在去中心化的思維中，臺、客、原住民語母語教學也逐漸進入校園、從壓抑到被尊重。在蕭阿勤的研究中，提到許多現象，包括電視節目中母語節目出現、民進黨於1989年將雙語教育計畫列入政見，並開始執行「母語教學」、方言戲劇、電影、流行歌大量出現、大學校園組成臺語、客語社團、字典、雜誌、語言專書、論文等陸續出版等。[48]語言象徵其使用的族群，在官方政策提倡尊重多元之後，音樂展演便能藉由多語並置的方式，呈現臺灣多語言文化之現狀，而這也是近年來發展之趨勢。

正如揚・阿斯曼所說：「群體形成了一種禁得住時間考驗的身分認同意識，所以，群體在選取回憶內容及選擇以何種角度對這些內容進行回憶時，其根據往往是（與集體的自我認識）是否相符、是否相似、是否構成連續性。」在音樂展演中，使群體身分認同意識得到實踐，並再現（重構）了集體重要的回憶。集體認同由成員的共有知識系統與共同記憶為基礎，並使用「同一種語言」。此外，這些音樂展

48 蕭阿勤：《重構臺灣：當代民族主義的文化政治》，頁246-247。

演可視為文化記憶之載體。「集體記憶附著於其載體之上，不能被隨意移植。分享了某一集體的集體記憶的人，就可以憑此事實證明自己歸屬於這一群體，所以，集體記憶不僅在空間與時間上是具體的，而且，我們認為，它在認同上也是具體的，這即是說，集體記憶完全是站在一個真實的、活生生的群體的立場上的。集體記憶的時空概念與相應群體的各種社會交往模式處於一種充盈著情感和價值觀的共生關係中。[49]」集體記憶可附著在音樂展演實踐中，不論時間、空間、乃至於認同上，都是具體的，使集體處於充盈著情感和價值觀的共生關係中。本文以金曲獎頒獎典禮的表演與2016年總統就職大典中的音樂展演為例，說明流行歌曲語言融合的展演與概念，如何藉由共同的象徵系統來達致認同的編碼，更進一步形塑當代的族群認同與國族認同。更重要的是，這些認同型態，或許已非四大族群所能窮盡了。

一　金曲獎典禮中流行歌曲的語言融合

在上文的探討中，可以發現，金曲獎的獎項設立逐漸走向多語言共存的現況，而在探討了新寶島康樂隊語言混融的歌曲風格後，也可以想像，多語言共存的現況，正是為了形塑一種「臺灣製」的精神形象。因此，除了以語言區分獎項這種具體的作法之外，在金曲獎的表演節目中，也可發現，其中有將各種語言融合的趨勢，其展演模式類似新寶島康樂隊的歌曲融合，其目的與理念或許也是一致的。

以第25屆金曲獎頒獎典禮為例，在此頒獎典禮中，有一段表演為「大地」，分別由原住民歌手桑布伊、客家歌手謝宇威、臺語歌手蕭煌奇演唱三段歌曲，曲目分別為卑南古調〈海洋〉、客語歌曲〈山與

49 揚・阿斯曼：《文化記憶：早期高級文化中的文字、回憶和政治身分》，頁40。

田〉、臺語歌曲〈黃昏的故鄉〉。海洋、山與田、故鄉都明確指涉臺灣的自然環境，與在其上生活的人群。而將三種語言的歌曲並置在同一場表演中，便是寄寓了至少三種不同的族群認同，並企圖在音樂的歡聚中，使之產生融合。但也須注意，這三種語言相對於國語而言，都屬於方言。仍有節目安排的權力位階存在。

以原住民歌手桑布伊來說，在第24屆及第25屆金曲獎中，桑布伊的身影都曾出現在舞臺上。第24屆金曲獎，桑布伊得了「最佳原住民語歌手獎」，他請所有原住民語歌手獎入圍的歌手上臺，一同抗議臺東的土地開發政策，訴求停建美麗灣，將核廢料移出蘭嶼。此舉在當時引起許多討論和批評，批評其不尊重典禮，將星光大道當成凱道。但不妨細思原住民歌曲的重要特質，即是與自然共存。從日治時期黑澤的田野採訪資料開始，就知道他們的歌與祭儀、與山、海、與收穫、與土地息息相關。陸森寶的歌如此，即便到了胡德夫、陳建年、紀曉君的歌曲，都還是充滿濃厚的自然的氣息。他們在歌曲中談海洋、談流浪、談太平洋的風、談搖籃的美麗島。

金曲獎既然肯認桑布伊的歌聲、音樂，為何不肯聽聽他在歌曲中，究竟想說些什麼？桑布伊整張專輯是屬於部落的聲音，談祖靈、談部落、談自然。因此，他在頒獎典禮中所作的訴求，正是恰如其分的。他所關心的事物，是部落的未來，是土地開發政策。他所吟唱的，是原住民與自然和諧共存的世界觀。這樣的訴求，又何來不尊重典禮之議？為何讚賞他的歌，卻又反對他歌裡的寄寓？

經過第24屆金曲獎之後，桑布伊在25屆金曲獎又出現了。此時，他是以表演者的身分，在這場表演中，安排了桑布伊、謝宇威、蕭煌奇，分別演唱了原住民語、客語、臺語歌曲，都與自然和故鄉有關。三種語言交織成一段表演，最後匯聚在〈黃昏的故鄉〉，看似會合在臺語歌曲中，但細細思量，會發現匯聚在這「臺語演歌」的意義所在。

　　〈黃昏的故鄉〉固然有其豐富的文化認同意義，這首歌曲後來（一直到80、90年代）也在海外的臺灣人社團中流行起來，但卻有更深一層的政治意義。蓋因蔣氏政權時代，有許多留學海外的臺籍人士因言論遭蔣政權當局之忌，被列入黑名單列管，不得返臺，因此，這首〈黃昏的故鄉〉便成為海外遊子思想的慰藉。許多有家歸不得的海外遊子，經常在聚會中合唱此歌，大家淚眼相對，不勝唏噓。[50]

　　臺語演歌的曲調和詮釋口吻繼承於日本演歌，出現在戰後時期，在陳培豐的研究[51]當中，發現臺語演歌是以一種對抗國民政府的姿態存在著，而這種以方言歌曲對抗國語中心的姿態，正展示了語言權力的問題，也是一種「向下背離」（對國語而言）與「向下聚合」（對臺語而言）的展現。此處姑且不從這個角度來看，若從語言的交會來思考，臺、客、原住民母語多語言音樂的共融，正是新寶島康樂隊在1992年之後一直嘗試的音樂實踐。

　　金曲獎以這種語言混融的形式展演，歌曲裡必定有某種願景，那種願景是排除語言與族群間的對立，藉由語言在歌聲的交會，象徵多族群在美麗島的交會。儘管這個夢境在今天仍被政治對立撕裂，但只要有歌曲創作實踐，就不可能放棄勾勒這樣的願景。就像約翰‧藍儂要聽眾想像的那個世界，沒有宗教、沒有階級對立、沒有國界，雖然他的夢被一顆子彈摧毀，雖然他想像的世界始終沒有到來，但仍能在歌聲裡聽見，從60年代不間歇傳頌的愛與和平。

　　約翰‧藍儂的號召，至今存在在長大的搖滾迷心中，那是屬於60

50 李筱峰：〈時代心聲：戰後二十年的臺灣歌謠與臺灣的政治和社會〉，《臺灣風物》第47卷3期（1997年），頁149。

51 陳培豐：〈從三種演歌來看重層殖民下的臺灣圖像〉，《臺灣史研究》第15卷第2期（2008年6月），頁79-133。此論文討論日治時期的演歌到戰後的影響，其中包含本省族群在戰後面臨新的支配者時，必須重組「類似」突顯「差異」再創自我的社會困境。

年代未解的問題，而當代的寶島呢？問題的鑰匙，也許就存在部落的歌曲當中，存在多語言共存的歌曲當中，唯有理解了這些歌曲的意義，才能理解這段表演被稱為「大地」的緣故。而語言的權力關係，似乎在此得到暫時性的解決。

此後，在第26屆金曲獎頒獎典禮，整個典禮的設計與表演，都緊扣著「MADE IN TAIWAN」這個主題。其中置入了非常多臺灣的「聲響」與「民俗影片」，可謂臺灣日常聲景的體現。在整晚的表演中，亦有一段設計如同第25屆的「大地」，採多語言並置混融的表演模式。第26屆金曲獎頒獎典禮中的表演「MADE IN TAIWAN」，由客家歌手黃連煜、原住民樂團 Matzka、臺語樂團董事長樂團分別表演歌曲〈西部〉、〈VAO VAO NI〉、〈眾神護臺灣〉、〈向前行〉。這個節目的設計亦是由他們演唱自己族群語言的歌曲，最後收結在臺語歌曲〈向前行〉中。從這些表演可以理解，在金曲獎的思考邏輯中，雖然無法擺落國語中心的思維，但至少在思考「屬於臺灣的音樂」時，並不會忽略臺語、客語、原住民母語歌曲的存在。所以不論在獎項設計中、抑或是在展演中，都能夠發現這種類似新寶島康樂隊混融語言的做法。因為，這些不同語言的歌曲，都是「臺灣製」。

只是，仍須注意，即便在金曲獎的獎項設計與展演中考量了多語言的文化現狀，這些語言之間仍是有其權力位階存在。雖然，金曲獎欲以巴赫金式的「狂歡」帶入多元對話理論，提供一種反中心主義、從單一或統一的語言霸權中解放出來的新狀態，勾勒自由平等的烏托邦，[52]但仍是不可避免地產生隱性的位階。國語中心思維上文已論述過了，國語並未出現在這些方言表演的場域中，不論是語言權力位階較高，或是被方言「向下背離」。此外，臺語、客語、原住民母語的音樂中，又當以臺語為主流。不論是獎項設計、展演活動，都可看出

52　宋瑾：《西方音樂從現代到後現代》，頁53。

這個現象。而這也不讓人意外，畢竟臺語相對於客語、原住民母語，在臺灣仍是較多人使用、音樂市場也較大的語言。以獎項而言，臺語的最佳演唱人獎區分男、女，但原住民母語與客語的最佳演唱人獎並未作此區分。以表演而言，上文所舉第25屆與第26屆金曲獎的多語言表演，皆是以臺語歌曲為壓軸，且壓軸的歌曲都是極具代表性的臺語歌曲，分別為〈黃昏的故鄉〉與〈向前行〉。而這兩首歌曲也順利炒熱表演的氣氛，其琅琅上口的旋律與歌詞，還有他背後的文化意義，當然也是被選為壓軸的原因。因此，即便是在看似「並置」的多語言展演中，還是可以輕易地發現語言的權力位階是無所不在的。

　　如果要更進一步思考這種主流（強勢）語言對其他語言致敬的意圖，詹明信的看法也可以參考：

> 在文化交流中，一個群體借用另一個群體的文化等於向對方表示敬意，是一個群體對另一個群體的承認，表達了集體的嫉羨，承認了對方的威望。但這種威望不應簡單地歸結為權力，因為常有強大的群體向臣服於他們的群體表示這種敬意，借鑒和模仿對方文化的表現形式。因此，詹明信說威望是群體精誠團結、同心同德所煥發出來的一種氣質，比之強大的群體，弱小的群體更需要培養這種氣氛。[53]

在金曲獎、乃至於下文將提及的總統就職典禮中，可以看到這種語言的致敬行為。在表演中各種語言歌曲並置，乃至於挪借，這不僅表示隨著時間推移，各種語言的權力關係從壓抑到共存，甚至還可能有文化消費的致敬、收編等可能性了。

53　王逢振：《文化研究》，頁21-22。

二　總統就職典禮中流行歌曲的語言融合

音樂對於集體認同至關重要，標示自我的認同與他者的區隔。因此，在總統就職典禮中的音樂展演，自然有不容忽視的政治目的，其中包含族群想像與國族想像：

> 音樂對於集體認同似乎一直很重要，社群透過音樂記憶而認識自己，但音樂也一直被主張民族主義的政客所操縱，不論是出以國歌的形式或做作的民歌，都可以用來把非我族類者標示為「他者」，是不唱「我們」的歌的人。商業音樂工業所做的事，就是把音樂所能提供的歸屬感變成銷售宣傳的一部分。不管是透過明星體系（樂迷認同偶像），或者透過更為深層的類型行銷（音樂類型——鄉村音樂、重金屬——代表意識形態的共同體），唱片銷售都意謂說服人們，他們的音樂選擇不只關乎個人享樂，也使他們和一個社群發生關聯。音樂品味對人們是如此重要，因為他們都用音樂品味來表現自己，不管這作法是如何徒勞無功。[54]

從這個角度來看，音樂與集體認同之關係十分密切，在總統就職典禮上，要形塑何種國族認同、操縱何種民族主義，如何區分我們與他者，如何與某些社群發生關聯，便是音樂作用之所在。除了從集體認同的角度來看，因社會制度變遷，傳統民俗節慶負擔的功能已經轉移到其他的儀式之中，總統就職典禮便是其中一種：

54　Simon Frith, Will Straw, John Street合著：《劍橋大學搖滾與流行樂讀本》，頁58。

傳統漢族社會的廟會節慶，其功能如今已經逐漸被演唱會、跨年晚會、球賽……等所取代，雖然形式殊異，但這些活動的基本精神大致相同。法國的社會學家涂爾幹早已指出，日常生活中的冗冗俗事逐漸消磨了群體所認同的價值觀及情感，但是人們還是想接觸到神聖的、非功利性的部分，因此才會定期舉辦節慶或儀式，透過圖騰崇拜、領袖崇拜、歡呼、合唱、舞蹈……等，讓參與者達到集體亢奮的狀態，並且對於該社群產生強烈的歸屬感和認同感。[55]

至於，使社群產生強烈的「歸屬感」和「認同感」，這些歸屬感與認同感實際所指為何，牽涉到哪些群體，從總統就職典禮之演出陣容可以略窺一二。2000年總統就職典禮，以張惠妹演唱國歌，伍佰、凌波、張鳳鳳等人表演，之後產生中國封殺風波。於2004年陳水扁就職典禮，請來紀曉君、蕭煌奇演唱國歌，亦面臨被中國封殺之命運。2008年以王力宏演唱〈蓋世英雄〉，其餘演出者有伍佰、鳳飛飛、許景淳、江淑娜，與總統合唱〈明天會更好〉，胡德夫亦演唱了〈美麗島〉。從以上的展演名單可發現幾項事實，不論哪個政黨執政，在總統就職大典形塑「歸屬感」與「認同感」時，都會希望盡量顧全臺灣多族群之現狀，因而歷年來演唱之歌手國、臺、原住民皆有，但客語歌手明顯較少。此外，因在就職典禮演唱牽涉到國族認同問題，所以歌手在演唱國歌時便會面臨國族認同表態、市場封殺等問題。另外，演唱族群亦牽涉到世代問題，此在2016年的表現最為明顯。

　　然而，可以反思的是，這種民族想像之歸屬感，是否流於常規或成見？

55 蔡振家：《音樂認知心理學》，頁162。

> 既然文化是群體（民族）之間的關係，建構民族文化也必然要
> 考慮其他民族的文化。在這種關係中，常規和成見有著重要的
> 作用，實際上非依賴它們不可。因為，群體（民族）必然是個
> 想像的實體，沒有任何人能對他獲得正確的直觀。群體（民
> 族）必須被抽象，或成為想像的對象，因為它的基礎是大量個
> 人的接觸和經驗，而這些接觸和經驗一經概括便遭到歪曲。[56]

從四大族群的想像認同開始，臺灣的民族想像在政治場合中，就不可避免地得含括這些不同型態的民族認同形式。儘管有些民族想像展演流於成見，但仍是一種具體的政治實踐。

2016年，臺灣經歷二次政黨輪替，於此年舉辦的總統就職大典中，亦可從音樂的展演看到臺灣語言的現狀與族群認同關係。在總統就職大典的表演中，有一段節目為「臺灣民主進行曲」，以一連串的歌曲與表演組成這個節目。「檢視特定歌曲或歌曲的演出如何介入特定的政治關頭和議題。這不是重彈音樂乃時代之表達的老調，而是注意音樂在塑造和聚焦經驗時的角色。[57]」因此，重新思考這些歌曲與表演仍有其意義。就歌曲部分而言，這段節目先由原住民歌手巴奈演唱〈黃昏的故鄉〉，此時投影背景明確顯示出戒嚴時期流亡者的文件，聯繫這首歌曲與白色恐怖的關聯。

> 〈望你早歸〉、〈媽媽請妳也保重〉、〈望春風〉、〈補破網〉、〈黃
> 昏的故鄉〉等，因被當時的黨外人士在增額民代選舉政見發表
> 會上演唱，而被賦予了新的政治反抗意涵，甚至並列為「黨外
> 五大精神歌」。

56 王逢振：《文化研究》，頁129-130。

57 Simon Frith、Will Straw、John Street合著：《劍橋大學搖滾與流行樂讀本》，頁198。

此外，對於被國民黨政府列入「海外黑名單」、無法歸鄉的海
外臺僑來說，禁歌也具有身分認同的意義。其中，文夏演唱的
〈黃昏的故鄉〉因為唱出了臺僑有家歸不得的苦悶心聲，彷彿
成為地下國歌被廣為傳唱。[58]

在民進黨總統就職大典中特別演唱此曲，並將之與白色恐怖直接連
結，其政治認同目的自然非常明確。隨後，巴奈繼續演唱原住民語歌
曲〈大武山美麗的媽媽〉，彰顯了族群醒覺與自然保育議題。緊接著
客家歌手林生祥上陣，演唱客語歌曲〈種樹〉，反映美濃農村人口外
流，呼籲青年返鄉。再演唱歌曲〈Formosa 加油加油加油〉，訴求反
核理念。最後表演收結在滅火器樂團演唱的〈向前行〉與〈島嶼天
光〉這兩首歌曲。除了這些表演之外，在該次就職典禮的演出中，亦
置入「新移民」的歌曲、舞蹈表演，顯示各種語言之「聚合」狀態面
面俱到，無所偏廢，形塑當代國族認同的一種想像共同體[59]概念。

　　這一連串的表演，頗似於上述金曲獎展演中的多語言並置、融合
的表演，只是在總統就職大典上，這樣的表演模式更多了政治意味，
也反映了民進黨政府的政治理念與其政治訴求。不論是對白色恐怖的
歷史重新定位、強調轉型正義，抑或是對環保、土地政策、反核議題
的思考，乃至於對太陽花學運的歷史定位問題，都藉由這些歌曲的展
演，將訴求明確地表現出來。

　　在這一系列的展演中，固然也有上述隱然的語言權力問題，但除

58 李明璁主編：《時代迴音——記憶中的臺灣流行音樂》，頁85-86。

59 「這種共同體是否真實存在，亦或只是想像，其實都不重要。重要的是音樂提供了
　　一種共同體的感覺。這是一個在消費行動中創造出來的共同體：『當他（或她）在聽
　　音樂時，即使只有一個人，也是在一個想像他者構成的脈絡中聆聽——他聽音樂往
　　往是為了和別人建立聯繫』。」參約翰・史都瑞：《文化消費與日常生活》，頁72。

了各語言權力位階之外,更牽涉到了另一種權力問題。亦即,這些在過去的政府被隱蔽、壓抑的語言或訴求,在新政府時代可以大聲地唱出,從街頭的抗議之聲成為總統就職典禮的裝飾之聲,這是否意味著某種轉型正義的成立,或是另一種形式的收編[60]?若放在後現代的多元、流動認同型態中,這些認同型態都得視脈絡而定,且隨時在改變。

需要注意的是,在揚‧阿斯曼的研究之中,論及回憶文化的部分,提到:「統治和回憶的聯盟又有前瞻性的一面。統治者不光竄改過去,還試圖修正未來,它們希望被後世憶起,於是將自己的功績鐫刻在紀念碑上,並保證這些功績被講述、歌頌、在紀念碑上成為不朽或者至少被歸檔記錄。[61]」可以設想,影像記錄或許便是另外一種形式的紀念碑,而在總統就職典禮上的展演行為,是否也某程度留下了統治者所欲傳達的功績呢?或者,將多元族群的認同型態統括在其表演之記錄中。

> 讓大眾遺忘,讓大眾相信,讓大眾沈寂。在這三種情形中,音樂都是權力的工具:當用來使大眾忘卻暴力的恐懼時,它是儀式權力的工具。當用來使大眾相信秩序與和諧時,它是再現權力的工具。當用來消滅反對的聲音時,它是官僚權力的工具。因此,音樂落實也突顯權力,因為它標示出一個文化在規範行為的過程中少數准予出現的噪音,並將之組織化。[62]

60 葛蘭西主張支配階級往往會透過非武力和政治的手法,藉由家庭、教育、教會、媒體與種種社會文化機制,形成市民共識,使全民願意接受既有被宰制的現況。「霸權」在這樣的意義下,儼然是社會文化規範和標準的推動者,它不只是一種柔性的說服手段而已,更經常透過複製統治階層所彰顯的社會利益,來使統治的威權暴力合法化和正當化。廖炳惠編著:《關鍵詞200》,頁130。

61 揚‧阿斯曼:《文化記憶:早期高級文化中的文字、回憶和政治身份》,頁67。

62 賈克‧阿達利著:《噪音:音樂的政治經濟學》,頁25。

賈克‧阿達利認為音樂與權力息息相關，並能使大眾相信秩序與和諧，消除暴力與反對聲音。除了並置各語言歌曲的展演外，在此次總統就職典禮中的表演也可發現，在國歌演唱的部分，置入了排灣族語的古調，就蔡英文演講所言，這是反映了這座島嶼的「先來後到」，卻也成為語言融合的另一個例子。而曾經的禁歌〈美麗島〉，也在這次表演中演唱，並以訴求「性別平權」的六色旗為底。這些語言融合的展演，試圖形塑一種更多元的臺灣認同：在這塊土地之上，臺灣各個語言能夠和諧共存。在總統就職典禮這樣的場域置入大量的音樂符碼，正有其政治意涵：

> 音樂標示出一個不同於日常生活的時空。它強化適當的感情（就像音樂將某種特殊的參與活動變成可能，使人集中注意力在某片刻，不受干擾），也將這感情集體化。我們各自感受音樂，但也是民族音樂學家約翰‧布雷金所稱的「夥伴情感」（fellow feeling）形式，運動場或足球賽都少不了歌曲助威，這種夥伴情感的形式表現非常明顯。雖然不同的音樂意識形態有不同的說法，但是這裡有一種共同的音樂經驗讓我們忘我，超越日常的物質世界。[63]

主政者以音樂形塑民族、國族認同，並企圖凝聚情感，如同新寶島康樂隊在歌舞中「歡聚」的意象，只是這樣純粹行為被政治賦予另一層意涵。「或許是因為與他人同步動作可以增進社會認知的效果，並經由彼此動作的可預測性來培養信任感，因此，當人類的團體規模（group size）變大時，同步歌舞便衍生出凝聚情感的重要功能，其社

63 Simon Frith、Will Straw、John Street合著：《劍橋大學搖滾與流行樂讀本》，頁56。

交效率比起其他靈長類的梳理毛髮行為（grooming）更高。」[64]然
而，這樣的展演展示的優勢意義乃是族群融合，並為此賦權。但在去
中心化的思維下，隱然的語言、族群權力位階仍然是存在的。但至少
相較於以政治力壓抑的時代，造成國語之外的其他語言隱蔽、失語的
狀況，是好得多了。若是結合「聚合」、「背離」來看，不論在官方展
演或是就職典禮上，似乎不會出現「背離」的情況。畢竟主政者或官
方意識形態不論為何，在當代的情境下，都不會出現明顯歧視、打壓
的情況，因為這就表示與某個群體對立，現實來說，就是放棄該群體
的認同與選票。而「聚合」的情況，則藉由種種並置語言、族群的展
演表現之。每次總統就職的歌曲展演，都在企圖讓不同族群的人察覺
彼此相異的族群背景、又能團結在一起。如何達到國族認同（凝聚團
結）與族群認同（多語主義和多元文化主義）的平衡，正是臺灣語言
兩難的問題。[65]因此，流行歌曲也成為一種能夠反映語言、族群現況
的文體，藉由流行歌曲的展演，可看出臺灣各語言權力消長的種種關
係，其中包含禁制、壓抑、隱蔽、失語、融合，而這種種複雜的關
係，也將會一直存在於歌曲之中，形塑各個世代不同的集體認同，並
且永遠必須視脈絡而定。

第四節　小結

　　本章探討當代流行歌曲的語言權力關係，許多研究者都以後殖民
的觀點來看待解嚴後的流行歌曲狀態，陳芳明雖然不談流行歌曲，但
他後殖民史觀仍欲建立主體性：

64 蔡振家：《音樂認知心理學》，頁161。
65 蕭阿勤：《重構臺灣：當代民族主義的文化政治》，頁272。

一個新的主體已重新建構起來，讓社會內部的族群、性別、階級，都有其各自的生存方式。共存與並置的文化價值，成為臺灣社會的主流思想。從前單一壟斷的文化內容，次第被繁複豐饒的生產力所取代。臺灣意識與臺灣認同，有了全新的意義，本土化不再只是以受害的在地族群為主要論述。掌握最高權力者的後裔，晚期移民的族裔，人口最多的福佬客家族群，以及受到雙重殖民的原住民，都以旺盛的文化生產力重新定義什麼是本土化運動。這樣的運動，透過實際的民主運動、女性運動、農民運動、工人運動、同志運動、原住民運動，而凝聚成沛然莫之能禦的新認同。[66]

在本章的探討中，呈現了臺灣四大族群無法窮盡的新認同，此多數認同更藉由音樂塑造，並永遠必須試脈絡而定。

首先，本章從金曲獎這個官方設置的獎項談起，認為金曲獎依語言分立獎項的做法雖然有些遲到，但也如實地反映了臺灣的語言現狀。此做法一方面保障了臺、客、原住民母語的歌手與音樂作品的能見度，但一方面也造成其邊緣化、強化了國語中心的預設結構。對此，亦有歌手提出異議而拒領金曲獎。就金曲獎的發展來看，臺、客、原住民語歌手或音樂作品的確不一定需要被保障，即便在同一個範圍中競爭，臺、客、原住民母語歌手或音樂作品亦有出線之可能性。且金曲獎以語言設置獎項的做法，有時也無法窮盡流行歌曲這個習慣跨界、混融的文體的種種可能。

其次，本文探討新寶島康樂隊「臺灣製」的精神，如何藉由流行歌曲的創作實踐來達成。從外在形式來看，歌詞具備各種語言混融並

66 陳芳明：《臺灣新文學史》，頁608-609。

置,曲風取材多元;從內在內涵來看,明確地主張族群共榮,消弭對立。內外形式一併形塑了他們歌曲很明確的訴求:「落地為兄弟,何必骨肉親?」他們以臺灣為同一故鄉,始終如一宣揚著臺灣製的信念。這樣的信念也許和政治環境、社會背景有關,但卻成為他們目前十二張專輯的主旋律。本文更進一步推展,認為他們臺灣製的精神,並不侷限於歌詞內容明確點出臺灣製的歌曲,而是包括了他們專輯的所有歌曲。以專輯來看,因為他們專輯中的歌曲採取語言並置的特色,語言並置就形成了一種在歌曲裡「歡聚」的特質。語言在歌曲裡歡聚和族群在寶島上歡聚,是如出一轍的。本文也探討了新寶島康樂隊團員的臺灣認同也許並非他們的唯一選擇,只是當他們選擇以新寶島康樂隊身分創作歌曲的時候,就往往是以此為訴求,但不表示他們的認同是單一、平面的。新寶島康樂隊的作品實踐,從複合性文體來看,更是加強其「臺灣製」與「歡聚」之說服力,理念並非僅藉由不同語言之歌詞傳達而已,還包括共時結構中的諸多要素。

　　與新寶島康樂隊混融語類似,在金曲獎中也可以發現將多語言並置的表演成為一種趨勢。在這些表演當中,可以發現,金曲獎在思考臺灣音樂的現況時,雖不免仍有國語中心的想法,但已經不會忽略其他語言歌曲的必要性。因此,不論是「大地」、或是「MADE IN TAIWAN」,都可以看見多語言音樂並置的表演。

　　與此類似,在2016年總統就職典禮中,亦可發現類似的音樂表演設計,除了音樂並置之外,更強化了每段音樂的不同理念訴求。對臺灣歌曲的思考,亦是以多語言的聚合為前提的。這些音樂儀式以音樂凝聚社群之認同,形塑想像的共同體,至於這個共同體是否存在,其實是不重要的。因此,各種語言的流行歌曲面臨政治的禁制,產生隱蔽、壓抑、失語,到最後多元並置、融合,流行歌曲敏感地反映了臺灣語言的歷史狀況,亦形塑了不同世代不同群體的集體認同。

第六章
結論

　　本書以1980年代以後創作型歌手與樂團的歌曲創作為主要研究對象，研究核心聚焦於認同、權力等面向，並提出流行歌曲文體論之研究方法。在當代流行歌曲研究中，就選材、研究方法而言，皆有特殊創新之處。本書試圖藉由研究者之介入，建立文學學門研究流行歌曲之範式，更進一步重估當代文學史的全貌，認為流行歌曲實屬當代詩歌，應被納入文學史研究。以下整理本文論述重點及創獲。

第一節　從當代流行歌曲特質建立流行歌曲文體論

　　本書以創作型歌手與樂團為主要研究對象，雖無法窮盡當代流行歌曲之全貌，但卻能統一流行歌曲此一複合性文體的作者地位，確立作者與作品直接關係。流行歌曲作者的意義大於書面文學之作者，因其同時創作作品之詞、曲，有時亦負責編曲，故其創作意念便能藉由這些面向複合呈現。其次，創作型歌手多半也同時負責「表演」，因此，就「口語文化」脈絡來看，創作型歌手能藉由口吻、歌曲的「再詮釋」、（有時）器樂演奏、（有時）肢體展演等面向詮釋其作品，每一次的表演再現，都可能傳達與原作（錄音版本）不盡相同之表述，使作品展演與表現形式更為豐富。

　　在單一作者或擬制作者之作家地位建立後，便能進一步討論不同創作者「個性書寫」的可能性，流行歌曲本來分散於詞、曲、編曲、表演者的多數作者質疑也將解消。至少，在創作型歌手的創作實踐

中，是能明確連結作者與作品之關聯的，而作品的「代言」性也較直接。這並不是說，非創作型歌手的作品就沒有討論的必要，只是在文學研究的範圍中，如欲探討個性書寫，創作型歌手仍是不二人選。

在本書行文中，探討不同創作者的作品，的確帶著各種個性書寫的特質與發展的潛能，創作者以流行歌曲此一複合性文體的創作、展演表現，充分表達自我的創作、詮釋風格。在本書提到的範疇中，新寶島康樂隊的詼諧、不羈，五月天的青春、熱血，陳綺貞的細膩、溫柔，以莉・高露的輕快、自然，林生祥的質樸、復古，凡此種種，皆在流行歌曲文體論的探討中更加明確。也就是說，如果不將流行歌曲研究僅視為歌詞研究，而加入音樂時間、共時結構、口語文化三大面向思考，更能看出每一位創作（表演）者更整全的個性書寫。

這樣的思辨有其意義，在當代流行歌曲的文體中，如果創作型歌手創作、展演，能發展出各自不同、百花齊放之風格，則表示此文體能涵容多元的創作範式，形塑各式各樣的美學典則。甚至，因其複合性文體的特色，能從更多面向整全地表達創作意念，藉由音樂時間中共時的所有要件感動聽眾，此文體的多重意義與傳遞媒介的特殊方式，就能結合形式與結構、並融入情感詮釋，傳達大於文字的龐大意念。那麼，將此文體放在當代文學研究範疇中，更能豐富文學研究的版圖。

在本書的研究中，許多創作型歌手的作品係屬「概念專輯」，概念專輯能有機地展現更全面的創作理念。在如實還原流行歌曲的文體特質後，研究者關注的面向，便不僅是歌詞。以往文學學門之學術研究過度著重於「歌詞學」之研究，歌詞的釋義的確重要，但卻使流行歌曲之研究消音，甚至，連歌詞的詮釋也難以如實還原它的整全釋義。在本研究流行歌曲文體論的嘗試中，的確可發現此研究範式能表達較多流行歌曲的文本意涵。此外，以往的文學學門研究中，幾乎沒

有注意到「概念專輯」的重要性，經由概念專輯的探討，更全面地展現創作者的創作理念。

以書面文學作為參照，書面文學除了文字內容本身傳達創作意念之外，書本裝幀、印刷字體、紙張材質、封面設計、行距行高等其他因素，某程度也會影響該文本的閱讀感受。這些要素在現代詩詩集中尤其重要，許多詩人別出心裁設計他們的詩集，便是認為這些要素也是創作的一部分。或者，保守的說，這些要素能有效地輔助他們詩作內容美感的表現。同樣的思維，在概念專輯中，流行歌曲的美學意涵將更明確且更全面的體現。

概念專輯因整張專輯收錄的詞曲能整全表達專輯概念，且詞、曲、編曲、文案設計、包裝、曲序、曲目間的留白的元素，都共構整張專輯的概念，故專輯中的歌曲呈現有機的組合。因此，在進行流行歌曲研究時，必須注意的要素就更多了，創作者往往在這些地方留下巧思，並將從頭到尾聽完整張專輯視為完整理解創作理念的方式。在本研究中，以林生祥專輯的討論為例，示範如何整全地理解一張概念專輯。而在董事長樂團的《眾神護臺灣》、張震嶽的《我是海雅谷慕》專輯中，也表現創作者如何藉由歌曲主題、編曲、電影拍攝等要素表達整張專輯的概念，並傳達更全面的美學意圖。

流行歌曲的美典在概念專輯中充分發揮，「音樂時間」也由單曲的概念走向專輯的概念，思考流行歌曲的敘事時，便產生「跨歌曲」敘事的可能性。更進一步，於「跨專輯」的概念專輯中，創作型歌手甚至可用數張專輯，傳達更龐大的概念。凡此種種，都可發現，在當代創作型歌手的創作實踐中，流行歌曲的有機、能動性，已然充分體現。

回顧1980年代以前的流行歌曲研究，各個時代的流行歌曲有其認同的差異性。當代流行歌曲的創作實踐中，反映當代多元、流動之認

同,是本書的核心觀點。然而,當代流行歌曲表達之認同,是否僅有反映現實的可能性?亦即「歌詞現實主義」所主張的那樣?在本書的研究中,否定了這個觀點。第一,從當代創作型歌手的創作實踐中,可以發現,當代創作型歌手以創作實踐突破許多既有的認同型態,以創作形塑更寬廣的認同型態。第二,創作型歌手以歌曲創造新的集體認同,甚至以此作為號召,強大的動員力量,充分表達流行歌曲的有機與能動性。有些時候,流行歌曲並非反映現實的認同狀態,而是創製了認同。從消費端來看,文化消費亦接受、抗拒了某些認同型態。

藉臺灣各語言的流行歌曲研究,本書某程度解釋臺灣多語言、多族群的文化特徵。尤其在解嚴後,全球化的浪潮中,臺灣的族群音樂聯繫族群認同,而傳統意識形態亦面臨重估。在本書中,從語言權力角度思考,突顯出解嚴後當代流行歌曲的語言演變趨勢,由禁制、打壓走向混融、並置。然而,顯性的語言權力位階關係消失,但語言分化的問題仍然存在,並仍帶著隱性的權力位階。需要更謹慎的是,在看似尊重、包容的語言意識形態中,國、臺語輪流興起的語言霸權向弱勢語言致敬之行為,是否仍是一種動態收編之過程?而這唯有創作者與文化消費者有明確的文化自覺,方能真正在音樂創作中達到自由之境。

就認同議題而言,本書以後現代的文化處境為當代主要認同模式。在多元、流動的認同型態中,創作型歌手藉由創作開展出各個面向的認同可能性。這些當代的創作者在鄉土議題上各自表述,傳統文化中國或臺灣本土性意識的二元對立已不能滿足當代青年,殖民、後殖民的文化處境也不再是唯一的國族認同可能寄託。甚至,在1990年代出現的「四大族群」認同模式,似乎也無法窮盡臺灣的現實狀態。反而是在面臨傳統與現代性之拉鋸,西方、東方、第三世界的辯證中,思考各種超越的可能型態。這些超越的型態仍在陸續實踐,並且不可

能固定。不過，放置在分眾的當代脈絡來看，實踐中的音樂型態反而更接近真實的音樂市場狀態。在鄉土議題的各自表述中，雖然仍能拉出現代化的發展軸線，但音樂節奏、調性之歸屬感，卻是建立在多元、流動的可能性中，並思考更宏大的實踐可能性。在本書探討的範疇中，創作者如董事長樂團試圖整合五聲音階與調性音樂的嘗試，林生祥試圖掌握島嶼音樂之節奏感，並回歸對位元的東方思考模式，查勞、以莉・高露試圖以語系和節奏為基點，向整個南島開放的鄉土認同，阿牛對馬來西亞鄉土、閩南鄉音、林生祥對新移民之認同實踐。凡此種種，皆發生於當代臺灣的音樂環境中，在音樂環境分眾化後，對族群音樂的想像，已成為難以定於一尊的態勢。或者說，當代的族群認同在音樂表現上各自表述，並形成重層、複音、多元、流動的狀態。

　　鄉土認同百花齊放的同時，世代認同則藉由流行歌曲的再現產生交流之可能性。在族群的軸線之外，亦能拉出世代之軸線。各個世代因對流行歌曲美學典則之想像不同，對歌曲之評價亦有不同。同世代的人在有相同聆賞品味的前提下，可藉由致敬演唱會達到其認同之凝聚，不同世代的人亦能藉由跨世代「致敬」的行為為流行歌曲的經典賦權。但世代問題並非只有此良性互動，源於美學品味不同，排除、秀異的創作實踐亦有之。不過，這也只是證明了當代的認同多屬後現代流動、多元的認同情境。致敬演唱會使流行歌曲的世代認同有其消費實踐之場域，當代歌手藉由一再重唱、改編、挪用經典歌曲，也加速「經典」之形成。更廣義的來說，當流行歌曲此一文體產生許多「經典」，便是對此文體之認同了。因此，創作型歌手認同1960年代之搖滾樂與民謠，經歷過民歌時期的人認同民歌世代，這些都有一定時間的區隔，以醞釀經典之產生。然而，在當代創作型歌手的創作展演中，除了認同前代音樂作品外，也開始認同自我，加速了流行歌曲懷舊與認同之速度。

　　性別認同在當代流行歌曲實踐中是極突出的一塊，然而這只在國語流行歌曲中有大量突破，方言歌曲的重心往往放在鄉土、族群認同中，而未有太多當代性的性別認同展現。結合性別平權運動，在當代的性別與愛情觀中亦呈現多元之景觀。同志愛情、多角戀情、流動愛情觀等觀念在流行歌曲的創作與消費中不停出現，流行歌曲即時、有機地反映了當代人的思維，但因階層品味不一、世代價值觀不一，此變革趨勢也不過是流行歌曲創作展演之一環，仍有許多歧視、傳統的性別認同觀念存在於當代的音樂環境中。因當代創作型女歌手漸多，就流行歌曲的性別霸權來說，傳統男性創作者的視角也必須重估，女歌手以其創作與展演表現其關懷所在，其在流行歌曲創作的特殊性，也為流行歌曲注入新的能量。消費者在此多元、流動的作品中，亦各取所需，有些消費者更進一步為歌手、作品賦權，使歌手或音樂作品攜帶文化消費的性別認同意義。

　　就國族認同而言，當代臺灣與中國政治局勢特殊，並因兩大政黨各有不同的意識形態，流行歌曲的品味也容易隨之變動。若是國族認同型態牽涉到中國市場，則有被禁制、封殺的情況出現，當代歌手或迎合、或抗拒、各自採取不同方式表態，消費者也從中選擇接受、協商、抗拒等解讀方式。反映流行歌曲的創作，除了美學考量之外，較之書面文學，必須考量更多「市場」的問題。從這個角度思索，國族認同的問題，也容易因市場考量而變化，在本書的探討中，當代流行歌曲創作擔心的已非戒嚴時期的檢禁制度，反而是因依賴於中國市場，而需迎合、抗拒中國的檢禁政策。因此，儘管流行歌曲之創作有表達國族認同的可能性，也不能一味地認為能忠實反映認同的實情。

　　就社會議題而言，當代不少創作型歌手或樂團涉入各種社會議題，藉由創作、展演表達其意見，並號召、凝聚認同。這些創作型歌手或樂團因為擁有強大的號召力，往往能凝聚集會中的認同。因此，

在社運事件當中，創作型歌手往往能藉由創作即時性地創建認同，如本書滅火器樂團的〈島嶼天光〉便是一例。歌曲在社運場合中傳唱，藉由儀式的方式形塑想像的共同體，發揮強大的能量，歌曲的再現也形塑了強大的號召力。然而，表述這些認同，亦相應地承擔了某些市場風險，也就是說，當創作型歌手對某些敏感事件表達看法時，可能因此被封殺、或是被看法相反的樂迷背棄。本書也以批判的視角，思考歌手的社會責任等議題。

藉由本書的研究，可發現流行歌曲之研究除了習見之研究範式之外，以本書提出流行歌曲文體論的角度認知，將產生有別於書面文學之研究範式。往常習見對流行歌曲內涵之批判，諸如重複、淺白，在置入了「音樂時間」、「共時結構」、「口語文化」的研究脈絡後，反而轉換為流行歌曲文體之長處。能夠更如實地理解這個文體，便能夠為文學研究之文體開展一個廣闊的研究範疇，並能重新估量當代文學文類的版圖。

此處整理說明流行歌曲的文體論如何應用，以期更多研究者應用在流行歌曲之研究。以下分從「音樂時間」、「共時結構」、「口語文化」說明。

從「音樂時間」來看，須重視一首歌從頭到尾的音樂時間分布，是否包括前奏、主歌、導歌、副歌、間奏、C 段、重複段、尾奏等段落？並不是每一首歌都包含所有段落，若不注意這些要素，在歌曲分析中彷彿遺落了拼圖。

筆者認為分析「音樂時間」時有三點須考量：第一，重複的詞、曲並非無意義重複，往常研究常將重複段逕自忽略，筆者提出，應思索重複段的敘事意義，並考慮詞、曲的不同表現。以下舉例，主、副歌的重複詞、曲是否相同？若重複段不同，即為線性敘事，開展敘事向度，以不同的歌詞推進敘事情節或抒情情緒。若重複段相同，則為

環狀敘事，藉由重複的歌詞加強印象，強化情緒渲染。不過，歌詞的重複亦有「再詮釋」的問題，字面上看起來相同的兩段歌詞，在詮釋口吻、搭配編曲呈現中，通常會有不同的口語表現，就認知心理學來看，對聽者會產生不同的意義，研究分析時須作不同定位，並還原到實際的詮釋口吻中理解。此外，研究分析亦應注意詞曲的搭配狀態，從流行歌曲中詞、曲複音的共時結構，可討論詞、曲的表現是否有相輔相成之處，例如重複段的歌曲常有升調的音樂安排，此時若搭配創作型歌手對歌詞的「再詮釋」表現，對歌曲的分析才能放在音樂時間的脈絡中完整考量。

第二，可觀察歌曲的音樂時間分布中，除了主、副歌之外，是否置入 C 段？C 段藉由與主、副歌不同的詞、曲安排，在一首歌曲當中通常有決定性的意義：詞、曲以此展開英雄之旅，編曲織度密度增高，詮釋口吻也往往在這一段落呈現較澎湃的表現方式。因此，C 段於一首歌曲的音樂時間中，是不容輕忽的段落，也是一首歌曲轉折所在。

第三，音樂時間分布中是否出現主、副歌之外的「導歌」段落？如果歌曲具有導歌，便可注意導歌的詞、曲、編曲、及創作型歌手的演唱表現。因為此段落銜接主、副歌，在音樂上常有轉折及張力的段落意義，代表創作型歌手正醞釀進入副歌高潮，同時，此段落會激發聽者的情緒與迎接澎湃副歌的期待感。從文學研究的觀點來看，若未注意到導歌之存在，則歌曲的段落分析便不夠完整。

以上就「音樂時間」的內容提點，延伸來說，從「概念專輯」的角度來看，創作者整張專輯並非以「單曲」之概念構思時，「音樂時間」便須延展到「組曲」、乃至全專輯的「音樂時間」來思考了。也就是說，音樂時間在一首歌曲中，是歌曲從頭到尾播放的時間，但若在概念專輯之中，音樂時間的思考，有可能需要延展成整張專輯播放的時間，因為整張專輯的歌曲是有機聯繫的。

　　從「共時結構」來看，可注意流行歌曲複合性文體各要素間的關聯。在歌曲的「音樂時間」進行中，流行歌曲是複音的表現，取任何一段音樂時間，可以注意是否有歌詞、歌曲、器樂伴奏、口白、和聲、對位元等要素共時存在？這些要素之間具備互有影響、互相支持、或是互有衝突的關係。

　　筆者認為研究「共時結構」，可注意兩點。第一，在考慮歌詞時，可思考歌詞與節奏的關係。出現在重要拍點附近的歌詞，常常是被強化的，歌詞的韻律感也建立在節奏之上，詮釋歌詞的斷句方式，便與一般書面文學不同，這是需要特別注意的。書面文學有標點符號輔助，現代詩有分行加以輔助，研究歌詞若無共時結構的概念，在語句的韻律與頓錯將容易詮釋錯誤，重要音樂事件發生拍點的歌詞也容易錯估。

　　第二，結合上述「音樂時間」重複的觀點一併觀察，可發現詞、曲重複與線性敘事、環狀敘事的關聯，至少有兩條共時的脈絡。曲重複而詞重複，曲重複而詞不重複，都將引起敘事的差異，不可不注意。

　　以上就「共時結構」提點，延伸的說，共時結構在流行歌曲文體流動時，亦會產生延展。也就是說，當流行歌曲流動到演唱會、MV、舞臺展演，歌曲的音樂時間與感官聯覺、MV 畫面、肢體表演等要素共時，此時探討歌曲與其他要素的互文關係，便是十分重要的。相關的研究在本文亦有觸及，留待日後更深入的專文探討。

　　就「口語文化」而言，流行歌曲的表現靠聽覺傳播，歌手如何詮釋歌曲，編曲者如何編曲，器樂如何演奏，亦與這首歌曲的意義相關。筆者認為就「口語文化」，有三點值得注意。

　　第一，在分析流行歌曲時，除了歌詞文意之外，也要一併注意歌手詮釋口吻的表現，詮釋口吻或喜悅、或悲傷、或憤怒、或諷刺，都會與歌詞之間形成關係。此外，有些歌詞是以口白唸出，這也與唱歌

的詮釋表現不同。歌手在歌曲重複段的「再詮釋」，加強音樂時間中的重複功能，也與共時結構中的伴奏織度相關，都會影響流行歌曲的敘事與抒情向度。

第二，須注意流行歌曲中的前奏、間奏、尾奏、伴奏等器樂、編曲表現，是否負擔敘事、抒情功能？這些器樂演奏，在流行歌曲的文學詮釋中常常被消音，若認為其與歌曲的文學分析有關聯，宜應帶入研究中一併分析。

第三，流行歌曲的環境音或「音位」，這也是容易被往常研究忽略的一環。環境音與音位因為在本書中尚未展開論述，但與當代「原真性」思維有關，此處便提示如何討論流行歌曲環境音與音位。

大抵採用環境錄音有三種基本企圖，其一為增加音樂象喻之真實性，例如置入實際生活的聲響來直接表現音樂中聲響之真實樣貌，五月天〈生存以上生活以下〉、陳昇的〈祈願〉，皆屬此例。比較需要一提的是，在呈現現實聲響的同時，可能也有音樂性之展現，例如周杰倫〈三年二班〉[1]的乒乓球聲響，與歌曲歌詞內容呼應，但在前奏後段卻呈現由乒乓球聲響打出的節奏，與節奏樂器融合為音樂元素的一部分。第二為音場位置的考量，在錄音技術進步之後，如何在音樂中虛擬出聆聽的音樂遠近感，便是環境錄音之考量因素。舉林俊傑錄音過程為例，他的音樂企圖讓聽者感受他就在身邊唱歌，並以360度環繞音場設計音軌，這可說是以「虛擬」之樂器和歌唱位置創造類似現場表演音樂的聲音遠近與位置。此外，如五月天〈永遠的永遠〉[2]這首歌曲，將雙吉他分置於左右聲道中，以耳機聆聽的話，便會產生兩把吉他分別在不同的位置演奏的「錯覺」。也就是後現代主義中「超真實」之展現，其無真實指涉物，但卻模擬出一種真實的聆聽感受。

1　〈三年二班〉，作詞：方文山，作曲：周杰倫，2003年。
2　〈永遠的永遠〉，詞、曲：阿信，2001年。

錄音棚的進一步處理是將各個軌道的聲音合成起來，這時往往需要對各個軌道的音量關係、空間關係等進行調整，這樣就賦予了音樂作品以不同於原來音樂會的新的空間感。這種處理稱為「混響」、「聲像位置」（左右聲道，延遲造成的遠近感等等）的安排或設置[3]，也是「音位」。第三為「原真性」之考量，在經過機器中介後，音樂原真性也會有所耗損。此時，刻意錄進樂手彈錯的片段、錄音產生的雜響、強調顆粒感、或是錄音師與樂手溝通之語句，可以呈現這段錄音似乎是未經後製、同步錄音的產製結果。然而，實際的情況為何，聽眾無從得知，亦可能產生「反身性」之問題。舉例言之，如張雨生歌曲〈帶我去月球〉[4]，在間奏部分張雨生說「把我的小提琴拿來好嗎？」，隨即便有一段小提琴的演奏樂段，這是模擬現場錄音時取小提琴並演奏的過程，錄下此段雖欲顯現即興，卻有些刻意。因為資訊不足，也不排除真實的錄音狀況就是如此發生的可能性。除此之外，如五月天歌曲〈嘿我要走了〉[5]，在歌曲開始前，先以吉他刷和弦試音、阿信清喉嚨開始，在歌曲結束後，錄下團員鼓掌叫好的環境音，呈現一種同步錄音，並忘了卡掉樂曲演奏完的環境音的感覺。在流行歌曲的demo中，更常有這類表現，例如魏如萱歌曲〈我爸的筆〉[6]，歌曲開始前便有魏如萱與吉他手討論歌曲反覆幾次，採用哪個版本的錄音，並有魏如萱暖嗓之聲音，歌曲才開始，結尾也錄進魏如萱的笑聲與吉他手的聲音，呈現一種demo式的隨機感。

　　綜上所述，可發現環境錄音在當代的音樂實踐中，實有種種意圖，並與「原真性」的追求息息相關，研究流行歌曲宜一併注意。

3　宋瑾：《西方音樂從現代到後現代》，頁211。

4　〈帶我去月球〉，詞、曲：張雨生，1992年。

5　〈嘿我要走了〉，詞、曲：阿信，1999年。

6　〈我爸的筆〉，詞、曲：魏如萱，2010年。

　　經過本書的研究，發現「流行歌曲文體論」的研究範式是可行的，從「音樂時間」、「共時結構」、「口語文化」這三個角度切入，流行歌曲的文本分析將更全面，歌曲藉由聽覺整全傳播的感動，在此研究範式下有了更多理解的可能性。本書結合文學、音樂學、認知心理學、腦神經學、音樂社會學，跨界研究看待流行歌曲的文本意義及結構意義，限於學科區隔，雖然仍有許多可發展空間，但在本書的嘗試中，跨界的研究方式能帶出更多流行歌曲的美典意義。

第二節　研究展望

　　就媒介的軸線來看，當代流行歌曲面臨從類比時代跨度到數位時代的適應問題，並產生「原真性」、「光韻」、複製的問題。在創作實踐上，流行歌曲以其多音與複合的文體特質，恰好能如實地記下變化萬千的時代聲響。結合聲景與環境錄音之視角，當代流行歌曲的創作實踐亦頗能回應此議題，同步錄音、環境音、反身性等手段，都使當代流行歌曲可能創作出「超真實」的音樂，而有別於黑澤隆朝、史惟亮歌謠採集一系，表現出特屬當代類比到數位時代的文體特質與創作意識。

　　當代消費者文化實踐的權力亦能影響整個文化圖景，從類比復興的普遍偏好中，可看出流行歌曲市場的「現場」回溫，消費者（尤其是資深樂迷）樂於參與一次性的現場演出，以逃脫機械、數位複製無所不在的庸俗性。而創作者、音樂市場亦樂於回應此世代心理，隨之而生之反拼裝作品亦因應而生，群眾募資、黑膠復興等現象，都說明了文化實踐的權力運作關係。由此可見，權力的張力發生在各族群的競爭中，亦發生於創作端、消費端，結構與實踐的往復中。品味區隔、秀異性，也從流行歌曲的分眾市場中表現。

　　跨界流動則是本文所欲突顯的當代流行歌曲狀況，在流行歌曲的複合性文體確立後，流行歌曲的文本意義與結構意義可以在音樂時間、共時結構中被理解，而理解「概念專輯」的視角也將更為全面。亦即，可從詞、曲、結構、調性、載體、包裝等面向理解單曲如何被專輯概念統攝，而有機地形成更完整的整體作品，這是從單曲走向概念專輯之軸線。其後可進一步思考的即是跨界流動的部分，當代流行歌曲在口語文化的脈絡中被理解，藉由與 MV、演唱會、舞臺劇之跨界流動，形成更多元的詮釋意義，而其展現出的意義也須視脈絡一再重估。於是一首歌曲的生命型態可展現出各種不同的可能性。在文體內部的音樂時間重複中，藉由再詮釋完成英雄之旅，在跨界流動中，歌曲不停去脈絡化再重新編碼，使同一首歌在意義上可能產生截然不同的詮釋角度，甚至與其他媒材之拼接。流行歌曲的「共時結構」也有無限開展之可能性，亦即，在流行歌曲的音樂時間之中，與之共時的尚有 MV 影像、演唱會的表演、多媒體展現、舞臺劇的肢體展演等，使流行歌曲之表現與詮釋有更多元的可能性。

　　藉由本書之研究，可發現流行歌曲因其有機、能動的特質，比書面文學更敏銳地反映時代的脈動，包括「四大族群」概念之體現、後現代多元與流動的創作實踐、社會事件與政治事件，並能與許多認同之概念合流，藉由創作、展演、消費，協商與抗爭各種認同型態，包括世代、國族、族群、性別認同等面向。這種傳播的廣泛性與即時性，是流行歌曲文體的重要特徵。

　　重新回到當代流行歌曲的定位，筆者認為，流行歌曲並未得到當代文學足夠重視，可能源於兩個主要質疑：第一，流行歌曲不具備足夠的文學性。第二：流行歌曲大多是情歌。

　　關於第一點，經由本書的研究，可發現流行歌曲往常被批判的缺點，如過於重複，在筆者建立「流行歌曲文體論」之後，從音樂時

間、共時結構來看，這些缺點只因為將流行歌曲視為「書面文學」，而以錯誤的研究範式研究，因而無法展現流行歌曲的美典。如果能如實還原流行歌曲的美典形式，流行歌曲具備的文學性，也應該被重新理解、重新估量。

此外，在侯建州〈詩與歌：臺灣華文現代詩與歌詞的關係問題試析〉[7]一文中，討論現代詩與歌詞的權力結構，文中以余光中、陳克華、夏宇三位詩歌雙棲的作家對詩、歌的看法為討論材料，詳細辨析了詩與歌詞的關係，其中最主要的問題意識是「歌詞是否稱得上是詩」，反思現代詩壇高舉美學、文學，而鄙夷流行歌詞的看法。每個時代有各自的時代問題，在侯建州討論的脈絡中，現代詩壇憂心流行歌詞文學性不足，流行歌詞則欲依附現代詩的權力，以承認流行歌曲是現代詩，並進入文學史的討論範圍中。但作者認為，因「流行歌曲」屬於「現代詩」，才附屬於當代文學之一環這種討論模式，其實是有問題的。

只探討「歌詞」的話，也許會覺得「歌詞」的文學美感有所不足，在「流行歌曲文體論」建立之後，可以發現，流行歌曲若以適當的文學研究範式研究，自能建立其獨立的美學典則，其中複合性文體的文學美感，也能充分被理解。作者認為，不應認為「流行歌詞」屬於現代詩，才該納入文學史的討論範圍。反而是，「流行歌曲」與現代詩為不同的文體，皆屬於當代詩歌範疇。

關於第二點質疑，作者並不否認當代流行歌曲以情歌居多，但換一個角度思考，流行歌曲寫情之特長，結合文體上的音樂性，反而能表現更多屬於當代情感的流動、認同狀態。此外，在本書的研究中，亦表現了當代流行歌曲除了情歌之外，仍有大量的題材已創作實踐，

7　侯建州：〈詩與歌：臺灣華文現代詩與歌詞的關係問題試析〉，《玄奘人文學報》第9期（2009年7月），頁47-80。

諸如鄉土、族群、性別議題、社會議題等。納入「個性書寫」與「概念專輯」的視角，當代流行歌曲的創作實踐上，也有更豐富的呈現，值得研究者深入挖掘。

本研究的成果，更補足了一些書面文學缺乏的研究視角，包括客語、原住民語文學如何書寫自我？在缺乏標準化的書寫系統的前提下，流行歌曲以其口語文化之脈絡，並結合音樂、編曲，能夠有效地書寫自我的民族歷史，並達成同族群向心力之凝聚，成為一種有效的方言創作文體。而在音樂、節奏融合中，對鄉土的想像也領先書面文學，形塑一種更大版圖的鄉土認同。

更重要的是，流行歌曲在當代有大量記憶、認同之實踐，亦即致敬以及經典化的行為。在流行歌曲界不論創作或研究開始整理自我歷史，形成論述與經典的同時，表示此文體也到達一定的成熟度，從附庸變成大國。而本書藉由流行歌曲文體的確立，更是欲確立其獨立而不必依附於其他書面文學之地位。

陳芳明在《臺灣新文學史》提到：

> 每一個族群，每一個階級，每一種性別取向，都有各自的思維方式與歷史記憶。彼此的思維與記憶，都不能互相取代。不同的族群記憶，或階級記憶，或性別記憶，都分別是一個主體。……所有的這些個別主體結合起來，臺灣文學的主體性才能浮現。因此，後殖民時期的臺灣文學，應該是屬於具有多元性、包容性的寬闊定義。不論族群歸屬為何，階級認同為何，性別取向為何，凡是在臺灣社會所產生的文學，便是臺灣文學主體不可分割的一部分。[8]

8　陳芳明：《臺灣新文學史》，頁29。

陳芳明以後殖民的眼光思索臺灣文學之包容，企圖涵納多元性、包容
性之寬闊定義，不過在其文學範疇中，尚未思考流行歌曲納入臺灣文
學之可能性。經由本書之探討研究，除了建立流行歌曲的文體論之
外，更呈現當代流行歌曲創作的諸多族群認同、社會實踐、性別意
義，以陳芳明之定義而言，流行歌曲實是在臺灣社會產生的文學，亦
是臺灣文學主體不可分割之一部分。重新思考當代文學史全貌，必不
能忽視流行歌曲的重要性，尤其在創作型歌手充分表達個性書寫的創
作實踐中，流行歌曲不啻為當代的詩歌。

　　本書側重「整體研究」而非「取點深做」的研究方式，旨在建構
當代流行歌曲可能的研究範式，並為將來的深入研究作基礎之準備。
從跨界流動再回到認同議題，本書得出的結論是：當代流行歌曲呈現
的認同型態是多元且流動的，永遠都需要視脈絡而定。各個語言、各
個族群的流行歌曲發展仍在進行中，彼此的抵抗、合作關係也隨時可
能變異，這不僅可以體現在族群認同中，亦能體現性別、世代、國族
認同中。流行歌曲不排斥他的媚俗性，也永遠會有朝生暮死的品味選
擇，不過，如此強勢流傳的文體、如此龐大的消費實踐，在當代永遠
是不停發生的。不論任何的生命處境，總會有一兩首歌是〈不想忘記
的聲音〉，也許因為它刺激了腦中某部分的神經元或情緒專區，也許
它參與了戀愛、築夢、抗議的過程，也許它讓人相信有想像的共同
體、或超凡的生命體。1960年代的搖滾夢被一顆子彈打破，1970年代
的民歌收編在主流市場中，1980年代的想像中國化被本土解構，1990
年代的獨立音樂主流化產生媚俗性，也許〈明天會更好〉的音樂圖景
並沒有實踐，也許約翰‧藍儂想像的世界沒有來臨。然而，在後現代
的汪洋中，一如《海盜電臺》電影中播放自由歌曲的船隻可能會沉
沒，唱片可能在水中載浮載沉。愛樂者將持續打撈這些該被世界聽見
的歌曲，一如電影中的臺詞：「世上的男男女女，仍會將夢想寄託於

歌聲中，一首首好歌仍會被寫下、一個個夢仍會被唱進歌曲中。[9]」
而這些已被打撈、或仍沉於類比或數位虛擬汪洋中的歌曲，便期待後
續更深入地研究。

9　But all over the world, young men and young women will always dream dreams and put
　those dreams into song. Nothing important dies tonight. The only sadness tonight is that in
　future years, there'll be so many fantastic songs that it will not be our privilege to play.
　But, believe you me, they will still be written. They will still be sung and they will be the
　wonder of the world.

參考文獻

壹　近人論著

一　專書著作

方文山：《中國風・歌詞裡的文字遊戲》，臺北：第一人稱傳播事業出版，2008。

方文山：《青花瓷——隱藏在釉色裡的文字秘密》，臺北：大西洋圖書公司出版，1968。

五月天：《下課後，怪獸家點名！》，臺北：臺灣國際角川書店出版，2010。

五月天阿信：《happy birthday》，臺北：平裝本出版，2006。

王櫻芬：《聽見殖民地：黑澤隆朝與戰時臺灣音樂調查（1943）》，臺北：國立臺灣大學圖書館出版，2008。

石計生：《時代盛行曲——紀露霞與臺灣歌謠年代》，臺北：唐山出版，2014。

史亞平：《第19屆金曲獎流行音樂類專刊》，臺北：行政院新聞局出版，2008。

沈冬主編：《寶島回想曲：周藍萍與四海唱片》，臺北：臺大圖書館出版，2013。

宋瑾：《西方音樂從現代到後現代》，上海：上海音樂出版，2004。

李格弟／夏宇：《這隻斑馬》，臺北：夏宇出版，2010。

李格弟／夏宇,《那隻斑馬》,臺北:夏宇出版,2010。

李明璁主編:《時代迴音──記憶中的臺灣流行音樂》,臺北:大塊文化出版,2015。

李明璁主編:《樂進未來──臺灣流行音樂的十個關鍵課題》,臺北,大塊文化出版,2015。

李佩璇:《硬地拾記臺灣創作音樂筆錄》,臺北:臺灣音樂文化國際交流協會出版,2005。

阿信:《浪漫的逃亡》,臺北:相信音樂發行國際股份有限公司出版,2008年2月。

洪淑苓:《現代詩新版圖》,臺北:秀威資訊科技,2004。

洪翠娥:《霍克海默與阿多諾對「文化工業」的批判》,臺北:唐山出版,1988。

段鍾沂:《滾石30專輯全記錄1981-》,臺北:滾石文化出版,2011。

高友工:《中國美典與文學研究論集》,臺北:臺灣大學出版中心,2004。

翁嘉銘:《迷迷之音:蛻變中的臺灣流行歌曲》,臺北:萬象出版,1996。

翁嘉銘:《樂光流影:臺灣流行音樂思路》,臺北:典藏文創出版,2010。

馬世芳:《昨日書》,臺北:新經典圖文傳播出版,2010。

馬世芳:《耳朵借我》,臺北:新經典出版,2014。

夏宇:《Salsa》,臺北:夏宇出版,2011。

師永剛、樓河編著:《鄧麗君私房相冊》,臺北:聯經出版,2005。

秦慧珠發行:《臺北縣影像筆記之二搖滾青春夢──貢寮國際海洋音樂祭2000-2008》,新北:臺北縣政府觀光旅遊局出版,2009。

莊永明:《臺灣歌謠追想曲》,臺北:前衛出版,1994。

陳綺貞：《夏季練習曲2010-2011巡迴場刊》，臺北：添翼創越出版，2011。

陳綺貞：《不在他方》，臺北：印刻出版，2014。

陳綺貞：《瞬：陳綺貞歌詞筆記》，臺北：啟動文化出版，2016。

陳學明：《文化工業》，臺北：揚智文化出版，1996。

陳樂融：《我，作詞家》，臺北：天下雜誌出版出版，2010。

曾慧佳：《由流行歌曲的歌詞演變來看臺灣的社會變遷：1945-1995》，臺北：五南出版，1997。

黃炳寅：《中國音樂與文學史話集》，臺北：國家出版社，1982。

黃文車：《日治時期臺灣閩南歌謠研究》，臺北：文津出版，2008。

黃鈞、徐希博主編：《京劇文化詞典》，上海：世紀出版集團漢語大詞典出版社出版，2001。

莊永明：《臺灣歌謠追想曲》，臺北：前衛出版，1995。

莊永明：《臺灣歌謠：我聽我唱我寫》，臺北：臺北市文獻委員會出版，2011。

張娣明：《歌謠與臺灣文化》，臺北：文津出版，2013。

張小虹：《性／別研究讀本》，臺北：麥田出版，1998。

張小虹：《性與認同政治：臺灣的同性戀論述》，臺北：行政院國家科學委員會，1996。

張小虹：《性帝國主義》，臺北：聯合文學出版，1996。

張小虹：《後現代／女人：權力、慾望與性別表演》，臺北：時報文化出版，1994。

張小虹：《性別的美學／政治：西方女性主義文學批評與當代臺灣文學研究》，臺北：行政院國家科學委員會，1996。

張小虹：《慾望新地圖：性別、同志學》，臺北：聯合文學出版，1996。

張小虹：《性別越界：女性主義文學理論與批評》，臺北：聯合文學出版，1995。

張老師：《張老師月刊》，臺北：張老師出版，1977。

張老師：《生活裏的貼心話》，臺北：張老師出版，1992。

張老師：《悸動的青春：如何與人交往》，臺北：張老師出版，1992。

張老師：《孩子，你在想什麼？親子溝通的藝術》，臺北：張老師出版，
　　　1992。

張老師：《心中的自畫像：如何認識自己》，臺北：張老師出版，1991。

張洪模主編：《音樂美學》，臺北：洪葉文化出版，1993。

張鐵志：《時代的噪音》，臺北：印刻文學出版，2010。

張銀樹：《音樂、文學與教育》，臺北：輔仁大學出版，2006。

幾米：《地下鐵》，臺北：大塊出版，2001。

廖炳惠編著：《關鍵詞200》，臺北：麥田出版，2003。

蔡振家：《另類閱聽——表演藝術中的大腦疾病與音聲異常》，臺北：
　　　臺灣大學出版中心，2011。

蔡振家：《音樂認知心理學》，臺北：臺灣大學出版中心，2013。

蔡振家、陳容姍：《聽情歌，我們聽的其實是……：從認知心理學出
　　　發，探索華語抒情歌曲的結構與情感》，臺北：臉譜出版，
　　　2017。

盧廣仲：《100種熱血生活週記》，臺北：三采文化，2012。

羅悅全主編：《造音翻土：戰後臺灣聲響文化的探索》，新竹：遠足文
　　　化，臺北：立方文化聯合出版，2015。

蘇俊賓：《第20屆金曲獎流行音樂類專刊》，臺北：行政院新聞局，
　　　2009。

久石讓：《感動如此創造》，何啟宏譯，臺北：麥田出版，2008。

村上春樹：《村上春樹雜文集》，賴明珠譯，臺北：時報文化出版，
　　　2012。

暮澤剛巳：《當代藝術關鍵詞100》，蔡青雯譯，臺北：麥田出版，
　　　2011。

Andy Bennett：《流行音樂的文化》，孫憶南譯，臺北：書林出版，2004。

David Byrne：《製造音樂》，陳錦慧譯，臺北：行人出版，2015。

David Sax：《老派科技的逆襲》，周佳欣譯，臺北：行人出版，2017。

Daniel J. Levitin：《迷戀音樂的腦》，王心瑩譯，新北：大家出版，2013。

Daniel J. Levitin：《為什麼傷心的人要聽慢歌：從情歌、舞曲到藍調，樂音如何牽動你我的行為》，林凱雄譯，臺北：商周出版，2017。

Italo Calvino：《看不見的城市》，王志弘譯，臺北：時報出版，1993。

Jacques Attalic：《噪音：音樂的政治經濟學》，宋素鳳、翁桂堂譯，臺北：時報文化出版，1995。

Jan Assmann：《文化記憶：早期高級文化中的文字、回憶和政治身分》，北京：北京大學出版社，2015。

John Storey：《文化消費與日常生活》，張君玫譯，臺北：巨流圖書出版，2002。

John Powell：《好音樂的科學：破解基礎樂理和美妙旋律的音階秘密》，全通翻譯社譯，臺北：大寫出版，2016。

Kenneth and Valerie McLeish：《古典音樂小百科》，高士彥譯，臺北：世界文物出版，1996。

Marita Sturken、Lisa Cartwright：《觀看的實踐》，陳品秀、吳莉君譯，臺北：臉譜出版，2013。

Milan Kundera：《被背叛的遺囑》，上海：上海世紀出版，2013。

Peter Wicke：《搖滾樂的再思考》，郭政倫譯，臺北：揚智文化出版，2000。

R. Murray Schafer：《聽見聲音的地景》，趙盛慈譯，臺北：大塊文化出版，2017。

Ruth Padel：《搖滾神話學：性、神祇、搖滾樂》，何穎怡譯，臺北：
　　商周出版，2006。

Simon Frith、Will Straw、John Street：《劍橋大學搖滾與流行樂讀
　　本》，臺北：商周出版，2005。

Susan McClary：《陰性終止：音樂學的女性主義批評》，張馨濤譯，
　　臺北：商周出版，2003。

Susanne K. Langer：《情感與形式》，北京：中國社會科學出版，1986。

Wiswa Szymborska：《辛波絲卡詩選》，陳黎、張芬齡譯，臺北：寶瓶
　　文化出版，2011。

二　期刊論文

王思文、張弘遠：〈地方新興節慶活動對於地方觀光發展效益研討──
　　以參觀遊客滿意度進行分析〉，《致理技術學院島嶼觀光研
　　究》第3卷第3期，2010年9月。

王少靜：〈當代流行歌詞的文化底蘊及其審美風貌〉，《延安大學學
　　報》，第31卷第4期，2009年8月。頁83-87。

王永慧：〈在傳統文化中構築流行音樂──周杰倫「中國風」歌曲解
　　讀〉，《音樂探索》，第2010卷第1期，2010年3月。頁74-76。

王笑楠：〈論周杰倫「中國風」歌曲的懷舊情結〉，《中州學刊》，第3
　　期，2008年5月。頁224-226。

王梅：〈現代流行歌曲流行、發展之思考〉，《湖北函授大學學報》，第
　　22卷第3期，2009年9月。頁150-151。

王國良：〈音樂藝術中的雅與俗──談唐詩宋詞與流行音樂〉，《信陽
　　師範學院學報》，第27卷第5期，2007年10月。頁81-83。

石計生：〈社會環境中的感覺建構：寶島歌后紀露霞歌謠演唱史與臺
　　灣民歌之研究〉，《社會理論學報》，第12卷第2期，2009年。

江文瑜：〈從「抓狂」到「笑魁」——流行歌曲的語言選擇之語言社會學分析〉，《中外文學》，第25卷第2期，1996年。頁60-81。

江文瑜、邱貴芬：〈查某儂嘛要抓狂——當代臺語流行女歌的後殖民女性主義詮釋與批判〉，《中外文學》，第26期，1997年。頁23-48。

杜文靖：〈臺灣歌謠歌詞的文學藝術定位〉，《北縣文化》，第87期，2005年12月。頁82-84。

杜文靖：〈臺灣創作歌謠詞曲名家葉俊麟、楊三郎〉，《北縣文化》，第91期，2006年12月。頁29-34。

杜文靖：〈光復後臺灣歌謠發展史〉，《文訊》，第119期，1995年9月。頁23-27。

李永豔：〈淺析古典詩詞融入當代流行歌曲的原因〉，《十堰職業技術學院學報》，第22卷第2期，2009年4月。頁63-65。

李癸雲：〈「唯一可以抵抗噪音的就是靡靡之音」——從《這隻斑馬This Zebra》談「李格弟」的身分意義〉，《臺灣詩學學刊》，第23期，2014年6月。頁163-187。

李筱峰：〈時代心聲：戰後二十年的臺灣歌謠與臺灣的政治和社會〉，《臺灣風物》，第47卷3期，1997年，頁127-159。

李孟霏、慶振軒：〈歌詞別是一家——宋詞與當代流行歌曲比較研究札記之一〉，《語文學刊》，第2009卷第8B期，2009年8月。頁133-134。

李新、王海龍：〈論影視歌曲中的古典詩詞內蘊〉，《電影評介》，第2009卷第13期，2009年6月。頁56、68。

吳文瀚：〈論當代流行歌曲的類型劃分〉，《美與時代》，第2009卷7B期，2009年7月。頁69-70。

沈冬：〈周藍萍與〈綠島小夜曲〉傳奇〉，《臺灣文學研究集刊》，第12期，2012年8月，頁79-122。

宋秋敏:〈唐宋詞與當代流行歌曲情愛主題之比較〉,《南都學壇》,第
　　　　31卷第3期,2011年5月。頁61-65。

周曉瑩、劉茜:〈「中國風」流行歌曲的審美特徵研究〉,《大舞臺》,
　　　　第2010卷第9期,2010年9月。頁130-131。

林珍瑩:〈「文學與音樂」之課程設計──以流行音樂為例,談文學與
　　　　音樂之關係〉,《高雄師大學報》,2008年6月,第24期,頁
　　　　87-104。

施又文:〈三〇年代臺語愛情流行歌曲的修辭藝術〉,《明道通識論
　　　　叢》,第5期,2008年11月。

侯建州:〈詩與歌:臺灣華文現代詩與歌詞的關係問題試析〉,《玄奘
　　　　人文學報》第9期,2007年7月。頁47-80。

翁嘉銘:〈時代的歌聲風景〉,《文訊》,第119期,1995年9月,頁36-
　　　　38。

翁嘉銘:〈詩的兄弟,文學的家族──談現代歌詞〉,《聯合文學》,第
　　　　7卷第10期,1991年7月。頁81-84。

翁嘉銘:〈歌的翅膀,時光的飛翔穿梭──羅大佑與伍佰作品中的「時
　　　　間之旅」〉,《聯合文學》,第219期,2003年1月。頁55-56。

高桂惠:〈世道與末技──《三言》、《二拍》演述世相與書寫大眾初
　　　　探〉,《漢學研究》,第25卷第1期,2007年。頁283-312。

郝世寧:〈析流行歌曲歌詞的超常搭配現象〉,《語文學刊》,第2010卷
　　　　第6A 期,2010年6月。頁21-22。

陳巧歆:〈從「西門紅樓河岸留言」看 Live House 小眾音樂聽眾的消
　　　　費者行為〉,《藝術欣賞》,第7卷第3期,2011年6月。頁42-
　　　　45。

陳自勤:〈歌曲傳播途徑的思考〉,《安徽師範大學學報》,第37卷第4
　　　　期,2009年7月。頁467-470。

陳君凡：〈也談流行歌曲〉，《美與時代》，第2010卷第3B期，2010年3月。頁52-54。

陳君丹：〈唐宋詞與當代流行歌曲的社會功能之比較〉，《湖北第二師範學院學報》，第26卷第12期，2009年12月。頁17-20。

陳梅：〈試論周杰倫歌詞語言的陌生化〉，《柳州師專學報》，第21卷第3期，2006年9月。頁27-30。

陳煜斕：〈現代歌詞與中國新文學〉，《中州學刊》，第2006卷第1期，2006年1月。頁231-235。

陳嘯文：〈流行歌詞的詩意化寫作——方文山歌詞研究〉，《現代語文》，第2008卷第28期，2008年10月。頁117-119。

陳富容：〈現代華語流行歌詞格律初探〉，《逢甲人文社會學報》，第22期，2011年6月，頁75-100。

陳培豐：〈從三種演歌來看重層殖民下的臺灣圖像〉，《臺灣史研究》，第15卷第2期，2008年6月，頁79-133。

曹軍英：〈論詩歌在流行歌曲中的傳播〉，《宜春學院學報》第32卷第6期，2010年6月。頁155-157。

戚杰強、譚燕瑜：〈當代中國青年愛情觀的變遷——對建國以來流行愛情歌曲的抽樣分析〉，《西北人口》，第四期第28卷，2007年。頁68-71。

陶娟：〈從篇章語言學理論談流行歌曲歌詞的結構銜接〉，《現代語文》，第2008卷24期，2008年8月。頁140-141。

崔婭輝：〈流行歌曲歌詞中重疊現象探析〉，《現代語文》，第2008卷第36期，2008年12月。頁53-55。

黃文車：〈談林清月《仿詞體之流行歌》之相關臺灣歌謠創作——從七字仔到白話流行歌曲的過渡〉，《民間文學研究通訊》，第2期，2006年7月。頁1-34。

黃文車：〈從電影主題曲到臺語流行歌詞的實踐意義──以李臨秋戰
　　　前作品為探討對象〉，《大同大學通識教育年報》，第七期，
　　　2011年7月。頁74-93。

黃致穎：〈結合文化與創意能量的觀光節慶：音樂祭〉，《臺灣經濟研
　　　究月刊》，第33卷第8期，2010年8月。頁46-52。

黃國超：〈臺灣戰後本土山地唱片的興起：鈴鈴唱片個案研究（1961-
　　　1979）〉，《臺灣學誌》，第4期，2011年10月。頁1-43。

張清郎：〈「臺灣歌曲」之「字調、詞句調」（Words）與「曲調、歌
　　　調」（Melody）之美學關係〉，《音樂研究》，第13期，2009年
　　　5月。頁157-208。

須文蔚：〈臺灣報導文學與社會運動框架之互動關係研究──以臺灣
　　　原住民還我土地運動為例〉，《文史臺灣學報》，第6期，2013
　　　年6月。頁9-24。

喬金果：〈愛在月光下完美──解讀周杰倫愛情歌曲中的悲劇美〉，
　　　《美與時代》，第2010卷第7B 期，2010年7月。頁115-116。

萬志全：〈當代流行歌曲的審美缺失與歷史使命〉，《贛南師範學院學
　　　報》，第四期，2008年8月。頁63-66。

葛金平：〈論流行音樂與古典詩詞的關係〉，《當代教育理論與實踐》，
　　　第2卷第3期2010年6月。頁137-138。

喻越：〈論方文山詞作對古典詩詞的再創造〉，《文學教育》，第2011卷
　　　第1A 期2011年1月。頁122-123。

路寒袖口述，江文瑜整理：〈雅歌的春雨──路寒袖談臺語歌詞創
　　　作〉，《中外文學》，第290期，1996年。頁130-138。

蔡靜：〈淺析當代流行歌曲中的古典詩詞意蘊〉，《深圳信息職業技術
　　　學院學報》，第8卷第3期，2010年9月。頁91-94。

蕭蘋、蘇振昇：〈流行音樂與社會文化的價值：五種理論觀點的詮
　　　釋〉，《中華傳播學會年會論文》，1999年。

蕭義玲：〈重建或發明？臺灣歌謠傳統的建立與形象再現〉，《中正大學中文學術年刊》第7期，2005年12月。頁81-115。

三 碩博士論文

王欣瑜：2010，《跟我們的土地戀歌：林生祥與鍾永豐的音樂文本與社會實踐》，清華大學臺灣文學研究所學位論文

孔仁芳，2013：《臺灣當代客家歌曲研究與演唱詮釋》，輔仁大學音樂學系博士論文

江亭誼：2009，《華語流行歌曲中國風現象研究》，國立臺北教育大學語文與創作學系語文教學碩士班論文

李雨珍：2007，《數位時代下臺灣音樂人之創作行為研究》，元智大學資訊社會學研究所碩士論文

李泳杰：2007，《國語流行歌曲成為經典之過程：以紅包場作為實踐場域》，臺大社會科學院國家發展研究所碩士論文

林怡君：2008，《地方節慶的網絡治理模式——以貢寮國際海洋音樂祭為例》，臺大社會科學院政治學系碩士論文

林怡瑄：2003，《臺灣「獨立唱片」研究》，政治大學新聞研究所學位論文

邱蘭婷：2006，《臺灣意識歌曲研究——以閩南語歌謠為例》，國立臺北藝術大學音樂學院音樂學研究所碩士論文

張釗維：1992，《誰在那邊唱自己的歌——1970年代臺灣現代民歌發展史：建制，正當性論述與表現形式的建構》，國立清華大學歷史研究所碩士論文

黃筱晰：2011，《流行音樂應用五聲音階素材的研究——「以2003–2008年為例」》，國立臺北教育大學音樂學系音樂教學碩士班論文

黃國超：2010,《製造「原」聲：臺灣山地歌曲的政治、經濟與美學再現（1930-1979）》，成功大學臺灣文學系學位論文

黃霈瑄：2015,《從接受美學視角看臺灣客家歌謠的現代傳承與女性形象再現》，中央大學客家語文研究所學位論文

趙丹瑜：2011,《野臺世代之歌——一個搖滾音樂祭的崩世光景》，臺大新聞所深度報導碩士論文

廖子瑩：2007,《臺灣原住民現代創作歌曲研究——以1995年至2006年的唱片出版品為對象》，國立臺北藝術大學音樂學院音樂學研究所碩士論文

劉哲浩：2009,《臺北市公館地區 Live House 消費者生活型態之研究》，國立臺北教育大學文化產業學系暨藝文產業設計與經營碩士論文

劉祐銘：2010,《臺灣國語流行歌曲歌詞用韻研究（1998-2008）》，靜宜大學中國文學研究所學位論文

劉雅玲：2010,《臺灣原住民國語流行歌詞之旅程隱喻研究》，臺灣大學語言學研究所學位論文

劉建志：2012,《當代國語流行歌曲創作及相關問題之研究——90年代迄今之考察》，臺灣大學中國文學研究所碩士論文

戴慈容：2009,《解讀江蕙流行歌詞中的性別意涵》，國立臺北教育大學臺灣文化研究所學位論文

謝光萍：2006,《誰在那裡聽自己的歌——臺北 live house 樂迷與音樂場景》，臺灣大學新聞研究所碩士論文

薛梅珠：2008,《記憶、創作與族群意識——胡德夫之音樂研究》，國立臺灣藝術大學表演藝術研究所碩士論文

四 報刊雜誌

江芷稜:〈陳綺貞迷攝影林嘉欣為她標相機〉,《聯合報》,2008年9月1日。

吳牧青:〈愛恨請自便獨立廠牌與主流廠牌的邊緣人——張懸專訪〉,《破報》復刊414號,2006年05-06月。

馬世芳:〈流行樂是社會的鏡子〉,《自由時報》副刊,2009年2月5日。

袁豫安:〈五月天千萬防盜版預購送演唱會門票〉,《自由時報》2008年10月7日。

潘采萱:〈魏如萱我在安慰別人的時候,也在安慰我自己〉,《the big issue》,第13期,大智文創志業出版,2011年4月,頁60-61。

潘采萱:〈My Favorite Brands〉,《The big issue》,第1期,大智文創志業出版,2010年4月,頁49-51。

潘巧芝:〈搖滾直到末日盡頭〉,《KKBOX》第13期,布克文化出版,2012年,頁36-41。

蘇打綠樂團:《sodazine》,第三期,林暐哲音樂社出版,2007年。

蘇打綠樂團:《sodazine》,第五期,林暐哲音樂社出版,2007年。

雜誌編輯室撰:〈當亞洲天團碰上日本寫真大師〉,《FUNSWANT》雜誌,第5期,放肆玩娛樂股份有限公司出版,2008年,頁16-23。

雜誌編輯室撰:〈孕育流行音樂的聖殿探訪臺北 Live House 的現場魅力〉,《KKBOX 音樂誌》,第7期,布克文化出版,2011年,頁46-55。

雜誌編輯室撰:〈臺灣近代流行音樂大事紀〉,《KKBOX 音樂誌》,第11期,布克文化出版,2011年,頁49-55。

貳　影音資料

王力宏　1995年專輯《情敵貝多芬》CD。Sony。
　　　　2005年專輯《蓋世英雄》CD。Sony。
　　　　2010年專輯《十八般武藝》CD。Sony。

王芷蕾　1985年專輯《王芷蕾的天空》CD。飛碟唱片。

五月天樂團　2000年作品《愛情萬歲》CD。滾石唱片。
　　　　2001年專輯《人生海海》CD。滾石唱片。
　　　　2004年專輯《神的孩子都在跳舞》CD。滾石唱片。
　　　　2005年專輯《知足最真傑作集》CD 。滾石唱片。
　　　　2011年專輯《第二人生》CD。環球唱片。
　　　　2013年專輯《步步》CD。相信音樂。
　　　　2016年專輯《自傳》CD。相信音樂。

以莉‧高露　2011年專輯《輕快的生活》CD。風潮唱片。
　　　　2015年專輯《美好時刻》CD。悅聲。

伍思凱　2003年專輯《愛的鋼琴手》CD。新力唱片。

吳昊恩　2015年專輯《洄游》CD。風潮唱片。

李泰祥　1985年專輯《錯誤》黑膠唱片。滾石唱片。

阿牛　1998年專輯《第一張創作專輯》CD。滾石唱片。
　　　1999年專輯《愛我久久》CD。滾石唱片。
　　　2007年專輯《天天天天說愛你》CD。滾石唱片。

周杰倫　2001年專輯《范特西》CD。阿爾發。
　　　　2003年專輯《葉惠美》CD。阿爾發。
　　　　2004年專輯《七里香》CD。阿爾發。
　　　　2005年專輯《11月的蕭邦》CD。阿爾發。
　　　　2006年 EP《霍元甲 EP》CD。阿爾發。
　　　　2006年專輯《依然范特西》CD。阿爾發。
　　　　2007年專輯《我很忙》CD。杰威爾。

來吧！焙焙　2010年專輯《無所畏懼與寬容》CD。彎的公司。
　　　　　　2014年專輯《私人經驗》CD。自主練習工作室。

林生祥　1999年專輯《我等就來唱山歌》CD。大大樹音樂圖像。
　　　　2006年專輯《種樹》CD。風潮音樂。
　　　　2009年專輯《野生》CD。風潮音樂。
　　　　2010年專輯《大地書房》CD。風潮音樂。
　　　　2013年專輯《我庄》CD。風潮音樂。

林強　1990年專輯《向前走》CD。滾石唱片。
　　　1994年專輯《娛樂世界》CD。滾石唱片。

林俊傑　2003年專輯《樂行者》CD。海蝶音樂。
　　　　2013年專輯《因你而在》CD。華納音樂。

胡德夫　2005年專輯《匆匆》CD。參拾柒度。

查勞巴西瓦里　2014年專輯《玻里尼西亞》CD。角頭音樂。

草東沒有派對　2016年專輯《醜奴兒》CD。石皮有限公司。

夏宇　2002年專輯《夏宇愈混樂隊》CD。新力音樂出版。

徐佳瑩　2009年專輯《LaLa 首張創作專輯》CD。亞神音樂。

陳昇　1992年專輯《別讓我哭》CD。滾石唱片。
　　　1994年專輯《風箏》CD。滾石唱片。
　　　2006年專輯《這些人，那些人》CD。滾石唱片。
　　　2007年專輯《麗江的春天》CD。滾石唱片。
　　　2008年專輯《美麗的邂逅》CD。滾石唱片。
　　　2010年專輯《P.S.是的我在臺北》CD。滾石唱片。
　　　2011年專輯《家在北極村》CD。滾石唱片。
　　　2017年專輯《歸鄉》CD。滾石唱片。
　　　2017年專輯《南機場人》CD。滾石唱片。

陳珊妮　2000年專輯《完美的呻吟》CD。魔岩唱片。
　　　　2008年專輯《如果有一件事是重要的》CD。亞神娛樂。

陳綺貞　2001年專輯《Demo 3》CD。魔岩唱片。
　　　　2004年單曲《after 17》CD。cheerego.com。
　　　　2005年專輯《華麗的冒險》CD。艾迴唱片。
　　　　2008年單曲《失敗者的飛翔》CD。cheerego.com。
　　　　2009年專輯《太陽》CD。添翼創越。
　　　　2013年專輯《時間的歌》CD。添翼創越。

黃建為　2011年專輯《再一次旅行》CD。風潮音樂。

陶喆　2002年專輯《黑色柳丁》CD。艾迴唱片。
　　　2005年專輯《太平盛世》CD。EMI。

動力火車　2004年專輯《就是紅》CD。華研唱片。

張宇　2003年專輯《大丈夫》CD。EMI。

張雨生　1989年專輯《想念我》CD。飛碟唱片。
　　　　1992年專輯《大海》CD。飛碟唱片。
　　　　1994年專輯《自由歌》CD。飛碟唱片。

張惠妹　2009年專輯《阿密特意識》CD。金牌大風。
　　　　2015年專輯《阿密特 2》CD。環球音樂。

張懸　2007年專輯《親愛的……我還不知道》CD。SONY。
　　　2009年專輯《城市》CD。SONY。
　　　2012年專輯《神的遊戲》CD。SONY。

張震嶽　2013年專輯《我是海雅谷慕》CD。滾石唱片。

董事長樂團　2010年專輯《眾神護臺灣》CD。大吉祥整合行銷。

雷光夏　2003年專輯《時間的密語》CD。SONY。
　　　　2010年電影原聲帶《她的改變》CD。愛貝克斯。
　　　　2015年專輯《不想忘記的聲音》CD。SONY。

新寶島康樂隊　1992年專輯《新寶島康樂隊》CD。滾石唱片。
　　　　　　　1994年專輯《新寶島康樂隊第Ⅱ輯》CD。滾石唱片。
　　　　　　　1995年專輯《新寶島康樂隊第Ⅲ輯》CD。滾石唱片。
　　　　　　　1996年專輯《老寶島康樂隊》CD。滾石唱片。
　　　　　　　1996年專輯《新寶島康樂隊第樹輯》CD。滾石唱片。
　　　　　　　2000年專輯《愛情霹靂火》CD。滾石唱片。
　　　　　　　2006年專輯《新寶島康樂隊第6發》CD。滾石唱片。
　　　　　　　2007年專輯《衛生紙》CD。滾石唱片。
　　　　　　　2011年專輯《八腳開開》CD。滾石唱片。
　　　　　　　2012年專輯《第狗張》CD。滾石唱片。
　　　　　　　2014年專輯《新寶島康樂隊第叔張》CD。滾石唱片。
　　　　　　　2016年專輯《新寶島康樂隊 UP UP》CD。滾石唱片。

蘇打綠　2006年單曲《遲到千年》CD。林暐哲音樂社。
　　　　2006年專輯《小宇宙》CD。林暐哲音樂社。
　　　　2007年專輯《無與倫比的美麗》CD。林暐哲音樂社。
　　　　2008年專輯《陪我歌唱 Live CD》CD。林暐哲音樂社。
　　　　2009年專輯《春·日光》CD。環球唱片。
　　　　2009年專輯《夏·狂熱》CD。林暐哲音樂社。
　　　　2010年專輯《十年一刻》CD。林暐哲音樂社。
　　　　2011年專輯《你在煩惱什麼》CD。林暐哲音樂社。
　　　　2013年專輯《秋·故事》CD。林暐哲音樂社。
　　　　2015年專輯《冬·未了》CD。林暐哲音樂社。

合輯　1977年《金韻獎第一輯》CD。

蕭雅全　《第36個故事》，蕭雅全編導，蕭瑞嵐製片，侯孝賢監製。
　　　　（臺北：原子映象，2010）

盧廣仲　《革命前夕的錄音日記》DVD。添翼創越。

羅大佑　1982年專輯《之乎者也》CD。滾石唱片。

附錄

1. 金曲獎最佳演唱組合原住民歌手（演唱國語）及非國語演唱團體入圍

屆數	入圍團體 （專輯使用語言）	入圍專輯	唱片公司
21	動力火車[1]（國語）	《繼續轉動》	華研國際音樂股份有限公司
18	新寶島康樂隊（臺、客、原住民語）	《新寶島康樂隊第6發》	滾石國際音樂股份有限公司
14	動力火車（國語）	《man》	華研國際音樂股份有限公司
13	動力火車（國語）	《忠孝東路走九遍》	華研國際音樂股份有限公司
10	動力火車（國語）	《明天的明天的明天》	上華國際企業股份有限公司
9	動力火車（國語）	《無情的情書》	上華國際企業股份有限公司
8	新寶島康樂隊（臺、客、原住民語）	《新寶島康樂隊第樹輯》	臺灣滾石唱片股份有限公司

1　此團體的成員雖為原住民，但其演唱的歌曲則以國語歌曲為主，以下提及吳恩家家、北原山貓、MATZKA亦同。

2. 金曲獎最佳演唱組合原住民歌手（演唱國語）得獎

屆數	得獎團體	得獎專輯	唱片公司
18	昊恩家家（國語）	《Blue in love》	角頭文化事業股份有限公司
16	動力火車（國語）	《就是紅光輝全記錄》	華研國際音樂股份有限公司
12	北原山貓（國語）	《摩莉莎卡》	勇士物流股份有限公司 常喜音樂股份有限公司製作

3. 金曲獎非國語最佳樂團入圍（最佳樂團獎於2001年第12屆設立，從「最佳演唱團體獎」獨立而出）

屆數	入圍樂團	入圍專輯	唱片公司
22	董事長樂團（臺語）	《眾神護臺灣》	大吉祥整合行銷有限公司
21	圖騰樂團（臺語）	《放羊的孩子》	彎的音樂有限公司
20	董事長樂團（臺語）	《花光他的錢》	藝見傳播有限公司
20	好客愛吃飯（客語）	《愛吃飯》	風潮音樂國際股份有限公司
18	圖騰樂團（臺語）	《我在那邊唱》	彎的音樂有限公司
17	好客樂隊（客語）	《好客戲》	角頭文化事業股份有限公司
14	董事長樂團（臺語）	《十一臺》	愛做音樂有限公司
12	新寶島康樂隊（臺、客、原住民語）	《愛情霹靂火》	滾石國際音樂股份有限公司

4. 金曲獎非國語及原住民（演唱國語）最佳樂團得獎

屆數	得獎樂團	得獎專輯	唱片公司
22	MATZKA（國語）	《MATZKA》	有凰音樂股份有限公司
17	董事長樂團（臺語）	《找一個新世界》	典選音樂事業股份有限公司
16	生祥與瓦窯坑3（客語）	《臨暗》	大大樹音樂圖像
13	交工樂隊（客語）	《菊花夜行軍》	大大樹音樂圖像

（以上表格為筆者自製）

5. 國語流行歌曲資料（以歌手姓名筆劃為第一層排序、年代為第二層排序）

歌手	歌名	詞	曲	年代	類別
19	男男女女	陳珊妮、陳建騏	陳珊妮	2011	同志
八三夭	我不想改變世界	八三夭阿璞	八三夭阿璞	2017	當代青年心理
五月天	擁抱	五月天阿信	五月天阿信	1998	同志
五月天	透露	五月天阿信	五月天阿信	1998	同志
五月天	愛情的模樣	五月天阿信	五月天阿信	1998	同志
五月天	雌雄胴體	五月天阿信	五月天阿信	1998	同志
五月天	嘿我要走了	五月天阿信	五月天阿信	1999	環境音、原真性
五月天	永遠的永遠	五月天阿信	五月天阿信	2001	環境音、音位
五月天	倔強	五月天阿信	五月天阿信	2005	抗議
五月天	約翰·藍儂	五月天阿信、五月天瑪莎	五月天怪獸	2005	抗議

歌手	歌名	詞	曲	年代	類別
五月天	盛夏光年	五月天阿信	五月天阿信	2006	同志
五月天	我心中尚未崩壞的地方	五月天阿信	五月天怪獸	2008	抗議
五月天	諾亞方舟	五月天阿信	五月天瑪莎	2011	類比與數位
五月天	三個傻瓜	五月天阿信	五月天怪獸	2011	抗議教育體制
五月天	入陣曲	五月天阿信	五月天怪獸	2013	中國風、抗議
五月天	成名在望	五月天阿信	五月天阿信	2016	當代青年心理
五月天阿信、林俊傑	黑暗騎士	五月天阿信	林俊傑	2013	抗議
王力宏	蓋世英雄	王力宏、陳鎮川	王力宏	2005	中國風、京劇、嘻哈
王力宏	在梅邊	王力宏、五月天阿信	王力宏	2005	中國風、崑曲、嘻哈
王力宏	伯牙絕弦	五月天阿信、八三夭阿璞	王力宏	2010	中國風、國樂器
以莉·高露	城市	以莉·高露	以莉·高露	2013	
以莉·高露	休息	以莉·高露	以莉·高露	2013	
以莉·高露	優雅的女士	以莉·高露	以莉·高露	2015	
以莉·高露	今晚天空沒有雲	陳冠宇	以莉·高露	2015	抗議
四分衛	起來	四分衛阿山	四分衛阿山	1999	抗議
田馥甄	LOVE?	黃淑惠	黃淑惠	2010	多角關係
田馥甄	請你給我好一點的情敵	李格弟	焦安溥	2011	詩人作詞、多角關係
田馥甄	要說什麼	田馥甄	黃淑惠	2011	批判媒體
田馥甄	烏托邦	李格弟	陳珊妮	2011	詩人作詞
田馥甄	影子的影子	李格弟	陳綺貞	2011	詩人作詞

歌手	歌名	詞	曲	年代	類別
自由發揮	歡迎光臨	自由發揮	自由發揮	2010	當代青年心理
我爸的筆	魏如萱	魏如萱	魏如萱	2010	環境音、原真性
李建復	龍的傳人	侯德健	侯德健	1978	文化中國、民歌
玖壹壹	歪國人	洋蔥	春風、KENG、洋蔥	2015	性別
辛曉琪	領悟	李宗盛	李宗盛	1994	女歌、代言
來吧！焙焙	骨氣的考驗	鄭焙隆	鄭焙隆	2014	社運
周杰倫	菊花台	方文山	周杰倫	2003	中國風
周杰倫	三年二班	方文山	周杰倫	2003	環境音
周杰倫	霍元甲	方文山	周杰倫	2006	中國風、京劇
周杰倫	稻香	稻香	稻香	2008	鄉土
旺福	我小的時候都去中華商場	姚小民	姚小民	2015	城市地景
林俊傑	會有那麼一天	張思爾	林俊傑	2003	間奏口語文化
林憶蓮	誘惑的街	李宗盛	李宗盛	1996	女歌、代言
阿牛	唱給故鄉聽	陳慶祥	陳慶祥	1998	鄉土
阿牛	mamak檔	陳慶祥	陳慶祥	1998	鄉土
阿牛	城市藍天	陳慶祥	陳慶祥	1998	鄉土、現代性
阿牛	踩著三輪車賣菜的老伯	陳慶祥	陳慶祥	1998	鄉土、語言
阿牛	榴槤歌兒一家唱	陳慶祥	陳慶祥	1999	鄉土
阿牛	村子最近怎麼不一樣	陳慶祥	陳慶祥	1999	鄉土、現代性
阿牛	你家在哪裡？	陳慶祥	陳慶祥	1999	鄉土

歌手	歌名	詞	曲	年代	類別
阿牛	用馬來西亞的天氣來說愛你	陳溫法	張映坤	2006	鄉土
胡德夫	美麗島	陳秀喜原詩，梁景峰改編詞。	胡德夫	1979	民歌、本土性
范瑋琪、張韶涵	如果的事	王藍茵	王藍茵	2005	同志
孫燕姿	我不難過	楊明學	李偲菘	2003	多角關係
徐懷鈺	怪獸	施人誠	Choi Jun Yonny, Lee Keon Woo	1998	女歌
秦晉	綠島小夜曲	潘英傑	周藍萍	1954	
草東沒有派對	爛泥	草東沒有派對	草東沒有派對	2015	當代青年心理
草東沒有派對	勇敢的人	草東沒有派對	草東沒有派對	2015	當代青年心理
草東沒有派對	山海	草東沒有派對	草東沒有派對	2015	當代青年心理
動力火車	當	瓊瑤	莊立帆、郭文宗	1998	中國風
張宇	大女人	十一郎	張宇	1999	性別
張宇	四百龍銀	十一郎	張宇	2003	間奏口語文化
張雨生	我的未來不是夢	陳家麗	翁孝良	1988	當代青年心理
張雨生	他們	張雨生	張雨生	1989	中國風
張雨生	心底的中國	張雨生	張雨生	1992	中國風
張雨生	帶我去月球	張雨生	張雨生	1992	環境音、原真

歌手	歌名	詞	曲	年代	類別
					性
張雨生	自由歌	自由歌	自由歌	1994	當代青年心理
張惠妹	姐妹	張雨生	張雨生	1996	同志、賦權
張惠妹	彩虹	陳鎮川	阿弟仔	2009	同志
張惠妹	黑吃黑	陳鎮川	阿弟仔	2009	性別
張惠妹	母系社會	陳仨	愛力獅	2015	性別
張震嶽	跑車與坦克	張震嶽	張震嶽	2013	
張震嶽	上班下班	張震嶽	張震嶽	2013	
張震嶽	走慢一點點	張震嶽	張震嶽	2013	
張震嶽	我家門前有大海	張震嶽	張震嶽	2013	鄉土
張懸	親愛的	焦安溥	焦安溥	2007	性別
張懸	喜歡	焦安溥	焦安溥	2007	性別
張懸	城市	焦安溥	焦安溥	2009	城市
張懸	Beautiful woman	焦安溥	焦安溥	2009	同志
張懸	玫瑰色的你	焦安溥	焦安溥	2012	社運
梁靜茹	第三者	李宗盛	黃韻仁	2003	多角關係
郭靜	陪著我的時候想著他	黃婷	鴉片丹	2011	多角關係
陳昇	北京一夜	陳昇、劉佳慧	陳昇	1992	中國風、京劇
陳昇	這些人，那些人	陳昇	陳昇	2006	認同
陳昇	牡丹亭外	陳昇	陳昇	2008	中國風、黃梅調、崑曲
陳昇	六張犁人	陳昇	陳昇	2010	認同
陳珊妮	離別曲	陳珊妮	蕭邦	2008	女歌
陳珊妮、夏	你在煩惱些什麼	夏宇	薛岳、韓賢	2000	詩人作詞

歌手	歌名	詞	曲	年代	類別
宇	呢？親愛的		光		
陳淑樺	夢醒時分	李宗盛	李宗盛	1989	女歌、代言
陳淑樺	問	李宗盛	李宗盛	1994	女歌、代言
陳綺貞	家	陳綺貞	陳綺貞	2013	鄉土
陳綺貞	流浪者之歌	陳綺貞	陳綺貞	2013	同志
陳綺貞	雨水一盒	李格弟	陳綺貞	2013	女歌
陶喆	Susan說	李焯雄	陶喆	2005	中國風、京劇、R&B
棉花糖	2375	莊鵑瑛	沈聖哲	2008	鄉土
棉花糖	請幫我愛他	莊鵑瑛	沈聖哲	2009	多角關係
棉花糖	時空膠囊	莊鵑瑛、沈聖哲	沈聖哲	2010	城市
新寶島康樂隊	粉鳥工廠	陳昇	陳昇	2014	抗議教育體制
雷光夏	她的改變	雷光夏	雷光夏	2010	女歌
蔡依林	迷幻	吳青峰	Mikko Tamminen, Mechels, Udo, Boomgaarden, Rike	2012	同志
蔡依林	不一樣又怎樣	林夕	Vikeborg Christoffer, Thomas Viktor, Hayley Michelle,	2014	同志

歌手	歌名	詞	曲	年代	類別
			Strange Dahl Sten Iggy, Johan Moraeus		
蔡健雅	達爾文	小寒	蔡健雅	2008	多角關係
蔡健雅、林憶蓮、那英、張惠妹	We Are One	小寒	蔡健雅	2017	同志
魏如萱	勾引	夏宇	陳建騏	2011	詩人作詞
魏如萱	還是要相信愛情啊混蛋們	李格弟	魏如萱、韓立康	2014	詩人作詞
羅大佑	將進酒	羅大佑	羅大佑	1982	中國風
羅大佑	鹿港小鎮	羅大佑	羅大佑	1982	鄉土
蘇打綠	城市	吳青峰	吳青峰	2007	城市
蘇打綠	彼得與狼	吳青峰	吳青峰	2009	批判
蘇打綠	早點回家	吳青峰	吳青峰	2009	鄉土
蘇打綠	御花園	吳青峰	吳青峰	2009	同志
蘇打綠	彼得與狼	吳青峰	吳青峰	2009	同志
蘇打綠	各站停靠	吳青峰、夏宇	吳青峰	2009	詩歌混融
Mc Hotdog	我的生活	Mc Hotdog	Mc Hotdog	2001	當代青年心理
Mc Hotdog	就讓我來rap	Mc Hotdog	Mc Hotdog	2001	批判媒體
Mc Hotdog	補補補	Mc Hotdog	Mc Hotdog	2001	抗議教育體制
Mc Hotdog、張震嶽	我愛台妹	Mc Hotdog、張震嶽	Mc Hotdog、張震嶽	2006	性別
S.H.E	Super star	施人誠	Jade, Schmidt,	2003	性別

歌手	歌名	詞	曲	年代	類別
			Heiko, Rosan, Roberto, Villalon		
S.H.E	大女人主義	徐世珍	曹格	2004	性別
S.H.E	花都開好了	施人誠	左安安	2005	性別
S.H.E	不想長大	施人誠	左安安	2005	性別
S.H.E	星星之火	陳信延	曹格	2005	性別
S.H.E	月桂女神	方文山	李天龍	2005	性別
S.H.E	SHERO	五月天阿信	八三夭阿璞	2010	性別
S.H.E	宇宙小姐	藍小邪	Rosan Robert, Villalon Jade	2010	性別
S.H.E	花又開好了	五月天阿信、南瓜	西樓	2012	性別
S.H.E	像女孩的女人	王振聲	郭文宗	2012	性別
Tizzy Bac	鞋貓夫人	Tizzy Bac	Tizzy Bac	2006	性別
Tizzy Bac	丹尼爾是gay	Tizzy Bac	Tizzy Bac	2009	同志

6. 臺語流行歌曲資料（以歌手姓名筆劃為第一層排序、年代為第二層排序）

歌手	歌名	詞	曲	年代	類別
江蕙	家後	鄭進一、陳維祥	鄭進一	2009	女歌
江蕙	當時欲嫁	陳誌豪	陳誌豪	2010	女歌
林強	向前走	林強	林強	1990	
陳明章	下午的一齣戲	陳明瑜	陳明章	1990	
新寶島康樂隊	車輪埔	陳昇	陳昇	1996	鄉土
新寶島康樂隊	祈願	陳昇	無	2006	鄉土、民俗
新寶島康樂隊	起駕	陳昇	陳昇	2006	鄉土、民俗
新寶島康樂隊	原諒之歌	陳昇	陳傑漢	2006	鄉土
新寶島康樂隊	查某人的夢	陳世隆	陳世隆	2007	性別
新寶島康樂隊	想沒有	陳世隆	嚴亞斌	2007	性別
新寶島康樂隊	水尾郵便車	陳昇	陳昇	2016	鄉土
董事長樂團	眾神護臺灣	吳永吉	吳永吉	2010	鄉土、民俗
董事長樂團	仙拼仙	吳永吉	吳永吉	2010	鄉土、民俗
董事長樂團	歌仔戲	吳永吉	吳永吉	2010	鄉土、民俗
董事長樂團	臺灣味	吳永吉	吳永吉	2010	鄉土、民俗
董事長樂團	莫生氣	取自莫生氣口訣	吳永吉	2010	鄉土、民俗
董事長樂團	來者乎神	吳永吉、玄壇猛將	吳永吉	2010	鄉土、民俗
董事長樂團	愛我你會死	吳永吉	吳永吉	2010	鄉土、民俗
潘越雲	純情青春夢	陳昇	鄭文魁	1992	性別

7. **客語流行歌曲資料**（以歌手姓名筆劃為第一層排序、年代為第二層排序）

歌手	歌名	詞	曲	年代	類別
林生祥	日久他鄉是故鄉	鍾永豐、夏曉鵑	林生祥	2001	鄉土、新移民
林生祥	種樹	鍾永豐	林生祥	2006	鄉土
林生祥	大地書房	鍾永豐	林生祥	2010	鄉土
林生祥	我庄	鍾永豐	林生祥	2013	鄉土
林生祥	課本	鍾永豐	林生祥	2013	鄉土、教育
林生祥	讀書	鍾永豐	林生祥	2013	鄉土、教育
林生祥	草	鍾永豐	林生祥	2013	鄉土
林生祥	仙人遊庄	鍾永豐	林生祥	2013	鄉土
林生祥	秀貞的菜園	鍾永豐	林生祥	2013	鄉土、新移民
林生祥	化胎	鍾永豐	林生祥	2013	鄉土

8. **原住民語流行歌曲資料**（以歌手姓名筆劃為第一層排序、年代為第二層排序）

歌手	歌名	詞	曲	年代	類別
以莉‧高露	結實纍纍的稻穗	以莉‧高露	以莉‧高露	2013	鄉土
以莉‧高露	輕快的生活	以莉‧高露	以莉‧高露	2013	鄉土

9. 混融語流行歌曲資料（以歌手姓名筆劃為第一層排序、年代為第二層排序）

歌手	歌名	詞	曲	年代	類別
張震嶽	別哭小女孩	張震嶽	張震嶽	2013	鄉土、抗議
新寶島康樂隊	卡那崗	陳昇	陳昇	1994	鄉土
新寶島康樂隊	臺灣製	陳昇	陳昇	1994	族群
新寶島康樂隊	歡聚歌	陳昇、黃連煜	陳昇	1995	族群
新寶島康樂隊	原住民的演唱會	陳世隆	陳世隆	2012	族群
新寶島康樂隊	應該是柴油的	黃連煜、陳昇	黃連煜	2012	反核

文學研究叢書・現代文學叢刊 0806009

認同與權力
——當代臺灣創作型歌手流行歌曲研究

作　　者　劉建志
責任編輯　張晏瑞、官欣安
特約校稿　林秋芬

發 行 人　林慶彰
總 經 理　梁錦興
總 編 輯　張晏瑞
編 輯 所　萬卷樓圖書股份有限公司
　　　　　臺北市羅斯福路二段 41 號 6 樓之 3
　　　　　電話 (02)23216565
　　　　　傳真 (02)23218698

發　　行　萬卷樓圖書股份有限公司
　　　　　臺北市羅斯福路二段 41 號 6 樓之 3
　　　　　電話 (02)23216565
　　　　　傳真 (02)23218698
　　　　　電郵 SERVICE@WANJUAN.COM.TW
香港經銷　香港聯合書刊物流有限公司
　　　　　電話 (852)21502100
　　　　　傳真 (852)23560735

ISBN 978-986-478-613-8
2022 年 9 月初版
定價：新臺幣 660 元

如何購買本書：

1. 劃撥購書，請透過以下郵政劃撥帳號：
　 帳號：15624015
　 戶名：萬卷樓圖書股份有限公司
2. 轉帳購書，請透過以下帳戶
　 合作金庫銀行　古亭分行
　 戶名：萬卷樓圖書股份有限公司
　 帳號：0877717092596
3. 網路購書，請透過萬卷樓網站
　 網址 WWW.WANJUAN.COM.TW

大量購書，請直接聯繫我們，將有專人為您
服務。客服：(02)23216565 分機 610

如有缺頁、破損或裝訂錯誤，請寄回更換
版權所有・翻印必究
Copyright©2022 by WanJuanLou Books CO., Ltd.
All Rights Reserved　　　　　Printed in Taiwan

國家圖書館出版品預行編目資料

認同與權力 -- 當代臺灣創作型歌手流行歌曲
研究 / 劉建志著. -- 初版. -- 臺北市：萬卷樓
圖書股份有限公司, 2022.09
　 面 ；　公分. -- (文學研究叢書. 現代文學叢
刊 ; 806009)
ISBN 978-986-478-613-8(平裝)
1.CST: 流行歌曲　2.CST: 音樂創作　3.CST: 音樂
社會學　4.CST: 臺灣
913.6033　　　　　　　　　　　　111002095